KB102332

# 미술사 연대기

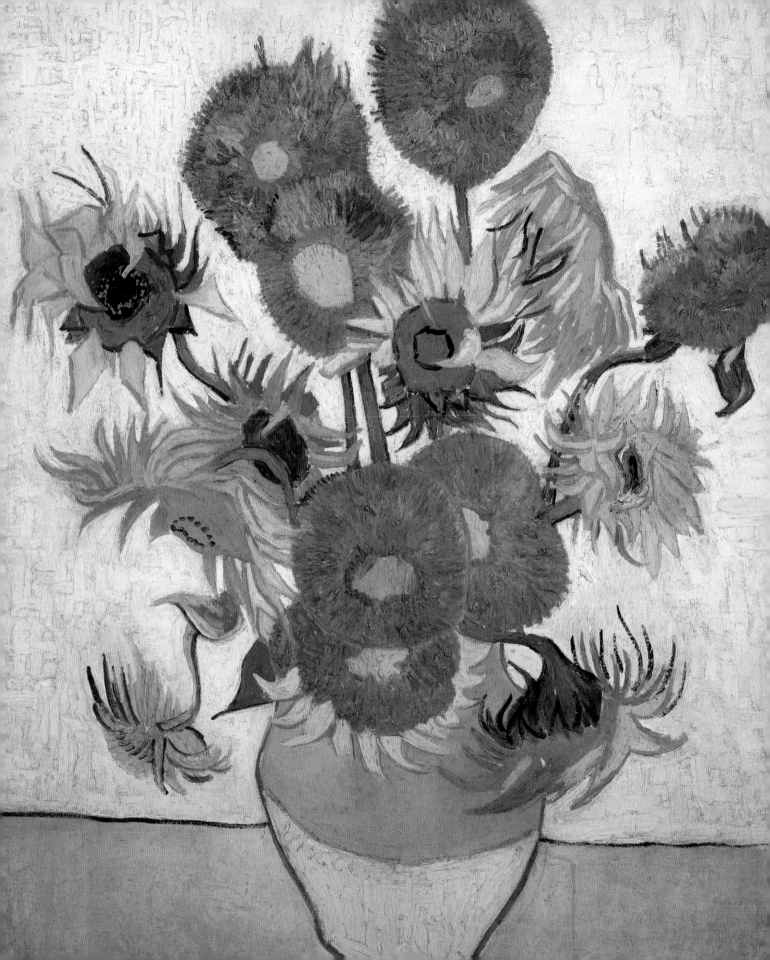

# A Chronology

세계사의 결정적 순간과 위대한 미술의 만남

# 미술사 연대기

"미술을 알면 시대가 보인다"

이언 **자체크** 책임편집 | 이기수 옮김

# of

# Art

마로니에북스

# 차례

# 서론

"무(無)에서 나오는 것은 없다(Nothing can come of nothing)."라는 말은 조슈아 레이놀즈 경이 『강연집(Discourses)』에서 했던 선언이다. 그는 자신의 강연을 듣는 사람들에게 열심히 연구하고 탐구하라고 조언하는데, 그의 말 중 일부는 역사의 중요성을 설명하는 데에도 적용할 수 있다. "모든 사람들의 삶에서 훌륭한 부분들이 천재성 발휘를 위한 자료 수집에 이용되는 것임은 말할 것도 없이 명백하다. 발명은, 엄격하게 말해서, 이전에 수집되고 저장되었던 기억 속의 이미지들을 새롭게 조합한 것에 불과하다." 이와 유사하게, 어떠한 예술가도 그가 속해 있는 시대로부터 완전히 벗어날 수 없다. 아무리 신비한 예술 작품이라도 그 작품을 배출해낸 환경의 영향으로부터 완전히 벗어날 수는 없을 것이다. 비록 문제의 그 예술가가 자기 작품을 인간 경험이나 자연 세계에서 분리하기 위해 부단히 애를 썼다 한들 말이다.

동시대 사건들의 중요성이 바로 나타나지 않는 경우도 있었다. 아마도 대중들이 생각하기에는 인상주의가 비교적 최근에 가장 널리 알려진 미술 운동일 것이다. 이러한 회화 양식이 언제라도 발생할 수 있다고 생각하는 사람들도 있겠지만, 사실 19세기 후반의 인상주의는 일련의 특수한 상황 속에서 나타났다. 이러한 상황들 중에 몇몇은 물론 예술적인 것이었다. 인상주의 화가들은 퐁텐블로 숲에서 외광파 회화의 제한된 형태를 연습했던 바르비종파 화가들에게서, 귀스타브 쿠르베의 독자적인 입장으로부터, 그리고 특히 에두아르 마네의 급진적인 접근에서 영향을 받았다. 이러한 모든 것에도 불구하고 야외에서 그림을 그리는 일 - 인상주의 운동의 중심 교의였던 - 은 어떤 외부적 요인에 의해 훨씬 더 쉽게 실행될 수 있었다.

그 당시에는 물감의 생산 분야가 빠르게 발전하고 있었다. 이전에는 돼지 방광에 물감을 넣고 끈으로 묶어 공급했기 때문에, 화가들은 물감을 사용하기 위해 돼지 방광에 구멍을 내야 했다. 하지만 불행하게도 한번 난 구멍을 다시 메울 실용적인 방법이 없었고, 설상가상으로 물감이 공기에 노출되면 순식간에 굳어버렸다. 그뿐만 아니라 돼지 방광은 장거리 여행을 잘 견디지 못했고, 험난한 도로를 지나기라도 하면 종종 터져버렸다. 분명히 이런 방식은 야외에서 그리기에 적합하지 않았다. 따라서 사람들은 이를 해결하기 위해 수많은 시도를 했다. 1830년대에 금속으로 된 액체 주입기를 사용한 실험으로 어느 정도 진일보할 수 있었지만, 주입기의 가격이 너무 비싸서 널리 활용되지는 못했다.

런던에 근거지를 두었던 미국인 초상화가 존 G. 랜드(John G. Rand, 1801-1873년)가 첫 돌파구를 찾았다. 1841년 그는 돌려서 막을 수 있는 뚜껑을 갖춘 압출 주석 튜브를 고안해냈다. 이 튜브는 새지 않았을 뿐만 아니라 물감의 수명을 단축시키지 않고도 거듭 뚜껑을 여닫을 수

있었기 때문에, 모든 낭비의 요인을 제거할 수 있었다. 이 튜브는 곧 인기를 얻게 되었다. 초기에는 가격이 조금 오르기도 했지만, 인상주의 화가들은 이 발명품을 전폭적으로 받아들였다. 피에르 오귀스트 르누아르는 이렇게 말했다. "튜브 안의 색채가 없었다면, 세잔도, 모네도, 피사로도, 그리고 인상주의도 없었다."

또한 안료의 생산에서도 혁신이 이루어지고 있었다. 이것은 젊은 영국인 화학자 윌리엄 헨리 퍼킨(William Henry Perkin, 1838-1907년)이 새로운 색상을 우연히 발견한 1856년에 시작되었다. 그는 퀴닌을 합성하려고 하다가 그의 플라스크 중 하나에서 이례적으로 밝은 색상을 띠는 침전물을 관찰하게 되었다. 추가 실험을 한 끝에 그는 최초의 아닐린 염료 - 그가 모브(mauve)라고 명명한 강렬한 자주색 - 를 제조해냈다. 이 염료는 즉각 성공을 거두었으며, 영국의 빅토리아 여왕이 런던 국제박람회의 공식 방문을 위해 모브 드레스를 선택했던 1862년에 인기가 정점을 찍었다. 퍼킨의 발견은 그에게 커다란 부를 안겼을 뿐만 아니라, 유럽 전역의 화학자가 그의 선례를 따르게끔 부추겼다. 이후 수년 동안 수십 종의 새로운 합성 안료가 시장에 나왔다. 이것은 인상주의 화가들이 그들의 전임자들보다 상당히 넓은 범위의 색상을 선택할 수 있었다는 것을 의미한다.

완전히 다른 맥락에서 안료는(더 정확히 말하면, 안료의 부족은) 우리가 역사적인 예술 작품을 보는 방식에서 매우 중요한 역할을 했다. 가장 흥미로운 실례 중 하나는 기원전 3000년 전의 에게 해에 있는 키클라데스 제도의 작은 대리석 조각상이다. 이 조각상들은 거의 추상적이라고 할 정도로 정형화되어 있다. 삼각형에 가까운 형태의 머리들은 위쪽을 바라보고 있지만, 코를 제외한 얼굴의 다른 부분은 생략되어 있다. 여자 조각상은 자기 몸통 위로 팔짱을 단단히 낀 채 서 있는 입상의 모습인 데 비해, 남자 조각상은 보통 앉아서 악기를 들고 있었다. 20세기 예술가들은 이 작은 조각상에 매료됐고, 이들의 순수하고 단순한 형태에 이끌렸다. 피카소와 브랑쿠시는 모두 이 조각상을 대단히 찬미했고, 모딜리아니의 조각 중 일부는 여기에서 직접 영향을 받았다. 그러나 이어진 연구에서 이 작은 조각상들은 아이러니하게도 원래 눈과 입이 채색되어 있었으며 상당히 화려한 색상을 띠었던 것으로 밝혀졌다. 모더니스트들이 이러한 사정을 알았더라면, 이 조각상에 대한 감동이 훨씬 덜했을 것이다.

많은 고대 조각상의 진실이 이와 같다. 우리는 그것들이 채색되지 않았다고 생각하는 것에 익숙해져 있지만, 실상 대부분은 채색되어 있었다. 원래 조각의 모습이 얼마나 달랐는지를 보여주기 위해서 케임브리지의 고대 고고학 미술관은 가장 유명한 오세르 여인상과 페플로스

의 코레상 복제품을 채색한 후 채색되지 않은 버전과 나란히 세워 전시했다. 이 대비는 굉장했다. 이와 유사한 전시가 이미 이전 세기에 시도된 적이 있었다. 1862년 존 깁슨(John Gibson, 1790-1866년)은 런던에서 열린 국제 전시회에서 〈채색된 비너스〉를 선보였다. 당연히 이것은 다소 엇갈리는 비평을 불러일으켰다. 「조각가 저널(The Sculptor's Journal)」은 이것을 '근대에 만들어진 가장 아름답고 정교한 형상 중 하나'라고 묘사했다. 반면 「아테네움(Athenaeum)」의 비평가들은 이것을 '나체의 무례한 영국 여인'에 불과하다고 코웃음 쳤다.

살아남느냐의 여부는 예술의 전체 분야를 바라보는 방식에 영향을 미쳐 왔다. 썩기 쉬운 재료를 사용했던 바구니 세공이나 섬유 산업 같은 분야에서 공예가들이 이루어낸 업적들은 감질나게 아쉬운 짧은 순간뿐이다. 이들의 업적이 중세 초기의 가공품이나 채색된 필사본의 장식적인 페이지에서 발견되는 복잡하게 얽힌 무늬에 미쳤을지도 모르는 영향을 추측하는 것은 흥미진진한 일이다.

반대로 몇몇 영역은 더 많은 관심을 끌 수 있었는데, 이는 부분적으로 그 물건의 내구성 덕분이었다. 아시리아 사람들, 아카드 사람들 그리고 바빌로니아 사람들이 자기들의 원통형 인장보다 훨씬 위대한 예술 작품들을 만들었음은 분명하다. 하지만 이 원통형 인장들은 상당히 많이 남아 있으며 각각의 문명에 대해 많은 것을 말해주기 때문에 여전히 매력적이다. 이와 유사하게 고대 그리스의 화병에 그림을 그리는 산업은 당시 위대한 예술가의 주의를 끌지 못했을 수도 있지만, 그 물건 자체는 다른 형태의 그림보다 더 오래 살아남았다. 윌리엄 해밀턴(William Hamilton, 1730-1803년) 같은 골동품 전문가와 수집가들이 이와 같은 상황에 적지 않은 원인을 제공했다. 넬슨 경의 정부로 유명한 엠마 해밀턴의 남편인 윌리엄 해밀턴은 그의 방대한 수집품을 결국 런던에 있는 대영박물관에 양도했다.

때때로 예술가는 역사에 직접적으로 기여했다. 자크 루이 다비드와 귀스타브 쿠르베 같은 몇몇 예술가들은 정치적으로 밀접한 관련이 있었는데, 이것이 항상 행복한 결말을 가져오지는 않았다. 이들은 대체로 왕족이나 후한 후원자를 위해 중요한 임무를 수행하는 외교적인 역할을 했으리라 추정된다. 몇몇 경우에 역사와의 관련은 예기치 못한 것이었다. 예를 들어, 20세기 초반의 아방가르드 운동의 한 일파였던 보티시즘(소용돌이파)은 오래가지 못했다. 보티시즘은 윈덤 루이스(Wyndham Lewis, 1882-1957년) 주도하에 발생했고, 데이비드 봄버그(David Bomberg, 1890-1957년), 에드워드 워즈워스(Edward Wadsworth, 1889-1949년), 크리스토퍼 네빈슨(Christopher Nevinson, 1889-1946년)과 같은 저명한 예술가가 참여했다. 보티시즘은 시각적 양식에서는 입체

주의 영향을 받았지만, 과장되고 반항적인 색조는 미래주의에서 영향을 받았다. 이 회화의 가장 두드러지는 특징은 어지럽고 변화무쌍한 소용돌이처럼 뒤엉킨 각진 형태에 있었다.

보티시즘은 1914년에 시작되어, 단 한 번의 전시회만 열고 제1차 세계대전의 영향으로 사라졌다. 하지만 잊히지는 않았다. 1917년 독일 유보트가 대대적인 파괴를 진행하던 3개월 동안에 대략 500척의 상선이 침몰됐다. 재능은 있었으나 전통적인 해양 화가였던 노만 윌킨슨(Norman Wilkinson, 1878-1971년)은 영국 해군성에 새로운 선박 위장술을 제안했다. 선박을 숨기는 것은 불가능했지만, 형태를 일그러뜨리는 왜곡되고 추상적인 디자인으로 선박을 도색하여 잠수함의 지휘관에게 혼동을 주는 것이 가능할 수도 있다고 생각했기 때문이다. 이러한 방법은 보티시즘 화가들의 그림에 사용되는 방법과 매우 유사했다. 잠수함의 지휘관들은 선박이 다가오는지 멀어지는지, 심지어 선박들이 가라앉고 있는지를 구별하지 못할 것이다. 윌킨슨의 제안은 채택됐고, '위장 부서'가 런던의 왕립 아카데미에 마련됐다. 미술학교 출신 여성들이 디자인했고, 전문적인 화가들은 선박의 실제 도색을 감독했다. 이들 중 하나가 에드워드 워즈워스였으며, 그는 리버풀의 부두에 배치됐다. 마침내 수천 대의 상선과 수백 대의 해군 함선이 영국, 캐나다, 미국에서 위장됐다. 이 예술가들의 공헌은 선도적인 당대 작가들이 5척의 선박을 위장했던 제1차 세계대전이 발발한 지 한 세기 후인 2014년에 인정됐다. 이들 중에는 영국 군함 프레지던트호를 위해 페르낭 레제의 '튜비즘' 양식의 정교한 모방 작품을 만들었던 토비아스 레베르거(Tobias Rehberger, 1966-)와 스노드롭호를 위해 최상의 팝아트 디자인을 제작한 피터 블레이크가 포함되어 있었다(281쪽 참조).

『미술사 연대기』는 서양 세계에서 미술 발전의 개관을 보여주기 위해 연대표의 중심에 핵심적인 예술 작품들과 중요한 사건들을 함께 놓아 미술과 역사의 관련성을 강조한다. 역사적 시대, 미술 분파, 미술 운동으로 주제를 나누는 전통적인 방식을 피함으로써 이 책은 많은 놀라움을 안기는, 미술사에 대한 신선한 시각을 제공한다. 예를 들어, 어떻게 가장 걸출한 신고전주의 회화인 다비드의 〈호라티우스의 맹세〉(165쪽 참조)가 가장 잘 알려진 낭만주의 작품 중 하나인 헨리 푸젤리의 〈악몽〉(164쪽 참조) 이후 고작 2년여 후에 완성되었는지를 보여준다.

초기 동굴 벽화의 시대부터 베일에 싸인 뱅크시의 최근 벽화 설치 작품에 이르기까지, 당대의 사회적, 정치적 그리고 문화적 사건의 맥락 속에 이러한 작품들을 놓음으로써 이 책은 세상에서 가장 위대한 미술 작품들의 배후에서 영향을 미치는 것들에 대해 더 깊이 있는 이해를 제공한다. 또한 미술 그 자체의 이야기에 대한 새로운 통찰을 보여준다.

# 1
—

고대와
중세

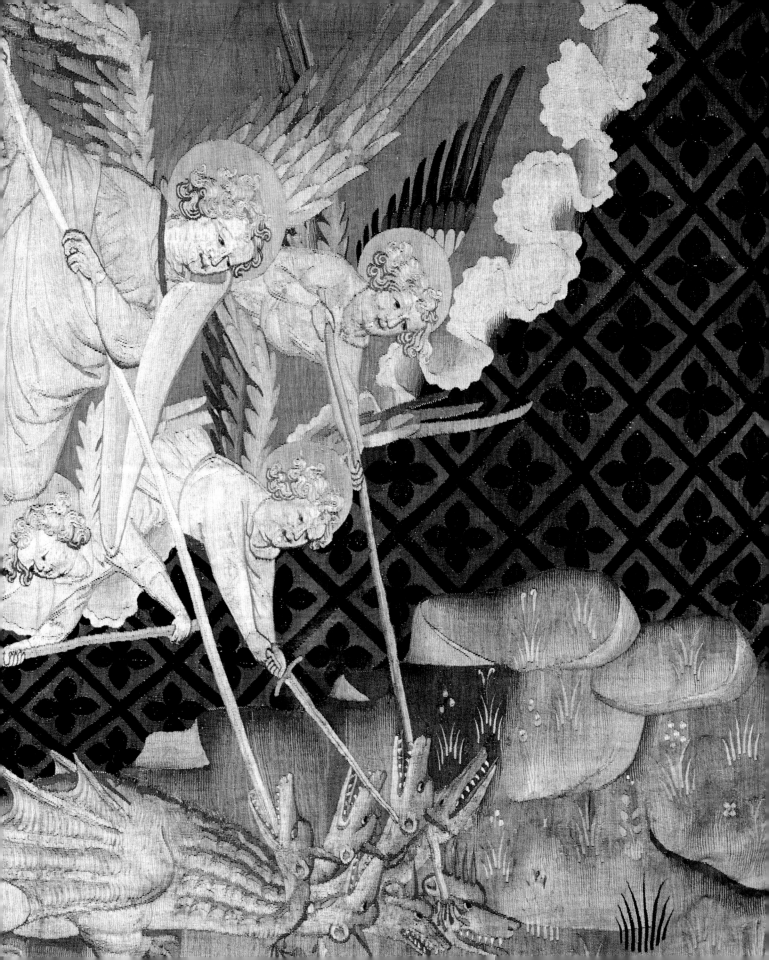

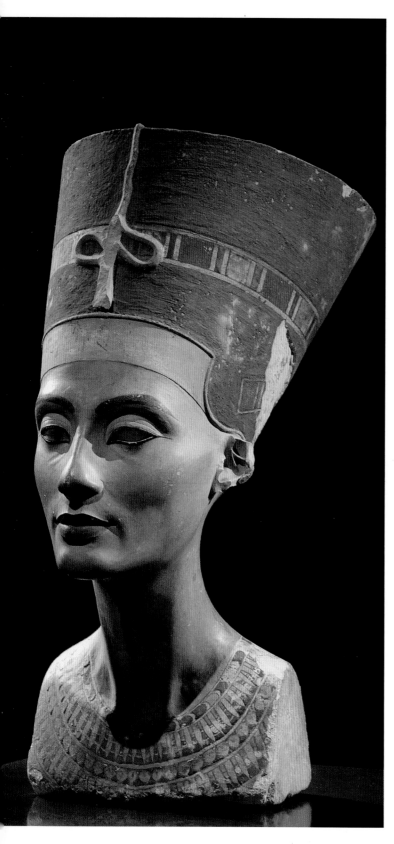

**고대인들은 아마도 근대 예술 형식에 감동받지 못했을 것이다.** 초창기 사회에서 예술은 기능적인 것이었기 때문에, 개인적인 표현이나 시도에 대한 어떤 생각들은 틀림없이 매우 낯설게 여겨졌을 것이다. 예술은 특정한 목적을 위해 만들어졌으며, 그 목적은 대체로 종교와 관련됐다.

또한 화가의 지위도 달랐다. 그들의 지위는 오늘날의 예술가보다는 공예가에 훨씬 가까웠다. 기술적인 숙련은 당연하게 생각했지만, 어떤 종류의 독창성도 가치 있게 여겨지지 않았으며 요청되지도 않았다. 대부분의 고대 예술은 작자 미상이었다. 설령 예술가의 신원이 기록됐다고 한들, 지금까지 남아서 전해지지는 못했을 것이다.

심지어 고대 이집트인 중에서도 몇 안 되는 예술가의 이름만이 알려져 있을 뿐이다. 그중 가장 유명한 예술가는 투트모세(Thutmose)로, 파라오 아크나톤(Akhenaten) 궁의 공식적인 왕실 조각가였다. 그는 고대 이집트의 가장 아름다운 예술 작품 중 하나인 아크나톤의 배우자 네페르티티(Nefertiti) 여왕의 흉상을 제작한 것으로 잘 알려져 있다. 이 미완성된 조각은 1912년 독일 고고학자들이 투트모세의 작업장이 있던 곳에서 발견했다. 눈 하나는 없어졌는데, 정상적인 상태였다면 눈구멍에 사용됐을 준보석 대신 임시로 밀랍으로 채워져 있다. 하지만 머리의 모델링은 정교하다. 흉상의 중심부는 석회석이지만 투트모세는 회반죽 층을 매우 세밀하게 붙여 나갔고, 이로 인해 믿을 수 없을 만큼 생생한 이목구비를 만들어냈다. 사학자들은 이 흉상이 투트모세와 그의 조수들이 네페르티티 여왕의 다른 예술 작품들을 제작하기 위해 사용하는 견본인 프로토타입으로 만든 것이라는 이론을 제시해 왔다.

〈네페르티티의 흉상〉은 지나치게 양식화된 대부분의 이집트 예술에서 찾아볼 수 있는 특징이 나타나지 않는다. 이 흉상은 18대 왕조인 아마르나(Amarna) 시대로 거슬러 올라간다. '아마르나'라는 이름은 아크나톤이 세웠던 도시에서 따왔다. 그는 유일신 숭배를 택하면서 이집트의 전통적인 다신교 체계를 버렸다. 또한 예술에서 더 사실적인 양식을 추구했고, 이런 이유로 아주 짧은 기간이었지만 왕실 초상화에 개성이 보다 많이 나타났다. 투트모세의 작업장에서 몇몇 다른 얼굴의 흉상들이 출토됐지만, 〈네페르티티의 흉상〉과 견줄 만한 것은 없었다.

고대 그리스에서 예술의 정체성에 대한 문제는 조금 다르다. 우리는 그 당시 매우 유명했던 화가와 조각가의 이름들을 많이 알고 있지만, 사실상 그들 작품 중에 남아 있는 것은 없다. 우리는 심지어 그리스나 로마의 문서에서 극찬해 마지않는 특정한 예술 작품들을 알고 있다. 예를 들어, 플리니우스(Pliny)는 파라시우스(Parrhasius)와 그의 유명한 경쟁자인 제욱시스(Zeuxis, 기원전 5세기 후반에 활약) 사이에서 벌어진 그림 대결에 대한 일화를 이야기한다. 제욱시스는 포도 한 송이를 그렸는데, 너무 진짜 같아서 새들이 쪼아 먹으려고 했을 정도였다. 제욱시스는 의기양양하게 경쟁자의 작품을 가리고 있던 커튼을 걷으려 걸어갔다. 그러나 그 커튼은 그림이었다. 두말할 필요 없이 이 경쟁에서의 승자는 파라시우스였다.

그림이 그려진 화병들이 남아 있을 확률은 더 높았다. 이 분야에

서 가장 유명한 이름은 엑세키아스(Exekias)로, 그는 기원전 6세기 후반에 활동했다. 그는 더 밝아진 바탕색 위에 인물들을 검정색으로 그렸던 흑회식 기법의 전문가로, 이 도자기들을 만들고 장식했다. 그는 또한 다재다능하고 창의적이었으며, 동시에 연민을 자아내는 장면과 극적인 순간들을 묘사하는 데 능숙했다.

'디오니소스의 잔'(더 정확한 용어로는 킬릭스(kylix))은 그의 걸작 중 하나이다. 여기에 담긴 모든 것은 포도주에 대한 찬양이다. 포도주의 신인 디오니소스는 그의 배 안에서 비스듬히 기대어 누워 있고, 돛대에서 자라 나온 포도송이들이 그 위에서 마치 캐노피 같은 역할을 하고 있다. 전설에 따르면 디오니소스가 해적들에게 잡힌 적이 있었는데, 그가 본모습을 드러내자 해적들은 갑판에서 바다로 뛰어들었고 곧바로 돌고래로 변했다고 한다. 잔 안쪽의 돌고래들은 포도주 빛을 띤 붉은 바다에서 즐겁게 놀고 있다. 복잡한 내용들로 구성된 이 도안은 술 마시는 사람이 술을 들이켬에 따라 조금씩 그 모습을 드러냈을 것이다.

폼페이, 헤르쿨라네움 그리고 인근 저택들에서 유적이 발견되는 행운이 없었더라면 로마 회화에 대한 우리의 이해는 그리스 회화에 대한 이해와 매우 달랐을 것이다. 대체로 고대 회화작품들은 보다 견고한 모자이크 형태의 복제품들로 전해져 내려왔지만, 당연히 우리는 이러한 복제품들이 얼마나 정확한지 알 수 있는 방법이 없다.

폼페이의 벽화들은 벽화의 장식 무늬들을 포함하여 그 당시 유행했던 주제와 양식에 대한 흥미로운 단면을 보여준다. 가장 정교한 실례로 '신비의 저택(the Villa of Mysteries)'에 있는 밀교의 입회식을 묘사한 벽화를 들 수 있다. 그들은 또한 막대한 비용을 들여 엄청나게 비싼 안료인 붉은 진사(辰砂)를 아끼지 않고 사용했다.

하지만 현대인의 눈에는 더 일상적인 주제를 선호하는 고대 로마인의 취향이 훨씬 흥미로울지도 모른다. 이것은 '리비아의 저택(the Villa of Livia)'에 있는 매력적인 정원 프레스코 벽화를 보면 알 수 있다. 이 벽화는 무성하게 우거진 초목에 과일과 꽃 그리고 새들로 가득 차 있다. 이 정원 풍경은 저택의 거주자들이 바깥의 숨 막히는 더위를 피하고자 한여름에 사용한 지하실의 프리즈(frieze, 방이나 건물의 윗부분에 그림이나 조각으로 띠 모양의 장식을 한 것-역주)에 그려져 있었다. 이 정원이 주는 봄의 상쾌함은 지하 공간의 냉각 효과를 높이도록 고안됐다.

또한 로마의 예술가들은 벽화에 정물화를 그리는 것을 즐겼다. 이 정물화들은 선반 위에 깔끔하게 정돈된 복숭아, 무화과, 생선, 달걀, 물이나 포도주를 담은 비커 같은 일상적인 물건들을 묘사하고 있어 믿기지 않을 정도로 소박해 보인다. 가끔 종종걸음으로 지나가는 쥐처럼 작은 살아 있는 생물이 포함될 수도 있다. 이런 유형의 그림은 환대의 의미로 묘사됐고, 손님들에게 제공돼 물건들을 보여주었다. 로마의 예술가들은 유리잔에 담긴 물의 반짝임이나 복숭아 껍질의 광택처럼 아주 미세한 부분까지 자세히 그리는 데 능숙했다. 이렇게 설득력 있는

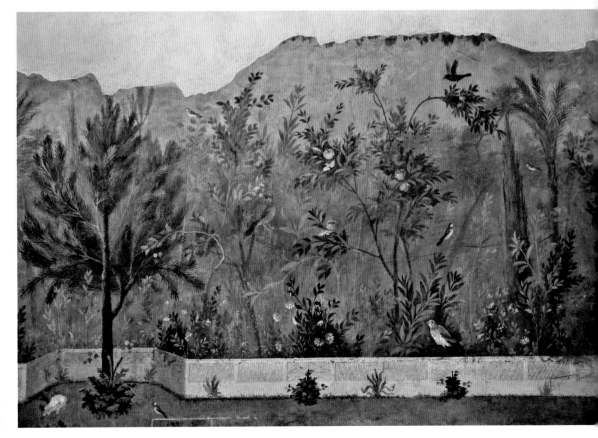

앞 페이지. 요한계시록 태피스트리,
앙제 소재 – 〈용과 싸우는 대천사 미카엘〉
(1377-1382년경)

왼쪽. 투트모세 – 〈네페르티티의 흉상〉
(기원전 1340년경)

오른쪽. 리비아의 저택에 그려진 정원
프레스코의 상세 부분(기원전 30-20년경)

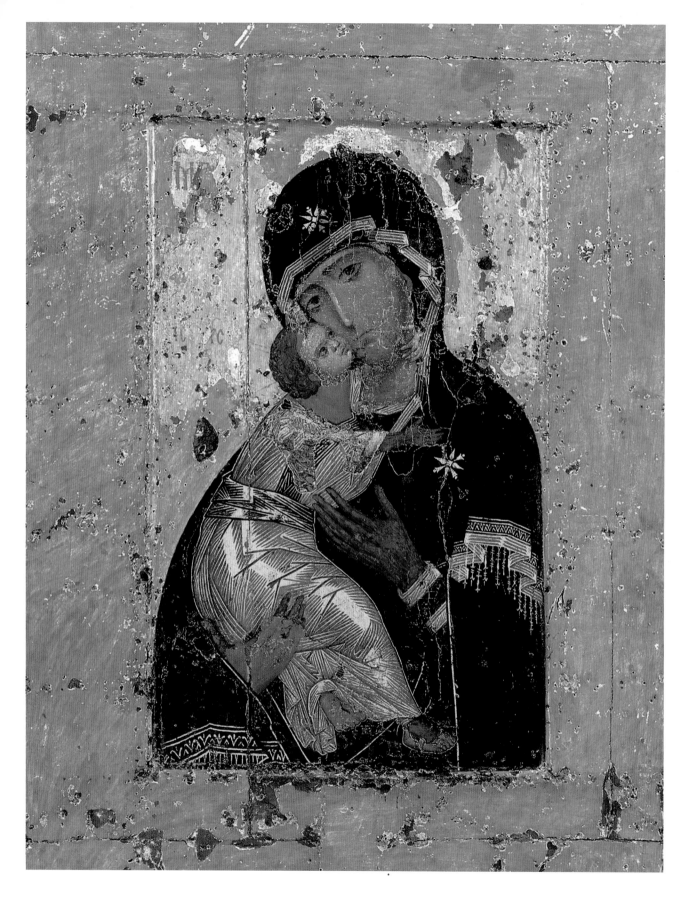

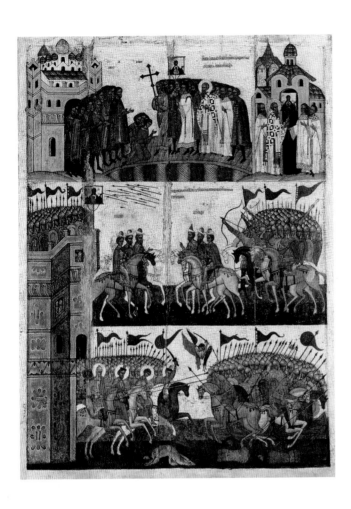

정물화는 이후 수백 년이 지나고 나서야 다시 그려지게 된다.

로마의 멸망은 서양 예술의 흐름을 극적으로 변화시켰다. 인간의 모습에 대한 뛰어난 이해와 함께 조화, 비례 그리고 미적인 것들의 고전적인 가치들은 점차 사라졌고, 르네상스 시대까지 다시 발견되지 않았다. 로마인을 대신했던 다양한 민족에게도 그들만의 활기찬 문화가 있었지만, 그들은 매우 달랐다. 그들 대부분은 유목민이었고, 따라서 집이나 어떤 고정된 숭배의 장소를 위해 예술 작품을 제작할 필요가 없었다.

로마 유산이 맡았던 책임은 동방의 비잔틴 제국으로 넘어갔다. 비잔틴의 공예가들은 여러 분야에서 탁월했다. 그들은 매우 아름다운 상아 조각품과 반짝이는 황금 모자이크를 만들었으며, 귀금속과 직물을 손수 제작했다. 하지만 그들의 그림은 서양의 방식과는 다른 방향으로 전개됐다. 종교적인 성화(icon)에서 그들은 자연을 모방하거나 독창적인 이미지를 만들어내려는 노력을 전혀 하지 않았다. 사실은 그 정반대였다. 예술가들은 가장 유명한 성화를 가능한 한 똑같이 모사하도록 요구받았다. 가장 유명한 예는 〈블라디미르의 성모〉로, 1130년경 무명의 예술가가 콘스탄티노플에서 그린 성모 마리아와 아기 예수의 아름다운 도상이다. 수년 동안 이 성화는 러시아의 수호여신으로 명성을 얻었고, 수없이 모사됐다.

성화는 그 자체로 성스러운 그림이었고, 명상에 도움을 주는 것으로서 숭배됐다. 어떤 성화들은 기적을 일으키는 힘이 있다고 여겨졌으며, 서방 교회의 성스러운 유물에 비견됐다. 성화를 전쟁터로 실어 나르거나 성벽 주위에서 성화를 들고 행진하는 것을 보여주는 그림들도 있다. 몇몇 다른 종교들과 마찬가지로, 동방 정교회는 성스러운 형상을 너무 사실적으로 그리는 것을 경계했다. 초자연적인 존재를 보통의 사람들과 똑같은 방식으로 묘사하는 것은 무례하다고 생각했고, 이는 거의 신성 모독이었다. 사실 성화를 사용하는 데는 논란의 여지가 있었다. 성상 파괴자들이 장악했던 기나긴 시절이 있었다(726-787; 814-842년경). 그들은 성화의 숭배가 우상 숭배와 마찬가지라고 주장했고, 수천 개의 성화들이 파괴됐다. 한편 서양에서는 예술의 부활이 서서히 진행됐다. 그 정점은 카롤링거 시대였다. 샤를마뉴 대제와 그의 계승자들은 몇몇 고전 문화의 영광을 복원시키려는 시도를 했다. 많은 벽화들이 교회와 궁전을 위해 주문 제작됐으나, 남아 있는 것은 거의 없다. 대신 카롤링거 왕조의 기여는 삽화 필사본, 정교한 상아 조각 그리고 금속 공예에서 최대한 발휘된 것으로 보인다.

신성 로마 제국의 황제 오토 대제의 이름을 따서 명명된 10세기 오토 왕조 시대에 독일에서 이와 유사한 부활이 있었다. 이를 통해 실물 크기의 〈게로 십자가〉로 대표되는 기념비적인 청동 주물과 고품질 조각들이 제작됐다. 한편 앵글로색슨 영국에서는 윈체스터 학파가 뛰어난 삽화가 그려진 일련의 필사본들을 만들었다. 그중에 가장 인상적인 것이 〈성 에텔월드의 축복 기도〉로, 이례적으로 화려하게 치장된 장식이 특징이다. 이러한 모든 부활은 11세기와 12세기에 유럽 대부분의 지역을 휩쓸었던 로마네스크 양식의 발전에 기여했다.

왼쪽. 〈블라디미르의 성모〉(1130년경)

상단. 노브고로드 학파 – 〈노브고로드인과
수즈달인 간의 전투〉(1450–1475년경)

# 30,000-15,000 BC

**최초의 예술.** 선사시대 예술은 대개 사회 제도와 신념을 재현한다. 가장 훌륭한 유럽 미술 중 몇 작품이 선사시대에 프랑스 남부와 스페인 북부에 있는 거대한 동굴들에서 제작된다. 여기에는 광물질과 식물 안료를 사용하여 색조와 질감을 낸 커다란 동물들의 모습이 그려져 있다. 인도와 호주에 있는 암각화 또한 대개 동물들의 형상을 보여주지만, 호주와 아프리카의 선사시대 예술은 다른 대륙에서보다 인간의 형상이 더 많은 것이 특징이다. 최초의 예술 중 몇몇은 3차원적인데, 작은 돌, 상아 또는 뼈로 만든 여성 조각상은 전 세계의 다양한 지역에서 발견되며 대체로 유럽에 많다. 여성 조각상은 커다란 배와 가슴 그리고 허벅지를 포함하여 모두 유사한 특징을 지니고 있다. 인간을 닮은 이러한 오브제뿐 아니라, 동물 조각, 저장용 토기 그리고 요리용 그릇들도 아시아, 호주, 유럽에서 만들어진다. SH

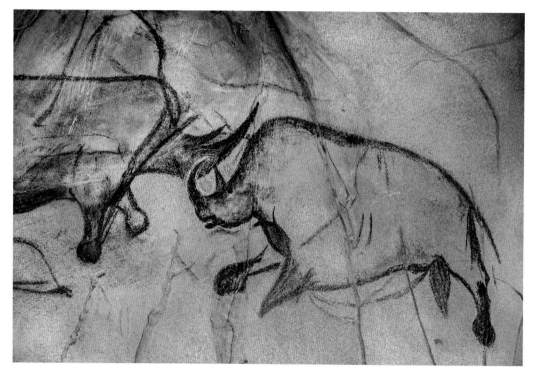

### 쇼베 – 동굴 벽화

기원전 약 30,000년 전까지 거슬러 올라가는 이 그림들은 세계에서 가장 잘 보존된 프랑스 남부의 구상 동굴 벽화 중 하나이다. 동굴의 첫 번째 부분에 새겨진 이미지들은 대개 붉은색이며 일부는 검은색을 띠고 있다. 두 번째 부분에는 주로 검은색 이미지들이 있다. 여기에는 적어도 13개의 다른 종의 동물들이 묘사되어 있다. 특이하게 찍거나 스텐실한 손자국, 여성 신체의 일부 그리고 화산 분출 모습이 있다. 여기에 사용된 기법들은 다른 동굴 예술에서는 거의 발견되지 않는다. 작가들은 벽을 긁어서 부드러운 표면을 만들었다. 또한 몇몇 윤곽선 주위에 새겨진 자국들은 움직임을 암시하며, 어떤 이미지는 동물들이 상호소통하고 있음을 보여준다.

**호주 남서부 일부 지역**에 석기보다 목기를 사용한 인간이 거주하다.

**유럽**에서 돌, 사슴뿔 또는 뼈로 만든 연장이 더 정교해지다.

**인도 빔베트카**에서 예술가들이 은신처에 있는 바위에 그림을 그리다.

**인류**가 더 오래 살게 되면서, 인구가 증가하다.

**현생 인류**가 네안데르탈인을 대체하기 시작하다.

요리를 위한 **오븐**이 제조되다.

**뉴기니**에 아시아 또는 오스트레일리아에서 온 식민지 개척자들이 살게 되다.

가장 오래된 것으로 알려진 **꼰 밧줄**이 만들어지다.

| 30,000 BC | 30,000–28,000 BC | 28,000–25,000 BC | 27,000–26,000 BC |

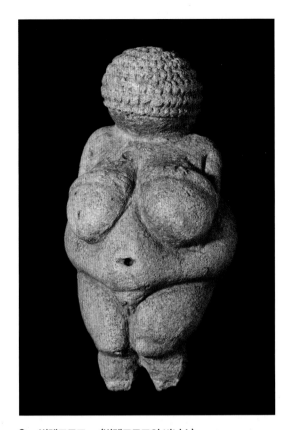

## 빌렌도르프 – 〈빌렌도르프의 비너스〉

세계 여러 지역에서 선사시대의 자그마한 소형
조각상들이 발견됐는데, 이 조각상들은 모두 풍만한
나체의 여성이었다. 어떤 학자들은 자화상으로도 보지만,
아마도 이것은 다산의 상징이거나 지모신(地母神)으로
만들어졌을 것이다. 비너스상으로 알려진 이 조각상들의
명칭은 훗날 나오는 신화에서 사랑, 미, 다산 그리고
승리를 상징하는 여신인 비너스에서 따온 것으로,
한 손에 움켜쥘 정도로 작다. 가장 유명한 비너스상은
오스트리아에서 출토된 11센티미터의 〈빌렌도르프의
비너스〉로, 기원전 28,000년에서 25,000년 사이에
만들어진 것으로 추정된다.

## 알타미라 – 동굴 벽화

기원전 22,000년에서 14,000년 전에 스페인 북부의 알타미라 동굴에 그려진 것으로 보이는
이 벽화들은 보존 상태가 매우 좋아서 수년간 진위를 의심받았다. 높이가 2미터에서 6미터에
이르는 구불구불한 통로가 있고, 길이가 270미터인 이 지하 단지는 들소가 두드러지게 부각되어
있다. 그러나 사슴, 야생 돼지, 말, 의인화된 모습, 기하학적 상징 그리고 손바닥 자국 또한
포함되어 있으며, 100여 개 이상의 동물 형상이 묘사되면서 그 시대의 매우 놀라운 기교를
보여준다. 특히 주목할 만한 것은 정교한 비례와 색조를 구별하려는 시도이다.

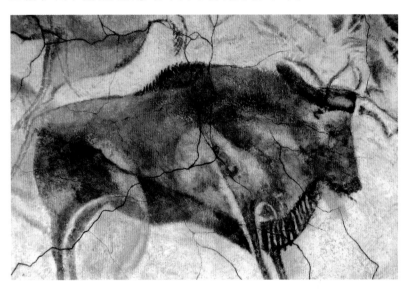

가장 오래된 것으로 알려진
인류의 **영구적 정착지**가 체코
공화국의 모라비아에 세워지다.

**인공물**들은 당시에 호주
캔버라에서 인간 활동이
있었다는 것을 의미한다.

**이스라엘 갈릴리 호수 부근**에서
빵을 만들기 위해 야생 보리와
다른 씨앗들을 제분하다.

**가장 오래된 것으로 알려진 도기**가 제작되다.
요리 그릇이나 저장 용기라기보다는 하나의
작은 조각상이다. 세계 각지에서 사람들이
아기 포대기, 의복, 가방, 바구니, 그물을
만들기 위해 섬유를 사용하다.

**해수면**이 현재보다 대략 137미터 정도 낮다.

| 25,000–24,000 BC | 23,000–20,000 BC | 22,000–14,000 BC |

# 15,000-3000 BC

**예술의 발전.** 대략 기원전 15,000년에서 10,000년에 걸쳐 형성된 마들렌기 시대는 프랑스의 '라 마들렌(La Madeleine)' 지역에서 그 명칭이 유래된 것으로, 이곳에서 유럽 최상의 몇몇 동굴 예술들이 제작된다. 대략 기원전 13,000년과 10,000년 사이에 빙하기가 끝나고 지구 온난화 시기가 시작된다. 훗날 북아프리카의 사하라가 되는 이 지역은 비가 많고 비옥하다. 대략 기원전 10,000년에서 5000년에 걸친 중석기 시대 동안 보다 많은 그림들이 동굴 내부보다 외부의 바위에 그려지는데, 대개 사냥이나 종교의식에 종사한 인간들이 그린 것이다. 기원전 3500년경에 도공들이 그릇을 빚기 위해 최초의 물레를 만든다. 미노스 문명이 크레타에서 시작되고, 이집트에서 양식화된 벽화가 제작된다. SH

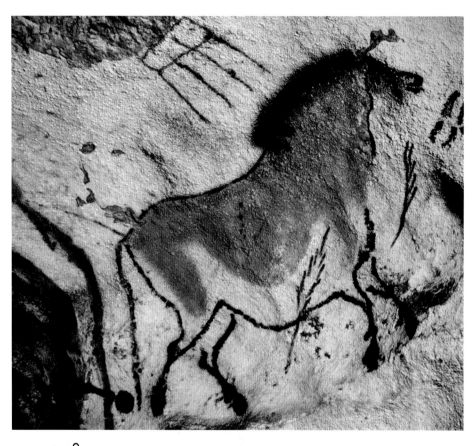

### 라스코 – 황소의 전당

가장 잘 알려진 선사시대 예술 중 하나는 프랑스 도르도뉴 지역의 라스코 지하 동굴에 있는 서로 연결된 일련의 큰 그림들이다. 이들 중 '황소의 전당(Hall of the Bulls)'에 있는 그림이 가장 유명한데, 이 명칭은 거기에 그려진 여러 동물들 사이에 있는 네 마리의 거대한 검은색 소에서 따온 것이다. 대략 기원전 16,000년에서 14,000년 사이에 그려진 이 도상들은 긴 동굴 한쪽 끝에서 다른 쪽 끝까지 가득 채워져 있다.

동굴에는 황소 또는 야생 소, 말, 소와 사슴을 포함한 수백 점의 움직이는 동물처럼 보이는 그림들이 있다. 측면에서 바라보는 시점에서 그려진 것이 많고, 큰 뿔과 가지뿔들은 정면 시점으로 그렸다. 단색의 윤곽선을 사용했고, 몸은 부드럽게 혼합된 안료를 입혔다. 작가들은 다양한 무기질 안료와 식물성 안료를 사용했고, 대체로 타액, 동물성 지방, 지하수 또는 점토를 혼합하여 표면에 문지르는 방법을 썼지만 가끔은 속을 파낸 뼈에 입을 대고 불기도 했다.

**비젠트**(Wisent), 즉 유럽산 들소가 프랑스 피레네 산맥 깊숙한 동굴 내부에서 점토로 조각된다.

**털코뿔소**가 멸종된다.

숲이 우거지고 비가 많은 비옥한 초원이던 이 지역이 훗날 **사하라 사막**이 된다.

*C.* 16,000–14,000 BC     15,000–13,800 BC     8000–6000 BC

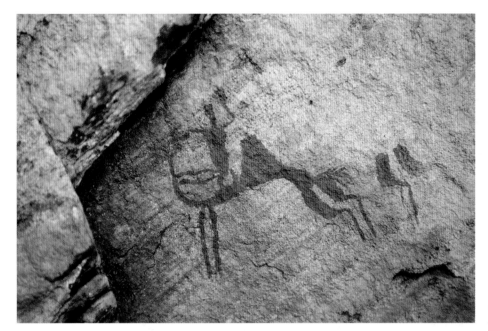

**타실리나제르 – 암벽화**

알제리의 타실리나제르(Tassili n'Ajjer)에서 15,000점 이상의 암각화와 동굴 벽화에는 약 10,000년의 기간에 걸친 일상이 묘사되어 있다. 이미지에는 인간과 동물이 포함되어 있으며 동물 중 대다수, 예를 들면 자이언트 버펄로 같은 동물은 현재 멸종됐다. 이 동굴 벽화와 암각화들은 연대기적으로 보통 네 개의 시기로 나뉜다. 둥근 머리 시기에는 둥글고 특색 없는 머리로 인간을 묘사하고, 목축의 시기에는 인간이 동물들을 몰고 사냥하는 모습이 나타나며, 말의 시기에는 인간이 말을 타거나 말이 끄는 전차를 타고 있고, 낙타의 시기에는 낙타, 소, 염소가 자주 등장한다.

지금의 이라크 북쪽인 **북부 메소포타미아**에서 보리와 밀이 경작되다. 처음에는 맥주와 수프를 만드는 데 사용됐으나, 마침내 빵을 만들게 되다.

소, 염소, 돼지, 양떼를 몰고 온 정착민들이 **이집트 남서부**에 커다란 건물들을 건설하다. 그들이 금속으로 된 물건들을 생산하고, 동물의 가죽을 매만져서 부드럽게 만들고, 도기와 직물을 만들다.

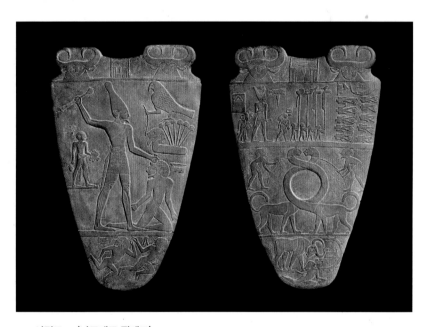

**이집트 – 〈나르메르 팔레트〉**

'위대한 히에라콘폴리스의 팔레트(Great Hierakonpolis Palette)'로 알려진 이 팔레트에는 지금까지 발견된 가장 초기의 고대 이집트 상형문자 명문(銘文) 중 일부가 들어 있다. 실트암으로 만들어졌으며 높이는 63.5센티미터이고, 양쪽 면이 얕은 양각으로 새겨져 있다. 이것은 나르메르(Narmer)라고 불린 왕과 다른 장면들이 주를 이루는데, 상하 이집트의 통합을 상징하는 내용일 수도 있고, 군사적 성공 같은 어떤 사건들의 기록일 수도 있다. 중요한 인물을 묘사하는 이집트의 관례들은 충실히 지켜진 반면, 덜 중요한 인물들은 보다 자유롭게 표현되어 있다.

4500 BC     3100 BC

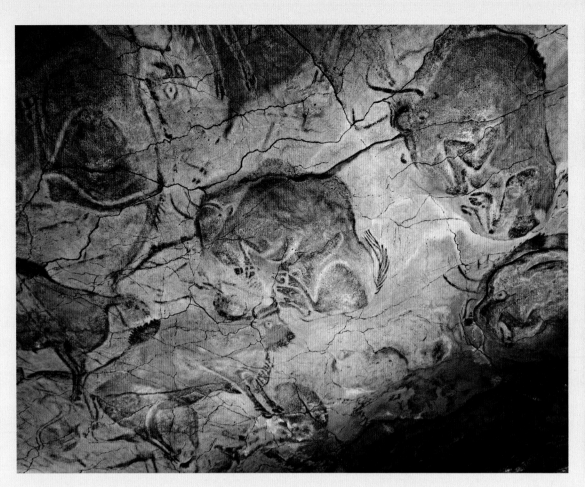

# 동물 그림

동물들은 인간의 종교적인 의식 절차에서 신화 속 생명체로 또는 일하는 짐승으로 그리고 동반자로 수천 년 동안 묘사되어 왔다. 프랑스의 동굴 벽화에서부터 호주의 암각화에 이르기까지, 그리고 프란츠 마르크의 말에서부터 피카소의 황소와 비둘기에 이르기까지, 그림 속의 동물들은 주변 문화에 관해 많은 것을 드러낸다.

예를 들어, 최초의 예술가들은 그들이 사냥하거나 사육했던 종을 그렸다. 그중 많은 종들, 즉 동굴 사자, 안콜소(뿔이 큰 야생 소의 일종-역주), 검치호랑이, 매머드 같은 동물은 멸종됐다. 비록 가장 빈번하게 그려진 것은 말, 들소, 사슴, 소, 야생 돼지였지만 말이다.

대부분의 동굴 벽화들은 주로 단색과 평면적인 도상이 특징이지만, 스페인의 알타미라 동굴 벽화는 채색되어 있으며, 표면의 질감과 색조의 다양성을 잘 드러내기 위해 긁어내기와 섞기 같은 방법을 사용했다. 매우 특이하게도 제작자들은 삼차원의 실재와 같은 감각을 창조하기 위해 동굴 표면의 돌출부와 자연 그대로의 윤곽들을 활용했다. 또한 다른 동굴들에서 보이는 그을음이 없는데, 그것은 이들이 더 뛰어난 채식 방법을 사용했다는 사실을 암시한다.

유럽 선사시대 그림들은 대개 인간을 그리지 않았다. 특히 동물들과 소통하거나 교류하는 인간은 그린 적이 없는데, 프랑스의 라스코 벽화에는 들소와 새-인간 같은 도상들이 있어 이 기능에 대한 수많은 추측을 불러일으켰다. 새의 부리와 인간의 몸통을 가진 이 형상은 제의 절차를 행하는 주술사일 것이다. 샤머니즘에서 새는 천상과 지상이라는 두 영역을 점할 수 있으며, 솟대 위의 새는 지팡이이거나 창이었을 것이다. 만일 지팡이라면 이것은 미래에 대한 통찰력을 지닌 주술사이거나, 신화 또

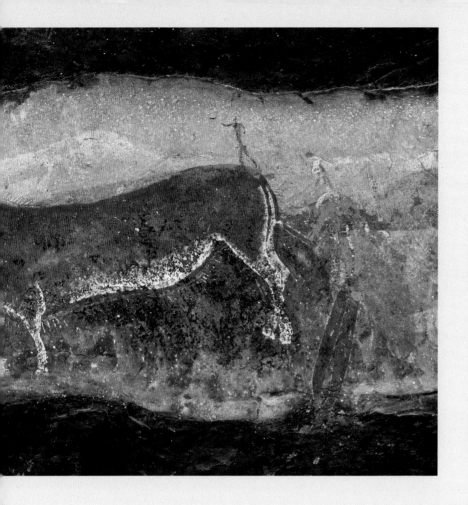

## 드라켄즈버그 그림

드라켄즈버그(Drakensberg) 산맥에는 남아프리카의 토착민인 산족(부시맨)이 그린 약 20,000점의 암각화가 있다. 가장 오래된 것은 약 2500년 전에 제작됐고, 가장 정교하고 표현이 풍부한 것은 400년에서 200년 전 사이에 제작됐다. 주제는 인간 형상, 동물 그리고 치료 주술사 또는 치유자를 상징하는 혼종 반인반수를 포함한다.

대부분의 동물이 한 가지 색, 통상적으로 빨간색 또는 검은색으로 그려진 반면, 일런드영양(아프리카의 대형 영양-역주)은 여러 가지 색으로 그려졌다. 일런드영양은 다양한 각도에서 그려졌는데, 여러 가지 자연스러운 자세와 섬세한 세부 묘사로 변화를 주었다. 또한 삼차원성을 전달하기 위해 정교한 명암 기법을 사용해 한층 돋보인다. 샤머니즘적인 의식절차의 일환으로 이 그림들은 일런드영양의 신성한 영혼을 제어하여 이용하고 그 영혼에 경의로 표하기 위해 제작됐다.

**왼쪽 상단. 알타미라, 〈들소〉**
알타미라의 동굴 벽에는 많은 동물들이 묘사되어 있지만, 들소의 도상이 특히 두드러지게 부각된다. 천장에는 스텝 지대의 들소 한 무리가 각기 다른 실감나는 자세로 묘사되어 있다. 14,000년경에 그려졌다.

**상단. 드라켄즈버그, 〈일런드영양과 인간 형상〉**
남아프리카 암각 예술의 로제타스톤이라 알려진 이 그림은 사냥감 이동 경로의 임시 거처에 그려져 있었다. 이것은 학자들에게 드라켄즈버그에 있는 이 예술이 산족의 샤머니즘적 종교와 연관된 은유 체계임을 알게 해주었다.

는 예언의 일부분이었을 것이다. 만일 창이라면 이 도상은 사냥에 관한 것이었을 것이다. 중동의 초기 공동체들은 인간을 위해 일하는 동물을 그렸는데, 신의 현현으로서 또는 통치자의 권위를 표현하기 위해 그렸다. 기원전 2000년 이후 중동에서 말은 운송과 전쟁에서 주요한 동물이 됐고, 자연 세계에 대한 인간의 통제를 보여주기 위해 그림에 등장했다.

메소포타미아에서는 이집트보다 거의 2000년 앞서 동물을 사육했고, 작은 소, 염소, 아이벡스(길고 굽은 뿔을 가진 야생 염소-역주), 사자, 뱀, 새를 묘사한 그림들이 흔했으며, 사냥하는 도상들도 마찬가지였다.

예를 들어, 아시리아의 수도 니네베에 위치한 아슈르바니팔 궁전에는 야생 당나귀와 어떤 위험한 상황에서 도망치는 가젤 무리 등 수많은 동물 그림들이 있다. 이집트 벽화와 파피루스 그림에 등장하는 동물들은 종종 일상적인 모습으로 나타나는데, 소젖을 짜거나 소가 풀을 씹는 모습, 사람이 염소를 몰거나 새와 물고기를 잡는 모습, 사냥꾼이 창으로 새나 악어를 잡는 모습 등이다.

어떤 신들은 동물로 묘사되거나 동물과 인간의 특징을 모두 가진 모습으로 묘사되기도 했다. 하늘의 신인 호루스는 호크나 팔콘 같은 매로, 지혜와 학문의 신인 토트는 개코원숭이 또는 따오기로, 그리고 죽음의 신인 아누비스는 자칼로 묘사됐다. SH

# 3000-2000 BC

**문명의 시작.** 기원전 3000년경 수메르의 도시 우루크에서 설형문자가 개발된다. 그다음 세기에 메소포타미아에서 지구라트(ziggurat)라고 부르는 거대한 종교적 기념물이 건설된다. 기원전 약 2100년에 건설된 우르의 대 지구라트 같은 것이다. 기원전 약 2600년에서 1100년 사이에 크레타 섬에서 미노스 문명이 번창한다. 여기에는 회합을 위한 광장과 곡물 저장소, 그리고 예술가들을 위한 작업장으로 특별히 지어진 거대한 궁전들이 있었다. 이 궁전들은 조각과 프레스코로 장식되어 있는데, 양식화된 동물, 식물, 제례를 지내는 모습, 투우와 법정 장면들이 주를 이룬다. 기원전 약 1700년부터 도공의 물레가 도자기 제조에 사용된다. 한편 미노스인들과 달리 이집트인들은 마른 벽에 프레스코를 그린다. 이집트인 최초의 계단식 피라미드가 제3왕조 동안 파라오 조세르(Djoser)를 위해 사카라에 지어진다. 기원전 2575년부터 2551년경까지 대(大) 피라미드가 기자에 건설되고, 대(大) 스핑크스는 이로부터 약 75년 후에 만들어진다. SH

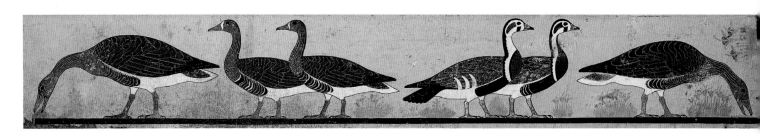

## 메이둠 – 〈거위〉

이집트 메이둠(Meidum)에 있는 이 그림은 네페르마트(Nefermaat)의 아내 아테트(Atet)의 무덤 안 제실 벽에 그려져 있었다. 네페르마트는 이집트의 고관이자 왕자이며, 제4왕조의 설립자인 파라오 스네프루(Sneferu)와 그의 첫 번째 부인 사이에서 낳은 아들이다. 왕족의 일원으로서 네페르마트와 아테트는 숙련된 예술가가 장식한 커다란 무덤을 받았다. 이 여섯 마리의 거위는 두 무리로 나뉘는데, 각 무리에서 한 마리는 고개를 숙여 풀을 먹고 있지만 다른 두 마리는 고개를 세우고 있다. 각각의 새의 깃털을 섬세하게 그리고 칠한 것으로 유명한 이 그림은 많은 거위들을 상징하는데, 이집트의 문자에서 숫자 3이 다수를 상징하기 때문이다.

**이집트**에서는 12개월의 태음 주기에 바탕을 둔 1년 365일이 확립된다. 이 12개월은 4개월을 단위로 한 3개의 계절로 나누고, 이 계절은 나일 강 수위의 높낮이와 일치한다. 이집트의 제1왕조가 끝나고 제2왕조가 시작된다.

**단순한 쟁기**가 사용되고, 이 쟁기 중 일부가 우루크의 상형문자에서 나타난다. 우루크는 수메르의 고대 도시로, 현재의 유프라테스 강 동쪽에 위치한다.

**농경**이 북아프리카, 유럽, 메소아메리카, 아시아에서 발달하다. 식량이 늘어나고 사람들은 더 오래 살게 된다.

**트로이**가 소아시아에 건립된다.

**조세르의 계단식 피라미드**가 세워진다.

**이집트의 제4왕조**가 시작된다.

**대 피라미드와 대 스핑크스**가 파라오 멘카우레, 파라오 카프레, 파라오 쿠푸를 위해 기자에 세워지다.

**인더스 문명**이 성숙한 단계에 이른다.

| 3000 BC | 2900 BC | 2700–2600 BC | 2650 BC |

## 수메르 – 〈우르의 군기(軍旗)〉

이 작은 상자는 병사 근처에서 발견됐기 때문에 군기로 여겨져 왔지만, 이것은 악기의 울림통일 가능성이 더 크다.
이 모자이크 이미지들은 조개껍질, 청금색과 빨간색 석회암을 역청(석유를 정제할 때 잔류물로 얻어지는 고체나 반고체의 검은색 또는 흑갈색 탄화수소 화합물—역주)으로 붙여서 만든 것으로, 초기 메소포타미아의 삶을 묘사한다.
각 면에서 통치자는 다른 인물보다 크게 묘사되는데 이는 그가 전사이자 신과 인간 사이의 중개자이기 때문이다. 이 상자의 '전쟁 면'(아래의 그림)은 오나거(당나귀)가 끄는 바퀴 달린 마차로 적군을 짓밟는 장면을 보여주고, '평화 면'은 농작물과 물고기를 나르고, 오나거, 황소, 캐프리드(양이나 염소 종류)를 끄는 남자를 묘사한다.

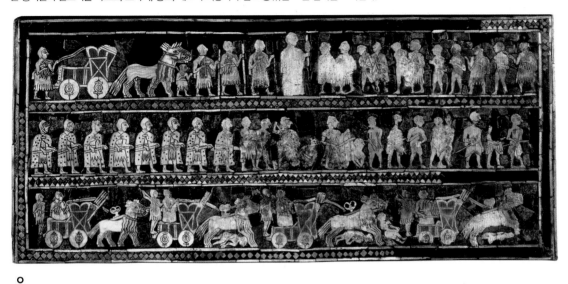

## 메이둠 – 〈라호테프와 네페르트〉

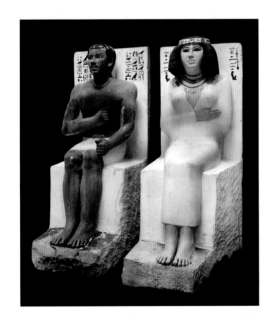

메이둠에 있는 마스타바(mastaba, 고대 이집트의 무덤)에서 발견된 이 인물상은 혼인한 왕실 부부인 라호테프(Rahotep)와 네페르트(Nefert)를 나타낸다. 라호테프는 이집트 제4왕조의 설립자인 파라오 스네프루의 아들로 추정된다. 그러나 라호테프가 제3왕조의 마지막 파라오인 후니(Huni)의 아들이라고 믿는 사람들도 있다. 발판이 달린 높은 등받이 의자에 앉아 있는 이 인물상은 이집트의 예술적 관례에 따라 남자인 라호테프의 피부는 적갈색이고, 여자인 네페르트의 피부는 크림 같은 흰색이다. 의자 등받이에는 상형문자로 이 부부의 칭호가 기록되어 있다.

**일본**에서 조몬 시대 중기가 시작된다. 사람들이 매우 다양한 곡물을 경작하고 젖은 점토에 끈을 눌러 자국을 내서 자기를 장식하다.

**스톤헨지**가 영국에서 축조되다.

**최초의 수메르 문학**이 탄생하고 아카드 제국이 수메르를 지배하다.

중앙아시아에서 **바큇살이 있는 바퀴**가 발명되다.

**셈족**이 수메르에 도착하다. 북아프리카에서 왔을 것으로 추정된다.

이집트에서 고대 왕국이 최후를 맞이하고 **제1중간기**가 시작되다.

2600–2400 BC　　　　2570 BC　　　　2500–2200 BC　　　　2100–2000 BC

# 2000-1000 BC

**예술의 번창.** 인더스 문명이 쇠락하고 이집트와 메소포타미아가 세상에서 가장 강력한 문명이 되면서, 통치자들은 우아한 예술과 건축을 창조하는 데 관심을 둔다. 최초의 메소포타미아 문명에서 수메르인과 아카드인은 바퀴, 아치형 구조물, 쟁기를 발명하고 조각상, 부조, 모자이크를 만든다. 기원전 2000년경 아나톨리아에서는 히타이트족이 석조 양각 부조, 프리즈(frieze) 그리고 전사, 사자, 신화 속 짐승들의 조각을 만든 반면, 비옥한 나일 계곡에서는 이집트인들이 엄격한 재현의 전통을 세운다. 기원전 1600년경부터 1046년까지, 은나라 상 왕조의 사람들은 탈납주조법(lost-wax technique)을 사용하여 장식이 매우 뛰어난 청동 단지와 상자를 주조한다. 그들은 기원전 1200년경에 이 청동 제품 표면에 상형문자로 메시지를 적기 시작한다. SH

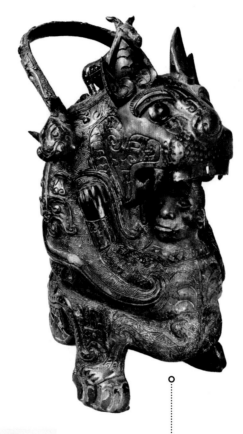

**과테말라**에서는 모카야 종족이 아마존 상류에서 들여온 카카오로 음료를 만드는데, 이것이 초콜릿의 선구가 된다.

## 상 왕조 – 〈암호랑이 그릇〉

상 왕조가 안정기에 접어들어 달력, 문자 그리고 산업화된 청동 주조와 같은 몇몇 문화적 발전이 시작된다. 이것은 청동으로 제조된 통 형태의 그릇으로 '유(鍮)'라고 하는데, 액체로 된 봉헌물을 담기 위해 사용된 뚜껑 달린 용기이다. 다른 많은 그릇처럼 이것도 동물 형태를 본떠 고양잇과 동물 모양을 하고 있는데, 앞발로 작은 사람을 끌어안고 있는 것처럼 보인다. 이는 암호랑이가 인간 아이를 구출하는 고대 이야기를 재현한 것일 수도 있고, 제물로 바쳐진 아이를 암시하는 것일 수도 있다. 이것은 동물과 용무늬 그리고 정방형의 소용돌이 문양이 주를 이루며, 뒷면에는 코끼리의 모습이 있다. 손잡이는 동물 가면으로 장식되어 있으며, 뚜껑 위에는 캐프리드(염소)가 보인다. 고인에게 공양하기 위해 사용된 이 용기는 신분과 권력의 상징이었을 것이다.

**풍차**가 페르시아에서 개발되다.

**바빌론**이 이집트 테베의 자리를 이어받아 세상에서 가장 큰 도시가 되다.

**털 매머드 최후의 종**이 러시아 브랑겔 섬에서 멸종되다.

**인더스 문명**이 최후를 맞이하다.

중국에서 **상 왕조**가 시작되다.

펠로폰네소스 반도에서 **미케네 문명**의 영향력이 점점 커지다.

**아시리아인**이 메소포타미아에서 패권을 쥐고 하트셉수트(Hatshepsut) 여왕이 이집트를 통치하다.

**상 왕조**가 12개월 역법, 징병제, 중앙집권화된 조세 그리고 탁월한 예술적 생산품으로 중국 최초의 거대 도시를 세우다.

| 2000–1000 BC | 1800–1600 BC | c. 1550–1050 BC | 1500–1300 BC |

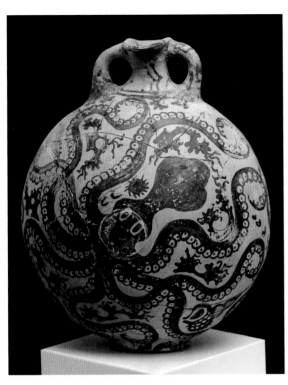

## 미노스 문명 – 〈문어 화병〉

재산, 보호, 식량 그리고 바다의 축제를 상징하는 문어는
미노스 예술에서 자주 등장한다. 구형의 화병 또는 병을
뒤덮고 있는 이 의인화된 디자인은 이집트 예술의 엄격한
관례와 완전히 상반된 자유의 의미를 불러일으킨다. 도자기의
제2양식 또는 해양 양식(Marine Style)으로 후기 미노스
청동 시대에 만들어진 이 작품은 카마레스 도기로 알려진,
크레타에서 유행하던 도자기 공예품 중 하나였다. 이것은
부유한 사람이 가지고 있던 고급 예술품이었을 것이다.

## 테베 – 〈늪지에서 사냥하는 네바문〉

네바문(Nebamun)은 고대 이집트의 도시 테베에서 곡식의 징수를 담당하던
서기였다. 이것은 그의 무덤 중 한 부분으로, 아내인 하트셉수트와 어린 딸과 함께
작은 배 안에서 새를 사냥하고 있는 것으로 보인다. 큰 보폭으로 성큼성큼 걷는
네바문의 모습이 이 도상에서 가장 두드러지는데, 다른 면에는 원래 아들과 작살로
물고기를 사냥하는 모습이 그려져 있었다. 대개 양식화되고 평평하게 보이는
전통적인 이집트 그림들과 달리, 이것을 그린 예술가들은 반짝이는 물고기의 비늘,
고양이의 황갈색 털, 새의 깃털 그리고 파피루스의 길게 갈라진 잎과 같은 복잡한
세부사항들을 잡아냈다. 고양이는 애완동물로서만이 아니라, 빛과 질서의 적들을
사냥하는 태양의 신을 상징한다.

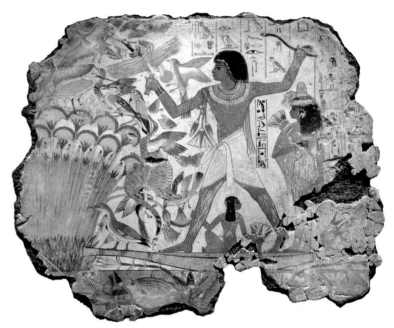

**최초의 한자**가 만들어지다.

근동, 동 지중해 그리고 인도에서 **철기
시대**가 시작되다.

**올메크 문화**(고대 멕시코에서 최초로
발생한 문화—역주)가 멕시코 만의 남부
해안 지역에서 번창하다.

**전설적인 트로이 전쟁**이 시작되어, 10년
동안 지속되다.

**페니키아 문자**가 발명되다.

미케네에서 **선형문자 B**가
발달하다.
이것이 그리스 문자의
전조가 되다.

| 1500 BC | *c.* 1400 BC | 1350 BC | 1200–1000 BC |

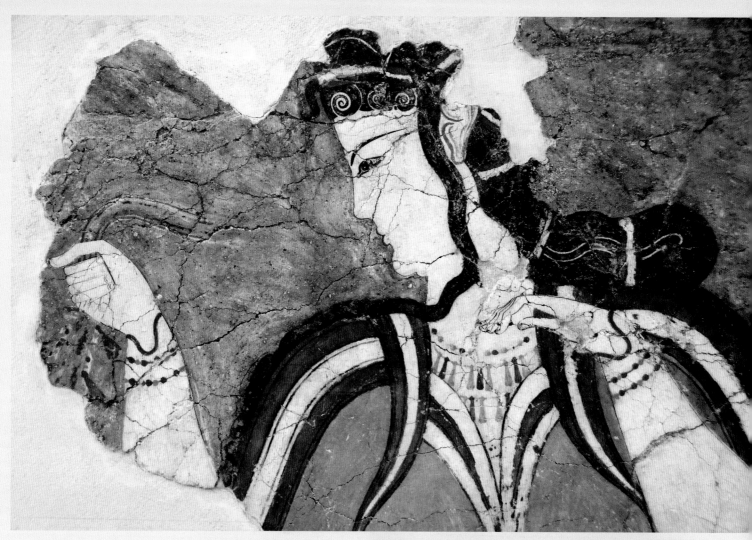

## 하인리히 슐리만
### (1822–1890년)

미케네에서의 첫 번째 발굴은 1841년에 시작됐지만, 1876년
발굴을 시작했던 하인리히 슐리만(Heinrich Schliemann)의
발견으로 이곳의 명성이 널리 퍼지게 됐다. 여러 언어를 구사했던
독일인 사업가 슐리만은 1860년대에 본업인 무역업을 그만둬도
될 만큼 부자가 됐고, 이후 고대 세계에 자신의 모든 열정을
바쳤다. 이 고대 세계는 그가 역사적 실제에 근거한다고 생각했던
호메로스의 서사시의 세계를 말한다. 1870년에 그는 호메로스의
서사시에 나오는 도시인 트로이와 그럴듯하게 일치하는 터키의 에게
해 해안의 히살리크(Hissarlik)에서 발굴을 시작했다.
훗날 고고학자들은 그의 방법들이 서툴고 때로는 정직하지 못하다고
공격했지만, 슐리만은 그의 주제가 대중적으로 폭넓은 관심을 받는
사안으로 만드는 데 중요한 역할을 했다.

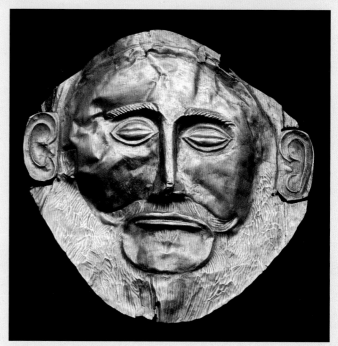

# 미케네 예술

기원전 5세기와 4세기에 아테네에서 정점을 찍었던 고대 그리스 문화의 고전 시대 훨씬 전에 미케네 문명이 번창했다. 하지만 이 문명의 주요 도시들은 침략자들에게 파괴됐고, 문명의 보물들은 1870년대까지 빛을 보지 못했다.

펠로폰네소스 반도 남쪽 언덕에 자리 잡고, 가까운 주변 도시들을 지배했던 미케네는 그리스 문명 초창기에 중요한 도시였다. 전설에 따르면 이 도시는 영웅 페르세우스에 의해 건립됐으며, 호메로스의 『일리아스(Ilias)』(기원전 8세기경)에서는 트로이 전쟁 기간에 그리스 군대의 지도자였던 아가멤논 왕의 고향이다.

19세기에 이 도시의 유적이 발굴된 이래로, '미케네의'라는 용어는 후기 청동 시대(기원전 1600-1100년경) 전체의 그리스 예술과 문명을 나타내는 간편한 꼬리표로 사용됐다. 이 용어에는 그리스 본토와 여러 섬이 포함되나, 독특한 미노스 문명이 있던 크레타섬(가장 큰 섬)은 제외한다. 미케네뿐 아니라 그 시대에는 필로스, 테베, 티린스 등의 주요 도시가 있었다(아테네는 아직 명성을 얻지 못했다).

호메로스는 미케네에 황금이 풍부하다고 묘사했는데, 발굴 작업을 통해 최고의 솜씨로 장식된 고블릿(받침 달린 잔), 가면, 도장 그리고 무기를 포함해 다수의 훌륭한 귀금속 물건들이 세상에 드러났다. 다른 사치품들 중에는 조각된 보석과 유리 제품도 있었지만, 미케네 예술은 이런 사치품뿐만 아니라 청동과 도기로 된 생활필수품도 포함하고 있다. 당시에 지중해에서 광범위한 무역이 행해졌기 때문에 이러한 물건 중 일부는 수입됐을지도 모르지만, 다른 것들은 현지 공방에서 제작됐다.

또한 미케네 문화의 인상적인 건축 유적 중에서도 특히 유명한 두 개의 건축물이 바로 미케네에 있다. 하나는 '아트레우스의 보고(寶庫)'(또는 아가멤논의 묘지라고 알려져 있다. 두 명칭 모두 지어낸 것이다)라고 불리는 거대한 '벌집 모양' 무덤이고, 다른 하나는 성채의 정문인 '사자의 문'이다. 문을 장식하고 있는 두 개의 강렬한 사자 조각상은 미케네 조각 중 대규모 조각으로 유일하게 남아 있는 실례이다. 한편 이곳에는 주요 도시들의 벽화에서 떨어져 나온 수많은 인상적인 파편들이 있다.

미케네 문명에 대한 우리의 지식은 이런 건축물, 예술 작품, 공예품을 통해서만이 아니라, 출토된 수많은 점토판에 새겨진 명문에 근거한다. 이것은 선형문자 B(크레타에서도 사용됐다)로 알려진 그리스 문자의 초기 형태로 적혀 있으며, 1952년이 되어서야 해독됐다. 왕실 관리가 제작한 이 명문은 주로 회계 장부와 물품 목록 같은 행정상의 사안을 다루고 있는데, 이는 고도로 질서 정연한 사회였음을 암시한다.

미케네의 도시는 침략자들에 의해 기원전 약 1200년에 파괴됐으며, 극적인 발굴 결과로 그들의 문명이 세상에 알려지기까지 이후 3000년 동안 미케네 문명은 역사보다는 신화에 속했다. IZ

**왼쪽 상단. 미케네의 프레스코 파편**
**(기원전 1300-1200년경)**
1970년에 발견된 이 아름다운 파편은 '미케네의 여인'으로 불려왔다. 목걸이를 쥐고 있는 지위 높은 여성 (또는 아마도 여신)을 묘사했다.

**왼쪽. 미케네의 황금 장례 마스크**
**(기원전 1600-1500년경)**
이 마스크는 땅에 묻힌 왕의 얼굴에 씌운 것이었다. 발견자인 하인리히 슐리만은 이것을 아가멤논의 마스크 (Mask of Agamemnon)라고 명명했다. 그러나 이 마스크와 전설적인 통치자와의 관계를 입증하는 증거는 없다.

# 1000-500 BC

**문명의 흥망성쇠.** 기원전 제1천년기 동안 철기 제작이 널리 퍼진다. 켈트족이 중부 유럽과 그리스를 지배하고, 카르타고인과 에트루리아인이 도시국가를 건설한다. 페니키아인이 한동안 그들의 알파벳을 사용하면서 많은 민족이 이 글자 체계를 배운다. 곧 이 방법은 몇몇 언어에 사용되고, 이것은 천문학과 수학 분야 같은 더욱 위대한 사고의 보급으로 이어진다. 에트루리아인과 그리스인은 알파벳을 그들에 맞게 수정하여 차용하고, 그리스 예술은 훗날 기하학 시대와 아르카익 시대라고 불리는 양식들로 성장하기 시작한다. 기원전 7세기에서 5세기에 이르는 기간에 그리스 예술가들은 흑회식(black-figure) 도기를 만들어낸다. 그러는 동안 중앙아메리카에서는 거대한 석조 조각을 만들어내고, 폭넓게 교역을 하던 올메크 문명이 쇠퇴하고 마야 문명으로 대체된다. 로마가 건립되고 페르시아인들은 그들의 수도인 페르세폴리스를 건설한다. SH

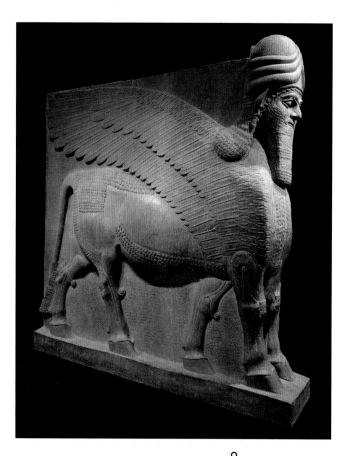

## 아시리아 제국 – 〈날개 달린 황소〉

아슈르나시르팔 2세(Ashurnasirpal II, ?–기원전 859년)가 기원전 863년
에 아시리아의 수도를 아슈르에서 님루드로 옮겼을 때, 그는 거대한 궁전과 신전들을 건설했다. 사람의 얼굴에 날개 달린 사자와 황소의 모습을 한 거대한 석재 부조 라마수(Lamassu)는 왕실의 수호자로서 입구에 놓였다. 라마수는 항상 쌍으로 만들어졌으며, 님루드로 수도를 옮기기 전에는 사자의 몸통을 하고 있었다. 황소는 오직 아슈르나시르팔의 통치 기간 동안에 님루드에서만 나타나고, 그가 죽은 이후에는 제작이 중단됐다. 황소는 힘을 대표하며 날개는 속도를 상징하고 사람의 머리는 지혜를 의미한다. 여기 제시된 황소 몸통은 다리가 다섯 개임에도 불구하고 사실적으로 보인다. 그래서 정면에서 바라보면 서 있는 것처럼 보이고, 측면에서 바라보면 걷고 있는 것처럼 보인다. 날개는 맹금의 것이지만, 사람의 머리는 수염과 두꺼운 눈썹, 표정이 있는 눈 그리고 정교하게 조각된 이목구비를 갖추고 있다.

**첫 번째 올림픽 게임**이 제우스를 찬양하기 위해 그리스에서 열리다. 그리스가 이탈리아 남부와 시칠리아에 식민지를 건설하고, 호메로스가 『일리아스』와 『오디세이아』를 짓다.

**다윗**이 고대 이스라엘 통일 왕국의 왕이 되고, 예루살렘에 첫 번째 성전을 세운 그의 아들 솔로몬이 왕위를 계승하다.

**로마**가 건립되다.

| c. 1000 BC | c. 900–800 BC | c. 800–700 BC | 776 BC | 753 BC |

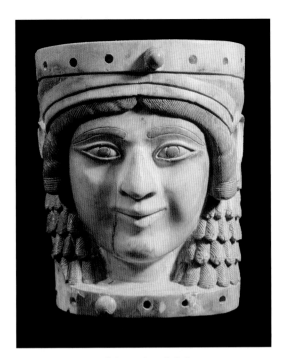

## 아시리아 제국 – 〈님루드의 모나리자〉

아슈르나시르팔 2세는 님루드를 아시리아의 수도로 삼고, 이 도시의 건축, 예술 그리고 다른 업적을 기념하기 위한 의식을 거행했다. 이것은 메소포타미아 문명이 이룬 업적의 중심에 놓이게 됐으며, 상아 조각 예술은 정점에 도달했다. 이 조각된 여성의 머리는 궁전의 우물에서 발견됐는데, 아마도 가구의 일부분으로 제작됐을 것이다. 이 조각은 수수께끼 같은 미소 때문에 '님루드의 모나리자(Mona Lisa of Nimrud)'라는 꼬리표가 붙었다. 웃는 듯 보이는 눈은 어두운 눈썹과 정교한 양식의 머리카락에 둘러싸여 있고, 그 위로 모자가 씌워져 있다. 이 모자는 아마도 높은 신분의 여사제를 가리키는 것으로 보인다.

## 고대 그리스 – 〈고르곤의 머리가 그려진 사발〉

그리스 전설에 따르면 누구든 고르곤(gorgon, 살아 있는 독사 머리카락을 가진 여자)의 얼굴을 쳐다보면 즉시 돌로 변했다. 신화에 나오는 영웅 페르세우스는 오직 그의 방패에 반사된 고르곤 메두사만 보면서 메두사의 머리를 잘랐고, 이 머리를 아테나 여신에게 바쳤다. 그리스의 언어, 사회, 예술, 건축, 정치에서 커다란 변화가 있었던 아르카익 시대(기원전 800–479년경) 초기에 만들어진 이 사발은 메두사의 얼굴을 묘사하고 있다. 악마를 피하는 힘을 지녔다고 여겨졌던 고르곤의 머리는 컵, 사발, 프리즈 그리고 프레스코의 인기 있는 장식이 됐다.

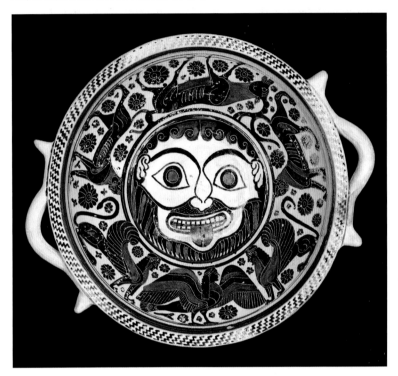

**네부카드네자르 2세**
(Nebuchadnezzar, ?–기원전 562년)가 바빌론의 왕이 되다. 재위 기간 동안 공중 정원을 창조했으며, 바빌론 군대를 보내어 예루살렘을 약탈하고 신전을 파괴하다.

아테네의 정치가 **솔론**(Solon, 기원전 640–560년경)이 민주주의의 토대를 마련하다.

**석가모니**가 현재 네팔 남부에 있는 룸비니에서 태어나다. 성인이 되어서 깨달음을 얻고 인도에 불교를 창시하다.

고대 그리스의 도공이자 화가이며 흑회식 기법의 대가인 **엑세키아스**(Exekias, 기원전 6세기)가 아테네에서 일련의 화병을 제작하다.

**로마인들**이 수세기에 걸쳐 그들을 통치한 정복자 에트루리아인을 몰아내고, 그들을 대표해 통치할 정부를 선출하여 공화정을 수립하다.

| 625–600 BC | c. 605 BC | c. 574 BC | c. 563 BC | 550–525 BC | 509 BC |

# 500-1 BC

**전 세계적인 제국의 발달.** 중국에서는 진과 한 왕조가, 중앙아메리카에서는 마야와 사포텍(Zapotec)이 발달한다. 카르타고인은 북아프리카와 시칠리아의 해안을 따라 제국을 건립하고, 페르시아 제국의 통일은 중앙아시아 및 서아시아에 안정을 가져다준다. 기원전 479년 이후부터 아테네가 그리스를 정치적, 경제적, 문화적으로 지배했으며, 이는 아크로폴리스를 통해 기념비적으로 남는다. 아테네를 후원하는 여신인 아테나에게 봉헌된 파르테논 신전은 조화의 측면에서 뛰어난 수준에 도달했고, 그리스의 영향력을 퍼뜨리는 고전 예술로서 그리스 건축과 조각의 장엄함을 보여주는 완벽한 예이다. 페르시아 제국에서는 입으로 불어서 유리를 만들고, 매듭을 지어서 양탄자를 만든다. 중국에서는 비단 산업이 확장되고 새롭게 발명된 쇠바늘이 비단 예복에 수를 놓는 데 사용된다. 중국 최초의 황제인 진시황(기원전 259-210년)의 군대를 묘사하는 테라코타 조각상들이 만들어지고 사후 세계에서 진시황을 지키기 위해 그와 함께 매장된다. SH

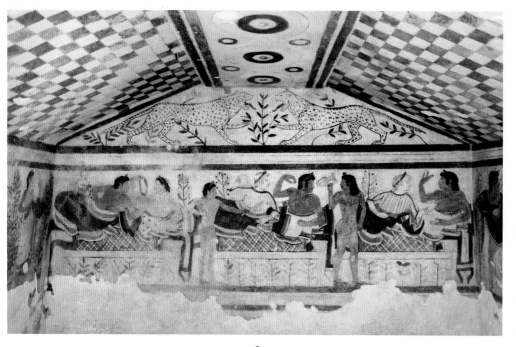

## 에트루리아 제국 – 〈표범의 무덤〉

이탈리아 라치오 주의 타르퀴니아 부근에 위치한 에트루리아의 〈표범의 무덤〉은 단일 프레스코로 채워진 내실이다. 이 프레스코는 축제 같은 성격의 에트루리아 장례 의식을 묘사하고 있다. 매장과 함께 연회를 여는 장례 의식은 망자가 사후세계로 가는 것을 기념하는 의미였다. 이 식사 장면에는 당시 무덤 안에 있던 접시와 식기들이 포함됐고, 동시에 망자의 삶을 기리기 위한 놀이와 다른 활동들이 행해졌다. 분홍빛이 도는 붉은색과 청색, 단 두 가지 색으로만 그려진 우아하게 차려입은 남녀 쌍들의 묘사는 예술적인 관례를 고수한다. 즉, 여성의 피부는 희고 남성의 피부는 그보다 어두운 색이다. 이들 위로 두 마리의 표범이 작은 올리브 나무 옆에 배치되어 있다.

**노크**(Nok) 문화가 나이지리아에서 번창하다. 아프리카의 철제품과 테라코타 조상(彫像) 생산의 가장 초기 중심지 중 하나인 이 문화는 기원후 200년까지 지속된다.

고대 그리스 철학자 **데모크리토스**(Democritos, 기원전 460–370년경)가 자신이 '원자'라고 명명한 보이지 않는 입자의 존재를 제시하다.

**알렉산드로스 대왕**이 페르시아에 대항하여 전쟁에서 그리스 군을 이끌고 수많은 유혈 사태 끝에 결국 승리하다.

c. 500 BC      c. 470 BC      c. 400 BC      334–330 BC

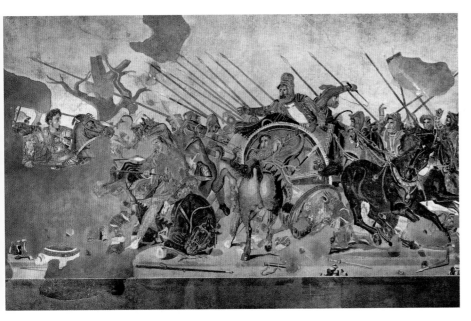

## 고대 그리스 – 〈라오콘과 그의 아들들〉

이 헬레니즘 조각(아마도 로마 청동조각의 복사본일 것이다)은 고통과 투쟁을 전형적으로 보여준다. 이 작품은 트로이의 제관 라오콘(Laocoön)과 그의 아들인 안티판테스(Antiphantes)와 팀브라에우스(Thymbraeus)를 묘사한다. 베르길리우스(Publius Vergilius Maro, 기원전 70–19년)의 저작 『아이네이스(Aeneis)』의 이야기에서, 라오콘은 성문 밖에 그리스인들이 남겨놓은 목마를 들이는 것을 반대하며 이를 그의 동료 트로이인들에게 경고했다. 그리스의 편이었던 아테나와 포세이돈은 라오콘과 그의 두 아들을 죽이기 위해 두 마리의 큰 바다뱀을 보냈다. 일곱 개의 대리석 조각으로 제작된 이 작품은 미켈란젤로를 포함하는 르네상스 시대의 예술가와, 후기 바로크와 신고전주의의 조각가에게 영향을 미쳤던 기념비성과 심미성을 지닌다.

## 폼페이 – 〈알렉산드로스 모자이크〉

본래 이탈리아 폼페이의 파우누스 저택에 있던 이 모자이크는 아마도 그리스 헬레니즘 회화의 복제품이거나 기원전 4세기 후반 프레스코의 복제품이었을 것이다. 초기 바닥 장식용 모자이크의 한 예로서, 약 400만 개의 테세라(tessera, 작은 모자이크 타일)로 이루어져 있으며 각각의 타일은 오푸스 베르미쿨라툼(opus vermiculatum, 대상 주위의 윤곽을 강조하는 방식)으로 붙여졌다. 이 모자이크는 알렉산드로스 대왕(Alexandros the Great, 기원전 356–323년)의 군대와 페르시아 다리우스 3세(Darius III, ?–기원전 330년)의 군대 사이에서 벌어진 전투에서 알렉산드로스가 다리우스를 잡으려고 하거나 죽이려는 순간을 묘사하고 있다. 전통적으로 이수스 전투나 가우가멜라 전투를 재현한 것으로 생각되지만, 이것은 알렉산드로스의 최종 승리에 대한 전반적인 묘사이다. 여기서 알렉산드로스는 전투 중에 다리우스를 사로잡기 위해 기습을 시도했으나, 다리우스는 도망가려고 이미 등을 돌리고 있다.

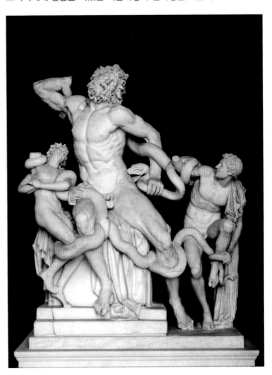

**야요이 시대**가 일본에서 시작되어 조몬 문화를 대체하다. 이것은 습식 벼농사와 매끈하고 기능적인 형태를 지닌 새로운 도자기 양식의 발전을 특징으로 한다.

그리스 수학자 **유클리드**(Euclid, 기원전 330–275년경)가 『원론(Elements)』에서 기하학의 원칙을 제시하다.

중국 황제 **진시황**이 중국의 북쪽 경계를 따라 만리장성을 건설하라는 명령을 내리다.

로마 공화정의 종말에 이어 **로마 제국**이 세워지다. 제국의 첫 번째 황제는 기원전 27년부터 기원후 14년까지 재임한 아우구스투스(Augustus, 기원전 63–기원후 14년)이다.

기독교의 중심인물인 **예수**가 태어나다.

*c.* 300 BC    *c.* 220 BC    27 BC    *c.* 25 BC    *c.* 6–4 BC

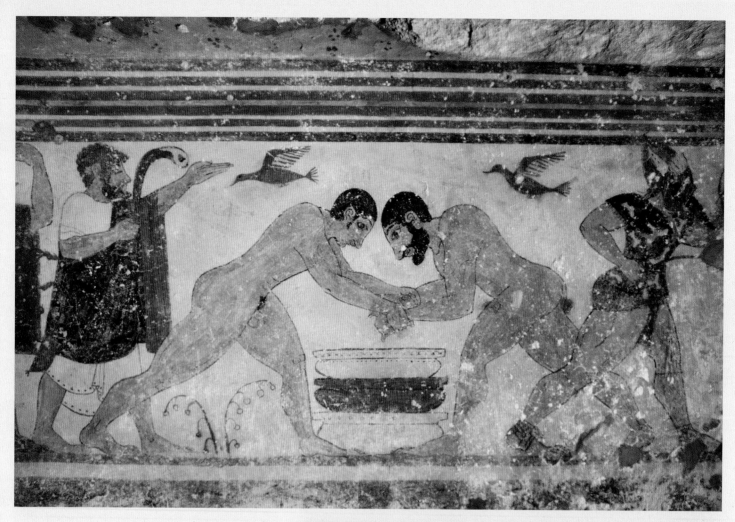

## 베이의 불카

거의 모든 에트루리아의 예술은 작자 미상이지만 한
유명한 예술가의 이름은 지금까지 전해져 내려온다.
바로 불카(Vulca, ?~? 또는 기원전 6세기)라는 이름의
조각가이다. 기원후 1세기에 살았던 로마의 백과사전
집필자인 대(大)플리니우스(Gaius Plinius Secundus,
23~79년)의 저술에서 그의 이름이 언급된다.
플리니우스에 따르면 불카는 기원전 509년에 봉헌된
것으로 알려진 카피톨리노 언덕의 유피테르, 유노,
미네르바의 신전 조각을 만들기 위해 로마 근교 도시인
베이(Veii)에서 로마로 오라는 요청을 받았다. 이 신전은
당시 로마에서 가장 중요한 건축물이었다. 기원전 83년에
이 건축물은 화재로 파괴됐는데, 이때 조각 장식도 함께
파괴됐다. 하지만 1916년에 발견된 훌륭한 아폴로의
테라코타 조각상은 불카의 것으로 여겨지고 있다.

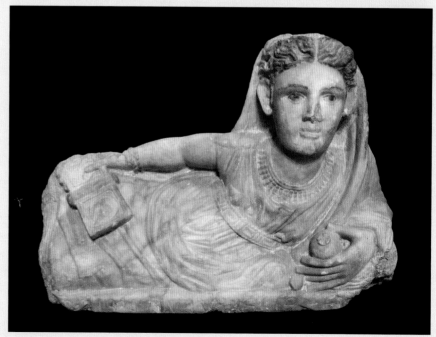

# 에트루리아의 예술

로마인의 위대한 선배는 에트루리아인이었다. 그들은 문학이나 역사적 기록물들을 전혀 남기지 않았지만, 수천 개의 무덤에서 나온 채색된 테라코타 조각들과 고대 세계의 정교한 벽화들을 포함하는 풍부한 예술을 보여준다.

에트루리아인들은 로마가 부흥하기 전에 이탈리아의 중심을 지배했던 고대 민족이었다. 그들은 통일 국가를 형성하지는 못했지만, 클루시움(오늘날 큐시), 페루시아(오늘날 페루자), 타르키니(오늘날 타르퀴니아)를 포함하는 다소 느슨한 도시국가 연맹을 형성했다. 그들이 기원전 10세기 무렵에 소아시아에서 이탈리아로 이주했다고 거론되기는 하지만, 에트루리아인들의 기원은 명확하지 않다. 그들의 전성기는 기원전 6세기였으며, 그때 이탈리아반도 대부분을 지배했고, 코르시카, 사르디니아 그리고 다른 지중해의 섬들에 식민지를 두었다(그들은 위대한 뱃사람들이었다). 하지만 그들의 제국은 갈리아인의 침입을 포함해 다양한 압박으로 쇠퇴했고, 기원전 396년경 로마가 베이를 정복하면서 힘의 균형에 변화가 일어나기 시작했다. 에트루리아인들에 대한 로마인들이 영향력은 점점 커져, 기원전 1세기경 에트루리아인들은 정치적, 문화적 독립성을 상실했다.

에트루리아인들은 조각, 회화, 도예 그리고 금속 공예를 포함한 다방면의 예술에서 뛰어났다(그들은 또한 뛰어난 건축가였다). 그들은 그리스 예술에서 강하게 영향을 받았지만, 에트루리아의 예술은 대개 훨씬 덜 이상적이고, 종종 특유의 소박함과 때로 야만적인 활력을 보여주기도 한다. 이는 망자를 기리거나 신에게 영광을 돌리는 것과 관련되어, 최고의 작품들 대부분은 묘지나 성소에서 나왔다. 비록 에트루리아인들은 현지의 석재를 사용했지만, 그들이 조각 재료로 선호했던 것은 테라코타와 청동이었다. 점토는 세계 전역에서 사용되는 흔한 조각 재료지만, 굽는 데 문제가 있어서 큰 작품에 사용하기에는 어려움이 있었다. 하지만 에트루리아인들은 이례적으로 실물 크기의(심지어는 실물보다 약간 큰) 형상을 만드는 데 점토를 사용했다. 그들은 금속을 다룰 때도 이와 유사한 전문적인 기량을 보여주었으며 고대 세계의 정교한 청동 조각을 만들었다. 또한 작은 크기의 작품에서도 그들은 숙련된 금 세공사였다. 에트루리아 예술의 가장 주목할 만한 유산은 지하 무덤에서 발견된 벽화이다. 이 같은 무덤이 수천 개가 발견됐는데(타르퀴니아에서만 발견된 무덤이 6,000개 이상이다), 이들 중 수백 개는 최고 수준의 벽화로 장식됐다. 이 그림들이 더 큰 중요성을 띠는 이유는 동시대 그리스 유물로는 이와 비견될 만한 것이 거의 남아 있지 않기 때문이다. 이 그림들은 무덤 주인의 부와 신분을 증언하고 있으며, 연회, 사냥, 가무 등의 주제를 포함한 다채로운 장면들로 사후 세계에서도 세속적 쾌락을 지속하는 모습을 묘사한다. IZ

왼쪽 상단. 제관의 무덤 속 벽화, 타르퀴니아(기원전 550–500년경)
두 명의 건장한 레슬러들이 장례식 경기에 참여하고 있다. 무덤의 다른 장면에서는 무용수, 음악가 그리고 연회가 묘사된다.

왼쪽. 볼테라의 유골 단지 뚜껑 (기원전 200–100년경)
망자의 유골을 담고 있는 유골 단지는 수많은 에트루리아의 무덤에서 발견됐다. 이 작품은 앨러배스터(설화석고)에 조각한 것이다.

오른쪽. 부부의 사르코파구스(석관) (기원전 550–500년경)
1845년 체르베테리 무덤에서 발견된 이것은 에트루리아 조각의 걸작 중 하나로, 마치 연회에서처럼 부부가 비스듬히 누운 모습으로 각별한 친밀함을 보여준다.

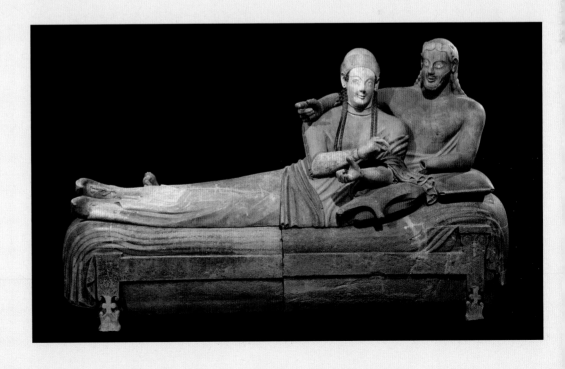

# AD 1-100

**기독교 시대의 시작.** 이 세기의 전반부는 예수 그리스도의 삶 그리고 목자로서의 임기와 일치한다. 정확한 날짜는 역사적 논쟁에서 다뤄질 사항이지만, 예수가 십자가에 매달려 죽은 시기는 통례적으로 기원후 33년경이라고 간주된다. 서양의 대부분은 로마의 지배하에 놓인다. 로마는 많은 것을 성취하여, 그 세기 말에 트라야누스(Trajanus, 재위 98-117년) 황제의 통치 아래 가장 넓은 영토를 가진다. 하지만 이 시기에는 가장 악명 높은 황제인 네로(Nero, 재위 54-68년)와 칼리굴라(Caligula, 재위 37-41년)의 통치 기간도 포함된다. 기원후 79년 베수비오 화산 폭발로 폼페이의 프레스코 그림들이 보존되고, 그동안 이집트의 파이윰 지역에서 초상화 기법의 독특한 전통이 확립된다. IZ

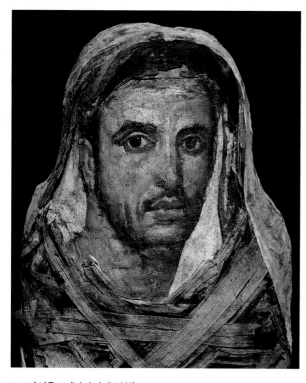

## 파이윰 – 〈남자의 초상화〉

이 시기에 이집트는 로마의 통치 아래 있었는데, 이러한 상황은 장례 관행에서 이례적인 문화의 혼합을 발생시켰다. 전통적인 이집트의 미라화 과정을 유지하면서도, 리넨 천으로 감싸는 방식에다 사실적인 로마 양식 초상화를 덧붙인 이들이 있었다. 미라가 매장되기 전에 꽤 오랫동안 가정에 머물렀다는 증거가 있으며, 따라서 이 초상화는 망자가 된 친족을 가슴 저미도록 상기시켜 주었을 것이다. 이 초상화와 미라의 경우, 붕대 안의 주검은 노인의 것이었으므로 그림은 아마 예전 초상화를 보고 그렸을 것이다. 파이윰(Fayum) 초상화는 납화법으로 그려졌으며, 이 표현 수단은 안료와 녹은 밀랍을 혼합하여 내구성이 크다.

## 폼페이 – 〈부부의 초상화〉

이것은 아마도 폼페이의 파괴에서 살아남은 가장 훌륭한 초상화일 것이다. 이 초상화는 제빵사 테렌티우스 네오(Terentius Neo)와 그의 아내를 보여준다. 그들은 삼니움 사람(로마에 패배한 민족)이었을 테지만, 사회적으로는 오름세에 있었다. 그는 흰색 토가를 입고 두루마리를 들고 있는데, 이것은 그가 공직에 출마했을 수도 있음을 암시한다. 반면에 그의 아내는 최신 유행 스타일의 옷을 입고 있다. 그녀는 바늘과 계산표를 들고 있는데, 이는 그녀가 그들의 사업 분야에서 활동하고 있음을 보여준다.

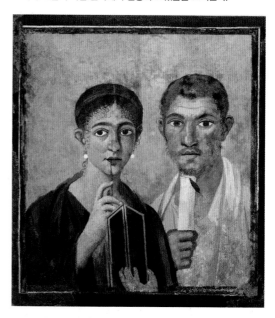

황제 클라우디우스(Claudius, 10–54년)가 아울루스 플라우티우스(Aulus Plautius, ?–? 또는 기원후 1세기) 장군이 이끄는 침략군을 보내어, **로마의 영국 정복**이 시작되다.

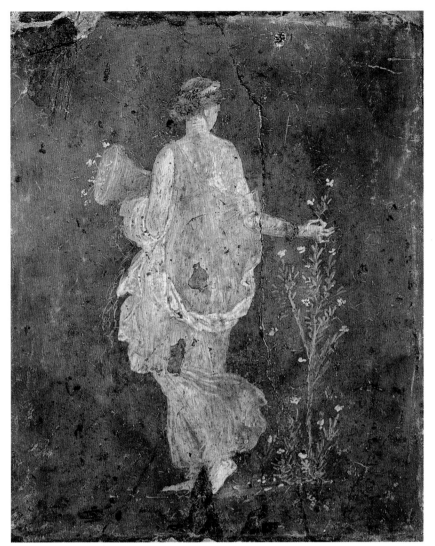

## 빌라 아리아나, 스타비아에 – 〈플로라의 프레스코화〉

이 아름다운 프레스코화는 스타비아에(Stabiae)의 해변 휴양지 근처에 있는 호화로운 저택인 빌라 아리아나(Villa Arianna)에서 발견됐다. 스타비아에는 폼페이에서 남서쪽으로 수마일 떨어진 곳에 위치했는데 베수비오 산의 화산 폭발로 파괴됐다. 이 빌라는 나폴리만을 내려다보고 있으며 풍부한 프레스코화와 모자이크를 보유하고 있었다. 〈플로라의 프레스코화〉는 한 침실에서 발견됐다. 플로라는 이탈리아의 작은 신(꽃과 봄의 여신)이었다. 하지만 4월 말에 열리는 그녀의 축제(플로랄리아(Floralia))는 시끌벅적한 제전을 위한 구실이 됐다. 플로라는 수세기 후에 보티첼리의 가장 유명한 신화적인 작품들에 등장하는 여신과 동일한 여신이다.

대(大) 플리니우스가 그의 기념비적인 저서 『자연사(Natural History)』(최초의 대백과사전)를 미래의 황제인 티투스(Titus, 39–81년)에게 헌정하다. 2년 후 플리니우스는 가까운 거리에서 베수비오 화산 폭발을 관찰하려다 사망한다.

로마의 대화재로 도시 대부분이 파괴되고 6일 만에 진압되다. 황제 네로는 이 화재를 기회로 '도무스 아우레아'(황금 궁전)라는 커다란 새로운 궁전을 짓는다.

제1차 유대-로마 전쟁이 일어나다. 고대 유대 지방에서 중대한 반란이 발발하다. 대부분의 봉기는 예루살렘에 집중되고, 예루살렘에 있는 두 번째 성전이 파괴되다 (기원후 70년).

베수비오 화산 폭발로 폼페이 시가 화산재에 묻히다. 인근 소도시인 헤르쿨라네움과 스타비아에도 파괴되다.

이세니 부족의 여왕인 부디카(Boudicca, ?–61년경)가 영국에서 로마 점령군에 대항하여 봉기를 이끌다.

| 60 | 64 | 66–73 | 77 | 79 |

# 100-200

**로마의 전쟁.** 로마의 힘이 절정에 이른다. 이 세기의 전반부에 제국은 소위 '5현제' 즉, 네르바(Nerva, 재위 96-98년), 트라야누스, 하드리아누스 (Hadrianus, 재위 117-138년), 안토니누스 피우스(Antoninus Pius, 재위 138-161년), 마르쿠스 아우렐리우스(Marcus Aurelius, 재위 161-180년)가 다스린다. 5현제라는 별칭은 르네상스 시대의 역사가인 니콜로 마키아벨리(Niccolò Machiavelli, 1469-1527년)가 만든 것이다. 이 안정된 시대는 193년 '다섯 황제의 해'로 막을 내리고, 이어 코모두스 황제(Commodus, 재위 180-192년)가 살해된다. 로마는 이 혼란스러운 시기에 야만족들이 제국의 동쪽 국경에 압박을 가하는 대이동의 시작을 맞닥뜨린다. 한편 로마의 예술은 번성하지만, 대부분이 고대 그리스 모델에 기반을 둔다. 〈카피톨리니의 비너스〉와 〈켄타우로스 모자이크〉는 모두 사라진 그리스의 원본을 복제한 것이다. IZ

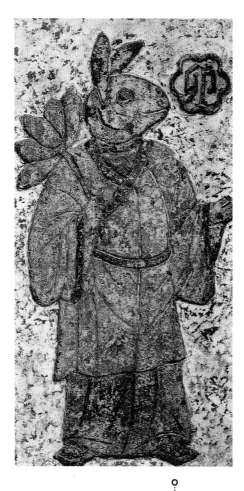

**한 왕조 – 〈채색 타일: 밤과 아침의 수호신〉**
중국 회화의 최초 사례 중 몇몇은 무덤에서 사용된 장식용 타일과 벽돌에서 발견된다. 그 그림들은 무덤에서 수호신을 상징하며 보호 기능을 수행했다. 이 사례들은 동물 형태를 본뜬 모습(일부는 사람이고, 일부는 동물이다)이며, 한나라 시대에 유행했던 호화로운 비단 예복을 입고 있다. 이 동물들은 전통적인 십이지신으로, 하루 중 각각 다른 시간을 맡고 보호한다. 토끼는 아침 시간의 일부(오전 5시부터 오전 7시까지)를 맡은 수호신이다.

로마에 있는 **트라야누스 원주**가 완성된다. 이것은 트라야누스 황제가 다키아 정복 전쟁에서의 승리를 기념하기 위한 것으로, 나선형 장식이 있는 기념비적인 건축물이다.

**하드리아누스의 방벽**이 영국 북부에 건설된다. 이 방벽은 픽트족과 다른 북방 침입자들이 로마의 영토를 침범하지 못하게 할 목적으로 세워진다.

로마가 **파르티아인과 전쟁**을 벌이다. 파르티아인은 지금의 이란과 이라크 지역에 살았던 강력한 민족으로, 그들은 아르메니아와 메소포타미아의 상부를 지배하기 위해 경쟁한다.

113          c. 120–130          122          161–66

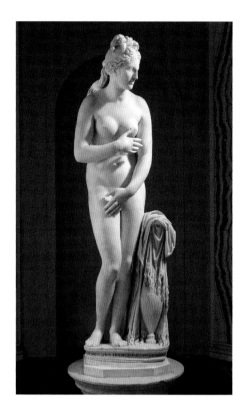

## 로마 – 〈카피톨리니의 비너스〉

이 비너스 조각상의 명칭은 18세기부터 조각상을 보관해온 로마의 카피톨리니 미술관(Capitoline Museums)에서 따왔다. 이것은 기원전 4세기에 프락시텔레스(Praxiteles, ?–? 또는 기원전 4세기)가 만든 그리스 조각상 〈크니도스의 아프로디테〉(현재는 전해지지 않는다)의 로마 복제본이다. 〈아프로디테〉 는 고대의 가장 유명한 조각상 중의 하나였다. 이 조각상은 당시 남성 누드 조각상이 흔했던 시기에서 최초의 실물 크기의 여성 누드 조각상이었다. 이것은 또한 '베누스 푸디카(Venus Pudica, 정숙한 비너스)'로 알려졌는데, 그 이유는 여성이 자신을 몸을 가리고 있는 방식 때문이었다. 이 조각상은 50개 이상의 버전이 전해질 만큼 많이 복제됐고, 화가들에게 영감을 주었다. 보티첼리의 〈비너스의 탄생〉(104쪽 참조)은 분명히 이것을 모델로 하여 그려진 것이다.

## 하드리아누스의 빌라 – 〈켄타우로스 모자이크〉

이 인상적인 모자이크는 호화로운 저택의 트리클리니움(식당)에서 발견됐다. 이 저택은 하드리아누스 황제가 자신을 위하여 티볼리 근처에 지은 것이다. 이것은 한때 마루 전체를 덮고 있었던 훨씬 커다란 모자이크의 엠블레마(emblema, 특별한 주제를 배치하는 모자이크 중심부–역주)이다. 켄타우로스가 그의 연인을 죽인 호랑이를 향해 바윗돌을 집어 던지려 하고 있다. 동시에 그에게 막 뛰어내리려고 하는 오른쪽의 표범을 초조하게 응시한다. 표범의 생가죽 하나가 그의 오른쪽 팔에 걸쳐 있는데, 이것은 켄타우로스가 이 싸움에서 제3자가 아니었음을 나타낸다. 이 폭력적인 장면은 동물들이 조화롭게 살아가는 것을 보여주는 저택 내 다른 작품들과 대조를 이루고 있다.

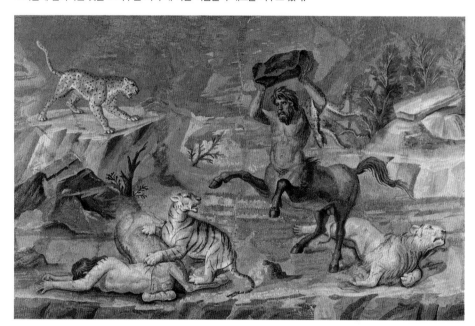

마르코만니 전쟁이 로마 제국의 북동쪽 경계를 따라 발발하다. 마르코만니는 독일 부족의 연합이다.

안토니우스의 역병이 유럽 전역에 퍼지기 시작하다. 이 질병은 근동 지방에서 근무하던 로마 군대가 가져온 것으로 아마 천연두였을 것이다. 이것은 곧 전 세계적인 유행병이 되어 대략 500만 명의 생명을 앗아간다.

황건적의 난이 중국에서 시작되다. 이 농민 봉기는 205년까지 지속되며 한나라(기원전 206–기원후 220년) 의 종말을 예고한다.

| 165 | 166 | 184 | c. 200 |

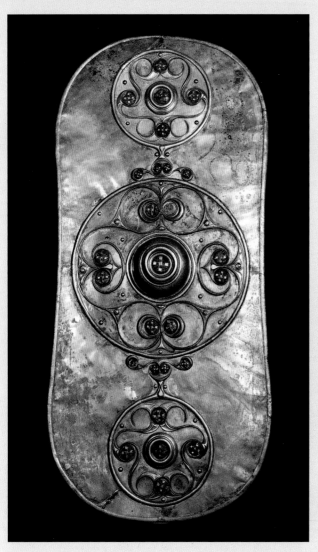

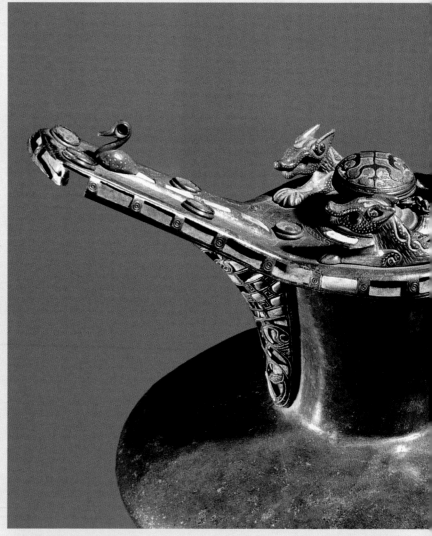

## 라 텐

수준 높은 켈트 문화가 라 텐(La Tène) 시대(기원전 450년경–
기원전50년경)에 발생했다. 라 텐이라는 이름은 스위스의 뇌샤텔
호수 부근에 있는 중요한 고고학적 현장에서 따온 것이다. 이
호수에서 켈트족은 가치 있는 물건을 물속 깊이 던졌는데, 이러한
행위를 통해 자기네 신들에게 제물을 바쳤다. 1868년 호수의
물이 빠지자 귀중한 보물들이 모습을 드러냈다. 모두 합쳐 3,000
점 이상의 물품이 발견됐으며, 이 중에는 장식된 창 270점, 칼 170
점, 브로치 385점, 그 외에도 다양한 도구들과 마구용품, 전차 부품
등이 있었다. 고고학자들은 또한 제물을 놓는 데 사용했을 목재
제단의 잔해, 좀 더 불길한 분위기를 풍기는 인간과 동물의 뼈도
다량 발견했다.

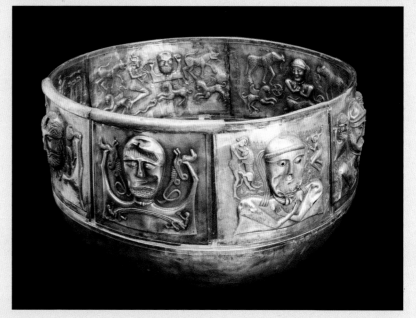

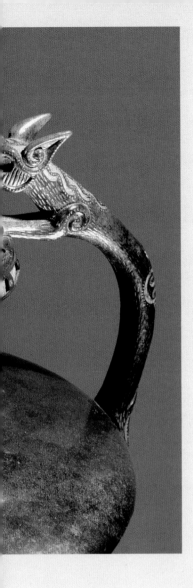

# 켈트의 금속 공예

켈트족은 천 년 이상 지속됐던 고대 세계의 위대한 문명 중 하나를 발전시켰고 놀랍도록 아름다운 예술 작품을 만들었다. 그들은 여러 부족으로 구성된 유목 민족이었고, 그 역사는 대략 기원전 6세기부터 기원후 첫 번째 천 년의 후반까지 더듬어볼 수 있다. 초창기 그들은 중부 유럽에 근거를 두었지만, 로마 제국이 팽창함에 따라 점차 대륙의 서쪽 변두리로 이주했다.

**왼쪽 상단. 배터시의 방패**
**(기원전 350~50년경)**
이 장식적인 방패 덮개는 런던의 배터시 근처의 템스 강물에 봉헌물로 가라앉아 있다가 발견됐다.

**상단. 바스-야츠의 포도주 주전자**
**(Basse-Yutz Flagons, 기원전 5세기 후반)**
동부 프랑스에서 발견된 이 청동 포도주 주전자는 산호와 에나멜로 장식되어 있다.

**왼쪽. 군데스트룹 솥**
**(기원전 150년경~기원후 1년)**
이 주목할 만한 은그릇은 1891년 덴마크의 토탄 늪에서 발견됐는데, 그곳에 조심스럽게 분해되어 있었다.

켈트족의 유목민적 생활양식은 그들이 다양한 영향을 흡수했음을 의미했다. 이러한 영향은 고전 세계의 그리스와 에트루리아로부터, 동쪽으로는 스키타이와 페르시아로부터, 그리고 오스트리아 상부에 있었던 할슈타트의 철기 시대 문화로부터 온 것이었다. 켈트 예술 작품의 장식은 매우 다채롭지만 공통된 요소가 있다. 인간 형태의 사실적 표현에는 관심이 없었고, 사람과 동물을 묘사할 때 지극히 유형화했다는 점이다. 대신에 켈트의 장인들은 정교한 패턴을 만드는 것에 매혹되어 있었다. 그들은 특히 나선형 무늬, 꼬임 무늬, 매듭, 트리스켈리온(중심에서 3개의 가지가 나와 소용돌이치는 형태)을 사용하기를 좋아했다. 이러한 요소들이 모인 패턴들은 완벽하게 전사(轉寫)가 가능하여, 금속 공예품과 석조물의 표면, 채색된 필사본에서 찾아볼 수 있다.

고대 켈트족의 가장 위대한 예술 작품은 금속으로 만든 것이었다. 그들 사회에서 대장장이는 중요한 위치를 차지했다. 대장장이가 윤기 없는 철광석을 반짝거리는 무기로 변형시키는 방식에 뭔가 마법적인 것이 깃들어 있다고 여겼다. 심지어 몇몇 지역에서는 로마의 신 불카누스와 유사한 대장장이 신을 숭배했다.

호전적인 민족으로서 켈트족은 무기에 초점을 맞추었다. 이 무기에는 두 가지 유형이 있었다. 하나는 싸움에 사용된 무기였고, 다른 하나는 의식 행사와 희생 제물에 사용됐던 열병식 장비였다.

'배터시의 방패(The Battersea Shield)'는 후자의 범주로 분류되는데, 이것은 확실히 전장에 가져가기에는 너무 얄팍했다. 청동판으로 만든 방패의 중앙에는 돋을무늬 압착 세공이 되어 있으며, 장식은 전형적인 라 텐 양식이다. 빨간 유리가 삽입된 소용돌이무늬는 반쯤 가려진 얼굴을 넌지시 보여주는 것처럼 보인다. 다른 각도에서 보면 이 소용돌이무늬는 정교한 뿔 또는 늘어진 콧수염을 닮은 듯하다.

또한 콜드론(cauldron)이라 하는 큰 솥도 켈트 세계에서 중요한 역할을 했다. 가끔은 화장(火葬) 용기나 마법적인 것과 관련된 일에도 사용됐지만, 기본적으로 이것은 커다란 연회용 그릇이었다. '군데스트룹 솥(The Gundestrup Cauldron)'은 독특하다. 대부분의 권위 있는 학자들이 세공 솜씨는 트라키아(오늘날의 루마니아나 불가리아)의 것이라는 점에는 동의하지만, 이미지는 의심할 여지없이 켈트의 것이다. 가지 달린 뿔에 다리를 꼬고 있는 형상은 케르눈노스(Cernunnos), 즉 자연과 동물의 왕인 켈트의 신이다. 한쪽에서는 병사들이 목이 긴 전쟁용 뿔나팔(카르닉스(carnyx)라고 알려진 켈트의 악기)을 들고 전쟁터로 행군하고 있는 반면에, 다른 장면에서는 거인의 형상을 한 인물이 죽은 병사들을 큰 솥에 넣고 있다. 이것은 죽은 병사들을 솥에 넣고 밤새 요리를 하면 병사들이 되살아나는 마법의 솥을 가진 왕이 나오는 켈트의 유명한 전설을 그대로 따른 것으로 보인다. IZ

# 200-300

**기독교의 확산.** 세베루스 알렉산데르(Severus Alexander, 208-235년) 황제가 살해당한 이후, 로마 제국은 혼란에 빠진다. 이후 50년 동안 적어도 26명이 왕관에 대한 권리를 주장했으며, 그들 중 대다수는 주장하고 나선 지 얼마 되지 않아 암살된다. 디오클레티아누스(Diocletianus, 244-305년) 황제의 등장으로 질서가 다시 서게 된다.

한편, 기독교 신앙이 뿌리를 내린다. 로마의 카타콤(지하 묘지)에는 기독교 예술 최초의 범례들이 몇 가지 있다. 두라 에우로포스(Dura-Europos)의 고고학적 유적에는 가장 오래된 것으로 알려진 기독교 교회뿐만 아니라 주목할 만한 시나고그(synagogue, 유대교 회당)도 하나 포함된다. 테베 근처의 나일 계곡 상류(상 이집트)에 공동체를 설립한 첫 번째 '황야의 교부들(Desert Fathers)'과 함께 수도원 제도가 탄생한다. IZ

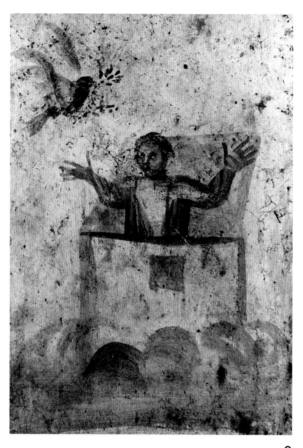

**로마의 카타콤 – 〈노아와 비둘기〉**

이것은 마르첼리노와 베드로의 카타콤을 장식하고 있는 수많은 성경 장면 중 하나이다. 노아는 초기 기독교 예술에서 비교적 흔한 주제였으며, 구약성시의 소재는 종종 구원의 개념에 초점을 맞추고 있었다. 전형적인 소재로는 풀무 불에 던져진 세 친구, 사자 굴의 다니엘 그리고 요나와 고래 등이 있었다. 물이 줄어들었음을 증명하는 올리브 잔가지를 물고 돌아온 비둘기를 통해 대홍수로부터 인류를 살리기 위한 노아의 구원이 강조된다.

이 이미지에는 흔치 않은 두 개의 특징적인 부분이 있다. 후기 기독교 예술에서 노아는 항상 노인의 모습을 하고 있다. 하지만 이 그림에서 그는 수염이 없는 젊은이로 그려졌다. 또한 두 팔을 위로 올리며 기도하고 있는 오란트(orant) 자세로 묘사된다. 오랫동안 서양 예술에서 이러한 자세가 전해진 바는 없었지만, 수세기 동안 동방 교회에서는 아주 흔한 것이었다(〈기도하는 성모〉, 61쪽 참조).

**'카라칼라의 칙령**(The Edict of Caracalla)'으로 모든 자유 로마인에게 시민권이 부여된다. 이전에 이 특권은 오직 이탈리아의 거주민들에게만 열려 있었지만, 이제는 제국 전체의 로마인에게 제공된다.

**호르모즈간 전투**가 파르티아인들의 마지막 패배가 된다. 승리자, 아르다시르 1세(Ardashir I, ?-241년)가 사산 왕조를 세운다. 이 왕조는 이슬람이 등장하기 이전의 페르시아를 통치한 마지막 황제 권력이다.

**세베루스 알렉산데르** 황제가 암살된다. 이 인기 없는 통치자의 죽음은 로마 제국의 혼란을 야기한다.

212    224    235    c. 244

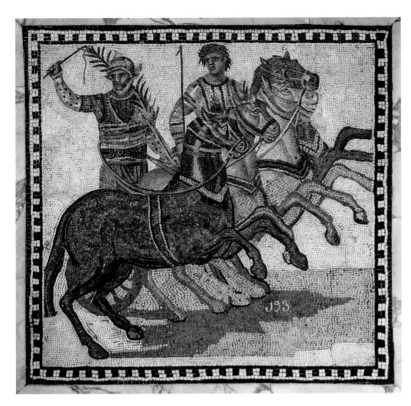

## 로마의 모자이크 – 〈전차 경주〉

로마의 모자이크에서 검투사 경기와 전차 경주 장면은 인기 있는 선택이었다. 이 모자이크는 쿼드리가(말 네 마리) 경주를 표현한 일련의 작은 모자이크 중 하나로, 녹색 파벌의 일원을 묘사하고 있다. 그는 막 경주에서 승리하여 종려나무 가지를 받고 관중들의 환호에 감사를 표하고 있다. 일반적으로 이 경주에는 네 개의 파벌(빨간색, 흰색, 녹색, 파란색)이 있었고, 그들이 입은 튜닉 색깔로 구분할 수 있었다. 각 파벌은 3대의 전차로 구성됐으며, 이 전차들이 한 팀으로 운영됐다. 충돌을 일으켜 경쟁 팀을 방해하는 것은 완전히 합법적인 전략이었다.

## 두라 에우로포스 – 〈에스겔의 환영〉

이 기이한 프레스코화는 최초의 것이라고 알려진 구약성서 그림의 연작 중 하나이다. 이것은 로마 제국 끝에 있는 국경 도시인 두라 에우로포스(현재 시리아의 콸라테 살리히예(Qalat es Salihiye))의 유대교 회당에서 만들어졌다. 이 장면은 예언자 에스겔이 바빌론에서 유배 중에 경험한 묵시론적 환영을 묘사한 것이다. 예수가 망자의 뼈에 살을 입혀 망자에게 생명을 다시 불어넣는 것을 목격한 마른 뼈의 계곡(에스겔 37:1-14)을 재현했다.

**발레리아누스 황제**가 에데사 전투에서 사산 왕조의 사람들에게 포로로 잡히다. 그는 이러한 치욕을 당한 최초의 로마 황제이다.

**디오클레티아누스**가 군대에 의해 황제로 선포되다. 그는 오랜 불안의 시대 이후 로마 제국 내의 질서를 복구한다.

카르타고의 주교인 **키프리아누스**(Cyprianus, 200년경 –258년)가 순교하다. 발레리아누스 황제(Valerianus, 193년경–260년)의 기독교 박해로 참수된다.

| *c.* 250 | 258 | 260 | | 284 |
|---|---|---|---|---|

# 300-400

**콘스탄티누스 대제.** 4세기에는 기독교의 부침이 극적으로 고조된다. 먼저 디오클레티아누스 황제가 303년에 종교적 박해를 시작했기 때문에 상황이 좋지 않다. 박해의 강도는 지역에 따라 달랐으나 특히 팔레스타인과 이집트에서 극심해진다. 이러한 경향은 콘스탄티누스(Constantinus I, 274-337년)에 의해 역전되는데, 그는 신앙의 자유를 승인하고 임종할 때 기독교인으로 세례를 받는다. 이 종교의 공식적인 수용으로 기독교 예술 작품이 발전하게 되며, 부유하고 권력을 가진 개종자들이 기독교 예술 작품을 주문한다.

콘스탄티누스의 다른 기념비적인 결정은 수도를 옮긴 것이다. 그의 '새로운 로마'는 동쪽에 있는 콘스탄티노플이 된다. 이러한 천도는 결국 제국을 분열시키지만, 상업적이고 전략적인 이점을 제공한다. IZ

**카살레의 빌라 로마나, 시칠리아 – 〈승자의 대관식〉(상세)**
이 유명한 모자이크의 공식적인 명칭은 〈승자의 대관식〉이지만, 별칭인 〈비키니 모자이크〉로 더 잘 알려져 있다. 이것은 열 명의 여성 운동선수들이 다양한 운동경기에서 경쟁하는 모습을 보여준다. 승자는 종려나무 가지와 월계관을 받는다. 이 독특한 디자인은 카살레의 빌라 로마나(Villa Romana del Casale)에 있는 거대한 모자이크 배열 중 하나로, 이 빌라는 유네스코 세계 문화유산 보호지역으로 지정됐다. 이 호화스러운 빌라는 거대한 농지의 일부분이었는데, 농지는 아마도 부유한 지주의 소유이거나 어쩌면 황제의 소유였을지도 모른다. 이 빌라의 모자이크는 북부 아프리카의 장인이 제작했을 것으로 추정한다.

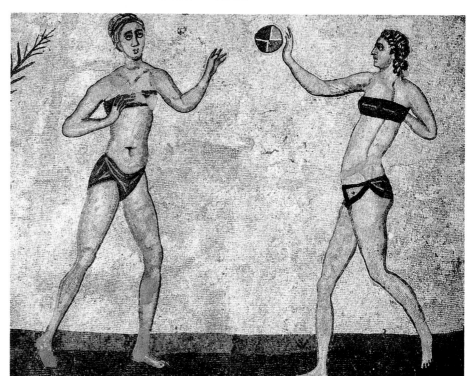

**아르메니아**가 국교로 기독교를 채택한 최초의 국가가 되다.

**밀라노 칙령**에서 콘스탄티누스 대제가 로마 제국 전체의 기독교인들에게 신앙의 자유를 승인하다.

그리스의 역사가이자 카이사레아의 주교인 **에우세비우스**(Eusebius, 263–339년)가 그의 『교회사(Ecclesiastical History)』를 완성하다. 이 역사서는 기독교 교회의 초기 발전을 선구적으로 조사한 것이다.

**콘스탄티누스 대제**가 동쪽에 새로운 수도를 세우다. 이것이 콘스탄티노플로 개명된 비잔티움 수도의 근간이 된다.

| 301 | 313 | c.324 | | 330 |

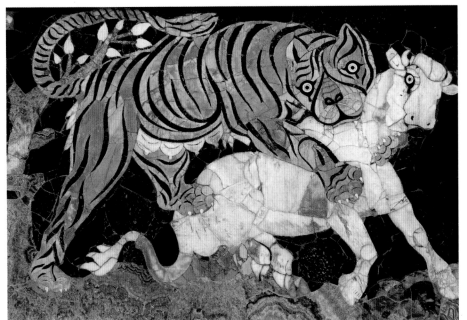

**유니우스 바수스의 바실리카, 로마 –
〈송아지를 공격하는 호랑이〉**

이것은 오푸스 세크틸레(opus sectile, 형상에
따라 잘라 붙이는 방식)의 훌륭한 예로, 오푸스
세크틸레는 모자이크를 대체하는 화려한
기법으로 고대 세계에서 인기가 많았다.
이 디자인은 소재를 커다란 조각으로 자르고,
연마하고 모양을 잡아서 만들어졌다. 가끔은
자개와 유리가 사용되기는 했지만 통상적으로
소재는 유색 대리석이 사용됐다. 이 기법은
이집트와 소아시아에서 기원한 것이지만
로마에서 열광적으로 사용됐다. 이 최상의
작품은 고위 정치인이었던 유니우스 아니우스
바수스(Junius Annius Bassus, ?–? 또는 기원후
4세기)가 331년에 지은 로마에 있는 저택에서
나온 것이다.

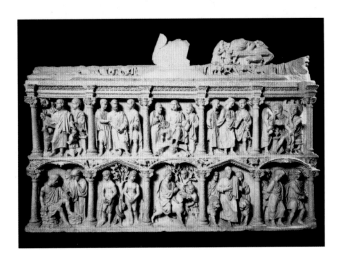

**옛 성 베드로 성당, 로마 – 〈유니우스 바수스의 석관〉**

화려하게 조각된 이 석관은 기독교의 부흥을 분명히 보여준다.
콘스탄티누스가 신앙의 자유를 승인하자, 사회의 모든 계층에서
개종자들이 모이기 시작했다. 가장 저명한 인물 중의 한 명은
유니우스 바수스였는데, 그는 유니우스 아니우스 바수스의
아들이었다(윗글 참조). 그는 도시의 대표(실질적인 로마의 시장)
를 역임했다. 그의 석관은 초기 기독교 예술의 좋은 예이다. 비록
석관의 이미지는 여전히 고전적인 방식을 띠고 있지만 말이다.
성 베드로와 성 바울 사이인 가운데에 배치되어 있는 그리스도는
이교도 신의 머리를 발로 밟고 있다.

테오도시우스(Theodosius,
347–395년) 황제의 서거
이후, **제국이 분열**되다.

**아드리아노플 전투**(현재 터키의
에디르네)에서 고트족이 로마를
격파하고 황제 발렌스(Valens,
328년경–378년)가 전사하다.

| c. 331–50 | 359 | | | 378 | 395 |

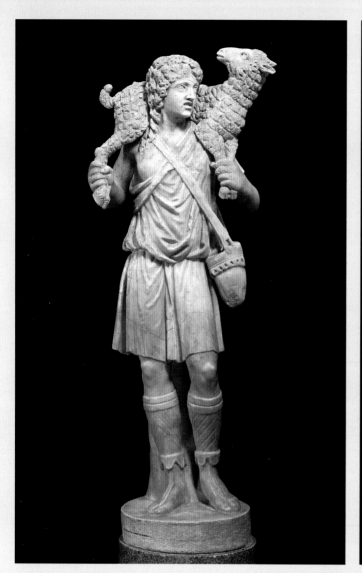

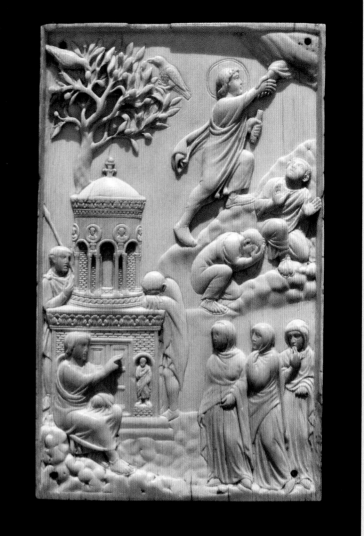

## 옛 성 베드로 성당

초기 기독교 시기의 위대한 교회인 로마의 성 베드로 성당은 현재
'옛 성 베드로 성당'으로 일컫는다. 이 성당을 대체한 건축물과
구분하기 위해서다. 성당(여기에 성 베드로가 묻혀 있다고 한다)은
320년경에 콘스탄티누스 황제에 의해 건설되기 시작하여 황제가
서거한 337년에도 여전히 완공되지 않았다. 이 거대한 건축물
(길이가 100미터 이상)은 여러 번 보수됐지만 15세기경에 심하게
손상되어, 교황 율리오 2세(Pope Julius II, 1443–1513년)가 완전히
철거하는 대담한 결정을 내린다. 이 결정은 많은 사람을 경악하게
만들었는데, 천 년이 넘는 기간 동안 사용되면서 이 건축물이
신성시됐기 때문이다. 그 자리에 새로운 교회가 세워지는데, 이것이
현재의 성 베드로 성당이며 초석은 1506년에 놓였다.

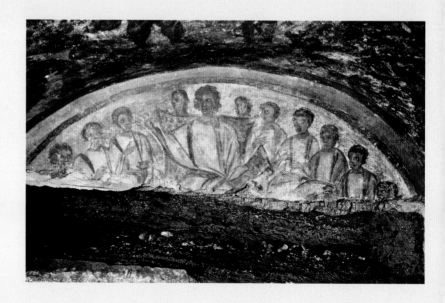

# 초기 기독교 예술

수세기 동안 기독교 예술은 주제와 이미지에서 폭넓고 복합적인 레퍼토리를
개발했으며 중세에 와서는 이 레퍼토리의 많은 부분이 표준화됐다. 제시된 사건들은
성경에 나오는 친숙한 일화였다. 등장하는 주요 인물들은 신체적 외형이나 지니고
있는 상징물을 통해 즉시 알아볼 수 있었다.

**맨 왼쪽 상단. 〈선한 목자〉**
**(300–350년경)**
예수는 그의 양을 위해 목숨을 바칠
준비가 되어 있는 선한 목자로
보인다. 최초의 기독교 예술에서
예수는 항상 수염이 없는 청년으로
묘사됐다. 우리에게 친숙한 보다
나이가 들고 수염이 있는 남자의
이미지는 나중에 만들어진 것이다.

**왼쪽 상단. 〈예수의 승천〉(400년경)**
이 작고 정교하게 조각된 상아판은
아마도 원래는 장식함의 일부였을
것이다. 예수가 천국으로 들어가면서
신의 손을 잡고 있다. 밑에는 세 명의
마리아가 천사가 앉아 있는 예수의
무덤으로 다가가고 있다.

**왼쪽. 〈사도들을 가르치는 그리스도〉**
**(300년경)**
최초의 기독교 예술의 일부가 로마의
카타콤에서 발견된다. 도미틸라의
카타콤에 있는 이 그림은 양식적인
면에서 당시의 세속적인 로마의
그림과 구별되지 않는다.

초기 기독교 예술의 가장 방대한 집대성은 로마의 카타콤(지하 묘지)들에 남아 전해지고 있다. 카타콤의 연대는 2세기 후반까지 거슬러 올라간다. 로마인들은 망자의 신성함을 존중했고, 따라서 기독교인들은 그들의 동료를 이곳에 무사히 묻을 수 있었다. 대략 217년 무렵에는 교회가 대부분의 카타콤을 소유하고 관리했다. 몇몇 초기 순교자들이 그곳에 묻혔으며, 시신을 놓는 무덤의 평판은 종종 순교자의 죽음을 기리는 미사를 위한 임시 제단으로 사용됐다. 가장 넓은 카타콤은 로마에 있지만, 유사한 예들이 나폴리(산 제나로(44쪽 참조), 시라쿠사, 카노사, 큐시 그리고 몰타, 사르데냐, 북부 아프리카에 지어졌다.

카타콤 벽에는 많은 그림들이 있었지만, 대개 질적으로 좋지 않았다. 그림의 질이 좋지 못한 것은 부분적으로 다음의 사실에 기인한다. 기독교 박해 시대에 대부분의 개종자는 가난한 사람이거나 노예였다. 콘스탄티누스 황제가 관용 정책을 도입한 이후에, 기독교 예술의 질은 극적으로 향상됐다. 서방에서 이 종교는 이제 유니우스 바수스(41쪽 참조)와 같은 부유한 로마인들을 끌어들이게 됐다. 이와 유사하게 동방에서 기독교 이미지는 은이나 상아로 만든 값비싼 품목들에서 폭넓게 발견됐다. 이러한 품목들에는 장식함, 결혼 예물함, 책표지, 빗이 포함됐다.

초기 기독교 예술가는 고전 예술의 양상을 따라 했다. 많은 장면에서 그리스도와 그의 제자들은 토가를 입었으며, 일부 장면에서는 그리스도가 심지어 자주색 예복(이 색깔은 황제를 위한 것이었다)을 입고 있기도 했다. 이교도의 주제와 겹치는 것들도 흔했다. 기독교 박해 시대 동안에 있었던 이러한 애매모호한 상태는 신중한 것이었다. 선한 목자로서의 그리스도의 묘사는 쉽게 오르페우스나 머큐리의 이미지와 혼동됐다(〈선한 목자〉, 45쪽 참조). 이처럼 양은 몇몇 신앙에서 흔히 제물로 바쳐지는 동물이었으며, 따라서 젊은 청년이 어깨에 어린 양을 짊어지고 가는 그림이나 조각은 오로지 기독교인만을 나타내지는 않았을 것이다.

이와 정반대로, 초기 기독교 예술가들이 특별히 회피하는 몇몇 주제가 있었다. 그중에서 가장 중요한 것은 '십자가에 못 박혀 죽음(Crucifixion)'이었으며, 거의 6세기 전까지 묘사되지 않았다. 가장 최초로 알려진 버전은 430년경으로 거슬러 올라간다. 십자가형이 폐지되기 전에는 십자가에 못 박혀 죽는 것이 모욕적이고 모멸적인 처벌로 간주됐고, 따라서 이에 대한 묘사는 새로운 개종자들의 마음을 끌어들일 수 없을 것 같았다. 심지어 이 주제가 받아들여질 만했을 때에도 방식이 다소 달랐다. 동양에서는 예술가들이 예수가 십자가 위에서 생기 넘치고 당당하게, 죽음을 이겨낸 것처럼 보이는 '의기양양한 그리스도(Christ Triumphant)'를 주제로 그리는 것을 선호했다. 고난 받고 죽어가는 예수를 그린다는 생각은 이후에 전개된 것으로, 서양에서 처음 출현했다. IZ

# 400-500

**로마의 몰락.** 로마가 마침내 반복되는 이방인의 침입에 굴복한다. 이 이방인 부족 중에 대다수는 알라리크(Alaric, 370년경-410년)가 통치하는 서고트족 및 아틸라(Attila)와 훈족의 침략에 의해 서쪽으로 밀려난 유목민이다. 특히 훈족은 발칸 반도 지역, 골(지금의 프랑스) 그리고 이탈리아를 휩쓸고, 대대적으로 파괴한다. 훈족의 위협은 453년 아틸라의 사망 후 겨우 사라진다. 로마가 쇠퇴함에 따라 제국의 힘은 동쪽으로 이동한다. 서쪽 수도는 처음에는 밀라노로 이동하고, 이후 402년경에 라벤나로 옮겨진다. 이들 도시는 곧 비잔틴의 가장 중요한 서쪽 전초기지가 된다. 호노리우스 황제(Honorius, 384-423년)와 그의 이복누이인 갈라 플라치디아(Galla Placidia, 389년경-450년)는 이곳에서 중대한 건설 계획을 시작한다. IZ

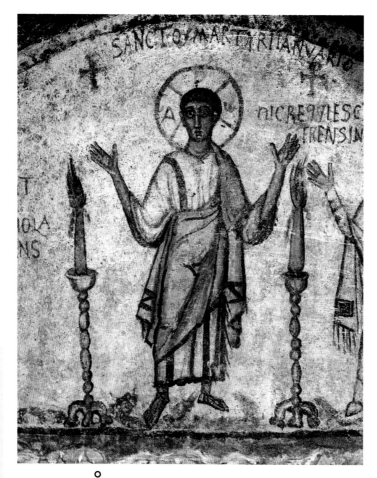

**산 제나로의 카타콤, 나폴리 – 〈산 제나로〉**
카타콤은 로마만의 것이 아니었다. 나폴리에도 2세기까지 거슬러 올라가는 카타콤이 세 개 있었다. 이 프레스코화는 산 제나로(San Gennaro, 272–305년)의 카타콤에서 나온 것이다. 성 야누아리우스라고도 알려져 있는 그는 305년에 포추올리에서 순교한 베네벤토의 주교였다. 5세기에 그의 유해가 나폴리로 옮겨졌고, 그는 그 도시의 수호성인이 되었다. 카타콤 안에 있는 그의 무덤은 순례 장소로 숭배되었다. 이후의 미술에서 야누아리우스는 대개 주교의 예복을 입은 모습으로 그려지지만, 여기에서는 고대의 토가를 입은 모습으로 보인다.

**로마가 서고트족에게 약탈**당하다. 이것은 로마의 최종적인 쇠퇴의 시작이 된다. 히포의 주교 성 아우구스티누스(Aurelius Augustinus, 354–430년)는 로마가 이교도의 신앙을 거부하는 것이 로마를 약화시킬 것이라는 주장을 부인하기 위해 『신국(City of God)』을 저술한다.

**반달족이 카르타고를 함락**하다. 이 동쪽의 게르만 부족은 계속해서 시칠리아, 코르시카, 몰타를 빼앗고, 455년에 로마를 약탈한다.

| 410 | 439 | c. 440 |

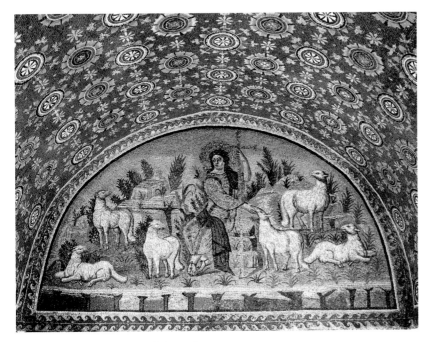

### 갈라 플라치디아의 묘 – 〈선한 목자〉

선한 목자로서의 그리스도의 이미지가 신약에서 나온다
("나는 선한 목자이니 선한 목자는 양을 위해 목숨을 버리노라"_요한복음
10:14). 이 주제가 카타콤 프레스코화에 자주 사용되긴 했으나 이
이미지의 궁극적인 원천은 고전 예술이었다. 예를 들어, 이 작품은
오르페우스가 수금을 연주하여 동물들을 매료시켰다는 내용과 약하게
관련되어 있다. 이 훌륭한 모자이크는 이 주제를 사용한 가장 정교한 버전
중 하나이다. 아마도 가장 마지막 버전의 하나이기도 할 것이다.
이 주제는 나중에 서방 교회 전체에서 금지되는데, 그 이유는 동물숭배로
고발당할 수도 있다는 두려움 때문이었다.

### 베르길리우스 로마누스(로마의 베르길리우스) – 〈베르길리우스의 초상화〉

이것은 삽화가 그려진 고문서(책) 중 현존하는 가장 오래된
예에 속한다. 이 책에는 로마 시인 베르길리우스 로마누스의
작품 중 일부가 포함되어 있는데, 시선(Eclogues, 목가시),
게오르기카(Georgics, 농경시), 아이네이스(Aeneid, 유랑시)
이다. 이 책의 역사는 고대 시기 후반까지 거슬러 올라가며
고전 전통과 결별을 고하는 첫 번째 징후를 보여준다.
인물들은 투박하게 그려지고, 로마 예술과 연관된 어떠한
사실주의도 보이지 않는다. 이 필사본의 역사는 이것이
프랑스에 있던 때인 15세기까지 거슬러 올라가지만, 기원은
모호하다. 양식은 조야하며, 이로 인해 일부 사람들은 이집트
알렉산드리아의 전통에서 기인한다고 믿게 되었다. 반면에
또 다른 사람들은 이것이 서방에서 왔고 심지어는 영국에서
만들어졌다고 생각했다.

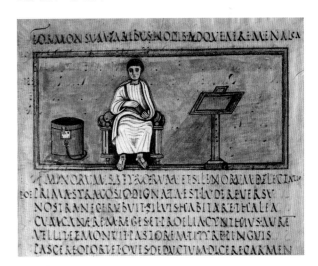

로마가 몰락하다. 로마의 마지막 황제인 로물루스
아우구스툴루스(Romulus Augustulus, ?–476년 이후)
가 오도아케르(Odoacer, 433–493년)에게 퇴위당하다.
콘스탄티노플의 황제가 그의 통치를 승인하다.

클로비스 1세(Clovis I, 466년경
–511년)가 서프랑크의 왕이
되다. 그는 마침내 모든 프랑크
부족을 통합한다.

바돈 산의 전투: 색슨족의
침략에 대항하여 아서왕이
승리한 때로 추정되는
시기이다.

샬롱 전투에서 로마와 서고트
연합군이 훈족의 골 침략을
일시적으로 저지하다.

451  476  481  c. 490

# 500-600

**동쪽으로의 이동.** 지난 세기 로마 몰락의 뒤를 따라, 제국 지배의 힘의 균형이 동지중해로 이동한다. 유스티니아누스(Justinianus, 483-565년)의 통치 아래, 비잔틴 제국은 스페인의 일부, 북아프리카, 페르시아를 아우르는 가장 큰 영토를 갖게 된다. 비잔틴 제국의 서쪽 수도는 이탈리아에 있었고, 이곳은 비잔틴 예술의 전달자가 된다. 그러는 동안 유럽 이교도들의 개종이 계속해서 가속화된다.

이 시기 동안에 기독교는 전 제국을 통틀어 공식적인 종교가 된다. 빠르게 펴져 나가는 신앙 체계는 국가 구조로 통합된다. 이러한 통합은 야심적인 건설 계획에 반영되어 더 강화된다. 기독교적 건축물은 자연스럽게 종교 예술로 광범위하게 장식되는데, 이 건축물 대부분은 어떤 기준에서 보더라도 장엄하다. 동시에 지방의 건축물은 거대한 규모로, 흔히 승리주의적인 척도로 지어진다. 『데 에디피치스(De Aedificiis, 건축에 대하여)』에 이 사업에 대한 풍부한 세부사항이 기록된다. 이 걸출한 저서는 유스티니아누스의 궁중 연대기 작가인 카이사레아의 프로코피우스(Procopius of Caesarea, 500-560년경)가 저술한 것이다. IZ

## 산 비탈레 성당, 라벤나 – 〈유스티니아누스 황제와 그의 수행단〉

산 비탈레 성당의 후진(後陣, 애프스)에 눈에 띄게 위치한 두 개의 유명한 모자이크 판에는 유스티니아누스와 그의 배우자 테오도라(Theodora, 508년경-548년)가 그려져 있다. 유스티니아누스와 그의 배우자는 라벤나를 방문한 적이 없지만, 이 장엄한 이미지들은 그들의 정치적이고 영적인 권위를 강조하기 위한 것이었다. 후광과 황제의 자주색 예복이 이 권위를 상징화한다.

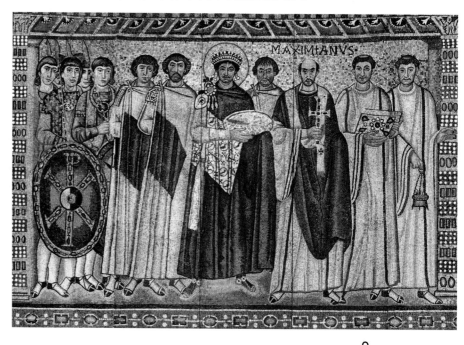

유스티니아누스가 **성 카타리나 수도원**을 시나이산 기슭에 설립하다. 수도원의 거대하고 요새 같은 벽은 이 신성한 장소에 거주했던 은둔자를 보호하기 위한 것이다. 초기 성화들이 많이 보관되어 있으며, 이곳의 고대 필사본 컬렉션은 바티칸의 컬렉션에 버금간다.

**스파니아(Spania)의 비잔틴**이 유스티니아누스의 군대에 의해 오늘날 스페인 남부에 설립되다.

**아야소피아 성당** 작업이 시작되다. 이 훌륭한 성당은 유스티니아누스가 자신의 수도인 콘스탄티노플의 대표작으로 주문한 것이다.

유스티니아누스가 라벤나로부터 동고트족을 몰아내기 위해 **벨리사리우스(Belisarius, 505년경-565년)** 장군을 보낸다. 이 도시는 이제 서쪽에 있는 총독 거주지가 된다.

522　　527　　532　　540　　547

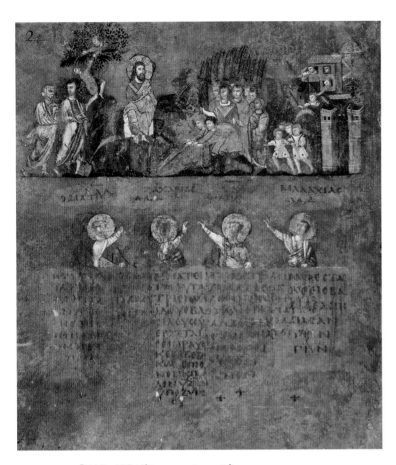

## 『로사노 복음서(Rossano Gospels)』 – 〈그리스도의 예루살렘 입성〉

이 호사스러운 그리스 필사본은 자주색 양피지에 금과 은의 문자로 쓰여 있다. 이 시기에 자주색 염료는 희귀하고 값비싼 물품이었고, 통상적으로 황제가 고객으로 올 경우를 대비하여 보관되어 있었다. 로사노 삽화는 사순절 동안 큰 소리로 읽는 복음서의 구절에 딸린 것으로 만들어졌다. 동방의 전통에 따라 그리스도는 당나귀를 옆으로 앉아서 타고 있는 모습으로 그려져 있다.

## 성 카타리나 수도원, 시나이 – 〈두 명의 성인과 함께 있는 옥좌 위의 성모 마리아〉

이것은 남아 있는 가장 오래된 성화 중 하나이다. 성모 마리아와 아기가 두 명의 전사 성인 테오도레(Theodore)와 게오르기우스(Georgius) 사이에 있다. 마리아의 머리 위에서 내려오는 한 줄기 빛 안에 신의 손이 나타나자, 이들 뒤에 있는 두 명의 천사가 놀라서 위를 바라보고 있다. 이 성화는 염료와 녹은 밀랍을 혼합하는 납화법으로 그려진 훌륭한 실례이다. 납화법은 느리고 공을 많이 들여야 하는 과정이지만, 매우 견고한 결과물을 만들어냈다.

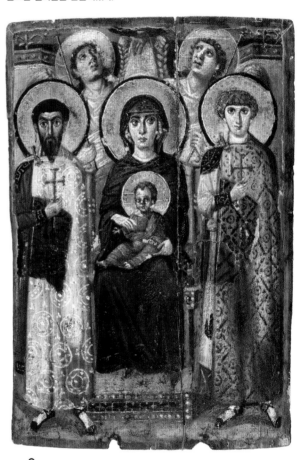

성 콜룸바(St Columba)가 스코틀랜드의 아이오나 섬에 수도원을 설립하다. 머지않아 삽화가 들어간 유명한 필사본이 여기서 많이 만들어지게 되며, 이 중에는 『켈스의 서』도 있다.

교황 그레고리오 1세(Gregorius I, 540년경–604년)가 영국을 기독교로 개종하기 위해 베네딕트회의 수도사인 아우구스티누스를 보낸다. 아우구스티누스는 켄트의 왕인 에설버트(Ethelbert, 552년경–616년)에게 『성 아우구스티누스의 복음서』를 포함한 많은 예술 작품을 준다. 에설버트는 기독교를 받아들이고 아우구스티누스에게 수도원을 설립할 땅을 준다.

*c.* 563

597

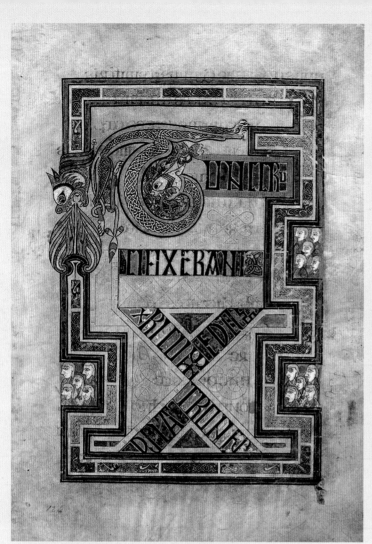

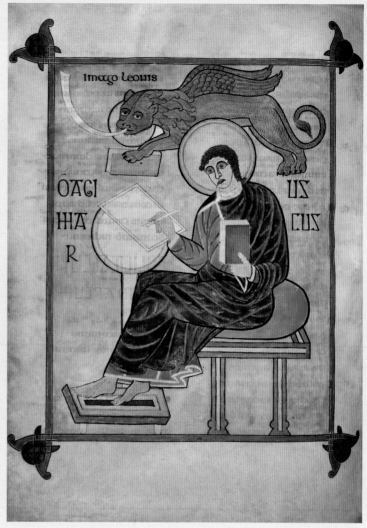

# 복음서

복음서는 유럽의 이교도를 개종하는 데 중요한 역할을 했다. 복음서는 이 임무를 수행하는 선교사를 위해 특별히 고안된 도구로, 이 임무가 복음서들의 형식을 좌우했다. 성경 전체의 본문을 필사본으로 옮기는 일은 고된 과업이었을 것이다. 그리고 복음서만이 그리스도의 메시지를 전달하는 데 필요한 전부라고 여겨졌다.

섬나라의 복음서(여기서 '섬나라'는 영국 또는 아일랜드에서 만들어졌다는 것을 의미한다)들에는 세 가지 장식 분야가 포함되어 있다. 4대 복음서 저자들의 초상화와 그들의 상징, 주요 구절의 캘리그래피, '양탄자 페이지(carpet page)'라고 알려진 순수 장식 페이지가 그것이다. 이 장식적인 요소들은 한편으로 잠재적인 개종자들에게 강한 인상을 주기 위해 고안되었지만, 일상의 기능 또한 지니고 있었다. 당시 성경의 본문은 아직 장과 절로 구분되어 있지 않았다. 따라서 어떤 종류의 장식이든 성직자가 필요한 구절을 찾는 데 도움을 주었다. 관련된 복음서 저자의 초상화는 대개 각 복음서의 시작 부분에 놓였다. 이러한 발상은 고전 필사본에 있던 저자 초상화에서 기인했다. 『린디스판 복음서(Lindisfarne Gospels)』의 예술가는 이를 분명히 보여주는데, 저자들의 머리카락, 예복, 샌들이

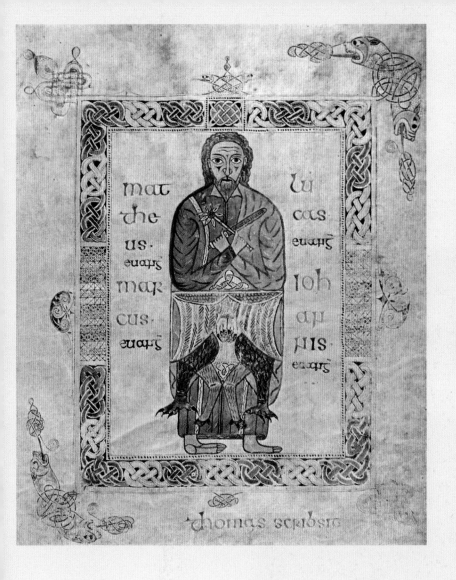

## 『켈스의 서』

『켈스의 서(Book of Kells)』는 모든 섬나라의 복음서 중에서 가장 훌륭한 것으로 널리 인정받는다. 대략 800년경으로 유래가 거슬러 올라가는 이 책은 엄청난 과업이었다. 이 책에는 더 많은 삽화가 있고, 장식은 다른 어떤 필사본보다 더 정교하다. 유감스럽게도 이 책은 완성되지 못했으며, 제작을 둘러싼 세부적인 내용들은 알려진 바 없다. 하지만 가장 그럴싸한 시나리오는 스코틀랜드의 이오나 섬에 있는 수도원의 필사실에서 제작되었다는 것이다. 이때는 섬이 바이킹 해적의 침략을 받던 시기였다. 806년에 있었던 침략으로 68명의 수도승이 죽임을 당했는데, 이것이 책의 제작이 중단된 원인 중 하나였을지도 모른다. 이후 곧바로 공동체 전체가 아일랜드 켈스의 안전한 피난처로 이주했다.

**왼쪽 상단. '그때에 십자가에 못 박히니' – 『켈스의 서』(800년경)**
이것은 성 마태의 복음서가 시작하는 곳의 구절을 가리킨다. "그때 그들이 그리스도와 강도 두 사람을 십자가에 못 박았다."

**중앙. 〈성 마가의 초상화〉 – 『린디스판 복음서』(700년경)**
고전적인 예복을 입은 마가가 그의 전통적인 상징인 사자와 함께 있다.

**오른쪽 상단. 테트라모프 – 『트리어 복음서』(8세기)**
예술가들은 복음서 저자들의 상징을 묘사하는 다양한 방식을 생각해냈지만, 아마도 이것이 가장 기이한 상징일 것이다.

모두 대략적으로 고전 모델에 기반하고 있다. 더욱 정교한 필사본에서 복음서 저자들의 상징은 따로 분리되어 나타나기도 한다. 이러한 상징들의 기원은 다소 신비스러운 것이었다. 상징의 기원은 성경의 두 구절에서 나온다. 하나는 예언가 에스겔의 환영(에스겔 1:5-14)을 묘사한 것이고, 다른 하나는 세상의 종말을 설명하는 부분이다(계시록 4:6-8). 이러한 생명체의 초자연적인 모습은 예술가에게 그들의 상상력을 훈련할 기회를 주었다. 『트리어 복음서(Trier Gospels)』에서 발견된 형태는 가장 낯선 예 중 하나이다. 여기서 예술가는 네 가지 상징 모두를 하나의 형상으로 합친, 테트라모프(Tetramorph)를 보여준다.

켈트족의 필사본에서는 캘리그래피가 가장 인상적인 특징이다. 확실히 『켈스의 서』에 있는 모노그램 페이지(53쪽 참조)의 장려함에 필적할 만

한 것은 없었다. '그때에 십자가에 못 박히니(Tunc Crucifixerant)'가 쓰인 페이지는 마태복음에 삽입됐는데, 예수가 십자가에 못 박혀 죽는 것을 묘사하는 구절(마태복음 27:38)의 맞은편에 있었다. 내용과 어울리도록 하단에 있는 글자들의 모양은 대각선 십자가형으로 만들어졌다. 하지만 이 디자인의 가장 놀라운 측면은 자기 꼬리를 뒤쫓는 듯한 용을 닮은 두 마리의 사나운 짐승이다. 테두리 장식의 내부에는 더 조그마한 피조물이 있으며, 고양이잇과 동물의 머리는 'T'에 붙어 있는 것처럼 보인다. 짐승들의 몸은 얽혀 있는 정교한 기하학적 패턴으로 채워져 있으며, 이 패턴은 켈트의 금속 공예에서 빌려왔다. 『켈스의 서』를 작업한 예술가들은 그들의 문서에서 가장 신성한 부분에 이교도의 유산에서 나온 모티브가 포함되었다는 사실에 대해 전혀 죄책감을 느끼지 않았다. IZ

# 600-700

**헤라클리우스 왕조.** 동방에서는 헤라클리우스(Heraclius, 575년경-641년) 의 즉위가 새로운 왕조의 시작을 가져오고, 이 왕조는 7세기 전반에 걸 쳐(610-695년) 비잔틴 제국을 통치하게 된다. 사산 왕조에 대항하여 승리를 거두었지만, 새로운 적이 현 상황을 위협한다. 아랍의 정복이 시작되어 이슬람교도의 군대가 중동 전역을 휩쓴다. 그들은 팔레스타인, 아르메니아 그리고 이집트를 점령하고, 674년경에는 콘스탄티노플을 포위하여 공격한다. 서방에서는 기독교로 새로 개종한 사람들을 얻기 위한 노력이 시작된다. 소위 '프리지아인들의 사도(Apostle to the Frisians)'로 알려진 성 빌리브로드(St Willibrord, 658-739년경)가 가장 성공적인 선교 활동 중 하나에 착수한다. 그는 698년 룩셈부르크에 에히터나흐(Echternach) 수도원을 세운다. 호화로운 복음서 책들은 그의 복음 전도에서 중요한 역할을 한다. **IZ**

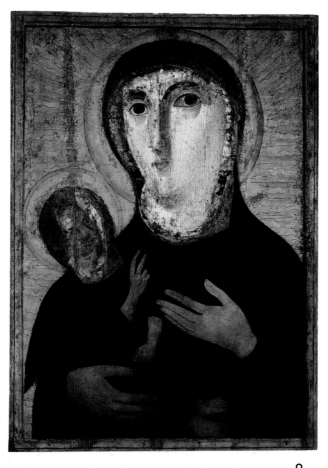

### 산타 프란체스카 로마나, 로마 – 〈성모 마리아와 아기 예수〉

이것은 아마도 서양에 남아 있는 가장 오래된 성화일 것이다. 이 성화의 보수 상태는 형편없다. 얼굴은 수차례에 걸쳐 서투르게 덧발라졌고, 손은 나중에 추가됐다. 하지만 원본 부분은 매우 오래된 것으로, 일부 학자들은 이 성화의 기원이 5세기까지 거슬러 올라간다고 말한다. 이 성화의 초기 역사에 대해서는 결정 내리기 어렵다. 이 그림이 산타 마리아 노바(Santa Maria Nova, 훗날 산타 프란체스카 로마나(Santa Francesca Romana)로 명칭이 바뀐다)에 전시되어 있던 것은 확실하지만, 원래 훨씬 더 오래된 5세기경에 지어진 산타 마리아 안티콰 성당(Santa Maria Antiqua)에서 온 것일지도 모른다. 이 성당은 지진으로 손상을 입었으며, 847년에 사람들이 떠나면서 버려졌다.

포카스(Phocas, 547년경 –610년) 황제가 폐위된 이후에 **헤라클리우스**가 비잔틴 제국의 황제가 된다. 헤라클리우스는 제국의 공식 언어를 라틴어에서 그리스어로 바꾼다.

**헤지라**(Hegira)는 예언가 무함마드(Muhammad, 570-632년)가 메카에서 메디나로 이동한 일을 말한다. 회교력이 시작된다.

**사모**(Samo, 600년경–658년) 가 슬라브계 민족의 최초의 정치적 연합을 세우다.

**아랍의 군대가 알렉산드리아를 점령**하고 이 도시의 유명한 도서관을 파괴하다.

610  622  623  642

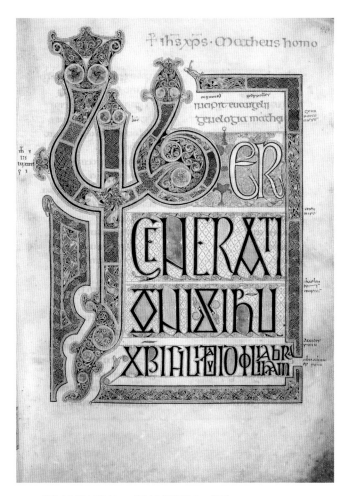

『린디스판 복음서』 – 〈장식적인 캘리그래피〉

이것은 시작 페이지로, 본문 시작의 처음 몇 단어를 보여준다. 이 페이지는 마태복음서의 시작 부분에 있는 것인데, '리베르 제네라티오니스(Liber Generationis, 예수 그리스도 계보의 책)……' 라고 쓰여 있다. 시작 페이지는 장식적인 목적뿐만 아니라 실용적인 목적도 수행한다. 성경 본문의 초판에서는 장과 절이 나눠져 있지 않으므로, 이것은 성직자가 필요한 구절을 찾는 데 도움을 주었다. 짐승과 새들이 뒤엉켜 있는 소용돌이 패턴의 캘리그래피는 켈트족의 정교한 금속 공예 디자인에서 영감을 받았다. 또한 린디스판 필사본에는 영국 북동쪽 지역에 서식하고 있는 새들이 등장하는 것이 특징이다.

『에히터나흐 복음서』 – 〈복음서 저자의 상징〉

장식된 필사본에서 각각의 복음서는 대개 복음서 저자나 그의 상징을 그린 초상화로 서문을 시작했다. 마태의 상징은 여기에 보이는 남성이었다('imago hominis'는 '남성의 이미지'를 의미한다). 보통 마태의 상징은 천사를 닮은 날개 달린 모습으로 그려졌지만, 이 경우에서는 수도승으로 묘사됐다. 특히 마태는 로마식 삭발(로마의 수도승들이 하던 독특한 머리)을 하고 있는데, 이것은 휘트비 공의회에서 논의되었던 쟁점 중 하나였다.

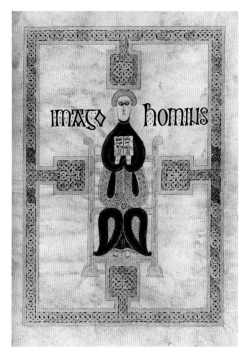

휘트비 공의회(The Synod of Whitby)는 켈트식 교회와 로마식 교회의 차이점을 조정하기 위해 노섬브리아에서 열렸던 중요한 기독교 회의이다.

'그리스의 불(Greek fire, 화약)'이 동방 제국에서 개발된다. 이 비밀스러운 방화용 무기는 특히 바다에서 효과적이었는데, 677년에 아랍 함대를 격파하는 데 사용된다.

664

c. 672

# 700-800

**위협 속의 예술.** 이 세기 초기에 아랍 세력이 지속적인 성장을 한다. 우마이야(Umayyad) 왕조 칼리프들의 통치하에 이슬람교도의 군대가 인도, 북아프리카, 스페인, 골 지역에 성공적인 군사 활동을 개시한다. 732년 투르에서 패배한 이후에 이들의 추진력은 어느 정도 타격을 입게 된다.

다른 곳에서는 기독교 예술이 다른 원인으로 위협을 맞는다. 동방에서는 종교적 이미지를 금지한 첫 번째 성상 파괴 시기(726-787년) 동안에 수천 점의 예술 작품이 파괴된다. 서방에서는 스칸디나비아의 노르인이 새로운 위험으로 등장한다. 노르인은 북유럽의 취약한 해안 지역을 약탈한다. 귀중한 금속 공예품들을 엄청나게 보관하고 있던 수도원들이 주된 목표가 된다. IZ

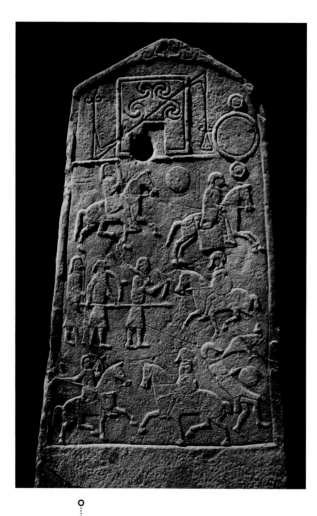

**아버렘노, 스코틀랜드 –**
**〈픽트의 십자가 평판〉**

픽트족은 영국 북부에서 번창했던 켈트족이었다. 그들은 특이한 이미지를 가진 놀랄 만한 석조물을 만들었으며, 이 석조물은 동시대의 필사본을 작업하는 예술가들에게 영향을 미쳤다. 이 돌에 있는 독특한 장식은 픽트족이 노섬브리아의 앵글족을 물리쳤던 네치탄스미어 전투(Battle of Nechtansmere, 685년)에서의 결정적인 승리를 표현한 것으로 보인다. 왼쪽에는 머리에 아무것도 쓰지 않은 픽트족이 진격하고 있는 반면에, 아래쪽 구석에는 까마귀에게 쪼이는 투구를 쓴 앵글족 지휘관의 시체가 있다. 중앙에는 보병의 전략이 묘사되어 있다. 선두에 선 전사가 공격하는 동안, 그 뒤에 있는 긴 창과 방패를 위로 든 인물이 그를 보호한다. 그들 왼쪽에는 세 번째 병사가 필요할 때 방패 벽에 합류하기 위해 대기하고 있다.

비잔틴 황제 레오 3세(Leo III, 675년경–741년)가 콘스탄티노플로 들어가는 기념비적인 입구인 칼케 문(Chalke Gate) 위에 있는 그리스도의 성상을 파괴한 이후, **첫 번째 성상 파괴 시기**가 시작되다.

**가경자 베다**(Beda Venerabilis, 673년경–735년경)가 그의 저서인 『영국인들의 교회사(Ecclesiastical History of the English People)』를 완성하다.

**투르–푸아티에 전투**(Battle of Tours)에서 카를 마르텔(Charles Martel, 688년경–741년)과 프랑크족은 무어인에 대항하여 결정적인 승리를 거둔다. 이 전쟁으로 북부 유럽으로 들어오는 아랍의 전진을 저지하게 된다.

| 726 | 731 | | 732 |

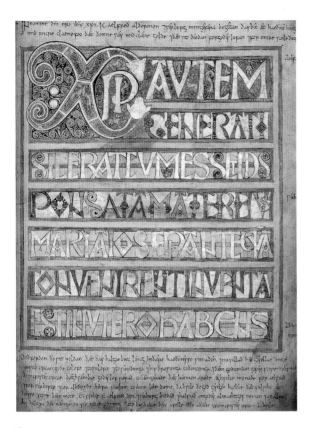

스톡홀름 – 『황금 필사본』

## 스톡홀름 – 『황금 필사본』

8세기 동안 고전 양식과 켈트 양식이 융합되기 시작한다.
이 『황금 필사본(Codex Aureus)』은 아마도 캔터베리에서
만들어졌을 것이다. 하지만 정교한 캘리그래피는 켈트의 영향을
보여준다. 본문 주위에 있는 메모는 이 책의 역사를 이야기하고
있다. 바이킹 침략자가 이 책을 침탈했지만, 이후 행정관인
앨프레드(Aelfred)와 그의 아내가 돈을 주고 되찾아왔다. 부부는
이 책을 캔터베리에 있는 그리스도 교회(Christ Church)에
기부했다. 이 필사본은 1690년 스웨덴 왕실 컬렉션이
사들이면서 마침내 스칸디나비아로 되돌아왔다.

오파(Offa, 730년경–796년)가 머시아(Mercia)의 왕이 된다.
그는 거의 40년 동안 재임하며, 앨프레드 대왕(Alfred the Great,
849–899년) 이전의 가장 강력한 앵글로색슨 통치자가 된다.

## 『켈스의 서』 – 〈모노그램 페이지〉

그리스도의 신성한 모노그램(monogram)에 바치는 『켈스의 서』에서 가장 장관을
이루는 페이지이다. 이것은 그리스어로 된 그리스도 이름의 첫 두 글자인 카이–로
(Chi–Rho, 'XP'로 쓰인)이다. 초기 기독교 시대 내내 이 모노그램은 거의 마법적인
의미를 지니고 있었다. 콘스탄티누스 대제는 환영 속에서 이 모노그램을 보고
난 후, 밀비안 다리 전투(기원후 312년) 전에 자신의 병사들에게 이 엠블럼을
방패에 그려 넣으라고 지시했다. 계속되는 그의 승리가 기독교에 대한 관용 정책을
고무시켰다고 전해진다. 모노그램 주변에 있는 신령스러운 오라가 이 페이지에
있는 정교한 장식을 설명해준다. 소용돌이의 뒤엉킴 속에 천사, 고양이, 쥐 그리고
물고기와 함께 있는 수달이 숨어 있다.

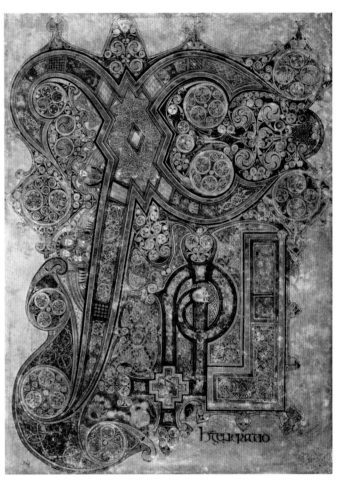

샤를마뉴(Charlemagne, 742–814년)가 프랑크족의 왕이
된다. 랑고바르드족(롬바르드족), 색슨족과 전쟁을 하면서,
그는 재빠르게 자신의 권력과 영향력을 넓힌다. 그리고
800년에 황제의 자리에 오른다.

바이킹 침략자가
처음으로 스코틀랜드의
이오나 섬을 약탈한다.

757    768    795    c. 800

# 800-900

**카롤링거 르네상스.** 프랑크족의 왕인 샤를마뉴가 로마의 몰락 이후 서방에서 최초로 진정한 부활을 꾀한다. 800년에 있었던 대관식에서 그는 신성 로마 제국의 첫 번째 통치자가 된다. 샤를마뉴는 군사적 정복과 함께 예술에도 새로운 활기를 불어넣는다. 그는 당대의 가장 위대한 학자인 요크의 앨퀸(Alcuin of York, 735년경-804년)을 궁정으로 데려온다. 그리고 채식(彩飾) 사본의 황금시대를 고취시킨다. 훌륭하고 새로운 문자(카롤링거 왕조의 소문자)가 제국 전체의 표준이 되고, 반면에 아다 화파(Ada School) 예술가들은 흥미진진한 새로운 양식을 선보인다. IZ

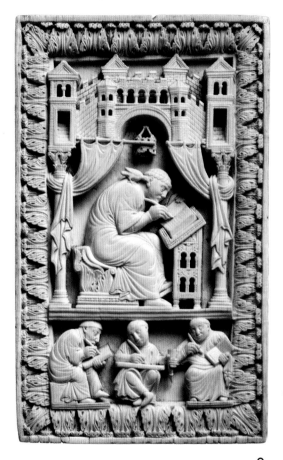

**샤를마뉴**가 '로마의 황제'로 즉위하다. 이 명칭은 두 영토가 분리된 채 남아 있는 것을 보장받고자 하는 비잔틴 황제의 요구를 묵살하는 것이다.

**노르인**이 이오나 섬을 다시 **침략**하여 68명의 수도승을 살해하다. 수도승 공동체는 곧 아일랜드 켈스에 있는 새로운 집으로 이동한다.

**카롤링거 학파 – 〈글을 쓰는 성 그레고리오와 그 아래의 필경사들〉**

이 정교한 상아 조각은 책 표지로 고안됐는데, 그레고리오 자신의 책을 위한 것으로 짐작된다. '대(大) 그레고리오'라고도 알려진 그레고리오 1세(St Gregory, 540년경–604년)는 네 명의 라틴 교회 박사(Doctor of the Church) 중 하나였다(다른 세 명은 성 암브로시오 (St Ambrose), 성 예로니모(St Jerome), 성 아우구스티노(St Augustine)이다. 이 이미지는 신학자와 저자로서의 그의 업적을 기리는 것이다. 그는 또한 유명한 교황이자 교회 음악의 개척자였다(그레고리오 성가는 그의 이름에서 따온 것이다). 여기서는 그가 교황의 거처인 라테란 궁전(Lateran Palace)에서 저술하고 있는 모습을 보여준다. 비둘기의 형상으로 나타난 성령이 그의 어깨에 앉아서 신이 주신 영감을 귀에 속삭인다. 아래에 있는 세 명의 필경사가 성인의 원본을 모두 베끼고 있다.

**플리스카 전투**(The Battle of Pliska)는 비잔틴과 불가르족 사이에 계속된 교전이다. 이 전투는 비잔틴의 패배와 비잔틴 황제 니케포루스 1세 (Nicephorus I , ?–811년)의 죽음으로 끝난다.

**베르됭 조약**(The Treaty of Verdun)으로 카롤링거 제국이 세 개의 왕국으로 분할되는 게 확정되고, 살아남은 샤를마뉴의 아들들이 물려받는다.

| 800 | 806 | 811 | 843 | c. 850–75 |

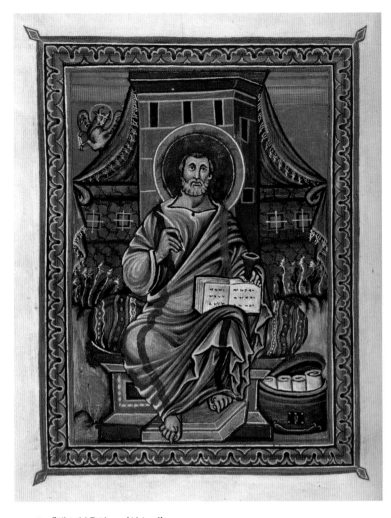

## 『랭스 복음서』 – 〈성 누가〉

이 그림은 호화로운 복음서에서 나온 것으로, 황금으로 쓰여 있다. 성 누가(St Luke)가 그의 전통적인 상징인 날개 달린 황소와 함께 그려져 있다. 그는 로마식 토가를 입었고, 발 옆에는 필기용 두루마리로 가득한 바구니가 놓여 있다. 이 그림은 당시 필사본 그림으로 특별한 것은 아니었는데, 샤를마뉴와 그의 후임자는 자신들이 고대 로마의 문화적 계승자라고 널리 알리는 것을 목표로 삼았기 때문이다.

랭스(Rheims)는 카롤링거 시대에 중요한 수도원 중심지였다. 이 필사본은 랭스의 대주교인 힝크마르(Hincmar, 806년경–882년)의 감독하에 만들어졌다. 힝크마르는 서프랑크 왕국의 왕인 카롤루스 대머리 왕(Charles the Bald, 823–877년)의 가까운 친구이자 고문이었다.

## 앵글로색슨 – 〈앨프레드 보석〉

황금과 칠보로 만들어진 이 아름다운 작은 물품은 아마도 아스텔(aestel, 필사본을 읽을 때 사용하는 포인터)이었을 것이다. 원래는 보석 밑의 용머리 모양의 입에 상아로 만들어진 작은 막대가 붙어 있었을 것이다. 테두리 주변에 새겨진 글은 '앨프레드(Alfred)가 제작을 주문했다'라고 번역된다. 이것은 왕의 정책 중 하나와 일치한다. 890년경에 그는 모든 수도원에 『성 그레고리의 목회(St Gregory's Pastoral Care)』와 함께 이 아스텔을 보냈다.

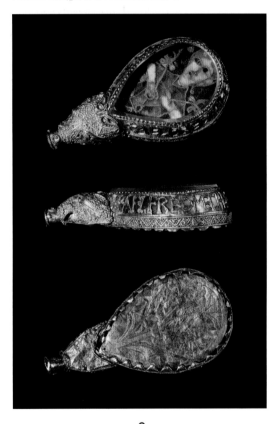

바실리우스 1세(Basilius I, 811년경–886년)가 왕위에 오르다. 그는 마케도니아 왕조의 창시자이다. 이 왕조는 비잔틴 제국을 1056년까지 통치한다.

앨프레드 대왕이 에딩턴 전투(Battle of Ethandun)에서 데인족을 물리친다. 데인족의 지도자인 구드룸(Guthrum, ?–890년경)이 기독교로 개종한다.

c. 860    867    878

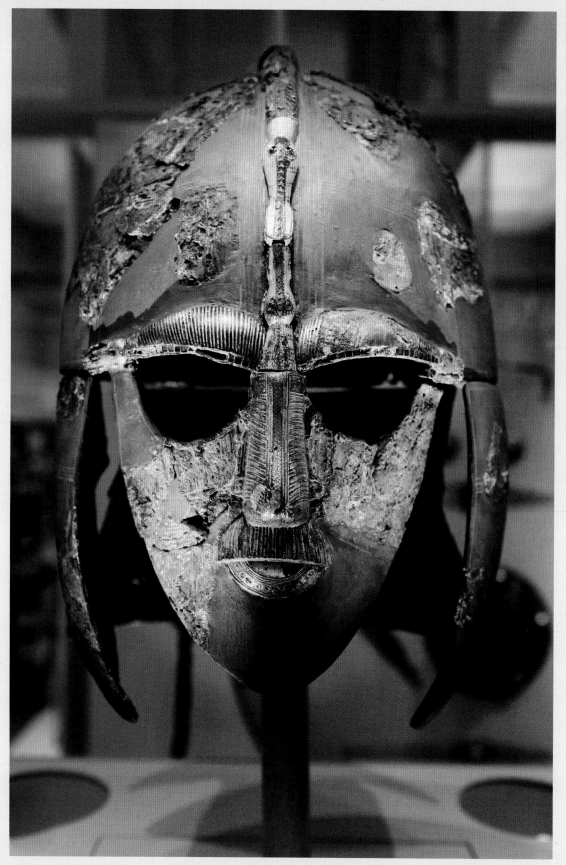

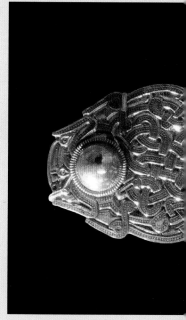

**왼쪽. 서턴 후의 투구(625년경)**
가장 유명한 서턴 후 유물이다. 철로
만들고 다른 금속으로 장식된 이
투구는 발견 당시 수백 개의 녹슨
조각으로 나뉘어져 있어서 힘들게
재조립해야 했다.

**중앙. 서턴 후의 황금 허리띠 버클
(625년경)**
아주 훌륭한 활력 넘치는 꼬임 장식은
앵글로색슨 예술의 특징이다. 처음
보면 완전히 추상적으로 보이지만,
아주 작은 동물 모티프들이 들어
있다.

**오른쪽 상단. 서턴 후의 지갑 덮개
(625년경)**
황금과 에나멜로 장식된 이 유물은
지금껏 발견된 이러한 덮개 유형 중에
가장 인상적이다. 이것은 원래
허리띠에 끈으로 부착하는 금화용
가죽 주머니를 덮었을 것이다.

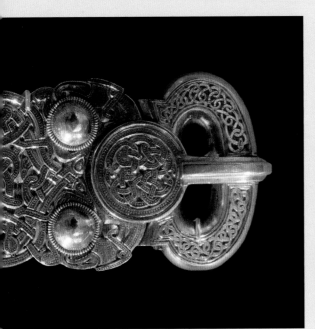

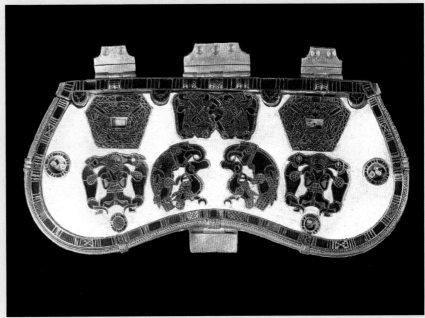

# 서턴 후

서퍽의 서턴 후(SUTTON HOO)에서
발견된 독특한 배 무덤(ship-burial)은
영국 역사상 가장 위대하고 신비로운
고고학적 발견이었다. 무덤에서 발견된
보물은 질적으로 매우 우수했으며,
망자가 높은 신분의 인물이었음을
알려주는데, 아마도 왕이었을 것이다.
하지만 망자가 누구인지는 아직
밝혀지지 않았으며, 이국적인 것과
혼합된 부장품은 많은 의문을 제기한다.

1939년 여름, 제2차 세계대전이 발발하기 얼마
전에 서퍽 해안 부근 우드브리지에 있는 사유지
에서 작업하고 있던 한 고고학자가 기적 같은 발
견을 했다. 그는 얕은 흙더미 밑에서 앵글로색슨
의 배 무덤을 발견했다. 27미터 길이의 배에 사용
된 목재는 썩어서 사라졌지만, 리벳은 그 자리에
여전히 있었고 다져진 모래에 배의 흔적이 유령
처럼 남아 있었다. 흔적은 매우 자세해서 이 배가
작업선이었음을 보여주기에 충분했다. 작은 무덤
이 있는 방이 배의 중앙에 만들어져 있었고, 여기
에 망자가 보석에 둘러싸인 채 누워 있었다.
이 보물들에는 전사와 짐승들의 이미지로 장식된
주목할 만한 투구가 포함되어 있었다. 이 투구의
얼굴은 용을 닮은 사나운 생명체로 꾸며져 있다.
투구의 코는 이 생물의 몸을 이루고, 눈썹은 쫙 뻗
은 날개로 표현되었다. 여기에는 칼, 방패, 쇠사슬
갑옷과 같은 다른 군사용품도 있었고, 부장품 주
인의 높은 신분을 강조하기 위한 더 호사스러운
작품도 많이 있었다. 이 보물 중에 가장 눈길을 끄
는 것은 황금으로 만든 기막히게 멋진 허리띠 버
클이다. 복잡하게 꼬이고 얽힌 모양은 아주 작고
리본 같은 새와 뱀 모티프를 담고 있다. 또 이 버
클에는 작고 비밀스러운 칸이 있는데, 여기에는
귀중한 유품이 담겨 있었던 것 같다. 일부 학자들

은 이 버클이 종교적 유물일지도 모른다는 의견
을 제시하고 있다.
여기에는 또한 수많은 이국적 물품도 있었는데,
이것들은 아마도 무역을 통해서 전리품으로, 또
는 외교적 선물로 얻었을 것이다. 예를 들어 비잔
틴 세계에서 온 은그릇, 100년도 넘은 커다란 은
접시, 그리스 문자가 각인된 한 쌍의 숟가락, 지중
해 지역에서 온 오로크스(큰 황소) 뿔잔이 있다. 특
히 그릇과 숟가락은 매우 흥미롭다. 그것의 장식
은 기독교와의 연관을 암시하고 있는데, 놀랍게
도 이것들이 이교도의 무덤에서 나왔기 때문이다.
발견물 중에는 수많은 동전도 있었는데, 이는 무
덤의 연대를 기원후 625년경으로 추정하는 데 도
움을 준다. 이것은 결국 망자가 누구인지에 대해
의문을 제기하게 되는데, 여러 가지 근거로 가장
가능성이 큰 후보는 동(東)앵글리아의 왕이었
던 래드월드(Raedwald, 560-625년경)이다. 베다에
따르면, 그는 기독교로 개종했으나 나중에 그의
아내의 영향으로 다시 이교도로 되돌아갔다. 연
대기 작가는 그를 '태생은 고귀했으나 행동은 비
열했다'라고 묘사했다. 그럼에도 불구하고 그는
막강한 권력을 지녔고, 켄트와 머시아 양쪽 전체
에 그의 권위를 행사했다. 이 인물이 서턴 후에 묻
힌 강력한 지도자일까? IZ

# 900-1000

**오토 왕조의 전성기.** 이전 세기의 카롤링거 왕조처럼 오토 왕조는 옛 제국의 영광을 되찾으려 노력한다. 그들은 게르만 부족을 통합하여 이탈리아를 침공한다. 오토 2세(Otto Ⅱ, 955-983년)가 비잔틴의 공주 테오파누(Theophanu, 960-991년)와 결혼하면서(972년) 동방과의 연계가 다시 불붙는다. 오토 왕조의 예술은 채색된 필사본에서 카롤링거 왕조 예술의 전통을 따르지만, 그 규모 면에서 훨씬 더 풍부했다. 유럽의 다른 곳에서는 바이킹이 침략자에서 정착민으로 변한다. 그들은 프랑스 북부, 아일랜드의 동쪽 해안 지방 그리고 영국의 데인로에 영구적인 근거지를 설립한다. IZ

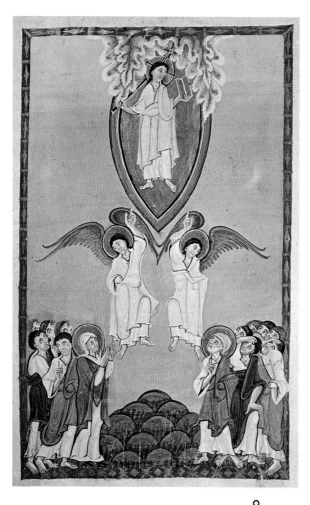

**클뤼니 수도원**(The Abbey of Cluny)이 아키텐의 공작 윌리엄 1세(William I, Duke of Aquitaine, 875-918년)에 의해 설립되다. 이 수도원은 빠르게 확장하여 가장 훌륭한 베네딕트회 수도원 중 하나가 되었으며, 교회 개혁의 중요한 중심지가 된다.

### 『복음서의 요약집』 – 〈그리스도의 승천〉

오토 왕조의 예술가들은 카롤링거 르네상스 동안에 이루어졌던 채색된 필사본의 탁월한 우수성을 되살리는 것을 목표로 했다. 그러나 그들의 양식은 다소 달랐다. 배경에 상세 부분이 거의 없으며 구성은 더 단순해지고 색채는 더 밝아졌다. 자주색, 보라색, 연보라색이 흔하게 사용됐다. 인물들은 약간 길어지고, 손이 크고 표현이 풍부해졌는데, 이 장면의 천사들에서 전형적으로 나타난다. 이들이 성서에서 언급된 '흰옷을 입은 두 남자'이다(사도행전 1:10–11). 아래에는 성모 마리아와 제자들이 그리스도가 전신 후광(만돌라(mandorla), 아몬드 모양의 후광)에 싸여 승천하는 모습을 경이롭게 바라본다.

이 필사본은 라이헤나우 학파(Reichenau School)에 의해 제작되었다. 이 학파의 명칭은 보덴 호수에 있는 유명한 섬 수도원에서 유래한 것이다.

**롤로**(Rollo, 860–932년경)와 그를 따르는 바이킹족이 프랑스 북부에 정착하다. 그는 초대 노르망디 공작(Duke of Normandy)이 된다.

**노배왕 고름**(Gorm the Old, ?–958년경)이 최초의 덴마크 왕이 된다.

| | 910 | | 911 | | | | | 936 | |
|---|---|---|---|---|---|---|---|---|---|

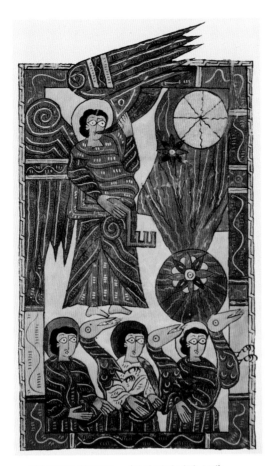

## 에스코리알 베아투스 – 〈다섯 번째 나팔 소리〉

이 장면은 계시록에 나온 것으로(계시록 9:1–10), 천사가 다섯 번째 나팔을 불자 하늘에서 별이 떨어져 지옥의 구덩이를 여는 열쇠로 무저갱을 연다. 이로 인해 사람의 얼굴과 전갈처럼 쏘는 꼬리를 가진 괴물 메뚜기 떼가 풀려나와 퍼진다. 이 밝게 채색된 순박한 작품은 아랍이 지배한 스페인에서 나온 모사라베(Mozarabe) 양식의 전형적인 본보기이다.

에스코리알 베아투스(Escorial Beatus, 798년경 사망)는 스페인에 있는 리에바나 수도원의 원장이었다. 775–776년에 그는 엄청난 영향을 끼친 『계시록 해석(Commentary on the Apocalypse)』을 저술했다.

## 바실리우스 2세의 『메놀로기온』 – 〈잠든 7인〉

『메놀로기온(Menologion)』은 교회의 연간 주요 행사표이자 기도서이다. 이 채식화는 특별히 호화스러운 『메놀로기온』에서 나온 것으로, 콘스탄티노플에서 황제 바실리우스 2세(Basil II, 958–1025년)를 위해 제작됐다. 『메놀로기온』은 독특한 특징이 많은데, 성인들의 삶을 다루고 있으며 총 430점이 넘는 많은 삽화가 있다. 여덟 명의 예술가가 이 기획에 참여했고, 그들이 그린 인물들은 그 당시의 비잔틴 예술에서는 찾기 힘든 견고함을 보여주었다. 대부분의 이미지는 개인의 순교 행위를 그리고 있지만, 역사적 장면도 많이 포함되어 있다.

전설에 따르면 '에페소의 잠든 7인'은 디오클레티아누스가 기독교를 박해하는 동안에 동굴에 숨은 젊은 기독교인 집단이었다. 그들을 공격하는 사람들이 벽을 쌓아 올려 봉쇄하자 그들은 긴 잠에 들었다. 기적적으로 그들은 약 200년 후에 잠에서 깨어났는데, 그때는 테오도시우스 2세(Theodosius II, 401–450년)가 재임하던 시기였다.

**키예프의 블라디미르 1세** (Vladimir I, 960년경–1015년)가 황제 바실리우스 2세의 여동생인 안나(Anna)와 크림반도에서 결혼하다. 이 결혼은 동방과의 중요한 외교적 동맹을 만든다. 블라디미르는 기독교로 개종한다.

**바이킹 이주민들**이 더블린에 영구적인 정착지를 세우다. 비록 그곳에는 다른 작은 정착지들이 있었지만, 이 날짜가 아일랜드 수도의 공식적인 설립일로 인정된다.

**오토 1세**(Otto I, 912–973년)가 교황 요한 12세에 의해 신성 로마 제국의 황제로 등극하다. 오토 왕조는 길지 않은 통치 기간(936–1002년, 오토 1세 즉위–오토 3세 사망) 중에 카롤링거 제국의 권력과 장관을 복원하기 위해 많은 일을 한다.

962   c. 985   988   989

# 1000-1050

**앵글로색슨 예술의 만개.** 필사본 제작 분야에서 오토 왕조 예술의 만만치 않은 유일한 경쟁자가 영국에서 나온다. 로마네스크가 출현하기 전에, 오토 왕조와 앵글로색슨의 예술가들은 뚜렷하게 국가적인 마지막 화파들을 형성한다. 영국의 앵글로색슨 국가는 웨식스 왕국이 발전해 성장한 것이다. 앵글로색슨 국가의 수도가 윈체스터였기 때문에 삽화에서의 앵글로색슨 양식을 흔히 '윈체스터 학파'라고 기술하는 것은 놀랄 만한 일이 아니다. 그러나 캔터베리에서도 많은 필사본이 만들어지기 때문에 이곳이 제작의 유일한 중심지는 아니다. 윈체스터 학파의 예술가들은 카롤링거 예술에서 많은 영감을 얻었는데, 이것은 아칸서스 잎 무늬로 꾸며진, 육중하고 장식적인 테두리에 대한 그들의 취향에서 가장 두드러지게 나타난다. IZ

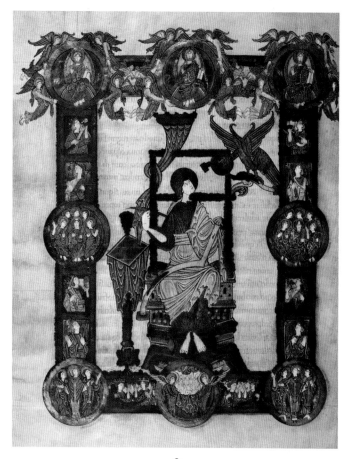

**『그랭발드 복음서(The Grimbald Gospels)』, 캔터베리 – 〈복음 전도자 성 요한〉**

앵글로색슨 필사본에서는 너무나 풍부한 테두리 장식 때문에 가끔은 주요 주제가 무색해진다. 여기에 보이는 성 요한(St John)은 자신의 상징인 독수리를 올려다보며 대단한 책을 막 쓰려는 찰나이다. 하지만 그의 시선은 자기를 둘러싸고 있는 원형 무늬 속의 세밀한 그림에 이끌린다. 위쪽 열에는 삼위일체의 세 인물이 위풍당당하게 앉아 있고, 이를 천사 무리가 떠받치고 있다. 그들 아래로는 가지각색의 숭배자들이 흠모하며 올려다본다. 이 숭배자들에는 황금 왕관을 쓰고 있는 왕, 예수의 제자들(가운데 둥근 메달), 여러 성직자와 천사가 포함된다.

이 필사본은 캔터베리에 있는 그리스도 교회에서 만들었다고 여겨지는데, 이는 1012년경부터 1023년까지 그리스도 교회에서 활동했던 필경사 에드위그 바산(Eadwig Basan, ?–? 또는 기원후 11세기)의 작풍에 근거한다.

**야로슬라프 현공**(Yaroslav the Wise, 978년경–1054년) 이 노브고로드 연맹의 도움으로 그의 경쟁자를 꺾고 키예프의 대공이 된다.

**클론타프 전투**(Battle of Clontarf)에서 아일랜드의 지고왕(High King of Ireland)인 브리안 보루(Brian Boru, 941년경–1014년)가 노르인과 더블린의 왕이 이끄는 연합군을 격파하다. 그러나 브리안은 이 전투에서 전사한다.

**레이프 에릭손**(Leif Eriksson, 970년경–1020년경)이 북미 해안 가까이 항해하다. 그는 빈랜드에 정착지를 세우는데, 이곳은 뉴펀들랜드의 끝 쪽이었을 것이다.

**크누트 대왕**(Cnut the Great, 995년경–1035년)이 노르웨이의 왕위를 요구하다. 그는 이제 세 개의 왕국(영국, 덴마크, 노르웨이)을 통치한다.

| | | | | | |
|---|---|---|---|---|---|
| *c.* 1001 | *c.* 1010–20 | 1014 | | 1019 | 1028 |

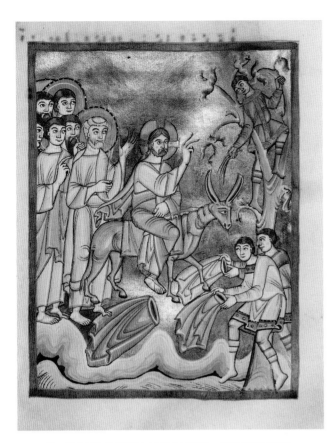

## 성 소피아 성당, 키예프– 〈기도하는 성모〉

6미터 이상의 이 거대한 모자이크는 중앙 애프스의 천장에서 가장
두드러진다. 유네스코 세계 문화유산으로 지정된 이 성당은 부분적으로는
정치적 발언으로써 지어졌다. 중세 러시아는 국가 종교로 그리스 정교를
채택했고, 이 성당은 그리스 정교의 예배 중심지가 되었다. 이 성당은
애초에 블라디미르 1세가 세웠는데, 완공은 그의 아들 야로슬라프 현공
때 이루어졌다. 동방 제국과의 친밀한 유대에 걸맞게, 이 성당의 호화로운
장식은 특징 면에서 완전히 비잔틴 양식이다. 기도 중에 양손을 위로 올리고
있는 성모의 오란스(orans) 자세와 복장은 비잔틴의 성화와 매우 유사하다.

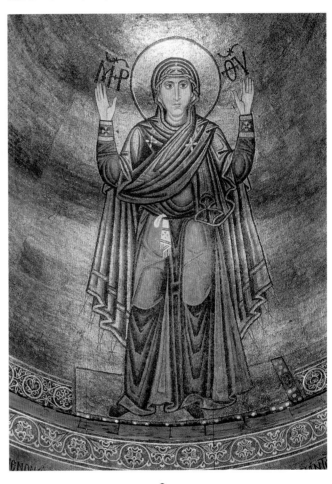

### 오토 왕조의 필사본, 레겐스부르크 – 〈예루살렘 입성〉

모든 오토 왕조의 필사본이 걸작은 아니다. 그들은 필사본이
호화롭게 보이기를 원해서 전형적으로 금박을 사용했지만, 소묘
실력은 세련되지 못했다. 전통적으로 예루살렘 입성 주제는
예수가 십자가에 못 박혀 죽는 것까지의 사건들을 묘사한 삽화
연작의 첫 장면이었다. 그리스도는 당나귀를 타고 있는 것으로
보인다(비잔틴 작품들에서 예수는 두 다리를 한쪽으로 모아서
타고 있는 것으로 그려진다). 베드로가 이끄는 예수의 제자들이
예수를 따르고 있다. 오른편에는 한 남자가 예수가 가는 길에
놓기 위해 종려나무 잎을 베고 있다. 종려 주일이란 명칭은
이 일화에서 따왔다. 이 이미지는 레겐스부르크의 수도원
센터에서 제작된 필사본에서 나온 것이다.

카스티야의 백작인 **페르난도**
(Fernando, 1017–1065년)가
타마론 전투에서 베르무도 3세
(Bermudo Ⅲ, 1017년경–1037년)
를 물리치고 레온 왕국의 왕이 되다.

덩컨 1세(Duncan I, 1001년경–
1040년)가 전투에서 전사한 후,
**맥베스**(Macbeth, ?–1057년)가
스코틀랜드의 왕이 되다.

| 1030–40 | 1037 | 1040 | c. 1043–46 |

# 1050-1100

**노르만족의 발흥.** 앞서 유럽을 유린했던 노르인의 후손인 노르만족이 영향력을 확장하기 시작한다. 롬바르드족이 그들의 비잔틴 경쟁자를 몰아내는 것을 돕기 위해 노르만족은 이탈리아로 이동한다. 그리고 당 세기의 말로 가면서, 노르만족은 사라센으로부터 몰타와 시칠리아를 빼앗는다. 영국에서는 정복왕 윌리엄(William I, 1028년경-1087년)이 앵글로색슨족으로부터 왕좌를 찬탈한다. 동방에서 노르만족은 용병으로 싸우고 제1차 십자군에 참가하여, 결국 안티오크에 노르만 공국을 세운다. IZ

**잘츠부르크 성구집 – 〈성모 마리아의 성전 봉헌〉**
미사를 위한 성구집에 들어 있는 이 이상한 채식화는 오토 왕조 예술과 로마네스크 양식 사이의 과도기를 분명히 보여준다. 주제가 특이한데, 소위 유년 복음서라 하는 외경(外經)에서 가져온 것이다. 이 채식화는 어린아이인 성모 마리아가 그녀의 부모인 요아킴과 안나 사이에 서 있는 모습을 보여준다. 기둥들 위에 있는 기이한 인물들은 마리아 탄생의 기적과 관련이 있는데, 마리아의 어머니가 만년까지 아이가 없었기 때문이다. '가시를 뽑는 자'인 스피나리오(Spinario)는 흔히 프리아포스(Priapus, 고대 생식 능력의 신)의 이미지와 혼동되었다. 반면 기둥 밑에 있는 인물들은 성 시메온(Simeon Stylites, 기둥 꼭대기에서 살았던 금욕주의적 성인)의 기둥을 껴안으면 아이를 가질 수 있다고 믿었던 여성들을 상기시킨다.

**노르만족의 영국 정복**이 시작되다. 해럴드 2세(Harold II, 1020년경-1066년)가 헤이스팅스 전투(Battle of Hastings)에서 전사하고, 노르망디의 공작 윌리엄이 왕위를 찬탈한다.

**셀주크 투르크족**이 비잔틴으로부터 예루살렘을 빼앗다. 그들은 또한 주요한 순례자의 길을 끊는다.

*c.* 1050      1066      1074

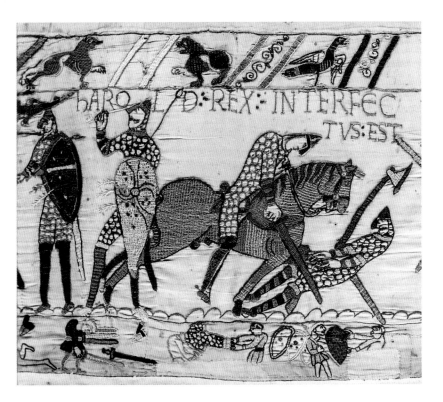

## 성 요하네스 크리소스토무스의 설교집 – 〈황제 니케포루스 3세〉

이 반짝거리는 채식화는 비잔틴 왕실의 호화로움과 교양을 보여준다. 이 채식화는 초기 교부 중 한 사람인 성 요하네스 크리소스토무스 (St John Chrysostomus, 349년경–407년)가 저술한 설교집 (해설서)에서 나온 것이다. 전통적인 장치로서 저자가 자기의 책을 독자인 황제에게 선사하고 있고, 그 옆에는 이 자리에 참석한 대천사 미카엘이 서 있다. 인물들은 우아하고, 다소 길게 늘여져 있으며 호사스러운 복장을 하고 있다.

하지만 금으로 된 파사드 뒤에는 배반과 기만의 이야기가 있다. 이 책은 황제 미카엘 7세(Michael VII, 1050년경–1090년)를 위해 만들어졌는데, 황제에게 전달되기 전에 니케포루스 3세(Nicephorus III, 1002–1081년)가 왕위를 찬탈했다. 이 책의 소유권이 바뀌었다는 것을 반영하기 위해, 그림 중 네 개가 재빨리 변경됐다.

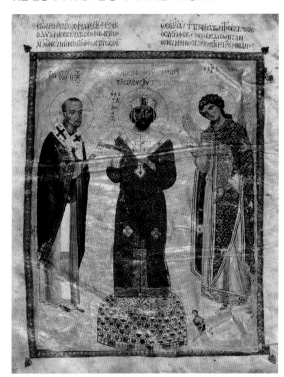

### 바이외 태피스트리 – 〈해럴드 왕이 전사하다〉

바이외 태피스트리(Bayeux Tapestry)는 역사적 문서와 기념비적인 예술 작품의 독특한 결합물이다. 이것은 노르만족의 영국 침공을 매우 자세하게 기록한 것으로, 여덟 개의 아마포로 구성된 길이 70미터의 프리즈이다. 기법적으로 이것은 태피스트리보다는 자수의 훌륭한 표본이다. 솜씨는 영국인의 것이지만 정치적인 해석은 노르만족의 것이다. 아마도 바이외의 주교이자 켄트의 백작인 오도(Odo)에 의해 주문 제작된 것 같다. 이 태피스트리는 많은 매혹적인 통찰을 전해주지만(예를 들어 함대가 어떻게 만들어졌는지), 한편으로 해럴드가 맞는지 여부 같은 논란도 있다.

**니케포루스 보타네이아테스** (Nicephorus Botaneiates)가 미카엘 7세에 대항하여 성공적인 반란을 개시하고, 스스로 황제로 선포하다. 미카엘은 왕위에서 물러나 승려가 된다.

**볼로냐 대학이 설립**된다. 이 대학은 서양에서 가장 오래된 대학이다.

스페인의 국가적 영웅 **엘 시드**(El Cid, 1043년경 –1099년)가 오랜 포위 공격 끝에 발렌시아의 도시를 손아귀에 넣는다.

**교황 우르바노 2세** (Pope Urban II, 1035– 1099년)가 예루살렘과 성지를 되찾는 것을 돕도록 서방의 나라 들을 설득하여 제1차 십자군 원정을 개시 하다.

| c.1077 | c.1078 | 1078 | 1088 | 1094 | 1095 |

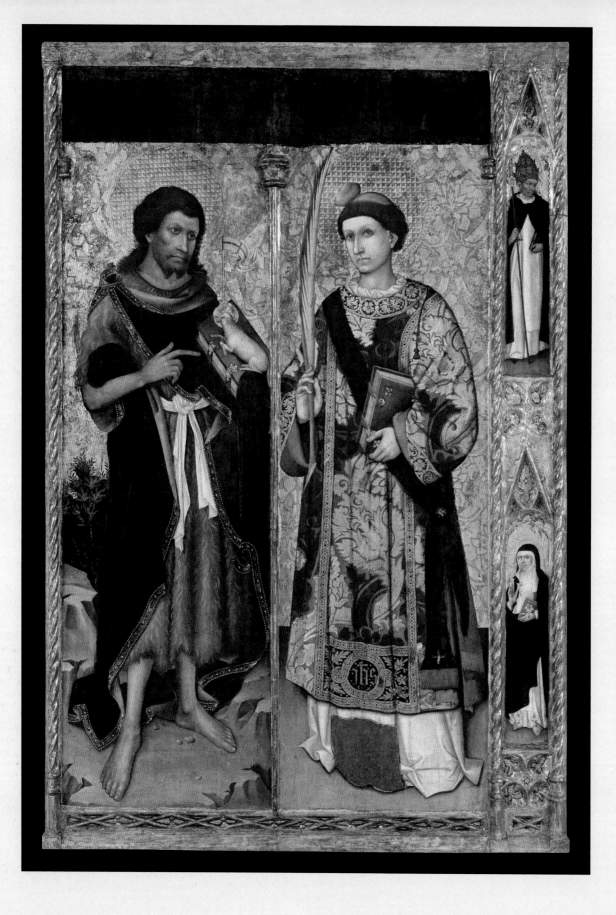

# 성인들의 이미지

성인들의 묘사는 항상 기독교 예술의 중심이었다. '성인(Saint)'이라는 용어는 기독교의 초창기부터 사용됐다. 하지만 시성(諡聖)의 공식적인 절차가 전개되는 데에는 시간이 걸렸다. 교회와 사적인 후원자로 회화에 대한 수요가 증가함에 따라, 이미지 또한 서서히 발달했다.

이 용어는 신약성서에서 처음 등장한다. 신약성서에서는 복수형으로 사용됐고 다소 애매하게 '선한 사람' 또는 기독교도를 지칭했다. 사도들은 차치하고, 성인으로 묘사된 최초의 개인은 순교자들이었다. 그들은 순교록이나, 이에 상응하는 비잔틴의 『메놀로기온』(〈잠든 7인〉, 59쪽 참조)에 기록됐다. 초기에는 구두 투표로 성인임을 승인받았지만, 결국 교황의 권한이 더 많은 통제력을 행사했다. 1170년경에 교황 알렉산데르 3세(Alexander Ⅲ, ?-1181년)가 오직 교황만이 성인을 시성하는 권한(즉, 그들을 성인의 '목록(canon)'에 넣는 것)을 갖는다고 선언했다. 일단 성인임이 공식적으로 인정되면 제단화나 개인 예배당에 있는 그들의 이미지가 숭상되고, 교회도 그들의 이름으로 봉헌될 수 있었으며, 유품이 전시되어 순례의 중심지가 되었다.

성인은 신앙인들을 대신하여 중개하는 중개자로 여겨졌다. 예를 들어, 성 세실리아(St Cecilia)는 음악가의 수호성인이었고, 성 크리스토퍼(St Christopher)는 여행자에게 보호를 제공했다. 반면에 맥각 중독('성 안토니우스의 불'로 알려진)으로 고생하는 자는 다름 아닌 성 안토니우스(St Anthony)에게 직접 기도할 수 있었다.

회화는 흔히 성서에 나온 성인의 삶이나 일화의 한 장면을 보여주었다. 예를 들어, 세례 요한은 '보라 하느님의 어린 양을'이라는 그리스도에 관한 그의 언표로 인해 어린 양을 안고 있는 모습으로 나타날 수도 있다. 어떤 경우에는 이미지에 더욱 상징적인 의미가 있었다. 대천사 성 미카엘은 묵시록이나 마지막 심판을 소재로 한 그림에서 중요한 특징이 된다(〈용과 싸우는 대천사 미카엘〉, 84쪽 참조). 이와 상반되게 성 게오르기우스(성 조지)는 진정한 순교자였지만, 결코 용과 싸우지 않았다. 동방과 서방 모두에서 인기 있었던 이 유명한 주제에서, 용은 사탄이나 이교도의 상징으로 여겨진다.

성 게오르기우스의 설화는 대개 페르세우스의 고전 신화에 근거하고 있다. 중세에 이 설화는 성인들의 인생이 실린 매우 대중적이었던 모음집 『황금전설』을 통해 폭넓게 통용됐다. 이 이야기들은 아주 다채로웠지만, 대체로 매우 부정확했다. 성 우르술라(St Ursula)의 전설이 전형적인 본보기이다. 그녀는 순례에서 돌아오는 도중에 11,000명의 처녀와 함께 순교했다고 전해진다. 이것은 한스 멤링(Hans Memling, 1430년경-1494년)의 아름다운 성물함에 기록된 우화이다. 하지만 역사가들은 이 허황된 숫자가 오래된 명문(여기에는 사실 11명의 처녀라고 언급되었다)을 잘못 읽은 데서 기인한 것이라고 믿는다. 그리고 이들은 우르술라의 존재 자체에 의문을 품어왔다. IZ

**왼쪽. 카탈루냐 학파 –**
〈세례자 성 요한과 스테반〉(1450년경)
이 그림 패널은 아마 스페인 북부의 푸이그세르다에 있는 성 도미니크 수녀원에서 제작됐을 것이다.

**오른쪽. 러시아 성화 –**
〈성 게오르기우스와 용〉(15세기)
노브고로드 학파의 훌륭한 본보기라 할 수 있는 이 작품은 성 게오르기우스와 용에 관한 가장 유명한 성화이다. 이 성인은 동방과 서방에서 똑같이 숭배됐다.

**맨 오른쪽. 한스 멤링 –**
〈우르술라의 성물함〉(1489년경)
1489년에 성인의 유물이 성물함으로 옮겨지면서 멤링은 고딕 예배당 모양의 형식을 갖춘 이 화려한 함을 장식해 달라는 의뢰를 받았다.

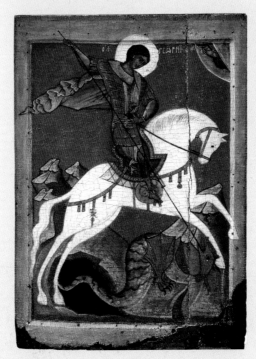

# 1100-1150

**12세기 르네상스.** 교회가 서방에서 점점 더 적극적인 역할을 한다. 교회가 정치적 문제에 더 많이 참여하게 되어, 세속적인 통치자의 권위에 대항해 영향력을 겨룬다. 그뿐 아니라 문화와 정신적인 부흥을 감독한다. 클레르보의 베르나르 (Bernard of Clairvaux, 1090-1153년)가 이끄는 시토 수도회가 교회 개혁의 선봉에 선다. 최초의 고딕 양식 징후가 나타나면서 건축은 더 웅장해진다. 그리스와 아랍 문서들에 대한 번역이 급증하고, 최초의 대학들이 융성하여 새로운 형식의 교수법들을 낳는다. 이 새로운 교수법은 피에르 아벨라르(Pierre Abélard, 1079-1142년)와 같은 논란의 소지가 많은 인물들이 개척한다. IZ

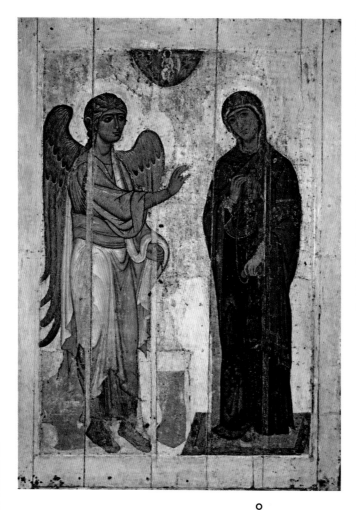

### 노브고로드, 러시아 – 〈우스튜크 수태고지〉

이것은 가장 오래된 러시아 성화 중 하나이며, 13세기 몽골의 침략 때 살아남은 몇 안 되는 성화 중 하나이다. 노브고로드에서 만들어졌고, 우스튜크의 성 프로코피우스(St Procopius of Ustyug)에서 명칭을 따왔다. 전설에 따르면 그는 그의 고향이 토네이도의 위협을 받았을 때 이 그림 앞에서 기도했다고 한다. 금발의 천사가 성모 마리아에게 다가오고, 마리아는 털실 한 타래를 들고 있다. 이는 그녀가 성직자의 제의(祭衣)를 짜는 것을 도우면서 사원에서 자랐다는 전설을 언급하는 것이다. 그녀의 가슴을 가로질러 미래의 아들인 그리스도의 이미지가 보인다.

제1차 십자군 원정의 지도자 중 한 명이었던 **불로뉴의 보두앵 1세**(Baudouin I de Boulogne, 1058년경–1118년)가 크리스마스에 예루살렘의 왕이 된다.

**템플 기사단**이 창립된다. 그들이 제시한 목표는 순례자를 보호하는 것이다.

| 1100 | 1119 | c. 1120–30 | c. 1130 |

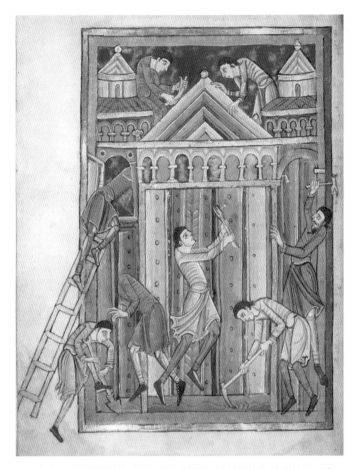

**성 에드먼드의 인생과 기적 – 〈성 에드먼드의 성물함에 침범하는 도둑〉**
플뢰리의 아보(Abbo of Fleury, 영국에서 2년(985–987년)을 보낸 프랑스의 수도사)의
설명에 의하면, 이것은 성 에드먼드(St Edmund)를 둘러싼 기적 중 하나이다.
여덟 명의 도둑이 베리에 있는 성 에드먼드 수도원을 침범하여 화려하게
장식된 에드먼드의 성물함을 해체한다. 그때 성인의 개입으로 갑자기 도둑들이
마비되고, 아침에 범죄가 발각되면서 주교는 그들을 교수형에 처한다.

### 에드윈 시편 – 〈필경사 에드윈〉

이 작품은 문서 작업을 하는 중세 수도사를 가장 훌륭하게
묘사한 것이다. 이것은 캔터베리에서 제작된 시편에서 나온
것으로, 규모와 상세한 세부는 동시대의 복음서에 실린 복음서
저자의 초상화에 필적한다. 이미지 주변에 라틴어로 새겨진 글은
효과를 더해준다. 이 글은 다음과 같이 시작한다. "나는 필경사의
왕자이다: 나의 찬양도 나의 명성도 결코 죽지 않을 것이다……."
이 자신감 넘치는 말투는 인물의 정체에 대한 의구심을
불러일으켰다. 이것은 이 시편을 만든 필경사 에드윈(Eadwine)이
아니라 과거의 위대한 필경사를 기념하는 초상화일지도 모른다.

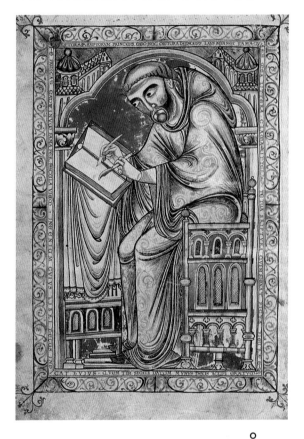

**미냐노 조약**(The Treaty of Mignano)으로 이탈리아
남부에서 벌어졌던 전쟁이 마침내 종전의 신호를
맞이하다. 이 조약에서 교황 인노첸시오 2세(Innocent
II, ?–1143년)가 루지에로 2세(Roger II, 1095–1154
년)를 시칠리아의 왕으로 인정한다.

북아프리카의 베르베르(Berber)
왕조인 **알모하드**(Almohads)가
마라케시를 점령하고 모로코의
알모라비드 왕조(Almoravids)를
전복시키다. 알모하드 왕조는
훗날 그들의 세력을 이베리아
반도까지 확장한다.

**수도원장 쉬제르**(Suger, 1081년경–1151
년)가 생드니(St Denis) 성당 재건설에
착수하다. 이것은 흔히 고딕 양식으로
지어진 최초의 주요 건물로 인용된다.

철학자이자 신학자인 **피에르
아벨라르**가 교황 인노첸시오
2세에 의해 파문되다.

| 1136 | 1139 | 1141 | 1147 | c. 1150 |

# 1150-1200

**교황의 권력.** 교황의 지위가 세속적인 일에 점점 더 영향력을 행사한다. 단체와 개인이 교회의 제의에 참석하는 것을 금지하는 교회 제명 명령과 성직자 파문이라는 이중의 무기를 이용하여 교황은 국제 정치에서 주도적인 역할을 한다. 교황들은 신성 로마 제국의 황제와 국가 지도자들에게 압력을 가해 십자군에 참여시켜, 자기들의 권위를 강화한 동맹을 형성한다. 이러한 추세는 첼레스티노 3세(Celestinus Ⅲ, 재임 1191-1198년)와 인노첸시오 3세(Innocent Ⅲ, 재임 1198-1216년)의 재임 당시 절정에 달한다. IZ

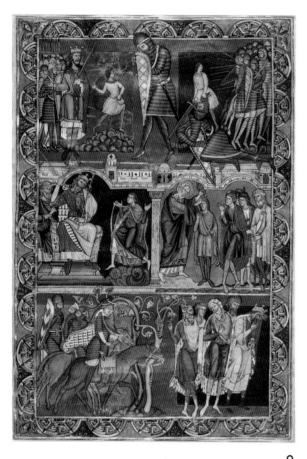

### 모건 리프(The Morgan Leaf) – 〈다윗 인생의 장면들〉

이 작품은 12세기의 가장 훌륭한 영국 회화로 일컬어져 왔다. 『윈체스터 성경(Winchester Bible)』을 위한 채색 장식으로 계획되었음이 강하게 암시되어 있지만 실제로는 그 책에 삽입되지 않았다. 이것은 분명 사무엘서의 표지 그림에 사용할 의도로 제작되었을 것이다. 맨 위쪽 열에는 다윗이 거대한 골리앗을 공격하고, 이를 사울과 그의 병사들이 바라보고 있다. 가운데 부분에는 사울이 다윗에게 창을 던지고, 오른쪽에는 사무엘이 다윗에게 성유를 바르고 있다. 마지막 하단에서는 요압이 다윗의 아들 중 한 명인 압살롬을 살해하고, 다윗은 그 소식을 듣고 애도한다.

### ○ 『윈체스터 성경』 – 〈머리글자〉

『윈체스터 성경』은 영국에서 만들어진 로마네스크 채색 장식의 가장 훌륭한 본보기로 널리 받아들여지고 있다. 적어도 다섯 명의 예술가로 이루어진 한 팀이 20년 이상을 작업했다. 초기 이미지들은 '뛰어다니는 인물의 대가'와 '외경 그림의 대가'가, 나중의 이미지들은 '모건 리프의 대가', '창세기 머리글자의 대가', '장엄한 고딕의 대가'가 그렸다.

수십 년 동안의 충돌 이후, **베네벤토 조약**(The Treaty of Benevento)으로 마침내 교황의 지위와 시칠리아의 노르만족 왕 사이의 평화가 확정된다.

**1156**

*c.* 1160–85

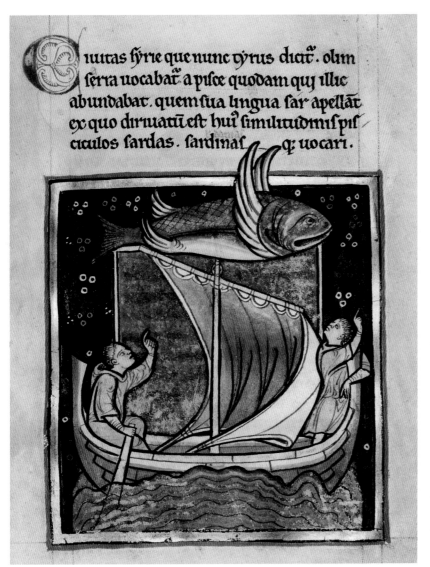

iuitas fyrie que nunc tyrus dicit. olim
ferra uocabat a pifce quodam qui illic
abundabat. quem fua lingua far apellat
ex quo diriuatu est hui similitudinis pif
ciculos fardas. fardinaf q̃ uocari.

**동물 우화집 – 〈톱상어와 배〉**

동물 우화집은 도덕적인 교훈을 설교하기 위해
실제와 상상의 동물이 모두 사용된 중세의
책이다. 이 채식화는 최초의 그림이 삽입된
문서 중 하나에서 나온 것이다. 이것은 영국에서
만들어졌는데, 아마도 링컨에서 제작되었을
것이다. 대부분의 동물 우화집에서 톱상어는
배와 경주하기를 좋아하는 날아다니는 괴물
물고기로 그려졌다. 하지만 톱상어는 곧 싫증을
내고 바닷속으로 돌아간다. 이 채식화의
교훈은 선원은 진리의 길을 따라가는 올바른
사람들이지만 파도와 폭풍으로 많이 흔들릴지도
모른다는 것이다. 반면에 톱상어는 잠깐 선한 일에
열정적으로 참여하지만 곧 타락하여 죄를 짓고
파멸하는 인간을 닮았다.

**노르만족의 아일랜드 침공**이
시작되다. 이 노르만족의
이동은 영국의 헨리 2세
(Henry Ⅱ, 1133–1189년)와
교황 하드리아노 4세
(Hadrianus Ⅳ, 1100년경–
1159년)에 의해 승인받는다.

**대주교 토머스 베케트**(Thomas
Becket, 1119년경–1170년)가
캔터베리 대성당에서
살해당하다. 그는 1173년에
교황 알렉산데르 3세에 의해
성인으로 공표된다.

**살라딘의 이슬람교도
군대**가 하틴 전투(Battle of
Horns of Hattin)에서
중요한 승리를 일구어내다.
이것은 결국 예루살렘의
항복으로 이어진다.

**영국의 리처드 1세**
(Richard Ⅰ, 1157–1199
년)가 야파 전투(Battle of
Jaffa)에서 살라딘을
격파하다. 이 전투는 두
세력이 휴전 협정을 한
이후에 벌어진 제3차
십자군의 마지막 전투이다.

1169　　1170　　1187　　1192

# 1200-1250

**탁발 수도회.** 십자군이 서방 국가의 외교 정책을 지속적으로 통제하지만, 1204년 콘스탄티노플의 강탈은 전체 계획에 오명을 씌운다. 반면에 국내 종교계에는 경건함을 강조하는 새로운 운동이 발생한다. 이것은 두 수도회, 즉 프란체스코 수도회(Franciscans, 1209년 설립)와 도미니크 수도회(Dominicans, 1215년경 설립)에 의해 촉진된다. 이 수도회들은 지역사회에서 설교하는 탁발 수사들의 수도회이다. 그들은 구걸로 연명하며 그리스도와 그의 추종자들이 경험한 가난한 삶을 따른다. IZ

**콘스탄티노플**이 제4차 십자군 원정으로 함락되고 약탈당하다. 제4차 십자군 원정이 베네치아의 이익에 좌우되어 예루살렘 성지가 아닌 다른 곳으로 방향을 전환한 것이다. 다른 기독교인들이 벌인 기독교 도시의 약탈은 동방 교회와 서방 교회 사이에 커다란 심연을 만든다.

왕에 반기를 든 귀족들이 영국왕 존에게 왕의 권력을 제한하는 문서인 **마그나카르타**(Magna Carta)를 강제로 승인하게 만든다. 이것은 영국 헌정사의 획기적인 사건으로 기록된다.

**아미앵 대성당**(Amiens Cathedral)의 건축이 시작된다. 이 성당의 기본구조는 1270년에 완성된다. 이 성당은 프랑스 고딕 양식의 정점을 보여준다.

## 베르톨드의 성찬식 – 〈동방박사의 경배〉

이 명칭은 필사본의 후원자인 하인부르크의 베르톨드(Berthold von Hainburg)에서 따온 것이다. 그는 이 필사본을 자신이 1200년부터 1232년까지 수도원장으로 재직했던 슈바벤의 바인가르텐에 있는 베네딕트 수도원을 위해 주문했다. 독일 로마네스크 양식 삽화의 훌륭한 본보기인 이 작품은 작자 미상이지만 매우 독특한 접근을 보여준다. 경배 주제는 보통 단일 장면으로 그려지는데, 이 저자는 베들레헴을 오가는 동방박사들의 여정을 보여주는 이야기로 확장했다. 위쪽의 반원 모양의 공간에 그들을 안내하는 별이 보인다.

**아시시의 성 프란체스코**(Francis of Assisi, 1182년경–1226년)가 그의 이름에서 따온 중부 이탈리아의 작은 마을에서 임종하다. 임종한 지 2년 후에 그는 성인으로 공표되고, 아시시는 빠르게 주요 순례 장소가 된다.

| 1204 | 1215 | 1215–17 | 1220 | 1226 |

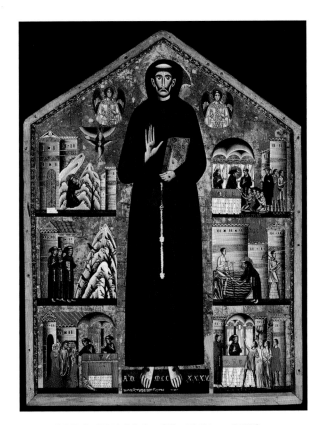

### 보나벤투라 베를링기에리 – 〈성 프란체스코 제단화〉

이 작품은 가장 오래된 것으로 추정되는 성인의 이미지이며, 토스카나의 도시 페시아에 있는 성 프란체스코(St Francis) 대성당을 위해 만들어졌다. 지금도 여기에서 이 그림을 볼 수 있다. 보나벤투라 베를링기에리(Bonaventura Berlinghieri, ?–? 또는 기원후 13세기)의 회화는 확실히 비잔틴 유형이다. 이 실물 크기의 인물은 길쭉하게 늘어져 있고, 성직자다운 모습이며 정확히 정면을 향해 있다. 이것은 정확한 초상화를 의미하지 않는다. 이 제단화의 목적은 프란체스코의 금욕적인 생활 방식을 강조하는 것이다. 그는 수척하고 수수한 모습으로 표현되어 있고, 그의 팔과 발에는 성흔(십자가에 매달린 그리스도의 상처를 상기시키는) 표시가 있다. 더 작은 이미지는 그가 새에게 설교하는 유명한 일화(중앙에서 왼쪽)를 포함해 그의 일상 장면들을 묘사하고 있다.

### 『크루세이더 성경』 – 〈구약 성경의 장면들〉

움직임이 가득한 이 흥미진진한 페이지는 『크루세이더 성경(Crusader Bible)』 또는 『마카이요프스키 성경(Maciejowski Bible)』이라고 알려진 뛰어난 필사본에서 나온 것이다. 이것은 전통적으로 프랑스 크루세이더의 왕인 루이 9세(Louis IX, 1214–1270년)의 왕실에서 제작되었다고 전해진다. 이 연관은 불확실하지만, 성경은 확실히 파리에서 제작되었고 프랑스 고딕 삽화의 훌륭한 본보기 중 하나라고 여겨진다. 원래 이 필사본에는 글이 없었지만 수년에 걸쳐 라틴어, 페르시아어, 아랍어, 히브리어를 포함해 다양한 언어로 적은 글이 덧붙여졌다.

뤼베크를 중심으로 한 독일 북부의 도시들이 상업상의 목적으로 결성한 **한자 동맹**(The Hanseatic League)을 창립하다. 이 동맹은 결국 100여 개의 도시가 가입하여 중세 시대 후반의 북유럽 상업을 지배한다.

러시아의 위대한 영웅 중 한 명인 **알렉산드르 넵스키**(Aleksandr Nevskii, 1221–1263년) 대공이 튜턴 기사단의 침공에 맞서, 얼어붙은 페이푸스호 위에서 벌어진 빙상 전투에서 승리를 거두다.

1235      1241      1242      c. 1245

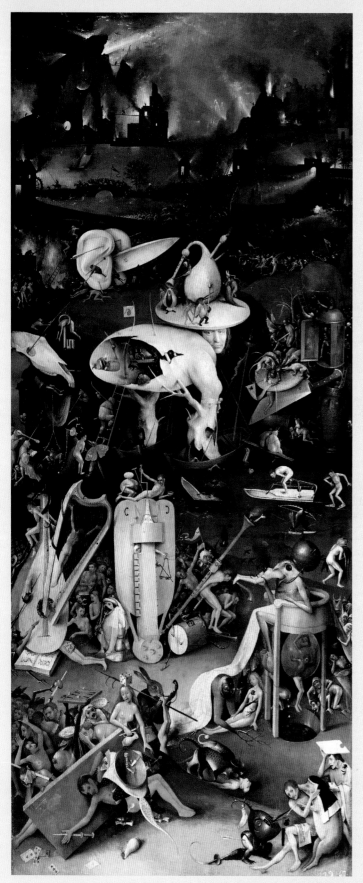

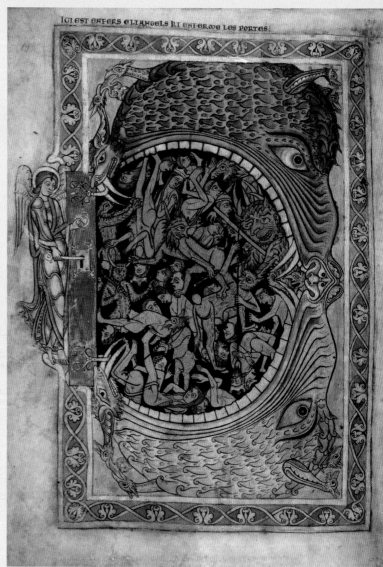

## 그리스도의 지옥 강하

이 유명한 소재는 그리스도가 아담과 이브를 구하는 것을 보여준다. 중세 믿음에 따르면, 그들은 그리스도가 십자가형으로 인간의 영혼을 구원하기 전에 죽었던 다른 선한 사람들과 함께 지옥 외곽에 있는 림보에 잡혀 있었다. 이 일화는 출처가 불분명한 외경인 니고데모 복음에 최초로 기록됐고, 훗날 『황금 전설』(13세기) 같은 책에 다시 등장했다. 이 주제는 '아나스타시스(Anastasis, 죽은 자들의 부활)' 그림 내용의 일부를 구성한 동방 교회에서 인기가 있었다. 시각적 측면에서 그리스도의 지옥 강하 도상은 보통 그리스도가 지옥의 문을 짓밟고, 악마를 내쫓고, 아담과 이브 또는 구약 성서에 나오는 다른 인물에게 손을 뻗는 모습을 보여준다.

# 지옥의 이미지

지옥은 오랫동안 기독교 도상학의 주제였지만, 중세 시대에는 지옥의 고통을 더욱
생생하게 묘사하려는 방향으로 뚜렷하게 옮겨 갔다. 인구 대부분이 문맹이었기 때문에,
이러한 예술 작품들은 신앙심이 없는 사람에게 닥칠 수 있는 운명의 생생한 경고였다.

**맨 왼쪽. 히에로니무스 보스 –
〈지옥〉(1500–1504년)**
이 작품은 보스의 가장 유명한 회화인
세폭 제단화 〈쾌락의 정원〉의 오른쪽
패널 부분이다.

**왼쪽. 『윈체스터 시편』 –
〈지옥문〉(1150년경)**
지옥은 흔히 무서운 생명체가 턱을
크게 벌린 모습으로 그려졌는데,
이러한 관념은 성경 속의 괴물인
리바이어던(리워야단)에서 나온
것이다. 이 뛰어난 채식화에서는
천사가 입을 잠그고 있어 아무도
빠져나오지 못한다.

많은 문화와 신앙에서 사후 세계에 대한 믿음은 공통된다. 이 믿음의 성격은 추측의 여지가 있지만, 기독교 예술에서 사후 세계는 두 개의 대립하는 개념으로 발전한다. 높은 곳에 있는 완전함의 장소, 그리고 저 밑에 있는 고통의 장소이다. 완전함을 시각화하는 것은 화가들에게 어려운 일이었다. 그래서 만족스러운 천국의 경관을 제공하는 그림이 거의 없다. 이와 상반되게 지옥은 보다 쉬웠다. 이것은 예술가들이 그들의 상상력을 마음껏 펼칠 수 있게 해주었다.

기독교 지옥의 일부분은 다른 문화에서 받아들인 것이다. 고전 세계에서 죽은 자는 하데스라고 알려진 지하 세계에 머물렀다. 이곳은 스틱스 강을 건너서 도달한다. 하데스 내에는 타르타로스라고 불리는 처벌의 장소가 있다. 여기에는 신을 모독한 자들에 대한 특별한 고통들이 마련되어 있다. 이와 유사하게 히브리인의 경전에는 살아 있는 자들과 신들로부터 격리된 어둠의 왕국인 '스올(Sheol)'이 기술되어 있다. 여기에는 또한 사악한 사람들의 종착지인 '게헨나(Gehenna)', 즉 '불의 호수'도 언급되었다.

지옥에 대한 기독교적 설명은 묵시록에 나타나고, 복음서에는 이보다 짧게 언급된다. 하지만 이 설명은 외경에서 훨씬 상세하게 기술되어 있다. 가장 생생한 실례는 『베드로의 묵시록』이다. 이 묵시록은 부활한 그리스도와 그의 제자들 사이에서 나눈 담화의 형태를 갖춘 2세기의 이야기이다. 이 묵시록에는 특정 죄에 대한 처벌이 열거되어 있다. 신을 모독한 자는 혀로 매달리게 된다. 간통을 범한 자는 끓는 오물 속에 머리를 담근 채 부글부글 거품이 이는 수렁 위에 매달린다. 그리고 기독교인을 탄압한 자는 벌레가 그들의 내장을 걸신들린 듯 먹는 동안에 매를 맞으며 불에 탄다. 이 처벌들의 보복적 성격은 박해받는 소수 종파에게 호소력이 있는 것이었지만, 기독교가 서방 세계에서 지배적인 종교가 되었음에도 불구하고 여전히 이와 같은 종류의 설명은 인기가 있었다. 범죄에 맞게 처벌해야 한다는 생각은 상당한 영감을 제공했다. 히에로니무스 보스(Hieronymus Bosch, 1450년경–1516년)의 〈지옥〉에서 음악가들은 자기들이 가진 악기로 고문을 당한다. 한 남자는 하프에 꽂혀 있고, 다른 사람은 북 안에 갇혀 있다. 나태한 자는 침대에서 악마에게 고통을 당한다. 허영심이 많은 여자는 괴물이 된 그녀의 모습을 비추는 거울을 강제로 응시해야 한다.

지옥의 풍경은 시간이 흐르면서 달라졌다. 히에로니무스 보스와 대(大) 피터르 브뤼헐은 모두 지옥을 불에 타고 악몽 같은 힘에 공격당하는 밤의 도시로 묘사했다. 이탈리아 시인 단테 알리기에리(Dante Alighieri, 1265–1321년)는 지옥을 보다 체계적인 지형으로 창안했다. 『신곡』(1308년경–1320년)에서 그는 자기의 인페르노(지옥)를 9개의 다른 계 또는 층으로 나누었고, 각각의 계에는 다른 유형의 죄인이 있었다. 단테의 시는 19세기가 무르익을 때까지 예술가들에게 인기 있는 소재를 제공했다. IZ

# 1250-1300

**십자군의 최후.** 이 세기가 지나감에 따라 십자군에 대한 열광도 차츰 시들해지기 시작한다. 얼마간 성공을 거두기도 했지만 제7차 (1248-1254년), 제8차(1270년), 제9차(1271-1272년) 십자군 원정은 모두 실패로 끝난다. 서방의 통치자들이 자국 내의 문제로 집중하지 못한 탓도 있지만, 그보다는 동방의 기독교 세력들 간의 내부적 분쟁이 훨씬 더 치명적이었다. 베네치아 사람들과 비잔틴 사람들 사이의 계속되는 적개심은 조직을 더 약화시켰다. 1291년의 아크레의 함락(The Fall of Acre)은 십자군 국가의 종말을 시사한다. IZ

## 타베르놀레스의 보개(寶蓋) – 〈영광의 옥좌에 앉아 있는 그리스도〉

카탈루냐에서 나온 로마네스크 예술의 이 놀라운 본보기에 대해서는 알려진 바가 거의 없다. 이것은 1906년에 타베르놀레스(Tavèrnoles)에 있는 산트 세르니 베네딕트 수도원에서 발견됐다. 교회는 훼손된 상태로 오랫동안 방치되어 있었고, 이 그림은 고딕 양식의 제단화 뒤에서 반쯤 가려진 채 제단화를 받치고 있었다. 커다란 광륜에 둘러싸여 위풍당당하게 왕좌에 앉아 있는 그리스도가 그려져 있는데, 네 명의 천사가 이 광륜을 떠받치고 있다. 이런 구성은 예수의 승천을 묘사하는 동시대 버전의 전형적인 방식이다. 이 패널은 제단화 위에 수평으로 전시되는 보개나 캐노피 용도로 만들어진 것이 확실해 보인다.

## 코포 디 마르코발도– 〈십자가에 못 박힌 예수〉

이 참혹한 십자가에 못 박힌 예수는 일반적으로 시에나 학파의 창시자 중 한 명인 코포 디 마르코발도 (Coppo di Marcovaldo, 1225년경–1276년경)가 그린 것으로 여겨진다. 이러한 인물과 허리에 두른 로인클로스 스타일은 전형적인 비잔틴 양식이지만, 고통에 가득 찬 그리스도의 얼굴은 명백히 다르다. 코포는 특히 잔혹한 교전이었던 몬타페르티 전투 (Battle of Montaperti, 1260년)에 참전한 피렌체 군대의 병사였다. 그 전투로 1만여 명의 사상자가 생겼고 강은 피로 붉게 물들었다. 이는 코포 그림에서 나타나는 고통스러움이 대단히 충격적인 그의 전투 경험을 반영하는 것임을 암시한다.

무어인으로부터 나라를 재탈환한 후 **리스본**이 포르투갈의 수도가 된다.

**콘스탄티노플이 재점령**되고 비잔틴의 수도로 복원된다. 콘스탄티노플은 터키에 점령되는 1453년까지 계속 수도로 남는다.

c. 1250      1255      1261      c. 1265

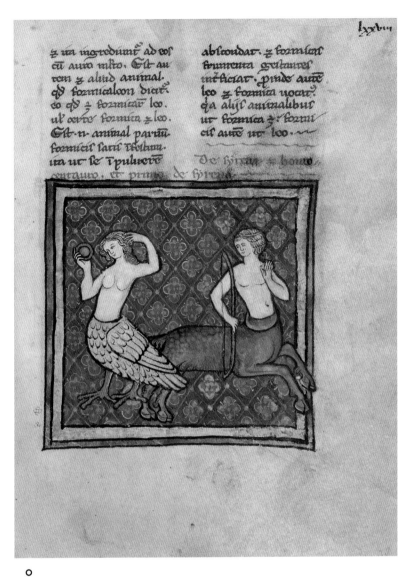

**플랑드르 동물 우화집 – 〈사이렌과 켄타우로스〉**

이 그림은 테루안(지금은 프랑스에 속한)에서 제작된 것으로 보이는 플랑드르 동물 우화집에서 나온 것이다. 두 생명체는 모두 고전 신화에서 빌려왔지만, 기독교 필사본에서는 상당히 수정되었다. 사이렌은 유혹을 상징하며, 선원을 마법의 노래로 유혹해서 저항 없이 죽게 한다. 사이렌은 대개 반은 여자이고 반은 조류인 존재로 표현됐지만, 중세 예술가들은 인어와 융합하여 사이렌을 반은 여자이고 반은 어류인 모습으로 그렸다. 이런 융합은 여기서 분명히 보인다. 사이렌이 허영의 상징물인 거울을 들고 있는데 이는 전통적으로 인어의 상징물이기 때문이다. 켄타우로스는 또 다른 합성된 생명체였는데, 여기서 그의 반쪽인 인간 부분이 사이렌 유혹의 희생자가 되고 있다. 동물 우화집에서 켄타우로스는 그의 상반되는 본성 때문에 때때로 위선이나 간통을 상징한다.

시칠리아의 팔레르모에서 가혹한 프랑스 통치자에 맞선 봉기가 성공을 거두다. 이 반란 사태는 저녁 기도 종소리가 울릴 때 일어났기 때문에 '시칠리아의 저녁 기도(Sicilian Vespers)'로 알려지게 된다.

피렌체 대성당의 공사가 건축가이자 조각가인 **아르놀포 디 캄비오**(Arnolfo di Cambio, 1240–1310년경)의 지휘 아래 시작된다. 이 건축물은 필리포 브루넬레스키(Filippo Brunelleschi, 1377–1446년)의 유명한 돔(1420–1436년)에 의해 구조적으로 완성된다.

베니스의 상인 **마르코 폴로**(Marco Polo, 1254–1324년)가 20년이 넘는 아시아 여행을 시작하다. 훗날 그는 자신의 경험을 담은 책에서 이 여행을 이야기한다.

**국왕 에드워드 1세**(Edward I, 1239–1307년)가 영국에서 유대인 추방 칙령을 발표하다. 이 칙령은 올리버 크롬웰(Oliver Cromwell, 1599–1658년)이 유대인 귀환을 허락한 1657년까지 번복되지 않는다.

c. 1270 · 1271 · 1282 · 1290 · 1296

# 1300-1325

**자유를 위한 스코틀랜드인들의 투쟁.** 독립을 위한 스코틀랜드의 투쟁이 이 시기에 절정에 다다른다. 윌리엄 월리스(William Wallace, 1270년경-1305년)와 로버트 더 브루스(Robert the Bruce, 1274-1329년)는 영국에 대항하여 어느 정도의 성공을 누리고, 브루스가 배넉번에서 거둔 승리에서 최고조에 이른다. 아브로스 선언(The Declaration of Arbroath, 1320년)은 스코틀랜드인의 염원을 공식적으로 표현한 것이다. 로마를 떠나 아비뇽에서 망명의 시기를 시작한 교황의 지위 또한 격동의 세월을 맞는다. IZ

## 뤼디거 마네세와 요하네스 마네세 – 『마네세 필사본』

『마네세 필사본』은 이 시대에 만들어진 가장 유쾌한 필사본 중 하나이다. 이 필사본의 명칭은 취리히의 시의원인 뤼디거 마네세(Rüdiger Manesse, ?–1304년)와 그의 아들 요하네스 마네세(Johannes Manesse, 1272–1297년)의 이름에서 따왔다. 그들은 14세기 초반에 이 책을 엮은 것으로 보인다. 이 필사본은 당시에 대중적인 인기를 얻었던 독일의 음유시인들이 만든 노래와 시를 엮은 독특한 모음집이다. 매혹적인 삽화와 함께 140여 명의 시인들이 쓴 운문을 담은 것이 특징이다. 네 명의 다른 예술가들이 참여했는데, 그들의 이름은 알려지지 않았지만 그들의 양식은 라인 강 상류 지역 고딕 삽화의 전형이었다. 이 노래들의 주요 소재는 아름다운 여인에게 결혼 승낙을 받기 위해 노력하는 육욕적인 기사의 기사도적인 사랑이다. 이 그림은 콘라드 폰 알스테텐(Konrad von Altstetten, ?–?)의 연애 시를 삽화로 보여주고 있다.

쿠르트레(현재 벨기에의 코르트레이크)에서 **박차 전투**(The Battle of the Spurs)가 벌어지다. 이 전투는 필리프 4세(Philip IV, 1268–1314년)가 플랑드르를 장악하려는 시도를 중단시키며 프랑스에 참패를 안긴다.

**윌리엄 월리스**가 8월 23일 런던에서 처형되다. 그는 교수형에 신체 절단이라는 끔찍한 죽음으로 스코틀랜드의 전설이 된다.

| 1302 | c. 1304 | 1305 | c. 1306 |

## 조토 – 〈옥좌의 성모〉

조토(Giotto, 1267년경–1337년)는 서양미술의 창시자 중 한 명이다. 초기 이탈리아 회화는 비잔틴 예술의 전통에 심하게 의존했으나, 조토는 자연주의적인 접근을 취했다. 그가 그린 인물들에서 나타나는 움직임과 표현은 실제처럼 보이며, 설득력 있는 회화 공간 안에 단단히 고정되어 있다. 수학적인 원근법은 아직 발견되지 않았지만, 왕좌 양옆에 있는 인물들이 뒤로 물러나 보이는 모습은 매우 성공적이다. 조토는 인물들의 얼굴 일부를 왕좌와 다른 천사들의 광륜에 가려져 안 보이게 함으로써, 이 장면에 참된 깊이감을 부여했다.

### 두초 디 부오닌세냐 – 〈라자로의 부활〉

이 패널화는 한때 두초 디 부오닌세냐(Duccio di Buoninsegna, 1255년경–1319년경)의 가장 유명한 그림인 〈마에스타〉(옥좌에 앉아 있는 성모)의 일부였다. 이 그림은 아마 뒷면 프레델라 (제단화 아래의 상자 같은 받침대)의 일부였을 것이다. 이것은 그리스도의 사역에 관한 장면들에 봉헌되었는데, 라자로의 부활은 가장 유명한 기적 중 하나이다(요한복음 11:1–44). 두초는 이 주제를 전적으로 비잔틴 양식으로 다루었다. 동방의 도상에서는 전통적으로 동굴에 안치된 시신을 똑바로 선 자세로 보여줬다. 그런데 흥미롭게도 구성에 변화를 보여주는 징후가 있다. 그림 오른쪽 부분을 보면 한때 석관이 수평으로 놓였던 것처럼 보인다.

대(大) 기근이 시작되다. 나쁜 날씨와 흉작으로 초래되어, 1317년까지 대부분의 유럽으로 퍼져 나가 수백만 명의 목숨을 앗아간다.

로마의 불안정한 정치적 상황으로 인해, **교황이 아비뇽(지금의 프랑스 남부에 있는)으로 이주**하다. 1377년 교황이 로마로 되돌아가기 전까지 일곱 명의 교황이 연이어 아비뇽에 거주한다.

**로버트 더 브루스**가 배넉번 전투에서 영국의 에드워드 2세 (Edward II, 1284–1327년)에 맞서 압도적인 승리를 거두어, 스코틀랜드의 독립을 확보하다.

중세 기독교 세계의 가장 위대한 철학자인 **토마스 아퀴나스**(Thomas Aquinas, 1225년경–1274년)가 성인으로 공표되다. 그의 사상은 로마 가톨릭 교리에 커다란 영향을 미친다.

| 1309 | 1310–11 | 1314 | 1315 | 1323 |

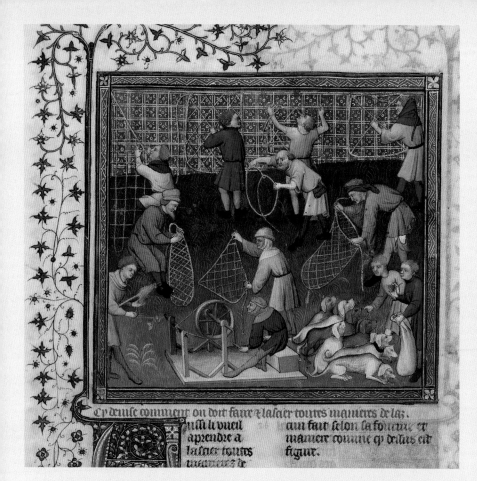

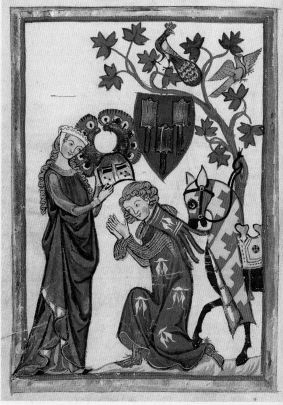

# 예술과 기사도

중세 절정기 동안에 대부분의 가장 중요한 필사본은 귀족의 구성원을 위해 제작되었다.
여기에는 그들의 사적인 기도를 위한 종교적인 작품도 포함됐지만, 귀족들은 또한 그 시대의
분위기뿐만 아니라 그들의 세속적인 관심을 반영하는 책을 원했다.

기사도와 품위 있는 사랑은 가장 유행했던 두 가지 관심사였다. 기사단은 원래 십자군(템플 기사단, 구호 기사단, 튜턴 기사단) 원정 동안에 발생했던 군사 단체에서 영감을 얻은 것이다. 그들은 군사적인 목적으로 일하지는 않았지만 매우 명망이 높았다. 가장 유명한 본보기는 가터 기사단(Order of the Garter)과 황금 양모 기사단(Order of the Golden Fleece)이다. 후자는 1430년 부르고뉴 공작인 필리프 선공(Philip the Good, 1396-1467년)이 포르투갈의 공주 이사벨과의 결혼을 기념하기 위한 행사의 일환으로 창립했다. 로히어르 판 데르 베이던은 훌륭한 구성원 초상화 연작을 제작했는데, 각각의 초상화에는 그들의 목둘레에 기사단의 상징이 보인다.

기사도의 문자 그대로의 의미는 '승마술'이지만, 이 시기에는 동시대 문학 작품에서 대중화된 기사의 행동 규칙을 함의하기도 했다. 이 문학 작품에는 기사도적인 로맨스뿐만 아니라 『마네세 필사본』에 실린 음유시인의 노래도 포함됐다. 이들 중 가장 유명한 '장미 설화'는 200개 이상의 필사본에 복사됐다.

기사도와 가장 밀접히 연관된 활동은 마상 창 시

왼쪽 상단. 가스통 포이보스가 쓴 『사냥 책』에 실린 삽화(1410년경)
사냥은 귀족의 기호 활동이었을 뿐 아니라, 전쟁에 대비하는 적합한 훈련이었다. 가스통 포이보스가 쓴 이 책처럼 취미 활동에 대한 논문은 삽화 필사본의 인기 있는 주제였다.

중앙. 『마네세 필사본』에 실린 연인에게 작별을 고하는 기사(1310년경-1340년)
전 소유자의 이름을 딴 『마네세 필사본』에는 풍부한 삽화가 수록되어 있다. 수백 명의 다른 저자들이 쓴 고상한 서정시를 비할 데 없이 훌륭하게 묶은 유명한 독일 필사본이다.

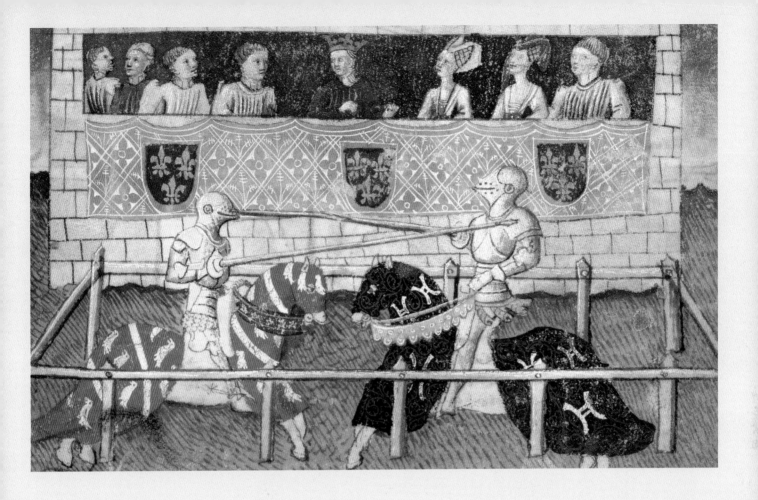

**오른쪽 상단. 왕립 무기고 필사본에서 나온 마상 창 시합 장면(1448년)**
이 삽화는 1446년 투르에서 샤를 7세 (Charles VII, 1403–1461년)을 포함한 군중이 지켜보는 가운데, 프랑스인 루이 드 뷔엘(Louis de Buei)과 마상 창 시합을 하는 영국인 존 살롱 (John Chalons)을 묘사한 것이다. 이 시합에서 드 뷔엘은 뜻하지 않게 죽음을 맞았다.

합과 사냥이었다. 마상 창 시합을 보여주는 장면은 중세 필사본에서 드물지 않았다. 왕립 무기고 필사본과 같은 일부 필사본은 실제 사건을 보여주었지만, 다른 필사본들은 전적으로 허구였다. 가장 극적인 실례는 〈기롱 르 쿠르투아의 로맨스 (Romance of Guiron Le Courtois)〉에 나오는 마상 시합일 것이다. 이것은 여성 관중들이 지켜보는 가운데, 두 기사 무리 사이에서 결판날 때까지 싸우는 총력전을 보여준다.

이 시기에 가장 유명한 사냥 책은 푸아와 베아른의 공작인 가스통 3세(Gaston III, 1331-1391년)가 쓴 논문이었다. 그는 '포이보스(Phoebus)'를 별칭으로 택했는데, 그의 머리카락이 금발이었기 때문이었다(포이보스는 '빛나는'이란 뜻이며, 태양의 신 아폴론의 별명이기도 했다). 가스통의 글은 매우 인기가 높았으며, 다양한 언어로 번역되고 수많은 필사본에 복사됐다. 이 책은 사냥 배낭의 수의학적 처치까지 포함하는 등 사냥에 관한 모든 면을 다루었다. IZ

## 가터 기사단

전 세계에 여전히 남아 있는 많은 기사단 중에 가장 유명한 것은 아마도 1348년 영국의 국왕 에드워드 3세(Edward III, 1312–1377년)에 의해 조직된 가터 기사단일 것이다. 매우 잘 알려졌지만 의심스러운 이야기(15세기 후반에 처음 기록된)에 따르면, 에드워드가 무도회장에서 춤을 추는 여성의 다리에서 흘러내린 가터를 당당하게 주워 "이를 삿되게 여기는 자에게 수치 있으라(Honi soit qui mal y pense)."라고 선언하며 킥킥거리는 구경꾼들을 침묵시키면서 이 기사단의 명칭과 신조가 비롯되었다고 한다. 이 신조는 또한 영국 왕실의 문장과 영국 군대의 몇몇 연대에서도 사용된다.

# 1325-1350

**불안정과 전염병.** 정치적 불안정과 잦은 전쟁 그리고 기독교의 지배라는 배경에 맞서 자연에 대한 더 깊어진 관심, 신용 경제, 인본주의적 학습이 전면에 등장한다. 예술은 대체로 문맹인 대중을 위해 성경 이야기에 초점을 맞춘다. 반면 기사도나 기사의 십자가 전쟁 그리고 기사도적인 사랑을 표현하는 세속적인 대중 예술 작품은 줄어든다. 1348년부터 3년 동안 흑사병으로 서유럽이 피폐해지고 인구의 3분의 1 이상이 사망하며, 신앙을 통한 구원의 개념이 만연한다. 예술에서는 이탈리아와 보헤미아(오늘날의 체코 공화국)에서 예술가들이 새로운 개념을 소개하기도 하지만, 이미 확립된 고딕 양식을 따른다. 그리고 몇몇 이탈리아 국가에서는 많은 예술가들이 자기 이름으로 알려지게 된다. SH

## 시모네 마르티니 – 〈귀도리치오 다 폴리아노〉

파두아, 베로나 그리고 시에나의 강력한 이탈리아 지도자인 귀도리치오 다 폴리아노(Guidoriccio da Fogliano, 1290년경–1352년)가 몬테마시와 사소포르테의 성을 정복했다. 1328년 시모네 마르티니(Simone Martini, 1284년경–1344년)는 이 일들과 시에나에서의 다른 승리들을 생생한 프레스코화 연작으로 기념했다. 가문의 휘장을 수놓은 외투를 두른 귀도리치오는 말을 타고 시에나가 포위된 동안 지어진 성벽 또는 방어 시설과 텐트 야영지 사이를 지나고 있다. 이 이미지는 포위에 관한 사실뿐만 아니라, 전쟁이 가져온 파괴의 냉혹한 진실도 묘사하고 있다. 조화, 섬세함 그리고 선명한 색상은 시에나 학파의 특징이 된다. 이 작품은 아마도 종교적 목적에 이바지하지 않는 최초의 시에나 학파의 예술 작품이었을 것이다. 마르티니는 그의 우아하고 율동적인 선으로 시에나 예술의 영향력을 이탈리아 전역과 그 너머에까지 펼쳤다.

영국에서는 **14세의 에드워드 3세**가 그의 아버지인 에드워드 2세에 대항한 쿠데타 이후에 왕위에 오른다.

**신성 로마 황제 루이 4세**가 이탈리아를 침공하고 교황 요한 22세를 파문시키다.

1327

1328

*c.* 1335

## 베르나르도 다디 –
### 〈성인들과 함께 있는 성모 마리아〉

아마도 작은 예배당을 위해 만들어졌을 이 세폭짜리 제단화는 왼쪽 측면에 성 토마스 아퀴나스를, 오른쪽 측면에 그의 순교의 상징인 검을 쥐고 있는 성 바울을 둔 성모 마리아를 묘사하고 있다. 대리석 난간을 넘어 뻗은 성모의 오른손은 그녀의 능력과 자비를 상징한다. 베르나르도 다디(Bernardo Daddi, 1290년경–1348년)는 대형 제단화와 작은 종교 패널화에서 그의 우아한 곡선에 조토 디 본도네 및 시에나 학파 회화의 요소들을 병합함으로써 영향력이 커진다.

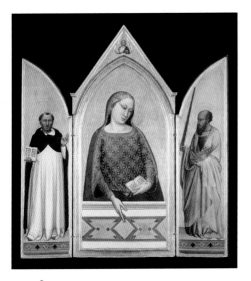

## 보헤미아의 대가 –
### 〈글레처/크워츠코의 마돈나〉

기원이 1343–1344년까지 거슬러 올라가는 보헤미아의 이 패널화, 옥좌에 앉은 마돈나는 원래 폴란드의 크워츠코(Klodzko)에 있는 아우구스티누스회 수도원의 커다란 날개 달린 제단화의 중앙 부분이었다. 이 제단화는 수도원의 설립자인 대주교 파르두비체의 아르노슈트(Arnošt of Pardubice, 1297–1364년, 왼쪽 아래 인물)가 주문한 것이다. 원래 이것은 그리스도의 생을 그린 장면이 있는 채색된 다른 네 쪽의 판을 포함하고 있었다. 천사들에게 둘러싸인 검은 피부의 마돈나가 베일과 잎으로 된 관을 쓰고 있다. 이 이미지는 원근법의 후퇴하는 선과 풍부한 구조가 결합되어 이탈리아 북부, 프랑스 그리고 라인 지방에서 기인한 예술적 영향을 보여준다. 보다 구체적으로 말하면 얼굴의 부드러운 모델링, 매끈한 표면과 입체 형태의 강조는 이 작품이 비슈시 브로트의 대가(Master of Vyšší Brod) 또는 호헨푸르트의 대가(Master of Hohenfurth)로 알려진 예술가에 의해 제작되었음을 암시한다.

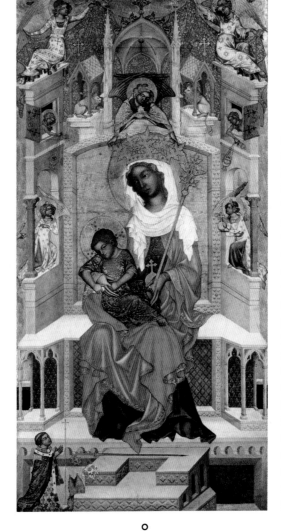

흑사병–또는 선페스트–이 유럽에 이르다. 이 병은 아마도 아시아 상선에 있는 검은쥐의 벼룩에서 옮겨졌을 것이다. 이후 3년 동안 이 전염병은 유럽 인구의 약 30–60퍼센트의 생명을 앗아간다.

에드워드 3세 소유의 프랑스 영토를 되찾기 위해 프랑스가 공격해오면서, 1453년 까지 지속된 영국과 프랑스 사이의 **백년 전쟁**이 시작되다.

이탈리아 화가 **조토 디 본도네**가 사망하다. 비잔틴 양식과 유형화된 중세 작품의 전통적인 형식을 뛰어넘은 회화로 유명했으며, 그의 혁신은 르네상스의 문을 여는 데 일조한다.

유럽에서 **흑사병으로 인한 박해**가 증가하다. 유럽 대륙 도처에서 유대인, 수사, 거지, 나환자, 외국인이 추방당하거나 죽임을 당한다.

| 1337 | 1343–44 | 1348 | 1350 |

# 1350-1375

**각광받는 보헤미아.** 카를 4세(Charles IV, 1316-1378년)가 신성 로마 제국의 황제로 등극한(1355년) 첫 번째 보헤미아의 왕이 되면서, 중부 유럽에 스포트라이트가 집중된다. 그는 또한 이탈이아의 왕이며 부르고뉴의 왕이다. 카를은 프라하를 제국의 수도로 만들고, 거대한 규모로 재건설한다. 이 도시는 로마와 콘스탄티노플에 이어 유럽에서 세 번째 큰 도시가 된다. 그는 또한 그곳에 대학(중부 유럽의 첫 번째 대학)을 설립한다. IZ

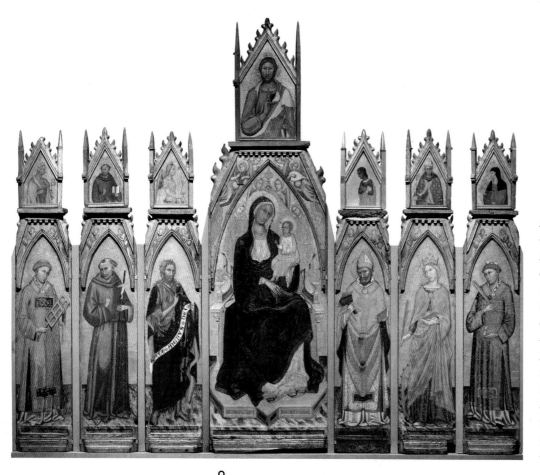

### 프란체스코 안토니오 다 안코나 – 〈성인들과 함께 있는 마돈나와 아기 예수〉

프란체스코 안토니오 다 안코나(Francesco d'Antonio da Ancona)의 이 다폭 제단화는 14개 부분으로 나뉜다. 맨 왼편에는 성 라우렌시오(St Laurence, 225–258년)가 그의 순교의 상징인 석쇠(그는 이 석쇠에서 산 채로 구워졌다)를 들고 있다. 그 옆에 성흔을 품은 성 프란체스코(〈성 프란체스코 제단화〉, 71쪽 참조)가 옆구리에 눈에 보이는 상처를 보여준다. 동물 가죽을 입고 있는 남자는 세례 요한이다. 가장 특이한 인물은 맨 오른편에 있는 성 스테파노(St Stephen, 5–34년)일 것이다. 그의 머리 위에는 핏자국이 있는 두 개의 돌이 있는데, 이는 그가 돌에 맞아 죽었음을 상기시킨다.

**잔인왕 페드로**(Pedro(Peter) the Cruel, 1334–1369년)는 카스티야이레온의 왕이 된다. 그는 1369년에 그의 이복형제이자 후계자인 헨리 2세에게 살해될 때까지 통치한다.

*c.* 1350

1350

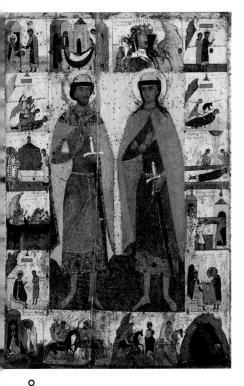

## 러시아 – 〈성 보리스와 성 글레프의 일대기가 담긴 성화〉

서방의 예술가들이 점차 더 자연주의적 접근법을 채택하는 동안, 동방의 성화 화가들은 그들의 전통적인 양식과 결별하지 못하고 있었다. 성인을 나타내는 인물은 정면을 바라보는 단순화된 자세로 길게 늘여지고 정형화되었으며, 작은 장면 안에 있는 풍경과 건축적 요소는 여전히 심하게 양식화되어 있다. 보리스(St Boris, ?–1015년)와 글레프(St Gleb, ?–1015년)는 러시아의 가장 유명한 성인들로, 수많은 교회들이 그들의 명예를 위해 봉헌됐다. 이들은 나라의 국교를 기독교로 전향한 블라디미르 1세의 아들이었지만, 블라디미르가 1015년에 사망한 이후에 살해당했다. 그들은 1071년에 러시아에서 첫 번째로 공표된 성인들이다.

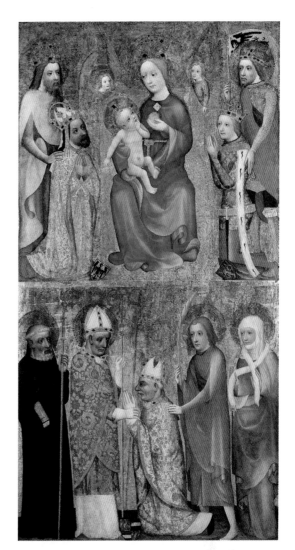

## 보헤미아 – 〈블라심의 얀 오치코의 봉헌 패널화〉

보헤미아 예술의 이 훌륭한 본보기는 프라하의 대주교인 파르두비체의 아르노슈트를 계승한 블라심의 얀 오치코 (Jan Očko of Vlašim, 1292–1380년)에 의해 주문 제작된 것이다. 오치코는 아래쪽에서 볼 수 있는데, 그는 보헤미아의 보호성인인 성 아달베르트(St Adalbert) 앞에서 무릎 꿇고 있다. 그들 위로는 카를 4세와 나중에 바츨라프 4세(Wenceslaus IV, 1361–1419년)가 되는 그의 아들이 성모 마리아 양옆에서 무릎을 꿇고 있다. 이 그림은 아마도 대주교의 거주지인 로우드니체 성(Roudnice Castle)에 있는, 성모 마리아에게 봉헌된 새로운 작은 예배당을 위해 주문되었을 것이다. 오치코는 성직자였을 뿐만 아니라 정치가였다. 그는 카를 4세의 고문이었고, 왕이 국외에 있을 때는 섭정을 했다. 이것이 이 그림에서 나타나는 국가주의적인 강조를 설명해준다. 그림에 있는 모든 성인은 보헤미아와 어떤 연관이 있다. 즉, 보헤미아에서 태어났거나 그들의 유물이 보헤미아에 전시되어 있다. 예술가는 알려지지 않았지만, 궁중 화가 단체 출신인 프라하의 테오도리히(Theodoric of Prague)로 추정된다.

**흑태자 에드워드**(Edward The Black Prince, 1330–1376년)가 푸아티에 전투에서 프랑스를 물리치고 영국에 큰 승리를 안기다. 프랑스 국왕 장 2세 (Jean II, 1319–1364년)는 포로로 잡혀 1364년 영국에서 사망한다.

베니스의 총독인 **마리노 팔리에로**(Marino Faliero, 1274–1355년)가 국가에 대한 음모로 처형되다. 그의 이야기는 나중에 바이런(George G. Byron, 1788–1824년)의 희곡, 도니체티(Gaetano Donizetti, 1797–1848년)의 오페라와 다른 작품들에 영감을 준다.

중국에서는 몽골의 지배자들을 무너뜨린 후 **명 왕조**가 세워진다. 명 왕조는 1644년까지 지속되고 번영과 문화의 황금시대를 만든다.

| 1355 | 1356 | 1368 | c. 1370–71 |

# 1375-1400

**백년 전쟁.** 서부 유럽은 여전히 영국과 프랑스 사이의 끝이 없어 보이는 싸움인 백년 전쟁(1337-1453년)에 휩싸여 있다. 이 충돌의 시기 동안 양국 모두 미성년 군주들로 어려움을 겪는다. 영국의 리처드 2세(Richard Ⅱ, 1367-1400년)는 10살에 왕위에 오르고(1377년), 프랑스의 샤를 6세(Charles Ⅵ, 1368-1422년)는 11살에 왕위에 오른다(1380년).

이 시기에는 또한 국제 고딕 양식이 발흥한다. 귀족적인 우아함과 고상한 분위기가 특징인 이 양식은 회화, 조각, 태피스트리 그리고 삽화가 들어간 필사본을 포함한 많은 예술 분야에 영향을 미친다. **IZ**

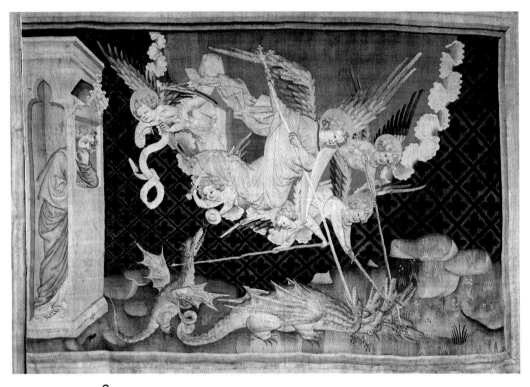

**아포칼립스 태피스트리, 앙제 –
〈용과 싸우는 대천사 미카엘〉**
이 이미지는 요한계시록에 나오는 아포칼립스를 묘사한다. 이것은 1370년대 후반에 앙주 공작인 루이 1세(Louis Ⅰ, 1372–1407년)가 프랑스 앙제(Angers)에 있는 그의 궁전 예배당 안에 전시할 계획으로 주문 제작한 것이다. 그는 네덜란드 예술가 장 봉돌(Jean Bondol, ?–? 또는 기원후 14세기)을 고용하여 밑그림을 그리게 했으며, 태피스트리는 니콜라 바타유(Nicholas Bataille)의 파리 공방에서 제작됐다. 이 도안은 루이가 그의 형제인 프랑스 국왕 샤를 5세(Charles Ⅴ, 1337–1380년)에게서 빌려온 필사본에 대략 근거를 두고 있다. 태피스트리는 100미터가 넘는 길이에, 90개의 장면이 있었다. 이 일화는 대천사 미카엘이 그의 천사들과 함께 용을 무찌르는 장면을 보여준다(요한계시록 12:7–9). 용의 7개의 머리는 7대 죄악을 상징한다.

수직식 고딕 양식의 걸작 중 하나인 **캔터베리 성당의 회중석**(1403년경 완공) 공사가 시작되다. 이는 이후 영국 고딕 건축의 최종 단계가 된다.

세금과 조례에 대한 불만으로 일어난 **농민 봉기**로 런던이 군중들에게 강탈당하다. 지도자인 와트 타일러(Wat Tyler, ?–1381년)가 살해된 후 반란은 붕괴된다.

스위스가 **젬파흐 전투**(Battle of Sempach)에서 오스트리아의 레오폴드 공작에 대항해 승리를 거두다. 이는 통일국가로서의 스위스를 세우는 데 주요한 디딤돌이 된다.

*c.* 1377–82 | 1378 | 1381 | 1386

### 네덜란드 – 〈수태고지〉

이 패널화는 네덜란드 학파의 최초 그림 중 하나이다. 이것은 작고, 접히는 제단화의 한 부분이다. 이 제단화의 기원은 샹몰 수도원(Chartreuse de Champmol)까지 거슬러 올라간다. 이 수도원은 부르고뉴 공작인 용담공 필리프 (Philip the Bold, 1342–1404년)가 설립했고, 그의 엄청난 예술 컬렉션을 보관하고 있었다. 화가의 이름은 알려지지 않았지만, 이 양식으로 미루어 보아 북부 네덜란드의 겔더스 지역 출신으로 생각된다. 화가는 확실히 모험심이 강했는데, 이 그림은 당시에 여전히 실험적인 매체였던 유화를 특징으로 하는 최초의 작품들 중 하나였기 때문이다.

### 영국 – 〈윌턴 두폭 제단화〉

이 윌턴 두폭 제단화(Wilton Diptych)는 회화의 국제 고딕 양식의 주요한 자랑거리 중 하나이다. 이 그림은 성모 마리아 앞에서 무릎 꿇고 있는 영국의 리처드 2세를 보여준다. 세례 요한과 덕망 높은 두 명의 영국 국왕, 참회왕 에드워드(Edward the Confessor, 1003–1066년)와 에드먼드(Edmund, 921–946년)가 함께 있다. 예술가는 이 장면을 사적인 알현처럼 보이게 하려고 애썼다. 리처드는 목에 자신의 엠블럼인 하얀 심장을 걸고 있으며, 오른편에 있는 천사들은 같은 엠블럼을 각각 배지로 달고 있다. 빨간 십자가의 깃발은 영국 국기이자 그리스도 부활의 전통적인 상징이다. 어린 그리스도마저도 손을 뻗어 국왕에게 다가가는 것처럼 보인다. 꽃으로 카펫을 깐 땅만이 성모 마리아가 다른 영적인 차원, 낙원에 있음을 강조한다. 이 두폭 제단화는 운반이 가능했는데, 경첩이 달려 있어 안쪽 판들을 접어 보호할 수 있었다. 작자 미상의 예술가는 아마도 영국인이거나 프랑스인으로 추정된다.

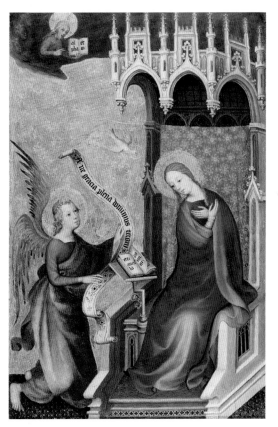

**리처드 2세**가 폐위되고 영국의 국왕은 헨리 4세(Henry Ⅳ, 1367–1413년)로 이어진다. 리처드는 다음 해에 감금되어 죽는데, 죽음의 원인은 밝혀지지 않았다.

c. 1395–99   1399   c. 1400

# 2

—

르네상스와
바로크

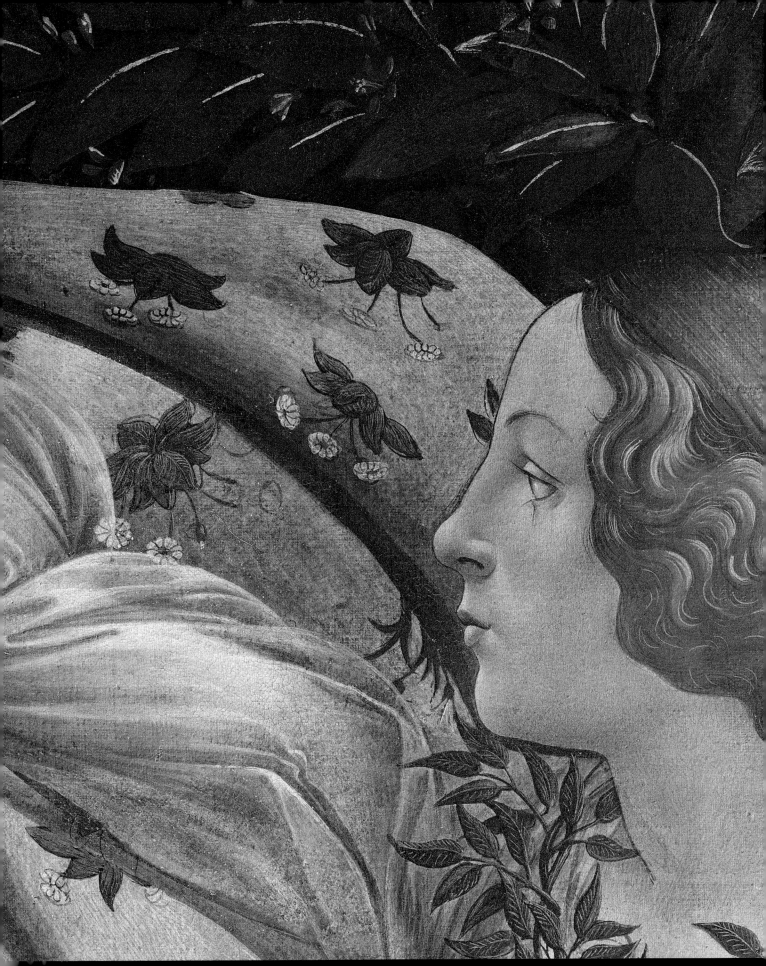

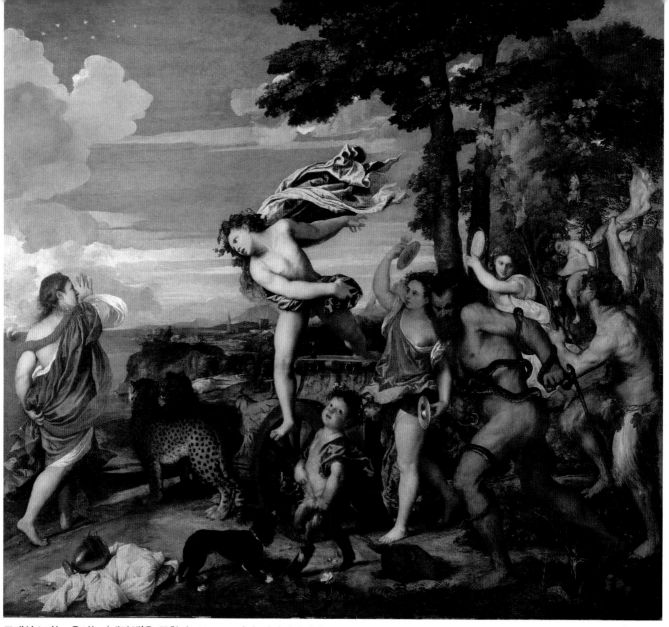

**르네상스라는 용어는 '재탄생'을 뜻한다.** 주로 14세기 이탈리아에서 시작된 새로운 문화 양식과 가치의 급격한 발생을 일컫는데, 결국에는 유럽의 다른 지역으로 퍼져 나간다. 다시 태어났다는 것은 물론 앞서 뭔가가 없어졌음을 의미한다. 이것은 예술이 고전 시대 동안 완벽의 절정에 도달했다가 로마 제국이 멸망했을 때 사라졌다는 널리 퍼진 관점에서 비롯되었다. 이 관점은 당시에 드문 것이 아니었다. 조르조 바사리(Giorgio Vasari, 1511-1574년)는 신기원을 이룬 그의 책『미술가 열전(The Lives of Artist)』(1550년)에서 르네상스 기간을 세 단계로 나누었다. 1250년경부터 시작하는 첫 번째 단계에서는 조토와 그의 동시대인들이 자연주의를 향한 움직임을 이끌었다. 이러한 토대를 기반으로 한 15세기의 예술가들은 해부학과 원근법의 분야에서 커다란 발전을 선보였다. 한편 흔히 전성기 르네상스(1500년경-1520년)라고 일컬어지는 세 번째 단계에서는 라파엘로 산치오, 레오나르도 다빈치(Leonardo

da Vinci, 1452-1519년) 그리고 미켈란젤로 부오나로티(Michelangelo Buonarroti, 1475-1564년)의 예술의 삼두정치가 고전 작품을 능가했다.

역사가들은 이러한 주장의 일부를 철회했다. 이들은 조토의 천재성을 그가 속했던 시대에서 빼내 옮기는 것은 중세 시대의 에너지와 다양성을 과소평가하는 것이라 주장한다. 같은 이유로, 소위 '암흑시대'는 주장해온 바와 같이 그리 어둡지는 않았다. 10세기와 12세기에는 학습이 부활했고, 고전 가치들과는 매우 다르지만 지금은 존중받는 긍정적인 특징을 많이 가진 '이방인' 민족들의 다양한 문화가 있었다.

그럼에도 불구하고 고대 문서들의 지속적인 재발견과 번역 그리고 재해석은 고전 조각상들의 발굴과 함께 르네상스의 철학자와 예술가에게 기독교 이전 세계에 대한 훨씬 명백한 시야를 제공했다. 이것은 그 시대의 몇몇 그림과 조각에서 분명히 나타난다. 예를 들어, 알브레히트 뒤러의 〈아담과 이브〉는 15세기 말엽에 발견된 〈벨베데레의 아

폴로)를 상기시킨다. 이와 유사하게 티치아노 베첼리오의 〈바쿠스와 아리아드네〉는 1506년 로마의 포도밭에서 발견된 헬레니즘 양식의 대리석 군상인 〈라오콘과 그의 아들들〉에서 부분적으로 영감을 받았다. 고전 문서의 영향력은 만연했다. 특히 철학자 마르실리오 피치노(Marsilio Ficino)와 조반니 피코 델라 미란돌라(Giovanni Pico della Mirandola)의 해설의 프리즘을 통해 고전 문서를 볼 때 그러했다. 산드로 보티첼리의 신화들에는 이런 개념들의 흔적이 배어 있다. 하지만 많은 이들은 보티첼리 작품의 비할 데 없는 아름다움이 그 뒤에 놓인 복잡한 신플라톤주의 도상 연구보다는 형식적인 완벽함을 통해서 더 잘 평가될 수 있다고 느낄지도 모른다.

이탈리아는 이 당시 통일된 국가가 아니었다. 그것은 서로 자주 전쟁을 벌이던 독립 도시국가들의 집합체였다. 도시국가들은 각자 선호하는 양식을 발전시키는 한편, 서로 다른 양식들의 상호작용을 통해 전체의 움직임에 추진력을 제공했다.

고딕과 비잔틴 예술의 요소를 조합한 시에나 학파가 중세 말 무렵에 대두되었다. 시에나 학파의 위대한 예술가 중에는 두초 디 부오닌세냐, 시모네 마르티니, 암브로조 로렌체티(Ambrogio Lorenzetti, 1290년경-1348년)가 있었다. 베네치아는 동방 제국과 정치 및 상업적으로 강력한 유대관계를 맺고 있었다. 초기에 베네치아는 라벤나 총주교의 관할이었다. 따라서 베네치아의 초기 회화 양식이 명백하게 비잔틴의 분위기를 띠고 있었다는 것은 전혀 놀라운 일이 아니다. 하지만 14세기경 베네치아 공화국이 부유한 해상 강국이 되면서, 베네치아의 예술은 방향을 바꾸게 되었다. 르네상스 시대 동안 베네치아의 위대한 화가 중에는 벨리니 가문-특히 젠틸레 벨리니(Gentile Bellini, 1429-1507년)와 조반니 벨리니(Giovanni Bellini, 1430년경-1516년)-과 비토레 카르파초가 포함되어 있었다. 베네치아 학파의 예술가는 훌륭한 색채가로 유명해졌지만, 피렌체에서의 주된 강조점은 선(즉, 소묘)에 있었다. 피렌체 학파는 르네상스의 많은 핵심적인 발전들을 개척했다. 원근법의 주요 원리가 여기 피렌체 학파에서 확립됐고, 바사리가 이탈리아의 최초 공식 예술원인 아카데미아 델 디세뇨(Accademia del Disegno)를 세웠다. 마사초(Masaccio, 1401-1428년), 파올로 우첼로(Paolo Uccello, 1397-1475년), 산드로 보티첼리, 도메니코 기를란다요(Domenico Ghirlandaio, 1449-1494년), 필리포 리피(Filippo Lippi, 1406년경-1469년)는 베네치아에서 경력을 구축한 위대한 대가 중의 몇몇일 뿐이다.

피렌체의 발흥 뒤에 있는 진정한 원동력은 메디치 가문이었다. 상인과 은행가들의 명문인 메디치는 도시와 그 주변 지역을 거의 1434년부터 1737년까지 지배했다. 그들은 권력을 얻고 유지하는 데는 가차없었지만, 예술에 대해서는 너그러운 후원자였으며, 르네상스 시대의 위대한 회화 대다수를 주문했다. 그 가문에서 가장 유명한 사람은 '위대한 로렌초'였다. 그는 고전 유물의 수집가이자 시인이며 학자였다.

메디치가 그 시대의 유일한 거대 후원자는 아니었다. 페라라의 에스테 가문, 밀라노의 스포르차 가문, 만토바의 곤차가 가문, 우르비노

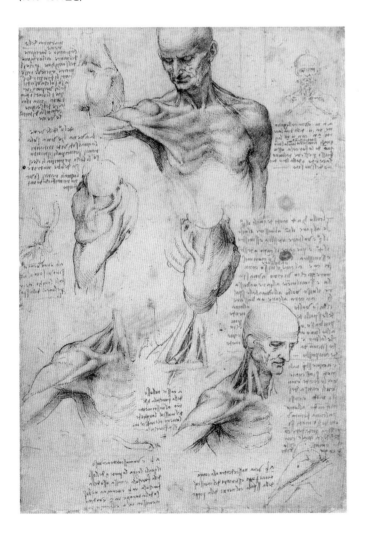

앞 페이지. 산드로 보티첼리 –
〈비너스의 탄생〉(세부, 1485년경)

왼쪽. 티치아노 –
〈바쿠스와 아리아드네〉(1520-1523년)

하단. 레오나르도 다빈치 –
〈어깨와 목에 관한 표면적인 해부학 구조〉
(1510-1511년경)

의 몬테펠트로 가문은 모두 호화로운 제후 궁궐을 유지했다. 그들은 교양이 있었으며, 자기들의 학식, 고상함, 미에 대한 이해를 반영하는 예술 작품으로 주변을 둘러싸고자 했다. 이 세속적인 후원이라는 중요하고도 새로운 원천은 종교 예술의 지배를 약화시켰다. 대신에 예술 세계의 중심에 신보다는 인간을 두려는 경향이 증가했다. 비록 중요한 기법적인 발전도 있었지만, 이것이 르네상스의 인본주의 사상에 의해 북돋아진 것이다. 원근법의 발명으로 화가는 인물을 그들의 주변 환경 속으로 훨씬 더 현실감 있게 배치할 수 있었다. 이 핵심적인 개발은 필리포 브루넬레스키가 개척했고, 레온 바티스타 알베르티(Leon Battista Alberti, 1404-1472년)가 그의 책 『회화론』(1445년)에 실으면서 알려진다. 이 혜택을 누린 최초의 예술가는 마사초였는데, 그는 피렌체에 있는

브란카치 예배당(Brancacci Chapel) 프레스코화에서 이를 시도했다.

자연주의를 향한 흐름은 인간 형태에 대한 새로운 관심의 도움을 받기도 했다. 이것은 고전 예술의 중요한 특징이었지만, 중세와 비잔틴 회화에서는 훨씬 덜 중요한 사항이었기 때문에 여기서는 인물들이 길게 늘여지거나 심하게 양식화되어 있었다. 해부가 때때로 비밀리에 이루어져야 했던 탓에 당시에는 인체 해부학의 자세한 연구에 어려움이 없지 않았다. 레오나르도 다빈치는 유명해지고 나서야 처형된 범죄자의 시체에 접근하는 일이 훨씬 쉽다는 것을 알아냈다. 그는 30회 이상의 해부를 실행했고, 자주 파비아 대학의 해부학자인 마르칸토니오 델라 토레(Marcantonio della Torre)와 공동 작업을 했다. 연구 과정에서 레오나르도는 상세한 노트와 함께 수백 개의 해부학적 그림을 제작했다.

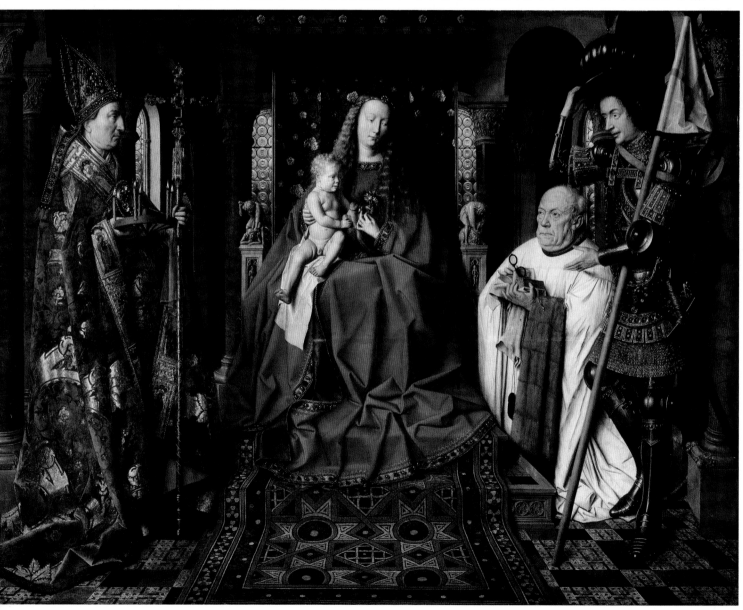

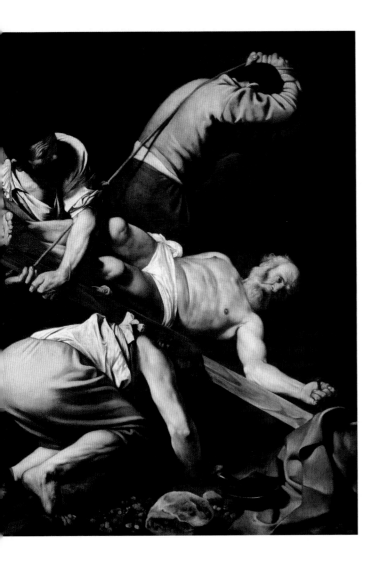

르네상스의 교훈은 그 시대의 가장 위대한 발명인 인쇄술에 의해 이탈리아 해변 너머까지 멀리 전파됐다. 마인츠의 요하네스 구텐베르크가 개발한 이 공정은 예술가들이 경이적인 속도로 자신의 작품을 유럽 전역에 전파할 수 있게 해주었다. 이 분야에서 가장 많은 작품을 생산한 제작자 중 한 명은 마르칸토니오 라이몬디(Marcantonio Raimondi, 1480-1534년경)였다. 그는 단순화된 크로스 해칭 기법을 고안했다. 이 기법은 그림의 정확한 복제에 이상적이라고 판명되었다. 라이몬디는 이 표현 수단을 이용하여 라파엘로의 작품을 대중화시킨 것으로 유명하다. 이 시대의 다른 주요한 기법적 발전은 유화였다. 바사리는 유화의 발명을 얀 반에이크 덕분이라고 보았다. 비록 반에이크가 유화의 잠재력을 충분히 실현한 첫 번째 인물인 것은 사실이었지만, 역사가들은 일반적으로 바사리의 견해가 신빙성이 없다고 보았다. 대단히 자세한 세부, 밝은 색채, 폭넓은 색조를 표현하는 유화의 능력을 사용하여 반에이크는 놀라울 만한 자연주의적 효과를 성취할 수 있었다. 그의 〈참사회 위원 반 데르 파엘레와 성모 마리아〉(1436년)는 매우 사실적이어서 내과 의사들이 그림으로 노인의 건강 상태를 진단하기도 했다.

북유럽 르네상스는 이탈리아에서 온 새로운 사상 일부를 흡수한 북유럽의 예술가들을 말한다. 이 용어는 알브레히트 뒤러, 얀 반에이크, 로히어르 판 데르 베이던, 대(大) 피터르 브뤼헐, 소(小) 한스 홀바인과 같은 인물들에게 다양하게 적용됐다. 이탈리아에서 전개된 이 현상에 대해 예술가들은 각기 자신의 지식을 바탕으로 서로 다른 특성을 획득했다. 하지만 북유럽에서 이 운동은 종교개혁을 배경으로 전개됐기 때문에 매우 다른 성격을 지녔다. 전성기 르네상스로 이어진 양식은 매너리즘(Manierismo)이었다. 이탈리아 단어 마니에라(maniera, 수법, 형(型), 양식)에서 유래한 이 용어는 바사리가 찬사로 사용한 것이었다. 그는 이 용어가 우아함과 교양을 지시한다고 믿었다. 이후 세대들은 그렇게까지 깊은 인상을 받지 않았고, 부자연스러운 자세, 기이한 시점, 만연한 주정주의에 대한 매너리스트의 겉으로만 그럴싸한 취향을 비판했다. 한참 후에야 학술적 견해의 흐름이 긍정적인 평가로 되돌아갔다. 바로크(Baroque)라는 용어가 흔히 모양이 제대로 갖추어지지 못한 진주에 해당하는 포르투갈어 바로코(barocco)와 연관되기는 하지만, 바로크라는 용어의 기원은 분명하지 않다. 이 운동은 로마에서 발흥했는데, 로마는 개신교의 부상에 대한 가톨릭교회의 대응인 반종교개혁의 무기고에 있는 주요한 문화적 무기로서 이 운동을 신속히 채택했다. 양식적 용어로 바로크는 동적 운동, 정신적인 강렬한 감정 그리고 연극조의 분위기가 특징이다. 이탈리아에서의 핵심적인 인물로는 카라바조, 안니발레 카라치(Annibale Carracci, 1560-1609년), 잔 로렌초 베르니니가 있었다. 바로크는 또한 일부 북부 지역에서도 번창했다. 가톨릭 플랑드르 지역에서 이 양식의 가장 유능한 예술인은 페테르 파울 루벤스였다. 반면 프랑스에서는 교회보다 군주 일가의 관심을 끌었다. 루이 14세는 이와 같은 극적이고 거창한 양식의 선전적 가치를 인식하고 베르사유에 있는 그의 궁전 장식에 이 양식을 사용했다.

왼쪽. 얀 반에이크 – 〈참사회 위원 반 데르 파엘레와 성모 마리아〉(1436년)

상단. 카라바조 – 〈십자가에 못 박힌 성 베드로〉(1601년)

# 1400-1420

**개인적인 종교적 헌신.** 15세기의 초반, 종교적인 인물들은 국제 고딕 양식이라고 불리는 북유럽 예술의 지배적인 주제가 된다. 15세기가 시작될 무렵 사회는 흑사병의 참화로부터 회복되어 갔지만, 피할 수 없는 죽음과 사후세계는 여전히 사람들의 마음속에 남는다. 서방 교회의 대분열은 교황의 권위를 약화시키고, 이후 종교 위기가 뒤따른다. 이 때문에 개인적인 독실함을 강조하는 분위기가 생기고, 부유한 사람들은 그들의 개인적인 종교적 헌신을 위해 예술 작품을 이용하는 데 끌리게 된다. 이 예술 작품들은 대개 자연 세계와 일상생활을 그린 작은 패널화와 채색된 필사본의 형태로 존재하며, 풍경화와 장르화를 위한 씨앗을 뿌린다. 몇몇 훌륭한 필사본 그림이 부르고뉴 공작의 후원 아래서 작업한 플랑드르 예술가들에 의해 제작된다. 멀리 떨어진 대상을 보여주기 위해 연한 색채를 사용하는 농담 원근법 같은 혁신은 더 강력해진 자연주의를 가져온다. **CK**

### 라인 강 상류의 대가 – 〈천국의 작은 정원〉

오크나무에 그려진 이 그림은 개인적인 종교적 헌신을 위해 만들어졌다. 이 그림은 책을 읽는 성모 마리아, 놀고 있는 어린 예수, 호르투스 콘클루수스(hortus conclusus, 담으로 에워싸인 정원)의 목가적인 배경에 있는 천사와 성인을 보여준다. 이 그림은 물고기, 나비, 잠자리, 19종의 식물과 12종의 조류를 보여주며, 아주 정교하게 자연을 묘사한다. 이 그림을 보는 사람들은 성 게오르기우스를 가리키는 작은 용과 같은 그림 속 상징들을 잘 알고 있었을 것이다.

아시아, 북아프리카, 유럽에서 **역병으로 인한 사망자 수**가 1400년경에 2,000만에서 3,000만 명에 이른다. 이는 농업이 노동력 부족으로 어려움을 겪고, 상업은 쇠퇴했음을 의미한다. 기독교인은 역병을 죄에 대한 처벌이라고 여긴다.

고대 지리학자이자 천문학자인 **클라우디오스 프톨레마이오스** (Klaudios Ptolemaeos, 100–170년경)가 저술한 『지리학』 복제본이 그리스어에서 라틴어로 번역된다. 이 저서는 측정법으로 경도와 위도를 다시 소개하고, 지도 제작과 지리학적 정체성의 개념을 바꾼다.

최초의 영어판 성경인 『**위클리프 성경**』(1380년)이 런던에서 유통된다. 옥스퍼드에서 열린 성직자 종교회의는 이 성경을 금지하고 성경을 영어로 바꾸는 무단 번역에 금지령을 내린다.

|||||
|---|---|---|---|
| 1400 | 1407 | 1408 | c. 1410–20 |

## 랭부르 형제 – 〈5월〉

이 채색 필사본은 『베리 공작의 호화로운 기도서(Les Très Riches Heures du Duc de Berry)』에 나온 것이다. 이 책은 중세 기도서의 실례로 삼는 작품으로, 하루 중 각각의 예배 시간에 관한 글을 담은 종교적인 책일 뿐만 아니라 달력이기도 하다. 이 삽화는 책의 가장 유명한 부분인 달력에서 뽑은 것이다. 프랑스의 귀족인 베리 공작 장(Jean)이 플랑드르 사람인 폴과 요한 랭부르 형제(Limbourg brothers, Paul and Jean)에게 이 채식화를 그려달라고 주문했다. 랭부르 형제는 이 책이 완성되기 전인 1416년에 사망했다.

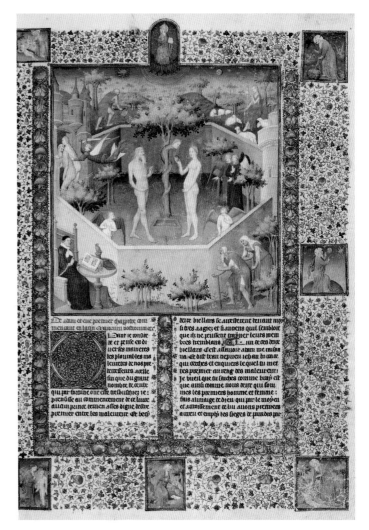

## 부시코의 대가 – 〈아담과 이브 이야기〉

1400년대 초기에 프랑스–플랑드르 사람인 부시코의 대가(Boucicaut Master)는 파리의 필사본 채색의 선두적인 대가였다. 이 작품은 성경 이야기인 아담과 이브를 묘사하고 있다. 뱀이 선악을 알게 하는 나무 열매를 먹도록 유혹하는 모습이 중앙에 보이며, 에덴동산에서의 추방을 포함한 뒤이은 사건들이 담 주변에 그려져 있다. 하늘이 지평선 쪽으로 갈수록 더 밝아지는데, 이 부분이 농담 원근법의 최초 사례로 보인다.

체코의 종교개혁가인 **얀 후스**(Jan Hus, 1369년경 –1415년)가 콘스탄츠 공의회에서 이단으로 유죄가 확정된 후 화형에 처해지고, 그 여파로 보헤미아의 종교전쟁이 유발된다. 그는 한 세기 후에 루터의 종교개혁을 예언하는 말을 남긴다.

교황 베네딕트 13세가 파문당하고 로마 가톨릭교회에서의 **서방 교회의 대분열**이 끝나다. 경쟁 관계인 세 명의 교황과 분열의 39년이라는 긴 기간 끝에 교회가 통합된다. 이로써 교황권의 위신은 손상을 입는다.

| 1412–16 | c. 1413–15 | 1415 | 1417 |

# 1420-1440

**변화의 바람.** 초기 르네상스 양식이 고딕 양식을 대체하고, 도시국가 피렌체가 주목을 받으면서 14세기 초반은 지적인 변화를 맞이한다. 피렌체 공의회는 동방과 서방의 전체 기독교 국가를 합치는 것을 목적으로 한다. 그리고 전 세계 기독교 국가의 공통된 뿌리에 대한 이 공의회의 조사는 르네상스를 향한 분수령이 된다. 예술가들은 그들의 묘사 속에서 인간의 감정을 전달하려고 시도하지만, 종교적 주제가 계속해서 압도적인 우위를 차지한다. 세속적인 주제도 등장하여, 부유한 후원자들의 초상화가 그려진다. 유럽의 무역이 번창함에 따라 이들의 부는 은행가, 상인 계급, 동업자 길드가 부상하는 전조가 된다. 이것은 수공 기술이나 예술적 기법뿐만 아니라 종교, 철학, 과학 그리고 예술에 관한 사상의 교환으로 이어진다. CK

피렌체에서 건축가이자 기술자인 **필리포 브루넬레스키**에게 산업적 발명을 위한 최초의 특허가 부여된다. 이 특허는 그에게 대리석 운반에 사용하는 승강 장치가 달린 바지선 제조에 대해 3년 독점권을 준다.

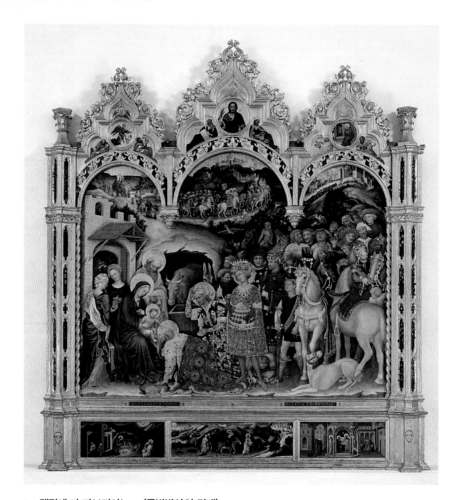

## 젠틸레 다 파브리아노 – 〈동방박사의 경배〉

젠틸레 다 파브리아노(Gentile da Fabriano, 1370년경–1427년)는 피렌체에 있는 산타 트리니타 성당의 스트로치 가족 예배당을 위해 이 제단화를 그렸다. 이것은 성경 이야기인 동방박사의 경배를 묘사하고 있으며, 왼쪽에 성모 마리아와 아기 예수가 있다. 기사와 사냥꾼 등 예를 갖춘 인물들이 경의를 표하기 위해 줄을 서고 있다. 언덕 위에 있는 성으로 갈수록 행렬은 멀리 희미해진다. 이 작품을 주문한 피렌체의 은행가 팔라 스트로치(Palla Strozzi)는 붉은 모자를 쓰고 중앙의 젊은 왕 뒤에 서 있다.

1421    1423    1425–27

## 안드레이 루블료프 – ⟨구약 성서 삼위일체⟩

안드레이 루블료프(Andrei Rublev, 1360–1430년경)는 가장 위대한
러시아 성화 화가였으며, 이 커다란 그림은 그의 최고의 걸작이다.
성 삼위일체(성부, 성자, 성령)의 본성은 신학자와 예술가 모두에게 골치
아픈 문젯거리였다. 서방의 예술가들은 성령을 비둘기로 묘사하여,
삼위일체의 세 가지 측면을 각각 구별하려는 경향이 있었다. 동방에서는
하나님을 인간의 형상으로 묘사하는 것을 꺼렸다. 대개 하나님은
하늘로부터 모습을 드러내는 한 개의 손으로 나타났다(⟨예수의 승천⟩, 42쪽
참조). 이 삼위일체는 세 명의 동일한 인물로 표현된다. 이들은 아브라함과
사라에게 모습을 보인, 다른 세계에서 온 세 명의 방문자(천사는 아니다)에
근거한다. 이 일화는 전통적으로 성 삼위일체의 원형이라고 여겨진다.

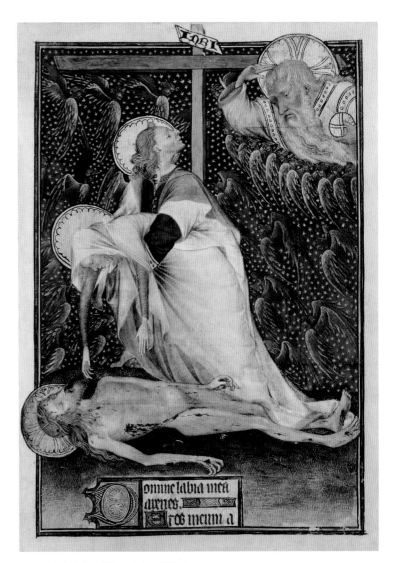

## 로앙의 대가 – ⟨성모 마리아의 통탄⟩

이 채색은 앙주의 익명의 예술가, 로앙의 대가(Rohan Master)가 그린 『로앙의
성무일도(Grande Heures de Rohan)』에서 나온 것이다. 십자가 아래 피 흘리는
그리스도의 시체 위에서 비통해하는 성모 마리아를 보여준다. 사도 요한은 만물을
꿰뚫어 보는 침울한 하나님을 비난하듯 바라보며 성모 마리아를 위로하려고 애쓰면서
그녀를 부축하고 있다. 이 예술가는 전성기 르네상스의 표현적인 예술을 예시하면서
인물의 감정을 전달하고 극적인 장면을 창출하려고 시도한다.

**잔 다르크**(Jeanne d'Arc, 1412–1431년)가 5월에 오를레앙
전투에서 영국을 격파하다. 잔 다르크는 환영을 통해 샤를 7세
(Charles Ⅶ, 1403–1461년)를 도와 백년 전쟁에서 영국의
지배로부터 프랑스를 되찾고, 8월에 개선하여 파리로
들어온다. 2년이 지나지 않아 이단자로 화형에 처해진다.

나폴리와 시칠리아의 통치자인 아라곤의
**국왕 알폰소 5세**(Alfonso Ⅴ, 1396–1458
년)가 시칠리아 전역의 유대인에게 설교에
참석하여 천주교로 개종하라고 명령하다.

토스카나 은행 가문의 수장인 **코시모 데 메디치**(Cosimo de'
Medici, 1389–1464년)가 피렌체의 통치자가 되다. 메디치
가문은 도시를 정치적으로 지배하기 시작하고, 결과적으로
이탈리아와 유럽 전역에 유사한 영향력을 행사한다.

| | | | |
|---|---|---|---|
| **1428** | **1429** | **1430–35** | **1434** |

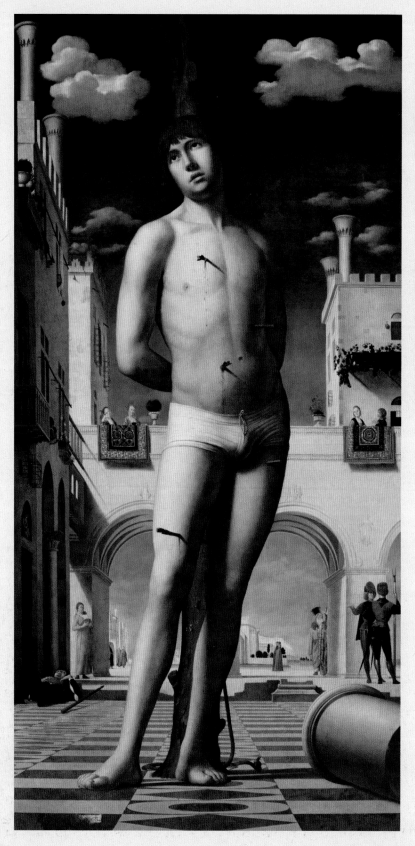

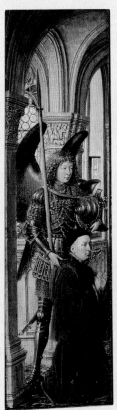

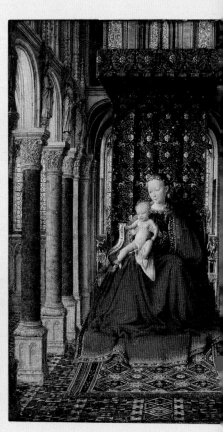

## 피에트로 페루지노
### (1450년경–1523년)

최초의 이탈리아 유화 화가 중 한 명인 피에트로 페루지노(Pietro Perugino)는 전성기 르네상스의 선도자이자 라파엘로의 정신 형성에 영향을 준 사람이었다. 페루자 인근에서 태어난 그는 피오렌초 디 로렌초(Fiorenzo di Lorenzo, 1440년경–1522년)와 피에로 델라 프란체스카(Piero della Francesca, 1416년경–1492년)에게 사사 받은 것으로 보인다. 바사리에 따르면 그는 또한 레오나르도 다빈치, 도메니코 기를란다요, 로렌초 디 크레디(Lorenzo di Credi, 1459년경–1537년), 필리피노 리피(Filippino Lippi, 1457–1504년)와 함께 안드레아 델 베로키오(Andrea del Verrocchio, 1435년경–1488년)에게도 사사를 받았다. 그는 로마, 피렌체, 베네치아 외에 다른 지역에서도 작업했고, 일찌감치 국제적으로 성공했다. 그는 교황 식스토 4세(Sixtus Ⅳ, 1414–1484년)를 위한 로마 시스티나 예배당과 피렌체의 시뇨리아 팔라초의 프레스코를 그렸다. 그의 밝은 양식은 엄격하게 통제된 조각 같은 인물, 공간감 그리고 형식적 요소의 절제로 이루어지며, 이 모든 것은 단순한 건축적 배경에서 우아하게 구성된다.

# 유화의 발명

15세기 유화의 채택은 유럽 예술의 주요한 전환점으로 자리매김한다. 이 매체는 더 광범위한 붓놀림을 가능하게 했고 마르지 않은 상태에서 작업할 수 있게 했으며, 예술가들에게 작품 속에서 질감 변화의 새로운 깊이를 창조할 수 있는 능력을 선사했다.

**맨 왼쪽. 안토넬로 다 메시나 – 〈성 세바스찬〉(1477–1479년)**
안토넬로는 베네치아의 제단화를 두 점 그렸는데, 하나는 산 카시아노의 성당을 위한 것이고, 다른 하나는 산 줄리아노의 교구 성당에 있는 스쿠올라 디 산 로코(Scuola di San Rocco) 제단을 위한 세폭짜리 그림이다. 세폭짜리 그림의 일부인 이 작품은 베네치아에 대한 경의의 표시이다.

**왼쪽 상단. 얀 반에이크 – 〈성모 마리아와 아기 예수의 세폭 제단화〉(1437년)**
유화 발전에 미친 반에이크의 엄청난 영향은 그의 상세하고 자연주의적인 초상화와 근원적인 상징주의 또한 담고 있는 종교적 주제들로부터 나온 것이다.

오일과 혼합해 물감으로 사용하는 분말 안료의 기원은 적어도 기원후 7세기까지 거슬러 올라간다. 7세기에는 아프가니스탄의 예술가들이 천연 안료를 갈아 호두나 양귀비씨 오일과 섞어서 바미안에 있는 고대 동굴 단지를 장식할 때 사용했다. 유럽에서 그림을 그리기 위한 수단으로 오일을 사용한 것은 11세기에 처음 기록되어 있다. 하지만 범용적으로 사용된 것은 아마씨 오일의 정제 방법에 개선이 이루어진 1400년대 이후이다. 플랑드르 예술가들은 오일을 사용하여 그림을 그린 최초의 유럽인들이었다. 이탈리아 화가 첸니노 첸니니(Cennino Cennini, 1370-1440년경)는 1390년대 후반에 쓴 예술 입문서 『예술의 서(Il Libro dell'Arte)』에서 '이탈리아 알프스 북부의 예술가(Germans)'들이 유화 물감을 사용했다고 언급하고 있다. 그때까지 분말 색소와 달걀을 혼합하여 만든 템페라가 유럽 화가들의 기본 재료였다.

유화의 선구자에는 얀과 후베르트 반에이크 형제, 로베르 캉팽(Robert Campin, 1375년경-1444년) 그리고 로히어르 판 데르 베이던이 포함됐다. 유화를 다루는 얀 반에이크(Jan van Eyck, 1390년경-1441년)의 능숙함 때문에 수년 동안 그가 유화를 발명했다고 잘못 전해졌다. 그는 초창기에는 네덜란드, 에노, 제일란트의 통치자인 바이에른-슈트라우빙의 요한을 위해 헤이그에서 작업했다. 하지만 1425년 요한이 죽은 후 그는 릴에서 부르고뉴의 공작, 필리프 선공의 궁중 화가이자 외교관으로 고용되었다. 1429년 그는 브뤼주

로 가서 남은 생을 보냈다. 그의 우아하고 세심한 화풍은 랭부르 형제(헤르만(Herman), 폴(Paul), 요한(Jean)의 예술은 국제 고딕 양식을 반영했다)의 섬세하고 장식적인 작품과 같은 필사본 채색으로부터 발전된 것이다. 반에이크는 그 전문성으로 플랑드르를 벗어난 지역에서도 알려진 최초의 네덜란드인이 되었고, 이후 이탈리아인들도 템페라보다는 유화를 사용하기 시작했다.

유화 물감의 더디 마르고, 보석처럼 밝고, 반투명한 성질에 대한 탐구는 초기 르네상스 회화에 엄청난 영향을 끼쳤다. 얇게 발라진 유화가 이루는 연속적인 층은 더 큰 실험을 할 수 있으며, 더 가볍고 훨씬 범용성이 있는 아마포 캔버스로 나무 패널을 대체할 수 있다는 뜻이었기 때문이다. 이탈리아에서 초기 르네상스 시기에 유화로 작업한 예술가 중 가장 기량이 뛰어난 이들은 젠틸레 다 파브리아노, 프라 필리포 리피, 피에로 델라 프란체스카, 조반니 벨리니, 안토넬로 다 메시나(Antonello da Messina, 1430년경-1479년), 안드레아 만테냐(Andrea Mantegna, 1431-1506년)였다.

연대기 작가 조르조 바사리는 유화를 베네치아에 소개한 공을 시칠리아 예술가 안토넬로 다 메시나에게 돌렸다. 안토넬로는 베네치아에 1475년부터 1476년까지 머물렀다. 그때부터 베네치아의 회화는 상당히 변화됐다. 티치아노 베첼리오, 자코포 틴토레토(Jacopo Tintoretto, 1518년경-1594년), 파올로 베로네세와 같은 16세기의 이 도시 예술가들은 유화 물감이 가진 색채의 풍부한 가능성을 계속해서 개발했다. SH

# 1440-1460

**예술의 확산.** 이탈리아의 도시국가가 무역으로 부유해짐에 따라, 더 많은 돈이 예술에 쓰인다. 상인들이 예술가에게 작품을 의뢰하고, 건축물과 교회의 장식 그리고 시의 건물을 위해 기금을 댄다. 피렌체의 메디치 가문과 같은 몇몇 도시국가 통치자들도 기금을 모아 예술적 연구와 제작에 제공하고, 그들의 정치적 권력을 키우기 위해 예술을 활용하며, 예술가들이 새로운 실험과 혁신을 할 수 있게끔 장려한다. 그러는 동안 1440년경의 신성 로마 제국에서 요하네스 구텐베르크(Johann Gutenberg, 1390년경-1468년)가 인쇄기를 발명해 서적이 대량으로 제작되고, 유럽 전역에 지식이 유포된다. 1455년 『구텐베르크 성경』이 인쇄된다. 이는 서방 세계에서 낱글자가 독립된 가동 활자로 제작된 최초의 책이다. 이 모든 일은 전염병이 엄청난 인구를 휩쓸고 가면서 발생한 것이며, 그 결과 인류에 대한 비관적인 관점이 초래된다. SH

### 사세타 – 〈성 프란체스코의 신비한 결혼〉

보르고 산 세폴크로의 성 프란체스코 수녀원 성당을 위해 제작된 이 그림은 목가적인 풍경을 배경으로 하고 있으며, 원근법과 사실주의에는 거의 신경을 쓰지 않는다.

〈성 프란체스코의 신비한 결혼〉은 아시시의 성 프란체스코가 시에나로 여행하던 중 경험한 환영을 그린 것으로, 그가 믿음(흰색), 소망(녹색), 사랑(빨간색)이라는 세 가지 신학적인 덕과 만나는 것을 묘사한다.

성 프란체스코와 그의 동반자인 프라 레오네(Fra' Leone)는 갈색 수도사복을 입고 있다. 성인과 신비로운 미덕들의 '결혼'을 상징하는 이 그림에서, 그는 소망의 손가락에 반지를 끼워준다. 같은 이미지에서 미덕들은 각자의 속성을 나타내는 상징물을 쥐고서 천국으로 올라간다. 그리고 소망은 고개를 돌려 그녀의 '남편'을 바라본다. 사세타 (Sassetta, 1392–1450년경)는 시에나 학파의 고딕 양식을 형성한 것으로 유명하다. 우아한 윤곽선, 가늘고 긴 인물 그리고 섬세한 색은 동시대의 피렌체의 예술가 젠틸레 다 파브리아노와 마솔리노 다 파니칼레(Masolino da Panicale, 1383–1447년경)에게 영향 받았음을 보여준다.

피렌체에서 **팔라초 메디치의 건설**이 시작되다. 코시모 1세 데 메디치를 위해 미켈로초 디 바르톨로메오(Michelozzo di Bartolomeo, 1396–1472년)가 설계한 이 저택은 은행 왕조의 권력을 건축학적으로 표현한 것이다.

**요하네스 구텐베르크**가 독일에서 가동 활자 인쇄기를 개발하다. 이것은 책과 신문을 효율적이고 대단위로 인쇄한다.

1440

1444

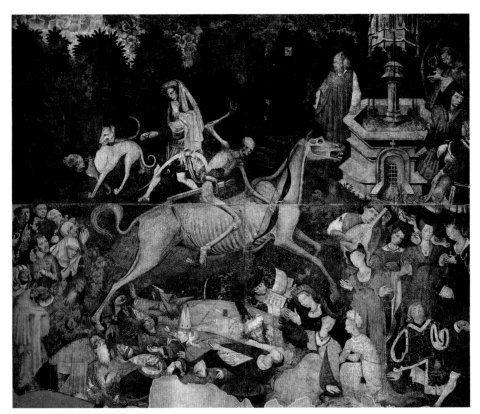

## 이탈리아 – 〈죽음의 승리〉

무명의 예술가가 1446경에 그린 이 프레스코는
유려하게 흐르는 선, 세밀한 상세함, 복잡한 구도,
원근법의 결여를 강조하며, 이탈리아의 후기 고딕
양식의 전형이 된다. '죽음의 승리(The Triumph of
Death)'라는 주제는 유럽 전역에 만연했지만, 여기
이 그림에서 강조하는 섬뜩함은 이탈리아보다는
북유럽에서 더 보편적이었다. 15세기에 죽음은
부단히 계속되고 무시무시하며 무차별적인 공포였다.
정원 중앙에서 죽음은 수척한 말을 타고 아래 오른편
구석에 있는 젊은 청년의 목에 막 활을 쏜 참이다.
그리고 우리의 시선은 청년으로부터 황제, 교황, 교주,
수사, 시인, 기사 그리고 처녀를 포함한 인물들에게로
이끌린다. 모든 인물은 죽거나 죽어가고 있다. 왼편의
가난한 사람들의 무리는 죽음으로 그들의 고통을 끝내
달라고 간청하는데, 혹은 이들은 죽음을 피해 역병에서
살아남은 자들일 수도 있다.

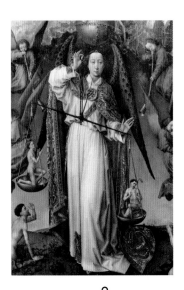

## 로히어르 판 데르 베이던 – 〈최후의 심판〉(상세)

브뤼셀에서 로히어르 판 데르 베이던(Rogier van der
Weyden, 1399년경–1464년)은 그의 국제적인 명성을
보장해준 매우 개인적인 회화 양식을 확립한다.
이 그림은 15개의 패널로 구성된 그의 가장 큰 그림의
일부로, 부유하고 영향력 있는 재상 니콜라 롤랭
(Nicolas Rolin)과 그의 세 번째 아내 기곤 드 살랭
(Guigone de Salins)이 설립한 자선 병원을 위해
제작됐다. 이는 기독교 전통인 최후의 심판, 즉 모든
영혼이 신에 의해 재판을 받게 되는 순간을 묘사한다.
이 그림의 아래 부분에서 망자들이 승천하여 올라오면
대천사 미카엘(이 상세 그림에서 흰 옷을 입고 있다)이
그들의 영혼을 저울질한다.

『구텐베르크 성경』이 출간되어,
유럽인들의 읽고 쓰는 능력에
대변혁이 일어나다.

영국에서 요크와 랭커스터의 두
귀족 가문이 왕위를 차지하기
위한 싸움을 시작하다. **장미
전쟁**의 서막이 오르다.

베네치아인들이
크레타의 수도인
**이라클리온을 점령**하다.
이어 삼나무와 전나무로
된 주위 산림을 이용해
강력한 함대를 건설한다.

오스만 제국이 **콘스탄티노플을 정복**하다.
많은 그리스 사상가들이 고대 그리스 문서를
가지고 서유럽으로 도망한다.

| | | | | | |
|---|---|---|---|---|---|
| *c.* 1446 | 1448–51 | | 1453 | 1454 | 1455 |

# 1460-1480

**소중한 기사도와 미덕.** 영국에서 에드워드 3세의 경쟁 관계인 후손들, 즉 랭커스터 가문과 요크 가문이 왕위를 두고 싸운 것이 원인이 된 장미 전쟁(1455-1485년)이 내란을 초래한다. 이 혼란에도 불구하고(혹은 이 혼란 때문에) 중세 기사의 로맨스와 영국의 과거에 관한 관심이 강력하게 되살아난다. 이는 동시대의 문학과 예술에서 찾아볼 수 있다. 인쇄기의 출현은 영국, 프랑스, 스페인, 이탈리아의 오래된 걸작이 방대한 새로운 관람객을 찾게 됨을 의미한다. 이탈리아에서는 르네상스가 일어난다. 북유럽의 예술에서도 유사한 변화가 존재한다. 천천히 건조되는 유화 물감의 사용으로 예술가들은 뛰어난 상세함, 실제 같은 정밀함, 윤기가 나고 변하지 않는 마감을 갖춘 내구성 있는 회화를 창조한다. 이젤의 도입으로 예술가들이 보다 쉽게 운반할 수 있는 작품을 만들게 된다. CK

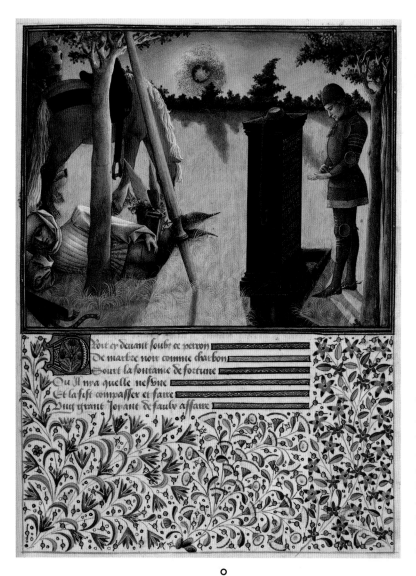

**토머스 맬러리 경**(Sir Thomas Malory, 1415년경–1471년)이 그의 저서 『아서왕의 죽음(Le Morte d'Arthur)』을 완성한다. 이 책은 전설적인 아서왕, 원탁의 기사 그리고 그들의 성배 원정에 관한 것이다. 맬러리는 영어 산문 번역을 위해 14세기 후반의 프랑스 시를 출처로 해서 작업하고, 다른 출처에서 나온 자료를 덧붙인다. 영국이 왕가의 내전 때문에 찢어져 분리됐기 때문에, 아서왕 세계의 기사도는 맬러리 세계의 그것과 대비를 이룬다.

**바르텔레미 다이크 –
『사랑에 사로잡힌 마음에 관한 책』**
이 삽화가 들어간 페이지는 앙주의 공작이자 나폴리의 왕인 르네(René)가 저술한 필사본 『사랑에 사로잡힌 마음에 관한 책(Livre du Coeur d'Amour Espris)』에서 나온 것이다. 그는 아마추어 화가였지만 많은 예술 작품이 그가 그린 것으로 오해받았는데, 그 작품들에 르네의 가문 문장이 담겨 있었기 때문이다. 그의 궁정 화가인 바르텔레미 다이크 (Barthélémy d'Eyck, 1420년경–1470년) 가 이 중세의 기사도적인 우의적 로맨스를 삽화로 그려 넣었다. 이 이미지는 젊은 기사가 장엄하게 묘비석 앞에 서 있고, 반면 그의 종은 말 옆의 바닥에서 자는 모습을 보여준다.

1465

1470

## 레오나르도 다빈치 – 〈지네브라 데 벤치〉

피렌체 은행가의 딸인 지네브라 데 벤치(Ginevra de' Benci)를 그린 이 초상화는 상록관목인 주니퍼 관목 잎으로 둘러싸인 그녀의 얼굴을 보여준다. 주니퍼 관목은 그녀의 이름(그녀의 이름은 주니퍼의 이탈리아어와 같다) 및 순결과 관련되어 있어서, 아마도 이 초상화는 그녀의 약혼을 축하하기 위해 주문했을 것이다. 이 초상화는 레오나르도 다빈치가 그린 최초의 유화 중 하나이며, 이 표현 매체의 선택은 후원자의 부와 교양을 시사한다. 통상적으로 여성들이 자기 집 실내를 배경으로 그려지던 시절에, 레오나르도는 특이하게 개방된 장소를 배경으로 그렸다. 또 다른 혁신은 레오나르도가 4분의 3 각도 자세를 사용한다는 것이다. 4분의 3 각도 자세는 이탈리아 초상화에서 최초로 사용된 초상화 기법 중 하나이며, 그의 모델은 관람객을 향하고 있다. 이것은 그녀의 아름다움과 초상화에 심리적인 깊이를 더하는 레오나르도의 능력을 시사한다.

## 휘호 판 데르 후스 – 〈포르티나리 제단화〉(상세)

이탈리아 은행가 토마소 포르티나리(Tommaso Portinari, 1424년경–1501년)는 브뤼주에 있는 메디치 은행에서 일할 당시, 피렌체의 산타 마리아 누오바 병원에 있는 성당에 봉헌할 이 세폭짜리 그림을 완성시키기 위해 겐트의 화가 휘호 판 데르 후스(Hugo Van der Goes, 1440–1482년)에게 주문했다. 포르티나리와 두 아들 안토니오(Antonio)와 피젤로(Pigello)는 그들의 수호성인인 성 토마스와 성 안토니오 앞에서 무릎 꿇은 모습으로 왼쪽 패널에 그려져 있다. 이 이미지는 피렌체 사람들에게 포르티나리를 다시 상기시키는 역할을 했다. 이 그림이 브뤼주에서 피렌체로 운송된 이후, 판 데르 후스의 실물과 똑같은 인물 묘사뿐만 아니라 그의 유화, 명암법, 풍부한 색채가 이탈리아 예술가들에게 커다란 영향을 주었음이 입증됐다.

파치 가문이 피렌체를 통치하던 메디치 가문을 말살하려는 음모를 꾸미다. 그들은 로렌초 데 메디치와 그의 동생 줄리아노의 암살을 시도한다. 로렌초는 부상을 당했지만 살아남았고, 줄리아노는 수차례 칼에 찔려 숨진다. 이 살인 사건은 피렌체에서 20년간 이어진 정치적 투쟁을 예고한다.

페르난도 2세(Ferdinand II, 1452–1516년)가 아라곤의 왕인 그의 아버지를 계승하다. 그와 그의 아내인 카스티야의 이사벨(Isabella of Castile, 1451–1504년)이 권력을 나눠 갖는다. 아라곤과 카스티야의 통일로 하나의 정치 단일체인 스페인이 탄생한다.

c. 1474–78    c. 1475–76    1478    1479

# 인쇄술의 성장

인쇄된 책은 문명의 역사에서 가장 의미 있는 발명 중 하나이며, 사상의 확산에 대변혁을 일으켰다. 초기에는 독일과 이탈리아가 유럽 인쇄술의 주요 중심지였지만, 곧 다른 나라에서 이 기술을 습득했다. 목판을 사용해 책에 삽화를 넣는 기술도 빠르게 진전됐다.

현재 우리가 이해하는 용어인 인쇄술, 즉 다량으로 주조될 수 있는 가동 금속 활자를 사용하는 것은 15세기 중엽에 독일에서 발명됐다. 핵심 인물은 스트라스부르에서 1430년경에 인쇄술 실험을 시작했던 금속 세공인 요하네스 구텐베르크였다. 1448년에 그는 자기의 고향 도시인 마인츠에 작업장을 세웠다. 그리고 1455년에 위대한 성경의 제작을 완수한다. 현재 『구텐베르크 성경』이라고 부르는 이 성경은 유럽에서 실질적으로 제작된

최초의 인쇄 책이다(그는 아마도 이전에 몇 권, 가벼운 출판물을 발행했을 것이다). 그의 발명은 빠르게 전파됐고, 1480년경에는 대부분의 유럽 국가가 인쇄기를 보유했다. 영국 최초의 인쇄기는 1476년 윌리엄 캑스턴(William Caxton, 1422-1491년경)이 설치했다. 1500년경에는 대략 천 대의 인쇄기가 가동되고 있었다고 추정한다.

『구텐베르크 성경』의 사본과 초기에 인쇄된 다른 많은 책들은 대개 채색된 필사본과 닮게 하려

**왼쪽 상단. 하르트만 셰델의 『세계 연대기』에 나오는 뉘른베르크의 경관(1493년)**
당시 많은 책의 삽화가 그렇듯이, 목판화는 손으로 채색됐다.

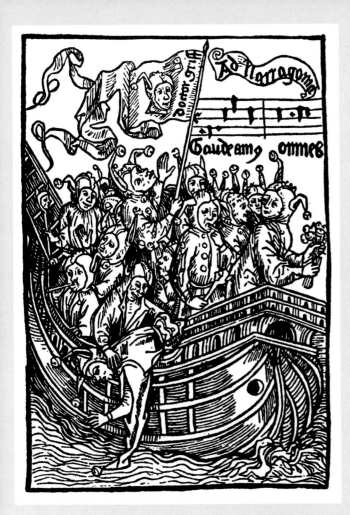

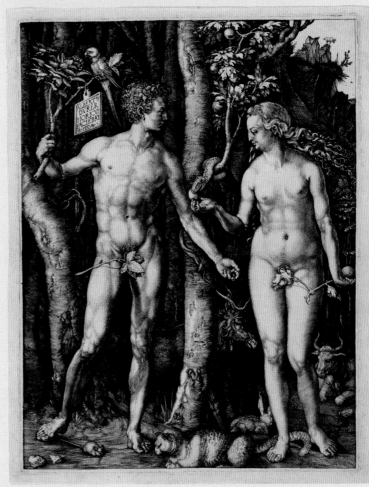

**중앙. 제바스티안 브란트(Sebastian Brant, 1458–1521년)의 『바보들의 배』에 실린 삽화(1494년)**

『바보들의 배(Das Narrenschiff)』는 재판을 거듭하고 영어(1509년)를 포함한 몇몇 언어로 번역된 인기 있는 풍자적 작품으로, 이 삽화는 바젤에서 출판된 원판에서 나온 것이다.

**오른쪽 상단. 알브레히트 뒤러 – 〈아담과 이브〉(1504년)**

뒤러의 판화는 동판화에서 창출될 수 있는 질감의 풍부한 효과와 높은 세밀함을 보여준다. 이러한 성질들 덕분에 동판화는 책의 삽화를 위한 주요 기법으로서 목판화의 뒤를 잇게 됐다.

고 손으로 장식했다. 하지만 인쇄된 삽화 또한 사용되기 시작했다. 14세기 말경에는 개별적인 목판화 인쇄가 제작됐고, 이러한 인쇄로 삽화를 넣은 책에 대한 최초의 기록은 1461년까지 거슬러 올라간다.

많은 책이 속표지에 겨우 한 개의 삽화만을 가지고 있었고, 품질도 썩 좋지는 않았다. 그러나 1493년 하르트만 셰델(Hartmann Schedel)의 『세계 연대기(Weltchronik)』가 출간되면서, 책에 실린 삽화의 역사에서도 주요한 전환점이 도래했다. 영국에서는 출판된 장소를 따서 『뉘른베르크 연대기』로 알려져 있기도 하다. 여기에는 전례 없이 600점 이상의 삽화가 사용됐다. 이것은 책에 삽입된 삽화가 본문을 장식하기만 하는 것이 아니라 실질적으로 출판물의 성격을 결정하는 최초의 인쇄된 책이었다.

이 연대기에 들어 있는 목판화 삽화는 알브레히트 뒤러를 가르친 미하엘 볼게무트(Michael Wolge-mut, 1434–1519년)의 작업장에서 제작됐으며, 이 책은 뒤러의 대부인 안톤 코베르거(Anton Koberger, 1440년경–1513년)가 출간했다. 뒤러는 수많은 목판화 책 삽화를 제작했지만, 또한 동판화도 만들었다. 동판화는 결국 가장 삽화적인 목적 때문에 목판화를 대체한다. 목판화는 어떤 면에서는 동판화보다 삽화에 더 적합했다. 목판화는 더 저렴하고 활판 인쇄에 사용하는 인쇄기와 같은 인쇄기에서 인쇄될 수 있었기 때문이다. 반면 동판화는 더 육중한 인쇄기가 필요했고, 따라서 본문과 따로 인쇄해야 했다. 하지만 동판화는 더 세밀하고 섬세한 이미지를 만드는 데 커다란 이점을 가지고 있었고, 결국 이것이 결정적인 요소였다. 16세기 말엽에 이르면 동판화가 매우 우세해져, 목판화는 일반적으로 진지한 삽화보다는 연극 광고 전단처럼 가볍고 일시적인 작업에만 사용되었다. IC

# 1480-1500

**이탈리아 문화.** 주로 고전 문서와 유물의 재발견으로 발생한 이탈리아 전역에 걸친 문화는 고대의 사상을 따랐고 인문, 특히 문학과 미술의 연구를 촉진한다. 그러는 동안에 수학, 의학, 공학, 건축 분야에서도 커다란 혁신이 이루어진다. 주로 영향력 있는 메디치 가문의 재정 지원을 통해, 피렌체는 모든 유럽의 다른 도시보다도 예술, 인본주의, 기술, 과학의 중심지로 발흥한다. 중요한 예술적 발전은 역시 영향력 있는 통치자가 있는 시에나, 파두아, 만토바, 우르비노를 비롯한 여러 이탈리아 도시국가에서 일어난다. SH

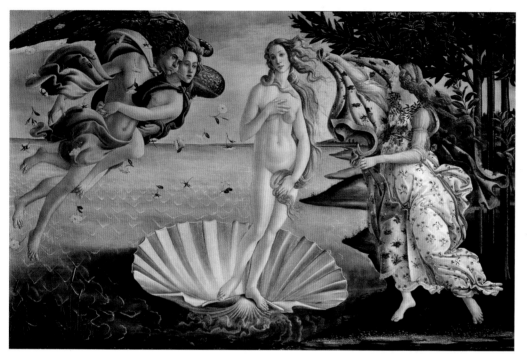

### 산드로 보티첼리 – 〈비너스의 탄생〉

산드로 보티첼리(Sandro Botticelli, 1445년경–1510년)는 고전과 기독교 주제를 결합한 오비디우스의 『변신 이야기(Metamorphoses)』에 나오는 비너스의 탄생을 해석하여 이 그림을 그렸다. 사랑과 미에 관한 로마의 여신인 비너스는 바다에서 나와 조개껍데기를 타고 키테라 섬 해안으로 간다. 기울어진 머리와 고전적인 콘트라포스토 자세를 취하고 있는 그녀의 모습은 고대 그리스의 아프로디테(〈카피톨리니의 비너스〉, 35쪽 참조)를 모델로 한 것이었다. 메디치 가문이 아마도 결혼을 기념하기 위해 주문한 이 그림은 고대 이후에 최초로 그려진 전신 누드이자, 토스카나에서 최초로 캔버스에 그려진 그림이다. 특이하게 보티첼리는 피부에 천상의 빛을 부여하기 위해 설화 석고 분말을 사용했다.

가톨릭 정통 교리를 유지하기 위해 **스페인 종교재판소**가 설립된 후 2년간 특히 활성화된다.

영국의 **에드워드 4세**(Edward IV, 1442–1483년)가 사망하고 그의 형제인 글로스터 공작 리처드가 에드워드의 두 어린 아들인 에드워드와 리처드를 런던 타워에 감금한다. 이곳에서 그들은 아마 살해됐을 것이다.

플랜태저넷(Plantagenet) 왕가의 마지막 왕인 영국의 **리처드 3세**(Richard III, 1452–1485년)가 보즈워스 전투에서 전사하여 그 자리를 튜더 왕조(Tudor Dynasty)가 이어받는다. 장미 전쟁이 종결된다.

**스페인의 톨레도**에서 신앙을 버린 약 750명의 기독교인이 거리에 내몰려 걷게 되어 어쩔 수 없이 기독교 신앙을 받아들인다. 유대인들은 그들의 신앙을 포기할 것을 강요당하고, 점잖게 옷을 입거나 사무실을 소유하면 벌금형에 처해지고 금지를 당한다.

| 1480 | 1483 | c. 1485 | 1485 | 1486 |

### 헤르트헨 토트 신트 얀스 – 〈성모 마리아의 영광〉

헤르트헨 토트 신트 얀스(Geertgen tot Sint Jans, 1465년경–1495년경)의 이 그림은 원래 두폭 제단화의 일부였다. 요한계시록에 나오는 이야기인 '여인과 용'이 그려져 있는데, 이는 "그리고 천국에서 커다란 기적이 나타난다. 태양을 입고 발밑에 달을 두고, 머리에는 열두 개의 별로 된 왕관을 쓴 한 여성이 있다."라는 환영의 내용을 묘사한 것이다. 이 여인은 천사들의 원으로 둘러싸인 예수를 안고 있는 마리아이다. 맨 안쪽 원에는 여섯 개의 날개를 가진 천사인 케루브와 세라프가 있다. 두 번째 원에서는 천사들이 예수의 수난에 등장하는 도구들인 못, 십자가, 창, 기둥을 나르고 있다. 세 번째 원에서는 천사들이 악기를 연주한다. 아기 예수까지도 종을 연주한다.

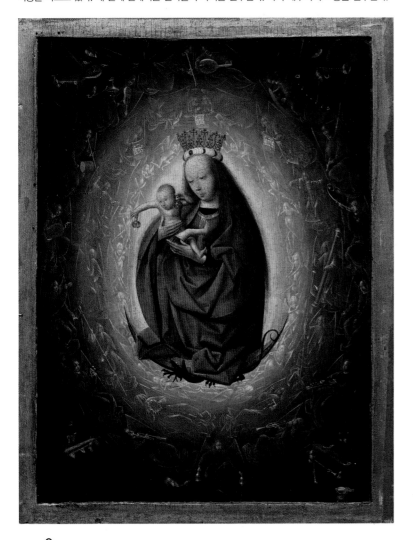

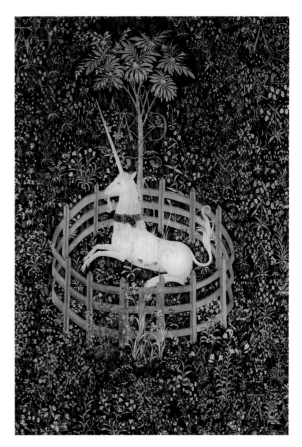

### 태피스트리 – 〈사로잡힌 유니콘〉

중세 말기와 르네상스 시대에 정교한 태피스트리는 일반적이었다. 고급 양모와 비단에 금으로 도금된 실을 사용하여 손수 화려하게 수를 놓은 이 태피스트리는 중세 시대에 예수의 상징으로 여겨졌던 신비한 유니콘을 묘사한다. 이 테피스트리는 이마도 플랑드르에서 만들어졌을 것이다. 1500년경에 플랑드르의 태피스트리가 가장 정교하게 제작됐기 때문이다. 그리고 태피스트리는 높은 지위의 상징일 뿐만 아니라 투자의 대상이 됐다. 꽃과 열매는 그것이 의미하는 상징으로 사용되어 왔다. 백합은 신뢰, 카네이션은 결혼, 그리고 야생란, 엉겅퀴, 익은 석류는 풍요를 상징한다. 유니콘은 나무에 매여 울타리에 둘러싸여 있지만, 유니콘이 원한다면 도망갈 수 있다. 아마도 이 작품은 결혼을 기념하기 위해 제작됐을 것이다.

**페르난도와 이사벨**은 기독교로 개종하려는 자들만 제외하고 유대인을 모두 스페인에서 추방한다. 대략 8만 명의 인구 중 절반이 개종한다.

**크리스토퍼 콜럼버스**(Christopher Columbus, 1451–1506년)가 아메리카를 우연히 발견하고 바하마의 섬 산살바도르에 상륙하다.

| c. 1490 | 1492 | c. 1495–1505 |

# 1500-1520

**친퀘첸토.** 16세기 이탈리아의 예술과 문화는 친퀘첸토(Cinquecento, 이탈리아어로 500이란 뜻으로 이탈리아 미술에서 1500년대 시대 개념이나 시대 양식을 나타내는 용어-역주)로 알려져 있다. 16세기 초반 몇 년간은 특히 생산적이었으며, 디자인의 기법과 조화에서 그들의 선조를 능가하는 수많은 예술가가 양성된다. 유화는 선택 수단이 되고, 인쇄된 이미지와 문헌은 사상의 교환이 빠르게 일어나도록 촉진한다. 인본주의 관념이 퍼지는 동안에, 자연 세계에 관한 관심이 증가하고 풍경은 흔히 종교화의 배경으로 사용된다. 피렌체는 여전히 문화적으로 가장 중요한 도시국가이지만, 유력한 통치자가 이끄는 다른 도시국가도 예술적인 후원을 뒷받침으로 부와 명망을 얻는다. 로마에서는 몇몇 교황이 열렬한 예술의 지원자가 된다. 그리고 로마는 전성기 르네상스의 중추가 된다. SH

**앤트워프 대성당**이 148년 후에 완성되다.

**교황 알렉산데르 6세**(Alexander VI, 1431–1503년)가 투르크족에 대항하기 위해 십자군을 요청한다.

**아제르바이잔**이 사파비 왕조(Safavid Dynasty)의 강력한 근거지가 되다.

### 라파엘로 – 〈초원의 성모〉

라파엘로 산치오(Raffaello Sanzio, 1483–1520년)는 우르비노에서 궁중 생활에 둘러싸인 인격 형성의 시기를 보낸 후, 피렌체로 건너갔다. 그곳에서 그는 미켈란젤로와 레오나르도를 공부했고 훗날 로마에서 가장 존경받는 예술가가 됐다. 그의 예술은 전성기 르네상스의 사상을 전형적으로 보여주었다. 이 작품은 직물 상인인 타데오 타데이(Taddeo Taddei)가 의뢰한 것이다. 토스카나의 풍경을 배경으로 하는 이 평온하고 애정 어린 순간은 아기 예수가 그의 사촌인 성 세례 요한을 향해 몸을 기울이자, 마리아가 잡아주고 있는 모습을 그렸다. 그의 십자가형을 예감하듯, 예수는 성 요한의 십자가를 움켜쥐고 있다. 마리아 망토의 푸른색은 교회를 상징하고, 드레스의 붉은색은 그리스도의 죽음을 의미한다. 라파엘로의 형태의 명료성, 피라미드 구성, 미묘한 명암법, 대기 원근법은 레오나르도와 미켈란젤로의 아이디어를 해석한 것이었다. 반면에 우아한 곡선과 밝은 색은 페루지노로부터 영감을 받았다.

뉘른베르크의 **페터 헨라인**(Peter Henlein, 1485–1542년)이 휴대용 시계를 제작하다. 이것은 아마도 최초의 회중시계일 것이다.

트리폴리, 오랑, 부지(현 베자이아)의 이슬람 통치자에 대항하는 십자군 전쟁에서 **스페인 군대**가 북아프리카를 침공하다.

**바스코 다 가마**(Vasco da Gama, 1469–1524년)가 인도의 코친에 포르투갈의 식민지를 세운다.

| 1500 | 1502 | 1505–06 | 1509 |

## 알브레히트 뒤러 – 〈멜랑콜리아 I〉

〈멜랑콜리아 I〉은 동판화의 거장으로 알려진 알브레히트 뒤러(Albrecht Dürer, 1471–1528년)가 제작한 세 개의 커다란 판화 중 하나이다. 르네상스 동안에 창조적인 천재는 우울한 정신과 결합되어 있다고 믿었기 때문에, 이 동판화는 대개 우화적인 자화상으로 기술된다. 목공 일과 관련된 도구에 둘러싸여 우울감(멜랑콜리)은 자신의 머리를 손에 얹은 채 앉아 있다. 천칭, 모래시계 그리고 종이 매달린 건물에 사다리가 기대어 있다. 푸토는 맷돌 위에 앉아 판에 뭔가 쓰고 있고, 구와 다면체 사이에서 수척한 개가 잠을 자고 있다. 배경에는 맹렬하게 빛을 내는 별 혹은 혜성이 무지개 아래서 바다를 밝히고 있다. 이 인물은 '그녀'로 언급되지만 중성으로 보이며, 날개는 하나의 은유이다. 그녀는 날고자 하지만, 날개로 올라가기에는 너무 무겁다.

### ○ 비토레 카르파초 – 〈풍경 속의 젊은 기사〉

비록 기사의 신분은 밝혀지지 않았지만 비토레 카르파초(Vittore Carpaccio, 1465–1525년경)가 그린 이 그림은 사후의 초상화이며, 유럽 회화의 전신 초상화 중 가장 초기작의 하나로 추정된다. 원래 이 인물은 십자가 형상의 뿔을 가진 수사슴을 본 기사 성 에우스타체(St Eustace, ?–118년)로 여겨졌으나, 지금은 우르비노의 공작인 프란체스코 마리아 델라 로베레(Francesco Maria della Rovere, 1490–1538년)라고 본다. 그림에서는 걱정스러운 표정의 인물이 막 검을 꺼내려 하고 있다. 한 기사가 영웅적인 행동을 할 준비가 된 것이다.

**포르투갈 선원들**이 모리셔스, 레위니옹, 로드리게스의 섬들에 다다르다. 이곳에서 그들은 도도새를 발견하고 재미 삼아 많은 도도새를 죽인다. 동인도 향신료 무역의 중심지인 말라카가 포르투갈인에게 점령당하나, 곧 네덜란드인에게 넘겨진다.

**조반니 디 로렌초 데 메디치**(Giovanni di Lorenzo de' Medici)가 교황 레오 10세(Leo X, 1475–1521년)가 되다.

스페인 탐험가 **후안 폰세 데 레온**(Juan Ponce de Léon, 1474–1521년)이 플로리다 반도를 발견하고 '꽃의 축제(Pascua Florida)'라는 뜻의 '플로리다'로 이름을 짓다.

**1510** **1511** **1513** **1514**

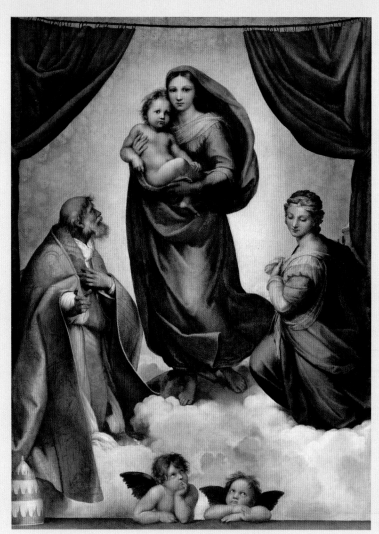

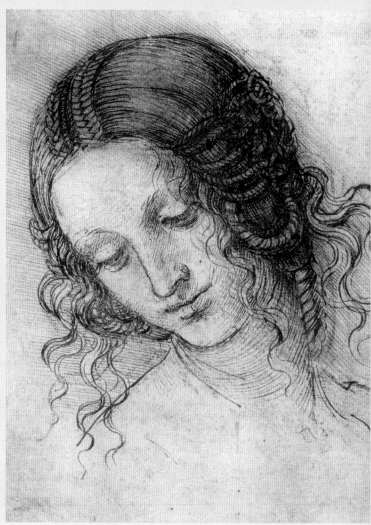

# 전성기 르네상스

대략 1500년에서 1520년까지의 기간에 걸친 전성기 르네상스는 일반적으로 르네상스
예술의 절정기로 여겨진다. 이 시기에 르네상스 예술은 규모와 복잡성에서 특히
야심차고 원대해진다.

이 시기에 일어난 중대하고 기념비적인 발견과
정치적, 종교적 충돌이 세상에 대한 일반적인 믿
음을 흔들어 놓았다. 1492년 콜럼버스가 아메리
카에 다다랐고, 1522년에는 페르디난드 마젤란
(Ferdinand Magellan, 1480-1521년)이 세계를 배로
일주했다. 1494년 프랑스의 샤를 8세(Charles Ⅷ,
1470-1498년)는 이탈리아를 침략했고, 이는 '이탈
리아 전쟁'으로 알려진 일련의 분쟁으로 전개됐
다. 이 분쟁은 1559년까지 지속됐으며 여러 유

럽 국가와 오스만 제국이 연루됐다. 1512년에 니
콜라우스 코페르니쿠스(Nicolaus Copernicus, 1473-
1543년)는 지구보다는 태양이 우주의 중심이라고
주장했다. 그러는 동안 유럽 전역의 정치적, 종교
적 긴장은 악화되고 있었다. 1517년 독일인 성직
자 마르틴 루터가 '95개조 반박문'을 인쇄해 로
마 가톨릭교회의 교리와 관행을 거부하면서, 유
럽 전체는 종교적 혼란에 빠진다. 이는 광범위하
고 오랜 불화로 이어진 종교개혁을 촉발시켰고,

1527년 로마의 약탈과 함께 끝이 났다.

전성기(high) 르네상스라는 용어는 원래 1550년 조르조 바사리가 사용했다. 그는 예술가들의 성과를 '완전무결'이라 기술했다. 전성기 르네상스의 예술가들은 무엇보다도 미를, 그리고 형식과 색채의 조화를 얻기 위해 사실주의와 고대 그리스 및 로마 고전 예술에 대한 모방을 조합했다. 이 용어는 흔히 예술적 전개와 역사적 맥락을 지나치게 단순화했다는 이유로 미술사학자들의 비판을 받지만, 전통적으로 이탈리아에서 특별하게 일어난 창의적인 천재의 시대로 받아들여진다. 초기 르네상스가 주로 피렌체에서 일어나고 메디치 가문에서 자금을 지원받았지만, 전성기 르네상스는 재정적 지원의 대부분을 로마 교황으로부터 받았다. 1505년 교황 율리오 2세는 성 베드로 대성당의 재건축을 시작해 교황 후원의 선례를 마련한다. 그는 도나토 브라만테(Donato Bramante,

1444-1514년)를 건축가로 고용하고 미켈란젤로와 라파엘로에게 바티칸의 프레스코화를 주문했다. 레오나르도 다빈치와 더불어 이들은 인본주의 사상, 발명, 기술적 기량을 전형적으로 보여준 전성기 르네상스의 가장 유명한 예술가였다.

베네치아는 해양 무역으로 부를 축적하여 예술의 거대한 중심지로 발전했다. 베네치아 르네상스는 주로 조반니 벨리니의 작품을 통해서 강렬한 색과 빛으로 알려지기 시작했고, 벨리니의 제자들인 조르조네(Giorgione, 1478년경-1510년), 세바스티아노 델 피옴보(Sebastiano del Piombo, 1485년경-1547년), 티치아노 등에 의해 현저하게 확장됐다. 베네치아의 예술은 색채에 초점을 맞추어, 선에 초점을 둔 피렌체의 예술과 직접적으로 대조됐다. 1520년경에 몇몇 예술가들은 나중에 매너리즘이라 알려진 양식으로 전성기 르네상스 회화의 양상들을 과장하기 시작했다. SH

**맨 왼쪽. 라파엘로 −**
**〈시스티나의 성모〉(1512년)**
무거운 커튼으로 테를 두르고, 구름 침대 위에 마리아가 서 있는 이 그림은 라파엘로가 그의 죽음을 앞두고 그린 마지막 마리아 그림 중 하나였다. 이 그림은 교황 율리오 2세가 그의 무덤 장식으로 주문했으나, 그 대신 피아첸차에 있는 산 시스토의 베네딕트회 수도회 성당의 높은 제단에 설치됐다.

**왼쪽. 레오나르도 다빈치 −**
**〈레다의 두상〉(1503−1507년)**
젊은 여성을 4분의 3 각도에서 그린 이 초상화는 지금은 소실된 그림 〈레다와 백조〉를 위한 습작이다. 그리스 신화에서 나온 이 이야기는 신들의 왕인 제우스가 어떻게 백조로 변신하여 아이톨리아의 왕 테스티오스의 딸인 레다를 유혹하는지 들려준다.

**오른쪽. 미켈란젤로 −**
**〈도니 톤도〉(1504−1506년)**
원형의 톤도(tondo)는 사적인 후원자에게 인기 있는 그림 형태였다. 그리고 성가족과 같은 이미지는 대개 부부 침상 위쪽 벽에 걸기 위해 선택됐다. 이 그림은 부유한 은행가인 아그놀로 도니(Agnolo Doni)가 영향력이 있는 스트로치 가문의 막달레나와 결혼할 때 주문한 것으로 보인다.

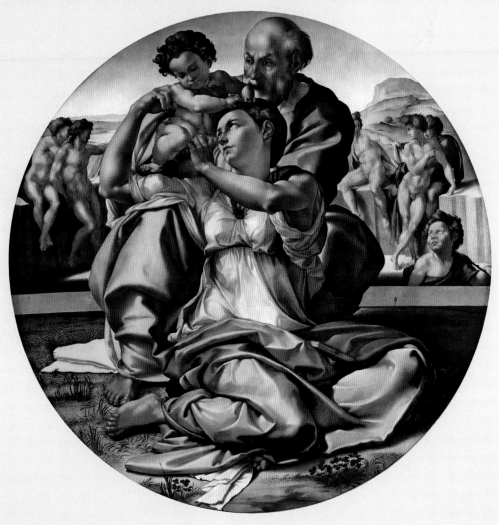

# 1520-1540

**종교개혁.** 16세기 중반 무렵의 신교도 종교개혁은 종교적이고 지적이며 정치 · 문화적인 운동으로, 대부분의 유럽을 사로잡는다. 이것은 기독교의 관례를 정하는 가톨릭교회의 권리에 의문을 제기하는 것이자 교황의 권위에 도전하는 것이다. 종교개혁은 가톨릭 예술 이미지에 크나큰 영향을 준다. 예수, 마리아 그리고 성인들의 초상에 반대했기 때문에 조각이나 규모가 큰 그림은 우상 숭배로 여겨져 훼손당하거나 적대시된 것이다. 신교 국가들에서는 세속적인 미술 형식들이 자리를 잡아, 예술가도 풍경화, 정물화, 초상화, 역사화 같은 유형으로 다양해진다. AH

### 루카스 크라나흐 – 〈마르틴 루터와 카타리나 폰 보라〉

카타리나 폰 보라(Katharina von Bora, 1499–1552년)는 종교개혁가 마르틴 루터(Martin Luther, 1483–1546년)의 아내였으며, 그녀가 결혼 전에 수녀였다는 것을 제외하고는 알려진 바가 거의 없다. 그녀는 성직자의 결혼과 신교도 가족생활에 바친 헌신으로 종교개혁에서 핵심적인 역할을 했다. 유화로 그려진 이 두폭화는 루카스 크라나흐(Lucas Cranach, 1472–1553년)의 명료한 세부사항과 사실주의로 북부 르네상스 양식을 보여준다. 이 그림은 뱀 모양의 낙관(맨 왼쪽)으로 서명한 그의 첫 번째 작품이다.

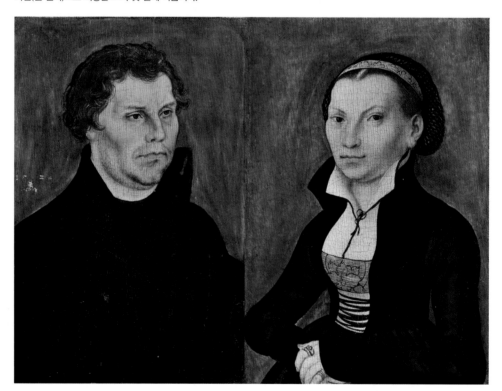

**술레이만**(Suleiman, 1494–1566년) 대제가 오스만 제국의 술탄이 되다. 46년의 재위 기간 동안 그는 제국을 크게 확장하고 법, 문학, 예술 그리고 건축 분야의 중요한 발전을 감독한다.

민중 항쟁인 **농민 전쟁**이 변화하는 계급 구조와 증가하는 시민의 권력을 동반하며 스위스, 독일, 오스트리아에서 일어나다.

| 1520 | 1524–25 | 1526 |

## 소(小) 한스 홀바인 – 〈대사들〉

소(小) 한스 홀바인(Hans Holbein the Younger, 1497–1543년)의 이 생기 넘치는 그림은 두 명의 젊은 학자를 묘사한다. 왼쪽에 있는 남자는 영국에 온 프랑스 사절인 장 드 댕트빌(Jean de Dinteville)이고, 오른쪽 남자는 신성 로마 황제의 사절 역할을 한 라보르의 주교 조르주 드 셀브(Georges de Selve)이다. 그들은 학식과 문화의 상징 옆에서 자세를 잡고 있다. 하지만 옆에서 볼 때 정상적으로 보이는 일그러진 해골(아래 중앙)은 이것이 바니타스(vanitas, 세속적인 업적이 덧없음을 보여주는 그림)라는 것을 말해준다. 커튼 뒤에 있어 거의 보이지 않는 작은 십자가상(맨 위 왼쪽)은 진실의 길을 보여준다.

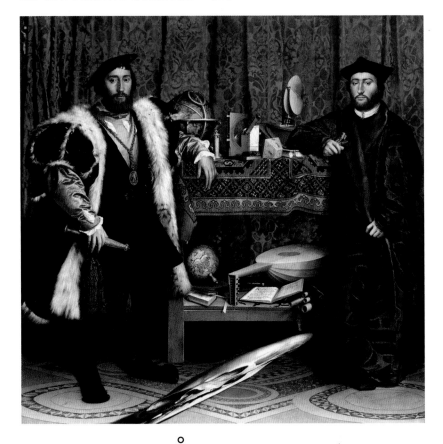

○ **메스키르히의 대가 – 〈빌덴스타인 제단화〉**

메스키르히의 대가(Master of Messkirch)는 알브레히트 뒤러 가까이에서 공부한 무명의 독일 르네상스 화가로 알려져 있으나, 11점의 제단화 중 하나인 이 유명한 그림은 지금은 후기 독일 르네상스의 대가인 페터 스트뤼프(Peter Strüb)의 작품으로 여겨진다. 그는 신교도 지역인 메스키르히의 가톨릭 가문 폰 짐메른(von Zimmerns)에게 가족을 그려달라는 의뢰를 받았다. 그는 풍부하게 장식된 기둥이 그림 패널을 둘러싸는 디자인을 사용했다.

잉카의 황제 **아타우알파**(Atahualpa, 1502년경 –1533년)가 스페인 정복자들에게 처형되고 잉카 제국이 무너지다.

신성 로마 황제 카를 5세 (Charles V, 1500–1558년)의 군대가 **로마를 약탈**한다. 이는 이탈리아 르네상스의 종말이 시작됐음을 보여준다.

헨리 8세(Henry VIII, 1491–1547년)가 자신이 영국 교회의 수장이 되고 로마 교황의 권력과 결별을 선언하는 수장령을 통과시키다.

| 1527 | 1533 | 1534 | 1536 |

# 1540-1560

**매너리즘의 출현.** 전성기 르네상스는 이제 정점을 지나고 있었지만, 이탈리아에서 예술가들은 계속 각 영역의 대가로서 존경받는다. 예술의 중심지인 피렌체와 로마는 계속 번창하는 한편, 베네치아에서는 벨리니, 티치아노, 조르조네 같은 화가들이 색채를 통한 혁신을 근거로 확실히 구분되는 학파를 발전시켜 나간다. 후기 르네상스 예술은 회화적 기교에 주목해 전성기 르네상스의 시각적 하모니에서 탈피한 매너리즘 예술가에게 길을 터주었다. 유럽 여러 곳에서 경제가 호황을 누리고, 네덜란드가 유럽 대륙에서 가장 상업적으로 번창한 국가 중 하나가 된다. 앤트워프(Antwerp, 안트베르펜)는 국제적인 매력과 번창함으로 예술가와 후원자 모두에게 중요한 곳이 된다. 이 무역도시에서 제작된 작품은 이곳의 성장과 다양화된 경제를 반영한다. ED

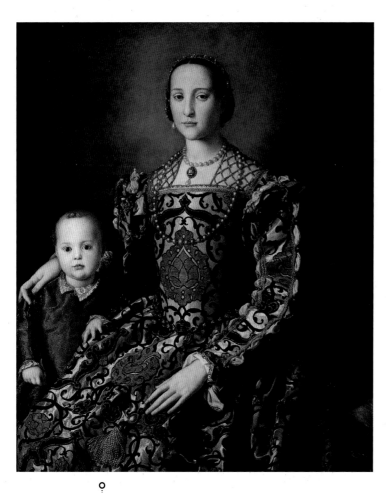

## 브론치노 – 〈톨레도의 엘레오노라 초상화〉

아뇰로 브론치노(Agnolo Bronzino, 1503–1572년)는 부유하고 영향력 있는 피렌체의 공작 코시모 1세 데 메디치에 소속된 궁정 화가였다. 그가 완성한 유력한 피렌체 가문의 많은 초상화 중 하나가 여기에 있는 톨레도의 엘레오노라 공작부인(Duchess Eleonora)의 초상이다. 어린 아들 조반니 데 메디치와 함께 있는 그녀의 태연함과 차가운 태도는 매너리즘 초상화의 전형이다. 질감과 빛의 대가인 브론치노는 화려한 질감을 가진 공작부인의 드레스와 반짝이는 보석을 통해 메디치 가문의 부를 강조했다. 그뿐만 아니라 그녀의 어린 아들로 상징되듯이 가문의 혈통으로 계속되는 권력을 강조했다.

**트리엔트 공의회**가 1545년과 1563년 사이에 이탈리아에서 열리다. 이는 반종교개혁을 구체화하는 중대한 사건이다. 트리엔트 공의회는 가톨릭과 확연히 구분되는 종교로 개신교가 수립됨으로써 촉발되어, 두 기독교 분파 사이에 수년에 걸친 내전을 불러일으킨다.

**조르조 바사리**가 그의 역사적인 『미술가 열전』을 출간하다.

| 1544–45 | 1545 | 1550 |

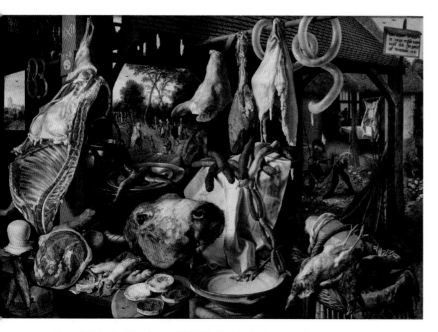

## 피테르 아르첸 – 〈고기 진열대와 구호품을 주는 성가족〉

매너리즘 화가들은 참신함에서 즐거움을 찾았으며, 흔히 색다른 관점에서 친근한 소재를 그렸다. 네덜란드 화가 피테르 아르첸(Pieter Aertsen, 1508–1575년)은 정물화와 장르화의 전문가였지만, 그의 그림은 대개 배경 속에 반쯤 숨겨진 종교적인 장면을 담고 있다. 아르첸은 푸줏간의 진열대 내부를 묘사한 기이한 시장 장면을 네 개의 거의 동일한 버전으로 그렸다. 상징주의로 가득 찬 이 그림의 주된 도덕적 교훈은, 불쾌감을 주는 전경의 넘치는 음식과 멀리서 거지에게 빵을 주는 성모 마리아 사이의 신랄한 대조를 통해 전달된다.

## 티치아노 – 〈디아나와 악타이온〉

티치아노 베첼리오(Tiziano Vecellio, 1488년경–1576년)는 오비디우스의 『변신 이야기』에서 영감을 받아 이 인상적인 캔버스를 그렸다. 스페인의 국왕 펠리페 2세로부터 주문을 받은 이 작품은 6개의 대형 신화 그림 중 다섯 번째 그림이다. 젊은 사냥꾼 악타이온이 사냥의 여신 디아나에게 억지로 들이닥치고, 디아나는 자신을 감추려고 애쓰는 장면이다. 이 그림은 디아나와 칼리스토를 그린 여섯 번째 작품과 짝으로 여겨지며, 티치아노는 이들 작품을 완성하는 데 3년이 넘게 걸렸다. 마드리드, 프랑스, 영국의 왕실 소장품으로 옮겨 다녔음에도 불구하고, 이 두 캔버스는 항상 함께 있었다.

**카를 5세**(Charles V)가 그의 아들 펠리페를 위해 스페인 국왕의 지위에서 물러나다. 역사상 가장 강력한 군주 중 한 명이었던 그는 신성 로마 제국의 황제로서 유럽에 있는 합스부르크 소유지를 지배했을 뿐 아니라, 신세계 발견으로 확장되는 스페인 제국을 통치했다. 그는 공직에서 물러난 후, 스페인 유스테의 수도원에 있는 집으로 낙향한다.

**코시모 1세 데 메디치**가 조르조 바사리에게 우피치 단지를 건설할 것을 주문한다. 이곳에서 메디치 가문 미술 컬렉션의 주요 작품들이 계속해서 전시된다.

| 1551 | 1556 | 1556–59 | 1560 |
|------|------|---------|------|

상단. 카롤루스 뒤랑 – 〈말을 타고 있는
마드무아젤 크루아제트〉(1873년)
여배우인 소피 크루아제트(Sophie
Croizette)는 카롤루스 뒤랑(Carolus-
Duran, 1837–1917년)의 처제이다. 이 그림
은 예술가들에게 인기 있었던 해변 휴양
지인 노르망디 트루빌에서 그려졌다.

오른쪽 상단. 안토니 반다이크 –
〈성 앙투안과 함께 있는 카를 1세〉
(상세, 1633년)
성 앙투안(St Antoine)은 카를의 승마
교사였다. 이 그림은 말을 타고 방으로
들어가는 카를의 모습을 보여주기
위해 걸려 있었을 것이다.

맨 오른쪽. 자크 루이 다비드 –
〈알프스를 넘는 나폴레옹〉(1801년)
이 감동적인 기마 그림은 매우 칭송을
받아서, 다비드와 그의 작업실은
이 작품의 복제품을 네 점 제작했다.

# 기마 초상화

기마 초상화는 르네상스부터 계속해서 왕실의 위엄과 권력이란 관념을 나타내는 데 도움을 주었다. 이러한 작품을 그리는 예술가들은 흔히 그들의 소재를 실제보다 돋보이게 했으며, 가장 훌륭한 본보기가 되는 그림 중 몇 점은 평범한 현실이 숨 막히는 시각적 드라마와 우아한 아름다움으로 변형되는 경이로운 이미지를 보여준다.

기마상은 고대 그리스와 로마에서 만들어졌으며, 중요한 작품 하나가 여전히 남아 있다. 바로 마르쿠스 아우렐리우스 황제의 실물보다 큰 유명한 청동상이다. 기마상 형식은 르네상스에서 부활했으며, 특히 15세기 조각에서 가장 훌륭한 걸작 두 점에서 볼 수 있다. 하나는 파두아에 있는 도나텔로의 가타멜라타 기마상(1443-1453년)이고, 다른 하나는 베네치아에 있는 베로키오의 콜레오니 기마상(1481-1496년)이다. 피렌체 성당에 있는 파올로 우첼로의 〈존 호크우드 경〉(1436년)과 안드레아 델 카스타뇨(Andrea del Castagno, 1423-1457년)의 〈니콜로 다 톨렌티노〉(1455-1456년)는 기마 조각상을 모방한 인상적인 프레스코화이다. 하지만 그림으로 그려진 기마 초상화의 전통은 실제로 한 세기 후에 티치아노가 그린 〈황제 카를 5세의 기마상〉(1548년)과 함께 시작된다. 이 초상화는 전년도에 벌어진 뮐베르크 전투에서 카를 5세의 승리를 기념하는 것이다. 티치아노의 그림에서 카를은 차분한 권위가 넘쳐흐른다. 실제로 카를은 통풍으로 심하게 고생하여 가마에 실린 채 전쟁터로 옮겨졌으며, 기마 초상화를 그리는 많은 다른 화가들도 적합한 영웅적 이미지를 창조하기 위해 이와 비슷하게 사실을 변경했다. 카를 1세의 궁정 화가인 안토니 반다이크(Anthony

van Dyck, 1599-1641년)는 소재를 실제보다 돋보이게 하는 데 달인이었다. 카를은 태도에는 위엄이 있었지만 키가 작았다. 그래서 반다이크는 영리하게 낮은 시점에서 그를 묘사하여 부족한 키를 숨겼다. 훨씬 더 노골적으로 자크 루이 다비드의 〈알프스를 넘는 나폴레옹〉은 역사적 사건의 정확한 묘사라기보다는 아주 멋진 선전 활동이었다. 나폴레옹은 1800년도에 이탈리아를 침략했을 때 안내자가 이끄는 노새를 타고 알프스를 넘었지만, 그는 '차분하게, 사나운 말을 타고 있는 것'처럼 보이고 싶다고 말했다. 다비드는 그의 명령을 멋지게 따랐다.

다비드가 그의 걸작을 그릴 즈음에는 기마 초상화가 더 이상 왕족, 귀족, 군대 지휘자의 이미지에 국한되지 않았다. 렘브란트는 1663년 암스테르담의 부유한 상인의 기마 초상화를 그렸다. 비록 그 당시에 이런 초상화는 흔치 않았지만, 18세기에는 말을 탄 모습으로 그려지는 것이 신사들에게 꽤 흔한 일이 됐다. 하지만 일반적으로 이러한 그림은 티치아노, 반다이크 또는 다비드의 장엄한 실물 크기의 이미지보다는 훨씬 작았다. 권력보다 매력을 중시한 카롤루스 뒤랑의 〈말을 타고 있는 마드무아젤 크루아제트〉 같은 초상화들과 함께, 19세기 동안 영역의 확장이 계속됐다. IC

# 1560-1580

**변화의 시대.** 16세기 유럽은 많은 변화가 진행된다. 공공의 종교적 이미지가 금지되고, 중산층이 급속도로 성장한다. 학문이 빠르게 발전하고 관찰과 실험으로 습득한 지식이 강조된다. 화가들은 시대를 반영하고 더욱 창의적이 되도록 요구받는다. 이들은 보통 사람과 일상생활을 묘사하는 초상화와 장르화에 관심을 돌리거나, 성경 이야기를 각색하고 성인을 논란의 여지가 적은 인물들로 대체한다. 예술가들은 그림에서 정확한 해부학을 구현하는 것에 더욱 관심을 가지게 되고, 소재에 관한 새롭고 사실적인 기법을 개발하기 시작한다. AH

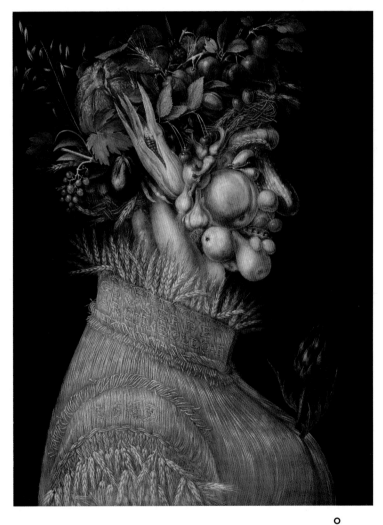

### 주세페 아르침볼도 – 〈여름〉

사계절을 묘사하는 획기적인 연작의 일부인 〈여름〉은 막시밀리안 황제(Maximilian I, 1459–1519년)를 위해 그려졌다. 이것은 과일과 채소로 구성된 두상으로, 볼은 발그레한 복숭아이고, 입은 배이며, 열린 완두콩 꼬투리는 치아를 형성한다. 이 모든 것은 여름을 상징한다. 특이한 구성임에도 불구하고, 이것은 웃는 얼굴이며 행복을 나타낸다. 주세페 아르침볼도(Giuseppe Arcimboldo, 1527년경–1593년)의 특이한 주제는 훗날 초현실주의자들의 관심을 끈다.

스페인의 **펠리페 2세**(Felipe II, 1527–1598년)가 이베리아 반도 중심에 있는 마드리드에 자신이 항상 거주하는 궁전을 세운다. 이전에는 궁전이 군주가 있는 곳으로 이동했다.

**1561**

**1563**

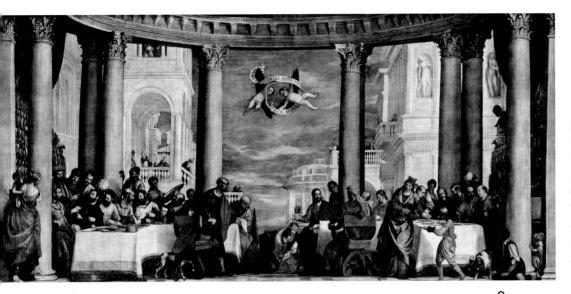

## 파올로 베로네세 – 〈바리새인 시몬 집에서의 만찬〉

성 세바스찬 수도원을 위한 이 웅장한 그림은 그리스도가 참석했던 저녁 식사를 묘사한다. 파올로 베로네세(Paolo Veronese, 1528–1588년)는 흔히 복음서의 이야기를 취하여, 화려하고 우아한 옷을 차려입은 손님들이 있는 호화로운 장면을 연극적이고 정교한 원근법을 사용하여 창조했다.

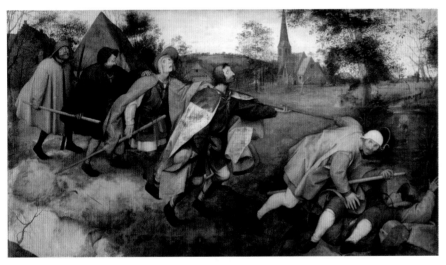

**성 바르톨로메오 축일의 학살**(프랑스 위그노 교도(신교도)에 대한 폭력 사태)이 8월 24–25일에 파리에서 발생하다. 카테리나 데 메디치(Catherine de' Medici, 1519–1589년)가 모의하고, 로마 가톨릭 귀족과 다른 시민들이 실행한 이 학살은 신교도 지도자 가스파르 드 콜리니(Gaspard de Coligny, 1519–1572년)와 위그노 교도 3,000여 명의 목숨을 앗아간다. 이 폭력 사태는 다른 도시로 퍼져 나가 3만 명이 넘는 사망자를 낳았고 프랑스를 내전으로 몰아넣는다.

### 대(大) 피터르 브뤼헐 – 〈장님을 이끄는 장님〉

이 기념비적인 작품은 피터르 브뤼헐(Pieter Bruegel, 1525년경–1569년)의 생이 끝을 향해 갈 때 그려졌다. 이것은 그의 고향을 찢어놓은 종교적 충돌에 대한 절망감을 반영한다. 그는 가톨릭(묵주를 가진 사람으로 상징)과 신교도(루터주의에 대한 경구적인 언급인 류트로 상징)를 모두 탓했다. 양쪽 진영의 극단주의자들은 나라를 교회(위쪽)로부터 멀어져 도랑에 빠지도록 이끈다.

헤일리헤를레에서 스페인 군대를 상대로 네덜란드 반란 세력이 승리한 것은 **'80년 전쟁'**의 시작을 나타낸다. 이 전쟁은 네덜란드 독립을 위한 오랜 투쟁으로서, 스페인이 공식적으로 네덜란드 공화국을 인정하는 1648년에 종결된다.

오와리의 군주인 **오다 노부나가**(Oda Nobunaga, 1534–1582년)가 교토에 있는 제국의 수도를 장악하고 일본의 통일을 시작한다.

영국 탐험가 **프랜시스 드레이크**(Francis Drake, 1540년경–1596년)가 세계를 일주하는 3년간의 항해를 위해 그의 자그마한 기함인 골든하인드호에 승선하다.

1568    1570   1572    1577

# 1580-1600

**후기 르네상스.** 예술, 과학, 철학, 정치에서 근대 시대의 문턱을 맴돌며, 커져가는 번영과 정치적 안정이라는 배경에 맞서 후기 르네상스가 발생한다. 인쇄기는 모두가 소통할 수 있게 해준다. 새로운 천문학 체계를 개발하고 신대륙을 탐험한다. 문학, 철학, 특히 예술이 번창하고, 자연 세계의 아름다움에 크나큰 관심을 갖게 된다. 과학적 분류에 관한 새로운 지식과 함께 이국적인 과일과 꽃의 표본이 그림으로 널리 알려진다. 이제 자연물이 연구할 가치가 있는 것으로 평가되면서, 정신적이고 신화적인 그림 소재에서 벗어나고자 하는 움직임이 생긴다. 유럽의 예술가들은 수많은 작품에서 자연의 삽화와 정물화를 제작하기 시작한다. AH

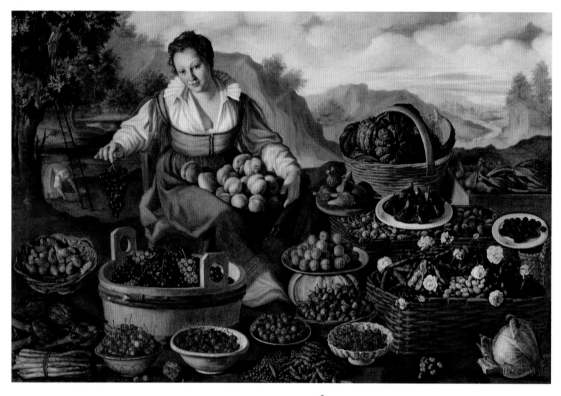

**빈첸초 캄피 – 〈과일 판매상〉**
빈첸초 캄피(Vincenzo Campi, 1535년경–1591년)는 사실적인 장르화라는 플랑드르 양식으로 작업한 최초의 이탈리아 북부 예술가 중 한 명으로 가장 잘 알려진 화가이다. 〈과일 판매상〉은 드문드문 섞인 채소와 바구니에 담긴 풍성한 과일을 파는 여인을 묘사한다. 가정적인 장면을 담은 자연주의적 그림은 경제적인 이유로 인기가 있었다. 음식을 준비하고 만드는 것은 일상생활의 중심이었다.

**스페인이** 8월의 알칸타라 전투에서 결정적인 승리를 한 이후 **포르투갈을 지배**하다.

**그레고리력**이 가톨릭 유럽(이탈리아, 스페인, 포르투갈, 폴란드)에서 채택되다. 이는 부활절 날짜를 바로잡기 위해 교황 그레고리 13세가 도입한 변화이다.

1580

c.1580

1582

## 존 화이트 – ⟨로어노크 인디언⟩

존 화이트(John White, 1540년경–1590년경)는 1587년
신대륙의 로어노크 섬으로 파견된 최초의 식민지
주민에 속한 예술가였다. 그는 그들의 삶과 의복을
독특한 시각으로 기록한 지역 인디언들의 초상화를 많이
그렸다. 그의 수채화와 지도는 북아메리카의 토착 집단에
대한 가장 유익한 삽화이며, 18세기 쿡 선장과 함께
항해한 예술가보다 앞선다.

## 소(小) 마르쿠스 헤라르츠 – ⟨장군 토마스 리⟩

⟨장군 토마스 리⟩는 여왕
엘리자베스 1세의 대변인이자
그의 사촌이었던 헨리 리 경
(Sir Henry Lee, 1533–1611년)
이 소(小) 마르쿠스 헤라르츠
(Marcus Gheeraerts the
Younger, 1561년경–1636년)
에게 의뢰한 것으로 추정된다.
이 초상화에서 토마스 리 장군은 습지를
편안하게 걸을 수 있도록 다리를
드러낸 아일랜드 보병의 예복을
입고 있다. 그의 경력 후반기에
토마스 리는 에식스 반란에
연루되어, 반역죄로 재판을 받고
타이번에서 처형됐다.

프랑스의 **앙리 4세**(Henry Ⅳ,
1553–1610년)가 위그노에게
종교적 자유를 부여하고 프랑스
종교 전쟁을 종결하는 낭트
칙령을 발표하다.

**글로브 극장**이 런던에서
문을 열고 이 도시의 가장
크고 선풍적인 극장으로
자리 잡는다. 이 극장에서
「햄릿」, 「오셀로」, 「리어왕」
을 포함한 많은 윌리엄
셰익스피어 극의 최초
시연이 열린다.

스페인의 **펠리페 2세**가
영국의 엘리자베스 1세의
신교도 통치에 대항하기
위해 스페인 함대를
보내지만 패배한다.

**1585–93**　　**1588**　　**1594**　　**1598**　　**1599**

## 「초상화 기법에 관한 논문」

1600년경에 니콜라스 힐리어드(Nicholas Hilliard, 1547년경–1619년)는
세밀화를 그리는 기술을 설명한 「초상화 기법에 관한 논문(The Art of
Limning)」을 썼다. 이 논문에서 그는 자신의 사회적이고 미학적인 관점뿐만
아니라 작업 방식에 대해 많은 것을 밝혔다. 그는 자신의 기법이 오직 귀족
신사가 숙련하기에 적합하다고 생각했다. 또한 고요하고 깨끗한 작업 환경의
중요성을 강조했으며, 예술가에게 '먼지와 머리카락을 가장 적게 흘리는'
비단옷을 입을 것을 조언했다. 심지어 섬세한 그림 위에 비듬을 떨어뜨리지
않게 주의하라고 조언했다. 그는 대개 카드에 고정시킨 품질 좋은 송아지
피지 위에 그림을 그렸다. 훗날 몇몇 세밀화 작가들은 상아를 선호했다.

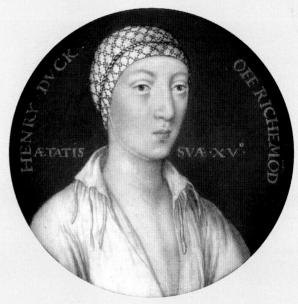

# 미니어처 초상화

16세기 초반에 독특한 예술 형태로 출현한 미니어처 초상화는 엘리자베스 1세와 제임스 1세 시대의 영국에서 융성했다. 특히 기법의 정교함에 있어서 니콜라스 힐리어드의 작품을 능가하는 것은 없었다.

**맨 왼쪽 상단. 아이작 올리버 – 〈나무 아래 앉아 있는 젊은 남자〉(1595년경)**

아이작 올리버(Isaac Oliver, 1568년경–1617년)는 프랑스에서 태어났지만 어릴 때 영국으로 보내져 니콜라스 힐리어드의 도제가 됐고, 그의 가장 뛰어난 문하생이 됐다. 그리고 세기가 바뀌면서 그의 가장 강력한 경쟁자가 됐다.

**왼쪽 상단. 니콜라스 힐리어드 – 〈장미꽃 사이의 젊은 남자〉 (1588년경)**

힐리어드의 걸작으로 알려진 이 작품은 엘리자베스 시대의 매우 특징적이었던 사랑의 아픔에 관한 소네트와 류트 송을 상기시키는 우울한 젊음의 이미지이다.

**왼쪽. 루카스 호렌바우트 – 〈헨리 피츠로이, 리치먼드와 서머셋의 공작〉(1534년경)**

호렌바우트는 헨리 8세 궁정에서 존경받는 일원이었다. 이 미니어처 모델인 헨리 피츠로이(Henry Fitzroy)는 헨리와 엘리자베스 블런트(Elizabeth Blount) 사이에서 낳은 아들로, 왕이 인정한 유일한 서자이다.

예술사적 맥락에서 '세밀화(miniature)'라는 단어는 두 개의 다른 회화 양식에 적용된다. 채색된 필사본에 있는 삽화, 그리고 매우 작은 초상화이다. 이 용어는 그러한 이미지들의 작은(minute) 크기에서가 아니라, 필사본에 자주 사용된 물감(연단(鉛丹)으로 불리는 적색 안료)을 기술하는 라틴어 단어 미니엄(minium)에서 유래됐다. 작은 초상화는 가끔 필사본에 포함됐는데, 이러한 이미지를 독립적인 작품으로 창안하려는 발상이 1520년경에 유행한 것으로 보인다(아마도 15세기 중반부터 유행하기 시작한 초상화 메달의 영향을 받았을 것이다). 미니어처 초상화가 최초로 확실히 언급된 연대는 프랑스의 프랑수아 1세(François I, 1494-1547년)의 누이인 마르그리트 달랑송(Marguerite d'Alençon, 1492-1549년)이 영국의 헨리 8세에게 두 개의 로켓을 선물로 보냈던 1526년으로 거슬러 올라간다. 이 로켓들을 열면 초상화가 나오는데 하나는 국왕 프랑수아이고, 다른 하나는 그의 두 아들이었다. 불행하게도 이 두 개의 로켓은 전해지지 않았지만, 최초로 알려진 미니어처의 기원과 거의 같은 시기였다. 이 분야에서 최초의 주목할 만한 전문가는 루카스 호렌바우트(Lucas Horenbout, 1490/95년경-1544년)였다. 그는 플랑드르에서 태어났지만, 생애 마지막 20년은 헨리 8세의 궁정에서 일하며 영국에서 보냈다.

호렌바우트는 헨리를 위해 일한 독일 출신의 위대한 예술가 한스 홀바인에게 미니어처 회화를 가르쳤다고 전해진다. 그는 완벽하게 호렌바우트를 압도했으며, 미니어처의 작은 크기에도 불구하고 비범한 강력함과 위엄을 갖춘 이미지를 창조했다. 그의 작품은 모든 미니어처 화가 중 가장 유명한 니콜라스 힐리어드에게 영감을 주었다. 니콜라스 힐리어드는 미니어처 초상화를 영국 예술가와 특히 관련 있는 전문 분야로 만드는 데 기여한 주요 인물이다. 그의 모델에는 특히 엘리자베스 1세, 프랜시스 드레이크 경, 월터 롤리 경(Sir Walter Raleigh, 1552년경-1618년)을 비롯하여 가장 유명한 동시대 인물 몇이 포함되어 있었다. 대부분의 미니어처 초상화는 둥근 모양이거나 타원형이며, 머리에서 어깨 혹은 흉상까지 그리는 형식이었다. 그리고 커다란 동전 크기보다 더 크지는 않았다. 하지만 미니어처 화가들은 가끔 직사각형 모양을 사용했고, 힐리어드의 〈장미꽃 사이의 젊은 남자〉처럼 전신 인물에 적합하도록 조금 더 크게 만들기도 했다. 미니어처는 작은 상자나 캐비닛에 보관됐지만, 흔히 보석처럼 착용했다. 예를 들면 목에 두르거나, 가운 또는 심지어는 머리카락에 부착했다. 이러한 친밀하고 은밀한 작품들은 이상적인 사랑의 징표가 됐다. 힐리어드 이후로는 그의 시각적인 시에 근접할 수 있었던 대표자가 거의 없었지만, 미니어처는 19세기 중반 작은 사진 초상화가 일반적으로 미니어처를 대체할 때까지 계속해서 유럽(그리고 미국에서도)에서 인기가 있었다. IC

# 1600-1620

**스페인의 쇠퇴.** 17세기 초반에 스페인은 여전히 이탈리아와 북유럽 (그뿐 아니라 아메리카 식민지의 거대한 영토까지)의 넓은 지역을 통치한 다. 하지만 제국의 재정은 약화되고, 자원은 감당 못할 만큼 필요해지고, 속국은 자유를 위해 싸우게 됨에 따라, 스페인의 강력한 제국은 흔들리기 시작한다. 이런 정치적 쇠퇴에도 불구하고 스페인은 문화에서 황금 시기를 누린다. 하지만 이탈리아는 예술적으로 여전히 패권 국가였다. 특히 로마는 유럽의 예술 수도로 군림하며 도전을 불허한다. 화가와 조각가는 고대와 르네상스 예술의 경이로움을 보기 위해, 그리고 건축 호황기에 새로 지어지거나 개량 공사를 하는 교회와 궁전들의 장식 일을 구하기 위해 사방에서 이곳으로 모여든다. IC

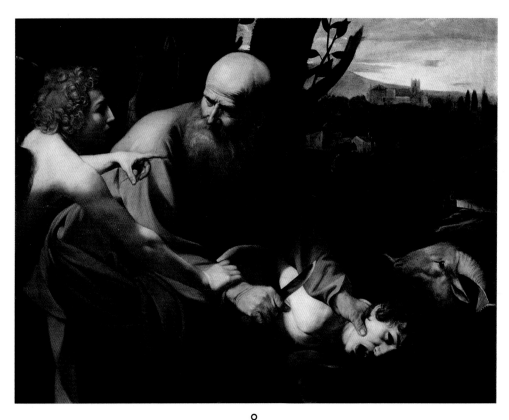

### 카라바조 – 〈이삭의 희생〉

17세기의 처음 20년 동안 카라바조 (Caravaggio, 1571–1610년)는 명암의 극적인 대조를 세속적인 사실주의와 결합한 강력한 화풍으로 유럽에서 가장 영향력 있는 화가였다. 그에게 영감을 받아 카라바지스티(Caravaggisti)라고 불리는 많은 추종자들이 생겨났다. 그는 주로 로마에서 작업했으며, 다양한 국적을 가진 모방자들이 그의 획기적인 화풍을 자기네 나라로 가져갔다. 이 특유의 강렬한 성서 장면은 나중에 교황 우르바노 8세(Urban VIII, 1568–1644년)가 되는 추기경 마페오 바르베리니(Maffeo Barberini)를 위해 제작된 것으로 보인다.

근대 과학을 예견하는 견해를 가졌던 철학자이자 천문학자인 **조르다노 브루노**(Giordano Bruno, 1548–1600년)는 로마에서 이단자로 몰려 화형에 처해진다.

가톨릭 봉기의 서막으로 런던의 상원을 폭발하려는 시도인 **화약 음모 사건**(Gunpowder Plot)이 실패하다.

비록 스페인은 1648년까지 네덜란드의 공식적인 독립을 인정하지 않지만, 12년 휴전이 시작되면서 **네덜란드 공화국**이 스페인으로부터 해방을 맞게 될 것을 보여준다.

| 1600 | c.1603 | 1605 | 1609 |

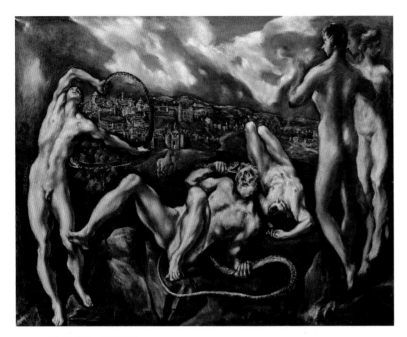

## ○ 엘 그레코 – 〈라오콘〉

그가 살았던 시대의 가장 위대한 스페인 화가인 엘 그레코(El Greco, 1541–1614년)는 주로 스페인 예술의 가장 큰 특징을 이룬 종교적 소재를 다루었다. 하지만 그는 또한 뛰어난 초상화 화가였고, 가끔은 다른 영역을 시도하는 모험을 했다. 〈라오콘〉은 고전 신화를 근거로 한 그의 유일한 그림으로 알려져 있다. 이 소재는 같은 것을 다룬 굉장한 고대 조각이 1506년 로마에서 발굴된 이후 예술에서 잘 알려지게 되었다(29쪽 참조). 엘 그레코는 스페인에 정착하기 전 로마에서 살았던 1570년에서 1576년 무렵에 이 조각상을 보았을 것이다.

## 아르테미시아 젠틸레스키 – 〈홀로페르네스의 목을 베는 유디트〉

17세기에 여성이 예술가로서 독자적인 경력을 추구하는 것은 어려웠다. 하지만 아르테미시아 젠틸레스키(Artemisia Gentileschi, 1593–1656년경)는 뛰어난 재능에 더해 엄청나게 강인한 성격을 지녔으며, 로마(출생한 곳), 피렌체, 베네치아 그리고 나폴리(사망한 곳)에서 성공적으로 작업했다. 또 몇 년간 영국에도 거주했다. 성경에 나오는 영웅적인 여자 유디트가 적의 장군을 죽이는 이 강렬한 장면(카라바조에게 영향을 받은)에서처럼, 그녀는 대개 중심적인 역할을 하는 강한 여성을 보여주는 소재를 그렸다.

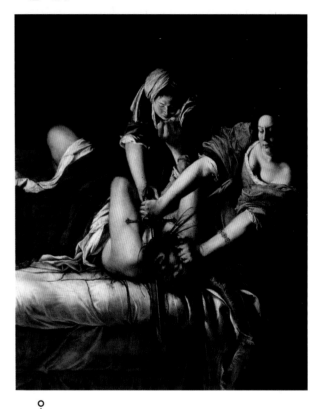

프랑스의 **앙리 4세**가 암살되다. 그는 내전 이후 안정을 회복시키고 파리를 멋진 근대 도시로 변모시키는 작업을 추진한 왕이다.

『**흠정역 성경**』 또는 『**킹 제임스 성경**』(제임스 1세의 명령으로 완성)이라고 알려진 개정판 영어 성경이 출간된다. 이것은 영국 문학의 획기적인 중요 사건으로 여겨진다.

**30년 전쟁**이 보헤미아에서 시작되다. 이 일련의 충돌에 결국 대부분의 주요 유럽 강국들이 휘말리면서, 공격 대상과 동맹들이 변화하는 복잡한 양상을 띠게 된다.

c. 1610 ‖‖‖‖‖‖ 1610 ‖‖‖‖‖‖‖ 1611 ‖‖‖‖‖‖‖‖ c. 1615 ‖‖‖‖‖‖ 1618 ‖‖‖‖‖‖‖

# 1620-1640

**네덜란드 공화국의 융성.** 스페인으로부터 어렵게 독립을 쟁취한 이후, 네덜란드 공화국(오늘날 네덜란드로 알려진)은 최상의 해군과 세계 무역을 기반으로 한 강력한 경제력으로 고작 수십 년 만에 유럽의 주요 강대국 중 하나로 발전한다. 문화적인 면에서도 네덜란드 공화국의 번영은 주목할 만한데, 이 나라는 예술적으로 후미진 곳에서 비할 데 없는 활기와 다양성으로 회화가 번창한 곳으로 탈바꿈한다. 몇몇 도시는 회화에서 그 도시만의 독특한 전통을 개발하고, 수도 암스테르담은 국제 예술 시장의 주요 중심지 중 하나가 된다. 다른 나라들에서는 교회와 귀족이 여전히 선도적인 후원자였지만, 네덜란드 공화국에서 그들의 위치는 왕성해진 중산층이 차지한다. 이들 중산층은 대체로 그들의 나라와 자기들의 업적에 대해 자부심을 표현하는 꽤 수수한 주제들을 선호한다. IC

외국에 거주하는 네덜란드와 플랑드르 예술가들의 공제 조직인 **쉴더스벤트**(The Schildersbent, 화가 모임)가 로마에서 설립된다. 이 조직은 1720년까지 지속된다.

**프란스 할스 –
〈플루트를 들고 노래하는 소년〉**

이 그림은 프란스 할스(Frans Hals, 1581년경–1666년)의 작품을 대표하는 움직임과 삶의 감정을 전형적으로 보여준다. 그는 17세기 네덜란드 예술의 첫 번째 대가로 평가받는다. 그의 초기 회화는 새롭게 독립한 국가의 정신을 담아내는 자신감 넘치는 낙관주의를 띠고 있다. 네덜란드 회화는 일반적으로 일상의 생활에 관심을 갖지만, 대개 의미를 강조한다. 따라서 이 그림은 젊은 음악가의 고혹적인 초상화일 뿐만 아니라 원래는 오감을 보여주는 연작 중 하나인, 즉 청각에 대한 것으로 보인다.

마페오 **바르베리니**가 교황 우르바노 8세가 된다. 그는 1644년까지 교황으로 재위하며, 자신이 살던 시대의 걸출한 예술 지원자 중 한 사람이 된다.

루이 13세가 **리슐리외 추기경**(Cardinal Richelieu, 1585–1642년)을 수상으로 지명한다. 그는 이 직위를 수행하면서 실질적으로 프랑스의 통치자이자, 국가의 커져가는 정치적 권력의 주요 설계자가 된다.

c. 1620   1623   1624   c. 1625

## 발타사르 판 데르 아스트 –
〈꽃, 과일, 조개껍데기 그리고 곤충의 정물화〉

정물화는 네덜란드 회화의 중요한 전문 분야가 되었다. 정물화는 흔히 국가의 부유함과 성공의 혜택을 보여주려는 욕구를 반영한다. 가장 인기 있는 정물화의 유형 중 하나는 여기 있는 발타사르 판 데르 아스트(Balthasar van der Ast, 1593년경–1657년)의 그림처럼, 풍족함을 표현하는 음식과 다른 사물들이 가득 찬 테이블을 보여주는 것이었다. 하지만 이와 같은 그림은 삶의 덧없음을 관람자들에게 상기시키는 깊은 의미를 담고 있었을 것이다. 대부분 과즙이 풍부한 과일과 아름다운 꽃은 곧 부패하기 때문이다.

## 페테르 파울 루벤스 – 〈파리스의 심판〉

그가 살던 시대에 북유럽의 선도적인 예술가인 페테르 파울 루벤스(Sir Peter Paul Rubens, 1577–1640년)는 국제적인 경력을 가졌지만 주로 남부 네덜란드(근대의 벨기에)의 앤트워프에서 활동했다. 남부 네덜란드는 옆 나라인 네덜란드 공화국이 자유를 쟁취한 이후에도 여전히 스페인의 속국으로 남아 있었고, 루벤스는 대부분 네덜란드 화가와는 매우 다른 환경에서 작업했다. 그의 후원자 중에는 당시 가장 저명한 남성과 여성들이 포함되어 있었고, 그의 소재는 이 멋진 신화적 그림처럼 대개 일상생활과 동떨어져 있었다.

**갈릴레오 갈릴레이가**
로마에서 열린 종교재판에서 지구가 우주의 중심이 아니고 태양 주위를 돈다는 그의 이교도적인 믿음을 철회하도록 강요당하다.

c. 1629 · 1633 · c. 1635

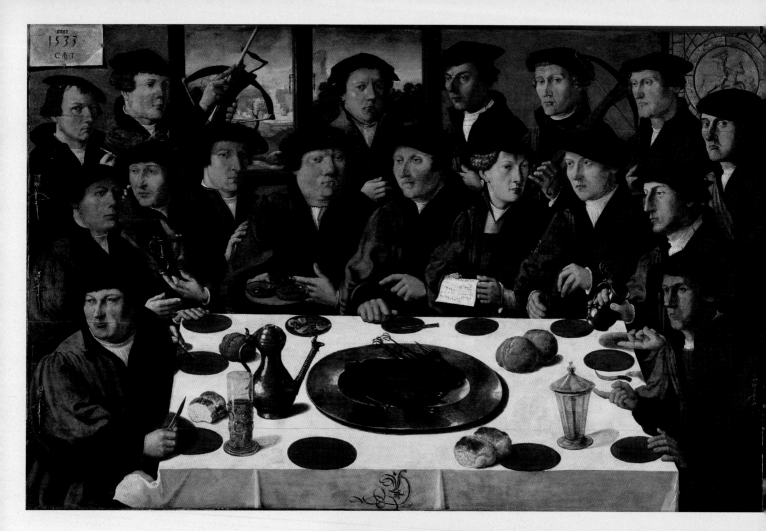

## 마지막 위대한 표현

렘브란트의 친숙한 그림인 〈야간순찰〉은 잘못 이해되고
있다. 이 그림은 야간순찰의 장면을 표현한 것이 아니라,
18세기 후반의 지저분한 광택제 때문에 이렇게 보이는
것이다. 그런 제목이 부여된 것도 이때이다. 〈야간순찰〉
은 1640년대 초반에 암스테르담 민병대 본부를 위해
여섯 명의 다른 화가들이 그린 여섯 개의 자경단 그림 중
하나이다. 이 의뢰는 전통에 관한 마지막 위대한 표현을
나타낸다. 1648년 스페인이 공식적으로 네덜란드 공화국의
독립을 인정했고, 자경단은 결과적으로 의미를 잃게 되었기
때문이다.

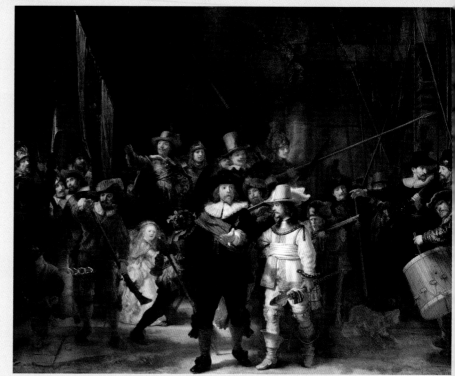

# 네덜란드 민병대 초상화

국가와 시민 또는 조직의 자긍심과 임무를 표현하는 수단으로서, 집단 초상화는
17세기 네덜란드 예술의 황금시대의 독특한 특징이었다. 민병대원 같은 사람들을 그린
이런 초상화에는 걸출한 대가의 유명한 작품이 포함되어 있다.

**왼쪽 상단. 코르넬리스 안토니스(Cornelis Anthonisz) – 〈암스테르담의 석궁 자경단 단원의 연회〉(1533년)**
이것은 최초의 민병대 초상화 중 하나이다. 언뜻 보기에 민병대 연회인지는 분명하지 않지만, 두 사람이 석궁을 들고 있고, 다른 사람들의 소매를 장식하는 석궁 엠블럼이 보인다.

**왼쪽. 렘브란트 판 레인 – 〈야간순찰〉(1642년)**
이 그림의 공식적인 표제는 '프란스 바닝 코크와 부관 빌렘 판 루이텐부르흐의 민병대 부대(The Militia Company of Captain Frans Bannig Cocq and Lieutenant Willem van Ruytenburch)'이다. 코크는 검은 의복을 입은 인물이고, 부관은 흐릿한 노란색 의복을 입고 그의 옆에 서 있다.

17세기 네덜란드 공화국에서 제작된 대다수의 그림은 궁전이나 교회보다는 중산층의 저택에 전시하기에 적합한 적당한 크기였다. 하지만 이러한 추세에서 벗어나는 하나의 예외가 있었는데, 커다란 집단 초상화는 다른 곳과 비교할 수 없을 만큼 공화국에서 인기를 얻었다. 이러한 그림은 특별한 직업 집단 또는 자선단체 같은 다양한 유형의 시민 단체들이 주문했다. 그리고 이 그림들은 일반적으로 회합 장소에 전시되곤 했다. 네덜란드 화가들은 이런 업무를 소중히 여겼는데, 그렇지 않았다면 이들은 인상적이고 여러 인물이 등장하는 작품을 제작할 기회를 거의 얻지 못했을 것이기 때문이다.

네덜란드 집단 초상화의 가장 독특한 유형은 민병대원(자경단으로 부르기도 한), 즉 군사 훈련을 받아서 조국을 지킬 준비가 된 시민들을 묘사한 것이다. 이러한 민병대원은 네덜란드가 1568년 탄압적인 스페인 통치에 대항하여 반란을 일으켜, 사실상 1609년에 독립을 성취한 이후 새로운 중요성을 띠게 된다. 하지만 그림 속의 자경단은 대개 호전적이기보다는 기념하는 분위기로 보이며, 특히 그들의 연례 축하연에서 그렇게 보인다. 국가의 번영은 커져가고 전쟁의 위험은 희미해짐에 따라, 민병대원 집단은 심각한 전투를 위한 단체보다는 사교 클럽처럼 작용했고, 그들의 연회는 매우 사치스러운 행사가 되었다.

최초의 민병대 초상화의 기원은 1520년경으로 거슬러 올라간다. 이 초상화들은 대개 다소 뻣뻣한 자세를 취했고 기계적이며, 참석자들은 구식 학교 사진에서처럼 줄지어서 배치됐다. 하지만 17세기 초반 이 초상화들은 보다 활기 넘쳤다. 여기에서 가장 중요한 예술가는 프란스 할스였다. 그는 하를럼(Haarlem)에서 작업했는데, 이곳은 암스테르담과 함께 이러한 초상화의 전통을 가장 강하게 갖고 있었다. 1616년과 1639년 사이에 할스는 하를럼 민병대 부대(이 중 하나에 자신도 속해 있었다)를 위해 다섯 점의 집단 초상화를 그렸다. 그리고 1633년에는 암스테르담 부대를 위한 집단 초상화를 의뢰받았다. 하지만 그는 자신의 후원자와 다툰 이후에 미완성된 상태로 이 그림을 놔두었고, 결국 다른 예술가인 피터르 코데(Pieter Codde, 1599-1678년)가 1637년에 완성했다. 할스의 인물들은 형식적으로 자세를 취하기보다 자연스러운 몸짓과 표현으로 능숙하게 상호작용하고, 쾌활함을 풍긴다.

가장 유명한 네덜란드 민병대 집단 초상화는 1642년 완성된 렘브란트의 〈야간순찰〉이다. 여기서 렘브란트는 할스보다 훨씬 더 뛰어난 독창성을 보여주었다. 그는 한 무리의 민병대원이 행군을 준비하는 사소한 순간으로부터 생생한 세부 사항으로 가득 찬 극적이며 압도적인 작품을 만들었기 때문이다. IC

# 1640-1660

**프랑스의 발흥.** 1648년 베스트팔렌 조약으로 30년 전쟁은 종지부를 찍는다. 프랑스는 이 전쟁으로 인해 유럽의 가장 강력한 국가로 부상한다. 이때부터 예술에 있어서도 매우 독자적인 전통을 세워나가며, 이탈리아의 영향에서 벗어난다. 스웨덴 또한 이 전쟁에서 잘 빠져나온다. 한동안 스웨덴은 주요 유럽 국가들 사이에 속하게 되고, 스톡홀름에 있는 크리스티나 여왕의 궁전은 유명한 문화의 중심지가 된다. 네덜란드 공화국은 계속해서 번영하지만, 스페인은 지위가 상당히 하락한다. 이 전쟁의 최대 패배자는 독일이다. 독일은 전쟁의 주요 현장이었고 광범위한 파괴로 고통받는다. 이 나라가 회복하기까지 수십 년이 걸리고, 예술 분야에서 큰 침체기가 지나간다. IC

### 니콜라 푸생 – 〈포키온의 유골이 있는 풍경〉

니콜라 푸생(Nicolas Poussin, 1594–1665년)은 원숙한 작가로서의 활동 기간 대부분을 로마에서 보냈지만, 그는 17세기의 탁월한 프랑스 화가이자 자기 나라의 예술에 고전적인 전통을 세운 중요한 인물로 여겨진다. 이 그림은 고대 그리스 역사에서 나온 우울한 이야기를 묘사한 것인데, 그를 유명하게 해준 명확함, 조화 그리고 위엄이라는 특성을 잘 보여준다. 이러한 특성으로 그는 미래 세대 프랑스 예술가들의 본보기가 되었다.

60년간의 스페인 통치 이후, **포르투갈이 독립을** 이루다. 지나치게 비대해진 스페인 제국은 쇠퇴일로를 걷는다.

**리슐리외 추기경**이 사망하다. 그가 밀어주던 마자랭 추기경(Cardinal Mazarin, 1602–1661년)이 리슐리외를 승계해 수상이 되어 계속 이 나라를 우월하게 이끈다.

**프랑스 왕립 회화 및 조각 아카데미가** 파리에 설립되다. 이탈리아 밖에 있는 최초의 공식적인 예술 아카데미이다.

영국의 **찰스 1세**(Charles I, 1600–1649년)가 처형되다. 그가 수집한 최상의 미술품 대부분이 올리버 크롬웰의 새로운 공화국에서 판매되면서, 스페인의 펠리페 4세(Philip IV, 1605–1665년)를 포함한 몇몇 유럽의 선도적인 제후 수집가들이 구매할 수 있게 된다.

| 1640 | 1642 | 1648 | 1649 |

**카렐 파브리티우스 – 〈델프트의 풍경〉**

카렐 파브리티우스(Carel Fabritius, 1622–1654년)
는 렘브란트의 가장 뛰어난 문하생이었지만, 1654
년 엄청나게 피해를 준 델프트 화약고 폭발 때
고작 32세에 유명을 달리하며 10여 점의 아주
적은 작품만을 남겼다. 여기 작품에서 표현된
원근법의 과장된 장면은 이 그림이 원래 요지경
상자에 사용되었다는 것을 암시한다. 이 상자는
작은 구멍을 통해 채색된 내부가 보이면서 3차원의
생생한 장면을 만들어낸다.

**요하네스 베르메르 –
〈우유를 따르는 하녀〉**

요하네스 베르메르(Johannes Vermeer,
1632–1675년)의 그림들은 일상으로부터
정교하고 아름다운 시를 만들어내는
이미지 안에서 네덜란드 공화국의
평화로운 번영을 표현한다. 하지만 그가
사망한 1675년에는 이 공화국의 짧은
황금 시기가 이미 끝나가고 있었다. 영국에
대항한 연속된 전쟁(1652–1674년)
은 이 나라의 경제에 엄청난 피해를 주었고,
1672년에는 프랑스의 침략을 받는다.
그때 이후로 프랑스의 영향력이 갈수록
우세해짐에 따라, 네덜란드 예술의 활기와
독창성은 대부분 사라졌다.

당대의 가장 강력한 **해상 강대국인 두 나라,
영국과 네덜란드 공화국**의 세 번의 전쟁 중 첫
번째 전쟁이 발발하다. 1674년에 끝난 이 전쟁은
결론을 내리지 못하고 양국에 손실만 남긴다.

대재앙과도 같은 **역병이 발생**하여
나폴리를 휩쓸고 사실상 이 도시의
예술가 전체를 죽게 하다. 제노바
역시 치명적인 타격을 입는다.

1652　　　　1656　　　　c. 1658

# 1660-1680

**태양왕.** 1643년 4세 나이에 왕이 된 루이 14세(Louis XIV, 1638-1715년)는 1661년 직접 국정을 관장하기 시작한다. 1715년까지 이어지는 그의 긴 재위 기간 동안에 공격적인 팽창주의적 정치가 계속된다. 그는 전문가는 아니지만 예술의 선전적인 가치를 이해하고, '태양왕'으로서의 과장된 이미지를 홍보하기 위해 그리고 이 나라의 군사적 승리를 미화하기 위해 예술을 이용한다. 그의 가장 훌륭한 예술적 기념물은 베르사유 궁전이며, 이 궁전은 그의 부와 권력의 거대한 상징이 된다. 그가 재위하는 동안에 가장 중요한 예술가는 샤를 르브룅이다. 르브룅의 화려하고 의례적인 화풍은 거창함과 장려함을 선호하는 루이의 취향과 이상적으로 맞았으며, 그의 조직 관리 능력은 베르사유 및 다른 왕실 사업과 관련된 엄청난 노동력을 감시하는 데 사용된다. IC

**샤를 르브룅 – 〈알렉산드로스에게 무릎 꿇은 페르시아의 여왕들〉**

이것은 고대 시대의 가장 걸출한 장군인 알렉산드로스 대왕과 자신을 동일시하고 싶어 한 루이 14세에게 의뢰받은 샤를 르브룅(Charles Le Brun, 1619-1690년)의 첫 번째 그림이다. 이 호화로운 형형색색의 장면에서 알렉산드로스는 패배한 페르시아의 왕 다리우스의 가족에게 자비를 베푸는 도량 넓은 정복자로 묘사된다. 르브룅은 훗날 루이를 위해 알렉산드로스의 생애에서 유래한 몇몇 다른 장면을 그렸고, 그중 몇 점은 엄청난 크기를 자랑했다.

영국이 공화국으로 통치되던 11년의 기간이 지난 후에, **찰스 2세**(1630-1685년, 처형된 찰스 1세의 아들)가 영국의 왕이 되다. 그가 망명에서 복귀하자 온 나라가 환영한다.

1660　　1661　　1664

## 렘브란트 판 레인 – 〈유대인 신부〉

렘브란트 판 레인(Rembrandt van Rijn, 1606–1669년)의 경력은 그가 파산을 선고받은 1656년에 바닥을 찍었다. 일부는 그의 사치 때문이었고, 일부는 영국에 대항한 전쟁이 네덜란드 경제에 준 피해 때문이었다. 그는 결코 예전의 번영을 되찾지 못했지만, 그의 작품은 감정의 깊이와 기법의 풍부함 면에서 계속 성장했다. 이 그림은 그의 가장 영광스러운 후기 작품 중 하나이다. 소재는 확실하지 않지만(작품 제목은 19세기에 지어졌다), 아마도 성경에 나오는 부부인 이삭과 리브가일 것이다.

아메리카에 있는 네덜란드인의 주요 정착지인 **뉴 암스테르담**이 영국에 점령되고, 뉴욕(나중에 제임스 2세가 되는 요크 공작(Duke of York)에서 따온)으로 명칭이 바뀌다.

당대 가장 유명한 예술가인 **잔 로렌초 베르니니**(Gian Lorenzo Bernini, 1598–1680년)가 파리를 방문한다. 루브르를 위한 그의 설계는 받아들여지지 않는데, 프랑스 건축가들의 설계를 선호했기 때문이다. 이는 예술에 있어서 이탈리아로부터 독립하려는 정신이 커지고 있음을 반영한다.

## 바르톨로메 에스테반 무리요 – 〈영광의 성모와 아기 예수〉

바르톨로메 에스테반 무리요(Bartolomé Esteban Murillo, 1617–1682년)는 17세기 후반의 가장 유명하고 성공한 스페인 화가였다. 그는 다정하게 감정적으로 호소하는 종교적 장면을 전문적으로 다루었다. 무리요의 특징을 잘 나타내는 실례인 이 작품은 무리요가 실질적으로 그의 인생 전부를 보낸 도시 세비야의 대주교 개인 예배당을 위해 그려진 것이다. 세비야는 유럽에서 가장 번영한 도시 중 하나였는데, 이 도시가 스페인의 아메리카 식민지와의 수익성 좋은 무역을 위한 주요 항구였기 때문이다.

**구교도 음모 사건**(The Popish Plot), 즉 찰스 2세를 살해하고 그의 가톨릭 형제 제임스를 왕으로 세우려고 한 음모가 허위임이 드러나기 전까지 영국 전역에 공포심이 만연해지다.

1665  |  c. 1666  |  1673  |  1678

# 1680-1700

**권력의 균형.** 루이 14세의 전쟁에서 승리는 그에게 영토와 명망을 안겨주지만, 한편으로 프랑스의 경제가 약화되고 다른 나라들이 루이 14세에 대항하는 세력에 참여하게 만든다. 이 저항 세력의 지도자는 1689년 윌리엄 3세로 영국 국왕이 되는 네덜란드의 왕자, 오렌지공 윌리엄(Prince of Orange, 1650-1702년)이다. 비록 대동맹(영국, 네덜란드, 그리고 다양한 다른 국가)이 루이에 군사적으로 대항하여 형세를 뒤집지만, 프랑스는 문화적 사안에서 계속 팽창주의를 펼친다. 특히 박해받는 위그노 교도들이 대규모로 프랑스에서 도망친 이후에 본격화된다. 이 세기의 말엽에 파리는 유럽 예술에서 가장 중요하고 혁신적인 중심지로서 로마에 필적한다. 또 다른 중요한 이탈리아 예술의 중심지는 베네치아다. 17세기 대부분 시기에 비교적 눈에 띄지 않는 기간을 보낸 후, 베네치아의 영광스러운 회화 전통이 되살아나기 시작한다. IC

## 마인데르트 호베마 – 〈미델하르니스의 가로수길〉

이 유명한 그림은 흔히 네덜란드 예술의 황금시대의 마지막 작품으로 서술된다. 이때 그 시기의 모든 위대한 인물들이 사망했고 세속적인 자연주의적 전통이 프랑스식 취향의 우아함으로 바뀌고 있었기 때문이다. 많은 네덜란드의 예술가처럼 마인데르트 호베마(Meindert Hobbema, 1638–1709년)는 다른 직업을 갖고 있었다. 1668년 그는 암스테르담의 관세와 소비세 부서에서 직업을 구했고, 그 이후로 주로 취미로 그림을 그렸던 것으로 보인다.

빈을 두 달 동안 포위한 후 **터키의 군대가 패배**하다. 이것은 이슬람교도 오스만 제국이 기독교 유럽에 가한 마지막 주요한 위협을 나타낸다.

**루이 14세**가 위그노 교도에게 약간의 권리를 부여했던 낭트 칙령(1598년)을 폐지하다. 결과적으로 수천 명의 위그노 교도가 다른 나라(영국을 포함해)로 달아나고, 이들 나라는 위그노 교도의 유명한 공예 기술로부터 이익을 얻는다.

**아이작 뉴턴**(Isaac Newton, 1642–1727년)이 과학의 역사에서 가장 중요한 책 중 하나인 『자연철학의 수학적 원리(프린키피아, Philosophiae Naturalis Principia Mathematica)』를 출판하다. 이 책에서 그는 역학과 중력의 수학적 설명을 제시한다.

**표트르 대제**(Peter the Great, 1672–1725년)가 러시아에서 권력을 잡다. 그의 치세는 국가의 예술과 건축에 관한 많은 개혁과 서구화뿐만 아니라, 야만적인 잔혹함이 특징이다.

1683    1685    1687    1689

## 세바스티아노 리치 – 〈바쿠스와 아리아드네〉

세바스티아노 리치(Sebastiano Ricci, 1659–1734년)는 특히 베네치아와 관련이 깊지만, 그는 넓은 지역을 여행했고 이탈리아 예술의 사상을 다른 나라에 전파하는 데(그는 영국, 플랑드르, 프랑스, 독일에서 작업했다) 주도적인 인물이었다. 바쿠스와 아리아드네에 관한 다채로운 신화적 이야기는 리치가 가장 좋아하는 것이었다. 그는 이것을 여러 번 다루었다. 이 그림에서 그는 활력 있는 바로크 양식으로부터 18세기의 가벼운 양식적 특징으로 진전하고 있다.

## 마누엘 데 아렐라노 – 〈과달루페의 성모〉

1531년 성모 마리아의 환영이 과달루페(현재 멕시코시티의 교외)에 나타났다고 전해진다. 이 자리에 세워진 교회는 세계에서 가장 유명한 가톨릭 성지 중 하나이다. 마누엘 데 아렐라노(Manuel de Arellano, 1662–1722년)의 이 그림은 환영을 경험한 인디언의 망토 위에 기적적으로 새겨졌다고 전해지는 성모 마리아의 이미지를 보여준다. 이 이미지는 당대의 주요 멕시코 화가가 그린 이 그림처럼 많이 복제되고 각색되었다.

**잉글랜드 은행**이 설립되다. 이 은행이 당면한 목적은 프랑스와의 전쟁 비용을 조달하기 위해 영국 정부에 빌려줄 자금을 마련하는 것이다.

정신적, 육체적으로 병약한 스페인의 **카를로스 2세**(Carlos II, 1661–1700년)가 자식 없이 죽으면서 스페인 합스부르크 왕조의 종말을 가져오다. 그를 계승한 펠리페 5세(Felipe V, 1683–1746년)는 루이 14세의 손자이다.

| 1691 | 1694 | c. 1700 | 1700 |

# 3

—

로코코와
신고전주의

로코코는 매우 장식적인 미술과 건축 양식이며, 18세기에 들어서면서 바로크를 대체하기 시작했다. 이 용어는 '로카이유(rocaille)'와 '바로코(barocco)'의 재미있는 결합에서 유래했다고 전해진다. 로카이유는 장식용 조가비 및 암석 세공을 가리키며 분수와 석굴을 장식하는 데 사용됐다. 반면에 바로코는 바로크의 어원이다. 원래 로코코라는 용어는 조롱의 의미로 사용됐지만, 이제 더 이상 경멸의 의미를 전달하지 않는다. 처음에 로코코는 바로크의 너무 거창한 허세에 대한 해독제로서 발전했다. 거대한 궁전과 저택의 벽, 천장은 복잡한 알레고리로 덮여 있었고, 후원자의 포부와 업적을 찬미하기 위해 고안되었다. 위대한 로코코 장식미술가인 조반니 바티스타 티에폴로 또한 이러한 종류의 가망 없는 소재와 씨름해야 했다. 하지만 그는 경쾌한 솜씨와 유희적인 상상의 나래로 소재의 한계를 초월했다. 그는 베네치아, 우디네, 마드리드, 그리고 무엇보다도 독일 뷔르츠부르크 영주이자 주교의 레지덴츠(궁전)의 호화로운 장식 의장으로 귀족들의 눈을 황홀하게 했다.

보다 작은 규모에서 로코코는 마음 편히 즐길 수 있고, 우아하고 유희적이며, 때로는 성애적이기도 했다. 이 양식의 선구적인 천재는 장 앙투안 와토였다. 그의 연극에 대한 사랑은 그가 완전히 새로운 회화 장르인 '페트 갈랑트(fête galante, 우아한 연회)'를 창조하게끔 이끌었다. 이것은 아름다운 대정원에서 우아한 젊은 사람들이 참석하는 전원의 연회였다. 그들은 야회복, 역사적 복장, 코메디아 델라르테(이탈리아 희극) 의상 같은 좋은 옷을 입고, 춤을 추고, 음악을 연주하고, 시시덕거리는 대화에 참여한다. 이러한 연회는 대개 연극에서 나오는 장면과 닮았는데, 사실 앙투안의 가장 유명한 그림인 〈키테라 섬으로의 출범〉이 바로 그것이었다. 이 예술가는 오랫동안 잊힌 연극의 결말을 꿈같은 환상으로 변형했고, 비너스에게 경의를 표하기 위해 연인들을 짝지었다.

경력을 시작할 때 와토는 한동안 클로드 오드랑 3세(Claude Audran

Ⅲ, 1658-1734년)를 위해 일했다. 그는 루이 14세의 궁전 몇 곳에 그림과 태피스트리 디자인을 제공했던 일류 장식미술가였다. 그의 감독 아래 와토는 중국풍, 아라베스크풍, 생주리(singerie, 인간 흉내를 내는 원숭이 그림), 그로테스크풍 등 다양한 장식을 제작했다. 이것은 성공한 로코코 예술가에게 필요한 핵심 요구사항 두 가지가 다재다능함과 장식적 매력이었음을 분명히 보여준다. 루이 15세의 재위 기간에 훨씬 더 분명해진 이러한 추세는 프랑수아 부셰의 경력에서 중요한 역할을 했다. 그는 가장 많은 작품을 생산하고 가장 성공한 로코코 양식의 대표자였다. 회화에 관해서는, 그는 아마도 신화적 장면으로 가장 잘 알려져 있을 것이다. 이 신화적 장면들은 해당 주제의 가장 초기 내용과는 상당히 다르다. 르네상스와 바로크 시대 동안에 예술가들은 자주 알레고리적 맥락에서 신화적 인물을 사용하거나, 고전 문서에 나오는 이야기의 삽화로써 사용했다. 심지어 가벼운 소재일 때에도 그들은 특정 전설을 언급하려는 경향이 있었다. 부셰는 이러한 어떠한 시도도 하지 않았다. 그에게 신화는 누드의 장식적 묘사를 위한 단순한 구실이었다. 예를 들어, 고대 어떤 구절과도 유사점이 없는 〈비너스의 승리〉(152쪽 참조)에서 여신은 화려한 옷감에 덮여, 조개껍데기 같은 옥좌에 앉아 파도 위를 가벼이 떠다닌다. 그녀의 머리 위로 천들이 휘날리고, 원형을 그리며 도는 아기천사 푸토들이 이 천을 하늘 높이 나른다. 한편 거품이 이는 파도에는 벌거벗은 바다 정령과 해신이 주변에서 즐겁게 뛰논다.

회화는 부셰가 유일하게 완수한 업적이었다. 그의 주요 후원자는 루이 15세의 정부인 마담 드 퐁파두르였는데, 그녀는 자기가 특별히 애정을 갖는 사업 중 많은 부분에 부셰를 참여시켰다. 특히 부셰는 그녀가 긴밀히 관여한 세브르 도자기 공장에서 생산된 물품들의 많은 장식 요소 부분을 디자인했다. 그의 신화, 목가 그리고 푸토에 관한 도안은 에나멜 식기류 세트에 복제되었고, 그의 〈아이들의 놀이〉 연작은 다양한 작은 연질 자기 인물상들을 만드는 데 사용되었다. 이 소박한 아이들 형상의 작은 조각품들은 조각가 에티엔 팔코네(Etienne Falconet, 1716-1791년)가 만들었으며 엄청난 인기를 끌었다. 부셰는 또한 태피스트리 디자이너로서의 명성도 키워갔다. 그는 보베 태피스트리 공장을 위해 〈이탈리아 축제〉라는 주제로 14개의 연작 세트를 만들었고, 중국풍(Chinoiserie) 구성으로 찬사를 받기도 했다. 이 중국풍 작품은 부분적으로 와토의 디자인에서 영감을 받은 것이다. 부셰가 또한 고블랭(Gobelins) 같은 경쟁 업체들에 고용되어, 1755년 이들 업체의 제작 소장이 되었다는 것은 그의 성공을 가늠할 수 있는 하나의 척도이다. 이 기간에 그는 자신의 가장 유명한 태피스트리 두 점인 〈일출〉과 〈일몰〉을 제작한다. 이를 위한 실물 크기의 밑그림도 태피스트리만큼이나 잘 알려져 있다. 이 밑그림은 살롱에 출품되었고, 마담 드 퐁파두르가 이것들을 벨뷔에 있는 그녀의 성에 전시했다. 부셰의 성공에 관한 핵심 중 하나는 그의 디자인이 하나의 매체에서 다른 매체로 전환될 수 있는 용이함에 있었다. 즉, 비너스의 수행자 중 하나로 그림에 등장하는 똑같은 푸토가 도자기 꽃병에서 계절의 상징으로 사용될 수 있었다.

이전 페이지. 장 밥티스트 우드리 –
〈개에게 공격받는 백조〉(상세, 1745년)

왼쪽. 장 앙투안 와토 –
〈키테라 섬으로의 출범〉(1717년)

하단. 프랑수아 부셰 –
〈그들이 포도를 생각하고 있을까?〉(1747년)

로코코 화가들에게 가장 인기 있는 소재 중 하나는 목가였다. 부세의 〈그들이 포도를 생각하고 있을까?〉는 그런 장르의 전형이었다. 젊고 예쁜 여자 양치기가 연인에게 애정을 퍼붓고 그의 머리카락에 리본을 묶는다. 반면에 얌전한 양은 그들의 발밑에서 행복하게 졸고 있다. 이런 교외의 목가적인 풍경은 당시에 매우 유행했다. 비록 전원생활의 어려움에 대해 아무것도 모르는 사람들한테 매력적이었지만 말이다. 목가 주제는 프랑스 혁명이 더 가까워짐에 따라 총애를 잃었는데, 주된 원인은 이것의 앙시앵 레짐(구체제)과의 연관 때문이었다. 1783년 마리 앙투아네트(Marie Antoinette, 1755-1793년)는 베르사유의 구내에 유명한 '여왕의 마을'을 건설했다. 낙농장, 방앗간, 외양간을 갖추었으나 전원의 불쾌한 부분이 제거된 이 버전에서 그녀와 그녀의 친구들은 여자 양치기처럼 옷을 입고 궁전에서 멀리 떨어져 검소하게 생활하는 체하며 휴식을 취했다. 의도한 것이 아닐 수도 있겠지만, 이러한 사치는 목가적인 주제와 위험하게 유리된 군주제를 전형화시켰다.

이러한 동향의 또 다른 측면은 사랑과 성에 대한 태도이다. 장 오노레 프라고나르의 그림인 〈그네〉보다 로코코의 전형을 완벽하게 보여주는 그림은 없다. 이 분위기는 즐겁고 근심 걱정이 없어 보인다. 하지만 나름대로 이것은 간통과 기만에 대한 찬가였다. 젊은 여성이 다리를 그녀의 연인에게 내보이고 있지만, 개들이 짖고 조각상의 놀라는 표정에도 불구하고, 그녀의 남편은 그들의 비밀을 의식하지 못한다. 이런 유형의 부도덕성은 혁명 시대의 엄중하고 새로운 정신에서는 눈살을 찌푸리게 했다. 충돌이 발발하자 이 그림은 몰수되었고, 그림의 소유자는 단두대 위에서 생을 마감했다.

신고전주의는 프랑스 혁명의 시각적 동반자가 되었다. 이 학파에 관한 관심은 한동안 커졌는데, 부분적으로는 헤르쿨라네움과 폼페이의 발굴 때문에 자극되었다. 비록 거기서 발견된 회화의 질은 다소 실망스러웠지만, 이 발굴은 커다란 흥분을 일으켰다. 이것은 주류 작가보다 로버트 아담(Robert Adam, 1728-1792년)과 같은 디자이너들에게 아마도 더 유용했을 것이다. 조제프 마리 비앙(Joseph-Marie Vien, 1716-1809년)의 〈큐피드를 파는 여인〉(1763년)은 스타비아에의 빌라에서 발견된 프레스코에 근거를 둔 작품으로, 최근의 발굴에서 나온 표본에 직접 영감을 받은 몇 안 되는 그림 중 하나이다.

로마 그 자체는 하나의 거대한 영향력이었다. 이 도시는 그랜드 투어의 하이라이트였고, 이 도시의 고대 유산을 탐험하기를 열망하는 수많은 방문객을 끌어들였다. 로마는 수많은 예술가에게 일거리를 제공했다. 조반니 바티스타 피라네시는 관광객을 위해 고대 유적을 그린 화려한 동판화를 제공했고, 폼페오 바토니는 부유한 고객들이 좋아하는 명소 옆에서 자세를 취한 초상화를 그렸다. 스코틀랜드 예술가 개빈 해밀턴은 한 단계 더 나아갔다. 그는 로마에 정착해서 쟁쟁한 인물들의 모임에 가담했다. 이 모임은 안톤 멩스(Anton Mengs, 1728-1779년)와 요한 빙켈만(Johann winckelmann, 1717-1768년)이 이끌었으며, 이들은 신고전주의의 핵심적인 원칙을 만들었다. 〈루크레티아의 죽음〉으

상단. 장 오노레 프라고나르 –
〈그네〉(1767년)

오른쪽. 개빈 해밀턴 –
〈루크레티아의 죽음〉(1763-1767년)

로 전형화할 수 있는 해밀턴의 그림들은 이 양식의 좋은 본보기이다. 하지만 그는 아마도 고고학자 및 미술상 활동으로 더 많은 수입을 올렸을 것이다. 그는 티볼리의 하드리아누스 빌라에 있는 발굴지에서 중요한 발견을 했으며, 진지한 수집가들의 대리인들과 긴밀히 접촉했다. 그 시대의 가장 중요한 전문가 중 두 명은 찰스 타운리(Charles Townley, 1737-1805년)와 건축가 존 손 경(Sir John Soane, 1753-1837년)이었다. 찰스 타운리의 소장품은 현재 대영박물관에 전시되어 있고, 존 손 경은 영국 은행을 디자인한 것으로 잘 알려져 있다. 존 손의 어마어마한 소장품은 그의 런던 집에 보관되었고, 이후 미술관이 되었다.

자크 루이 다비드는 네 번의 실패 이후, 1774년 로마 대상을 수상

했다. 이 경연에서 신인 예술가에게 주어지는 상은 로마에서 학업 기간에 드는 비용을 국가가 부담해주는 것이었다. 처음에 회의적이었던 다비드는 '골동품이 나를 유혹하지는 못할 것이다'라고 선언했다. 하지만 그는 로마에서 목격한 고전 예술에 압도되었고, 이 고전 예술은 그의 경력의 나머지 부분을 형성했다. 1780년 파리로 돌아온 이후, 다비드는 신고전주의 운동의 지도자로서 자리를 잡았다. 그는 신화보다 고대 역사에서 주제를 끌어오는 것을 선호했으나, 그의 그림은 로코코 예술가들의 성향과 달리 높은 도덕 수준의 내용으로 유명했다. 동시대 사람들에게 이 그림들은 명예, 용기, 자기희생에 관한 메시지를 전달하는 것처럼 보였고, 그들에게 혁명의 손짓을 보냈다.

# 1700-1710

**발전하는 삶.** 18세기가 시작하면서 유럽의 처음 10년은 스페인 왕위 계승 전쟁(1701-1714년)으로 그림자가 드리운다. 하지만 이는 사람들의 삶에 근본적인 변화 또한 가져다준다. 이 세기의 초반에 대부분 일상생활은 여전히 구 사회적 양식과 농업 경제에 근간을 두고 있었지만, 이미 점점 더 기계화된 생산으로 향하는 운동이 진행된다. 사람들은 시골에서 도시로 이주하고 중류 계층에 돈이 모인다. 흥미로운 혼합이 예술에서도 벌어진다. 1700년대의 라헬 라위스의 작품은 수많은 17세기 정물화에 담긴 뛰어난 소묘 기법과 우아하게 유려한 18세기의 접근법을 결합한다. 니콜라 드 라르질리에르는 안토니 반다이크와 페테르 파울 루벤스가 행한 이전의 위대한 바로크 초상화 전통과 북유럽 사실주의에서 나온 따뜻한 색상을, 18세기 초반 프랑스 회화의 가벼운 터치를 반영하는 편안한 접근법과 혼합한다. AK

대(大) 북방 전쟁(The Great Northern War, 1700–1721년)이 발발하다. 발트해에서의 스웨덴이 가진 주도권이 러시아, 덴마크-노르웨이, 폴란드 그리고 작센에 의해 도전받는다.

스페인의 군주인 카를로스 2세가 후사 없이 사망하자, **스페인 왕위 계승 전쟁** (1701–1714년)이 시작되다. 대부분의 유럽 국가는 프랑스와 스페인이 너무 많은 권력을 갖는 것을 저지하기 위해 이 분쟁에 휩싸이면서 1700년대의 첫 10년을 보내게 된다.

**표트르 대제**가 상트페테르부르크를 세우다. 이 도시는 호화로운 바로크와 로코코 예술 및 건축의 거대한 중심지로 성장한다.

## 라헬 라위스 – 〈꽃과 자두 다발이 있는 정물화〉

성공한 네덜란드 예술가 라헬 라위스(Rachel Ruysch, 1664-1750년)는 가장 훌륭한 정물화 전문화가 중 하나였다. 그녀의 작품은 17세기 네덜란드 황금시대 회화의 최고의 전통으로부터 새로운 세기의 보다 자유로운 양식으로 진전함을 보여준다. 라위스의 특징은 움직임, 정제된 색상, 3차원성을 창조하는 빛의 효과 그리고 연약한 꽃잎 또는 열매의 부드러운 색조를 완벽하게 잡아내는 섬세한 화법이었다. 이것은 전형적인 라위스의 그림으로서, 단순한 배경을 뒤로하고 선반 위에 놓인 화병에 솜씨 좋게 구성된 꽃다발이 꽂혀 있다.

|||||
|---|---|---|---|
| **1700** | **1701** | **1703** | **1704** |

## 니콜라 드 라르질리에르 –
### 〈가족과 함께 있는 예술가의 자화상〉

파리에 기반을 둔 니콜라 드 라르질리에르
(Nicolas de Largillière, 1656–1746년)는
어떠한 장르도 똑같이 기교적으로 손댈 수 있는
능력으로 유명한, 다작하고 부유하며 인기 있는
화가였다. 하지만 그는 자신의 수많은 초상화
(숫자상 약 1,500점)로 가장 잘 알려져 있다.
이 초상화들은 부유한 중산층과 궁정 사람들이
모델인 것이 특징이다. 그는 또한 여러 점의
자화상도 그렸다. 어떤 자화상들은 가족과 함께
있는 자신의 모습을 보여주면서, 이 이미지에
있는 사치스럽게 감싸인 고급 직물과 사과처럼
호화로움이나 풍요로움의 과시적 요소들을
담은 것이 특징이다.

## 마르코 리치 – 〈어떤 오페라의 리허설〉

이탈리아의 예술가 마르코 리치(Marco
Ricci, 1676–1730년)는 오페라에 특별히
관심을 가진 무대 디자이너이기도 했다.
그의 풍경 작품은 이 그림의 뒷벽에 보이는
바다 풍경처럼, 네덜란드 예술로부터 영향을
받았다. 극장이나 오페라 관람은 1700년대
내내 대유행이었고, 부유한 중산층의 등장이
이끈 그 세기에 불붙었다. 기발한 로코코의
연극적인 또는 가면극의 요소가 그림으로
소개되면서 배우들의 초상화가 인기를
얻었다.

천문학자 **에드먼드 핼리**(Edmond Halley, 1656–1742
년)가 신기원을 이룬 저서 『혜성 천문학 총론(Synopsis
astronomia cometicae)』을 출판하다. 이 책은 현재
핼리 혜성이라 불리는 것을 확인하고, 이 혜성이 1758년
다시 나타날 것이라고 정확하게 예측한다.

최초의 진정한 경질자기를 연금술사 **요한 프리드리히 뵈트거**
(Johann Friedrich Böttger, 1682–1719년)가 독일에서
제작하다. 주요 성분인 고령토가 1700년대 초기에 유럽에서
발견되고 나서다. 이 자기를 만든 유럽 최초의 공장이 이듬해
마이센에 세워진다.

c. 1704      1705      c. 1709      1709

# 1710-1720

**유럽의 변모.** 1713-1714년에 맺어진 일련의 조약을 흔히 통칭하여 위트레흐트 조약이라고 부르는데, 이 조약은 스페인 왕위 계승 전쟁을 끝낸다. 조약들은 또한 1714년에 라슈타트와 바덴에서도 체결되고, 다른 조약들은 몇 년 후에 체결된다. 그리고 오스트리아의 카를 6세(Charles Ⅵ, 1685-1740년)가 스페인 왕권에 대한 주장을 포기한다. 이 모든 것은 다섯 주요 국제적 강대국인 영국, 프랑스, 합스부르크 제국, 러시아 그리고 스페인이 세웠으며, 영국을 세계 무역의 선도자로 만든다. 예술가에게 있어 바로크의 멋진 방식으로 표현된 역사적 및 종교적 소재는 1600년대에 그러했듯이 여전히 높은 위상을 지닌다. 하지만 이제 이 소재들은 1700년 무렵 프랑스에서 나온 섬세한 로코코 양식과 결합한다. 크게 성공한 와토의 낭만적인 우행(愚行)에서 완벽히 수행되었듯이 말이다. AK

### 파올로 드 마테이스 –
### 〈그림 작업 중인 자화상: 위트레흐트 조약(1713)과 라슈타트 조약(1714)의 알레고리〉

파올로 드 마테이스(Paolo de Matteis, 1662–1728년)는 여기서 자신의 이미지를 중앙에 배치했는데, 기념비적인 역사적 순간에 어울리지 않게 형식에 구애받지 않은 채 실내복과 모자를 쓴 모습을 하고 있다. 그는 여왕으로서 스페인과 오스트리아가 악수하는 모습과 그들 각각의 상징인 사자와 머리가 두 개인 독수리가 그들 발아래 있는 것을 캔버스에 그리고 있다. 이것은 당시 두 강대국 사이에 합의가 이루어졌음을 반영한다. 평화, 풍요로움, 신앙, 희망 그리고 관용과 같은 알레고리적 인물들이 그림을 채운다.

**최초의 성공적인 증기**
**엔진**이 스태퍼드셔의 석탄 광산에서 만들어지다. 이 엔진은 영국의 엔지니어 토머스 뉴커먼(Thomas Newcomen, 1663–1729년)의 '대기압식 증기' 디자인이 기록된 최초 버전이다.

**위트레흐트 평화 협정**(또는 위트레흐트 조약)이 마침내 스페인 왕위 계승 전쟁을 종결시키다. 이 조약으로 프랑스 부르봉 왕가의 펠리페 5세가 스페인의 군주로 확정되고, 유럽 전역의 영토와 권력이 더 균등하게 분배된 상태로 되돌아간다.

| 1712 | 1713–14 | c. 1714 |

### 세바스티아노 리치 – 〈부활〉

이 유화 스케치는 세바스티아노 리치 (Sebastiano Ricci, 1659–1734년)가 첼시에 있는 런던 왕립 병원을 위해 그린 프레스코와 관련이 있다. 그리스도가 천사들의 수행을 받으며 위로 솟구쳐 날아오르고, 천사 중 두 명이 그리스도의 무덤에서 널판을 들어올린다. 부활은 회복의 강력한 상징으로 동시대 병원 그림에서 흔히 나타난다. 여기서 선명한 빛, 움직임 그리고 물결치는 천으로써 극적으로 묘사된 장면은 바로크의 느낌이 든다. 하지만 색채와 기법에서의 섬세함은 양식 면에서 로코코이며 파올로 베로네세 같은 베네치아 르네상스 예술가의 작품을 반영한다.

### 장 앙투안 와토 – 〈베네치아풍의 연회〉

이 그림의 명칭은 아마도 그 시대의 오페라–발레를 언급한 것 같다. 장 앙투안 와토 (Jean–Antoine Watteau, 1684–1721년)는 로코코 미술과 동의어가 되어 왔는데, 그는 가벼운 터치와 아름다운 색채로 은근히 호색적이고 빈둥거리기를 즐기는 사람들의 경박하고도 갈망하는 장면들을 탁월하게 표현한다. 이 그림은 훌륭한 '페트 갈랑트'이다. 페트 갈랑트 그림은 대정원을 배경으로 아름답게 차려입은 젊은 사람들을 보여주는 형식으로, 와토에게 명성을 안겼다. 중앙의 무용수는 아마도 유명한 여배우인 샤를로트 데마르 (Charlotte Desmares, 1682–1753년)일 것이다. 반면에 오른쪽에 앉아 있는 음악가는 화가의 자화상이다.

**루이 15세**(Louis XV, 1710–1774년)가 프랑스의 국왕이 된다. 이는 회화, 장식미술, 건축 그리고 이 모든 세 가지 형식의 조합에서 프랑스 로코코 미술의 황금기를 가져올 통치 기간의 시작을 의미한다.

**해적 검은 수염**이 카리브해 지역에서 콩코르드(La Concorde)라고 불리는 프랑스 노예선을 나포, 아메리카 해안을 악명 높은 공포로 장악하기 시작하다.

**몽골인들**이 청 왕조의 강희제에 의해 티베트에서 축출당하고 다음 몇 세기 동안 티베트와 중국의 싸움 진압을 돕다.

|||||||
|---|---|---|---|---|---|
| 1715 | c. 1715–16 | 1717 | 1718–19 | 1720 | |

# 컨버세이션 피스

18세기의 가장 유쾌한 초상화들 중 일부는 단란한 모습을 그린 '컨버세이션 피스(conversation piece)'인데, 주로 여가를 즐기는 가족 또는 친구들의 모습을 담고 있다. 이 그림은 대개 크기가 작고 가식이 없으며, 중산층의 가정에서 전시하기에 적합했다. 때로는 귀족이나 심지어 왕족도 주문했다.

컨버세이션 피스(풍속화 또는 단란한 초상화)의 정확한 정의를 내리기는 어렵지만, 이 말은 초상화의 한 유형을 일컫는다. 대개 크기가 매우 작으며, 비공식적이고 일상적인 배경에 실내나 실외에 있는 둘 또는 그 이상의 전신 인물을 보여준다. 묘사된 이 사람들은 일반적으로 서로 이야기를 나누는 것으로 보인다.

이 용어는 지인 또는 사회적으로 친밀한 사람들의 모임을 뜻하는 'conversation'이란 단어의 예전 의미에서 나온 것이다. 이러한 유형의 그림에서 다양한 초기의 선례가 있다. 예를 들어, 얀 반에이크의 유명한 〈아르놀피니 부부의 초상화〉(1434년)는 자기 집에 있는 부부의 모습을 보여준다. 하지만 이 유형의 그림들은 특히 18세기에 많이 제작되었고, 영국에서 가장 현저히 나타났다.

이 용어가 사용된 최초의 기록은 1706년 베인브릭 버커리지(Bainbrigg Buckeridge, 1668-1733년)의 『영국 학파에 관한 에세이(An Essay Towards an English School)』이다. 이 책은 영국 회화의 역사를 서술한 최초의 시도였다. 버커리지는 이 용어를 마르셀루스 라룬(Marcellus Laroon, 1653-1702년)의 작품과 연결해 사용했다. 라룬은 네덜란드 출신의 다재다능한 사람으로 주로 취미로 그림을 그렸던 것으로 보인다. 하지만 라룬이 그린 소모임 그림 속의 사람들은 개별적으로 알아볼 수 있기보다 대개 일반화된 형태이다. 또 다른 외국 출신 화가인 독일 태생의 필립 메르시에(Philip Mercier, 1689-1760년)는 지금 이해하고 있는 이 용어

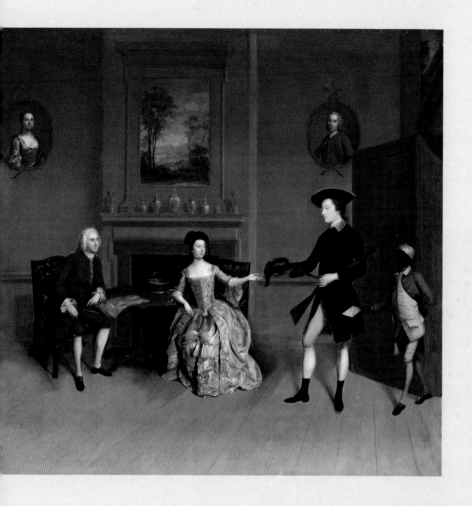

## 아서 데비스
### (1712–1787년)

컨버세이션 피스의 모든 주창자 중 가장 다작을 한 사람은 아서 데비스(Arthur Devis)였는데, 그는 이러한 유형의 작품을 300점 이상 그렸다. 예술가 가족의 일원인 그는 런던뿐만 아니라 고향인 랭커셔의 프레스턴에서 작업했다. 그의 모델들은 주로 신흥 중산층 출신(그 자신도 여기에 속해 있었다)이었다. 그는 사망 이후 사실상 오랫동안 잊혔지만 그의 작품은 1930년대에 재발견되었고, 지금은 작품의 호감 가는 매력뿐만 아니라 작품에 담긴 풍부한 사회적 관찰로 칭송을 받는다.

**왼쪽 상단. 프란시스 헤이만 –**
**〈아내와 여동생과 함께 있는 조지**
**로저스〉(1750년경)**
로저스는 헤이만의 주요 후원자 중 한 사람의 딸과 결혼했다.

**중앙. 필립 메르시에 –**
**〈웨일스 공 프레더릭과 그의 누이들〉**
**(1733–1750년)**
왕가의 남매는 큐 궁전(Kew Palace) 앞에서 곡을 연주하고 있다.

**오른쪽 상단. 아서 데비스 – 〈존 오드,**
**그의 아내 앤, 그의 장남 윌리엄 그리**
**고 시종〉(1754–1756년)**
존 오드는 영국 북부의 모페스의 지주 였다.

로서의 컨버세이션 피스를 영국에서 개척한 사람으로 여겨진다. 그는 1716년경 영국에 정착한 뒤 1725년에 그의 첫 번째 제작으로 알려진 컨버세이션 피스를 그렸고, 1739년에 조지 2세의 아들인 웨일스 공 프레더릭(Frederick, 1707–1751년)의 제1화가로 임명된다.
컨버세이션 피스를 창작한 최초의 주요 예술가는 윌리엄 호가스(William Hogarth, 1697–1764년)였다. 그는 1730년대 초반에 상류층과 귀족의 가족을 묘사한 몇 점의 그림을 그렸다. 이 그림들로 그는 명성을 쌓았다. 하지만 중산층 고객들의 성장을 반영하며 이 장르의 인기가 커져가면서 다른 화가들이 빠르게 그의 길을 따라갔다. 그중 한 명이 프란시스 헤이만 (Francis Hayman, 1708–1776년)이었다. 헤이만

의 제자 중 토마스 게인즈버러는 그의 경력 초기에 컨버세이션 피스 장르의 모든 그림 중 가장 아름다운 몇 작품들을 제작했다.
컨버세이션 피스를 그린 영국인을 제외한 예술가 중에는 암스테르담의 코르넬리스 트루스트(Cornelis Troost, 1696–1750년, '네덜란드의 호가스'라고도 불린다)와 베네치아의 피에트로 롱기(Pietro Longhi, 1701–1785년)가 포함되어 있었다. 이 전통은 19세기까지 계속되었지만, 1840년대 사진의 급속한 성장으로 빠르게 쇠락을 맞이한다. 하지만 일부 현대 화가들은 동시대의 방식에서 컨버세이션 피스의 정신을 되살린 작품을 제작했는데, 데이비드 호크니(David Hockney, 1937–)의 유명한 작품 〈클락 부부와 퍼시〉(1970–1971년) 같은 작품이 그 예이다. IC

# 1720-1730

**명랑함과 사치.** 18세기는 예술에서 수많은 혁신을 맞이한다. 17세기 바로크 양식의 드라마와 장엄함과 결별하면서, 보다 명랑한 접근 방식이 발전한다. 프랑스에서는 귀족 엘리트가 이 시기를 규정하게 되는 사회적, 문화적, 경제적 흐름을 좌우한다. 루이 15세 또는 '친애왕 루이(Louis the Beloved)'는 절대 왕정기인 이 시기에 자신의 통치에 익숙해지고 있었다. 그의 정부인 마담 드 퐁파두르(Madame de Pompadour, 1721-1764년)는 헌신적인 후원자이면서 건축, 미술 및 장식미술 그리고 실내 디자인에 매우 깊이 관여한다. 초기 로코코 양식은 프랑스 귀족의 향락과 퇴폐로 전형화되고, 예술의 모든 분야에 만연한다. 궁전의 실내장식부터 채색된 캔버스까지, 이 양식의 명랑한 사치는 그 시대를 지배하고, 살롱 문화를 통해 프랑스 귀족의 상류 계급은 정기적으로 모인다. ED

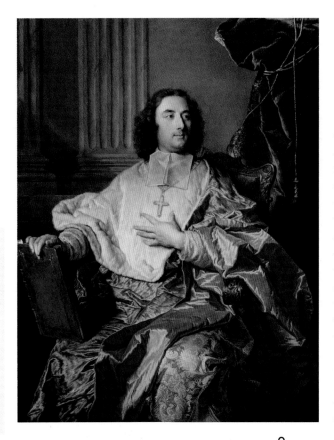

**이아생트 리고 – 〈샤를 드 생 알뱅〉**
샤를 드 생 알뱅(Charles de Saint-Albin)은 1723년 캉브레의 주교로 임명된 것을 기념하기 위해 이 초상화를 주문한다. 공작과 무희 사이에서 태어난 사생아인 생 알뱅은 이러한 불리한 사정에도 불구하고 교회의 직급을 통해 성장했고, 이에 따라 여기에 그려졌다. 대례복, 목에 두른 황금 십자가 그리고 가슴까지 올린 왼손의 제스처는 그를 영향력 있는 성직자로 묘사한다. 루이 14세의 궁중 화가인 이아생트 리고(Hyacinthe Rigaud, 1659-1743년)에게 초상화를 주문한다는 것은 작품이 문자 그대로 왕에게 어울릴 수준임을 보장했다.

**네덜란드 항해사 야코프 로헤베인(Jacob Roggeveen, 1659-1729년)**이 오스트랄라시아를 찾으려 탐색하던 중에 이스터 섬에 도달하다.

**아프가니스탄 군대**가 이스파한을 7개월간 포위하여, 샤파비 왕조의 샤 술탄 후세인(Safavid Shah Sultan Hussein, 1668-1726년)을 폐위하고 페르시아 제국을 무너뜨린다.

**요한 제바스티안 바흐(Johann Sebastian Bach, 1685-1750년)**의 브란덴부르크 협주곡이 오케스트라 실내 음악의 새로운 기준을 마련하다.

**필리프 도를레앙(Philippe d'Orléans, 1674-1723년)**의 섭정 이후에 **루이 15세**가 성인이 되어 자신의 통치를 시작하다.

| 1721 | 1722 | 1723 |

## 카날레토 – 〈두칼레 궁전 앞 부두로 귀환하는 부친토로〉

카날레토(Canaletto, 1697–1768년)의 장엄한 장면은 베네치아 총독의 황금 바지선인 부친토로 (Bucentaur)가, 붐비는 도시 운하의 부두로 귀환하는 모습을 묘사하고 있다. 이 배는 베네치아와 아드리아해 사이의 연합을 기념하는 고대의 의식을 행하기 위해 총독이 아드리아해로 갈 때 1년에 한 번 사용되었다. 이 의식은 1798년까지 매년 한 번 정기적으로 예수의 승천일에 행해졌다. 카날레토는 식별 가능한 베네치아의 상징 건물을 이 장면에 그려 넣었다. 총독의 궁전, 성 마가 대성당 그리고 종탑이 모두 총독의 부지런한 함대 사이에 높게 서 있다.

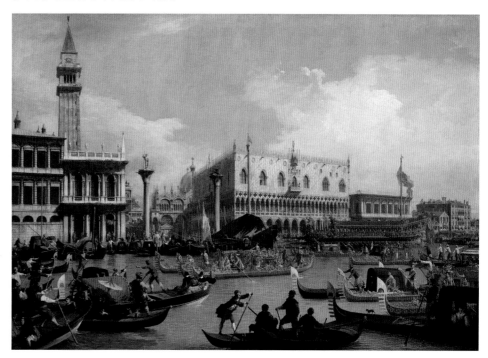

### 니콜라 랑크레 – 〈그네〉

니콜라 랑크레(Nicolas Lancret, 1690–1743년) 의 매혹적인 캔버스는 우아하게 차려입은 젊은 연인 사이의 육욕적인 애정 장면을 묘사한다. 그는 페트 갈랑트 장르의 기본을 로코코 양식의 대가인 와토에게서 배워, 이 그림에 생기를 불어넣었다. 호화로움, 세련됨, 목가적인 전원은 이 장르의 장면 속에 프랑스 귀족들의 명랑한 방종을 위한 무대를 마련한다. 와토 덕분에 그네는 프랑스 로코코 회화에서 인기 있는 소재가 되었고, 랑크레는 그의 작품에서 그네 소재를 여러 번 실험했다.

**프랑수아 부셰**가 이탈리아에서 공부하기 위해 고국 프랑스를 떠난다. 그는 베네치아에서 조우한 예술에 영향을 받는다.

**니콜라 살비**(Nicola Salvi, 1697–1751 년)가 로마에 있는 트레비 분수의 보수를 위한 위임 계약을 따내다. 이 바로크 양식의 분수는 세계에서 가장 유명한 분수 중 하나이다.

c. 1724    1727    1728–29    1730

# 1730-1740

**로맨스와 사실주의.** 1700년대가 진행됨에 따라, 예술적 동향들이 흥미롭게 중첩된다. 바로크 양식은 지속됐으며, 프랑수아 르무안의 〈헤라클레스 예찬〉과 같은 중요한 사업이 수행되는 동안에 특히 그러했다. 이 사업의 장대한 바로크적 분위기에서 로코코의 섬세함을 발견할 수 있는데, 이는 르무안의 가벼운 터치와 채색에서 나온 것이다. 18세기의 신고전주의가 조반니 파올로 파니니의 주제에서 보이지만, 여기 그가 상상으로 구성한 유적 장면의 엉뚱한 발상에는 우울함이 가미된 명랑함이 로코코적으로 혼합되어 있다. 유적은 동시대 관람자에게 인생의 무상함을 상기시키며, 이것은 장 밥티스트 시메옹 샤르댕의 〈비눗방울〉에서도 보인다. 1730년대의 핵심적인 문화적 발전은 '경험 철학'의 급성장이다. 이 경험 철학은 모든 문제에 관한 사고에서 중요한 것인 실생활에 바탕을 둔 경험을 높은 차원으로 격상시킨다. AK

### 장 밥티스트 시메옹 샤르댕 – 〈비눗방울〉

장 밥티스트 시메옹 샤르댕(Jean–Baptiste–Siméon Chardin, 1699–1779년)의 그림은 커다란 비눗방울을 부는 일에 집중하는 한 소년에게 초점을 맞춘다. 그리고 얼어붙은 더 작은 소년이 그 옆에서 비눗방울을 보고 있다. 샤르댕은 기술적으로 관람자들의 주의를 집중시키는데, 비눗방울에 비치는 빛, 단순한 삼각 구도 그리고 장면의 강력한 구성 장치인 창문을 활용했다. 샤르댕은 정물과 풍속화 장면에서 뛰어났고, 여기에서 네덜란드의 영향이 분명히 드러난다. 하지만 의미의 또 다른 층이 작용하는데, 샤르댕의 동시대 사람들에게 있어 비눗방울은 인생무상의 강한 상징이었다.

덴마크의 탐험가 **비투스 베링**(Vitus Bering, 1681–1741년)이 북방 대탐험을 떠나다. 그는 1720년대 후반에 북아메리카와 아시아 사이의 해협을 항해했는데, 이를 그의 이름에서 따와 베링해협이라 부르게 된다. 이 여행으로 시베리아의 북극 해안선 대부분이 지도에 그려진다.

뉴욕의 언론인이자 화가인 **존 피터 젱어**(John Peter Zenger, 1697–1746년)가 언론의 자유에 관한 중요한 선례를 세운 역사적인 명예훼손 사건에서 무죄 선고를 받다.

독일의 바로크 작곡가이자 오르간 연주자인 **요한 제바스티안 바흐**가 작센 선제후의 왕립 궁정 작곡가가 되다.

| 1733 | 1733–34 | 1733–36 | 1735 | 1736 |

## 프랑수아 르무안 – 〈헤라클레스 예찬〉

프랑수아 르무안(François Lemoyne, 1688–1737년)은 장관을 이루는 이 작품을 베르사유 궁전에 있는 '헤라클레스 살롱'의 거대한 아치형 천장을 가로질러 붙어 있는 캔버스에 그렸다. 그의 아버지인 제우스 (주피터)에 의해 신의 지위까지 올라간 헤라클레스에 관한 주제는 솟아오르는 피라미드 형상의 구도로 강력하게 표현된다. 142명의 인물을 담은 이 위대한 업적으로 르무안은 세인들이 부러워하는 자리인 프랑스 국왕의 수석 궁중 화가가 되었다.

## 조반니 파올로 파니니 – 〈고대 로마의 판테온과 다른 역사적 기념물이 있는 상상의 경관〉

18세기 로마의 베두타(veduta, 경관)에 관한 대가인 조반니 파올로 파니니(Giovanni Paolo Panini, 1691–1765년)는 고전 유적과 역사적 기념물을 묘사하는 데 재능이 있었다. 베두타는 전형적으로, 흔히 상상의 배경 속에 건축 요소를 포함시키는 것이 특징인 인기 있는 지형학 그림이었다. 여기서 파니니는 다른 장소에서 나온 실제의 대상들을 함께 모아 놓았는데, 고대 이집트의 투트모세 3세의 오벨리스크, 판테온, 황제 마르쿠스 아우렐리우스의 기마상, 티볼리의 베스타 신전, 트라야누스 원주 그리고 네르바의 포럼이 포함되어 있다.

18세기의 그림 같은 시각예술과 관련된 최고의 조경 정원사인 **윌리엄 켄트**(William Kent, 1685년경–1748년)가 옥스퍼드셔 러셤에 있는 정원을 위해 4년에 걸친 매우 영향력 있는 리모델링 사업을 시작하다.

**빈 조약**으로, 누가 폴란드를 통치할 것인가를 두고 유럽인들이 벌인 폴란드 왕위 계승 전쟁이 끝나다. 이로 인한 하나의 결과로 러시아는 폴란드 정사에 행사할 수 있는 더 많은 권력을 획득한다.

**스토노 노예 폭동**이 사우스캐롤라이나를 장악하다. 이것은 미국 독립 전쟁 이전에 영국의 대륙 식민지에서 발생한 가장 큰 노예 반란이지만 결국에는 진압된다. 이 폭동으로 노예의 자유를 훨씬 더 제한하는 조치가 통과된다.

1737　　1738　　1739

## 요한 카스파 라바터
### (1741–1801년)

유럽 예술의 시각적인 풍자와 캐리커처의 발전에 미친 영향 중 하나는,
스위스 문필가이자 신학자이며 골상에 대한 체계적인 접근의 창시자로
유명한 요한 카스파 라바터(Johann Kaspar Lavater)의 저작물이었다.
그의 저작은 사람의 성격을 얼굴에서 읽을 수 있다는 것과 같은 정신과
육체 사이의 연관을 강조했다. 그는 1700년대 후반에 국제적인 명성을
얻었고, 이는 1800년대(이 시기에 특히 미국과 영국에서 골상학이
인기를 얻었다)까지 지속되었다. 라바터의 가장 유명한 저작물은
『골상에 관한 에세이(Physiognomische Fragmente)』
(1775–1778년)이다. 예술가 헨리 푸젤리는 그의 저서 『인간에 대한
아포리즘(Aphorisms on Man)』(1788년)에서 영어로 번역했다.

# 예술과 풍자

18세기는 시각적 풍자를 위한 황금시대임을 증명했다. 유럽과 미국에서의 정치적인 혼란과 계몽주의의 철학적 격동과 함께, 이 시대는 거침없는 논평을 공유하기에 적합했다. 이러한 동향의 초점은 영국이었지만, 풍자적인 작품은 유럽의 다른 국가와 미국에서도 나타났다.

**왼쪽 상단. 윌리엄 호가스 – 〈유행에 따른 결혼, 장면 2: 대담〉(1743년경)**
호가스의 복합적 이미지 연작은 자작과 상인의 딸 사이의 결혼을 이야기한다. 집은 엉망이고 의자에 털썩 앉아 있는 자작은 사창가로 밤 외출한 후에 돌아온 듯한 모습이다.

**왼쪽. 제임스 길레이 – 〈위험에 빠진 자두 푸딩〉(1805년)**
길레이의 나폴레옹 전쟁에 관한 유명한 만화는 프랑스 황제 나폴레옹과 영국 수상 윌리엄 피트(William Pitt, 1759–1806년)가 탐욕스럽게 세계를 나누어 먹으려고 경쟁하는 모습을 보여준다. 길레이의 '보니(Boney)' 캐리커처는 수없이 모사되었다.

**상단. 오노레 도미에 – 〈배〉(1831년)**
정치 저널인 「캐리커처(La Caricature)」에 실린 뚱뚱한 프랑스 왕 루이 필리프(Louis–Philippe, 1773–1850년)의 이런 이미지들에서 전통은 계속되었다. 도미에는 이 저널의 창립자인 샤를 필리퐁(Charles Philipon, 1800–1861년)의 스케치를 따라 이 이미지들을 그렸다.

격동의 시대는 사람들이 모이는 곳이라면 어디라도 매우 다양한 견해가 있다는 것을 의미했다. 1700년대 후반에 이것은 진지한 도덕적인 이야기부터 터무니없는 캐리커처까지 풍자적인 형식으로 표현된다. 18세기 풍자는 정치 카툰을 확립시켰고, 1800년대의 「펀치」 잡지와 같은 출판물과 20, 21세기의 풍자적 경향을 위한 길을 닦았다. 이 세기는 많은 전쟁을 목도했고, 세기 후반에는 프랑스와 미국에서 혁명이 일어났다. 영국에서 국왕 조지 3세의 치세(1760-1820년)는 불안정, 부패 혐의 그리고 즉위 불확실성으로 가득 찼다. 이러한 분위기에서 휘그당과 토리당의 정치적 경쟁이 권력을 장악하고 언론에서도 어느 정도의 표현의 자유가 지배적이었다. 이는 거침없는 논쟁을 조성했다. 이 논쟁을 풍자적인 이미지와 함께 출판하는 일은 18세기 후반의 출판 사업과 인쇄소의 성장으로 더욱 힘을 얻었다. 그리고 더 광범위한 독자들에게 사상이 전달되었다. 산업화와 함께 도시의 꾸준한 팽창, 점점 더 도시화되는 세계관 그리고 토론 쟁점을 위한 더 큰 시장을 창출하는 교육받은 중산층의 발전이 다가왔다.

하지만 이 모든 것들은 이러한 위기에 대처할 수 있었던 예술가가 없었더라면, 별 의미가 없었을 것이다. 정치적으로 풍자적인 출판은 1500년대의 대(大) 루카스 크라나흐와 같은 예술가의 출판에서 전통을 찾을 수 있다. 하지만 윌리엄 호가스, 제임스 길레이(James Gillray, 1756-1815년), 토마스 롤런드슨(Thomas Rowlandson, 1756-1827년), 조지 크룩섕크(George Cruikshank, 1792-1878년) 그리고 만년의 오노레 도미에(Honoré Daumier, 1808-1879년)가 이끈 이 분야의 기라성 같은 전문가들은 18세기와 19세기 초기에 배출되었다. 호가스는 풍자 중에서도 인간의 나약함과 동시대 사회의 악덕을 폭로하는 근대의 도덕적 이야기에 천재적이었다. 그의 주요 작품으로는 〈매춘부 일대기(A Harlot's Progress)〉(1731-1732년), 〈난봉꾼의 행각 일대기(A Rake's Progress)〉(1733-1735년), 〈유행에 따른 결혼(Marriage à-la-Mode)〉(1743년경)이 있었다. 그에 반해서, 길레이와 롤런드슨의 형형색색의 출판물은 화려하게 과장된 캐리커처를 바탕으로 더 노골적인 풍자의 한 계보를 세웠다. 길레이는 최고의 정치 풍자가였고, 그의 인물 중에는 평범한 인물의 전형인 존 불(John Bull)이 있었다. 반면에 롤런드슨은 사회적 풍자 쪽으로 더 기울어져 있었다.

다른 예술 형식 또한 풍자를 이용해 어리석음을 여실히 보여주었다. 예를 들어, 『조지프 앤드루스(Joseph Andrews)』(1742년)를 포함하는 헨리 필딩(Henry Fielding, 1707-1754년)의 소설이 있었다. 필딩은 선한 행동을 고취하기 위해 풍자를 사용하는 그의 방법을 고전 사상과 연계시켰으며, 이는 18세기 신고전주의의 또 다른 가닥이다. AK

# 1740-1750

**로코코의 전성기.** 비록 루이 15세의 통치 아래서 정치적 상황이 달아올랐지만, 그는 프랑스의 국왕으로서 치세를 이어나간다. 1740년대에 프랑스는 오스트리아령 네덜란드(Austrian Netherlands)를 공격하여 점령한다. 사회적, 정치적, 과학적 그리고 예술적 사상의 폭발적인 발전과 함께, 유럽에서 계몽 시대가 부상한다. 이 세기의 중엽으로 갈수록 후기 바로크와 로코코 양식이 계속 발전함에 따라, 그 영향이 유럽 전역에 퍼진다. 프랑수아 부셰는 계속해서 왕의 악명 높은 정부인 마담 드 퐁파두르의 놀랄 만큼 많은 초상화를 포함하여, 프랑스 엘리트들의 의뢰를 끌어모은다. ED

**프랑수아 부셰 – 〈비너스의 승리〉**
사랑의 여신인 비너스는 서구 예술 역사의 주요 작품 목록에서 가장 많이 그려진 인물 중 한 명이다. 여기 이 작품에서 그녀는 물의 님프 나이아스, 트리톤 그리고 날아다니는 큐피드를 포함하는 신화적인 피조물의 시중을 받으며 바다 거품에서 나타난 것으로 보인다. 프랑수아 부셰(François Boucher, 1703–1770년)는 소용돌이 구도를 그리고 있는데, 그 구도의 정점은 비너스로부터 부풀어 오르는 반투명의 일렁이는 천에서 이루어진다. 이 장면에서의 진주 목걸이, 멋진 보석 색조의 색상 그리고 에로티시즘은 전성기 로코코 양식의 전형이다.

**마담 드 퐁파두르**가 국왕 루이 15세의 공식적인 정부가 된다. 그녀는 이 자리를 6년 동안 유지한다. 이 시기 동안 그녀는 국왕에게 엄청난 영향력을 행사한다.

1740년에 **프리드리히 대왕**(Frederick the Great, 1712–1786년)이 프로이센의 왕이 되어 경이적인 46년의 통치를 시작하다.

영국의 예술가 **윌리엄 호가스**가 〈유행에 따른 결혼〉이라는 제목의 풍자적 그림 연작을 착수하다. 그는 이 연작으로 유명해진다.

| 1740 | 1743–45 |

## 장 마르크 나티에 –
## 〈사냥의 여신 디아나로 표현된 프랑스의 마리 아들레이드〉

장 마르크 나티에(Jean-Marc Nattier, 1685–1766년)
는 예술가 집안에서 태어났다. 초상화가였던 아버지와
역사적 장면을 그렸던 삼촌으로부터 영향을 받아,
나티에는 이 두 스타일을 결합한 혼합 장르에 몰두하여
작업한다. 프랑스 국왕 루이 15세와 여왕 마리
레슈친스카(Marie Leczinska, 1703–1768년)의 세
번째 딸인 마리 아들레이드(Marie Adelaide)를 그린
초상화에서는 그녀의 얼굴은 매우 똑같이 묘사한 반면,
그녀의 자세, 활과 화살 그리고 목가적인 외부 배경은
사냥의 여신인 디아나의 모습을 암시한다.

## 장 밥티스트 우드리 –
## 〈개에게 공격받는 백조〉

루이 15세의 또 다른 예술적 기벽은 자신의 여러
사냥개들 그림을 주문하기를 매우 좋아했다는
것이다. 루이 15세는 장 밥티스트 우드리(Jean-
Baptiste Oudry, 1686–1755년)의 극적인 동물
장면에 감탄하고, 사냥개 그림에 그의 재능을
요구한다. 이 그림에서 표현된 우드리의 기법은
돌담의 극사실주의와 백조 깃털에서 보이는
극도의 세밀함에서 뚜렷이 보인다. 흰색의 백조
깃털은 밑에 있는 캔버스의 삭막한 하얀색 위에서
음영과 톤의 변화로 표현됐다. 배경의 나무에
걸려 있던 세 번째 동물은 후에 우드리가 지웠다.
이것이 돌담에 그려진 고르지 못한 조명에 대한
해명이 될 것이다.

**컬로든 전투**가 4월 16일 발발하다. 이 전투는 '보니(Bonnie) 프린스 찰리'
라고도 불린, 찰스 에드워드 스튜어트(Charles Edward Stuart,
1720–1788년) 왕자의 격감한 재커바이트(Jacobite) 군대와 컴벌랜드
공작(Duke of Cumberland, 1721–1765년)이 이끄는 하노버 왕가 군대
사이에서 벌어진 것이다. 재커바이트 군대에 대해 거둔 결정적 승리(한 시간
만에 1,200명 이상이 사망했다)는 재커바이트 봉기를 종국으로 몰아넣는다.
컬로든 전투는 영국 땅에서 벌어진 마지막 전투이다.

1738년 한 농부가 헤르쿨라네움
인근에서 우물을 파다 찾아낸 첫
발견 이후, 나폴리의 부르봉 왕가의
왕인 카를로스 3세(Charles Ⅲ,
1716–1788년)의 명령으로 땅에
묻힌 로마 도시 **폼페이의 전면적인
발굴**이 시행된다.

1745            1746            1748

# 1750-1760

**이국적인 것에 대한 취향.** 1700년대에는 과학, 더 넓은 세계 그리고 '새로운' 대륙의 탐험과 식민지화에 관한 왕성한 호기심을 보인다. 이것은 흔히 '이국적인 것에 대한 숭배'라고 불리는 오리엔탈리즘을 부채질한다. 근동과 중동 그리고 북아프리카의 문화뿐 아니라 다른 지역의 문화에 대한 유행인 오리엔탈리즘은 계속 성장해 1800년대에 커다란 인기를 얻는다. 카를 반루(Carle Vanloo, 1705-1765년)가 그린 인기 있는 로코코 작품들에는 터키와 스페인 복장을 한 사람들이 묘사되어 있다. 장 에티엔 리오타르의 터키풍 작품들에서 디테일이 정교한 직물은 더 많은 관심을 고취시킨다. 하지만 뷔르츠부르크에 있는 티에폴로의 장대한 바로크-로코코 양식의 계단 천장 그림은, 이국적인 것에 대한 관심이 대체로 유럽적인 가치가 지배해야 하는 확실성을 중심으로 이루어진다는 것을 보여준다. AK

### 조반니 바티스타 티에폴로 – 〈유럽〉(상세)

〈유럽〉은 조반니 바티스타 티에폴로(Giambattista Tiepolo, 1696–1770년)가 영주 겸 주교의 뷔르츠부르크 궁에 있는 계단 위에 그린 거대한 천장 프레스코의 일부분이다. 이 프레스코는 또한 이국화된 아메리카, 아시아 그리고 아프리카의 이미지를 담고 있는데, 궁극적으로는 유럽의 문화와 세계적인 팽창주의를 격상시키고자 했으며, 뷔르츠부르크 궁전을 예술적 성취의 중심 역할로 묘사한다. 이 프레스코의 상세 부분에서는, 크게 유행한 고전적 건축 디테일 속에서 궁의 건축가인 발타자르 노이만(Balthasar Neumann, 1687–1753년)이 대포에 기대 앉아 있고, 스투코(치장 벽토) 예술가 안토니오 보시(Antonio Bossi, 1699–1764년)가 오른쪽에서 망토를 휘감고 서 있다.

**인구의 급격한 증가가** 유럽에서 시작되어, 1850년에는 인구수가 두 배가 된다.

1730년대에 획기적인 자연 세계 분류 작업을 이룬 **칼 폰 린네**(Carl von Linne, 1707–1778년)가 『식물의 종(Species Plantarum)』을 출간한다. 이 책은 식물을 명명하는 최초의 일관된 방법을 제공하며, 현대 세계에서 사용하는 체계의 뒷받침이 되는 이명법(二名法)을 소개한다.

c. 1750          1752–53

## 장 에티엔 리오타르 –
## 〈터키 양식의 옷을 입은 프랑스의 마리 아들레이드의 초상화〉

스위스 태생의 예술가 장 에티엔 리오타르(Jean–Étienne Liotard, 1702–1789년)는
선도적인 계몽주의 시대의 초상화가였으며, 전 유럽의 왕족, 상류 사회 그리고 부유한
중산층 계급을 묘사했다. 그는 한동안 콘스탄티노플에서 머문 이후 터키 양식의 옷을
자랑스럽게 입기 시작했고, '터키 사람(The Turk)'이라는 별명을 얻었다. 그는 오스만
제국의 일상과 터키 옷을 입은 부유한 유럽인 초상화(루이 15세의 딸을 그린 이
초상화처럼) 이미지로 잘 알려져 있다.

### 니할 찬드 – 〈라다로서의 바니 타니〉(상세)

이 이미지는 힌두교의 신 크리슈나의 여인인 라다를 재현한 것으로
보인다. 1700년대 중반에 키샹가르 미술학교(이 명칭은 라자스탄의
도시와 왕국의 이름을 따라 지어졌다)는 절정기였으며, 아름다운
세부장식과 결합된 서정적 표현으로 유명했다. 궁정 화가인 니할
찬드(Nihal Chand, 1710–1782년)는 이 학교의 교사였다. 그의
이상화된 여인은 키샹가르의 전형적인 형식인 우아하고 길게
늘여지고 굴곡진 형상을 지니고 있다. 이와 같은 얼굴은 아마도
음유시인 바니 타니(Bani Thani)를 모델로 했을 것이다.

**'7년 전쟁'**이 발발하다. 궁극적으로 이
전쟁은 러시아, 오스트리아, 스웨덴,
스페인, 작센, 프랑스가 프로이센, 하노버,
영국에 대항하여 싸운 중대한 분쟁이다.

**볼테르**(Voltaire, 1694–1778년)의
소설 『캉디드(Candide)』가 출간된다.
7년 전쟁과 리스본 대지진 같은
사건에서 영향을 받은 이 철학자는
과학, 이성 그리고 계몽주의 시대의
낙관주의 뿐만 아니라, 종교 및 정치
세계를 풍자한다.

역사상 최악의 자연재해 중 하나인 **리스본 대지진**으로 약 6만 명의
사람이 포르투갈의 수도에서 사망하다. 이 사건은 그 후 수년 동안
예술에서 표현되었고, 이 자체가 유럽 문화에 깊이 새겨진다.

4만 단어가 실린 **새뮤얼 존슨**(Samuel Johnson, 1709–1784년)의
『영어 사전(Dictionary of the English Language)』이 최초로 출간된다.
이 책이 편찬되기까지 6명의 조력자와 약 8년의 시간이 동원된다.

1753       1755       1756       1759

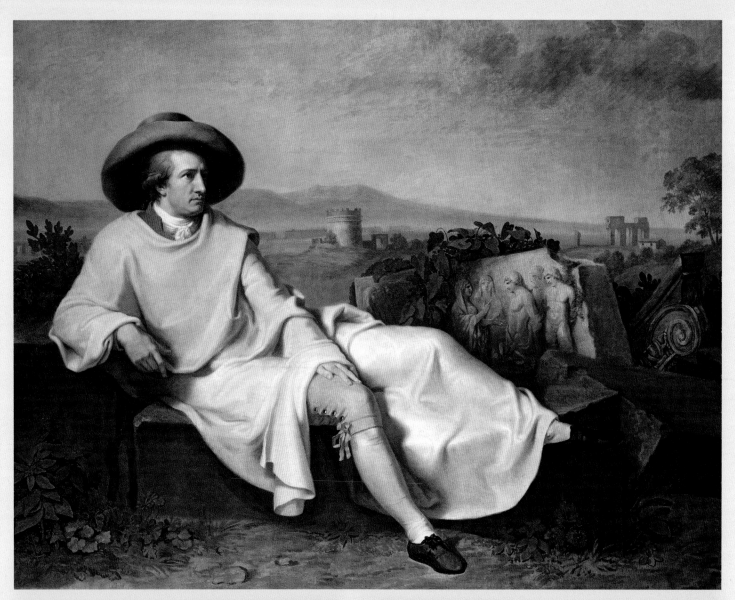

# 그랜드 투어

18세기 동안 특히 융성했던 '그랜드 투어'는 부유한 젊은 남성들(그리고 몇몇 대담한 여성들)이 유럽의 위대한 문화 중심지들을 방문하여 교양을 쌓고 교육적 체험을 하는 여유로운 여행이었다. 이러한 여행자 중 대다수는 예술과 유물에 돈을 헤프게 지출했다.

**왼쪽 상단. 빌헬름 티슈바인 –**
**〈로마 평원에 있는 괴테〉(1787년)**
빌헬름 티슈바인(Wilhelm Tischbein, 1751–1829년)은 위대한 독일 작가 괴테가 고대 조각의 파편과 함께 있는 그림을 그렸다. 이 파편은 그에게 모든 인류업적의 덧없는 본성을 상징한다.

**맨 왼쪽. 피에트로 롱기 – 〈베네치아의 가장무도 음악회〉(1750년경)**
리도토(Ridotto)는 참가자들이 흔히 가장무도회 복장을 하고 음악, 무도 그리고 때때로 도박을 포함하기도 하는, 부유층이 애용하는 여흥이었다.

**왼쪽. 캐서린 리드 –**
**〈로마에 있는 영국 신사들〉(1751년)**
스코틀랜드 화가 캐서린 리드(Katharine Read, 1723–1778년)는 1751년부터 1753년까지 이탈리아, 주로 로마에서 2년을 보내기 전에, 파리에서 공부했다.

다양한 국가에서 온 젊은 귀족과 신사들이 그랜드 투어를 했지만, 이 여행은 무엇보다도 영국에서 온 여행자들과 연관되어 있다. 이 여행의 기원은 16세기로 거슬러 올라가며, 이 시기에 여행은 지배 계급의 미래 구성원이 외국 국가(잠재적인 동맹 또는 적)에 관한 유용한 지식을 얻으려는 방법으로 여겨졌다. 하지만 이러한 여행은 점차 외교보다는 문화에 관심을 두기 시작했고, 이탈리아의 주요한 예술 중심지는 그랜드 투어의 최고 명소가 된다. 로마는 대부분의 여행에서 주요 목적지였고, 피렌체, 나폴리, 베네치아도 매우 인기가 있었다. 떠나는 여정과 돌아오는 여정은 흔히 프랑스(파리 체류는 거의 의무적이었다)를 통했고, 가끔은 저지대 국가 또는 중부 유럽을 통해서 가기도 했다. 1770년 무렵부터는 그리스를 방문하기도 했다.

일반적으로 이 여행자들은 10대 후반이거나 20대 초반이었다. 대개 개인 교수를 동반했고 가끔은 하인을 동반했다. 일반적으로 여행은 대략 1년 정도 걸렸지만, 어떤 여행자들은 더 오래 해외에 나가 있었다(그리고 몇몇은 두 번째 여행을 위해 돌아왔다). 특히 로마에서 이 부유한 방문자들은 예술가, 중개인, 안내자 그리고 기타 등등의 관계망에 흡족해했다. 예를 들어, 로마의 선도적인 초상화가인 폼페오 바토니는 많은 영국 귀족을 그렸고, 위대한 베네치아의 풍경화가인 카날레토 역시 수많은 영국 고객들이 있었다.

해외에서 거주하는 많은 영국 예술가들도 같은 시장에서 일하면서 적어도 생활 일부를 꾸려나갔다. 스코틀랜드 화가인 개빈 해밀턴(Gavin Hamilton, 1723–1798년)은 그의 경력 대부분을 로마에서 보냈는데, 로마에서 그는 예술가였을 뿐만 아니라 미술 중개인이자 고고학자였다. 영국의 시골 저택과 미술관에 있는 풍부한 이탈리아 회화와 고전 유물은 대부분 그랜드 투어의 유산이다. 18세기 중엽에 외국 여행은 전쟁으로 인해 한동안 심각하게 줄어들었다. 오스트리아 왕위 계승 전쟁(1740-1748년)은 카날레토의 사업에 매우 크게 타격을 입혔고, 1746년에 그는 영국(그의 우수 고객들의 고향)으로 이주하여 이후 거의 10년간 거기서 살았다.

더 심각한 중단 상태가 유럽 주요 강대국의 대부분이 관여한 7년 전쟁(1756-1763년)과 함께 찾아왔다. 이 전쟁이 끝난 후 외국 여행이 재개되었고, 다음 20년 동안 그랜드 투어는 인기의 정점을 찍게 된다. 하지만 그다음에 일어난 프랑스 혁명 전쟁과 나폴레옹 전쟁으로 약 1792년부터 1815년까지 실질적으로 대륙 여행은 중단됐다. 평화가 다시 찾아오면서 그랜드 투어도 재개됐다. 하지만 이 여행은 이제 쇠퇴하고 있었다. 대략 1840년부터 시작된 철도의 급속한 진전은 근본적으로 외국 여행을 변화시켰고, 이 여행은 중산층에까지 개방됐다. IC

# 1760-1770

**계몽된 시대.** 일을 진행하는 새로운 생각과 방식에 대한 이 세기의 끊임없는 요구 때문에, '계몽주의' 및 '이성의 시대'와 같은 명칭이 1700년대에 적용된다. 실증적인 조사, 원인과 결과, 자연 세계에 대한 주의 깊은 관찰이 핵심적인 요소가 된다. 과학은 크게 융성하고 변화는 삶의 모든 영역에 걸쳐 느껴진다. 그 범위는 농업과 산업에서의 더 생산적인 방법과 기계의 발전으로부터 의학적 진보 및 통치에 관한 새로운 개념의 탄생에 이르기까지 다양하다. 볼테르의 1764년에 나온 『철학 사전(Dictionnaire philosophique)』은 조직화된 종교와 견고한 사상들에 대한 관용을 주장하는 데서 이 시대의 정신을 담아낸다. 예술은 이런 멋지고 새로운 세계를 성공적으로 반영하는데, 더비의 조셉 라이트 같은 화가들이 이를 놀랍도록 생생하고 상세하게 기록한다. 그 밖의 예술 동향으로는 폼페오 바토니가 제작했던 그랜드 투어 초상화의 계속적인 열풍이 있다. AK

**장 자크 루소**(Jean–Jacques Rousseau, 1712–1778년)가 18세기 프랑스와 미국의 혁명을 논한 책 『사회계약론』에서 급진적인 사상을 나타내다.

**예카테리나 대제**(Catherine the Great, 1729–1796년)가 러시아의 여제로서 통치를 시작하다. 정통한 예술의 후원자인 그녀는 자신의 궁을 선도적인 문화 중심지로 만들고 인상적인 예술 소장품을 수집한다.

**존 싱글턴 코플리 – 〈날다람쥐와 함께 있는 소년(헨리 펠햄)〉**
식민지 보스턴의 성공한 초상화가였던 존 싱글턴 코플리(John Singleton Copley, 1738–1815년)는 이복형제 헨리 펠햄(Henry Pelham)과 애완동물을 그린 이 그림을 런던의 전시회에 보냈다. 그가 유럽 기준에 얼마나 부합하는지 알아보기 위해서였다. 이 작품은 상을 받았으며, 그림의 묘사, 명암 그리고 소년의 소맷동 근처에서 애완동물이 비치는 옅은 밑면의 반향과 같은 느낌이 인상적인 홍보 수단이 되었다. 그의 색채는 로코코의 아름다움을 갖고 있으며, 세부 묘사는 그의 시대에 어울리는 사실주의에 대한 애정을 저버린다.

**파리 평화조약**으로 7년 전쟁이 끝나고, 러시아, 프로이센, 영국은 특별히 좋은 결과를 누린다.

**토머스 베이즈**(Thomas Bayes, 1702–1761년)의 확률에 관한 중요한 논문이 사후에 발간되고 미래에 '베이즈 정리'라고 불리는 공식을 낳게 된다.

**영국의 '인지세법'**이 아메리카의 식민지 주민에게서 수익을 올리기 위해 시도되다. 이 세금에 반대하는 식민지 주민의 분노가 독립 운동을 부채질한다.

| 1762 | 1763 | 1765 |

## 폼페오 바토니 – 〈윌리엄 고든 대령〉

폼페오 바토니(Pompeo Batoni, 1708–1787년)는 그랜드 투어(157쪽 참조) 중에 그린 그림으로 커다란 부와 찬사를 얻었으며, 고전 유적에 대한 묘사로 많은 존경을 받았다. 고전 유적 묘사는 신고전주의 미술에서 인기 있는 모티프를 보여주지만, 한편으로는 이 초상화에 약간의 바로크 양식의 장엄함을 부여한다. 생생한 타탄 무늬 직물을 두르고 있는 윌리엄 고든(William Gordon)의 자신감 넘치는 자세는 저항의 행위이다. 재커바이트 봉기(1745년) 이후에 스코틀랜드인들이 킬트(남성 전통 치마)와 타탄을 입는 것이 금지되었기 때문이다. 킬트를 금지한 법령(Dress Act, 1746년)은 1782년에서야 폐지됐다.

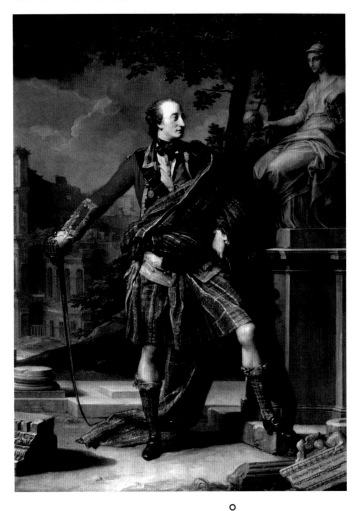

## 더비의 조셉 라이트 – 〈(태양의 위치에 램프가 놓여 있는) 태양계 모형에 대해서 강의하는 철학자〉

조셉 라이트(Joseph Wright of Derby, 1734–1797년)는 그의 극적인 키아로스쿠로(명암법)와 1700년대 후반의 과학적이고 철학적인 관심 주제를 결합한 작품으로 매우 유명해지기 시작했다. 여기에서 '철학자'는 태양계의 움직임을 설명하기 위해 오러리 백작(Earl of Orrery)의 이름을 따서 명명된 모형을 사용한다. 태양을 나타내기 위해 배치된 석유램프가 구경꾼의 얼굴을 밝힌다. 이 뉴턴 이후의 세상에서 모든 사람은 새롭고 흥미로운 지식에 의해 계몽된다.

**왕립미술원**이 런던에 설립되고 유럽 예술에 커다란 영향을 미치게 된다. 조슈아 레이놀즈(Joshua Reynolds, 1723–1792년)가 이 미술원의 초대 회장이 된다.

1766

1768

# 1770-1780

**유희하는 부자와 귀족.** 18세기 예술가들은 부자와 귀족을 표현하는 데 탁월하다. 이들은 호화스러운 보석이 있는 의복으로 치장하고, 당시 인기 있던 '컨버세이션 피스'에서 보이는 교양 있는 대화에 빠지며(144쪽 참조), 그랜드 투어에서 문화적 활동을 즐기기도 한다(157쪽 참조). 프라고나르와 같은 화가들의 로코코 양식에 관한 통달은 이러한 소재에 꼭 알맞았다. 그의 유명하고 경박한 〈사랑의 경위〉 연작 계획은 루이 15세의 정부인 마담 뒤 바리(Madame du Barry, 1743-1793년)가 주문한 것이다. 뒤 바리는 예술을 사랑한 여인이었지만 낭비벽 때문에 대체로 평판이 좋지 못했다. 이 시기의 다른 곳에서는 체제가 무너지고 시야가 확장된다. 미국은 독립을 선언하고, 제임스 쿡(James Cook, 1728-1779년)은 태평양에서 남극 대륙에 이르는 바다와 해안의 지도를 만든다. **AK**

### 장 오노레 프라고나르 – 〈사랑의 경위: 밀회(사다리)〉

귀족 후원자들을 위한 장식적 구성은 18세기 예술의 중요한 양상을 형성했다. 장 오노레 프라고나르(Jean–Honoré Fragonard, 1732–1806년)의 〈사랑의 경위〉 연작은 이 분야에서 그의 최고의 작품이었다. 이것은 루브시엔에 있는 마담 뒤 바리의 파빌리온을 위해 만들어졌다. 〈밀회〉는 네 개의 주요 장면 중 하나이며, 다른 것은 〈화관 쓰는 연인〉, 〈구애〉 그리고 〈연애편지〉이다.

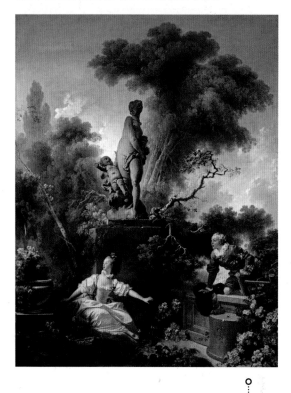

### 틸리 캐틀 – 〈춤추는 소녀〉

초상화가 틸리 캐틀(Tilly Kettle, 1735–1786년)은 1760년대 후반부터 1776년까지 인도에 있었고 거기서 오랜 활동을 하며 보냈기 때문에 유럽 예술가들 사이에서 주목을 받았다. 이 무희는 그가 제작한 인도 풍속화들에 포함되는데, 한편으로는 인도의 왕자들과 관리들을 그려서 번창하는 성공을 즐기기도 했다. 이들 관리 중에는 영국의 동인도 회사에 근무하는 사람들도 있었다. 이 회사는 1770년대까지 인도에서 상당한 권력을 얻었다.

**제임스 쿡 선장**이 두 번째 항해를 시작하다. 이 항해는 지구를 배로 일주하고 남쪽의 거대한 땅덩어리의 존재를 확인하기 위해서 계획됐다.

태평양의 **이스터 섬**에 스페인 탐험대가 도달하다.

| 1770 | 1771–72 | 1772 | 1772–5 | 1772–77 |

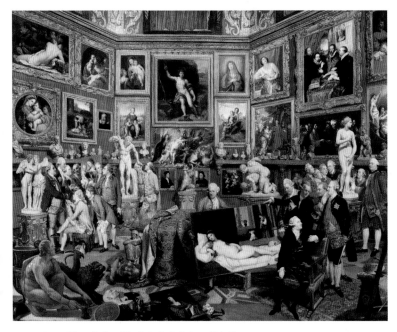

### 요한 조파니 – 〈우피치 갤러리의 트리부나〉

요한 조파니(Johan Zoffany, 1733–1810년)는 단란한 모습의 상류층과 왕의 초상화가로서 국제적인 명성을 얻었다. 그는 재치 있는 로코코의 연극성을 가지고, 종종 다수의 인물을 사용하면서 대담한 효과를 위해 내용을 조작했다. 여기 이 그림에서 그는 토스카나 대공의 수많은 실제 보물을 상상으로 한 방에 모아 놓았다. 이 연회는 뒤섞여 있다. 이상한 원근법과 규모 그리고 각각의 요소가 동등한 주의를 끌기 위해 싸우는 압도적인 세부 디테일로 인해 현대인의 눈에는 마치 컴퓨터가 생성해낸 콜라주처럼 보인다.

### 토마스 게인즈버러 – 〈고결한 그레이엄 부인〉

이 초상화는 1777년 런던의 영국 왕립미술원에 전시되어 커다란 호평을 얻었다. 화가의 재능과 초상화 모델의 아름다움 때문이다. 이 초상화는 예카테리나 대제의 대사였던 캐스카트 경(9th Lord Cathcart, 1721–1776년)의 딸인 18세의 그레이엄 부인이다. 토마스 게인즈버러(Thomas Gainsborough, 1727–1788년)의 우아하고 부드러운 접근 방식은 어떻게 그가 영국 조지 왕조 시대의 상류 사회에서 선도적인 초상화가로 자리하게 됐는지를 잘 보여준다.

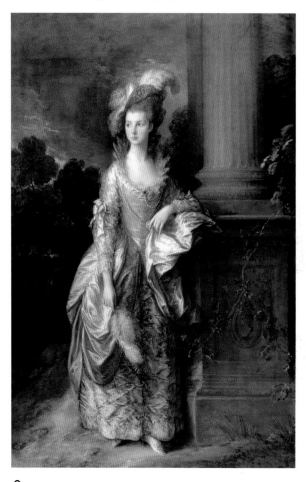

루이 15세가 죽고 **루이 16세** (Louis XVI, 1754–1793년)가 프랑스 혁명 전의 마지막 프랑스 국왕이 되다. '루이 16세 양식' 이라는 용어는 대체로 1700년대 후반의 신고전주의를 충족시킨 골동품에 대한 높은 관심을 언급하는 데 사용된다.

대영제국의 식민지들이 독립을 위한 전쟁을 시작하면서 **미국 독립 혁명**이 발발하다.

**미국의 독립선언문**이 필라델피아에서 7월 4일 공식적으로 채택된다. 미국의 독립 혁명은 1783년까지 계속된다.

**애덤 스미스**의 『국부론』이 출간된다. 이 책은 무역 및 경제에 대한 어느 정도 규제가 없는 접근을 주장한다.

| 1774 | 1775 | 1775–77 | 1776 |
|---|---|---|---|

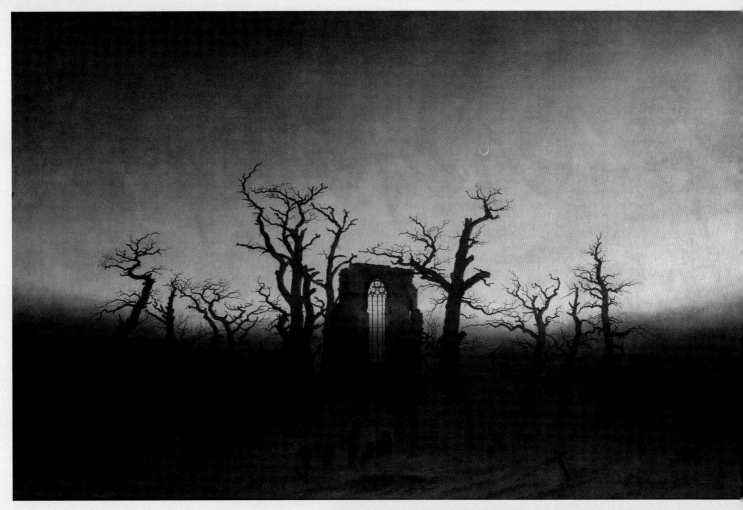

## 과학 또는 소설?

18세기 고딕 문화는 흔히 공상과학 소설의 선구자처럼 보이며,
'과학'은 여기서 핵심적인 용어이다. 고딕 예술과 글쓰기는
알려지지 않은 것, 미신, 미스터리 그리고 불확실성을 자양분으로
해서 살아간다. 이 시대에 고딕 양식이 인기를 얻으면서 계몽주의
시대의 과학적 이성주의에 대한 1700년대의 의미심장한 반응은
통찰력을 얻게 되고, 이것은 점차 일상생활로 퍼져 나간다.
교회 및 궁정과 밀접히 연관되어 편안하게 자리 잡은 전통에
위배되는 것처럼 보이는 과학과 논리학의 놀랍고 새로운 사상은
많은 사람들을 동요시켰다. 고딕 문화의 불쾌감은 이런 근심을
표현했지만, 한편으로는 동시대의 과학자가 벗어나라고 권고했던
중세 '암흑시대'로 고딕 문화의 소비자를 되돌아가게 했다.

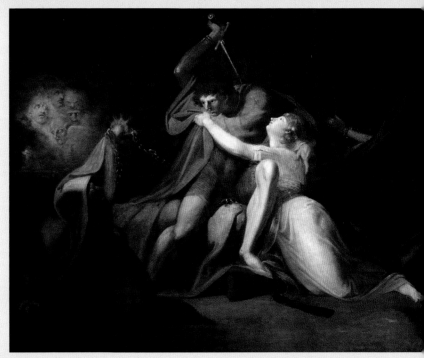

# 고딕 공포

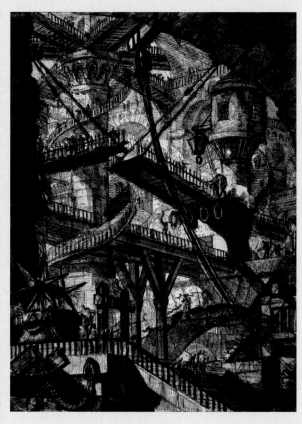

고조된 초자연적인 센세이셔널리즘은 1700년대의 후반기에 예술 및 문화에서 중요한 문화적 힘이 되었고, 1800년대 초반까지 계속된다. 그리고 이는 1700년대의 그것을 뛰어넘는 다른 형태가 되었다. 다양함, 로맨스 그리고 예기치 않은 것의 매력을 퍼뜨리는 관념들은 한편으로는 따분하고 절제되어 있었지만 다른 한편으로는 극적으로 극단적이었다.

**왼쪽 상단. 카스파르 다비드 프리드리히 – 〈떡갈나무 숲의 대수도원〉(1809년)**
여기서 보여주는 기독교적인 '고딕' 폐허는 으스스한 하늘을 향해 어둡게 솟아 있다. 관을 옮기는 수도승들의 작은 행렬은 열려 있는 무덤으로 지나는 길을 만든다. 이것은 죽음 또는 초월에 관한 메시지가 아닐까?

**왼쪽. 헨리 푸젤리 – 〈우르마의 마법에서 벨리자네를 풀어주는 파르치팔〉(1783년)**
스위스에서 태어난 헨리 푸젤리는 파르치팔(Percival)과 벨리자네(Belisane)의 이야기를 조작한 것을 인정했다. 곤경에 빠진 처녀는 흔한 고딕의 주제였지만 푸젤리는 심리학적으로 강력한 이미지와 잠재적인 성적 취향을 결합하는 데 있어서 선견지명을 갖고 있었다.

**오른쪽 상단. 조반니 바티스타 피라네시 – 〈상상의 감옥에서 나오는 도개교〉(1749–1761년경)**
조반니 바티스타 피라네시는 매력적으로 몽환적인 판화 이미지를 만들기 위해 그의 예리한 건축학적 이해를 이용했고, 열이 나서 정신이 혼미해졌을 때 본 환영을 재현했다고 전한다.

18세기 예술에서 '고딕풍의(Gothick)' 문화라는 명칭은 이러한 경향을 고취하는 데 일부 역할을 한 중세 시대의 폐허와 건물에서 왔다. 이 장르의 형식은 다양했다. 여기에는 장엄한 폐허의 극적인 표현, 숨이 멎을 듯한 알프스의 풍경, 문학의 선정적인 장면이 포함되었다. 그 시대의 사상가들은 '한 폭의 그림 같음(picturesque)', '아름다움', '숭고'의 관념에 몰두했는데, 이것은 에드먼드 버크(Edmund Burke, 1729-1797년)의 영향력 있는 저작인 『숭고와 아름다움의 이념의 기원에 대한 철학적 탐구』(1757년)에서 촉발됐다. 흥미로운 불규칙성으로 자극된 상상력 때문에 하나의 취향이 생겨났다. '숭고'라는 용어는 경외감을 느끼게 하는 것들과 연관됐다. 이러한 관념들은 풍경과 밀접하게 관련되어 있었다. 예를 들어, 험프리 렙톤(Humphry Repton, 1752-1818년)과 같은 대가가 고안한 거대한 정원에 그림 같은 암굴과 가짜 '폐허'가 등장했다. 화가들은 너도나도 이런 장면들을 그렸고, 정원 주인은 그림에서 영감을 찾았다. 그랜드 투어 중인 사람들은 험한 산길의 풍광을 만나고자 애썼고 자연의 장엄함에 맞설 때 인간이 얼마나 작은 존재가 되는지를 숙고했다. 이 모든 것은 강렬하고 변화된 정신 상태를 유발했다. 이

탈리아 예술가이자 건축가인 조반니 바티스타 피라네시(Giovanni Battista Piranesi, 1720-1778년)의 환각적인 감옥 동판화 또는 독일 낭만주의 화가인 카스파르 다비드 프리드리히의 안개 낀 무한성의 정신적인 풍경이 이것이다. 윌리엄 터너의 작품 대부분은 그의 극적인 바다 그림과 같은, 숭고의 전통을 이어나간다.

고딕 양식의 다른 측면은 대개 성적인 함의를 가진 섬뜩한 초자연주의였는데, 이것이 훗날 초현실주의와 공포 영화에 영향을 주는 '공포'의 초기 형식이다. 헨리 푸젤리는 중심적인 실행자였고, 그의 작품 〈악몽〉은 1780년대에 영국 왕립미술원에 전시되었을 때 충격을 주었다. 그는 윌리엄 블레이크의 작품에 영향을 주었다. 푸젤리는 또한 셰익스피어의 희곡에서 영감을 찾았고, 서스펜스가 넘치는 문학 소설은 예술에서의 고딕 양식에 강한 상호 영향을 주었다. 1764년에 출간되어 유럽 전역에서 큰 인기를 얻은 호레이스 월폴의 『오트란토 성』은 최초의 진정한 고딕 소설로 취급된다. 이러한 이야기들은 비밀 통로와 작은 문, 잘못된/신비한 정체성, 성과 같은 멀고도 황량한 '역사적인' 장소, 악마 같은 사람의 손아귀에서 달아나는 영웅으로 가득 차 있었다. AK

# 1780-1790

**혁명의 기운.** 미국의 독립 전쟁이 끝나가고 1783년 파리 조약으로 평화가 확정된다. 프랑스에서의 정치적 상황은 악화되어 1789년의 혁명에서 절정에 달한다. 예술에서는 신고전주의가 세력을 펼친다. 자크 루이 다비드와 그의 동료들의 그림은 고대 그리스와 로마의 영광을 상기시킨다. 하지만 이 그림들은 대개 현재 사건에 대한 아주 은근한 논평으로 해석된다. 이 대단히 정치적인 예술과 함께, 현실 도피에 대한 취향이 커진다. 독서계가 호레이스 월폴(Horace Walpole, 1717-1797년), 윌리엄 벡퍼드(William Beckford, 1759년경-1844년), 앤 래드클리프(Ann Radcliffe, 1764-1823년)의 고딕 소설을 탐닉하는 동안, 헨리 푸젤리와 윌리엄 블레이크 같은 화가들은 인간 본성의 더 어두운 면을 탐구하고 악마, 유령, 마녀 그리고 사악한 요정의 환영을 불러낸다. IZ

### 헨리 푸젤리 – 〈악몽〉

이 그림은 런던에 있는 왕립미술원에 공개되었을 때 선풍을 일으켰고, 고딕 공포에 대한 동시대의 취향에 호소했다. 이 작품은 여러 방식으로 해석되었지만, 본래의 영감은 아마도 시각적 유희에서 나왔던 것 같다. 여인은 그녀의 가슴 위에 앉아 있는 몽마(夢魔) 혹은 마라(mara, 인도 신화의 악한 신)로 인해 꿈을 꾼다. 그 와중에 유령 같은 말('악몽')이 커튼 주위에서 엿보고 있다. 헨리 푸젤리(Henry Fuseli, 1741–1825년)의 작품에서 자주 그러하듯이, 이 그림은 불온한 섹슈얼리티의 분위기를 물씬 풍긴다.

영국의 장군 **찰스 콘월리스**(Charles Cornwallis, 1738–1805년)가 버지니아, 요크타운에서 미국 군대에 항복하다. 이것은 독립을 위한 투쟁에서 결정적인 승리로 판명된다.

**토마스와 윌리엄 리브스**(Thomas and William Reeves)가 납작한 덩어리로 된 수채화 물감을 발명해 미술 협회의 실버팔레트 상을 받는다. 이전에는 수채화 물감이 껍질(Shell)에 담겨 판매되었다.

**세번 강을 가로지르는 철교**가 완성되다. 이것은 주철로 건설된 최초의 다리이며, 산업혁명의 금자탑이다.

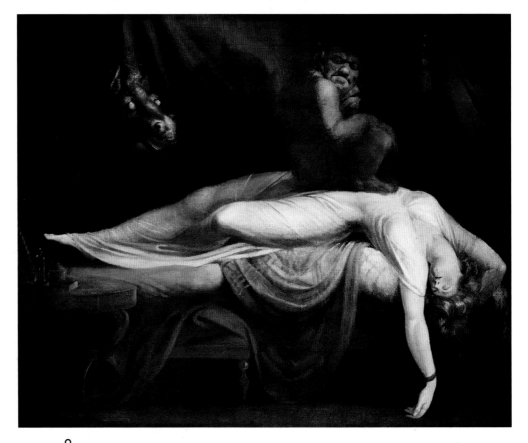

1781　　1782

## 안토니오 카르니세로(Antonio Carnicero, 1748–1814년) – 〈아란후에스에서 시연된 몽골피에 기구의 상승〉

몽골피에 기구(Montgolfier Balloon)는 파리에서 시험 비행에 성공한 후, 유럽 여러 장소에서 시연이 개최되었다. 1784년 6월 5일에 있었던 이 비행은 아란후에스(Aranjuez)에 있는 궁전 인근, 스페인 왕족 앞에서 시행되었으며, 부클레(Bouclé)라고 불리는 프랑스인이 조종을 맡았다. 이와 같은 행사는 기구 비행에 관한 이미지를 대유행시켰는데, 회화뿐만 아니라 의자 등받이, 시계 그리고 심지어 도기류 그릇에도 그려졌다.

장 자크 루소의 논란이 된 『고백록』이 그가 사망한 지 4년 뒤에 출간된다. 루소는 계몽주의의 창시자였고, 그의 정치 철학은 프랑스 혁명의 지도자들에게 영감을 준다.

찰스 윌슨 필이 펜실베이니아 주 필라델피아에 있는 그의 작업실 옆에 전시 갤러리를 연다. 이곳은 조지 워싱턴의 여러 점의 초상화를 포함하여 많은 미국 독립 전쟁 영웅들의 초상화를 소장하고 있다.

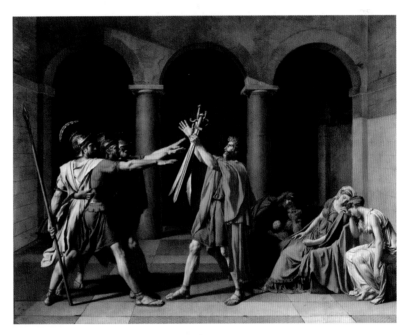

## 자크 루이 다비드 – 〈호라티우스의 맹세〉

자크 루이 다비드(Jacques–Louis David, 1748–1825년)의 이 그림은 파리 살롱에서 전시되었을 때 선동적인 효과를 보여주었다. 이 주제는 고대 역사에서 가져온 것으로, 호라티우스 가문과 쿠리아티우스 가문은 로마와 알바 사이의 전쟁에서 두 가문이 서로 반대편임을 알게 된다. 심지어 이들은 혼인으로 가깝게 연결되어 있었음에도 불구하고, 두 가문의 아들들은 서로 싸워야 했다. 프랑스 혁명의 서곡과도 같은 시기에, 영웅주의와 자기희생의 결합은 무기를 들라는 요청으로 여겨졌다.

프랑스 혁명이 7월 14일에 바스티유 감옥의 습격으로 시작되다. 이것은 군주제의 전복과 자연권 및 '자유, 평등 그리고 박애'라는 원칙에 근거한 공화정의 수립으로 이어진다.

1784

1789

# 1790-1800

**혁명과 불안.** 1789년 프랑스에서 일어난 바스티유 감옥의 습격은 프랑스 혁명의 시작을 알린다. 서민들의 압력은 커져가고, 이 혁명으로 군주제 종말이 시작된다. 엘리자베스 비제 르브룅은 마리 앙투아네트에 관한 숙련된 묘사로 대중의 눈에 여왕의 절망적인 지위를 높여 보이려고 시도하지만 별 효과를 거두지 못한다. 이 시대를 정의하는 신고전주의 양식을 도입한 자크 루이 다비드의 진지한 정치적 캔버스는 또한 서양 예술의 방향을 바꾸게 된다. 영국에서의 산업혁명은 기술적 진보가 더 큰 기계화의 증가로 발전함에 따라 수월하게 진행된다. 미국은 신생 국가로 독립한 이후 처음 10년을 맞이한다. 그리고 미국의 예술가는 독특한 아메리카 양식의 발전에 기여한다. ED

### 엘리자베스 비제 르브룅 – 〈바캉트의 모습을 한 레이디 해밀턴〉

이 초상화는 18세기 유럽의 매력적인 두 여인 사이의 놀라운 협업을 보여준다. 엘리자베스 비제 르브룅(Elisabeth Vigée Lebrun, 1755–1842년)은 자유분방하고 수시로 추문을 일으키는 레이디 해밀턴이란 인물에 대해 언급하기를 내키지 않아 했지만, 그녀를 여러 번 그렸다. 비제 르브룅은 유일하게 18세기에 성공한 여성 직업화가였고, 마리 앙투아네트가 논란이 많았던 프랑스 여왕으로서의 재위 기간에 가장 총애한 초상화가였다. 좀 더 마음 가볍게 즐길 수 있는 이 그림에서 비제 르브룅은 레이디 해밀턴을 바쿠스 주신의 여사제인 바캉트의 모습으로 그렸다.

신고전주의 화가인 **자크 루이 다비드**가 그의 유명한 작품인 〈마라의 죽음〉을 공개한다. 이 그림은 혁명 지도자인 장폴 마라(Jean-Paul Marat, 1743–1793년)의 잔혹한 살해를 묘사한 것이다.

**국왕 루이 16세**가 1월 21일 단두대에서 처형된다. 그의 죽음으로 프랑스 혁명의 가장 피비린내 나는 시기가 시작된다. 이 시기는 1793년 9월부터 1794년 7월까지의 공포 정치 시기에 정점을 찍는다. 혁명의 적들을 프랑스에서 제거하고 외부 침략자로부터 나라를 보호한다는 의도로, 공포 정치는 마리 앙투아네트를 포함해 약 1만 7,000명을 처형하는 결과를 낳는다.

명망 높은 영국의 초상화가이며 왕립미술원장인 **조슈아 레이놀즈**가 런던에서 사망하다.

1792

1793

## 조지 스터브스 – ⟨수확하는 사람들⟩

영국 예술가 조지 스터브스(George
Stubbs, 1724–1806년)는 1785년에 이
그림의 처음 버전을 그렸으며, 이 작품과
짝이 되는 ⟨건초 만드는 사람들⟩을 함께
그렸다. 그리고 이듬해 두 캔버스를 런던에
있는 왕립미술원에 전시했다. 두 작품 모두
시골에서 일하고 있는 사람들을 묘사한다.
여기에서 보이는 것처럼 1790년대에 그는
이 주제로 에나멜로 그린 세 개의 타원형
버전을 제작한다. 비록 스터브스는 말
그림의 해부학적 정밀함으로 가장 잘 알려져
있지만, 이 그림에서는 산업혁명의 격통
속에서 육체노동을 하는 시골 계층이 주요
관심사이다.

## 찰스 윌슨 필 – ⟨계단 위의 사람들⟩

찰스 윌슨 필(Charles Willson Peale,
1741–1827년)이 그린 이 초상화는 초기
착시 그림의 걸작이다. 이 그림은 필의 두
아들이 계단을 오르는 것을 묘사하는데,
실제 계단이 그림 하단에 나와 있고, 이어서
거의 구분이 안 되게 그려진 계단이 있다.
이 작품을 둘러싸고 구축된 문틀은 착시가
더 잘 일어나게 한다. 아들의 발 바로
아래에 필의 미술관으로 가는 표가 놓여
있다. 필은 미국에서 미술의 장래가 밝다는
것을 알려주기 위해 1795년에 세워진
이 나라 최초의 미술학교 축하 행사에 이
작품을 전시했다.

에드워드 제너(Edward Jenner, 1749–
1823년)가 환자에게 우두를 접종하면
치명적인 천연두를 막을 면역성이
생긴다는 것을 발견한다. 이렇게 하여
최초의 백신 접종이 발명된다.

조지 워싱턴(George Washington,
1732–1799년)이 미국 대통령으로서의
퇴임 연설문을 공개한다. 이것은 그가
모든 사람이 공공의 선을 위해 함께
일하자고 요청했던 국가에 보내는
마지막 편지이다.

윌리엄 워즈워스(William
Wordsworth, 1770–1850년)
와 새뮤얼 테일러 콜리지
(Samuel Taylor Coleridge,
1772–1834년)가 쓴 『서정
가요집』이 출간되어, 문학에서
낭만주의 운동의 시작을 알린다.

1795   1796   1798

# 4
—

## 낭만주의와
## 그 이후

**낭만주의는 복잡하고 다면적인 운동이며, 대부분의 유럽 국가에서 번창했다.** 이것은 18세기 후반에 출현해서 19세기 전반에 꽃을 피웠다. 가장 기본적인 의미에서, 낭만주의는 계몽주의와 신고전주의 운동을 지도하는 가치였던 명료성, 논리 그리고 질서에 대한 반작용으로 발달했다. 이 반작용은 낭만주의를 다양한 방식으로 나타나게 했다. 몇몇 경우에서, 이것은 개인의 중요성에 초점을 맞추었다. 신고전주의 예술가에게 금욕과 자기희생 그 시대의 명령이었지만, 낭만주의자는 저항 정신과 함께 가치 있는 대의와 투쟁을 포용할 준비가 되어 있었다. 이와 동등하게, 낭만주의자는 그들이 자연의 커다란 크기와 힘 앞에서 개별자가 얼마나 작고 무의미한 존재가 될 수 있는지를 인식하고 있었다. 그리고 많은 풍경 화가들은 이것에 집중했다. 이 반작용은 또한 이성 그

자체에 대해 대항했을 것이다. 낭만주의 시대에는 비합리적인 것에 대한 취향이 있었다. 공포, 환상, 이국적인 것, 심지어 광기 그 자체에서 주제를 끌어냈다.

또 다른 의미에서, 낭만주의는 현실 도피의 요소를 갖고 있었다. 이 용어는 중세 '로맨스(romances)'에 기원을 두고 있다. 로맨스는 음유시인에 의해 퍼져 나갔던 사랑과 기사도 정신의 이야기이다. 이것은 19세기 동안 되풀이되는 주제였던 중세 소재의 향수를 불러일으키는 취향을 설명하는 데 도움을 준다. 하지만 이러한 경향은 한 시대에만 국한되는 것은 아니었다. 이것은 산업혁명의 '악마의 맷돌(satanic mills)', 거대 도시화 그리고 시골 지역의 산업화 그 자체라는 현시대의 더 불쾌한 측면으로부터 탈출하려는 욕망을 표현했다.

이 운동의 넓은 범위를 고려한다면, 다양한 지류를 연결하는 시각적 양식이 없다는 것은 전혀 놀라운 일이 아니다. 낭만주의는 각각의 나라에서 다른 방식으로 발전했다. 프랑스에서 이것은 주로 '낭만주의파 대 고전주의파'의 논쟁과 연관이 있다. 이 논쟁은 1820년대에 살롱이라는 격전지에서 발생했다. 이 두 진영의 지도자는 들라크루아와 앵그르였다. 문제는 1824년 들라크루아가 살롱에서 그의 작품인 〈키오스 섬의 대학살〉을 전시하면서 발생했다. 이 유혈과 폭력이 난무한 대학살 사건은 그리스 독립 전쟁의 일부였는데, 이 전쟁은 낭만주의 운동의 매우 유명한 쟁점 사안이었다. 그리스는 서양 문명의 원천으로 간주되었기 때문이다. 하지만 이 그림은 두 가지 이유로 비평가들의 분노를 샀다. 첫째, 이 그림은 진지한 예술가의 분야라기보다는 언론인의 분야로 여겨졌던 부분인 근대 시대의 소재를 나타냄으로써 살롱의 전통을 어겼다. 둘째, 들라크루아의 맹렬한 붓놀림과 거리낌 없는 색채의 사용은 살롱에서 기대됐던 매끄럽고 섬세한 미학을 선호하는 보수적인 해설자의 눈에는 미완성처럼 느껴졌다. 3년 후 그가 〈사르다나팔루스의 죽음〉을 선보였을 때, 들라크루아는 다시 머리기사를 장식했다. 바이런 경(Lord Byron)의 희곡에 근거한 이 그림은 충격적인 폭력의 잔치였다. 준(準)신화적인 인물인 아시리아의 통치자, 사르다나팔루스는 전쟁에서 왕국을 잃고 자살을 선택한다. 하지만 죽기 전에 그는 첩, 말, 보물 등 자신에게 기쁨을 주었던 모든 것을 파괴하기로 결심한다.

비평가들은 경악했다. 혼란스러운 구성은 물론이고, 왕이 그의 눈앞에서 벌어지는 대량 학살을 즐기는 것처럼 보였기 때문이다.

한편, 영국에서 낭만주의의 지도자들은 다른 분야에서 다양하게 종사했다. 헨리 푸젤리(스위스 태생이지만 주로 영국에서 활동했다)는 환상적이거나 초자연적인 소재에 이끌렸는데, 이 소재는 대개 공포, 잔인함 그리고 살짝 가려진 에로티시즘의 요소가 가미되어 있었다. 반면, 그의 친구인 윌리엄 블레이크는 그가 깊게 느꼈던 종교적 관점을 표현하기 위해 신비주의와 개별화된 신화의 조합을 사용했다. 블레이크에게는 고대인(Ancients)이라고 알려진 추종자 모임이 있었다. 이 모임은 그의 이념 중 많은 부분을 공유했다. 추종자들은 멘토의 삽화인 〈베르길리우스의 전원시(Pastorals of Virgil)〉(1821년경)로부터 영감을 받아, 전원적인 황금시대의 풍요로움을 상기했다. 에드워드 칼버트(Edward Calvert, 1799-1883년)의 동판화는 이 환영의 이교도적인 측면을 강조했다. 그는 심지어 그의 정원에 목신(Pan, 牧神)의 제단을 세웠다. 한편, 새뮤얼 팔머(Samuel Palmer, 1805-1881년)는 훨씬 성서에 근거한 태도로 접근했고, 시편에 나오는 비옥함과 풍요로움을 따라 했다. '주의 은택으로 한 해를 관 씌우시니 … 초장은 양 떼로 옷 입었고 골짜기는 곡식으로 덮였으매 그들이 다 즐거이 외치고 또 노래하나이다.'(시편 65). 팔머는 그의 수채화와 소묘에서 달빛 아래 양떼 옆에서 자는 양치기나, 말도 안 되게 무성한 꽃과 과일 나무를 묘사했다.

이전 페이지. 클로드 모네 –
〈개양귀비 밭〉(1873년)

왼쪽 상단. 외젠 들라크루아 –
〈사르다나팔루스의 죽음〉(1827년)

오른쪽. 새뮤얼 팔머 –
〈양털 깎는 사람들〉(1833–1834년)

영국의 가장 유명한 풍경화가인 존 컨스터블(John Constable, 1776-1837년)과 조지프 말로드 터너 또한 이 운동과 관련되었다. 터너는 경력 초반에 클로드 로랭(Claude Lorrain, 1600-1682년)의 정신이 매우 많이 담겨 있는 고전적인 풍경을 그렸다. 하지만 1800년 이후부터는 훨씬 극적인 효과를 목적으로 삼기 시작했다. 〈눈보라: 알프스를 넘는 한니발과 그의 군대〉(1812년)는 이러한 맥락에서 나온 그의 첫 번째 주요한 결실 중 하나였다. 이것은 자연의 격변하는 힘을 직면했을 때, 무기력하고 하찮아 보이는 유명한 군대를 보여준다.

독일에서는 카스파르 다비드 프리드리히가 유사한 이랑을 짓는다. 예를 들어, 그의 작품 〈난파된 희망의 잔해〉에서 해군 함정은 북극 불모지에서 길을 찾으려 애를 쓰다가 재해를 만난다. 자연의 승리는 매우 완벽해서, 얼음의 삐쭉삐쭉한 파편 사이에서 이 배의 잔해는 거의 찾아볼 수가 없다. 이 주제는 북서 항로를 찾으려는 윌리엄 패리(William Parry, 1790-1855년)의 탐험에 어느 정도 근거한 것이다. 프리드리히는 흔히 거대한 파노라마에 의해 왜소하게 보이는 인간 형상을 묘사했지만, 대체로 그의 깊은 종교적 신앙을 유지하면서 구원의 상징을 부가했다. 이것은 먼 산에 있는 십자가, 지평선 위의 배, 안개에 휩싸인 교회 첨탑처럼 많은 형태로 구현되었다.

독일에서는 나자렛파(Nazarenes)라고 알려진 영향력 있는 젊은 예술가들의 모임이 있었다. 요한 프리드리히 오베어베크(Johann Friedrich Overbeck, 1789-1869년), 프란츠 프포르(Franz Pforr, 1788-1812년) 그리고 페터 폰 코르넬리우스(Peter von Cornelius, 1783-1867년)가 이 모임을 이끌었다. 이들은 성 누가 형제회(Brotherhood of St Luke)라 불리는 공동체를 형성했는데, 이 공동체는 중세 시대의 정신과 작업 관례를 되찾는 것을 목적으로 했다. 대개 그들은 중세의 주제와 양식을 선택했고, 기념비적인 프레스코화에 대한 취향을 되살리려고 노력했다.

나자렛파와 라파엘전파 형제회(187쪽 참조) 사이에는 수많은 밀접한 관련성이 있었다. 라파엘전파는 또한 초기 역사적 주제에 대한 취향이 있었다. 비록 라파엘전파가 역사적 주제를 고통을 감수하는 세밀한 방법으로 만들기는 했지만 말이다. 그들의 영향력은 미술공예운동(204쪽 참조)의 개척자인 윌리엄 모리스와 상징주의의 주요 주창자인 에드워드 번 존스 같은 2세대 라파엘전파를 통해서 훨씬 오래 지속되었다.

이 세기의 중엽에 지배적인 운동은 사실주의였다. 프랑스에서 귀스타브 쿠르베와 장 프랑수아 밀레가 이 운동의 선봉에 서 있었는데, 이들은 엄청나게 큰 농부 그림으로 살롱의 단골손님들을 놀라게 했다. 한편으로는 이 그림들이 정치적으로 체제 전복적이라는 점을 염려했기 때문이었고(쿠르베는 나중에 파리 코뮌(Paris Commune) 동안의 활동 때문에 투옥되었다), 다른 한편으로는 이 운동이 더 넓은 의미에서 공식적

**왼쪽. 카스파르 다비드 프리드리히 –
〈난파된 희망의 잔해〉(1823-1824년)**

**오른쪽 상단. 클로드 모네 – 〈수련〉(1916년)**

인 전시 단체의 영향력에 대항하는 반발이었기 때문이다. 유럽 전역에서 예술가들은 심사위원단과 선발 위원회가 부가한 규제에 대해 서서히 분개하기 시작했다. 이것은 낙선전(Salon des Refusés)에서 극에 치달았다. 낙선전은 주요 살롱에서 거절당한 작품들의 전시회였다. 이 발상은 '거절된 것'을 조롱하기 위해 시작됐다. 그러나 낙선전에 휘슬러, 피사로, 세잔 그리고 무엇보다도 마네와 같이 나중에 매우 유명해지는 수많은 예술가가 포함됐기 때문에, 이 사건은 사실상 살롱의 권위를 약화시켰다. 예술가들은 공식적인 전시회의 판매력에 의존하기보다는 자신들 소유의 전시회를 조직하고 그들의 작품을 시장에 내놓을 중개인을 사용하기 시작했다. 이러한 동향은 인상주의 화가들이 개척했으며, 그들은 1874년과 1886년 사이에 여덟 번의 전시회를 개최했다. 첫 번째 전시회에서 이 분파의 모임은 언론의 신랄한 비판을 받았다. 하지만 아이러니하게도 이들을 공격했던 사람 중 한 명이 이 운동의 명칭을 부여하게 되었다. 클로드 모네의 그림인 〈인상: 해돋이〉(1872년)가 지목되어 특히 비판을 받았고, 이 그림의 명칭은 '인상주의 화가' 전체를 무시하기 위해 조롱거리로 사용되었다.

인상주의 화가의 지도 원리 중 하나는 작업실보다 야외에서 그림을 그리는 것이었다. 그들은 물에서 잔물결을 이루는 반향, 구름 낀 날에 만들어진 그림자, 나뭇잎을 통해 여과된 햇빛 등 자연의 가장 순간적인 효과를 잡아내기를 원했다. 따라서 신속하게 작업해야만 했다. 이를 위해서 그들은 획기적인 기법을 채택했는데, 사전에 공들여서 염료를 섞기보다는 가장 강한 대비를 이루는 보색을 가볍게 칠하는 법을 사용했다. 이것은 관람객의 눈에서 혼합되었다. 살롱 그림의 세밀한 마무리에 익숙했던 동시대의 비평가들에게 이런 방식은 대충 하는 것처럼 보였다. 하지만 그들은 서서히 이것에 익숙해졌고, 인상주의 화가의 마지막 전시회가 열릴 무렵에는 이 양식이 널리 받아들여졌다.

인상주의의 신조는 유럽을 넘어 오스트레일리아와 미국에까지 도달했다. 오스트레일리아에서는 신기원을 이루는 '9×5 인상주의 전시'(그들이 9×5인치 크기의 시가 상자에 그림을 그렸기 때문에 이렇게 불렸다)가 1889년 개최되었다. 이 단계까지 프랑스의 몇몇 예술가들은 더 나아갈 길을 찾고 있었다. 그들은 인상주의를 실험해봤지만, 더 중대하고 더 오래가는 주제와 씨름하기를 원했다. 폴 세잔, 조르주 쇠라, 폴 고갱, 빈센트 반 고흐라는 네 명의 거인들이 이끌었던 후기인상주의 화가들은 근대 예술의 토대를 마련했다.

# 1800-1810

**황제로서의 나폴레옹.** 나폴레옹 보나파르트(Napoleon Bonaparte, 1769-1821년)의 군대가 유럽 전역으로 퍼져 나간다. 1800년에 그들은 이탈리아에 입성하고, 마렝고에서 오스트리아를 상대로 중대한 승리를 거둔다. 비록 트라팔가르 해전(1805년)에서 해군이 패전하여 차질이 생겼지만, 이후 나폴레옹은 러시아와 오스트리아의 연합 군대를 이긴 아우스터리츠 전투(1805년)에서 더 큰 승리를 이루어낸다. 그는 해전에서의 패배에 좌절하지 않고, 처음에는 스페인의 동맹국인 척하면서 이베리아반도의 침공(1807년)을 시작한다. 1804년 나폴레옹은 파리에 있는 노트르담 대성당에서 프랑스의 황제로 등극한다. 이 칭호는 신임을 잃은 구체제의 국왕 대신에 샤를마뉴 제국의 영광스러운 기억과 그를 연관시킨 것이다. 예술에서 이 황제적인 허세는 새로운 유럽 양식에 반영되었는데, 특히 가구, 패션 그리고 장식미술에서 분명히 드러난다. IZ

### 안토니오 카노바 – 〈조정자 마르스로서의 나폴레옹〉

로마의 전쟁의 신 마르스를 '조정자'로 기술하는 데에는 역설적인 면이 있다. 안토니오 카노바(Antonio Canova, 1757–1822년)의 이 거대한 동상(높이 3.3미터)의 최종 목적지도 이에 못지않게 역설적이다. 나폴레옹은 밀라노의 새로운 포럼 광장인 '포로 보나파르트'를 위해 이 동상을 주문했는데, 이곳은 이탈리아에 있는 그의 제국의 중심이 될 예정이었다. 하지만 계획은 전혀 실행되지 못했고, 동상은 영국이 점령할 때까지 저장고에 머물고 만다. 이후 이 동상은 워털루 전투(1815년)에서 나폴레옹에게 승리한 웰링턴 공작(Duke of Wellington, 1769–1852년)에게 기증되었는데, 그는 이것을 런던에 있는 그의 집인 앱슬리 하우스에 두었다. 오늘날에도 이 동상은 여전히 그곳에서 전시되어 있다.

**토머스 제퍼슨**(Thomas Jefferson, 1743–1826년)이 미국의 세 번째 대통령으로 선출되다.

**루이지애나 매입**이 합의되다. 이 거래를 통해서 미국은 루이지애나 영토를 프랑스로부터 6,800만 프랑에 사들인다. 이 영토는 오늘날 미국의 주 중에서 15개 주에 걸친 땅을 포함한다.

**나폴레옹**이 파리에 있는 노트르담 대성당에서 프랑스의 황제로 등극하다.

| 1801 | 1802–6 | 1803 | 1804 |

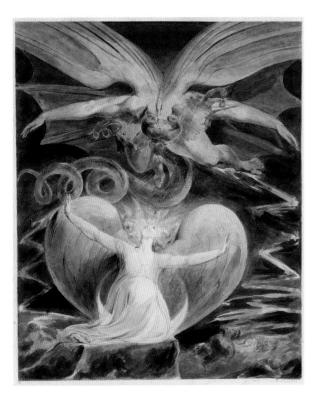

## 앙투안 장 그로 – 〈아일라우 전장의 나폴레옹〉

1807년 2월 동프로이센에 있는 아일라우에서 나폴레옹의 군대는 프로이센 군대에 가까스로 승리를 거두었다. 손실은 매우 컸지만, 나폴레옹은 그의 성공의 선전 가치를 이용하려고 애를 썼다. 예술가들은 이 승리를 기념하기 위해 정부가 주최하는 경연에 참여하도록 초청받았다. 그리고 이 그림이 당선작이었다. 거대한 시체 더미가 전경에 매우 두드러지게 보이는 앙투안 장 그로(Antoine-Jean Gros, 1771–1835년)의 그림은 그 당시에는 특이하게 사실적이었다.

## 윌리엄 블레이크 – 〈거대한 붉은 용과 해를 입은 여인〉

이 매력적인 이미지는 펜과 수채화로 그린 거대한 성경 삽화의 연작에서 나온 것이다. 이 연작은 윌리엄 블레이크(William Blake, 1757–1827년)가 그의 후원자인 토머스 버츠(Thomas Butts, 1757–1845년)를 위해 제작한 것이다. 이 이미지는 종말을 묘사한 묵시록(12:12–17)에 담긴 구절과 연관되어 있다. 일곱 개의 머리와 열한 개의 뿔을 가진 거대한 용(악마)과 한 여성(성모 마리아와 교회를 모두 상징하는)이 직면한다. 이것은 자신의 예언적인 저술과 밀접한 관련이 있기 때문에, 블레이크는 특별한 열정을 가지고 이 부분의 묘사와 씨름했다. 이 이미지는 토머스 해리스(Thomas Harris, 1940–)의 1981년도 소설 『레드 드래곤』에서 중요한 역할을 한다. 소설에서 이 이미지는 연쇄 살인에 영감을 준다.

**예나 전투**로 프랑스 운명이 중요한 상승세로 접어든다. 나폴레옹 군대는 프로이센에 결정적인 패배를 안긴다.

**트라팔가르 해전**이 나폴레옹의 계획에 치명적인 차질을 준다. 프랑스와 스페인의 연합 함대가 호레이쇼 넬슨(Horatio Nelson, 1758–1805년) 제독이 지휘하는 영국 해군에게 패배한다.

**스페인 침공**이 나폴레옹 전쟁의 새로운 국면의 도래를 알린다. 프랑스 군대는 이 나라를 점령하고, 반도 전쟁을 시작한다.

c. 1805 | 1805 | 1806 | 1807 | 1808

# 1810-1820

**바뀌는 형세.** 나폴레옹의 거대한 계획은 러시아 침공(1812년)이 처음에 성공했지만 이후 굴욕적인 퇴각으로 바뀌면서, 궤도를 이탈하기 시작한다. 이후 라이프치히 전투(1813년)에서 또 다른 패배가 뒤따른다. 그리고 다음 해에 나폴레옹은 지중해의 엘바 섬으로 유배된다. 그는 1815년에 탈출하여 자신의 최종 군사작전을 착수하나 '백일천하'에 불과했고, 워털루 전투에서 수치스러운 패배로 끝을 맺는다. 이때 그는 훨씬 더 먼 남대서양의 세인트헬레나 섬으로 보내진다. IZ

### 프란시스코 고야 – 〈1808년 5월 3일〉

1808년 5월 2일에 스페인의 수도 마드리드에서 프랑스 군대의 점령에 대항하는 민중 봉기가 있었다. 이 봉기는 신속하게 진압됐고, 다음 날 프랑스는 잔혹한 보복을 했다. 6년 후 전쟁이 종식되었을 때, 프란시스코 고야(Francisco de Goya, 1746–1828년)는 이 사건을 기념하기 위해 두 개의 극적인 장면을 그렸다. 여기서 실례로 들고 있는 하나는 전쟁의 야만적인 잔인무도함을 강조한다. 낮에 행해졌던 처형은 불길한 한밤의 장면으로 바뀌었고, 모든 시선의 초점이 흰 옷을 입은 인물에게 맞추어졌으며, 이 인물의 들어 올린 팔은 십자가에서 처형된 그리스도의 자세를 상기시킨다. 그는 또한 거대하다. 그는 무릎을 꿇고 있는 모습으로 보이는데, 만약 그가 서 있었다면 처형 집행자보다 훨씬 컸을 것이다. 이 그림에 대한 공식적인 반응은 미온적이었는데, 부분적으로는 전쟁 중에 고야가 프랑스 황제로부터 상을 받았기 때문이다.

**모스크바에서의 프랑스 퇴각**이 나폴레옹에게 치욕적인 차질로 남는다. 러시아의 초토화 전술은 혹독한 겨울 동안 프랑스를 굶주리고 지치게 한다.

**워털루 전투에서의 패배**로 마침내 나폴레옹의 꿈이 끝난다. 그는 멀리 떨어진 세인트헬레나 섬으로 유배된다.

**제인 오스틴**(Jane Austen, 1775–1817년)의 유명한 소설, 『오만과 편견』이 출간되다.

**나폴레옹이 퇴위**된 후에 엘바 섬으로 유배된다.

| 1812 | 1813 | 1814 | 1815 |

## 테오도르 제리코– 〈로마의 기수 없는 경마〉

여러모로 테오도르 제리코(Théodore Géricault, 1791–1824년)는 전형적인 낭만주의 예술가였으며, 폭력, 광기 그리고 절망이라는 주제에 빠져 있었다. 그의 가장 유명한 그림은 〈메두사호의 뗏목〉으로, 죽어가는 사람과 죽은 사람의 모습으로 가득 찬 난파선의 거대한 묘사이다. 〈기수 없는 경마〉는 똑같이 기념비적인 기획이었고, 제리코는 이 행사의 격동적인 정신(이 행사는 봄 축제의 절정으로 1년에 한 번씩 로마에서 개최되었다)을 9.1미터에 달하는 거대한 캔버스에 담아내기를 희망했다. 결국 그는 이 계획의 순전한 규모를 이기지 못했고, 이와 같은 준비 단계의 그림 연작으로만 남게 되었다. 제리코는 말에 대한 열정이 있었는데, 이 때문에 요절하게 되었다. 1824년 32살에 그는 말에서 떨어져 농양이 생겼고, 농양을 칼로 절개하여 연 후에 패혈증으로 번지고 말았다.

### 벤저민 웨스트 – 〈하늘로부터 전기를 끌어들이는 벤저민 프랭클린〉

이 작은 그림은 더 큰 초상화를 위한 습작이었다. 이 초상화는 벤저민 웨스트(Benjamin West, 1738–1820년)가 프랭클린이 세운 기관이었던 펜실베이니아 병원에 기증할 의도로 그려졌다. 두 남자는 펜실베이니아 출신으로, 웨스트는 유명한 정치가이자 과학자(프랭클린은 1790년에 사망했다)의 기억을 기리길 바랐다.

이 그림은 과학자로서 1752년에 시행했다고 알려진 실험을 낯설고 우화적인 장면으로 표현한 것으로, 번개가 전기의 한 형태라는 것을 보여준다. 일군의 천사들의 도움을 받으며, 프랭클린은 천국에 앉아 있다.

이 천사 중 한 명은 아메리카 원주민 복장을 하고 있다.

영국의 맨체스터에서 일어난 '**피털루의 학살**'은 의회 개혁을 요구하며 저항하는 군중을 기병이 해산시키는 과정에서 벌어진 민중운동 탄압 사건이다.

Con razon ô sin ella.

## 반도 전쟁
### (1808-1814년)

고야 경력의 전성기에 스페인이 나폴레옹 전쟁에 휩싸이게
되면서, 그의 고향은 끔찍한 갈등으로 분열되었다. 이 두 나라는
동맹을 맺고 트라팔가르 해전(1805년)에서 나란히 싸운 바
있다. 그래서 프랑스 군대가 스페인에 들어올 때 실제로 아무
염려가 없었다. 표면적으로 프랑스 군대는 포르투갈에 맞서는
스페인을 원조하기 위해 왔으나, 이 군대가 점령군이라는
사실은 곧 명확해졌다. 민중 봉기가 있었지만 진압되었고,
스페인 국왕(카를로스 4세(Charles Ⅳ, 1748-1819년))은
1808년에 퇴위했다. 그의 궁전에서 나폴레옹은 자기 형제인
조제프 보나파르트(Joseph Bonaparte, 1768-1844년)를
왕으로 즉위시켰고, 조제프는 스페인이 다시 독립할 때까지
스페인을 통치했다. 이것은 고야가 그의 판화집《전쟁의 참상》
에서 아주 생생하게 묘사한 투쟁이었다.

# 고야의 동판화

예술가로서 프란시스코 고야의 경력에는 아주 흥미롭고 모순되는 요소가 있다. 그는 한편으로는 관료 사회에서의 커다란 성공을 즐겼고, 궁중, 귀족 계층, 교회로부터 중요한 주문을 받았다. 그는 또한 상당한 명예를 얻었고, 왕실 화가가 되었으며, 산 페르난도 왕립미술 아카데미의 책임자였다. 같은 시기에 그는 어두운 면도 갖고 있었는데, 마법, 폭력 그리고 죽음의 악몽 같은 이미지를 제작했다. 그는 대부분 자신의 생생한 작품에서 이를 위한 최고의 배출구를 찾아냈다.

**왼쪽 상단. 〈옳거나 그르거나〉**
**(1810년경-1813년)**
이것은 판화집 《전쟁의 참상》에서 나온 두 번째 판이며, 고야의 절망을 강조한다. 누가 옳은지 그른지는 중요하지 않다. 싸움은 잔혹하고 무의미하다.

**왼쪽. 〈비행 방식〉(1823년)**
왜 어둠 속에서 나체의 사람들이 이상한 새 모양의 모자를 쓴 채 날고 있을까? 이것은 고야의 《어리석음》에 수록된 가장 이해할 수 없는 판화 중 하나이다.

고야의 예술에서 비관주의적인 중압감은 1792-1793년 겨울에 있었던, 거의 생명을 앗아갈 뻔한 질병에서 촉발된 것으로 보인다. 그는 요양 중에 자신의 상상에서 나온 소재로 작은 그림 연작을 만들었다. 고야는 이것이 그의 평범한 일상으로부터의 반가운 변화임을 발견했다. 이로 인해 '갑작스러운 변화와 창의력이 허용되지 않는' 의뢰받은 작품에서는 결코 할 수 없었던 삶에 대한 관찰을 할 수 있었기 때문이다.

고야는 1799년에 공개된 그의 위대한 첫 번째 판화집, 《로스 카프리초스(Los Caprichos, 변덕들)》에서 이러한 생각을 개진해 나갈 수 있었다. 이 판화집은 80장의 판으로 구성되어 있는데, 에칭과 애쿼틴트의 조합이었다. 각각의 이미지에는 수수께끼 같은 설명과 간단한 해설이 수반되어 있었다. 이 연작을 광고할 때, 고야는 이 주제들을 '관습, 미신 그리고 무지로부터 나온 천박한 편견과 함께… 모든 사회에서 공통적인 어리석음과 실수'에 대한 풍자로 기술했다. 비록 많은 평론가가 특정 유명 인사들의 캐리커처로 이 에칭을 해석해야 한다고 주장했지만, 카프리초스는 매우 인기를 얻었으며 고야의 평판을 높였다.

이 연작 중에서 가장 유명한 판은 〈이성의 잠은 괴물을 낳는다〉이다. 여기서 불길한 올빼미와 박쥐 같은 생명체가 잠자는 인물 주위에 모여 있다. 애초에 고야는 이것을 권두 삽화로 하려고 의도했다. 펜과 잉크로 그린 초기 그림에서 이 인물은 에칭 프레스기 위로 몸을 굽혀 엎드린 자화상이었고, 배경의 상세 부분은 그가 풍자하기를 꿈꾸었던 어리석음이었다. 나중에 그는 훨씬 관례적인 권두 삽화를 제공했

고 이 판은 연작의 중간으로 옮겨졌다. 그는 또한 자신의 자화상 부분을 제거했고, 이 판을 훨씬 더 애매하고 혼란스러운 것으로 만들었다.

인생 말엽으로 가면서 고야는 또 다른 연작 《어리석음》(1816년경-1824년)을 제작한다. 여기에 있는 많은 이미지는 훨씬 더 복잡하다. 몇몇 비평가들은 이 그림을 속담과 연관시키려 노력했다. 하지만 많은 이미지가 모호한 상태로 남아 있다. 이 판화는 고야 생전에는 공개되지 않았다.

고야의 가장 유명한 판화집인 《전쟁의 참상》(1810-1820년)은 그러한 모호성으로 둘러싸여 있지 않다. 이것은 반도 전쟁의 공포에 대한 예술가의 반응을 기록하고 있다. 대부분의 충돌은 프랑스 군대와 민간인 사이에서, 서로에게 잔혹 행위를 하면서 벌어졌던 게릴라전 형태로 발생했다. 편파적인 관점 없이 생생한 솔직함으로, 고야는 일련의 폭력을 보여주었다. 비무장한 민간인이 총에 맞고, 총검에 찔리고, 교수형을 당한다. 여성은 강간당하고, 병사들은 돌에 맞거나 목이 베였다. 시체들이 벗겨지고, 훼손됐으며, 나무에 박혀 있다.

이 '참상'이라는 작품의 굴하지 않는 사실주의는 전쟁 예술 분야의 진정한 돌파구를 새겼다. 여기에는 계획된 전쟁 장면이 없었고, 영광스러운 승리도 없었고, 영웅주의나 애국심에 관한 개인적인 행위도 없었다. 단지 인간성이 침몰할 수 있는 가장 깊은 부분에 관한 우울하고 긴 설명만 있었다. 고야의 판화는 주문된 것이 아니었고, 아마도 당연하게, 이 판화는 그의 사후 수십 년 동안 공개되지 않은 채로 남아 있었다. IZ

# 1820-1830

**그리스의 독립 전쟁.** 1820년대의 가장 커다란 정치적 격변은 그리스 독립 전쟁이다. 그리스는 서구 문명의 발상지로 여겨져, 대부분의 유럽인은 이 나라의 염원에 대해 자연스럽게 공감한다. 이것은 오스만 군대가 키오스 섬에 상륙하여 수천 명을 죽이거나 노예로 삼은, 키오스 섬의 대학살 이후 격화된다. 이 잔혹 행위는 유럽 전역을 분노케 하여, 그리스는 순식간에 낭만주의 운동의 유명한 쟁점이 된다. 다른 곳에서는 고딕 공포에 대한 취향이 정점에 달한다. 메리 셸리(Mary Shelley, 1797-1851년)의 『프랑켄슈타인』(1818년), 찰스 매튜린(Charles Maturin, 1782-1824년)의 『방랑자 멜모스』(1820년) 그리고 제임스 호그(James Hogg, 1770-1835년)의 『사면된 죄인의 은밀한 회고록과 고백』(1824년)은 모두 이 장르의 획기적인 소설이다. 이 유행은 회화에까지 미친다. 이것은 루이 다게르의 〈홀리루드 예배당의 유적〉과 카스파르 프리드리히의 〈떡갈나무 숲의 대수도원〉(162쪽 참조)에서 반영된다. IZ

**나폴레옹**이 세인트헬레나 섬에서 유배 중 사망하다.

오스만 군대에 의한 **키오스 섬의 대학살**이 유럽인들을 몸서리치게 만들면서 그리스 독립 전쟁을 위한 지원이 증가하다.

**ㅇ 카스파르 다비드 프리드리히 – 〈바다 위의 월출〉**
카스파르 다비드 프리드리히(Caspar David Friedrich, 1774-1840년)는 독일 낭만주의 화가 중 가장 위대한 인물이었다. 음울하고 자기성찰적인 인물이었던 그는 잊을 수 없는 아름다운 그림을 그렸다. 이 그림들은 순수한 시적 속성을 가질 뿐만 아니라, 기독교적 상징으로 가득하다. 여기 그림에서 뒤에 보이는 인물들은 보통 사람을 나타내고, 배들은 인생의 긴 여정의 표징이다. 그리고 멀리서 보이는 빛은 기독교적 구원의 약속이다. 인물들은 독일 전통 의상을 입고 있는데, 이 의상은 당시에는 금지된 것이었다. 다양한 독일 국가들은 아직 통일되지 않았지만, 열렬한 애국자였던 프리드리히는 이 운동의 성장을 지지했다.

**바이런 경**이 미슬롱기에서 사망하다. 그는 투르크에 반대하는 세력을 결성하려 노력했지만, 활동을 보기 전에 열병으로 사망한다.

1821    1822    1824

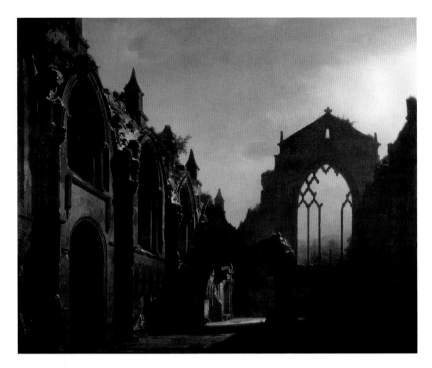

## 루이 다게르 – 〈홀리루드 예배당의 유적〉

루이 다게르(Louis Daguerre, 1787–1851년)는 윌리엄 헨리 폭스 탤벗(William Henry Fox Talbot, 1800–1877년)과 함께 사진의 발명가로 유명하며, 1839년에 그들의 연구 결과를 세상에 공개하게 된다. 이보다 앞서 다게르는 화가와 무대 디자이너로서 생계를 유지했다. 이 분위기 있는 달빛 장면에서 보듯이, 그는 환상적인 빛의 효과를 묘사하는 데 특별한 재능이 있었다. 유럽 전역에서 월터 스콧 경(Sir Walter Scott, 1771–1832년)의 소설이 베스트셀러로 널리 유행했는데, 아마도
이 유행에 영향을 받아 폐허가 된 스코틀랜드의 예배당을 그리겠다고 결심한 것 같다.

증기로 가동되는 기차를 이용하는 **세계 최초의 공공철도 서비스**가 영국 북부의 스톡턴–달링턴 선(Stockton–Darlington line)에서 시행되다.

황제 니콜라이 1세(Nikolai I, 1796–1855년)의 즉위에 대한 저항으로서, **데카브리스트(Decembrist, 12월 당원)의 봉기**가 상트페테르부르크에서 일어나다.

**나바리노 해전**은 독립을 향한 그리스의 투쟁에서 핵심적인 교전이다. 여기서 영국, 러시아, 프랑스의 연합 함대가 이집트–투르크 군대를 격파한다.

## 소(小) 니콜라스 위에 – 〈샤를 10세에게 바쳐진 기린에 대한 연구〉

이 매력적인 수채화는 파리에서 선보인 기린에 관한 최초의 기록이다. 이 기린은 외교적 선물로, 이집트의 총독이 프랑스 국왕에게 선물한 것이다. 기린이 있던 자르댕 데 플랑트(Jardin des Plantes, 파리식물원)는 처음 6개월 동안 60만 명의 방문객을 끌어모았다. 이곳은 다음 18년 동안 인기 있는 명소로 남는다. 소(小) 니콜라스 위에(Nicolas Hüet the Younger, 1770–1830년)는 예술가 집안 출신으로, 그들 중 몇몇은 동물 그림에 특화되어 있었다. 그는 나폴레옹이 이집트에 데려간 과학 및 예술 위원회의 일원이었고, 황후 조제핀이 소유한 야생동물들의 공식 화가이기도 했다.

# 1830-1840

**7월 혁명.** 프랑스에서 나폴레옹 몰락의 여파로 불안정한 상태가 계속된다. 복귀한 부르봉 왕조가 그의 자리를 차지하지만, 샤를 10세 (Charles X, 1757-1836년, 루이 16세의 동생)는 곧 인기 없는 지도자로 판명된다. 파리의 거리에서 일어난 3일간의 봉기 이후, 그는 결국 강제로 퇴위된다. 이 봉기는 들라크루아의 유명한 그림에서 찬양된다.

문화 영역에서는 중대한 사건이 1830년대 말에 발생한다. 1839년, 윌리엄 헨리 폭스 탤벗과 루이 다게르가 사진 기법에 관한 그들 실험의 세부사항을 공개한 것이다. 그들의 두 가지 과정(매우 다르다)은 곧 예술에 막대한 영향을 준다. 사진 기법은 몇몇 화가에게는 유용한 수단으로 판명되지만, 반면에 다른 화가들에게서는 그들이 세상을 바라보는 방식을 변화시킨다. IZ

**외젠 들라크루아 –
〈민중을 이끄는 자유의 여신〉**

프랑스 낭만주의 화파의 선도자인 외젠 들라크루아(Eugène Delacroix, 1798–1863년)는 당대의 중대한 이슈들에 대해 고심했다. 그는 〈키오스 섬의 대학살〉(그리스 독립 전쟁의 초기 잔혹 행위를 강렬하게 묘사함)로 명성을 얻었고, 7월 혁명에 관한 이 감동적인 묘사로 더 높은 찬사를 얻었다. 이것은 무력 봉기였으며, 이 봉기로 프랑스 국왕 샤를 10세가 축출되었다. 자유의 여신의 형상은 알레고리와 현실의 기이한 결합이다. 그녀는 근대식 총을 들었을 뿐만 아니라, 붉은 모자를 쓰고 삼색기를 들고 있는데, 이는 둘 다 프랑스 혁명의 강력한 상징이었다. 새로운 정부는 그림을 사들였지만, 반란에 관한 대중의 분위기가 가라앉기를 바랐기에 이것을 전시하지는 않았다.

**7월 혁명**으로 샤를 10세의 인기 없는 체제가 전복된다. 루이 필리프(Louis Philippe, 1773–1850년)가 왕이 된다.

1830

1830–33

## 카를 브률로프 – 〈폼페이 최후의 날〉

카를 브률로프(Karl Bryullov, 1799–1852년)는 서방 세계에 영향을 주었던 근대 시대의 최초의 러시아 화가였다. 이 거대한 6미터 넓이의 캔버스는 그의 걸작이다. 애초에 이 작품은 왕자 아나톨리 데미도프(Anatole Demidov, 1813–1870년)가 주문했는데, 브률로프는 그와 함께 1828년 폼페이를 방문했었다. 그리고 이 주제를 다룬 조반니 파치니(Giovanni Pacini, 1796–1867년)의 오페라에서 더 많은 영감을 받게 된다. 이 그림은 이탈리아와 파리에서 엄청난 찬사를 받으며 전시되었으며, 살롱전에서 세인들이 갈망하는 금메달을 받았다. 이 그림은 러시아에서도 환대를 받았는데, 러시아의 한 평론가는 '폼페이 최후의 날'이 러시아 회화의 첫날이라고 단언했다. 애석하게도 브률로프는 이런 성공을 다시 이루지 못했고 그의 경력은 점차 사그라져 갔다.

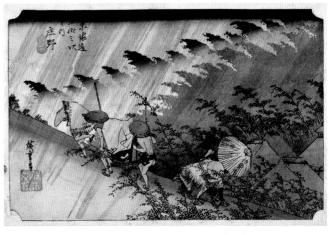

## 안도 히로시게 – 〈쇼노에 내리는 소나기〉

이 기분 좋은 목판화는 안도 히로시게(Andō Hiroshige, 1797–1858년)의 경력이 시작하는 데 도움을 주었던 연작, 《도카이도의 53 역참》에서 나온 것이다. 이것은 에도와 교토를 연결하는 거대한 제국의 도로를 따라 보이는 풍경으로 구성되었다. 이 시대의 일본은 스스로 고립시키던 시기였고, 따라서 히로시게의 작품은 1850년대 이후까지 서방에 전혀 알려지지 않았다. 그러다가 이 작품이 알려지게 되면서 엄청난 영향력을 끼쳤으며 특히 인상주의 화가에게 큰 영향을 주었다. 인상주의 화가들은 편평함, 장식적인 색상, 인물의 능숙한 절제 그리고 대담한 구성을 칭찬했다. 무엇보다도 그들은 르네상스 이래로 서양 예술의 초석이 되었던 기하학적 원근법보다는, 층을 이룬 자연적인 효과를 통해서 깊이감을 만들어내는 판화 제작자의 방식에 흥미를 느꼈다.

350년 이상 존재해온 스페인의 **종교 재판**이 마침내 금지된다.

**그리스 독립**이 마침내 콘스탄티노플 조약에서 승인되다.

**노예제도 폐지법**(The Slavery Abolition Act)으로 대영제국에서 노예무역이 금지되다.

**알라모 전투**는 텍사스 혁명의 핵심적인 사건이다. 이 유명한 임무를 수행한 미국인 수비대는 멕시코 군대에게 학살당한다.

| 1832 | 1833 | 1834 | 1836 |

# 1840-1850

**혁명의 시대.** 1840년대는 정치적 불안이 널리 퍼진 시대이며, 소위 '혁명의 해'라고 불리는 1848년에 절정에 이르게 된다. 문제는 프랑스에서 시작되었는데, 프랑스에서 시위자들은 루이 필리프를 왕위에서 몰아내고 제2 공화정을 세운다. 반란의 정신은 곧 퍼져 나가, 덴마크, 이탈리아, 독일 국가들 그리고 헝가리 정권에 영향을 준다.

영국은 정치적 봉기를 피한 몇 안 되는 국가 중 하나이지만, 변화는 이 나라의 예술계에서 진행된다. 1848년 라파엘전파(187쪽 참조)는 회화에서의 다른 양식을 고취시키기 시작한다. 단테 가브리엘 로제티(Dante Gabriel Rossetti, 1828-1882년), 윌리엄 홀먼 헌트(William Holman Hunt, 1827-1910년) 그리고 존 에버렛 밀레이가 이끈 라파엘전파는 빈사 상태의 아카데믹한 예술을 비난하고, 대신에 새롭고도 복잡하지 않은 접근을 주장한다. IZ

### 조지프 말로드 윌리엄 터너 – 〈눈보라: 항구를 떠나가는 증기선〉

J. M. W. 터너(J. M. W Turner, 1775–1851년)는 바다를 그리는 것을 아주 좋아했다. 특히 바다가 아주 위험한 상태일 때를 좋아했다.

이 그림은 아마도 당시 기준으로 추상에 가깝게 방향을 전환한, 그의 가장 대담한 실례일 것이다. 그는 수평선을 숨기고(수평선이 오른쪽 아래로 경사진 듯이 보인다), 휘몰아치는 소용돌이 주변으로 구도를 구성함으로써 폭풍의 격렬함을 전달했다. 표면도 그림과 똑같이 요동쳐서, 팔레트 나이프를 사용해 미색과 황색을 두텁게 긁어 어두운 부분으로 끌어당긴다. 당연히 비난이 있었고, 한 비평가는 이 그림을 "비누 거품과 백색 도료의 덩어리"라고 말했다. 터너는 부끄러워하지 않았다.

"비누 거품과 백색 도료? … 나는 그들이 바다를 무엇처럼 생각하는지가 궁금하다. 나는 그들이 바다에 들어가 봤으면 한다."

**나폴레옹의 유해**가 국가 장례식을 위해 프랑스로 돌아오고, 파리에 있는 앵발리드에 안치되다.

세계 최초의 우표인 '**페니 블랙**(The Penny Black)'이 유통되기 시작한다.

1840

1842

## 귀스타브 쿠르베 – 〈오르낭의 매장〉

이 거대한 그림으로 귀스타브 쿠르베(Gustave Courbet, 1819–1877년)의 경력이 논란의 불길 속에서 시작되었다. 이 그림은 쿠르베의 태생지인, 스위스 국경 근처에 있는 오르낭 시에서의 지역 장례식을 보여준다. 이 그림은 1850년 살롱에 전시되었을 때 논란을 일으켰는데, 주로 이 그림의 크기(3.15×6.68m)와 색조 때문이었다. 이 정도 규모로 펼쳐지는 장면은 대개 무명의 농부보다는 국왕이나 영웅의 장례식과 같은 뭔가 중요한 행사에 관한 것이었다. 이런 크기는 또한 전형적으로 고결하고 사기를 높여주는 것이었는데, 여기 인물들은 추할 대로 추하게 그려진 것처럼 보였다. 당시 정치적 동요에 뒤따라, 이 작품은 많은 비평가의 눈에 화가의 동기에 관한 의혹을 불러일으켰다.

### 장 오귀스트 도미니크 앵그르 – 〈오송빌 백작 부인〉

장 오귀스트 도미니크 앵그르(Jean–Auguste–Dominique Ingres, 1780–1867년)는 그의 역사적 그림, 종교적 장면 그리고 누드로 명성을 얻었지만, 또한 뛰어난 초상화가였다. 하지만 많은 위대한 화가들과 마찬가지로 그는 자기 작품의 이런 측면을 좋아하지 않았으며, "나는 초상화를 그리기 위해 [로마에서] 파리로 돌아가지 않겠다."라고 투덜거렸다. 분명 이 그림은 중요한 작업이었다. 백작 부인의 임신 때문에 이 작업은 3년이 걸렸으며 60여 건의 직물 조사가 수반되었다. 이 자세는 푸디키티아(Pudicitia, '정숙') 또는 폴리힘니아 (Polyhymnia, 성가의 여신)를 암시하던 고대 조각상에서 빌려 왔을 수도 있다.

**대기근**이 아일랜드에서 시작되다. 다음 몇 년 동안 수천 명이 굶주림으로 사망하며, 많은 사람이 미국으로 이주하게 된다.

최초로 금을 발견한 뉴스가 새어 나가면서, **캘리포니아 골드러시**가 시작되다. 금광을 찾는 사람들(forty–niners)이 무수히 이 지역에 흘러들면서, 이듬해인 1849년에는 골드러시가 가속화된다. 미국인이 대부분이었지만, 호주나 중국 등 멀리 떨어진 곳에서 온 이들도 있었다.

**카를 마르크스(Karl Marx, 1818–1883년)와 프리드리히 엥겔스(Friedrich Engels, 1820–1895 년)**가 쓴 『공산당 선언』이 출간된다.

| 1842–45 | 1845 | 1848 | 1849–50 |
|---|---|---|---|

# 라파엘전파의 여성들

많은 여성 화가들이 직면했던 첫 번째 장벽은 제대로 된 예술 교육을 찾는 것이었다. 따라서 예술계에 친척이 있다는 것은 명백한 장점이었다. 루시와 캐서린 매독스 브라운(Lucy and Catherine Madox Brown, 1843-1894년, 1850-1927년)은 그들의 아버지인 포드 매독스 브라운(Ford Madox Brown, 1821-1893년)에게 훈련을 받았다. 또한 아버지를 위해 모델이 되었고, 아버지의 작업실 보조로 일했다. 이와 유사하게 엠마 샌디스(Emma Sandys, 1843-1877년)와 레베카 솔로몬(Rebecca Solomon, 1832-1886년)은 각각 자신들의 남매인 프레더릭(Frederick Sandys, 1829-1904년)과 에이브러햄(Abraham Solomon, 1823-1862년)에게 가르침을 받았다.

몇몇 화가들은 결혼을 통해서 라파엘전파 운동과 연결되었다. 가장 유명한 실례는 엘리자베스 시달(Elizabeth Siddal, 1829-1862년)이다. 예전에 여성용 모자 만드는 일을 했던 그녀는 모델(〈오필리아〉, 189쪽 참조)로서 라파엘전파를 위한 작업을 시작했고, 이후 단테 가브리엘 로제티에게 비공식적으로 수업을 받았으며 결국에는 그와 결혼했다. 〈여인 클레어〉는 아마도 그녀의 가장 유명한 작품일 것이다. 비좁은 공간과 경직된 인물은 중세 미니어처의 원초적인 성질을 모방했다.

반면에 '솔로몬의 심판'을 보여주는 스테인드글라스 창의 상징주의는 전형적인 라파엘전파의 특징이었다. 시달의 그림 중 몇몇은 사회적으로 불평등한 관계에서의 결혼을 다루고 있다. 이 주제는 로제티와 그녀의 걱정스러운 관계를 상기시킨다. 에블린 드 모르간(Evelyn De Morgan, 1855-1919년)과 이 운동의 관계는, 윌리엄 모리스의 가까운 친구로서 이국적인 도자기 디자인으로 잘 알려진 그녀의 남편 윌리엄(William de Morgan, 1839-1917년)을 통해서 나왔다. 에블린은 또 다른 라파엘전파인 에드워드 번 존스(Edward Burne-Jones, 1833-1898년)의 그림 양식에 영향을 받았고, 초기 이탈리아 예술에 대해서도 깊은 애정을 품고 있었다. 그녀는 특히 보티첼리를 좋아했다.

또 다른 예술가로 줄리아 마거릿 캐머런이 있다. 그녀는 이 단체의 일부 구성원들과 친하게 지냈는데, 이들 중 몇몇의 사진을 찍었다(중동의 전통 의상을 입은 홀먼 헌트의 초상화 사진은 특별히 기억할 만하다). 그녀의 작품(201쪽 참조)은 양식과 주제 면에서 모두 라파엘전파 운동에 대한 강한 반향을 불러일으킨다.

라파엘전파 양식은 20세기 초반, 제1차 세계대전이 발발하기 바로 전까지 강력한 영감의 원천으로 남아 있었다. 케이트 번스(Kate Bunce, 1856-1927년)는 버밍엄 예술 및 공예 모임과 연관이 있었고, 음유시인과 사랑에 속 태우는 처녀에 관한 로제티적인 그림으로 그녀의 가장 큰 성공 중 일부를 달성했다. 〈유품〉은 「펠 멜 가제트(Pall Mall Gazette)」에서 1901년 '올해의 그림'으로 칭송받았다. 의미 있게도 이 그림은 템페라로 제작됐는데, 이 재료는 유화가 발명되기 전까지 널리 사용됐다. 번스는 템페라 화가 협회의 창립 회원이었고, 이 재료가 자신의 중세적인 주제에 적합하다고 믿었다.

오스트리아 예술가 마리안 스토케(Marianne Stokes, 1855-1927년)도 당시에 템페라로 작업했고, 이 협회의 전시회에 참가했다. 초기 이탈리아 예술에 대한 스토케의 관심은 그녀의 선명한 색채와 특히 종교적 그림에서 분명히 나타나지만, 라파엘전파의 영향은 〈여인의 영광〉에서 훨씬 강하게 나타난다. 이 태피스트리는 모리스 앤 코(Morris & Co., 윌리엄 모리스의 오랜 전통을 지닌 회사)에서 직조했으며 이 회사의 양식에 완벽히 맞았다. 특히 풍성한 꽃과 대조를 이루는 인물들을 처리하는 방식에서 그러했다. IZ

**오른쪽. 케이트 번스 – 〈유품〉(1898-1901년)**
번스는 이 그림의 주제를 단테 가브리엘 로제티의 시 '지팡이와 짐 보따리(Staff and Scrip)'에서 가져왔다. 한 순례자가 죽어서 이 물품들을 그의 부인에게 남겼다. 여기서 짐 보따리는 작은 가방으로 묘사했다.

**맨 오른쪽. 엘리자베스 시달 – 〈여인 클레어〉(1857년)**
이 간절한 장면은 알프레드 테니슨(Alfred Tennyson, 1809-1892년)의 시에 근거한 것이다. 클레어는 방금 그녀가 명문가 출신이 아니라는 것을 알아버렸다. 사실은 어머니였던 보모 앨리스는 클레어의 약혼자가 그녀를 거절할 것을 염려하여, 자신의 출신을 약혼자에게 알리지 말아달라고 애원하고 있다.

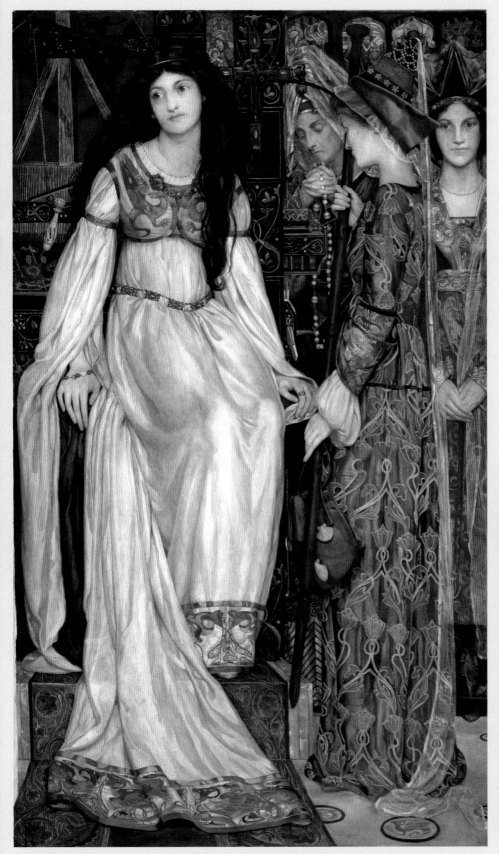

## 라파엘전파 형제회

라파엘전파는 신비한 분위기로 예술계에 다다랐다. 1849년의 두 개의 전시회에서 비평가들은 머리글자 'PRB'가 쓰인 몇몇 캔버스를 주목했다. 비밀이 밝혀지자 '형제회'는 대대적으로 조롱을 받았지만, 유명한 비평가 존 러스킨(John Ruskin, 1819–1900년)이 지지를 표명하면서 그들의 평판은 상승했다. 이 단체의 선도적인 인물은 단테 가브리엘 로제티, 존 에버렛 밀레이 그리고 윌리엄 홀먼 헌트였다. 그들은 초기 이탈리아 예술 (즉 라파엘로 이전 시대, 1483–1520년)의 새롭고 자연스러운 접근을 찬탄했고, 이에 근거하여 단체의 이름을 지었다. 이 당시에 라파엘로는 세계에서 가장 위대한 화가로 여겨졌지만, 그는 또한 19세기 중엽에 진부하고 관례가 돼버린 아카데미 예술의 전형이었다.

# 1850-1855

**나폴레옹 3세.** 프랑스의 정치적 상황은 불안정한 상태로 남아 있다. 루이 나폴레옹 보나파르트(Louis-Napoleon Bonaparte, 1808-1873년)가 쿠데타를 일으켜 자신을 황제라고 선언하기 전까지, 제2 공화국은 단지 3년간(1848-1851년) 지속된다. 그는 나폴레옹 3세로서 1870년까지 통치한다.

예술 분야에서 폴 들라로슈는 중도파(juste milieu)라고 불리는 예술가 중 한 명이다. 이 용어는 정치에서 빌려온 것으로, 고전주의의 질서와 낭만주의의 불길 사이의 균형을 의미한다. 비평가들에게 이 용어는 단순히 '개성 없음'을 의미한다. IZ

### 폴 들라로슈 – 〈알프스를 넘는 보나파르트〉

이 그림은 1800년 5월 나폴레옹이 마렝고 전투에서 오스트리아를 격파하러 가던 중 알프스를 넘는 군사 작전을 수행했을 때의 핵심적인 에피소드를 보여준다. 이 사건은 자크 루이 다비드가 감동적인 초상화로 기념했다. 보나파르트는 예술가에게 자신을 '침착하고, 사나운 말을 탄' 모습으로 묘사하라고 지시했고, 다비드는 적절히 지시를 따랐다. 하지만 황제의 영웅적인 자세는 낭만적인 허구였다. 폴 들라로슈(Paul Delaroche, 1797–1856년)의 캔버스에서 묘사된 것처럼, 나폴레옹은 실제로는 노새를 타고 산을 넘었다. 당시 보나파르트에 관한 관심이 부활하기 시작했는데, 그의 조카인 루이 나폴레옹이 1848년 프랑스 대통령으로 선출되었고 다비드의 그림은 근래에 다시 대중에게 공개됐다. 3대 온슬로 백작(3rd Earl of Onslow, 1777–1870년)이 들라로슈에게 이 그림을 주문했는데, 백작은 나폴레옹 관련 수집품을 꽤 많이 소장하고 있었다.

**대박람회**가 런던 크리스털 궁전에서 개최되다.

프랑스 대통령 **루이 나폴레옹 보나파르트**가 쿠데타를 일으켜 자신을 황제라고 선언하다.

| | |
|---|---|
| 1850 | 1851 |

## 존 에버렛 밀레이 – 〈오필리아〉

이 그림은 시적 사실주의라는 라파엘전파 유형의 훌륭한
본보기이다. 오필리아는 햄릿의 비극적인 연인으로, 그녀의
아버지가 돌아가신 이후에 스스로 물에 빠져 죽었다. 존
에버렛 밀레이(John Everett Millais, 1829–1896년)는
배경을 준비하기 위해 서리에 있는 강변에서 몇 주를 보냈다.
식물학적으로 정확하게 그려진 이 꽃들은 '헛된 사랑',
'거짓된 희망'과 같이 모두 상징적 의미가 있다. 모델은
엘리자베스 시달(리지 시달(Lizzie Siddal)로 더 잘 알려져 있다)
이었는데, 그녀는 램프로 데워진 물로 가득 찬 욕조에서
포즈를 취했다. 한번은 램프가 꺼져 리지가 심한 오한에
걸렸다. 이때 그녀의 아버지는 만약 밀레이가 의사에게
지급할 돈을 주지 않는다면 그를 고소겠다고 협박했다.

## 포드 매독스 브라운 – 〈영국의 최후〉

이민은 빅토리아 시대 영국의 주요 사안이었다. 기근 때문에 수천 명의 사람이 아일랜드를
떠났고, 반면에 스코틀랜드 사람들은 퇴거(지주가 양을 사육하기 위해 소작인을 강제로
축출하는 것)로 인해 고통을 받았다. 영국도 역시 자체적인 문제점을 갖고 있었다.
라파엘전파인 토마스 울너(Thomas Woolner, 1825–1892년)는 1852년 호주로 이민을
갔고, 포드 매독스 브라운(Ford Madox Brown, 1821–1893년)은 인도로 이주할 것을
고려하고 있었다. 이 작품을 그리던 당시에, 그는 '매우 궁핍했고 다소 미쳐 있었다.' 이
그림은 뒤도 돌아보지 않고 영국을 떠나는 어두운 표정의 부부와 그들의 아이(여성의 숄
아래 거의 숨겨져 있다)를 보여준다. 그들은 친구들을 두고 떠나서 슬플까 아니면 그들에게
주어진 운명 때문에 억울해 하고 있을까? 어느 쪽이든, 그들 뒤에 있는 소란스러운
여행객과 앞에 있는 줄에 묶인 양배추들은 그들이 저렴한 좌석으로 여행한다는 것을
알려준다. 이 배의 이름(엘도라도: 전설의 남아메리카의 부의 도시)은 매우 역설적이다.

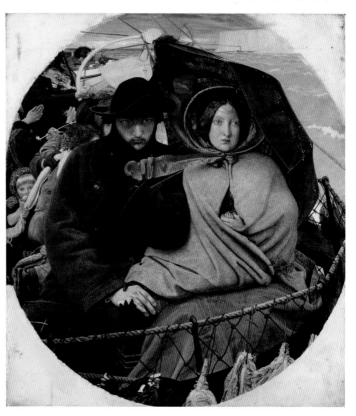

크림 전쟁이 발발하여 러시아가 프랑스,
영국, 오스만 제국과 겨루게 된다.

리바이 스트라우스(Levi Strauss,
1829–1902년)가 청바지를 제조하는
최초의 회사를 설립하다.

일본과 미국 사이에서 조인된
가나가와 조약으로 마침내
일본의 고립주의가 막을
내리다.

c. 1851     1852–55     1853     1854

# 1855-1860

**사실주의 화가 논란.** 나폴레옹 3세의 평판이 엇갈린다. 그는 재위 기간 대부분을 파리의 근대화에 주력했고, 오스망 남작(Baron Haussmann, 1809-1891년)이 그의 혁신을 수행함에 따라 이 도시는 거대한 건축 부지와 유사해진다. 동시에 그는 여론에 주의를 기울인다. 귀스타브 쿠르베와 장 프랑수아 밀레의 거대하고 '추한' 농부 그림으로 상징되는 사실주의 운동은 또 다른 혁명의 가닥을 끌고 오는 것처럼 보인다. IZ

### 리처드 대드 – 〈요정 나무꾼의 절묘한 솜씨〉

요정이라는 소재는 많은 낭만주의 예술가에게 인기가 있었고, 그들의 판타지 취향과 비합리성을 만족시켜 주었다. 19세기가 진행되는 동안, 헨리 푸젤리와 존 피츠제럴드(John Anster Fitzgerald, 1823년경–1906년)의 이미지 속에 도사리고 있는 사악한 생명체들이 아동문학에 나오는 사랑스러운 요정으로 대체됨에 따라, 이러한 그림들의 색조는 부드러워졌다. 반면 리처드 대드(Richard Dadd, 1817–1886년)의 그림은 여전히 어두웠는데, 부분적으로는 이 예술가가 자기 아버지를 살해한 후 감금되었던 영국의 정신병원 브로드무어에서 그림 대부분을 그렸기 때문이다. 〈요정 나무꾼의 절묘한 솜씨〉는 그의 걸작이다. 이 그림은 한 번의 도끼질로 헤이즐넛을 쪼개려는 요정 산지기와 이것을 지켜보는 인물들의 이상한 모임을 보여준다. 행사 절차는 거대한 모자를 쓴 가부장적인 인물에 의해 진행되고, 관중에는 민간 설화 속 인물(티타니아, 오베론, 매브 여왕) 및 반쯤 잊힌 전통 동요에 등장하는 인물들이 포함되어 있다. 이 그림은 불안감을 주는데, 비율이 제각각이고 합리적인 관점 또는 서사가 전혀 없기 때문이다.

**만국박람회**가 파리에서 개최되다. 쿠르베는 이 기간에 자신의 개인전을 연다.

**윌리엄 헨리 퍼킨**이 밝은 자주색인 최초의 아닐린 염료를 발견한다. 이것은 합성염료 개발에 엄청난 영향을 주고, 예술가들에게는 혜택이 된다.

**1855**  c. 1855–64  **1856**

## 윌리엄 다이스 – 〈켄트 주의 페그웰 만: 1858년 10월 5일에 대한 기억〉

이 다층적인 걸작은 풍경화와 초상화가 결합되어 있다. 해 질 무렵 윌리엄 다이스(William Dyce, 1806–1864년)의 가족은 조개껍질과 화석을 줍고 있고, 다이스(맨 오른쪽)는 도나티 혜성을 쳐다본다. 이 그림은 당시에 사람들의 이목을 끌었으며, 이 그림의 정확한 제목은 혜성이 가장 밝았다고 하는 날짜를 언급한다. 그림의 분위기는 엄숙하고 음침하다. 인물들은 사진적인 선명함으로 그려졌고, 대부분 그림의 경계를 넘어서는 무언가에 관심을 두고 응시하고 있다. 다이스는 신앙심이 깊은 사람이었지만 또한 다윈의 발견과 다른 것들이 성경의 정확성에 의문을 던졌던 시대의 날카로운 아마추어 과학자였다. 페그웰 만은 기독교와 강한 연관이 있다 (성 아우구스티누스가 이 근처에 상륙했었다). 하지만 또한 다이스의 그림은 시간(공들여 그린 절벽 면의 지질학적 세부사항에 의해 강조된)과 공간의 광대함에 관한 반추처럼 보인다.

## 장 프랑수아 밀레 – 〈이삭 줍는 여인들〉

귀스타브 쿠르베와 함께, 장 프랑수아 밀레(Jean-François Millet, 1814–1875년)는 프랑스 사실주의 운동의 상징적인 인물 중 하나이다. 그들의 소작농에 관한 커다란 그림은 감상적이지 않은 관점으로 전원생활의 어려움을 보여준다. 그리고 이 그림들은 1848년 혁명의 기억들이 상대적으로 생생했기 때문에, 1850년대를 통틀어 여전히 논란이 되고 있었다. 많은 보수적인 비평가들은 이 그림들에 정치적인 동기가 있다고 여겼으며, 특히 논란이 많은 나폴레옹 3세의 통치에 비추어 볼 때 그러했다. 이삭 줍는 여인들은 소작농 중 가장 빈곤한 사람들이다. 그들은 모든 추수가 끝난 후에 뒤에 남겨진 것만 모을 수 있었다. 모아 쥔 이삭들은 매우 가늘어 보인다. 밀레는 땅에 있는 곡물의 빈약한 그루터기와 멀리 곡식을 가득 실은 수레를 극명하게 대조시킨다. 한 비평가는 이 여성들을 '가난한 운명의 세 여신, 누더기를 걸친 허수아비'라고 인상적으로 묘사했다.

**도나티 혜성**이 이탈리아 천문학자 조반니 바티스타 도나티(Giovanni Battista Donati, 1826–1873년) 에 의해 최초로 관찰되다.

**찰스 다윈**(Charles Darwin, 1809–1882년)이 신기원을 이룬 그의 연구 『종의 기원』을 발표하다.

북부 인도에서 **세포이의 항쟁**이 발발하다.

| 1857 | 1858 | *c.* 1858–60 | 1859 |

### 조지 풀먼
### (1831–1897년)

미국의 철도 여행에 조지 풀먼(George Pullman)보다 커다란
영향을 끼친 사람은 없다. 그를 유명하게 만들어준 침대칸을
고안하기 전에, 그는 시카고에서 기술자로 교육을 받았고 이
도시의 하수구를 개선하는 작업을 했다. 풀먼의 목적은 호화로운
요소를 철도 여행에 도입하는 것이었고, 그의 침대칸은 '궁전 열차'
또는 '바퀴 달린 호텔'이라는 별칭을 얻었다. 에이브러햄 링컨의
암살 후인 1865년에 이 침대칸은 처음으로 대중의 관심을 받게
되었다. 대통령의 시신은 풀먼의 열차에 실려 나라를 가로질러
이송되었는데, 이 길을 따라 줄을 선 수천 명의 조문객이 이
열차를 바라보았다. 주문은 곧 밀려들었고, 풀먼의 사업적 성공이
보장되었다.

# 예술과 철도

철도는 사회를 변화시켰고, 더 큰 이동성과 상업적 기회를 가져왔다. 철도는 사람들이 일하는 방식뿐만 아니라, 여가를 보내는 방법도 변화시켰다. 주철 기둥과 유리 지붕을 갖춘 기차역은 이 시대의 대성당이었다.

**상단. 윌리엄 포웰 프리스 –**
**〈기차역〉(1862년)**
이 작품은 '인기 있는'이라는 말에 중의적인 의미를 불러일으킨다. 이것은 수천 명의 방문객을 끌어모으며 좋은 의미에서 인기 있었다. 하지만 비평가들이 프리스가 예술을 금전적 이익의 추구보다 낮게 취급했다고 평하면서 경멸적인 의미에서도 인기가 있었다.

**왼쪽. 클로드 모네 – 〈노르망디 기차의 도착, 생 라자르 역〉(1877년)**
이 그림에서 기관차, 객차 그리고 사람들은 대충 그려져 있다. 반면 증기에 주목하면, 기차역 지붕 아래에서는 증기가 회색이며 옥외에서는 흰색으로 표현되어 있다.

예술가들은 철도라는 새로운 현상이 제공하는 기회를 빠르게 잡았다. 영국에서는 승객에게 중점을 두었다. 철도 여행은 전에 없이 사회의 여러 다른 가닥들을 결합시켰고, 일상생활에 대한 삽화에 영감을 주었다.

아마도 가장 유명한 실례는 윌리엄 포웰 프리스(William Powell Frith, 1819-1909년)가 그린 〈기차역〉(1862년)일 것이다. 당시 지은 지 10년이 채 되지 않은 런던의 패딩턴 역에 걸린 이 그림은 디테일로 가득 차 있다. 프리스는 캔버스 중앙에 그의 가족과 함께 있다. 그는 딸의 가정교사를 외국 여행객의 모델로 사용했는데, 이 여행객은 역마차 마부와 다투고 있다. 오른쪽에는 런던 경찰국의 형사들이 범죄자를 체포하고 있다. 이 경찰들 – 마이클 헤이든(Michael Haydon)과 제임스 브렛(James Brett) – 은 지역 유명 인사였고, 이 예술가를 위해 기쁘게 포즈를 취해주었다. 심지어 프리스의 중개인도 그림에서 보이는데, 그는 기관사와 대화를 나누고 있다. 〈기차역〉은 엄청난 수익성을 보여주었다. 프리스는 입장료를 받기 위해 이 그림을 사적으로 전시했고, 이 장면을 찍은 판화로 많은 수입을 얻었다.

이 모험적인 사업의 인기로 다른 예술가들도 철도라는 소재와 씨름하게 되었다. 조지 얼(George Earl, 1824-1908년)의 〈북행, 킹스크로스 역〉(1893년)은 뇌조 사냥철에 런던에서 스코틀랜드로 가기 위해 북쪽으로 향하는 귀족 일원들에게 초점을 맞추었다. 이 예술가는 골프채, 테니스 라켓, 낚시 장비에서부터 모피 숄과 활기 넘치는 개들까지, 이 여행과 관련된 용품을 펼쳐 보이는 것에 커다란 즐거움을 느낀 게 분명하다.

영국 해협의 반대쪽에서는 오노레 도미에(Honoré Daumier, 1808-1879년)가 철도 여행에 관한 주제와 씨름하고 있었다. 그는 정치평론가이자 풍자가로서 사회의 각계각층을 묘사했지만, 주로 가난하고 빈곤한 사람들에게 끌렸다. 〈삼등 객차〉(1862-1864년경)는 그의 기차 그림 중 가장 훌륭한 작품이다. 밥벌이를 하는 사람이 없어 보이는 한 가족의 삼대가 다른 승객들을 외면하고 있다. 이것은 보이지 않는 장벽을 암시하는데, 이 장벽은 사회의 다른 구성원들로부터 이들을 경제적으로 단절시킨다.

프랑스 인상주의 화가들도 철로에 매혹당했다. 에두아르 마네, 귀스타브 카유보트 그리고 클로드 모네는 모두 파리의 생 라자르 역에 관한 그림을 그렸는데, 이 역은 그들의 집에서 가까웠다. 이 주제는 근대적 삶을 그리겠다는 그들의 포부와 어울렸다. 의미심장하게도 그들은 기차 또는 승객에게는 관심이 거의 없었다. 그들의 주요 관심사는 기관차에서 나오는 증기였다. 개울의 잔물결이나 하늘의 구름처럼, 연기는 지나가는 매 순간마다 변했다. 그리고 이것을 캔버스 위에서 잡아내겠다는 과업은 저항할 수 없는 도전을 제공했다. IZ

# 1860-1865

**열렬한 혁명가들.** 예술 세계에서 1850년대의 혁명가들(프랑스의 사실주의 화가 및 영국의 라파엘전파)은 더 폭넓게 용인된다. 그사이에 인상주의 화가들은 그들의 경력을 쌓기 시작한다. 제임스 애벗 맥닐 휘슬러의 그림들은 작품의 음악적 제목과 함께 초기 유미주의 운동에 상당히 이바지한다. 정치적 영역에서는 미국에서 소요가 발생한다. 미국은 남북 전쟁으로 나누어진 반면, 프랑스는 멕시코에서 권력을 잡으려는 처참한 시도에 휘말린다. 예전에도 그렇고 앞으로도 그렇듯이, 정치적 및 사회적 대 격변은 전적으로는 아니지만 주로 시각예술 분야에서 특별히 높은 수준의 창조성을 고무한다. 혹은 적어도 촉진한다. IZ

## 얀 마테이코 – 〈스탄치크〉

얀 마테이코(Jan Matejko, 1838–1893년)의 이 음울한 걸작은 폴란드의 가장 유명한 그림 중 하나이다. 유명한 16세기의 어릿광대인 스탄치크(Stańczyk)가 낙담하여 의자에 앉아 있는데, 그는 방금 끔찍한 국가의 패배를 알게 되었다. 한편, 옆방에서는 파티 손님들이 이 소식을 의식하지 못한 채 계속 흥청거리고 있다. 마테이코는 폴란드 영토가 러시아, 프로이센, 오스트리아 사이에서 분할되던 시대에 애국적이고 역사적인 장면을 그렸다.

화학자들이 윌리엄 헨리 퍼킨의 모브의 발견(190쪽 참조)을 앞다투어 따라가면서 **합성염료의 시대가 도래**한다. 아우구스트 폰 호프만(August von Hofmann, 1818–1892년)의 실험을 통해 합성 파란색, 녹색 그리고 '호프만 보라색'이 생산된다.

**런던에서 개최된 국제박람회**에 36개국에서 온 진열품들이 포함된다. 막부 정권의 고립 정책을 종식시킨 에도 조약의 결과로서, 이 박람회에는 서양에서 이제까지 소개된 일본 예술 전시 중 가장 규모가 큰 전시가 포함된다(회화에서 도자기에 이르기까지 다양한 623개 품목). 서양 예술에 미친 이 박람회의 영향은 빠르게 나타났고 오랫동안 지속된다.

1861

1862

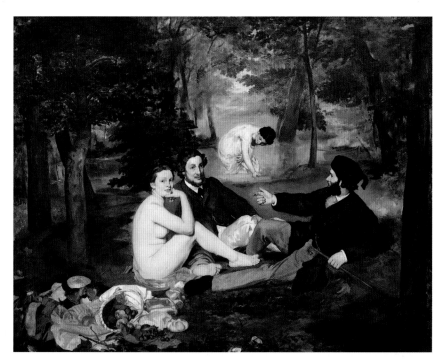

### 에두아르 마네 – 〈풀밭 위의 점심 식사〉

에두아르 마네(Édouard Manet, 1832–1883년)의 이 그림이 '낙선전'에서 처음 선보였을 때, 파리 사람들은 분개했다. 그들은 대개 나체 인물 때문에 충격을 받았는데, 이전에 나체 인물들은 신화적 또는 역사적 맥락에서 등장했다. 이 그림에서 남자들의 근대적 옷차림은 방탕한 장면을 암시하는 것처럼 보인다. 이것은 대중적인 전시에서는 용인되지 않았다. 마네는 옛 거장의 작품에서 인기 있는 주제를 근대적 맥락으로 옮기면서 그간의 전통을 가지고 놀았다. 근대성에 대한 이러한 열정이 그를 인상주의 화가에게 영감을 불어넣는 존재로 만들었다.

### 매튜 브래디 – 〈율리시스 S. 그랜트 장군〉

연방 군대의 지휘자 율리시스 S. 그랜트 장군(Ulysses S. Grant) 이 콜드 하버에서 수심에 잠긴 채 포즈를 취하고 있다. 콜드 하버는 미국의 남북 전쟁에서 가장 많은 피를 흘린 격전의 장소 중 하나이다.

**1월 봉기**에서 폴란드 민족주의자들이 러시아 압제자의 굴레를 떨쳐내려고 시도하다. 하지만 반란은 실패하고 혹독한 보복이 뒤따른다.

파리에서 개최된 '**낙선전**'에 공식적인 살롱의 선정위원회가 거부했던 그림들이 전시되다. 몇몇 선구적인 예술가들의 작품이 퇴짜를 맞았는데, 그들 중에는 마네, 휘슬러 그리고 세잔이 포함되어 있었다.

미국 대통령 **에이브러햄 링컨**이 게티즈버그 연설을 하다. 이 연설에서 자유와 평등에 대한 연방의 약속을 재차 확인한다.

### 제임스 애벗 맥닐 휘슬러 – 〈흰색 교향곡 2번: 흰색 드레스를 입은 소녀〉

미국 태생의 제임스 애벗 맥닐 휘슬러(James Abbott McNeill Whistler, 1834–1903년)는 그의 동포들이 격렬한 충돌에 휩싸인 동안에, 런던과 파리의 예술적 발전의 선두에 서 있었다. 여기에 보이는 일본 부채, 꽃 그리고 화병은 1862년에 개최된 국제박람회로 촉발된 동양 양식에 대한 열광을 반영한다. 이 그림은 1865년에 액자에 적힌 앨저넌 찰스 스윈번(Algernon Charles Swinburne, 1837–1909년) 의 시와 함께, 런던에 있는 영국 왕립미술원에서 전시되었다.

라파엘전파 모임과 밀접한 관련이 있는 시인, **앨저넌 찰스 스윈번**이 그의 첫 번째 주요작인 『칼리돈의 아탈란타』를 출간한다. 이 작품의 표지는 단테 가브리엘 로세티가 디자인한다.

1863       1864       1865

# 1865-1870

**인상주의의 씨앗.** 이 시기는 인상주의 운동의 다양한 지류가 합쳐지기 시작한 때이다. 프랑스의 노르망디 해안 지역에서는 클로드 모네가 외젠 부댕과 함께 야외에서 그리는 외광파 회화를 연습한다. 반면 살롱에서는 에두아르 마네의 그림이 계속해서 논란을 일으킨다. 1866년부터 마네는 바티뇰 가에 있는 카페 게르부아에 자주 다니기 시작한다. 인상주의 화가 모임의 미래 구성원들이 만나고 그들의 이론에 관해 토론한 곳이 바로 여기이다. 처음에 비평가들은 그들에게 바티뇰 학파라는 별명을 붙여준다.

프랑스 바깥에서는 미국의 남북 전쟁이 끝나지만, 프로이센은 지배력을 행사하고 있다. 프로이센의 수상인 오토 폰 비스마르크(Otto von Bismarck, 1815-1898년)가 궁극적으로 독일의 여러 국가를 통합하게 될 일련의 충돌을 획책한다. IZ

**에이브러햄 링컨**이 존 윌크스 부스(John Wilkes Booth, 1838-1865년)에게 암살당한다. 얼마 지나지 않아 미국 남북 전쟁이 끝난다.

**찰스 루트위지 도지슨** (Charles Lutwidge Dodgson, 1832-1898년)이 루이스 캐럴 (Lewis Carroll)이라는 필명을 사용하여 『이상한 나라의 앨리스』를 출간하다.

미국 헌법에 대한 '**13번째 개정안**'이 통과되다. 이로써 이 나라 전체의 노예 제도와 강제 노동은 공식적으로 폐지된다.

**귀스타브 모로 – 〈오르페우스〉**

그리스 신화에서 오르페우스는 리라를 너무 부드럽게 연주해서 그의 노래가 야수를 매료시킬 정도였다. 불행하게도 그는 마이나데스(사나운 바쿠스의 여사제들)의 기분을 상하게 했고, 그녀들은 그를 갈기갈기 찢어 유해를 강에다 던져버렸다. 귀스타브 모로(Gustav Moreau, 1826-1898년)는 이 전설의 후기를 스스로 창안했다. 젊은 트라키아 소녀가 오르페우스의 머리를 물에서 수습하여 그의 리라에 경건하게 옮겨 놓는다. 그녀의 이국적이고 화려한 옷과 장신구 그리고 몽환적인 표정은 알 수 없는 신비스러운 분위기를 연출한다. 모로의 그림은 다소 이탈리아의 영향을 받아, 오르페우스의 얼굴은 미켈란젤로의 조각상 〈죽어가는 노예〉를 어느 정도 근간에 두고 있으며, 저승의 풍경은 레오나르도 다빈치의 작품을 연상시킨다. 하지만 이 그림은 그의 독특한 상징주의 양식의 뛰어난 본보기이다.

**프로이센-오스트리아 전쟁**이 독일 연방과 프로이센 왕국 사이에서 발발하다.

1865        1866

### 외젠 부댕 – 〈투르빌 해변〉

인상주의의 발전에 있어서 핵심적인 요소 중 하나는 외젠
부댕(Eugène Boudin, 1824–1898년)과 클로드 모네
사이의 예상 밖의 우정이다. 부댕은 인생의 대부분을
노르망디 해안에서 보냈다. 그는 자주 야외에서 작업했으며,
'현장에서 그려지는 모든 것은 작업실에서 되찾을 수 없는
힘과 에너지를 갖고 있다'라고 믿었다. 그가 그린 인물들은
너무나 작고 개략적이어서 살롱에서는 성공할 수 없었지만,
지배적인 날씨 상황에 대한 순수한 느낌이 담긴 그의 하늘은
넓고 선명했다. 모네는 부댕을 1858년에 만났다(그들의
그림이 르아브르에 있는 같은 상점에 전시됐다). 그리고
그의 나이 많은 멘토와 함께, 야외에서 그림을 그리는 것을
서서히 납득하게 됐다. 처음에는 회의적이었지만 그는 곧
인정할 수밖에 없었다. "마침내 나의 눈이 열렸다. 그리고
진정으로 자연을 이해하게 되었다."

스웨덴 화학자 **알프레드 노벨**
(Alfred Nobel, 1833–1896
년)이 다이너마이트를
발명하고 특허를 받다.

**알래스카 매입**으로 미국에
새로운 영토가 더해지다.
이 영토는 러시아
제국으로부터 취득한 것이다.

### 피에르 오귀스트 르누아르 – 〈라 그르누예르〉

인상주의가 탄생하는 순간이 있었다면, 그것은 1869년 여름의 라 그르누예르(La
Grenouillère)에서였을 것이다. 인상주의자 그룹의 화가들은 토론을 통해 외광파 회화를
그들의 예술에 대한 접근의 초석으로 정했다. 하지만 속도가 쟁점이었기 때문에 양식상의
변화가 필요했다. 빛과 날씨 조건이 변하기 전에 재빨리 그림을 그려야 했다. 결정적인 실험은
라 그르누예르에서 나란히 작업한 피에르 오귀스트 르누아르(Pierre-Auguste Renoir,
1841–1919년)와 모네에 의해 행해졌다. 라 그르누예르는 센 강에 있는 인기 있는 물놀이
장소였다. 이 두 남자는 대개 튜브에서 바로 캔버스에 물감을 짜서, 선명한 보색들을 가볍게
칠하며 그들의 '인상'을 만들었다.

1867  1869

## 사진술의 발명

사진술을 단독으로 발명한 사람은 없었다. 이것은 점진적인 과정이었다. 하지만 두 명의 위대한 선구자는 모두 1839년에 그들의 발견을 공개했다. 루이 다게르(181쪽 참조)는 다음과 같은 말과 함께 그의 연구 결과를 발표했다. "나는 빛을 잡았고, 빛이 날아가는 것을 저지했다." 그의 발명인 다게레오타이프(daguerreotype)는 직접적인 양화 (positive) 과정이었다. 이 이미지는 놀랄 만큼 선명하고 섬세했다. 하지만 이 방법은 이미지의 복사본을 얻을 수 없다는 단점이 있었다. 다게르의 경쟁자는 윌리엄 헨리 폭스 탤벗이었다. 그의 '포토제닉 드로잉(photogenic drawing)'은 음화(negative)를 만들기 때문에 완전히 달랐다. 탤벗의 캘러타이프(calotype, 'beautiful'에 해당하는 그리스 단어에서 따옴)는 다게르의 사진만큼 인상적이지는 않았다. 하지만 음화로부터 여러 장의 사진을 뽑을 수 있었기에, 이 방법이 승리했다.

# 예술 그리고 사진술

사진술의 발명은 예술 세계의 근간을 흔들어 놓았다. 의견은 극적으로 나누어졌다.
일부 예술가들은 기뻐하며 사진술이 화가에게 매우 유용한 도움을 줄 거라고 믿었다.
또 다른 예술가들은 실망하며 새로운 발명이 그들의 작품 시장을 파괴할 거라고
확신했다. 이 단계에서, 극소수의 예술가들은 사진술이 그 자체의 힘으로 주요 예술
형식이 될 것이라고 예상했다.

**상단. 에티엔 쥘 마레 –**
**〈비행하는 새〉(1886년)**
활동사진기법(motion photography)에
관한 실험으로 수많은 화가들이
숨겨진 사실을 알게 되었다. 특히 미래
주의 화가들은 에티엔 쥘 마레의 연속
동작 사진에서 영감을 얻었다.

**왼쪽. 귀스타브 르 그레이 –**
**〈수면 위의 범선〉(1857년)**
귀스타브 르 그레이의 극적인 바다 사
진들은 전시되었을 때 큰 반향을 일으
켰다. 「라 뤼미에르(La Lumiére)」는 이
전시회를 '올해의 사건(the event of the
year)'이라고 기술했다.

공식적인 반응은 똑같이 갈렸다. 다게르는 아메리카 아카데미(American Academy)의 명예회원으로 뽑혔고, 에든버러, 뮌헨 그리고 빈에서도 신속히 이와 유사한 포상을 수여했다. 그에 반해서 훨씬 영향력이 있는 런던과 파리의 아카데미는 침묵을 지켰다. 사진술의 위상에 관한 논쟁은 시간이 지날수록 점점 더 험악해졌다. 1859년 프랑스 사진작가의 작품이 살롱에서 전시되는 것이 허용되면서, 그들은 의미 있는 승리를 얻게 되었다. 비록 몇몇 비평가들은 혹평했지만 말이다. 특히 샤를 피에르 보들레르(Charles P. Baudelaire, 1821-1867년)는 사진작가는 실패한 화가이며 그들의 산업은 프랑스 예술의 가치를 훼손하고 있다고 주장했다.

2년 후 유명한 법정 소송 사건이 대중의 관심을 끌었을 때, 같은 쟁점이 다시 제기되었다. 사진작가 피에르 루이 피에르송(Pierre-Louis Pierson)과 메이어 형제(Brothers Léopold Ernest and Louis Frederic Mayer)가 함께 경영한 메이어 & 피에르송이 예술가의 권리를 보호했던 동일한 법을 이용하여 저작권 침해로 소송을 걸었다. 이 소송은 사진작가를 예술가로 여길 수 있는지가 문젯거리가 되었다. 법원이 마침내 그들의 편을 들었을 때, 장 오귀스트 도미니크 앵그르, 이폴리트 플랑드랭(Hippolyte Flandrin, 1809-1864년) 그리고 피에르 퓌비 드 샤반(Pierre Puvis De Chavannes, 1824-1898년) 같은 유명 화가들이 이끄는 일단의 화가들은 항의 탄원서에 서명했다. 그들은 사진술이 의심할 여지없이 어떤 기술이 필요한 일련의 '완벽히 손으로 하는 조작'과 관련되어 있지만, 결코 진정한 예술작품을 만들어낼 수 없다고 주장했다. 사진작가는 이러한 주장을 강력히 거부했다. 헨리 피치 로빈슨(Henry Peach Robinson, 1830-1901년)은 그의 창의적인 조합 사진으로 영국에서 상당한 성공을 달성했다. 하지만 회화와 직접적인 비교를 유도했던 그의 시도는 순조롭지만은 않았다. 1861년 그는 빅토리아 시대 화가들의 영원한 애호 작품인 〈샬롯의 여인〉(209쪽 참조)의 사진 버전을 제작했다. 하지만 그 결과는 평범했고, 이 작품의 낭만주의적 파토스에 관한 주제를 벗겨버린 꼴이 되었다. 결국 로빈슨은 그러한 결과를 받아들였다.

회화에서 동떨어진 기술을 사용했을 때 화가들은 더욱 성공했다. 귀스타브 르 그레이(Gustave Le Gray, 1820-1884년)는 그의 선구적인 조합 인화 방식을 사용해 달성한 일렁이는 바다 사진으로 높은 평가를 받았다. 그는 각기 다른 사진들에서 바다와 하늘을 가져온 후 함께 인화하여, 다소 비현실적이고 불안정한 모습을 자아냈다.

이 세기의 말엽에, 예술가들은 사진술에 진 빚을 인정하게 되면서 매우 행복해했다. 특히 에드가 드가는 즉석 사진술로부터 커다란 영감을 얻었으며, 이 방법으로 인물을 배치하고 작품 구성의 균형을 잡는 방식을 변경했다. 유사하게 미래주의 예술가들은 에티엔 쥘 마레(Étienne-Jules Marey, 1830-1904년)의 실험에 매료되었다. 비행하는 새에 관한 그의 연속 동작 사진(크로노포토그라프, chronophotograph)은 미래주의 예술가들에게 그들의 그림에서 속도와 운동을 전달하는 방법을 보여주었다. IZ

# 1870-1875

**프로이센–프랑스(보불) 전쟁.** 북유럽이 새로운 충돌로 분열될 때, 비스마르크는 독일을 통일하기 위한 계획의 일부로서 프랑스가 무모한 공격을 하게끔 도발한다. 이것은 굴욕적인 패배로 이어져 프랑스 군대는 스당에서 짓밟히고, 나폴레옹 3세는 퇴위한다. 파리는 포위되고, 마침내 새로운 독일 황제는 1871년 1월 베르사유에서 자신의 지위를 확정한다. 하지만 이 도시의 고통은 끝나지 않고 새로운 혁명 봉기 즉, 파리 코뮌이 폭력으로 번진다.

예술 세계에는 좀 더 즐거운 소식이 있다. 러시아에서 새로운 전시 단체가 형성되어, 진보적인 예술을 이 지역에 가져오게 된다. 한편 파리에서는 인상주의 화가들이 그들의 첫 단체전을 개최한다. IZ

### 일리야 레핀 – 〈볼가 강의 배 끄는 인부들〉

일리야 레핀(Ilya Repin, 1844–1930년)은 당대의 가장 위대한 러시아 예술가였다. 그는 매우 사실적인 회화로 국제적인 명성을 얻었다. 이 그림은 그의 가장 유명한 작품 중 하나로, 한 무리의 남자들이 배를 끄는 잔혹한 체제를 보여준다. 비록 그러한 일이 당시에는 이미 사라졌지만, 레핀은 배를 견인하는 사람 몇 명을 만났고, 그들을 모델로 사용했다. 멀리 보이는 연기를 내뿜는 배가 암시하듯이 그러한 일은 증기력이 인계받았다. 〈볼가 강의 배 끄는 인부들〉은 황제의 둘째 아들인 블라디미르 알렉산드로비치(Vladimir Aleksandrovich, 1847–1909년)가 주문한 것으로, 빈에서 열리는 국제박람회(1873년)의 러시아관 대표작으로 포함되었다. 여기서 이 작품은 동메달을 받았다.

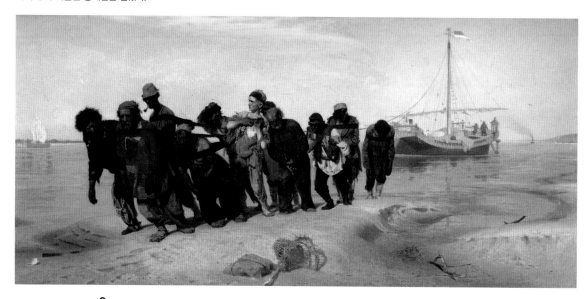

**순회전 협회**가 러시아에서 설립되다. 이 협회는 진보적인 예술가들에게 작품을 위한 새로운 출구를 제공한다.

**프로이센–프랑스 전쟁**이 프랑스를 혼란으로 몰아넣다.

**이탈리아의 통일**이 완성되고, 로마가 이 나라의 수도로 확정된다.

| 1870 | 1870–73 | 1871 |

## 클로드 모네 – 〈개양귀비 밭〉

클로드 모네(Claude Monet, 1840–1926년)는 파리 교외의 아르장퇴유에서 살았다. 이때 그는 가벼운 오후 산책에 관한 매우 기분 좋은 이 이미지를 그렸다. 그의 관심의 주된 원천은 개양귀비가 가득한 아름다운 둑에 있었다. 각각의 꽃은 대개 빨간색 물감으로 칠한 색깔에 지나지 않지만, 그림 전경에 있는 꽃들은 균형에 맞지 않게 커서, 몇몇 꽃은 심지어 아이의 머리보다 크다. 인물의 기능은 이 그림의 대각선 구조를 강조하기 위한 것이었다. 인물들의 얼굴은 사실상 그려져 있지 않지만, 오른쪽에 있는 한 쌍의 인물은 아마도 예술가의 아내인 카미유와 그의 아들 장인 것 같다. 모네는 다음 해에 이 그림을 최초의 인상주의 화가 전시회에 선보였다.

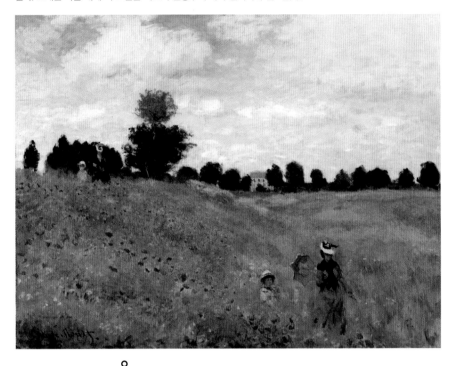

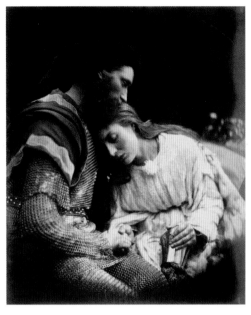

## 줄리아 마거릿 캐머런 – 〈랜슬롯 경과 귀네비어 여왕의 이별〉

사진술이 발명되었을 때, 화가들은 흔히 이를 예술적 보조물로 사용했다. 하지만 1870년대부터 사진술은 독립적인 예술 형식으로 용인되었다. 줄리아 마거릿 캐머런(Julia Margaret Cameron, 1815–1879년)은 사진술의 훌륭한 주창자 중 한 명이었고, 로맨틱한 소프트 포커스 사진을 전문으로 했다. 1874년에 그녀는 와이트 섬에 사는 자신의 친구이자 이웃인 알프레드 테니슨 경에게서 주문을 받았는데, 이는 테니슨 경의 서사시인 「왕의 목가(Idylls of the King)」에 넣을 일련의 삽화에 관한 것이었다. 그녀는 최종안을 결정하기 전에 노출을 달리하여 40장 이상의 사진을 찍으며 시험했다. 이 사진들은 테니슨의 책에서 목판화로 복제되었으며, 캐머런은 자신의 사진 인쇄물의 고급판을 출간했다. 그녀의 「목가」 삽화 사진은 라파엘전파 회화로부터 상당한 영향을 받았으며, 19세기 말엽에 유행하게 된 회화주의 사진 양식의 중요한 선도적 작품으로서 훗날 인정받게 된다.

**인상주의 화가들**이 파리에서 최초의 단체전을 개최하다.

**오페라 〈카르멘〉**이 파리에서 초연을 하다.

| | | |
|---|---|---|
| 1873 | 1874 | 1875 |

# 1875-1880

**러시아–투르크 전쟁.** 유럽의 동쪽 국경에서, 세계의 다른 지역에 장기적인 영향을 미칠 일련의 충돌이 1877년 발생한다. 이 전쟁으로 러시아와 러시아의 동맹국들이 이제 정치적으로 쇠퇴 중인 오스만투르크와 맞붙는다. 러시아는 크림 전쟁에서 잃어버린 영토 일부분을 되찾기를 희망하고, 반면에 러시아의 발칸 동맹국들 – 세르비아, 불가리아, 루마니아, 몬테네그로 – 은 민족주의 열망을 갖게 된다. 이러한 사안들의 대부분은 1878년 베를린 회의에서 의결되지만, 불만은 계속 심해지고 결국 제1차 세계대전에서 다시 표면으로 부상한다. IZ

### 에드가 드가 – 〈파리 오페라 극장의 발레〉

다른 인상주의 화가보다도 에드가 드가(Edgar Degas, 1834–1917년)는 사진술의 도래로 많은 영향을 받았다. 그는 흔치 않은 시점을 택하고 인물의 일부를 잘라냄으로써 자신의 작품에 생생함과 신속함을 부여하기를 열망했다. 여기 이 작품에서 그는 의도적으로 서투르게 구성된 사진의 효과를 흉내 낸다. 관객들은 오케스트라석에 배치되어 있고, 몇몇 연주자들의 머리 위로 넘겨보고 있으며, 관객들의 시선은 그림 전경에 언뜻 보이는 두 개의 더블베이스 목 부분에 부분적으로 가려져 있다. 자유롭게 날리는 무용수의 머리카락으로 보아 이것이 리허설임을 알 수 있다. 또한 기술적인 면에서 드가는 인상주의 화가 중 가장 독창적인 사람이었다. 이 작품에서 그는 모노타이프(독특한 판화 매체)와 파스텔을 결합한다. 이는 그림에 섬세하고 솜털같이 부드러운 외양을 부여한다.

### 귀스타브 카유보트 – 〈파리의 거리, 비 오는 날〉

인상주의 화가들은 그들의 그림에서 근대 생활을 찬양했다. 이 그림은 최신 여흥과 기술적 발전뿐만 아니라 파리 도시 자체를 담고 있다. 1850년대와 1860년대에, 이 도시의 대부분은 오스망 남작에 의해 재개발되었다. 그는 좁은 중세 거리를 없애고 넓은 도로와 가로등으로 대체했다. 귀스타브 카유보트(Gustave Caillebotte, 1848–1894년)의 그림은 최근에 바뀐 지역을 기록한다. 카유보트는 별로 유명하지 않은 인상주의 화가 중 한 명이었지만, 그는 이 운동이 성공하는 데 중요한 역할을 했다. 부유층 출신이었던 그는 동료 중 몇몇이 무일푼이었던 초창기에 재정적으로 도움을 줄 수 있었다. 그는 나중에 자기가 소유하고 있던 인상주의 화가들의 작품 컬렉션을 프랑스 정부에 기증했다.

**알렉산더 그레이엄 벨**(Alexander Graham Bell, 1847–1922년)이 전화 특허를 받는다.

오스만 제국의 **4월 봉기**는 결국 불가리아 국가의 창설로 이어진다.

'커스터의 최후의 저항(Custer's Last Stand)'이라고도 알려진 **리틀 빅혼 전투**가 동부 몬태나에서 발생한다.

**1876**     **1877**

### 바실리 폴레노프 – 〈모스크바의 앞마당〉

상트페테르부르크에서 태어나 화가로 훈련을 받은 바실리 폴레노프(Vasily Polenov, 1844–1927년)는 역사화, 초상화, 풍경화 그리고 무대 디자인까지 섭렵한 다재다능한 예술가였다. 하지만 그는 인상주의의 정취를 동부 유럽에 가져다준 외광파 회화로 가장 잘 알려져 있다. 사람들에게 기쁨을 주는 이 장면은 초기 작품으로서, 폴레노프가 이동파(移動派, Wanderers, 러시아 사실주의 화가의 모임)와 관계를 맺기 시작했을 때 제작한 것이다. 처음에 그는 동부 러시아와 볼가 강의 장기 여행을 하기 전에 모스크바에 잠깐 머물려고 했으나, 거기서 찾은 소재에 마음을 빼앗겼다. 이 평온한 정원들은 '일상의 시'를 그려내겠다는 폴레노프의 목적을 채울 기회를 주었다. 그는 인상주의 화가들이 그들의 근대 도시를 찬양할 때 그랬던 것처럼 무성한 나뭇잎, 마구를 찬 말 그리고 뚜껑이 닫힌 우물 옆에서 노는 아이들의 상세한 묘사에 큰 즐거움을 느꼈다.

에드워드 머이브리지(Edweard Muybridge, 1830–1904년)가 사진으로 말의 동작을 분석한 획기적인 실험을 수행하다.

러스킨–휘슬러 명예훼손 재판이 영국 예술계를 뒤흔든다. 영국 비평가 존 러스킨이 미국 태생의 화가 제임스 애벗 맥닐 휘슬러의 〈검은색과 금색의 야상곡: 떨어지는 불꽃〉(1875년)에 대해 '대중의 얼굴에 물감을 퍼붓는 것'이라고 서술한 편지를 1877년 공개한 이후, 휘슬러가 러스킨을 명예훼손으로 고소한다. 이 사건에서 휘슬러가 이겼지만, 피해보상금으로 1파딩(구 페니의 ¼에 해당하던 영국의 옛 화폐)만 받을 수 있었다.

토머스 에디슨(Thomas Edison, 1847–1931년)이 상업적으로 성공할 수 있는 백열전구를 최초로 생산하다.

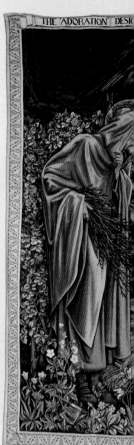

# 윌리엄 모리스와 장인정신

윌리엄 모리스(William Morris, 1834–1896년)는 미술공예운동(Arts and Crafts Movement)
의 선구자였다. 이 운동은 주로 19세기 후반의 영국과 미국에서 번성했다. 대량 생산을
둘러싼 상업적 압력으로 표준 수준이 하락하던 시대에 이 운동은 디자인에 관한 철학과
실행에 혁명을 일으켰다.

모리스는 라파엘전파의 계열에서 예술가로서의
경력을 시작했다. 1850년대 초반에 그는 일생의
벗이 되는 에드워드 번 존스와 더불어 옥스퍼드
대학의 학생이었다. 1857년 단테 가브리엘 로제
티가 옥스퍼드 유니언에 있는 벽화 연작을 그리
러 왔을 때 모리스와 번 존스를 함께 채용했다. 이
때 로제티는 몇 차례 비공식적으로 모리스에게
회화를 가르쳤다. 하지만 곧 모리스는 이것이 자
신의 길이 아니라고 확신했다. 대신 그는 장식미

술에 흥미를 느꼈고, 이미 가구 디자인을 실험하
기 시작했다. 그의 첫 번째 결실 중 하나는 거대한
중세 의자였는데, 이것은 그가 자기 작업실을 위
해 만든 것이었다.

디자인은 1850년대에 매우 시사적인 사안이었
다. 1851년의 대박람회는 영국의 디자인에 스포
트라이트를 주었지만, 다른 나라에 비해 영국의
디자인이 뒤처졌음 또한 보여주었다. 이것은 수
많은 계획의 발단이 되었는데, 특히 런던의 사우

**왼쪽 상단. 켈름스콧 판(版)
초서(Chauce)의 서두(1896년)**
제프리 초서(Geoffrey Chaucer,
1343–1400년)의 작품에 대한 이 판은
모리스의 켈름스콧 출판사에서 나온
제품 중에서 가장 뛰어난 것이다. 그리
고 19세기의 가장 아름다운 책 중 하
나로 이견 없이 꼽힌다. 이 책에는
번 존스가 제작한 87개의 목판 삽화가
담겨 있다.

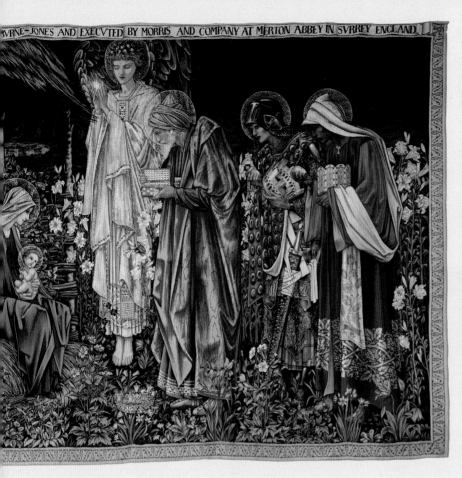

BVRNE-JONES AND EXECVTED BY MORRIS AND COMPANY AT MERTON ABBEY IN SVRREY ENGLAND

**중앙. 〈동방박사의 경배 태피스트리〉**
**(1886-1890년)**
모리스는 이 태피스트리를 열 가지
버전으로 만들었으며(번 존스가 디자인했
다), 태피스트리로 제작한 그의
작품 중 가장 유명하다. 첫 번째 버전
은 모리스와 번 존스가 학생으로 만났
던 옥스퍼드의 엑서터 대학의 예배당
을 위해 만든 것이었다.

**오른쪽 상단.**
**'뚜껑별꽃(Pimpernel)' 벽지**
**(1876년)**
이 패턴의 일부를 이루는, 꽃잎이 5장
인 작은 꽃을 따라 이름 붙인 이 벽지
는 모리스의 가장 인기 있는 디자인 중
하나이다. 이 디자인은 오늘날에도 벽
지, 직물 그리고 기타 상품의 상업적
생산용으로 여전히 사용되고 있다.

스켄싱턴에 세운 앨버트 왕자의 새로운 박물관
(지금의 빅토리아 앤드 앨버트 박물관(Victoria and Albert
Museum))을 대표적인 예로 들 수 있다. 또한 모
리스는 존 러스킨의 신념에 영향을 받았는데, 라
파엘전파의 대의명분을 옹호했던 러스킨은 산업
혁명의 효과를 혐오하고 중세 길드 체제의 종말
을 애도했다.
러스킨은 1871년 그가 설립한 세인트 조지 길드
에서 그의 신념을 확고히 했다. 하지만 이 단계
에서 모리스는 이미 그의 계획을 실행에 옮겼다.
1861년 그는 '모리스, 마셜, 포크너 & Co.'를 설
립했는데, 이 회사는 다양하고 폭넓은 제품을 디
자인하고 생산했다. 이 제품들에는 가구, 스테인
드글라스, 벽지 그리고 직물이 포함되었다. 대부
분의 품목은 중세 느낌이 났는데, 이것은 이 시대
에 대한 모리스의 열정을 상기시켰다. 하지만 그

의 우선순위는 가능하면 수공으로 만든 고품질의
제품 그리고 천연염료의 사용이었다.
불안한 출발 이후에 이 회사는 계속 번창했고,
건축가 조지 프레더릭 보들리(G. F. Bodley, 1827-
1907년)에게 그가 설계하는 교회에 사용될 일련
의 스테인드글라스 창에 대한 중요한 주문을 받
았다. 그래도 한참 동안 직물과 벽지 디자인이 최
고였다.
벽지는 오늘날에도 여전히 생산된다. 많은 경우에
서 모리스는 번 존스와 협력했는데, 번 존스는 구
상적인 요소를 제공했고 모리스는 꽃무늬에 집중
했다. 그들은 켈름스콧 프레스(Kelmscott Press)에
서 제작한 호화로운 책에서 이런 협의를 유지했
다. 1890년에 창립된 이 출판사는 모리스의 마지
막 커다란 기획이었으며, 이 출판사의 자취에서
생겨난 개인 출판 운동에 영감을 주었다. IZ

# 1880-1885

**탐미주의 운동.** 유미주의라고도 하는 이 운동의 인기가 절정에 이르러 회화, 문학 그리고 장식미술에 영향을 미친다. 문학에 있어 이 운동의 주요 주창자는 오스카 와일드(Oscar Wilde, 1854-1900년)로, 그는 1882년 미국을 순회하며 엄청난 칭송을 받는다. 회화에서 주요 인물은 제임스 애벗 맥닐 휘슬러와 앨버트 무어인데, 그들은 자신들의 그림을 음악 편곡처럼 구성한다. 이 운동을 둘러싼 미에 관한 숭배는 윌리엄 길버트(W. S. Gilbert, 1836-1911년)와 아서 설리번(Arthur Sullivan, 1842-1900년)의 희극 오페라 〈인내〉(1881년)와 잡지 「펀치」의 카툰에서 풍자되었다. IZ

### 막스 리베르만 – 〈암스테르담 고아원의 휴식 시간〉

1880년대에는 인상주의에 대한 취향이 프랑스를 넘어 확산됐는데, 이 양식은 대개 확산 과정에서 수정되었다. 독일에서 막스 리베르만(Max Liebermann, 1847–1935년)은 가장 열렬한 개종자였다. 그는 사실주의 화가 쿠르베와 밀레에게 감명을 받고, 1872년 파리로 여행을 갔다. 암스테르담 고아원에 관한 리베르만의 초기 그림(그 시기가 1870년 중반으로 거슬러 올라간다)은 자연주의 맥락에 있었다. 오직 '휴식 시간' 작품에서만 인상주의의 영향이 보인다. 이 그림을 위해서 리베르만은 실제 마당에는 없던 나무를 신중하게 그려 넣었고, 이로써 나뭇잎을 통해 여과된 햇빛의 인상을 만들어낼 수 있었다. 이러한 어룽거리는 햇빛의 효과는 그가 인상주의자였던 시기에 리베르만 그림의 분명한 특징이 되었다.

호주의 범법자인 **네드 켈리** (Ned kelly, 1854–1880년)가 경찰과의 총격전 이후 체포되어 멜버른에서 처형되다.

러시아의 황제 **알렉산드르 2세** (Aleksandr II, 1818–1881년)가 상트페테르부르크에서 그의 마차에 던져진 폭탄에 암살되다.

**1880**  **1881**

## 앨버트 무어 – 〈꿈꾸는 자들〉

휘슬러와 함께, 앨버트 무어(Albert Moore, 1841–1893년)는 영국 탐미주의 운동에서 가장 중요한 화가였다. 두 사람은 사회적, 도덕적, 정치적 목적이 없는 그림을 생산하는 '예술을 위한 예술(art for art's sake)'이라는 이 운동의 신조를 따랐다. 그들의 유일한 목적은 미(美)였고, 〈꿈꾸는 자들〉은 무어가 미에 접근하는 태도의 전형을 보여준다. 매력적인 여성들이 품위 있게 긴 의자에 나란히 늘어져 앉아 있다. 관람객은 이러한 상황을 설명하는 서사적인 내용을 기대하지만, 아무것도 없다. 무어는 자신의 그림에 의도적으로 주제를 담지 않았다. 이 여성들은 그들을 둘러싸고 있는 화려한 옷감 이상의 의미를 띠고 있지 않다. 하지만 수많은 양식상의 영향이 발견되는데, 토가처럼 생긴 가운을 걸친 인물들은 고대 조각상과 닮았다. 또한 무늬, 칸막이, 부채는 일본 상품에 대한 동시대의 유행을 반영하는 한편, 벽지는 윌리엄 모리스가 만든 미술공예 디자인을 연상시킨다.

### 조르주 쇠라 – 〈그랑드자트 섬의 일요일 오후〉

이 거대한 걸작은 조르주 쇠라(Georges Seurat, 1859–1891년)의 가장 유명한 그림이다. 이 작품은 1886년 마지막 인상주의 전시회에서 선보였고, 선풍을 일으켰다. 관람자들은 이 작품이 위대한 업적이며 예술에서 혁명적인 발전을 의미함을 인정했지만, 인상주의의 종말을 예고한다고 의심쩍어 하는 이들도 있었다. 쇠라는 생생함과 활력이라는 인상주의 기법을 유지하고자 했지만, 다른 한편으로는 순간적인 인상보다 훨씬 의미 있는 무언가를 창조하고자 열망했다. 그래서 그는 최신 과학 이론을 사용하여, 순수한 보색의 작은 점으로 자신의 그림을 제작했다. 이 발상은 팔레트 위에서보다는 눈에서 발생하는 시각적 혼합에 관한 것이었다. 쇠라의 전묘법은 커다란 성공을 이루었고 당시에 많은 사람이 띠리 했다. 히지만 결국에는 그 과정 자체가 너무 더디고 힘들어 보급되기는 어렵다는 것이 입증되었다.

수단에서 **하르툼 전투**가 시작되다. 다음 해에 영국의 찰스 조지 고든 장군(Charles George Gordon, 1833–1885년)이 그곳에서 사망한다.

독립예술가협회의 '**앙데팡당(Indépendant)전**'이 구성되고, 파리에서 첫 번째 전시회를 열다.

프랑스에서 온 선물인 '**자유의 여신상**'이 뉴욕 항구에 도착하다.

**1882** **1884** **1884–86** **1885**

# 1885-1890

**인상주의 시대의 종말.** 서유럽은 축제 분위기이다. 파리는 새롭게 건설된 에펠탑을 중심으로 파리 만국박람회(1889년)의 성공을 자랑스럽게 여기고, 영국에서는 빅토리아 여왕 재위 50주년(1887년) 기념행사가 열린다. 동유럽에서는 오스트리아 마이얼링(Mayerling)에서 벌어진 비극적인 사건들로 좀 더 침울한 기색이다. 진보적인 황태자의 갑작스러운 죽음으로 오스트리아-헝가리 제국 내의 민족주의자 파벌 사이의 관계가 불안정해진 것이다.

파리에서 마지막 인상주의 화가 전시회(1886년)가 개최되던 예술 세계에서도 변화의 기운이 감돈다. 대부분의 구성원은 당분간 다른 길을 따르고, 이 새로운 추세는 결국 후기인상주의로 분류된다. 후기인상주의의 선도적인 주창자들 중 빈센트 반 고흐와 조르주 쇠라는 자기들의 가장 위대한 걸작을 이 시기에 만들어낸다. IZ

**'캐나다 태평양 철도'**
가 완성된다. 첫 번째 대륙 횡단 열차는 6월 28일 몬트리올에서 출발하여 7월 4일 포트 무디에 도착한다.

### 빈센트 반 고흐 – 〈해바라기〉

1888년에 빈센트 반 고흐(Vincent Van Gogh, 1853–1890년)는 파리에서 프랑스 남부에 있는 아를로 이사했다. 그러고는 그곳에서 찾은 더 밝은 빛에서 바로 영감을 받았다. 대부분 반 고흐의 최고 걸작들은 그의 인생 말년, 광란의 2년 동안 그려졌다. 그는 8월에 해바라기 연작을 그렸는데, 꽃이 시들기 전에 그려내기 위해 엄청난 속도로 작업했다. 이 그림들은 폴 고갱이 도착하기 전에 자기 집을 장식하려는 의도로 그려졌다. 해바라기 연작은 거의 전반적으로 노란색인데, 이것은 반 고흐가 가장 좋아한 색으로, 그는 이를 우정의 상징으로 여겼다.

**에펠탑의 건설**이 시작된다. 2년 후 개최되는 만국박람회의 개막식에 맞추어 완공된다.

1886

1887

**프랭크 스텔라 – 〈하란 II〉**

〈하란 II〉는 프랭크 스텔라(Frank Stella, 1936–)의 〈각도기 연작〉을 구성하는 작품이다. 이 시리즈는 각도를 측정하는 데 사용되는 반원형 각도기를 기반으로 한다. 〈하란 II〉라는 이름은 오늘날 터키의 메소포타미아 북단에 있는 고대 도시 하란(Harran)의 명칭을 따서 지어졌는데, 이 작품은 고대 건축에서 발견된 장식 양식과 무늬를 떠올리게 한다. 이 그림의 곡선 형태와 강렬한 색상은 무지개를 연상시킨다. 따라서 스텔라는 그 당시 히피들이 선호한 반문화의 상징을 표시하는 추상적인 작품을 만들 수 있었다.

**비틀즈**가 5월에 신기원을 이룬 앨범 '서전트 페퍼스 론리 하츠 클럽 밴드'를 발매하다. 이 앨범은 대중문화와 고급 예술 사이의 거리를 이어준다는 찬사를 받는다. 표지 작품은 팝아티스트 피터 블레이크와 잔 하워스(Jann Haworth, 1942–)가 디자인했다.

대부분이 젊은 히피인 10만 명의 사람들이 6월에 샌프란시스코의 헤이트–애시베리 인근에 모여 **'사랑의 여름'**(1967년 사회현상)을 선동하다. 이는 평화와 사랑 그리고 예술을 고취하면서 반문화적인 생활방식을 찬양한다.

아르헨티나의 혁명가 **에르네스토 체 게바라**가 전 세계적으로 혁명을 확산시키기 위한 군사 작전을 펼치고 있다는 이유로 10월 볼리비아 군에 체포되어 처형되다. 그는 좌파와 젊은이들에게 상징적인 인물이 된다.

1월 알렉산드르 둡체크(Alexander Dubček, 1921–1992년)가 공산당 서기장이 되고 체코슬로바키아의 자유화를 겨냥한 **프라하의 봄**이 시작된다. 8월 소비에트 연방의 침략으로 개혁가들의 희망이 사라진다.

5월 프랑스에서 **시민소요**가 혼란을 야기하고, 동시에 파리에서 학생운동과 파업, 시위로 나라가 마비된다. 샤를르 드골 대통령은 비밀리에 프랑스를 떠난다.

9월 **무아마르 카다피**(Muammar Gaddafi, 1942–2011년) 대령은 리비아의 군주제를 전복시키기 위해 소규모 군 장교들을 인솔한다. 그는 권력을 장악하고 급진적이고 혁명적인 사회주의 정부를 이끌겠다고 약속한다.

1967          1968          1969

# 1970-1975

**색이 왕이다.** 1970년대 초, 예술가들은 미니멀리즘 작품을 창조한다. 예술가들이 실제와 연관된 작품을 제작하려는 어떠한 시도를 버릴 뿐만 아니라 추상표현주의자들의 몸짓 표현을 형성하는 것을 피함에 따라, 기하학적 추상의 명확한 선은 미니멀니즘의 가장 두드러진 특징이 된다. 화가는 색의 효과와 색채 사이의 관계를 탐구한다. 예술가들이 작품에서 감성적이고 형이상학적인 반응을 끌어내고자 함에 따라, 관객들은 그림의 색채, 평평함 그리고 고른 표면을 만끽하기 위해 가까이 다가오게 된다. 회화와 착시에서 벗어나는 이런 변화에는 조각적인 것을 향한 움직임이 수반되지만, 라이트아트와 대지미술과 함께 공간 개념을 새롭게 보여주는 설치 작품의 형태로 나타난다. CK

### 바넷 뉴먼 – 〈누가 빨강, 노랑, 파랑을 두려워하랴 IV〉

이 작품은 바넷 뉴먼(Barnett Newman, 1905–1970년)이 1966년에서 1970년 사이에 그린 색면 추상 연작 네 점 중 하나이다. 각각의 작품은 견고한 바탕에 지퍼(zip)라고 부르는 얇은 수직의 색 줄무늬가 캔버스를 분할하고 있다. 이 제목은 에드워드 올비(Edward Albee, 1928–2016년)의 희곡 「누가 버지니아 울프를 두려워하랴?」(1962년)를 인용한 것이다. 뉴먼의 원색 사용은 추상미술의 역사, 특히 러시아 화가 카지미르 말레비치와 데 스테일 화가 피에트 몬드리안을 참조한 것이며, 관객을 뒤덮을 것 같은 큰 규모의 작품으로 추상미술에 새로운 방향을 추구했다.

**테러리스트들**이 뮌헨 올림픽에서 이스라엘인 두 명을 죽이고 아홉 명을 인질로 잡는다. 총격전으로 다섯 명의 테러리스트와 함께 아홉 명의 이스라엘인 모두가 사망한다.

**알렉산더 칼더**(Alexander Calder, 1898–1976년)는 브래니프 항공사에서 10만 달러를 받고 DC–8–62 제트기를 '날아다니는 캔버스'로 삼아 채색한다. 다음 5년 동안 그는 그가 '날아다니는 모빌'이라고 부르는 두 대의 비행기 채색 작업을 진행한다.

미국에서 대법원이 로 대 웨이드(Roe vs Wade) 사건의 역사적인 판결에 도달하면서 **낙태가 합법화**된다. 이 판결은 국가적으로 윤리 논쟁을 불러일으키고 나라 안에서 낙태 찬성과 반대 진영으로 나뉘면서 정치 구조를 재편한다.

| 1970 | 1972 | 1973 |

## 댄 플래빈 – 〈무제(놀랍게도, 알고 있는 엘렌에게)〉

미국 조각가 댄 플래빈(Dan Flavin, 1933–1996년)은 미니멀리스트 라이트아트에서 가장 잘 알려진 작가였다. 그리고 이것은 마르셀 뒤샹의 레디메이드에 맞춰 상업적으로 사용이 가능한 형광등 배열로 구성된 전형적인 그의 작품이다. 분홍색, 파란색, 녹색 빛이 주변 공간을 비추는 강렬한 빛의 사각형을 창조하며 유혹적인 문을 만든다. 이 설치 작품은 큰 공간을 채우며, 빛으로 이루어진 색띠들이 예술 작품의 일부가 되면서 관객들을 에워싼다.

## 케네스 놀런드 – 〈무늬〉

케네스 놀런드(Kenneth Noland, 1924–2010년)는 1960년대 하드에지 회화의 최초 주창자 중 한 사람이었다. 하드에지 회화는 색채 구역 간의 급격한 변화가 눈에 띄는 양식이다. 처음에 그는 사각형 캔버스에 동심원을 사용했고, 이후에 이와 같은 작품들에서는 다이아몬드 모양의 캔버스를 사용했다. 그의 작품은 색채 사이의 관계를 탐구하기 위한 방법으로 보색의 선, V자형, 대각선 같은 단순한 추상 형태를 사용함으로써 외부 세계에 대한 언급을 피한다.

**리처드 닉슨**(Richard Nixon, 1913–1994년) 이 워터게이트 사건 이후 탄핵을 피하기 위해 미국의 대통령직 사임을 강요받는다. 부통령 제럴드 포드(Gerald Ford, 1913–2006년)가 대통령직을 물려받고, 후에 닉슨을 특별사면한다.

**사이공**이 북베트남에서 함락되며 베트남전이 종식되고 수년 동안 미군의 남베트남 주둔이 끝난다.

한 실직 교사가 암스테르담 국립미술관에 소장된 렘브란트의 〈**야간순찰**〉(1642년, 126쪽 참조) 을 빵칼로 십여 차례 베어버린다.

| | 1974 | | 1975 | |

## 로버트 스미스슨
### (1938–1973년)

1968년 대지미술가 로버트 스미스슨(Robert Smithson)이
에세이 『마음의 퇴적: 땅 프로젝트』를 발표한 후, 예술가들이
뉴욕의 드완 갤러리에서 열린 대지 작품 전시에 참가했을
때 이 운동이 실제로 시작되었다. 스미스슨은 자연과 인간의
관계를 강조하기 위해 고안한 거대한 구조물들로 유명하다.
〈나선형 방파제〉와 같은 작품들에서 그는 도시화와 산업화가
환경을 어떻게 해치고 있는지에 대한 대중의 인식을 높이는
것을 목표로 했다. 그는 인간이 자연을 파괴하기보다는 어떻게
자연과 함께 일할 수 있는지를 보여주기 위해 주변 환경과
조화를 이루는 작품들을 제작했다.

# 대지미술

대지미술은 1960년대와 1970년대의 개념미술 운동에서 발전해 나왔다. 예술가들은 환경과 인류의 관계를 탐구하는 조각의 한 형태인 대지 작품들을 제작한다. 작품들은 돌, 열매, 이끼, 막대기 같은 자연의 재료로 만들어진다. 대지미술에서 침식 효과는 작업에 필수적이다.

**상단. 리처드 롱 – 〈보름달 원주〉(2003년)**
코니시 슬레이트(Cornish slate)로 만들어진 이 작품은 노퍽에 있는 호턴 홀의 조경을 위해 주문된 것이다. 리처드 롱은 자연의 아름다움을 강조하기 위해 천연 재료로 작업한다.

**왼쪽. 윌 매클린 –
〈국토 침략자 기념비〉(1994년)**
스코틀랜드 루이스 섬의 그레스 돌무덤에 있는 이 석조 아치형 입구는 이 섬에서 있었던 역사적인 토지 개간을 위한 기념비이다. 또한 이것은 모르타르를 쓰지 않고 자연석으로 담을 쌓는 기법을 사용함으로써 전통적인 지역 기술을 기념한다.

대지미술은 1967년부터 실행되었고, 칼 안드레(Carl Andre, 1935-), 월터 드 마리아(Walter De Maria, 1935-2013년), 로버트 스미스슨 등이 포함된 미국 예술가 그룹이 주도했다. 이 운동은 모더니즘에 대한 반발로 시작됐는데, 이는 현대미술에 만연한 공리주의와 갤러리 체계를 통한 상업화의 반향이었다. 또한 대지미술가들은 그들이 히피든 여성 해방운동가이든 환경운동가이든 간에 반문화 단체들이 목소리를 내던 시대정신에 반응하고 있었다. 참여자들은 외부에서, 때로는 도시 그리고 자주 야외에서 작품을 제작함으로써 갤러리 공간의 제약적인 특성을 강조했다. 대지미술의 등장은 예술사에서 중대한 변화인데, 이는 예술가들이 풍경을 그려서 자연을 재현하는 것이 아니라 그 땅을 그들의 원재료로 사용했기 때문이다. 즉 돌무더기를 만들고, 땅에 석회를 뿌리거나 참호를 파서 선을 그린다.

예술가들은 종종 그들의 작품을 세상에서 멀리 떨어진 곳에 제작하거나, 때로는 말라버린 호수와 강바닥, 또는 월터 드 마리아의 〈벼락 치는 들판〉(1977년)처럼 심지어 사막 같은 척박한 환경에 설치하기도 한다. 월터 드 마리아의 이 작품은 400개의 광택이 나는 스테인리스스틸 막대들로 이루어졌는데, 서부 뉴멕시코의 고지대 사막 외딴 지역에 1마일×1킬로미터의 격자 배열로 설치했다. 이 작품을 감상하려는 관객들을 위해 벼락이 칠 필요는 없다. 그보다 관람자들은 완만하게 굴곡이 진 풍경에도 불구하고 막대들의 끝부분이 완벽한 수평선을 이루게 배치된 스테인리스 막대들 사이사이를 걸어 다니도록 권장된다.

대지미술 작품들은 아메리카 원주민의 고분이나 영국 윌트셔의 스톤헨지 선사 시대 기념물 같은 고대 작품들에서 영감을 받았거나 외관 및 규모가 그와 비슷하다. 스미스슨의 〈나선형 방파제〉(1970년)는 고대 유럽 문화의 트리스켈리온 무늬와 유사한 돌의 고리로 형성된 거대한 대지미술 작품이고, 스코틀랜드 예술가 윌 매클린(Will Maclean, 1941-)은 〈국토 침략자 기념비〉(1994년) 같은 구조물을 제작하기 위해 전통적인 기술에 많이 의존하고 있다. 이것은 사회사, 스코틀랜드 문화 그리고 그들의 환경과 고지대 공동체의 관계(소규모 소작농이나 어부 같은)에 대한 반영이다.

거대한 규모이든 작은 규모이든 대지미술 작품들은 시간이 지남에 따라 형태가 변하는데, 이러한 대지미술 작품의 비영구성은 대지미술의 사진 자료가 현장의 구축이나 조정만큼 작품의 한 부분이라는 것을 의미한다. 영국 작가 리처드 롱(Richard Long, 1945-)이 제작한 작품의 미학적 배치는 공중사진을 통해 가장 잘 인식된다. 이 배치는 세심한 패턴을 보여주며, 돌, 바위, 막대기, 진흙 그리고 주변 장소 간 맥락 안에서 대조를 드러낸다. 때때로 작가들은 자연에서 재료들을 가져와 설치 작품을 제작하여 갤러리 안에 대지미술을 만들기도 한다. CK

# 1975-1980

**예술의 점진적인 사변화.** 1960년대의 시위와 반문화에서 성장한 여성 해방운동은 예술에서 여성의 업적을 인정받으면서 결실을 맺기 시작한다. 이러한 새로운 평가는 에바 헤세(Eva Hesse, 1936-1970년), 주디 시카고(Judy Chicago, 1939-), 아나 멘디에타(Ana Mendieta, 1948-1985년)와 같은 현대 예술가들의 작품에만 해당되는 것이 아니다. 비평의 시선은 미술사를 통해서 여성의 작품을 재평가하려고 한다. 정치, 음악, 스포츠, 산업에서 여성들의 활약이 보다 두드러진 만큼 오직 페미니스트 예술가들만이 유리 천장을 부수는 것은 아니다. 페미니스트 예술과 함께, 1960년대에 미국에서 생겨난 포토리얼리즘(사진 사실주의) 운동은 대세가 되어간다. 예술가들은 상세한 그림과 조각 작품을 만들기 위한 기본적인 자료로 사진을 찍는다. 경우에 따라 그들은 사회적으로 의식적인 메시지를 강조하는 극사실적인 작품들을 구성하기 위해 분야, 관점, 색채의 깊이를 미세하게 변화시킨다. CK

## 리처드 에스테스 – 〈이중 자화상〉

리처드 에스테스(Richard Estes, 1932-)는 가장 높게 평가되는 포토리얼리즘 작가 중 하나이다. 그는 가끔 사람이 없는 도시 주변이나 사실적인 구성을 만드는 데 사용하는 건축적 요소들에 초점을 맞추면서, 여러 각도에서 자신의 주제들을 사진에 담는다. 이 그림은 거리 장면이 정밀하고 세밀하게 묘사되었음에도 불구하고 감상자들이 공간적 관계에 의문을 갖게 하는 시각적인 반사와 왜곡이 특징이라는 점에서 그의 전형적인 작품이다. 이 작품은 예술가의 자화상이 반복되어 나타난다는 점에서 독특하다.

**스티브 잡스**(Steve Jobs, 1955-2011년)와 스티브 워즈니악(Steve Wozniak, 1950-)이 애플 컴퓨터를 설립한다. 그들은 회사의 첫 제품인 애플 I 데스크톱 컴퓨터를 출시하고, 1년 후 개인용 컴퓨터 혁명을 선도하는 애플 II를 소개한다.

**'여성 화가들: 1550-1950'** 전시가 로스앤젤레스 카운티 미술관에서 열린다. 미술사학자 린다 노클린(Linda Nochlin, 1931-2017년)과 앤 서덜랜드 해리스(Ann Sutherland Harris, 1937-)가 기획한 이 전시는 최초의 국제적인 여성 작가 전시로, 알려지지 않았던 여성 작가 83명의 작품이 대중적으로 친숙해지는 것을 목표로 한다.

**조르주 퐁피두센터**가 파리에 개관한다. 렌조 피아노(Renzo Piano, 1937-)와 리처드 로저스(Richard Rogers, 1933-)가 디자인한 이 건축물의 대담한 구조는 엇갈린 반응을 얻는다. 비평가들은 이 건물을 내부가 뒤집힌 것으로 묘사한 반면, 찬미하는 사람들은 이 건물의 급진주의를 칭찬한다.

**1976**

**1977**

### 오드리 플랙 – 〈마릴린(바니타스)〉

포토리얼리즘 작가 오드리 플랙(Audrey Flack, 1931–)이 그린
이 그림은 17세기 네덜란드 회화에서 특히 인기 있었던 바니타스
장르를 암시하는 그녀의 〈바니타스〉 연작(1976–1978년)에서 세
점의 기념비적인 작품 중 하나로, 허영의 무가치과 아름다움의
무상함을 시사한다. 그녀의 작품은 할리우드 여배우의 초상화와
그것의 거울 이미지를 특징으로 하는, 마릴린 먼로에 대한 경의의
표시이다. 이 작품은 빨리 타버리는 촛불과 시간이 짧다는 것을
보여주는 모래시계 등의 전통적인 소재들, 그리고 루비 레드
립스틱처럼 마릴린 특유의 아이템들을 포함하고 있다.

### 게오르크 바젤리츠 – 〈이삭 줍는 사람〉

독일 화가인 게오르크 바젤리츠(Georg Baselitz, 1938–)
는 예술 작품들에 대한 관점을 뒤엎고 대상보다 그림
자체의 표현이 더 중요하다는 것을 보여주기 위해
1969년 이래로 인물을 거꾸로 그려왔다. 첫눈에 〈이삭
줍는 사람〉은 추상 작품처럼 보인다. 하지만 자세히
들여다보면 옆에는 작은 모닥불이 깜빡거리고, 네모 형태의
내리쬐는 태양 아래에서 수확 후 남아 있는 이삭을 모으기
위해 바닥을 향해 몸을 구부리고 있는 이삭 줍는 사람의
모습이 거꾸로 그려진 것이 보인다.

소니가 휴대용 오디오 카세트 플레이어인 **워크맨을
출시**하다. 이 개인용 스테레오는 작고 가벼우며
이동하면서도 헤드폰으로 좋아하는 음악을 들을 수 있다는
점에서 혁신적이다.

**마가렛 대처**(Margaret Thatcher, 1925–2013년)가 영국의
첫 여성 총리가 되다. 이 보수당 당수는 1990년까지 세 번
연임했는데, 이는 20세기 영국 총리 중 가장 오래 봉직한
것이다.

여성 작가 **주디 시카고**는 최초로 샌프란시스코 미술관에서
설치 작품 〈디너파티〉(1974–1979년)를 전시한다. 이
설치는 역사 속에 있는 1,038명의 여성을 기리기 위해
전통적으로 전해져 내려오는 여성적인 공예품을 사용한다.
이 작품은 5,000명 이상의 관객을 불러 모은다.

1978

1979

# 1980-1985

**지구 전쟁과 우주 전쟁.** 1980년대 초 팔레스타인-이스라엘이 걸프 만으로 시선을 옮긴 가운데 중동에서의 폭력 사태가 목격된다. 유가에 대한 영향은 지정학적 지도를 변화시키고, 마찬가지로 소련에 대한 로널드 레이건(Ronald Reagan, 1911-2004년) 미국 대통령의 공격적인 입장을 변화시킨다. 영국에서는 북아일랜드의 문제들이 새로운 차원으로 자리 잡는다. 이에 예술가들은 그들 주변의 유혈 사태에 대해 언급하려고 하고, 회화가 되살아난다. 판매할 수 있는 미술품들의 수익은 경매장과 갤러리의 성장을 촉진한다. 미술계가 부흥기를 겪으면서 현대미술에 더 많은 관심이 집중된다. 설치, 개념미술, 비디오아트에 대한 개념이 주류로 진입하기 시작하면서, 무엇이 예술을 구성하는지에 대한 논란이 촉발된다. CK

### 리처드 해밀턴 – 〈시민〉

리처드 해밀턴(Richard Hamilton, 1922–2011년)은 1980년에 두 개의 TV 다큐멘터리 방송을 본 후 이 두폭화를 그렸다고 말했다. 화면은 북아일랜드의 분쟁을 다루고 있는데, 교도소의 어떤 규칙에도 복종하지 않음으로써 범죄자가 아닌 정치범으로 취급되기를 촉구했던, 미로 감옥에 수감된 아일랜드 공화국 군 수감자들이 벌인 '불결 투쟁(dirty protest)'에 초점을 맞췄다. 왼쪽 화면은 감방 벽에 얼룩진 배설물을 보여주고, 오른쪽에는 죄수가 담요를 쓴 그리스도와 같은 형상을 하고 있다.

9월 22일, **이라크가 이란을 침공**하다. 뒤이은 전쟁은 1988년 8월까지 지속된다. 이라크는 이란 군대와 쿠르드족 민간인들에게 자국에서 생산한 화학무기를 사용한다. 전쟁은 걸프 지역 전역에 걸쳐 석유 생산에 영향을 미친다.

10명의 북아일랜드 **공화당원 재소자**들이 단식투쟁 중 아사하다. 아일랜드공화국군의 임시 정치조직인 신페인당(Sinn Féin)은 북아일랜드와 아일랜드 공화국에서 선거를 치른다.

| 1980 | 1981–83 | 1981 |

**나빌 칸소 – 〈레바논 여름〉**

팔레스타인 분리파에 의해 주영 이스라엘 대사의 암살 기도가 시도된 후, 이스라엘은 1982년 6월 레바논을 침략했다. 그해 9월, 친이스라엘 지도자이자 대통령 당선자인 바시르 게마엘(Bachir Gemayel, 1947–1982년)이 암살됐다. 이스라엘은 서베이루트를 점령했는데, 팔랑헤 민병대가 사브라와 샤틸라 수용소에서 수천 명의 팔레스타인들을 학살했다. 나빌 칸소(Nabil Kanso, 1946–)는 레바논 내전(1975–1990년)의 학살과 계속되는 폭력에 대응하여 이 벽화를 그렸다.

아르헨티나가 4월 2일 남부 대서양에 있는 영국의 해외 영토인 **포클랜드 섬을 침공**하다. 아르헨티나 군의 군사정권은 그 섬에 대한 주권을 되찾고, 경제 위기 시기에 지지를 회복하기를 기대한다. 영국 정부는 그 섬을 되찾기 위해 해군 기동 부대를 보내고, 아르헨티나는 6월 14일에 항복한다. 양 국가에서 파견된 90명 이상의 군인들이 이 충돌에서 사망한다.

**요셉 보이스 – 〈카프리 배터리〉**

요셉 보이스(Joseph Beuys, 1921–1986년)는 관객들이 생각하는 사실, 재현 및 예술에 대한 개념에 도전하기 위해 그의 작품에서 관습에서 벗어난 비예술적인 재료들을 사용했다. 그는 이 작품을 죽기 1년 전 카프리 섬에서 병이 회복되는 동안에 만들었다. 그는 과일을 전구에 부착함으로써 활력을 주고 치유하는 자연의 특성과 지중해 섬의 따뜻함, 그리고 햇빛까지도 암시했다. 작업에 수반되는 지침서에는 "1,000 시간마다 배터리를 교체할 것"이라고 적혀 있다. 전구가 결코 켜질 수 없기 때문에 절대 꺼지지 않을 것이라는 점을 고려하면 보이스의 이 작품은 역설적이다.

**로널드 레이건 대통령**이 '전략방위구상'을 시작으로 우주에서 핵전쟁을 방어하는 계획을 밝히면서 냉전을 우주로 가져가다. 평자들은 이것을 '스타워즈'라고 부른다.

**터너상**이 영국에서 처음으로 수여되다. 이 상은 동시대미술에 대한 폭넓은 관심을 장려하기 위해 만들어진 것이다.

| | | | |
|---|---|---|---|
| 1982 | 1982–85 | 1983 | 1984 |

# 1985-1990

**무너진 철의 장막.** 1980년대 후반 냉전이 종식된다. 1985년 미하일 고르바초프(Mikhail Gorbachev, 1931-)가 소비에트 연방의 지도자가 되고, 세계 정치를 영원히 뒤바꿔 놓을 글라스노스트(개방)와 페레스트로이카(개혁) 정책을 내놓는다. 1987년 로널드 레이건 미국 대통령이 베를린을 방문하여 소비에트 연방에 베를린 장벽을 허물 것을 촉구하고, 2년 후에 마침내 베를린 장벽이 허물어진다. 동유럽 각국의 정부들은 철의 장막이 사라지면서 무너지기 시작한다. 제2차 세계대전 이후 가장 빠른 속도로 정치 지형이 바뀐다. 그러나 자유가 모두에게 주어지진 않는다. 같은 해, 중국은 천안문 광장에서 벌어진 반정부 시위를 진압한다. 미국 작가 앤디 워홀이 사망하면서 팝아트도 끝을 맺는다. 그러나 "미래에는 누구나 15분간 세계적으로 유명해질 수 있다."라고 한 그의 예측은 영국 과학자 팀 버너스리(Tim Berners-Lee, 1955-)가 1989년 월드와이드웹을 개발하면서 가능성이 더 커지게 된다. ED

### 앤디 워홀 – 〈카무플라주 자화상〉

앤디 워홀은 1960년대 팝아트에 기여하며 예술 작품의 생산에 관한 면모를 바꿔 놓았다. 광고와 대량 생산 이미지에서 대중적인 수사들을 빌려 온 워홀은 브릴로 세제 박스, 캠벨 수프 깡통과 같은 평범한 주제를 고급 예술로 탈바꿈시켰다.

그는 또한 판화 작업도 했는데, 이 매체의 재현성에 대한 무한한 가능성을 탐구하여 매스미디어 기계에 관해 논평했다. 워홀의 자화상은 아이콘적인 성격을 띠며, 이 작품은 그가 죽기 바로 얼마 전에 제작되었다.

미술품 수집가이자 광고회사 설립자인 찰스 사치(Charles Saatchi, 1943-)의 컬렉션을 기반으로 한 **사치 갤러리**가 런던에서 문을 연다. 갤러리 개관 전시에 미국의 추상화가 사이 톰블리(Cy Twombly, 1928-2011년)와 브라이스 마든(Brice Marden, 1938-) 작품이 포함된다.

4월 26일 우크라이나 **체르노빌 원자력 발전소**에서 끔찍한 폭발이 일어나다. 이 역사적 사건이 전 세계적으로 환경 및 보건에 미친 영향이 계속 평가되고 있다.

**앤디 워홀**이 담낭 수술 후 사망하다. 그의 유언에 따라 그의 재산은 '시각예술의 진보'를 위한 재단 설립에 사용된다.

1985　　1986　　1987

### 피터 콜렛 – 〈진흙탕 속에 있는 남자〉(디오라마)

이 작품은 1986년 호주 전쟁기념관 내 제1차 세계대전 전시관을 위해 주문 제작됐다. 전쟁으로 파괴된 서부전선의 풍경과 손으로 얼굴을 감싸고 있는 병사가 조각된 실물 같은 축소모형으로 구성되어 있다. 말 그대로, 진흙 속에 갇혀 있다. 이 젊은 병사의 용기와 무력함은 전쟁의 영향에 대해 강력한 성명을 내며 참전했던 호주 군인들을 기념한다. 이 작품은 위대한 호주인 존 심슨 커크패트릭(John Simpson Kirkpatrick, 1892–1915년)과 에드워드 던롭 경(Sir Edward Dunlop, 1907–1993년)을 기념하는 작품들을 포함해, 피터 콜렛(Peter Corlett, 1944–)이 제작을 의뢰 받았던 많은 기념 작품들 중 하나였다.

### 파울라 레고 – 〈춤〉

포르투갈 태생의 작가 파울라 레고(Paula Rego, 1935–)는 몽환적인 서사적 화면으로 유명하다. 그녀의 작품은 종종 마술적 사실주의 문맥 안에서 묘사되는데, 이 양식은 문학과 시각예술에서 생겨나 사실주의적인 주제와 초현실주의적인 혹은 '마술 같은 느낌의 조합'을 탐구했다. 여기에는 상징적으로 여성의 전통적인 역할을 탐구하는 일련의 '라이프사이클'이 묘사되어 있다. 젊은 연인, 임신한 커플, 그리고 나이든 여성과 젊은 여성과 여자아이가 모인 세 그룹이 모두 함께 춤을 추고 있다. 화면 옆에 홀로 서 있는 커다란 여성 인물은 그녀 앞에 있는 것을 바라보는 듯하다.

유명한 미술가 **장 미셸 바스키아**(Jean-Michel Basquiat, 1960–1988년)가 28세의 나이에 뉴욕에 있는 그의 다락방에서 사망한다. 2017년에 그의 그림 〈무제〉(1982년)는 경매에서 미국작가로 가장 비싸게 팔린 가격을 기록한다.

젊은 영국 예술가들(YBA)의 첫 전시인 '**프리즈 (Freeze)**'가 지금은 유명 작가인 데미언 허스트(Damien Hirst, 1965–)에 의해 1988년에 조직된다. 이 프리즈 아트 프랜차이즈는 현재 세계에서 가장 큰 상업적 아트 페어 중 하나이다.

11월 **베를린 장벽**이 무너지다. 독일을 동서로 갈라놓기 위해 1961년에 세워진 베를린 장벽은 독일의 사회정치적 긴장을 더 크게 반영했던 상징적인 경계선이다.

**1988**

**1989**

## 제니 사빌
### (1970–)

영국 작가 제니 사빌(Jenny Saville)은 1992년 글래스고 예술학교를 졸업했다. 그녀는 대량의 유화물감을 사용하여 여성의 육체를 거의 괴물에 가깝게 그리는 것으로 유명하다. 물감을 두텁게 발라 올리는 능수능란한 처리, 극단적인 관점의 사용, 독특한 주제는 미술품 수집가인 찰스 사치의 주목을 끌었다. 그리고 1994년 런던 사치갤러리 '젊은 영국 예술가들 Ⅲ'에 그녀의 작품이 등장했다. 그녀의 육체에 대한 획기적인 탐구, 여성다움의 본질 그리고 몸의 건축적 구성은 그녀를 그 세대에서 가장 앞선 화가 중 하나로 인정받게 했다.

**왼쪽 상단. 제니 사빌 – 〈인터페이싱〉(1992년)**
사빌의 조각적인 물감 처리는 섬뜩한 이미지를 무언가 눈을 뗄 수 없을 만큼 강렬하고 아름다운 것으로 바꾸기도 하는 기이한 방식을 가지고 있다. 그녀는 이에 대해 "나에게 그것은 살에 관한 것이고 살이 행하는 방식으로 물감이 행하게 하는 것이다. 하나의 얼룩에서부터 두껍고 물기가 많은 무언가에 이르기까지 다양한 범위에서 재료의 특성을 이용한다. 여성의 신체가 행하는 방식을 전달하기 위해 나만의 고유한 작가적 언어(mark–making)를 사용하려고 한다"라고 말한다.

# 구상의 전통

20세기에는 예술가들이 사진과 영화와 같은 새로운 매체에 반응하면서 빠른 변화를 겪었다. 많은 예술가들이 그들이 지닌 추상 본능으로 관습에 도전하는 작품을 제작하면서 이에 대응했다. 하지만 또 다른 예술가들은 구상의 전통 안에서 현대 시대에 맞춰 계속해서 혁신하기로 했다.

오른쪽 상단. 스티븐 콘로이 – 〈미치광이 소년의 치료〉(1986년)
스코틀랜드 화가 스티븐 콘로이(Stephen Conroy, 1964–)는 으스스한 분위기를 풍기는 기괴한 장소의 잊히지 않는 인물들을 그린 작품들로 명성을 쌓았다. 입을 벌리고 있는 인물과 안경을 쓴 무표정한 남자는 신비롭고 위협적인 냄새가 나며, 관람자를 혼란스럽게 하고 소외시키는 효과를 만든다.

20세기 추상미술의 수용에도 불구하고, 신체를 그리는 것의 형식적인 가능성에 대한 예술가들의 관심은 줄어들지 않았고, 구상 화가들은 사람과 사물을 알아보기 쉬운 방법으로 계속해서 묘사하는 것을 선택했다. 어떤 작가들에게는 구상 미술이 자신들을 둘러싼 세계, 특히 두 번의 세계대전 사이에 벌어진 일들에 대해 이야기할 수 있게 해주었다. 독일 작가 오토 딕스와 게오르게 그로스의 초상화는 바이마르 공화국에서의 전쟁의 잔인함과 삶의 가혹함을 비판하는 역할을 했다. 제2차 세계대전 후 영국 화가 프랜시스 베이컨(Francis Bacon, 1561-1626년)의 일그러진 초상화와 스위스 조각가 알베르토 자코메티(Alberto Giacometti, 1901-1966년)의 길게 늘인 인물들은 폭력과 충격을 암시하는 도전적인 작품들로 전쟁의 공포를 말했다.

이들 다음의 구상 작가들은 사람들이 그 어느 때보다도 신체적으로 건강했던 세상에서 몸을 묘사하는 방법을 실험했다. 루시안 프로이트(Lucian Freud, 1922-2011년), 론 뮤익(Ron Mueck, 1958-), 제니 사빌과 같은 작가들의 누드는 표현적인 면에서는 구상의 전통 안에서 작업하지만, 각각 이전에 보지 못한 방식으로 크기, 질량, 피부 표면의 촉감을 다룬다. 불안정한 내면에 대한 프로이트의 통찰력 있는 연구는 예술가와 모델 간의 심리적 관계뿐만 아니라 육체의 물질성에 초점을 맞

춘다. 뮤익의 극사실적인 조각들은 아크릴, 섬유 코팅, 실리콘 털로 만들어진다. 가지각색의 크기와 세부 묘사의 정도(주름 진 피부, 노란 발톱, 까칠한 수염 등)로 인해 사적이고, 소름 끼치고, 적나라하게 인간의 본성을 드러낸다. 사빌이 비만 여성을 그린 엄청난 작품들은 미술사에서 남자들이 그린 이상적인 여성들의 모습과 동떨어져 있으며, 아름다움에 대한 전통적인 개념에 도전한다.

다른 구상 작가들은 그들의 주제를 마술적 사실주의 양식으로 환상적인 세계에 던진다. 인물들은 알아볼 수 있지만, 꿈이나 심지어 악몽처럼 보이는 있을 것 같지 않은 상황에 있다. 포르투갈 작가인 파울라 레고는 남자, 여자, 아이들 간의 관계를 살펴보면서 동화나 설화와 관련된 작품들을 그린다. 개처럼 혈기 왕성한 여성을 보여주는 〈개 여자〉(1994년) 연작과 발레복을 입고 춤을 추려 하는 활기찬 중년 여성들을 묘사한 〈오스트리치〉(1995년)는 특이한 자세를 통해 여성 신체의 특성을 탐구한다.

21세기에는 젠더와 섹슈얼리티에 대한 많은 논쟁이 벌어진다. 어떤 종류의 신체 또는 다른 종류의 신체로[남자 또는 여자의 신체로] 인간이 된다는 것이 무엇을 의미하는가에 관한 논의는 구상미술에 적합하며, 이러한 논의는 정상적인 남근과 가짜 실리콘 가슴을 가진 트랜스 여성을 묘사한 사빌의 〈통로〉(2004년)와 같은 작품에서 나타난다. CK

# 1990-1995

**행동주의 예술.** 1990년대 제작된 예술은 이전 수십 년간 움직이고 있는 힘과 시각성의 역학관계를 지속적으로 탐구한다. 사회단체 액트 업(ACT UP), 즉 힘을 발휘하는 에이즈 연합(the AIDS Coalition to Unleash Power)이 에이즈를 감수하며 살아가는 사람들을 위한 보다 나은 법안, 연구, 권리를 옹호하는 중요한 일을 계속한다. 이 조직의 활동은 결국 대중매체에서 강력한 이미지와 슬로건을 만들어 에이즈 행동주의를 옹호하는 행위 예술 단체인 그랑 퓌리(Gran Fury)의 설립으로 이어진다. 예술과 행동주의의 결합은 1980년대와 1990년대의 예술 작품의 본질적인 의미를 규정하는 특징이다. 예술의 생산을 둘러싼 언어와 문화는 점점 대담해지고 있다. 영국에서 '젊은 영국 예술가들(YBA)'은 그들 작품에서 충격을 주는 효과와 기업가 정신으로 악명을 얻으며 명성을 쌓아간다. 이 시대는 데미언 허스트, 트레이시 에민(Tracey Emin, 1963-), 세라 루커스(Sarah Lucas, 1962-) 같은 유명 작가들을 배출한다. ED

미술관 역사에서 가장 큰 규모의 **절도 사건**이 3월 보스턴에 있는 이사벨라 스튜어트 가드너 미술관에서 발생하다. 경찰로 가장한 두 명의 절도범들이 총 5억 달러 가치의 작품들을 훔친다.

프랑스 예술가 **생트 오를랑**(Saint Orlan, 1947-)이 예술에서 미의 경계와 한계를 탐험하기 위해 자신이 성형 수술을 받는 퍼포먼스 연작 〈생트 오를랑의 환생〉을 시작하다.

**넬슨 만델라**(Nelson Mandela, 1918-2013년)가 로벤 섬에서 27년 만에 풀려나고, 1994년에 남아프리카 공화국의 대통령이 되다.

○ **헬렌 프랑켄탈러 – 〈서곡〉(1992년)**
2세대 추상표현주의 작가 헬렌 프랑켄탈러(Helen Frankenthaler, 1928-2011년)는 그녀의 역사적인 작품인 1952년 작 〈산과 바다〉로 명성을 쌓고, 21세기 초까지 독특하고 영향력 있는 추상 작품을 지속적으로 발전시켰다. 캔버스 표면 위에 묽게 만든 물감을 부어 스며들도록 하는 그녀만의 독창적인 기법이 색면 회화 운동을 주도했다. 그녀의 후기 작품의 핵심인 〈서곡〉은 회화에 대한 더 성숙한 접근을 보여준다. 넓고 휘몰아치는 붓놀림에서 보다 정교하고 세밀하게 흐르는 활기찬 붓놀림에 이르고, 다양한 색으로 이루어진 풍부한 녹색빛과 다른 여러 색채들로 채워진 이 작품은 프랑켄탈러의 추상 회화의 표현 언어를 보여주는 최고의 예이다.

| 1990 | 1992 |
|------|------|

## 질리언 웨어링 – 〈나는 절망적이다〉

누군가가 당신에게 말하고 싶은 것을 보여주는 '표지판'이
아니라, 당신이 누군가에게 말하고 싶은 것을 보여주는 자신의
대표적인 연작 〈표지판〉을 위해, 영국의 개념미술 작가 질리언
웨어링(Gillian Wearing, 1963–)은 런던 길거리에서 낯선
사람들에게 접근했다. 그녀는 사람들에게 그 순간에 무엇을
생각했고 무엇을 느끼고 있었는지를 A3 종이에 써달라고
부탁했다. 그다음에 이 진술서를 들고 있는 이들을 찍었다.
이러한 방법으로 약 600명의 인물들을 담아내며 런던 사회의
넓은 단면을 보여주었다. 그 이미지들은 겉모습과 내면의 삶
사이의 긴장을 강조하는데, 이 사진에서는 남자가 입고 있는
슈트와 확신에 찬 표정이 그가 들고 있는 표지판에 쓰인 말과
날카로운 대조를 나타내며 그러한 긴장감을 완벽하게 보여준다.

## 한스 하케 – 〈게르마니아〉

독일 태생 작가 한스 하케(Hans Haacke, 1936–)는 작품이 유포되는 예술계
구조를 직접적으로 비판하여 많은 논란을 불러일으켰다. 하케는 대부분의
주요 예술 기관의 핵심 요소인 기업 자금에 대한 상세한 언급으로 예술계의
근본적인 기업 구조를 폭로함으로써 자신의 이름을 알렸다. 1993년 베니스
비엔날레 독일관을 위해 제작한 논란의 작품 〈게르마니아〉는 이를 극단으로
몰고 갔다. 이 작품은 나치 베를린을 대표하는 히틀러의 이름을 상기시키고,
히틀러가 집권하는 동안 독일관의 재건에 개입했던 것에 대해 탐구한다.

제이 조플링(Jay Jopling,
1963–)이 설립한 **첫 번째
화이트 큐브 갤러리**가 런던
듀크 거리에 문을 연다.

**르완다 내전**으로 3개월
동안 후투족 다수 정부에
의해 투치족의 집단
학살이 이어지다.

1992–93    1993    1994

271

# 1995-2000

**다양성의 시대.** 현대미술이 계속해서 다양해지고 진화하면서, 대규모의 설치 작품들로 바뀐다. 자기 그림에 코끼리 배설물을 사용한 것으로 유명하며 1998년 터너상을 수상한 크리스 오필리(Chris Ofili, 1968-)를 포함하는 영국 작가들은 예술의 혁신에 앞장선다. 조각에서 영국 작가 레이첼 화이트리드(Rachel Whiteread, 1963-)는 뉴욕의 새로운 관람자들을 위해 논쟁을 불러일으키는 조형물을 제작하고, 동시에 호주 작가 론 뮤익은 불쾌감을 주는 극사실주의 조각으로 관객들에게 충격을 안긴다. 찰스 사치는 YBA작가들에게 지속적으로 많은 투자를 하고, 1997년 9월 영국 왕립미술원의 유명한 '센세이션'전에 자신의 컬렉션 중에서 선택한 작품들을 전시한다. 트레이시 에민의 〈나와 함께 잤던 모든 사람들〉과 데미언 허스트의 포름알데히드 상어가 이에 포함된다. ED

**야요이 쿠사마 – 〈네트 40〉**
전위적인 일본 작가 야요이 쿠사마(Yayoi Kusama, 1929-)는 어린 시절부터 점과 네트 같은 주제를 그리고 있다. 따로따로 칠해지고 두터운 물감에 곡선의 붓놀림으로 구성된 자신의 네트 그림에 대해 그녀는 '시작도 없고, 끝도 없고, 중심도 없으며', '어지럽고 공허하며 최면을 거는 듯한 느낌'을 불러일으킨다고 설명했다. 쿠사마는 어린 시절부터 환상과 강박 등을 겪어 왔으며 이는 그녀의 작품에 직접적인 영향을 미쳤다.

**데미언 허스트**의 설치 작품 〈어머니와 자식(분리된)〉이 터너상 전시의 중심이 된다. 이 작품은 소와 송아지 반쪽을 각각 포름알데히드로 가득 채운 커다란 유리 탱크 안에 넣어 보존한 것이다. 이 성공적인 접근은 곧 허스트의 미학이 된다.

**웨일스의 공주 다이애나 비**가 8월에 파리에서 자동차 사고로 심각한 부상을 입고 사망하다.

**자니 와랑쿨라 튜풀루라**(Johnny Warangkula Tjupurrula)의 작품 〈칼리피니파에서 꿈꾸는 물(Water Dreaming at Kalipinypa)〉이 소더비 경매에서 21만 달러에 팔리면서 호주 원주민 미술의 경매 기록을 세우다.

1995

1997

### 파블로 피카소 – 〈아비뇽의 처녀들〉

파블로 피카소(Pablo Picasso, 1881–1973년)의 〈아비뇽의
처녀들〉은 근대미술에서 가장 중요한 그림 중 하나이다.
아비뇽 거리에 있는 바르셀로나의 홍등가 여성들을 그린 인물
연작에서 피카소의 파편화된 묘사는 입체주의의 발전을 향한
중요한 단계였다. 피카소가 그의 경력 내내 그렸던 여성의
신체는 삐죽삐죽한 평면의 연속으로 나타나고, 그들의 얼굴은
아프리카 가면과 합쳐진다. 강렬하게 성적인 이 장면은 근대
예술의 시각 언어에 지대한 영향을 미쳤던 비대칭적이고
추상화된 평면들을 통해 다루어진다.

### 구스타프 클림트 – 〈키스〉

뭉크의 간결한 〈키스〉(222쪽 참조) 묘사와 달리 구스타프 클림트(Gustav
Klimt, 1862–1918년)의 버전은 시각적 퇴폐미를 발휘한다. 그의 작품들은
노골적인 성적 표현으로 비난을 받았는데, 클림트는 여기서 희미하게 빛나는
금색 화면 중앙에 서로를 부둥켜안고 있는 한 쌍의 연인을 묘사한다. 화려한
질감과 색채의 충돌은 아르누보와 빈 분리파에서 전형적으로 나타나는 과도함을
부각시킨다. 그는 라벤나를 여행하면서 보았던 비잔틴 모자이크에서 영감을
받았으며, 클림트의 화면에서 금박과 은박의 획기적인 사용은 그의 상징이 된다.

**조르주 브라크와 파블로 피카소**가
이후 입체주의로 알려진 새롭고
영향력 있는 시각 양식으로 최초의
시도를 전개하다.

과거 예술 전통과의 단절을
옹호하는 「**미래주의 선언문**」이
이탈리아의 시인 필리포 토마소
마리네티에 의해 2월에 공표되다.

1907          1907–8          1909

# 1910-1915

**활동적인 낙관론.** 과학, 기술 엔지니어링의 발전과 함께 표현주의, 입체주의, 오르피즘, 미래주의, 절대주의를 포함한 새로운 미술 운동들이 생겨난다. 여성 운동가들은 여성의 권리를 위해 싸우고, 빈부격차가 더 분명해지며, 파업이 일어나고, 세계는 전쟁을 향해 돌진한다. 독일에서는 사실주의보다 오히려 감정을 더 강조하는 표현주의가 시작되고, 미래주의가 속도와 기술 그리고 폭력을 강조하면서 이탈리아에서 시작된다. 1911년 독일에서는 청기사 그룹이 창조적인 자유를 강조하며 형성되고, 프랑스에서는 입체주의자들이 동시에 여러 시점에서 사물을 그린다. 1913년 러시아에서는 카지미르 말레비치가 절대주의라는 순수 추상 형식을 만들어낸다. 그러는 동안 미국 최초의 국제 현대미술전인 아모리 쇼가 뉴욕에서 개최된다. SH

### 로베르 들로네 – 〈파리 시〉

로베르 들로네(Robert Delaunay, 1885–1941년)는 입체주의에서 나와 오르피즘으로 가기 시작한 이 시기 동안 '파리 시(La Ville de Paris)'라는 주제로 몇 작품을 그렸다. 이 미술 운동은 표현적인 색채와 기하학적 형태를 통해 미술과 음악을 연결했다. 들로네는 근대 생활과 역사, 건축과 사람들, 움직임과 고요처럼 파리의 모순을 전달하는 요소들을 나란히 병치했다. 그는 빛과 표현적인 색채, 그리고 유리 조각 같은 프리즘을 선호했다. 폼페이 벽화에서 가져온 신화의 세 여신은 이 도시의 우아함을 전형적으로 보여준다. 에펠탑이 파리의 근대성을 상징하는 것처럼, 루브르는 파리의 유산을 대표한다.

**중국 노예제도**가 불법이 된다.

**에드워드 7세**(Edward VII, 1841–1910년)가 영국에서 타계하다.

러시아 작곡가 이고르 스트라빈스키(Igor Stravinsky, 1882–1971년)의 첫 번째 메이저 발레 작품 **〈불새〉**가 세르게이 디아길레프(Serge Diaghilev, 1872–1929년)의 발레단인 발레 뤼스의 의뢰로 파리에서 초연되어, 작곡가에게 국제적인 명성을 가져다주다.

**'표현주의'**라는 용어가 독일 미술과 문학잡지 「폭풍(Der Sturm)」에서 처음으로 사용되다.

**중화민국(대만)**이 선포되다.

**화이트 스타라인의 RMS 타이타닉호**가 첫 항해로 2,225명의 승객과 승무원을 싣고 영국에서 출항하여 미국으로 향하다. 4일 후 타이타닉호는 북대서양 바다에서 빙하에 부딪혀 침몰하여 1,517명이 사망한다.

| 1910 | c. 1911 | 1912 |

### 제이콥 엡스타인 – 〈착암기〉

원래 높이가 3미터가 넘는 이 조각은 20세기 기술의 진보를 표현하는 실제 공업용 착암기 위에 있는 석고상이었다. 그러나 제1차 세계대전이 시작된 후 참호전의 현실이 알려졌고, 제이콥 엡스타인(Jacob Epstein, 1880–1959년)은 드릴과 다리를 제거하고 팔을 교체했으며 청동으로 이를 주조했다. 즉시 이 작품은 상처받기 쉬운 전쟁의 상징이 됐다. 부리 같은 머리가 달린 뼈가 앙상한 토르소는 갑옷을 입은 것처럼 보이지만, 부드러운 복부는 노출되어 있다.

#### 프란츠 마르크 – 〈동물의 운명〉

날카로운 각과 삐죽삐죽한 형태가 동물의 눈을 통해서 본 자연계의 대대적인 파괴를 전달한다. 이는 제1차 세계대전에 대한 불안한 예감이다. 독일 표현주의의 개척자 프란츠 마르크(Franz Marc, 1880–1916년)는 정신성과 원시성, 그리고 색채의 상징에 관심이 있었다. 그에게 파란색은 남성, 노란색은 여성, 그리고 빨간색은 점점 더 강력해지는 물질세계를 상징했다. 여기서 동물들은 환경을 파괴하는 인간들이 야기한 극심한 산불 속에 갇혀 있다. 단도처럼 생긴 불꽃들이 공포를 불러일으키고, 동물들은 도망가려고 애쓰는 듯이 뒤틀려 있다. 그러나 중앙에 있는 파란색과 흰색의 사슴이 그 위로 막 떨어지려는 나무를 피하면서 몸을 비틀어 나오는 것은 희망을 상징한다.

뉴욕 시에 재건된 **그랜드 센트럴 터미널**이 세계에서 가장 큰 기차역으로 개통되다.

디트로이트와 근접한 미시간에서, **포드 자동차 회사**가 컨베이어 시스템을 시행한 세계 최초의 자동차 제조업체가 되다.

사라예보에서 오스트리아의 프란츠 페르디난트 대공과 그의 부인이 암살되면서 **제1차 세계대전이 촉발**되다. 이로 인해 오스트리아-헝가리는 세르비아에 전쟁을 선포하고, 러시아는 오스트리아-헝가리에 맞서 집결한다. 독일과 프랑스는 군대를 동원하고, 독일은 벨기에를 침략한다. 영국은 독일이 벨기에의 중립을 침해했다며 전쟁을 선포한다.

| 1913 | 1913–16 | 1914 |

# 포스터의 예술

19세기 말엽, 아주 많은 형형색색의 포스터들이 파리의 도로를 환히 밝히기 시작하며 새로운 예술 형식이 생겨났다. 이 현상은 그 시대의 가장 재능 있는 몇몇 디자이너들을 끌어모으면서 '거리의 아트 갤러리'라는 별명이 붙었다.

이 장르의 개척자는 쥘 셰레(Jules Chéret, 1836-1932년)였다. 그는 1860년대 후반에 채색 석판화 분야에서 최신 개발된 기법을 이용해 포스터를 제작하기 시작했고, 이를 통해 그의 수많은 도안들을 빠르고 싸게 찍어낼 수 있었다.

처음에 포스터는 잠깐 쓰고 버리는 것으로 인식됐다. 포스터는 주로 최신 연극이나 콘서트 같은 일시적인 이벤트 홍보나 신제품의 광고를 위해 사용됐다. 따라서 회화 수준의 세부 묘사나 복잡한 요소가 아닌, 대담하고 눈을 사로잡는 이미지들이 필요했다.

이 모든 특징에서 뛰어났던 앙리 드 툴루즈 로트레크(Henri de Toulouse-Lautrec, 1864-1901년)는 포스터 디자인 분야에서 첫 번째 대가가 됐다.

그는 크고 눈에 띄는 실루엣을 따라 구성 요소들을 배치하는 것을 좋아했으며, 인물에는 대개 캐리커처적인 요소가 있었다. 그는 색을 제한적으로 사용했는데(《디방 자포네》에서는 단 4가지 색만 사용했다), 남성의 장갑과 바지에서 분명하게 보이는 크라쉬스(crachis)라고 불렸던 기법을 통해 질감의 정도를 더했다. 그는 칫솔로 잉크를 석판 위에 튀겨서 이러한 효과를 만들어냈다.

로트레크의 경력은 포스터의 대중적인 인기가 높았던 시기와 일치했다. 포스터에 대한 첫 번째 책이 1886년에 등장했고, 파리와 뉴욕에서 전시회가 있었다. 어떤 디자이너들은 심지어 수집가들

## 알폰스 무하
## (1860–1939년)

알폰스 무하(Alphonse Mucha)는 19세기 말 프랑스 문화가 가장 번성한 시대인 벨 에포크(Belle Epoque)의 가장 위대한 포스터 디자이너 중 하나였다. 꽃으로 둘러싸이고 폭포처럼 길고 풍성한 머리를 한 젊은 여인의 이미지는 아르누보 양식의 전형으로 간주됐다. 무하는 모라비아(오늘날 체코 공화국)에서 태어났지만, 경력의 대부분을 파리에서 보냈다. 유명한 여배우 사라 베르나르(Sarah Bernhardt)의 연극 포스터를 처음 제작한 1894년에 돌파구가 찾아왔다. 그녀는 다음 몇 년 동안 그와 포스터 몇 점을 더 제작하는 계약을 맺고 기뻐했다. 만년에 무하는 기념비적인 회화 연작 〈슬라브 서사시〉(1909–1928년)를 제작하면서 자기의 뿌리로 돌아갔다.

**왼쪽 상단. 앙리 드 툴루즈 로트레크 –
〈디방 자포네〉(1893년)**
로트레크는 포스터에 자기 친구들을 몇 명 포함시키는 특징이 있었다. 검은색 옷을 입은 여인은 캉캉 댄서인 제인 아브릴(Jane Avril, 1868–1943년)이고, 그녀의 옆은 미술 비평가인 에두아르 뒤자르댕(Édouard Dujardin, 1861–1949년)이다. 가수는 머리가 없지만 쉽게 알아볼 수 있는 이베트 길베르(Yvette Guilbert, 1865–1944년)이다.

**중앙.**
**카상드르 – 〈노드 익스프레스〉(1927년)**
카상드르는 아르데코 시대의 가장 위대한 포스터 작가였다. 그는 수단의 절약으로 속도감을 잡아냈다.

**오른쪽 상단. 마틴 샤프 – 〈폭발〉(1968년)**
환각을 불러일으키는 샤프의 절묘한 솜씨는 지미 헨드릭스의 힘과 광포함을 전달한다.

을 위해 특별판을 제작하기도 했다. 예를 들어, 알폰스 무하(Alphonse Mucha)는 '사계절'과 '하루의 시간들'처럼 특정 주제로 포스터 세트를 제작했다. 로트레크의 포스터 양식은 최근 예술의 발전에 힘입은 바가 크다. 그는 특히 일본 판화와 드가 특유의 인상주의에서 영향을 받았다. 〈디방 자포네〉의 제일 윗부분에서 가수의 머리 부분을 잘라내는 개념은 드가에게서 바로 따온 기법이었다 (202쪽 참조).
이처럼 아르데코 디자이너들은 동시대의 아방가르드 미술 운동에서 영감을 얻었다. 입체주의로부터 파편화, 이미지 겹치기 및 대담한 타이포그래피 사용에 대한 아이디어를 차용했고, 미래주의로부터 속도와 힘에 대한 집념을 얻었다. 어느 누구도 자신만의 매력을 가미했던 카상드르(Cassandre, 본명 아돌프 무롱(Adolphe Mouron), 1901–1968년)보다 이런 주제들을 효과적으로 활용한 사람

은 없었다. 그는 철도와 원양 여객선의 광고 포스터로 기억되는데, 그 포스터에서 기계 동력으로 빛나는 매끈한 양식화는 그대로 두고, 불필요한 세부 묘사는 제거해버렸다.
사이키델릭 시대의 포스터 부활도 그 뿌리가 유사한데, 옵아트의 시각적인 모호성과 팝아티스트들의 불경한 태도로부터 그 개념들의 일부를 끌어냈다. 일반 대중은 이 미술 운동들과 거의 접촉하지 못했을지도 모르지만, 록 콘서트와 장소를 알리는 포스터에서 대중화된 형식의 버전을 즐길 수 있었다. 예를 들어, 마틴 샤프(Martin Sharp, 1942–2013년)의 지미 헨드릭스 기념 포스터는 린다 이스트먼(Linda L. Eastman, 1941–1998년)의 사진에 바탕을 두었음이 엿보인다. 그러나 작가는 잭슨 폴록 회화의 열광적인 추상을 상기시키며 이미지를 흩뿌림으로써 라이브 퍼포먼스의 에너지를 일깨웠다. IZ

# 1915-1920

**파괴와 갈등.** 이 시기는 갈등의 시대로, 세계대전이 전 세계 정권에 지배력을 강화한다. 기술이 발전한 것처럼 머스터드 가스와 기관총 도입을 포함한 전쟁 전술도 극도로 발전한다. 전쟁으로 입은 대대적인 손상은 주요한 사회·경제·정치적 혼란의 시대를 초래한다. 이러한 혼돈에 더해, 1917년 러시아 혁명이 터졌을 때 그 자체의 격변이 시작된다. 이 시기 동안 작가들은 더 이상 미(美)나 숭고함에 신경 쓰지 않는다. 그러한 예술 원리들은 전쟁의 지나친 파괴와 모순 속에서 더 이상 유의미하지 않게 된다. 다다로 알려진 반전 작가들이 베를린, 취리히, 뉴욕, 파리, 퀼른에서 무시할 수 없는 집단으로 부상한다. 포토몽타주, 콜라주, 레디메이드와 같은 다다에서 나온 예술 혁신들은 전쟁의 재앙을 다루고, 작품 활동이 '마음의 상태'에 다가간다. **ED**

## 카지미르 말레비치 – 〈풋볼 플레이어의 회화적 사실주의〉

카지미르 말레비치(Kazimir Malevich, 1879–1935년)는 그의 선언문 「입체주의에서 절대주의까지: 회화의 신사실주의(From Cubism to Suprematism: The New Realism in Painting)」와 함께, 1915년 절대주의 운동을 창립했다. 이 회화는 말레비치 선언문에서 기하학적 추상, 반회화주의 사진(Anti–Pictorialism) 그리고 선의 형식적인 규칙, 색채, 형태에 의해 좌우되는 구성의 주요 교리를 보여준다. 여기서 말레비치의 '회화적 사실주의'에 대한 접근은 그의 주제를 바로 핵심으로 환원하는데, 이것은 절대주의 회화에서 그의 첫 번째 결실 중 하나이다.

4월 24일 더블린에서 영국 통치에 대항하는 **부활절 폭동**이 시작되고, 약 1,250명의 저항세력들이 중앙우체국과 다른 강력한 핵심 지휘부를 점유한다. 6일간의 격렬한 투쟁 끝에 폭동의 지도자들이 처형되고, 이는 대중의 동조를 불러일으키면서 아일랜드의 독립의 길을 마련한다.

**솜므 강 전투**가 7월 1일에 시작된다. 솜므 강 북부에 자리 잡은 독일에 맞선 영국의 공격은 전투 첫날에만 5만 7,000명(이들 중 1만 9,000명 이상이 사망)의 사상자를 남기며 완패한다.

다다의 산실이자 유명한 나이트클럽인 **카바레 볼테르**(Cabaret Voltaire)가 취리히에서 문을 열다.

1915

1916

## 마크 게틀러 – 〈회전목마〉

마크 게틀러(Mark Gertler, 1891–1939년)는 매년 햄스테드 히스 공원 가까이에 설치한 그의 대형 회전목마 그림에 대해 '판매할 수 없는' 그림이라 이야기했다. 그럼에도 불구하고 그는 제복 차림의 남녀가 움직이지 않는 모조 말을 타고 있는 이 디스토피아적인 장면을 집요하게 고집했다. 전쟁과 유쾌하게 떠들썩한 장면의 불안정한 병치는 전쟁에 짓밟힌 유럽의 통렬한 묘사이다. 이에 대한 참혹한 반응으로 해석되는, 주제에 대한 게틀러의 불안감과 모더니스트적 접근은 이 그림이 1917년 전시되었을 때 관람자들의 감탄을 자아냈다.

## 존 싱어 사전트 – 〈독가스에 공격당함〉

1918년 존 싱어 사전트(John Singer Sargent, 1856–1925년)는 그림에서 병사들이 독가스 공격을 받은 후 구호천막으로 가는 모습을 묘사했다. 병사들은 가스 공격으로 상해를 입어 앞이 보이지 않는 눈을 천으로 가린 채, 중심을 잡고 앞으로 가기 위해 서로에게 의지한다. 사전트는 프랑스 여행 중에 독가스에 공격당한 병사들을 보고 충격을 받았다. 정신이 번쩍 들게 만드는 이 작품은 영국 정부가 제작을 의뢰했고, 이 작품이 런던에서 전시되었을 때 영국 왕립미술원에서 큰 찬사를 받았다.

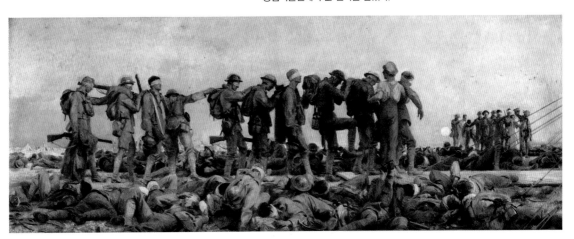

다다의 가장 영원한 멤버 중 하나인 **마르셀 뒤샹**(Marcel Duchamp, 1887–1968년)이 유명한 그의 작품 〈샘〉(소변기)을 제작하고 그것을 예술이라고 주장하다.

**10월 혁명**, 또는 붉은 10월은 볼셰비키에 의해 페트로그라드에 조직된 임시정부에 대항한 계획된 반란이다. 이 반란은 같은 해 더 큰 러시아 혁명보다 중요한 사건이다.

**제1차 세계대전이 종결**되다. 11월 11일 휴전에 서명하다.

1918년 국민투표법이 30세 이상 영국 여성의 투표권을 인정하면서, **서프러제트(여성 운동 단체) 운동**이 중요한 투쟁에서 승리하다. 1928년, 법안이 더 진전되어 21세 이상 여성에게까지 투표권이 확대되다.

| 1917 | 1918 | 1919 |

# 1920-1925

**재건의 시기.** 제1차 세계대전의 여파로 재생의 시기가 도래한다. 미국에서 광란의 20년대는 근대 자본주의 경제 속에서 소비가 번창한 전례 없는 경제 번영의 시대이다. 하지만 한편에서는 가난과 편견이 만연한다. 이러한 긴장은 1920년대에 예술에서 흥미진진한 시기를 만들어낸다. 이 시기에 문학과 시각예술을 가로지르며 형식을 취하고 그 영향을 퍼뜨린 바우하우스와 다다를 포함한 주요 미술 운동들이 생겨난다. 전쟁의 부조리를 보여주려 무기력하게 보이는 작품들로, 다다는 국제적으로 여러 도시에서 부상한다. 다다는 다양한 형식을 취하고 어떤 쉬운 범주화도 거부하지만, 다다의 반전(反戰) 트러스트는 전 세계적으로 되풀이되며 널리 퍼진다. 미국에서 할렘 르네상스(Harlem Renaissance, 1920년대에 뉴욕 시의 할렘에서 개화한 흑인 문학 및 흑인 음악 문화의 부흥-역주)가 자발적으로 일어서고, 그 결과 랭스턴 휴즈(Langston Hughes, 1902-1967년)와 W. E. B. 두 보이스(W. E. B. Du Bois, 1868-1963년)를 포함하는 그 나라에서 가장 유명한 몇몇 작가들과 지식인들의 작품이 나오게 된다. **ED**

18세기 미국 헌법 개정이 발효되면서, 미국에서 **금주법 시대**가 1월 16일에 시작된다. 이 시대는 21번째 개정으로 알코올 판매와 소비가 합법화된 1933년까지 지속된다.

19번째 미국 헌법 개정으로 8월 18일 미국 여성에게 **투표권**이 승인되다.

오토 딕스, 막스 에른스트, 한나 회흐(Hannah Höch, 1889-1978년)의 작품을 특별히 포함한 **국제 다다 박람회**가 독일에서 최초로 조직되다.

**프란시스 캠벨 보일리우 카델 – 〈검은색 옷을 입은 여인의 초상〉**

프란시스 캠벨 보일리우 카델(Francis Campbell Boileau Cadell, 1883–1937년)은 스코틀랜드 색채주의자의 창립 구성원 중 하나였다. 그는 그림을 배우기 위해 파리에서 머물던 시기를 제외하고, 생의 대부분을 에든버러에서 살았다. 인기 모델 버사 해밀턴 돈워코프(Bertha Hamilton Don–Wauchope)의 초상, 혹은 검은색 옷을 입은 여인의 초상은 이전 인상주의 양식 회화에서 벗어났음을 보여준다. 그는 버사를 수차례 그렸다. 이 그림에서 그녀는 에든버러 에인슬리 플레이스에 있는, 카델이 매우 아끼던 작업실 안에서 등장한다.

1920

1921

## 막스 에른스트 – 〈전제군주〉

막스 에른스트(Max Ernst, 1891–1976년)는 다다와 초현실주의에서 가장 영향력 있는 작가 중 하나였으며, 여기서 그는 이 둘을 결합했다. 초현실주의자들은 꿈과 무의식의 세계에 흥미를 가졌던 반면, 다다는 전쟁의 터무니없는 만행에 관심이 있었다. 기계처럼 생긴 형상에 인간의 손을 기이하게 병치시켜 보여주면서, 그의 초현실주의적 성향은 의식적인 정신의 추론에 대한 통제를 포기하도록 부추겼고, 잠재의식이 더 커지게 했다.

## 파울 클레 – 〈피시 매직〉

파울 클레(Paul Klee, 1879–1940년)는 그의 추상 회화 〈피시 매직〉을 1925년에 완성했다. 여기에는 여러 영향이 보이는데, 특히 표현주의와 초현실주의의 영향을 가장 확실히 받았다. 클레는 독일에서 태어나 스위스로 갔고, 부모님은 모두 독일인이었다. 따라서 그가 독일 표현주의 운동에 참가한 것은 놀라운 일이 아니다. 흥미를 불러일으키는 클레의 '마법' 같은 물속 장면은 특히 표현주의적이며, 동시에 배경에 있는 시계탑과 손을 흔드는 인물의 이상한 병치는 초현실주의적인 의미들이 숨겨져 있음을 암시한다.

**USSR, 혹은 소비에트 연방**이 모스크바에서 공식적으로 선포되다. 소비에트 연방은 처음에 러시아, 우크라이나, 벨라루스, 트랜스코카시아 4개의 공화국으로 구성되지만, 계속해서 아르메니아, 아제르바이잔, 조지야, 카자흐스탄, 몰도바, 우즈베키스탄, 타지키스탄, 투르크메니스탄, 에스토니아, 라트비아, 리투아니아를 포함하게 된다.

워싱턴 D.C에 아시아와 19세기 미국 예술의 인상적인 소장품을 전시하는 **프리어 갤러리** (The Freer Gallery)가 문을 열다.

**1922**　　**1923**　　**1925**

# 1925-1930

**제1회 초현실주의 전시.** 이 전시는 프랑스 정부가 연 전시회에서 아르데코가 자리를 잡던 같은 해에 파리에서 개최된다. 각이 지고 우아한 아르데코는 다른 동시대 운동들과 1922년 하워드 카터(Howard Carter, 1874-1939년)가 투탕카멘 무덤을 발견하면서 일어난 고대 이집트 열풍을 완전히 흡수한다. 아돌프 히틀러의 『나의 투쟁(Mein Kampf)』(1925년)이 독일에서 발간되고, 바우하우스가 바이마르에서 데사우로 옮긴다. 멕시코시티에서는 프리다 칼로가 학교 버스와 전차가 충돌하면서 심각한 부상을 입는다. 이 시기 미국에서 재즈 시대와 광란의 20년대라는 표현은 대중음악, 춤 그리고 패션을 둘러싼 더 자유로운 사고방식을 말한다. 이 모든 것은 1929년, 뉴욕 주식시장이 붕괴되고 산업화된 세계 역사상 최악의 경제 침체인 대공황으로 이어지면서 종식된다. SH

## 오토 딕스 – 〈대도시 세폭화〉

1920년대 오토 딕스(Otto Dix, 1891–1969년)와 게오르게 그로스(George Grosz, 1893–1959년)는 제1차 세계대전과 그것이 초래한 결과를 향한 많은 독일 예술가들의 냉소주의를 강조한 미술 운동인 신즉물주의를 창립했다. '메트로폴리스'라고도 불린 딕스의 세폭화는 그 상황을 노골적으로 보여준다. 화면 중앙의 부유한 사람들은 그들 주변의 고통을 감지하지 못하고, 재즈 클럽에서 저희끼리 즐기고 있다. 오른쪽에는 상류층 매춘부들이 중앙의 부유한 여성들과 비슷한 의복을 입고 있는 반면, 왼쪽의 하급 매춘부들은 다리 밑에서 어정거리고 있다.

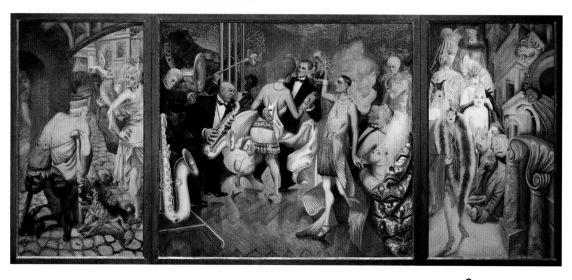

**노르웨이의 수도, 크리스티아니아**를 원래 이름인 오슬로로 되돌리다.

**베니토 무솔리니**(Benito Mussolini, 1883–1945년)가 이탈리아 국민의회에서 중대한 연설을 하다.

**아돌프 히틀러**가 그의 자서전 『나의 투쟁』 1부를 출간하다.

**F. 스콧 피츠제럴드**(F. Scott Fitzgerald, 1896–1940년)가 『위대한 개츠비』를 출간하다.

**독일과 소비에트 연방**이 향후 5년 동안 제3자에 의해 상대국에 공격이 가해져도 중립을 지킬 것을 서약하다.

영국에서 170만 명의 노동자가 참여한 **총파업**이 일어나다.

**찰스 린드버그**(Charles Lindbergh, 1902–1974년)가 최초로 뉴욕에서 파리까지 단독 대서양 횡단 비행에 성공하다.

**레온 트로츠키**(Leon Trotsky, 1879–1940년)가 소비에트 공산당에서 제명되고, 공산당은 스탈린에게 장악된다.

| 1925 | 1926 | 1927 | 1927–28 |

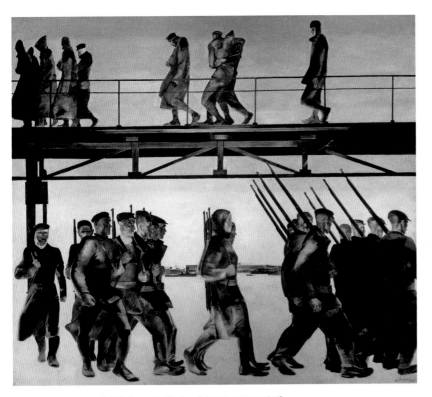

## 타마라 드 렘피카 –
## 〈자화상(녹색 부가티를 타고 있는 타마라)〉

'붓을 든 남작부인'과 '현대의 비너스'라는 표현은 타마라 드 렘피카 (Tamara de Lempicka, 1898–1980년)에게 붙여진 많은 별명의 일부이다. 그녀의 폴란드 태생이라는 배경과 부유한 삶, 여행, 연애 사건들은 수수께끼 같은 매력을 더욱 높였다. 반면에 그녀의 예술은 신고전주의, 입체주의, 미래주의 요소들을 혼합하여 모더니즘을 수용하는 아르데코 양식을 창조했다. 이 자화상은 부드러운 윤곽선과 강렬한 명암 대비로 거의 조각처럼 보인다.

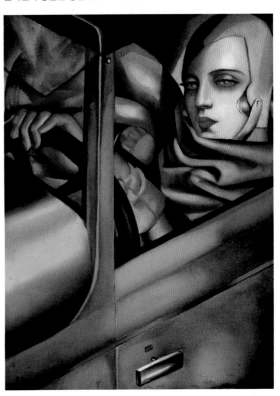

### 알렉산데르 데이네카 – 〈페트로그라드 방어〉

1917년 러시아 혁명 후, 신 소비에트 연방은 공산주의의 목표를 강화하기 위해 예술을 이용했다. 알렉산데르 데이네카(Aleksandr Deyneka, 1899–1969년)와 같은 예술가들은 관습적인 사실주의 기법을 사용했고, 이 양식은 사회주의 리얼리즘으로 알려지게 됐다. 초기 사회주의 리얼리즘의 중요한 작품인 이 그림은 내전 중이던 1919년의 사건을 묘사한다. 이 시기에 백군(반볼셰비키군)이 페트로그라드(지금의 상트페테르부르크)에 도달했고, 레온 트로츠키는 도시의 방어망을 구축했다. 데이네카는 소비에트 주를 위해 죽기를 각오한 병사들의 끊임없는 흐름을 보여주며 원형으로 리드미컬하게 구성했고, 색채는 조금만 사용했다.

영국 발명가 **존 로지 베어드**(John Logie Baird, 1888–1946년)가 런던에서 뉴욕까지 TV 방송 신호를 전송하고, 이후 최초로 컬러 TV 방송을 시연하다.

**아멜리아 에어하트**(Amelia Earhart, 1897–1937년)가 성공적으로 대서양 횡단을 한 최초의 여성 비행사가 되다.

다섯 명의 갱스터와 두 명의 시민이 시카고에서 총격으로 사망하면서 **성 밸런타인데이 대학살**이 일어나다.

**10월 29일 검은 화요일**, 뉴욕 주식 시장이 붕괴되고 세계 경제가 대공황에 돌입하다.

1928

1929

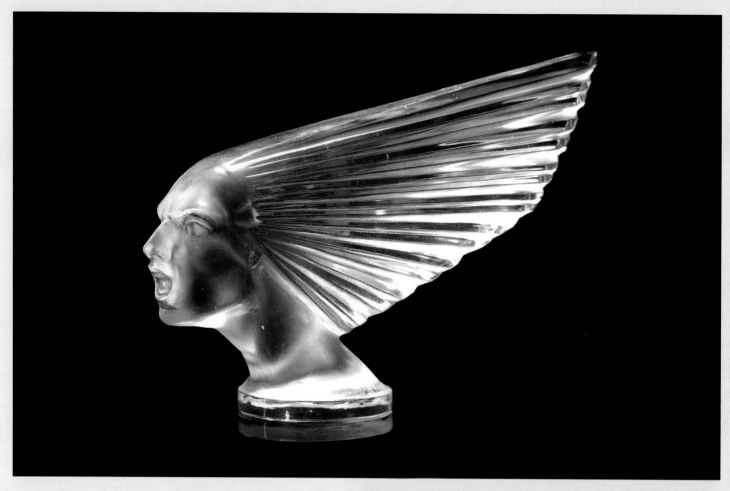

## 클래리스 클리프
### (1899–1972년)

'명랑 소녀'라는 애정 어린 표현으로 알려진 클래리스 클리프
(Clarice Cliff)는 남성이 지배하던 시대에 여성으로서 놀랄 만한
업적을 쌓은, 아르데코 예술 시대에 가장 다작을 한 디자이너 중
하나였다. 그녀는 10대 초반에 스태퍼드셔 스토크온트렌트에 있는
도예 공방에서 작업을 시작했고, 1925년 파리에서 개최된 국제
장식미술 및 현대산업미술 전람회를 관람했다. 클리프는 A. J.
윌킨슨 도예 공방에 자기 작업실을 가지고, 파리 전시회, 독일의
바우하우스 그리고 오스트리아의 빈 공방에서 영감을 받아
1927년에 '비자르(Bizarre)'라고 불린 밝고 대담한 디자인을
최초로 선보였다. 프랑스 예술가들의 수공 스텐실 공판화와 화학자
에두아르 베네딕투스(Édouard Benedictus)도 그녀의 색상 선택에
영향을 주었다.

# 아르데코

1925년 파리에서 열린 전시회 이후 이름이 지어진 아르데코는 순수예술, 디자인, 건축으로 설명된다. 아르데코는 아르누보에 대한 반동이자 입체주의, 미래주의, 데 스테일(신조형주의), 바우하우스, 오리엔탈리즘, 구성주의, 발레 뤼스, 그리고 고대 이집트, 아즈텍, 아프리카 민속 예술에서 나온 개념들의 조합이다. 이 개념들은 기계 시대의 매끈한 형태를 강조하는 것으로 결합됐다.

**왼쪽 상단. 르네 랄리크 –
〈빅토르(바람의 마음)〉
(1920–1931년)**
유리 예술, 병, 보석, 샹들리에, 시계로 유명한 르네 랄리크(René Lalique, 1860–1945년)는 그가 보여준 많은 혁신 중 특히 자동차 마스코트에서 모더니즘을 받아들였다.

**왼쪽. 클래리스 클리프 –
〈재즈의 시대〉(1930년)**
평평하고 각이 진 이 사람 모양의 형상들은 테이블 중앙에 놓이거나 대중적인 댄스 밴드 음악이 연주되는 라디오 주변에 전시되도록 디자인됐다. '행복한 도자기'라는 별명을 가진 이 작고 화려한 인형들은 춤추는 한 쌍, 드러머, 피아니스트, 오보에와 밴조 연주자를 포함한 다섯 가지 다른 디자인으로 만들어졌다.

아르누보의 곡선적인 파도 모양에 비해 더 각지고 기하학적인 아르데코는 공예와 장식미술을 순수예술보다 낮게 여겨왔던 시각예술 체계에 도전한 예술 양식이자 종합 디자인으로 시작했다. '아르데코(Art Deco)'라는 용어가 처음 사용된 것은 건축가 르 코르뷔지에(Le Corbusier, 1887-1965년)가 그의 저널 「에스프리 누보(L'Esprit Nouveau)」(새로운 정신)에서 '1925 엑스포: 아르데코'라는 제목으로 연재한 글 덕분이다. 그는 1925년 파리에서 개최된 국제 장식미술 및 현대산업미술 전람회를 언급하고 있는데, 아르데코라는 용어는 40여 년 후인 1966년 파리에서 열린 전시 '레자네(Les Années) '25': 아르데코/바우하우스/데 스테일/에스프리 누보' 이전까지는 일반적으로 사용되지 않았다. 그러나 새로운 미술 운동에 대한 개념들은 1900년 국제박람회 이후 곧 생겨나기 시작하는데, 예술가와 디자이너 그룹이 프랑스 공예를 홍보하기 위해 '장식미술가 단체'라는 조직을 구성한 시기였다.

이 단체의 회원 중에는 건축가 엑토르 기마르(Hector Guimard, 1867-1942년), 디자이너 외젠 그라셋(Eugène Grasset, 1845-1917년), 도예가 에밀 드 쾨르(Émile Decoeur, 1876-1953년) 그리고 화가이자 디자이너인 프랑시스 주르댕(Francis Jourdain,

1876-1958년)이 있었다. 그들은 1914년에 장식미술에 대한 그들의 신개념을 보여주려는 주요 전시를 계획했지만, 제1차 세계대전의 발발로 연기됐다. 1925년 전시에서는 4월부터 10월까지 1만 5,000명이 넘는 예술가, 건축가, 디자이너들이 작품을 전시했고, 1,600만 명 이상의 관객이 전시를 관람했다. 가장 영향력이 컸던 두 개의 전시는 에밀 자크 룰만(Émile-Jacques Ruhlmann, 1879-1933년)이 디자인한 '컬렉터의 집(Pavilion du Collectionneur)'과 르 코르뷔지에가 디자인한 '새로운 정신'이었다. 이 전람회는 아르데코 미술 운동의 기폭제가 되었고, 양식은 빠르고 광범위하게 퍼져 나갔다. 할리우드의 매력, 신여성 시대의 에너지, 할렘 르네상스의 열정을 표현하면서, 아르데코는 대량 생산과 적당한 가격에 구입할 수 있는 많은 가전제품들을 포함해 그 시대의 진보와 모더니즘의 감성을 찬양하기도 했다. 즉, 더 많은 차·기차·배의 생산, 고층 건물 신축, 그리고 많은 국가에서 처음으로 투표가 허용된 여성들에 대해서 칭송했다. 또한 아르데코 작가들은 대공황의 불안과 또 다른 전쟁의 징후를 회피하면서 기계 시대, 특히 기술 혁신과 새로운 재료 그리고 간결한 윤곽을 낙관적으로 받아들였고 찬양했다. SH

# 1930-1935

**대공황.** 1920년대 경제 번영에 뒤이어 1930년대 미국은 대공황의 극심한 고통 속으로 빠지게 된다. 1929년 역사적인 주식시장 붕괴의 파장으로, 미국은 극도의 경제 하락 시대를 경험한다. 유럽에서는 무솔리니와 히틀러가 이탈리아와 독일에서 주도권을 장악하면서 파시즘이 대두한다. 제2차 세계대전을 초래하는 이 불안감은 전쟁 중에 제작된 예술에 반영된다. 예를 들어, 초현실주의가 유럽 전역에서 형성되기 시작한다. 다다에 깊게 관련된 프랑스 시인 앙드레 브르통(André Breton, 1896-1966년)은 1924년에 「초현실주의 선언문」을 발표하고, 프로이트 심리학에서 차용된 개념인 자유 연상, 즉 '오토마티즘(automatism)'에 참여하도록 예술가들을 고무시킨다. 1930년대쯤에는 초현실주의가 근대 예술에서 가장 중요한 미술 운동 중 하나로 발전한다. ED

### 그랜트 우드 – 〈아메리칸 고딕〉

그랜트 우드(Grant Wood, 1891–1942년)의 명작 속에 금욕적이고 웃음기 없는 인물들은 미국 예술에서 가장 잘 알려진 이미지 중 하나이다. 그가 자랐던 아이오와 주의 '카펜터 고딕'으로 알려진 건축에서 영감을 받은 우드는 이 건축 용어를 농부와 그의 딸을 묘사하는 데 적용했다. 과장되게 긴 얼굴 특징은 배경에 서 있는 그들의 작은 목조 주택 건축을 되풀이한다. 초기 플랑드르파 초상화법에서 영감을 받은 우드의 인물들은, 중서부 지방의 불굴의 결의를 띠고 관람자와 정면으로 마주하며 캔버스 전면에 놓인다.

**에이미 존슨**(Amy Johnson, 1903–1941년)이 영국에서 오스트레일리아까지 19일간 단독비행을 성공적으로 마치면서 유명인사가 된다.

**엠파이어스테이트 빌딩**이 맨해튼의 유명한 스카이라인에 등장하다. 5월 1일에 정식으로 문을 연 이 건물은 세계에서 가장 유명한 마천루 중 하나가 되고, 1931년부터 1970년까지 세계에서 가장 높은 건물이라는 타이틀을 쥐게 된다.

1930

1931

## 살바도르 달리 – 〈기억의 지속〉

바다, 해안과 하늘 사이의 경계가 초현실주의의
아이콘과 같은 이 그림의 장면을 설정한다.
살바도르 달리(Salvador Dalí, 1904–1989년)의
녹아내리는 시계들은 화면 안에서 그다지 특징이
없는 이상한 설치물에 걸쳐서 미끄러져 내려가는
듯이 보인다. 그 옆으로 중앙에는 살색의 기이한
형상이 있는데, 이 형상은 평평한 풍경과 뒤섞여
하나의 몸으로 바뀌면서 겨우 알아볼 수 있는
눈꺼풀과 코를 가지고 있다. 시간과 부패는
이러한 꿈과 잠재의식 세계의 탐험에 대한
불안한 맥락을 만든다. 뒤집힌 시계 뒷면에
모여들어 있는 개미들은 중앙의 인물(종종 달리
자신이라 해석된다)이 잠잘 때 의식의 취약한
이면을 암시한다.

## 조지아 오키프 – 〈숫양의 머리와 접시꽃〉

조지아 오키프(Georgia O'Keeffe,
1887–1986년)는 미국 모더니즘에서 가장
혁신적인 화가 중 하나였다. 자연의 요소들과
결합시키는 그녀의 창의적인 방법은 시적이고
매우 독창적이었다. 오키프는 1930년대에
뉴멕시코로 자주 여행을 갔는데, 그곳의
풍요로운 풍경과 주변 환경에서 영감을 받았다.
이 그림은 구불구불한 언덕의 리듬을 압축하고,
삶과 죽음을 해골과 만개한 꽃으로 병치하여
하나로 결합시킨다.

1월 30일, **아돌프 히틀러**가 독일의 수상으로서 정권을
장악하고, 파시스트 독재 정부로 바꿔 놓다.

**프랭클린 D. 루스벨트**(Franklin Delano Roosevelt,
1882–1945년)가 대공황 이후 미국을 번영으로 이끌
대담한 행동을 시작하면서 미국 대통령으로 취임하다.

**베니토 무솔리니**의 이탈리아 군대가
하일레 셀라시에(Haile Selassie,
1892–1975년)의 에티오피아 정복에
착수하면서, 이 아프리카의 지도자는
망명하게 된다.

1933

1935

# 1935-1940

**전쟁 준비.** 제2차 세계대전에 이르는 이 시기의 특징은 갈수록 커지는 불안감이다. 나치 정당은 1939년 히틀러의 폴란드 침공에 바로 뒤이어 공포 통치를 계속한다. 1935년 뉘른베르크법이 통과되면서 독일은 현대사에서 가장 큰 대량학살 위기에 처한다. 나치당의 보수주의는 1937년에 열린 두 전시회인 '위대한 독일미술전'과 그에 대립된 '퇴폐미술전'에 반영된다. 후자에는 파울 클레, 막스 에른스트, 바실리 칸딘스키 등 가장 위대한 현대미술가들의 작품이 포함되는데, 히틀러는 이들의 작품이 부패했다고 비난한다. 스페인은 군국주의자들과 공화당 정부 사이에서 나라를 나누는 내전을 겪는 중이다. 전쟁에 대한 예술적 반응 중에는 현대미술에서 가장 강력한 반전 이미지가 있다. 스페인 최초의 군사 폭동이 일어난 지 1년 후인 1937년, 피카소는 〈게르니카〉를 색을 전혀 쓰지 않고 그리지만, 전쟁의 잔혹함에 대한 묘사는 압도적이다. ED

### 노먼 루이스 – 〈노란 모자를 쓴 소녀〉

노먼 루이스(Norman Lewis, 1909–1979년)의 후기 작업은 미국의 추상표현주의와 관련이 있으나, 초기에는 사회적 사실주의에 관여하여 시민권 운동으로 이어지는 양 대전 사이 수십 년간의 미국의 계급주의와 인종적 긴장을 다루었다. 그의 초기 양식은 유럽 모더니즘에서 차용해 왔다. 이는 홀로 깊은 생각에 잠겨 앉아 있는 젊은 아프리카계 미국인 여성의 구상적 표현인 〈노란 모자를 쓴 소녀〉에서 입증된다.

뉴욕 현대미술관 창립 디렉터인 알프레드 배(Alfred Barr, 1902–1981년)가 기획한 '**입체주의와 추상미술**' 전시회가 3월에 대중에게 공개되다.

**스페인 내전**이 군사 폭동 후 7월에 발발하다. 이 전쟁은 군국주의자들과 공화당 정부 사이에서 나라의 양극화를 초래한다.

7월에 나치당은 현대미술의 부패를 가정하고 이를 비난하는 '**퇴폐미술전**'을 기획한다. 이 전시는 대립 관계에 있는 '위대한 독일미술전'에서 가까운 거리인 뮌헨에서 시작된다.

1936

### 에드워드 호퍼 – 〈뉴욕 영화〉

에드워드 호퍼(Edward Hopper, 1882–1967년)의 화면은 현대 세계의 우울한 모습을 가슴 아프게 포착한다. 그래도 호퍼는 초현실주의자들에게 동기를 부여하는, 특히 현대 심리학 및 내면의 정신에 작용하는 몇몇 국면들에 관심이 있었다. 그는 철저하게 다른 방식으로 화면에 접근했다. 〈뉴욕 영화〉는 그의 극명한 사실주의 양식을 압축해 보여주는데, 여기에서 영화의 연극적인 요소는 밀려나고 관조적인 안내자의 혼자만의 사색이 진짜 드라마이다.

### 호안 미로 – 〈스페인을 돕자〉

이 매력적인 포스터는 스페인 내전 당시 공화당의 대의를 위한 기금을 모으기 위해 제작됐다. '스페인을 돕자'라는 그래픽 메시지와 함께, 이 포스터는 스페인 국기와 카탈로니아 국기의 색깔을 사용하고, 도전적인 표정으로 거대한 주먹을 들어 올린 근육질의 농부를 보여준다. 호안 미로 (Joan Miró, 1893–1983년)는 원래 프랑스 우표를 위해 이 디자인을 만들었지만, 그 우표는 끝내 제작되지 않았다. 대신 이것은 1937년 파리의 국제박람회에서 스페인 관 밖에서 판매된 한정판 포스터에 사용됐다.

**파블로 피카소**는 스페인 북부 게르니카 시의 폭격에 대한 반응으로 그 해 여름, 그의 기념비적인 작품 〈게르니카〉를 완성한다. 이 작품은 유럽과 미국을 순회한 후 1981년에 스페인으로 돌아와, 오늘날 마드리드의 국립 소피아 왕비 예술센터에 전시되어 있다.

독일이 9월 1일 **폴란드를 침공**한다. 이 사건은 제2차 세계대전이 발발하는 기폭제가 된다.

**1937**

**1939**

# 1940-1945

**미국으로의 이동.** 1940년대에는 예술가들이 예술 제작에 대한 전통적인 접근방식에 점점 더 확신을 갖지 못하게 된다. 새로운 시각 언어와 철학이 발전하고 전쟁의 폭력에 적응함에 따라 고전적이고 이상적인 주제의 매력은 줄어든다. 또한 예술계는 그것의 뿌리인 유럽에서 미국 전역으로 역사적인 이동을 시작하는데, 여기서 뉴욕이 예술의 중심지로서 단단히 자리 잡게 된다. 페기 구겐하임(Peggy Guggenheim, 1898-1979년) 같은 영향력 있는 인물들이 전 세계 관객들에게 새로운 현대미술을 홍보하고 전시하는 데 중요한 역할을 한다. 추상표현주의는 마크 로스코와 전설적인 잭슨 폴록 같은 중요한 화가들을 배출하는데, 그의 '드립 페인팅(drip painting)'은 신세대 예술가들의 예술 제작 과정을 완전히 바꿔놓는다. 실제로 페기 구겐하임의 '금세기 미술 갤러리'는 미국 현대미술에서 가장 잘 알려진 화가들에게 그들의 첫 번째 전시 기회를 제공한다. 그녀는 또한 1943년에 '31명의 여성 작가전'을 개최하는데, 프리다 칼로(Frida Kahlo, 1907-1954년), 도로시아 태닝(Dorothea Tanning, 1910-2012년), 메레 오펜하임(Méret Oppenheim, 1913-1985년)을 포함한 여성 모더니즘 작가들의 작품을 전시한다. ED

**폴 내시 – 〈사해〉**

폴 내시(Paul Nash, 1889–1946년)는 현대 영국 예술 발전에 가장 중요한 인물 중 하나이다. 제2차 세계대전이 발발한 다음 해인 1940년 8월, 그는 옥스퍼드셔 카울리에서 버려진 항공기 잔해들을 보았다. 특히 내시는 '운송기의 파괴'로 남겨진 잔해더미가 '사람에 의해 기획'됐다는 사실에 충격을 받았다. 그 어마어마한 파괴는 그에게 마치 바다 풍경처럼 보였고, 그래서 작품 제목을 사해(Totes Meer)라고 붙였다.

미국의 미술비평가 **클레멘트 그린버그**(Clement Greenberg, 1909–1994년)는 1940년 문학 저널 「파르티잔 리뷰(Partisan Review)」에 자신의 비평문 '더 새로운 라오콘을 향하여'를 게재한다. 전년도에 게재했던 비평 '아방가르드와 키치'에 이어, 이 비평문은 그린버그의 가장 유명하고 영향력 있는 저술 중 하나가 된다.

진주항에 있는 **미국 해군 기지**가 일본의 공격을 받는다. 역사학자들은 이것을 제2차 세계대전에 미국이 참전하게 된 촉매제로 본다.

**1940**　　**1940–41**　　**1941**

○ **피에트 몬드리안 – 〈브로드웨이 부기우기〉**

피에트 몬드리안(Piet Mondrian, 1872–1944년)은
전쟁 중에 유럽을 탈출한 많은 예술가 중 하나였다.
그는 미국으로 건너가 뉴욕 미술계에 침투하면서
강력한 유럽의 모더니즘을 가져왔다. 이 화면은
전형적인 뉴욕의 모습이다. 즉, 재즈의 리듬과
브로드웨이의 밝은 불빛에 영감을 받은 몬드리안의
밝게 칠해진 격자무늬는 이 도시에 활력을 불어넣는
수많은 형태의 '부기우기'를 배치한다.

**로라 나이트 – 〈멈춤쇠를 고정시키고 있는 루비 로프터스〉**

제2차 세계대전 동안 여성들은 직업 세계와 산업에 적극적으로 참여했다.
로라 나이트(Laura Knight, 1877–1970년)가 웨일스 뉴포트의 산업공장을
노동하는 여성으로 가득 채운 강렬한 묘사가 그 증거이다. 1943년 전쟁 작가
자문위원회에서 의뢰한 이 그림은 21세의 공장 기술자인 루비 로프터스(Ruby
Loftus)를 찬미한다. 여기서 그녀는 왕립 군수품 공장에서 가장 복잡한 임무를
수행하고 있는 것처럼 보이는데, 이로써 그녀는 즉각적인 명성과 유명세를 얻었다.

**페기 구겐하임**이 10월 20일 뉴욕시
웨스트 57번가 30번지에 금세기 미술
갤러리를 개관하다.

초현실주의 화가 **살바도르 달리**가
『살바도르 달리의 비밀 생활』이라는
제목의 자서전을 출간하다.

네덜란드 화가이자 영향력 있는 데 스테일
운동의 일원인 **피에트 몬드리안**이 뉴욕에서
사망하다.

미국, 영국, 캐나다 군 12만 5,000여 명이
노르망디 센 강의 만을 따라 독일이 점령한
프랑스 해안을 공격하는 'D–데이 상륙'이
6월 6일 발생하다.

| 1942–43 | 1942 | 1943 | 1944 |

# 추상표현주의

미국 현대 회화에서 가장 중요한 미술
운동인 추상표현주의는 뉴욕이 파리를
대신해 전 세계 동시대미술을 이끄는
중심지가 되는 데 큰 영향을 주었다.
추상표현주의는 1940년대와 1950년대에
번성했고, 미국 문화 역사상 가장 뛰어난
인물들이 참여했다.

왼쪽 상단. 잭슨 폴록 –
〈푸른 기둥들〉(1952년)
이 작품은 알코올 중독과 건강 악화로
엉망이었던 그의 말년 전에 제작한
마지막 주요 작품들 중 하나였다. 그는
44세에 자동차 사고로 사망했다.

오른쪽 상단. 로버트 마더웰 –
〈스페인 공화국에 대한 비가, 131〉
(1974년)
이 작품은 마더웰이 스페인 내전에
영감을 받아 제작한 100여 점의 회화
연작 중 하나이다.

왼쪽. 마크 로스코 –
〈자주색 위에 흰 구름〉(1957년)
로스코는 그의 그림들이 인간의 기본
적인 감정 표현에 관한 것이었다고
주장했다. 그는 색채 관계 측면으로
자신의 작품을 본 관람자들은 '핵심을
놓치고 있다'고 말했다.

추상표현주의자들은 공식적인 그룹이 아니라 특정한 사고방식을 공유한 예술가들의 느슨한 연합체였다. 특히 이들이 공유한 사고방식은 표현의 자유에 대한 신념과, 추상미술이 도덕적인 목적을 가지고 인간의 조건에 대해 진술할 수 있다는 확신이었다. 이 예술가들은 주로 뉴욕에서 작업을 했고(종종 뉴욕파로 불린다), 제2차 세계대전 동안 피난 온 전위적인 유럽 예술가들의 영향을 받았다. 특히 그들은 무의식의 창조적인 힘을 표출하기 위해 관습에 얽매이지 않는 기법을 사용했던 초현실주의자들의 생각에 자극을 받았다. 선두적인 추상표현주의자들에는 잭슨 폴록, 윌렘 데 쿠닝, 마크 로스코(Mark Rothko, 1903-1970년), 바넷 뉴먼, 클리포드 스틸(Clyfford Still, 1904-1980년), 로버트 마더웰(Robert Motherwell, 1915-1991년)이 있었다. 마더웰을 제외한 모든 화가들은 구상으로 시작했지만, 1930년대 후반과 1940년대 초반에 추상으로 이동했다. 가장 강한 개성을 보여주는 폴록은 캔버스 위에 물감을 뚝뚝 떨어뜨리고 튀기면서 대단히 독특하고 활기찬 양식을 만들어냈다. 로스코는 매우 다른 양식을 발전시켰는데, 즉 비교적 고른 색채로 부드러우며 흐릿한 형태들과 미묘한 변형을 보여주는 명상적인 양식이다. 데 쿠닝 또한 달랐는데, 격렬한 붓놀림이 특징인 그의 작품에 종종 구상적인 요소를 담고 있었다. 대부분은 자신들의 야망의 크기를 강조하면서, 매우 큰 캔버스 작업을 하는 것을 좋아했다. 처음에 추상표현주의는 많은 사람을 당황시키거나 충격을 주었지만, 1950년대에는 비평적으로나 재정적으로 큰 성공을 거두게 되었다. 이전의 추상은 항상 꽤 고상한 식자층 취향이었지만, 지금은 세계 미술의 중심 무대를 차지했다. 이 성공에는 정치적인 측면이 있었다. 냉전 시대에 추상표현주의는 전위적인 예술이 금지되었던 공산국가의 전체주의와 대조적으로 자유와 개성의 미국적 가치를 구현함으로써 촉진됐다.

1960년경에 추상표현주의는 절정을 지났지만, 그것은 젊은 예술가들(예를 들어, 큰 규모의 작업을 선호하는)에게 지속적으로 영향을 미쳤고, 미니멀 아트와 팝아트 같은 더 멋진 표현양식의 형태로, 추상표현주의의 주정주의에 맞서는 반응들을 고취시켰다. IC

# 1945-1950

**전쟁 직후 시기.** 유럽은 전쟁의 혼돈의 여파 속에 있고, 동시에 변화들이 전 세계에 일어나고 있다. 한국은 분단되고, 인도와 파키스탄의 신생 독립국가들은 전쟁 중이다. 마오쩌둥 이후 대두된 중국 공산당은 1949년 중화인민공화국 수립을 선언한다. 미국은 세계 최초로 일본 도시 히로시마와 나가사키에 원자폭탄을 투하해 12만 명 이상의 목숨을 앗아간다. 이 사건으로 전쟁의 여파 속에서 미국이 최강국으로 부상한다. 예술에서는 뉴욕이 서구 예술계의 새로운 중심이 됐으며, 19세기부터 이어진 미국만의 독특한 미학을 찾기 위한 탐색이 무르익는다. ED

**앙리 마티스 – 〈이카루스〉**
이카루스는 앙리 마티스(Henri Matisse, 1869–1954년)의 가장 유명한 도상 중 하나이다. 이 작가는 색채론자로서의, 그리고 프랑스 야수주의 운동의 선두자로서의 혁신으로 잘 알려져 있다. 야수주의는 주로 색채에 관심이 있었고, 20세기 초반에 인상주의적 아방가르드에서 벗어났다. 마티스는 색에 대한 연구를 거듭했고, 1947년에 출간된 『재즈』라는 제목의 책을 위한 판화들을 제작했다. 〈이카루스〉는 이 한정판 인쇄물에 처음 등장했다.

미국이 일본의 히로시마(8월 6일)와 나가사키(8월 9일)에 **원자폭탄을 투하**하고, 8월 15일 일본을 항복시킨다.

**유엔**이 50개의 참가국들과 함께 10월 24일에 공식적으로 창설된다.

**마크 로스코, 바넷 뉴먼, 로버트 마더웰**은 추상미술의 의미를 알리는 데 기여하도록 뉴욕에서 예술학교(The Subjects of the Artist School)의 공동 설립을 돕는다.

**인도**는 제2차 세계대전 이후 영국 제국이 붕괴되기 시작하면서 독립을 쟁취한다.

**1945**

**1947**

### 앤드루 와이어스 – 〈크리스티나의 세계〉
이 불안한 느낌을 주는 그림은 마치 끝이 없어 보이는 시골 풍경을 가로질러 멀리 농가를 향해 몸을 끌 듯 힘겹게 움직이고 있는 한 젊은 여성을 그린다. 비록 이 불안하게 보이는 장면이 초현실주의와의 비교를 자초하지만, 앤드루 와이어스(Andrew Wyeth, 1917–2009년)의 작업은 마술적 사실주의이다. 풀잎 각각의 정밀함은 부드러운 바람에 날리는 머리카락의 모습을 되풀이한다. 그림의 주제인 안나 크리스티나 올슨(Anna Christina Olson)은 퇴행성 근육 질환으로 걷지 못하고 고통 받았다. 그녀는 휠체어를 사용하는 것보다 기어 다니는 것을 더 좋아했다.

### 잭슨 폴록 – 〈가을의 리듬(넘버 30)〉
잭슨 폴록(Jackson Pollock, 1912–1956년)은 뉴욕 화파로 알려지게 된 추상표현주의 화가들 중 가장 유명했다. 페기 구겐하임은 1942년 금세기 미술 갤러리에서 그의 첫 번째 개인전을 열어주었고, 곧 그는 미술계에서 두각을 드러냈다. 〈가을의 리듬〉은 그의 혁명적인 '드립(떨어뜨리기)' 기법의 한 예로, 여기서 그는 예술 과정의 자발성과 직접성에 초점을 맞췄다.

물리학자 조지 가모프 (George Gamow, 1904–1968년)와 랠프 앨퍼(Ralph Alpher, 1921–2007년)가 '**빅뱅 이론**'을 만들다.

추상표현주의 화가 **잭슨 폴록**이 자신의 가장 유명한 '드립 페인팅' 중 하나인 〈넘버 1, 1950(라벤더 미스트)〉 을 그리다.

1948    1950

# 1950-1955

**아메리칸 드림.** 1950년대 초 추상표현주의는 인기의 절정에 이른다. 윌렘 데 쿠닝과 잭슨 폴록이 이끌었던 이 운동은 서양미술을 지배했지만 1956년 폴록의 교통사고로 끝이 난다. 그들의 후원자이자 미술 평론가인 해럴드 로젠버그(Harold Rosenberg, 1906-1978년)는 1952년 12월 '액션 페인터들'이라는 비평문에서 미술을 하나의 대상이라기보다는 행동으로 재정의함으로써 이 운동에 지적인 무게를 더한다. 로젠버그는 데 쿠닝, 폴록, 프란츠 클라인(Franz Kline, 1910-1962년)과 같은 예술가들의 몸을 사용하는 스타일을 묘사하기 위해 '액션 페인팅'이라는 용어를 만든다. 미국은 민주주의, 자유주의, 풍요 그리고 발명의 상징으로 여겨졌기 때문에, 세계가 미국에 영감과 리더십을 기대한다. CK

### 윌렘 데 쿠닝 – 〈여인 I〉

이 작품은 추상표현주의 화가 윌렘 데 쿠닝(Willem de Kooning, 1904–1997년)이 1950년과 1953년 사이에 완성한 여인 그림 6점의 연작 중 하나이다. 부드러운 붓놀림과 물감의 떨어짐이 이 초상화가 빠르고 즉흥적으로 제작되었음을 시사하지만, 사실 작가는 이 작품을 준비하는 데 약 200여 개의 이미지를 만들었던 것으로 추정된다. 그는 마치 갑옷이나 브래지어처럼 거의 고정된 것 같은 거대한 젖가슴과 사납게 치뜬 눈, 이를 드러내고 있는 인물을 그려, 관습적인 고정관념과 여성스러움에 대한 상식적 개념에 도전했다.

**페르낭 레제**의 스케치를 바탕으로, 두 개의 벽화가 뉴욕의 유엔 총회 빌딩 플레너리 홀 동쪽과 서쪽 벽에 그려지다.

**잭슨 폴록**은 뉴욕의 시드니 재니스 갤러리에서 열린 개인전에서 처음으로 〈푸른 기둥들〉(244쪽 참조)을 선보이는데, 그 전시에서는 제목이 '넘버 11'이었다. 규모가 큰 색채 얼룩 회화는 색면회화와 서정추상주의를 예시한다.

**한국전쟁**이 발발하다. 남북 간의 내전으로 시작되지만 유엔의 지휘하에 미국이 이끄는 서구 열강이 개입하게 된다.

| 1950 | 1950–52 | 1951 | 1952 |

## 존 암스트롱 –
### 〈영국 축제의 텔레시네마 로비를 위한 벽화 디자인〉

영국 축제는 1951년 영국의 산업, 예술 및 과학을 기념하기
위해 런던 사우스뱅크에서 개최된 전시였다. 영국의 예술가인 존
암스트롱(John Armstrong, 1893–1973년)은 영화와 연극 제작
설계에 많은 경험을 가지고 있어, 이 축제의 텔레시네마 입구
벽화를 제작하는 데 적임자였다. 그 결과물은 몇 가닥의 기다란
필름으로 테를 두른, 영화적 레퍼런스에 관한 가벼운 내용의
만화경이었다. 이 벽화는 이후 축제 장소가 해체되면서 파괴됐다.

**재스퍼 존스**는 그가 미군을 떠난 지 2년 후, 미국
국기에 대한 꿈에서 영감을 받아 납화 기법으로
〈성조기〉를 그리기 시작한다. 그는 성조기의 별과
줄무늬를 바탕으로 40점 이상의 작품을 제작한다.

**육군과 매카시의 국회 청문회**가 6월 17일에
종결된다. 조셉 매카시(Joseph McCarthy,
1908–1957년) 상원위원은 위법행위에 대해 무죄
선고를 받음에도 불구하고, 그의 명성은 악화되고
이후 상원에서 견책 받는다. 이는 미국에서
매카시즘과 공산당 마녀 사냥의 종말이 시작됨을
알리는 것이다.

**소비에트 연방의 지도자, 이오시프 스탈린**
(Joseph Stalin, 1879–1953년)이 사망하다.
서구와의 적대적인 관계보다 진보적인 국내 및
외교 정책을 추구하는 니키타 흐루쇼프(Nikita
Khrushchev, 1894–1971년)가 뒤를 잇는다.

## 페르낭 레제 – 〈꽃을 쥐고 있는 두 여인〉

이 작품은 프랑스 화가 페르낭 레제(Fernand Léger, 1881–1955년)의
말년에 제작됐는데, 이 시기는 그가 국제적으로 성공을 거두고 권위 있는
작업들을 의뢰 받은 때이다. 매우 양식화된 방식으로 그려진 두 여인이 꽃을
들고 있는데, 그들의 형태는 서로 합쳐져 있는 것처럼 보인다. 레제는 평화를
갈망하는 시기에 그림을 그리면서 관습적인 누드를 거의 영웅적인 위치로
끌어올리고, 평범한 부케를 온화한 번영의 상징으로 만든다. 이 그림의
역동적인 형태와 밝은 원색은 여성성, 평화로운 시기 그리고 조화를 찬미한다.

1953 1954

# 1955-1960

**중절모의 몰락.** 1950년대 후반에는 로큰롤이 부상하고 세계는 1960년대 성 혁명(sexual revolution)의 문턱에 선다. 이 자유분방한 분위기는 구 세계질서의 긴축과 답답한 규제에 대한 반응이다. 냉전 시대 최고 경쟁국인 미국과 소련으로 힘이 이동하면서 유럽 국가들은 식민지를 잃어간다. 서구에서는 미국의 가치가 널리 퍼지고, 경제적으로 회복되고 있는 유럽에도 미국에서 판매하는 상품들이 유행한다. 사람들이 자동차, 백색 가전제품, 통조림 음식, 존엄성, 자유 등 모든 것을 더 원하기 때문에 예술가들은 그들의 작품에서 소비의 상승과 시민의 권리에 대한 욕구를 반영한다. 질서의 회복은 더 이상 대중을 만족시키기에 충분하지 않다. 그들은 재미를 원하고, 듣고 싶어 한다. CK

### 에드워드 뷰라 – 〈이지 오르츠〉

영국 화가인 에드워드 뷰라(Edward Burra, 1905–1976년)는 초현실주의에 빠져들었지만, 자신만의 양식을 가지고 있었다. 왼쪽 전경에 있는 인물은 자화상으로 보인다. 미국의 시민 평등권 운동으로 인종 차별에 반대하는 시위가 시작되었던 전후 세계에서, 오른쪽의 아프리카계 미국인 선원이 멍한 눈으로 관객을 응시하고 있다. 이지 오르츠(Izzy Orts) 재즈 클럽에서 흥청거리는 사람들은 인종에 무관심한 듯이 보이며, 이곳은 여러 인종과 문화가 뒤섞인 미국을 대표한다.

**로자 파크스**(Rosa Parks, 1913–2005년)가 앨라배마 몽고메리에서 백인 승객에게 좌석 양보하기를 거부한 후, 흑인들의 버스 승차 거부가 시작된다. 시에서 버스의 인종 차별을 철폐하기 위해 만든 이 캠페인은 아프리카계 미국인 시민 평등권 운동 사건의 핵심이다.

**리처드 해밀턴**은 대중매체에서 가져온 이미지들을 사용해 〈오늘날의 가정을 그토록 색다르고 멋지게 만드는 것은 무엇인가?〉라는 콜라주를 제작한다. 이는 대중문화와 전후 소비주의에 대한 논평이다.

이스라엘 군대가 이집트를 침공하고, **수에즈 위기**(제2차 중동전쟁)가 시작된다. 영국과 프랑스는 미국과 소비에트 연방의 압력으로 철수하면서 굴욕감을 느낀다. 세계적인 강대국으로서의 영국의 위치가 영구히 훼손된다.

1955

1956

## L. S. 라우리 – 〈산업 풍경; 스톡포트 고가교〉

L. S. 라우리(L. S. Lowry, 1887–1976년)는 영국 북서부 지역의 산업 생활
장면을 그리는 것으로 유명하다. 이 그림에서 보듯이 그의 작품에는 종종 화면을
바쁘게 가로지르며 모여드는 소규모의 군중이 등장한다. 스톡포트 고가교는
라우리가 제일 좋아하는 구조물이며, 그의 그림에서 반복적으로 등장하는
소재이다. 라우리의 그림에서 나타나는 반복적 특성 때문에 몇몇 사람들은 그를
'선데이 화가'로 치부했지만, 최근 그의 작품은 영국 산업 도시 노동자 계층의
중요한 연대기로 재평가되고 있다.

## 르네 마그리트 – 〈친한 친구〉

벨기에 화가인 르네 마그리트(René Magritte, 1898–1967년)
는 초현실주의 선두주자였다. 이 운동에서 활동한 많은 대담한
인물들과 달리 마그리트는 브뤼셀 중산층으로 조용히 살았다.
그는 익명의 인간을 그리곤 했는데, 중절모를 쓴 인물은 그의
다른 자아처럼 보인다. 여기서 이 인물은 솜털 같은 구름으로
이상화된 푸른 하늘을 응시하면서 관객에게 등을 돌리고 있다.
그 앞에 떠 있는 바게트와 빈 유리잔은 기독교 미사의 빵과
포도주를 암시하는 것으로 보인다.

유럽연합의 선구인
유럽경제공동체 설립을 위해
벨기에, 프랑스, 이탈리아,
룩셈부르크, 네덜란드, 서독이
**로마 조약**에 서명하다. 이 조약은
전체 회원국에 상품, 노동, 서비스
및 자본에 대한 단일 시장을
제안한다.

영향력 있는 영국의 미술 비평가이자
인디펜던트 그룹 멤버인 **로렌스
앨러웨이**(Lawrence Alloway,
1926–1990년)가 「건축 디자인」
잡지에 게재한 비평문 '예술과 대중
매체(The Arts and the Mass
Media)'에서 '팝아트'라는 용어를
만들어내다.

쿠바의 혁명 지도자 **피델 카스트로**
(Fidel Castro, 1926–2016년)가
에르네스토 체 게바라(Ernesto
'Che' Guevara, 1928–1967년)의
도움을 받아 풀헨시오 바티스타
(Fulgencio Batista, 1901–1973
년) 쿠바 대통령의 우익 독재 정권을
전복시키다. 카스트로는 서양에서
최초로 공산당 정부를 이끌게 된다.

1957    1958    1959

## 앤디 워홀
### (1928–1987년)

앤디 워홀(Andy Warhol)은 팝아트의 가장 유명한 대표자이다.
그는 예술가가 되기 전에 뉴욕에서 매우 성공적인 상업
일러스트레이터로 일했고 콜롬비아 레코드, 「하퍼스 바자」, 「보그」
와 같은 고객을 위해 일했다. 그는 판화, 회화, 사진, 조각 작품을
만들기 위해 상업미술 제작 과정을 이용했다. 워홀은 팩토리라는
닉네임을 가진 뉴욕 스튜디오에서 일했는데, 이 스튜디오는 예술가,
음악가, 사교계 명사 및 자유사상가들의 집합소가 되었다.
1960년대 초에 그는 예술에서의 비디오와 영화 사용을 개척했고,
그의 예술적 실천은 10년 동안 공연, 음악, 패션, 멀티미디어를
망라했다. 그는 「인터뷰」 매거진 창간, 롤링스톤스의 레코드 커버
디자인, MTV를 위한 TV 프로그램을 제작하는 등, 대중문화를
포용하고 이에 영향을 끼쳤다.

# 팝아트

팝아트는 1950년대 추상표현주의에 대한 반작용이었다. 팝아트는 대중문화를 찬양하고, 재치 있고 윤곽이 선명한 하드에지(hard-edged)적인 표현을 선호하면서 회화적인 특성을 없앴다. 이 운동은 평화 시기의 번영 덕분에 사람들이 차를 구입하고 집을 장식할 수 있게 된 전후 세계의 물질주의를 강조했다.

왼쪽 상단. 클래스 올덴버그 –
〈아이스크림 맛보기〉(1964년)
클래스 올덴버그의 조각품은 일상에서 찾을 수 있는 흔한 대상을 예술로 승격시킨다. 플라스틱 접시 위에 놓인 이 석고 아이스크림은 값싸고 편한 음식을 모방하기 위해 밝게 채색된 에나멜로 셸락(shellac) 처리가 되어 있다.

왼쪽. 앤디 워홀 –
〈마릴린 먼로〉(1967년)
앤디 워홀은 1960년대에 실크 스크린 초상화를 만들기 시작했다. 이것은 이전의 미술에서는 사용되지 않았던 과정이기 때문에 획기적이었다.

'팝아트'라는 용어는 1950년대부터 1970년대까지 지속된 영미 미술 운동을 위해 1958년에 만들어졌으며, 할리우드 영화, 광고, 만화, 대량 생산된 포장지 등의 대중문화 유형들에서 영감을 받았다. 대표적인 참여자들로는 앤디 워홀, 클래스 올덴버그(Claes Oldenburg, 1929-), 로이 리히텐슈타인이 있다.

하지만 '팝'이라는 단어는 영국 작가인 리처드 해밀턴의 콜라주 작품 〈오늘날의 가정을 그토록 색다르고 멋지게 만드는 것은 무엇인가?〉에서 과장된 크기의 빨간 막대사탕이 등장했을 때인 1956년에 시각예술 맥락에서 처음으로 사용됐다. 그는 전후 소비주의의 성장을 패러디하기 위해 미국 잡지의 이미지들을 이용하여 콜라주를 제작했다. 이 작품은 런던의 화이트채플 갤러리에서 인디펜던트 그룹이 개최한 '이것이 내일이다(This is Tomorrow)' 전시 포스터와 카탈로그에 사용됐다. 1년 후 해밀턴은 팝아트의 특성을 '대중적인(일반 대중을 위해 고안된), 일시적인(단기적 해결책), 소모용의(쉽게 잊어버리는), 낮은 비용의, 대량 생산된, 젊은(젊음을 겨냥한), 재치 있는, 섹시한, 눈길을 끄는, 매력적인, 큰 사업'이라는 단어들로 열거했다.

팝아트는 워홀의 〈녹색 코카콜라 병들〉(1962년)과 〈브릴로 상자(세제 상자)〉(1964년)와 같은, 대중 소비주의를 반영한 이미지를 사용했다. 또한 팝아트는 주제를 소비 품목처럼 다루었다. 예를 들어, 워홀의 마릴린 먼로, 엘비스 프레슬리를 포함하는 인기 아이콘들의 초상화나 1950년대 로버트 라우센버그와 재스퍼 존스(Jasper Johns, 1930-)의 미국 국기 그림 같은 작품들이 있다.

팝아티스트들은 작품을 팝적으로 처리하기 위해 그래픽 디자인과 광고 기법을 이용했다. 리히텐슈타인은 역사화와 초상화의 역사적 전통을 참조한 큰 그림들에 말풍선과 벤데이 망점으로 완성한 만화의 이미지를 적용함으로써 '고급' 예술을 창조하기 위해 '저급' 예술인 만화책 문화를 도입했다. 그와 동시에 올덴버그는 "나는 미술관에 멍청하게 앉아 있는 것 이상의 다른 뭔가를 하는… 예술에 찬성한다."로 시작하는 「나는 예술에 찬성한다(I Am for an Art)」(1961년)에서 그의 비전을 강조했다. 올덴버그와 동료 팝아티스트들은 평범한 것들을 예술로 받아들였다. 그들은 영감을 얻기 위해 난해한 철학이나 교양 있는 예술에 눈을 돌리지 않았다. 오히려 그들은 저속한 곳에서 흥청대며 놀았다. 올덴버그는 햄버거를 표현한 〈7피트 폭의 플로어 버거〉(1962년)와 같이 일상의 사물들을 거대하고 부드러운 조각들로 만듦으로써 어떤 것이든 예술이 될 수 있다는 것을 보여주었다. 비평가들은 그러한 '저급' 주제를 사용하는 것에 경악했지만, 1960년대가 지나면서 팝아트는 포스트모던 세상을 만들어가고 있던 젊은 관람자들의 관심을 끌었다. CK

# 1960-1965

**지각(知覺)이 전부다.** 격동의 60년대는 쿠바의 생생한 혁명의 소리에서 탄생되고, 작은 섬 쿠바가 피그스 만 침공을 물리쳐 승리했을 때 세계는 크게 흔들린다. 이 실패한 침공은 미국과 소련이 핵 분쟁에 가까워지는, 1962년 10월의 쿠바 미사일 위기를 초래한다. 세계가 냉전의 가능성에 직면하자 사람들은 평화를 유지하는 방안을 고민한다. 예술 작품은 관객이 전쟁의 공포, 대학살, 히로시마와 나가사키의 핵 폭격으로부터 치유될 수 있도록 돕는 것을 목표로 삼는다. 그러나 예술에는 또한 장난스러움이 남아 있다. 옵아트(Op art)는 움직이는 것처럼 보이는 치밀한 작품들로, 극단의 추상에 이른다. 이내 이 눈속임 형태들은 마치 미니스커트처럼 최신 유행의 무늬 있는 옷감으로 등장하면서 패션쇼 무대로 이동한다. CK

CIA가 후원하는 군사인 2506여단은 쿠바 남부 해안에 있는 피그스 만으로 들어가 섬을 침략하려 한다. 침략군은 3일 만에 미국에 굴욕적인 퇴각을 안기며 패한다.

런던에서 열린 '젊은 동시대인(Young Contemporaries)' 전시회에서 영국의 팝아티스트인 데이비드 호크니, 데렉 보쉬어(Derek Boshier, 1937–), 앨런 존스(Allen Jones, 1937–), 피터 필립스(Peter Phillips, 1939–), 피터 블레이크의 작품을 선보이다.

앤디 워홀이 그의 첫 번째 전시를 연다. 그는 캠벨 수프 캔을 그린 32개의 캔버스를 LA에서 선보인다. 작품 판매는 형편없고 비평가의 반응도 좋지 않았지만, 이 전시로 팝아트를 미국 서부에 소개하고 그의 예술 경력을 시작한다.

**마르크 샤갈 – 〈베냐민 지파〉**
〈베냐민 지파〉는 프랑스계 러시아인 작가 마르크 샤갈(Marc Chagall, 1887–1985년)이 예루살렘에 있는 하다사 헤브루 대학 의료센터의 유대교 회당에 이스라엘의 12지파를 묘사한 12개의 스테인드글라스 창문 중 하나이다. 이 보석 같은 창문들은 샤갈의 가장 큰 업적으로 평가되고 있다. 그는 이렇게 말했다. "내가 작업을 하고 있던 내내, 나는 나의 어머니와 아버지가 내 어깨너머로 바라보고 있는 것을 느꼈다. 그리고 그들 뒤로 유대인들이 있었다. 어제 그리고 수천 년 전에 사라져 간 수많은 유대인들이."

1961

1962

### 게르하르트 리히터 – 〈루디 삼촌〉

게르하르트 리히터(Gerhard Richter, 1932–)는 나치와
사회주의 정권을 직접적으로 경험하며 독일에서
성장했다. 이 작품은 제2차 세계대전 때 전사한 삼촌의
사진을 바탕으로 한 것이다. 리히터는 이 이미지를
사실적으로 자세히 그린 후에 전체 화면을 마른 붓으로
칠해 흐릿하게 만들었다. 그는 이 효과를 이미지와 의미
사이의 관계, 그리고 우리가 보는 것들을 어떤 층들을
통해 경험하는지를 탐구하기 위해 사용한다.

### 브리짓 라일리 – 〈광휘 I〉

영국 작가 브리짓 라일리(Bridget Riley, 1931–)는 1960년대 초 광학 현상을
탐구하는 이런 흑백 그림들을 만들기 시작했다. 그녀는 광학을 공부하지
않았지만 관객들에게 어떤 움직임의 감각을 불러일으킬 것인가에 대해
정밀한 기교와 직관을 조합하여 작품을 만든다. 뉴욕 현대미술관에서 열린
획기적인 전시 '반응하는 눈(The Responsive Eye)'의 카탈로그에 그녀의
작품 〈흐름〉(1964년)이 실리면서 그녀는 옵아트 운동의 중심이 되었다.

**로이 리히텐슈타인**이 뉴욕의 레오
카스텔리 갤러리에서 그의 첫 개인전을
연다. 그의 만화책 스타일의
일러스트레이션은 공포와 재미를
유발한다. 같은 해 그는 「타임」지에 앤디
워홀, 웨인 티보(Wayne Thiebaud,
1920–), 제임스 로젠퀴스트(James
Rosenquist, 1933–2017년)와 함께 미국
팝아트에 관한 첫 번째 기사에 실린다.

'**옵아트**'라는 문구가
「타임아웃」지의 10월 23일자
기사 '옵아트: 눈을 공격하는
그림'에서 처음으로 사용되다.

**뉴욕 현대미술관**이 '반응하는 눈'이라는
옵아트의 중요한 전시를 연다. 15개국에서
참여한 99명의 작가들의 120점이 넘는 회화
작품들과 구조물이 포함된 이 전시는 '예술의
강력한 새로운 방향'을 기록한다.

1964

1965

# 1965-1970

**반문화(反文化)의 폭발.** 1960년대 후반의 젊은이들은 관습에 도전한다. 평화운동가들은 그들의 메시지를 알리기 위해 출판물, 행진, 노래를 이용하는 반면, 시위자들은 핵무기와 전쟁에 반대하기 위해 시민 불복종을 행동에 옮긴다. 혁명의 기운이 감돌고, 변화에 대한 열정은 그 시대의 예술과 음악에 반영된다. 무지개 색조의 이미지는 깨끗한 선과 단순한 모양의 그래픽 디자인에 동의한 회화에서 정착할 곳을 찾는다. 또한 사람들은 동양 철학과 종교에 끌리고 요가, 명상, 그리고 LSD와 같은 약물을 실험하면서 내면을 바라본다. 예술은 때때로 그것의 달라진 의식과 멋진 신세계에 대한 갈망을 가지고 환각적인 경험을 반영한다. CK

### 피터 막스 – 〈1 2 3 무한대, 동시대인들〉

피터 막스(Peter Max, 1937–)의 환각적인 예술은 1960년대 중반 반문화의 폭발을 상징하게 되었다. 그의 밝은 색채의 포스터는 미국 전역의 어느 대학 기숙사에서나 볼 수 있었다. 그의 인기가 최고조에 달했을 때는 9개월 동안 수백만 개의 작품이 판매되기도 했다. 1969년에 뉴욕 우드스톡 페스티벌에서 180미터 무대의 설치 작품 제작을 요청받으면서, 막스의 작품은 시대정신의 일부가 된다.

### 로이 리히텐슈타인 – 〈그르르르르르!!〉

이것은 벤데이 도트로 알려진 촘촘하게 붙은 망점을 사용하고, 종종 DC 코믹스의 이미지들을 각색한 만화 스타일 그림으로 유명한 팝아트 작가 로이 리히텐슈타인(Roy Lichtenstein, 1923–1997년)의 전형적인 작품이다. 이 그림은 전쟁 선집 『우리 전투 부대(Our Fighting Forces)』의 1962년 판의 한 장면에서 영감을 받았다. 군견의 공격성은 베트남 전쟁(1955–1975년)이 한창이던 당시, 미국의 힘을 가리킨다.

1965

**프랭크 스텔라 – 〈하란 II〉**

〈하란 II〉는 프랭크 스텔라(Frank
Stella, 1936–)의 〈각도기 연작〉
을 구성하는 작품이다. 이 시리즈는
각도를 측정하는 데 사용되는 반원형
각도기를 기반으로 한다. 〈하란 II〉라는
이름은 오늘날 터키의 메소포타미아
북단에 있는 고대 도시 하란(Harran)
의 명칭을 따서 지어졌는데, 이 작품은
고대 건축에서 발견된 장식 양식과
무늬를 떠올리게 한다. 이 그림의
곡선 형태와 강렬한 색상은 무지개를
연상시킨다. 따라서 스텔라는 그 당시
히피들이 선호한 반문화의 상징을
표시하는 추상적인 작품을 만들 수
있었다.

**비틀즈**가 5월에 신기원을 이룬 앨범 '서전트
페퍼스 론리 하츠 클럽 밴드'를 발매하다. 이
앨범은 대중문화와 고급 예술 사이의 거리를
이어준다는 찬사를 받는다. 표지 작품은
팝아티스트 피터 블레이크와 잔 하워스(Jann
Haworth, 1942–)가 디자인했다.

대부분이 젊은 히피인 10만 명의 사람들이 6월에
샌프란시스코의 헤이트–애시베리 인근에 모여
**'사랑의 여름'**(1967년 사회현상)을 선동하다. 이는
평화와 사랑 그리고 예술을 고취하면서 반문화적인
생활방식을 찬양한다.

아르헨티나의 혁명가 **에르네스토 체 게바라**가
전 세계적으로 혁명을 확산시키기 위한 군사
작전을 펼치고 있다는 이유로 10월 볼리비아 군에
체포되어 처형되다. 그는 좌파와 젊은이들에게
상징적인 인물이 된다.

1월 알렉산드르 둡체크(Alexander Dubček, 1921–1992년)
가 공산당 서기장이 되고 체코슬로바키아의 자유화를 겨냥한
**프라하의 봄**이 시작된다. 8월 소비에트 연방의 침략으로
개혁가들의 희망이 사라진다.

5월 프랑스에서 **시민소요**가 혼란을 야기하고, 동시에
파리에서 학생운동과 파업, 시위로 나라가 마비된다. 샤를르
드골 대통령은 비밀리에 프랑스를 떠난다.

9월 **무아마르 카다피**(Muammar Gaddafi,
1942–2011년) 대령은 리비아의 군주제를
전복시키기 위해 소규모 군 장교들을 인솔한다.
그는 권력을 장악하고 급진적이고 혁명적인
사회주의 정부를 이끌겠다고 약속한다.

1967 1968 1969

# 1970-1975

**색이 왕이다.** 1970년대 초, 예술가들은 미니멀리즘 작품을 창조한다. 예술가들이 실제와 연관된 작품을 제작하려는 어떠한 시도를 버릴 뿐만 아니라 추상표현주의자들의 몸짓 표현을 형성하는 것을 피함에 따라, 기하학적 추상의 명확한 선은 미니멀니즘의 가장 두드러진 특징이 된다. 화가는 색의 효과와 색채 사이의 관계를 탐구한다. 예술가들이 작품에서 감성적이고 형이상적인 반응을 끌어내고자 함에 따라, 관객들은 그림의 색채, 평평함 그리고 고른 표면을 만끽하기 위해 가까이 다가오게 된다. 회화와 착시에서 벗어나는 이런 변화에는 조각적인 것을 향한 움직임이 수반되지만, 라이트아트와 대지미술과 함께 공간 개념을 새롭게 보여주는 설치 작품의 형태로 나타난다. CK

### 바넷 뉴먼 – 〈누가 빨강, 노랑, 파랑을 두려워하랴 IV〉

이 작품은 바넷 뉴먼(Barnett Newman, 1905-1970년)이 1966년에서 1970년 사이에 그린 색면 추상 연작 네 점 중 하나이다. 각각의 작품은 견고한 바탕에 지퍼(zip)라고 부르는 얇은 수직의 색 줄무늬가 캔버스를 분할하고 있다. 이 제목은 에드워드 올비(Edward Albee, 1928-2016년)의 희곡 「누가 버지니아 울프를 두려워하랴?」(1962년)를 인용한 것이다. 뉴먼의 원색 사용은 추상미술의 역사, 특히 러시아 화가 카지미르 말레비치와 데 스테일 화가 피에트 몬드리안을 참조한 것이며, 관객을 뒤덮을 것 같은 큰 규모의 작품으로 추상미술에 새로운 방향을 추구했다.

**테러리스트들**이 뮌헨 올림픽에서 이스라엘인 두 명을 죽이고 아홉 명을 인질로 잡는다. 총격전으로 다섯 명의 테러리스트와 함께 아홉 명의 이스라엘인 모두가 사망한다.

**알렉산더 칼더**(Alexander Calder, 1898-1976년)는 브래니프 항공사에서 10만 달러를 받고 DC-8-62 제트기를 '날아다니는 캔버스'로 삼아 채색한다. 다음 5년 동안 그는 그가 '날아다니는 모빌'이라고 부르는 두 대의 비행기 채색 작업을 진행한다.

미국에서 대법원이 로 대 웨이드(Roe vs Wade) 사건의 역사적인 판결에 도달하면서 **낙태가 합법화**된다. 이 판결은 국가적으로 윤리 논쟁을 불러일으키고 나라 안에서 낙태 찬성과 반대 진영으로 나뉘면서 정치 구조를 재편한다.

**1970** **1972** **1973**

### 댄 플래빈 – 〈무제(놀랍게도, 알고 있는 엘렌에게)〉

미국 조각가 댄 플래빈(Dan Flavin, 1933–1996년)은 미니멀리스트 라이트아트에서 가장 잘 알려진 작가였다. 그리고 이것은 마르셀 뒤샹의 레디메이드에 맞춰 상업적으로 사용이 가능한 형광등 배열로 구성된 전형적인 그의 작품이다. 분홍색, 파란색, 녹색 빛이 주변 공간을 비추는 강렬한 빛의 사각형을 창조하며 유혹적인 문을 만든다. 이 설치 작품은 큰 공간을 채우며, 빛으로 이루어진 색띠들이 예술 작품의 일부가 되면서 관객들을 에워싼다.

### 케네스 놀런드 – 〈무늬〉

케네스 놀런드(Kenneth Noland, 1924–2010년)는 1960년대 하드에지 회화의 최초 주창자 중 한 사람이었다. 하드에지 회화는 색채 구역 간의 급격한 변화가 눈에 띄는 양식이다. 처음에 그는 사각형 캔버스에 동심원을 사용했고, 이후에 이와 같은 작품들에서는 다이아몬드 모양의 캔버스를 사용했다. 그의 작품은 색채 사이의 관계를 탐구하기 위한 방법으로 보색의 선, V자형, 대각선 같은 단순한 추상 형태를 사용함으로써 외부 세계에 대한 언급을 피한다.

**리처드 닉슨**(Richard Nixon, 1913–1994년)이 워터게이트 사건 이후 탄핵을 피하기 위해 미국의 대통령직 사임을 강요받는다. 부통령 제럴드 포드(Gerald Ford, 1913–2006년)가 대통령직을 물려받고, 후에 닉슨을 특별사면한다.

**사이공**이 북베트남에서 함락되며 베트남전이 종식되고 수년 동안 미군의 남베트남 주둔이 끝난다.

한 실직 교사가 암스테르담 국립미술관에 소장된 렘브란트의 **〈야간순찰〉**(1642년, 126쪽 참조)을 빵칼로 십여 차례 베어버리다.

1974

1975

## 로버트 스미스슨
### (1938–1973년)

1968년 대지미술가 로버트 스미스슨(Robert Smithson)이
에세이 『마음의 퇴적: 땅 프로젝트』를 발표한 후, 예술가들이
뉴욕의 드완 갤러리에서 열린 대지 작품 전시에 참가했을
때 이 운동이 실제로 시작되었다. 스미스슨은 자연과 인간의
관계를 강조하기 위해 고안한 거대한 구조물들로 유명하다.
〈나선형 방파제〉와 같은 작품들에서 그는 도시화와 산업화가
환경을 어떻게 해치고 있는지에 대한 대중의 인식을 높이는
것을 목표로 했다. 그는 인간이 자연을 파괴하기보다는 어떻게
자연과 함께 일할 수 있는지를 보여주기 위해 주변 환경과
조화를 이루는 작품들을 제작했다.

# 대지미술

대지미술은 1960년대와 1970년대의 개념미술 운동에서 발전해 나왔다. 예술가들은 환경과 인류의 관계를 탐구하는 조각의 한 형태인 대지 작품들을 제작한다. 작품들은 돌, 열매, 이끼, 막대기 같은 자연의 재료로 만들어진다. 대지미술에서 침식 효과는 작업에 필수적이다.

**상단. 리처드 롱 – 〈보름달 원주〉(2003년)**
코니시 슬레이트(Cornish slate)로 만들어진 이 작품은 노퍽에 있는 호턴 홀의 조경을 위해 주문된 것이다. 리처드 롱은 자연의 아름다움을 강조하기 위해 천연 재료로 작업한다.

**왼쪽. 윌 매클린 –
〈국토 침략자 기념비〉(1994년)**
스코틀랜드 루이스 섬의 그레스 돌무덤에 있는 이 석조 아치형 입구는 이 섬에서 있었던 역사적인 토지 개간을 위한 기념비이다. 또한 이것은 모르타르를 쓰지 않고 자연석으로 담을 쌓는 기법을 사용함으로써 전통적인 지역 기술을 기념한다.

대지미술은 1967년부터 실행되었고, 칼 안드레(Carl Andre, 1935-), 월터 드 마리아(Walter De Maria, 1935-2013년), 로버트 스미스슨 등이 포함된 미국 예술가 그룹이 주도했다. 이 운동은 모더니즘에 대한 반발로 시작됐는데, 이는 현대미술에 만연한 공리주의와 갤러리 체계를 통한 상업화의 반항이었다. 또한 대지미술가들은 그들이 히피든 여성 해방운동가이든 환경운동가이든 간에 반문화 단체들이 목소리를 내던 시대정신에 반응하고 있었다. 참여자들은 외부에서, 때로는 도시 그리고 자주 야외에서 작품을 제작함으로써 갤러리 공간의 제약적인 특성을 강조했다. 대지미술의 등장은 예술사에서 중대한 변화인데, 이는 예술가들이 풍경을 그려서 자연을 재현하는 것이 아니라 그 땅을 그들의 원재료로 사용했기 때문이다. 즉 돌무더기를 만들고, 땅에 석회를 뿌리거나 참호를 파서 선을 그린다.

예술가들은 종종 그들의 작품을 세상에서 멀리 떨어진 곳에 제작하거나, 때로는 말라버린 호수와 강바닥, 또는 월터 드 마리아의 〈벼락 치는 들판〉(1977년)처럼 심지어 사막 같은 척박한 환경에 설치하기도 한다. 월터 드 마리아의 이 작품은 400개의 광택이 나는 스테인리스스틸 막대들로 이루어졌는데, 서부 뉴멕시코의 고지대 사막 외딴 지역에 1마일×1킬로미터의 격자 배열로 설치했다. 이 작품을 감상하려는 관객들을 위해 벼락이 칠 필요는 없다. 그보다 관람자들은 완만하게 굴곡이 진 풍경에도 불구하고 막대들의 끝부분이 완벽한 수평선을 이루게 배치된 스테인리스 막대들 사이사이를 걸어 다니도록 권장된다.

대지미술 작품들은 아메리카 원주민의 고분이나 영국 월트셔의 스톤헨지 선사 시대 기념물 같은 고대 작품들에서 영감을 받았거나 외관 및 규모가 그와 비슷하다. 스미스슨의 〈나선형 방파제〉(1970년)는 고대 유럽 문화의 트리스켈리온 무늬와 유사한 돌의 고리로 형성된 거대한 대지미술 작품이고, 스코틀랜드 예술가 윌 매클린(Will Maclean, 1941-)은 〈국토 침략자 기념비〉(1994년) 같은 구조물을 제작하기 위해 전통적인 기술에 많이 의존하고 있다. 이것은 사회사, 스코틀랜드 문화 그리고 그들의 환경과 고지대 공동체의 관계(소규모 소작농이나 어부 같은)에 대한 반영이다.

거대한 규모이든 작은 규모이든 대지미술 작품들은 시간이 지남에 따라 형태가 변하는데, 이러한 대지미술 작품의 비영구성은 대지미술의 사진 자료가 현장의 구축이나 조정만큼 작품의 한 부분이라는 것을 의미한다. 영국 작가 리처드 롱(Richard Long, 1945-)이 제작한 작품의 미학적 배치는 공중사진을 통해 가장 잘 인식된다. 이 배치는 세심한 패턴을 보여주며, 돌, 바위, 막대기, 진흙 그리고 주변 장소 간 맥락 안에서 대조를 드러낸다. 때때로 작가들은 자연에서 재료들을 가져와 설치 작품을 제작하여 갤러리 안에 대지미술을 만들기도 한다. CK

# 1975-1980

**예술의 점진적인 사변화.** 1960년대의 시위와 반문화에서 성장한 여성 해방운동은 예술에서 여성의 업적을 인정받으면서 결실을 맺기 시작한다. 이러한 새로운 평가는 에바 헤세(Eva Hesse, 1936-1970년), 주디 시카고(Judy Chicago, 1939-), 아나 멘디에타(Ana Mendieta, 1948-1985년)와 같은 현대 예술가들의 작품에만 해당되는 것이 아니다. 비평의 시선은 미술사를 통해서 여성의 작품을 재평가하려고 한다. 정치, 음악, 스포츠, 산업에서 여성들의 활약이 보다 두드러진 만큼 오직 페미니스트 예술가들만이 유리 천장을 부수는 것은 아니다. 페미니스트 예술과 함께, 1960년대에 미국에서 생겨난 포토리얼리즘(사진 사실주의) 운동은 대세가 되어간다. 예술가들은 상세한 그림과 조각 작품을 만들기 위한 기본적인 자료로 사진을 찍는다. 경우에 따라 그들은 사회적으로 의식적인 메시지를 강조하는 극사실적인 작품들을 구성하기 위해 분야, 관점, 색채의 깊이를 미세하게 변화시킨다. CK

## 리처드 에스테스 – 〈이중 자화상〉

리처드 에스테스(Richard Estes, 1932-)는 가장 높게 평가되는 포토리얼리즘 작가 중 하나이다. 그는 가끔 사람이 없는 도시 주변이나 사실적인 구성을 만드는 데 사용하는 건축적 요소들에 초점을 맞추면서, 여러 각도에서 자신의 주제들을 사진에 담는다. 이 그림은 거리 장면이 정밀하고 세밀하게 묘사되었음에도 불구하고 감상자들이 공간적 관계에 의문을 갖게 하는 시각적인 반사와 왜곡이 특징이라는 점에서 그의 전형적인 작품이다. 이 작품은 예술가의 자화상이 반복되어 나타난다는 점에서 독특하다.

스티브 잡스(Steve Jobs, 1955-2011년)와 스티브 워즈니악(Steve Wozniak, 1950-)이 애플 컴퓨터를 설립하다. 그들은 회사의 첫 제품인 애플 I 데스크톱 컴퓨터를 출시하고, 1년 후 개인용 컴퓨터 혁명을 선도하는 애플 II를 소개한다.

'여성 화가들: 1550-1950' 전시가 로스앤젤레스 카운티 미술관에서 열리다. 미술사학자 린다 노클린(Linda Nochlin, 1931-2017년)과 앤 서덜랜드 해리스(Ann Sutherland Harris, 1937-)가 기획한 이 전시는 최초의 국제적인 여성 작가 전시로, 알려지지 않았던 여성 작가 83명의 작품이 대중적으로 친숙해지는 것을 목표로 한다.

조르주 퐁피두센터가 파리에 개관하다. 렌조 피아노(Renzo Piano, 1937-)와 리처드 로저스(Richard Rogers, 1933-)가 디자인한 이 건축물의 대담한 구조는 엇갈린 반응을 얻는다. 비평가들은 이 건물을 내부가 뒤집힌 것으로 묘사한 반면, 찬미하는 사람들은 이 건물의 급진주의를 칭찬한다.

1976

1977

### 오드리 플랙 – 〈마릴린(바니타스)〉

포토리얼리즘 작가 오드리 플랙(Audrey Flack, 1931–)이 그린
이 그림은 17세기 네덜란드 회화에서 특히 인기 있었던 바니타스
장르를 암시하는 그녀의 〈바니타스〉 연작(1976–1978년)에서 세
점의 기념비적인 작품 중 하나로, 허영의 무가치과 아름다움의
무상함을 시사한다. 그녀의 작품은 할리우드 여배우의 초상화와
그것의 거울 이미지를 특징으로 하는, 마릴린 먼로에 대한 경의의
표시이다. 이 작품은 빨리 타버리는 촛불과 시간이 짧다는 것을
보여주는 모래시계 등의 전통적인 소재들, 그리고 루비 레드
립스틱처럼 마릴린 특유의 아이템들을 포함하고 있다.

### 게오르크 바젤리츠 – 〈이삭 줍는 사람〉

독일 화가인 게오르크 바젤리츠(Georg Baselitz, 1938–)
는 예술 작품들에 대한 관점을 뒤엎고 대상보다 그림
자체의 표현이 더 중요하다는 것을 보여주기 위해
1969년 이래로 인물을 거꾸로 그려왔다. 첫눈에 〈이삭
줍는 사람〉은 추상 작품처럼 보인다. 하지만 자세히
들여다보면 옆에는 작은 모닥불이 깜빡거리고, 네모 형태의
내리쬐는 태양 아래에서 수확 후 남아 있는 이삭을 모으기
위해 바닥을 향해 몸을 구부리고 있는 이삭 줍는 사람의
모습이 거꾸로 그려진 것이 보인다.

소니가 휴대용 오디오 카세트 플레이어인 **워크맨을
출시**하다. 이 개인용 스테레오는 작고 가벼우며
이동하면서도 헤드폰으로 좋아하는 음악을 들을 수 있다는
점에서 혁신적이다.

**마가렛 대처**(Margaret Thatcher, 1925–2013년)가 영국의
첫 여성 총리가 되다. 이 보수당 당수는 1990년까지 세 번
연임했는데, 이는 20세기 영국 총리 중 가장 오래 봉직한
것이다.

여성 작가 **주디 시카고**는 최초로 샌프란시스코 미술관에서
설치 작품 〈디너파티〉(1974–1979년)를 전시한다. 이
설치는 역사 속에 있는 1,038명의 여성을 기리기 위해
전통적으로 전해져 내려오는 여성적인 공예품을 사용한다.
이 작품은 5,000명 이상의 관객을 불러 모은다.

1978

1979

# 1980-1985

**지구 전쟁과 우주 전쟁.** 1980년대 초 팔레스타인-이스라엘이 걸프 만으로 시선을 옮긴 가운데 중동에서의 폭력 사태가 목격된다. 유가에 대한 영향은 지정학적 지도를 변화시키고, 마찬가지로 소련에 대한 로널드 레이건(Ronald Reagan, 1911-2004년) 미국 대통령의 공격적인 입장을 변화시킨다. 영국에서는 북아일랜드의 문제들이 새로운 차원으로 자리 잡는다. 이에 예술가들은 그들 주변의 유혈 사태에 대해 언급하려고 하고, 회화가 되살아난다. 판매할 수 있는 미술품들의 수익은 경매장과 갤러리의 성장을 촉진한다. 미술계가 부흥기를 겪으면서 현대미술에 더 많은 관심이 집중된다. 설치, 개념미술, 비디오아트에 대한 개념이 주류로 진입하기 시작하면서, 무엇이 예술을 구성하는지에 대한 논란이 촉발된다. CK

### 리처드 해밀턴 – 〈시민〉

리처드 해밀턴(Richard Hamilton, 1922–2011년)은 1980년에 두 개의 TV 다큐멘터리 방송을 본 후 이 두폭화를 그렸다고 말했다. 화면은 북아일랜드의 분쟁을 다루고 있는데, 교도소의 어떤 규칙에도 복종하지 않음으로써 범죄자가 아닌 정치범으로 취급되기를 촉구했던, 미로 감옥에 수감된 아일랜드 공화국 군 수감자들이 벌인 '불결 투쟁(dirty protest)'에 초점을 맞췄다. 왼쪽 화면은 감방 벽에 얼룩진 배설물을 보여주고, 오른쪽에는 죄수가 담요를 쓴 그리스도와 같은 형상을 하고 있다.

9월 22일, **이라크가 이란을 침공**하다. 뒤이은 전쟁은 1988년 8월까지 지속된다. 이라크는 이란 군대와 쿠르드족 민간인들에게 자국에서 생산한 화학무기를 사용한다. 전쟁은 걸프 지역 전역에 걸쳐 석유 생산에 영향을 미친다.

10명의 북아일랜드 **공화당원 재소자들**이 단식투쟁 중 아사하다. 아일랜드공화국군의 임시 정치조직인 신페인당(Sinn Féin)은 북아일랜드와 아일랜드 공화국에서 선거를 치른다.

| 1980 | 1981–83 | 1981 |

### 나빌 칸소 – 〈레바논 여름〉

팔레스타인 분리파에 의해 주영 이스라엘 대사의 암살 기도가 시도된 후, 이스라엘은 1982년 6월 레바논을 침략했다. 그해 9월, 친이스라엘 지도자이자 대통령 당선자인 바시르 게마엘(Bachir Gemayel, 1947–1982년)이 암살됐다. 이스라엘은 서베이루트를 점령했는데, 팔랑헤 민병대가 사브라와 샤틸라 수용소에서 수천 명의 팔레스타인들을 학살했다. 나빌 칸소(Nabil Kanso, 1946–)는 레바논 내전(1975–1990년)의 학살과 계속되는 폭력에 대응하여 이 벽화를 그렸다.

### 요셉 보이스 – 〈카프리 배터리〉

요셉 보이스(Joseph Beuys, 1921–1986년)는 관객들이 생각하는 사실, 재현 및 예술에 대한 개념에 도전하기 위해 그의 작품에서 관습에서 벗어난 비예술적인 재료들을 사용했다. 그는 이 작품을 죽기 1년 전 카프리 섬에서 병이 회복되는 동안에 만들었다. 그는 과일을 전구에 부착함으로써 활력을 주고 치유하는 자연의 특성과 지중해 섬의 따뜻함, 그리고 햇빛까지도 암시했다. 작업에 수반되는 지침서에는 "1,000 시간마다 배터리를 교체할 것"이라고 적혀 있다. 전구가 결코 켜질 수 없기 때문에 절대 꺼지지 않을 것이라는 점을 고려하면 보이스의 이 작품은 역설적이다.

아르헨티나가 4월 2일 남부 대서양에 있는 영국의 해외 영토인 **포클랜드 섬을 침공**하다. 아르헨티나 군의 군사정권은 그 섬에 대한 주권을 되찾고, 경제 위기 시기에 지지를 회복하기를 기대한다. 영국 정부는 그 섬을 되찾기 위해 해군 기동 부대를 보내고, 아르헨티나는 6월 14일에 항복한다. 양 국가에서 파견된 90명 이상의 군인들이 이 충돌에서 사망한다.

**로널드 레이건 대통령**이 '전략방위구상'을 시작으로 우주에서 핵전쟁을 방어하는 계획을 밝히면서 냉전을 우주로 가져가다. 평자들은 이것을 '스타워즈'라고 부른다.

**터너상**이 영국에서 처음으로 수여되다. 이 상은 동시대미술에 대한 폭넓은 관심을 장려하기 위해 만들어진 것이다.

| 1982 | 1982–85 | 1983 | 1984 |

# 1985-1990

**무너진 철의 장막.** 1980년대 후반 냉전이 종식된다. 1985년 미하일 고르바초프(Mikhail Gorbachev, 1931-)가 소비에트 연방의 지도자가 되고, 세계 정치를 영원히 뒤바꿔 놓을 글라스노스트(개방)와 페레스트로이카(개혁) 정책을 내놓는다. 1987년 로널드 레이건 미국 대통령이 베를린을 방문하여 소비에트 연방에 베를린 장벽을 허물 것을 촉구하고, 2년 후에 마침내 베를린 장벽이 허물어진다. 동유럽 각국의 정부들은 철의 장막이 사라지면서 무너지기 시작한다. 제2차 세계대전 이후 가장 빠른 속도로 정치 지형이 바뀐다. 그러나 자유가 모두에게 주어지진 않는다. 같은 해, 중국은 천안문 광장에서 벌어진 반정부 시위를 진압한다. 미국 작가 앤디 워홀이 사망하면서 팝아트도 끝을 맺는다. 그러나 "미래에는 누구나 15분간 세계적으로 유명해질 수 있다."라고 한 그의 예측은 영국 과학자 팀 버너스리(Tim Berners-Lee, 1955-)가 1989년 월드와이드웹을 개발하면서 가능성이 더 커지게 된다. ED

### 앤디 워홀 - 〈카무플라주 자화상〉

앤디 워홀은 1960년대 팝아트에 기여하며 예술 작품의 생산에 관한 면모를 바꿔 놓았다. 광고와 대량 생산 이미지에서 대중적인 수사들을 빌려 온 워홀은 브릴로 세제 박스, 캠벨 수프 깡통과 같은 평범한 주제를 고급 예술로 탈바꿈시켰다.
그는 또한 판화 작업도 했는데, 이 매체의 재현성에 대한 무한한 가능성을 탐구하여 매스미디어 기계에 관해 논평했다. 워홀의 자화상은 아이콘적인 성격을 띠며, 이 작품은 그가 죽기 바로 얼마 전에 제작되었다.

미술품 수집가이자 광고회사 설립자인 찰스 사치(Charles Saatchi, 1943-)의 컬렉션을 기반으로 한 **사치 갤러리**가 런던에서 문을 연다. 갤러리 개관 전시에 미국의 추상화가 사이 톰블리(Cy Twombly, 1928-2011년)와 브라이스 마든(Brice Marden, 1938-) 작품이 포함된다.

4월 26일 우크라이나 **체르노빌 원자력 발전소**에서 끔찍한 폭발이 일어나다. 이 역사적 사건이 전 세계적으로 환경 및 보건에 미친 영향이 계속 평가되고 있다.

**앤디 워홀**이 담낭 수술 후 사망하다. 그의 유언에 따라 그의 재산은 '시각예술의 진보'를 위한 재단 설립에 사용된다.

1985       1986       1987

## 피터 콜렛 – 〈진흙탕 속에 있는 남자〉(디오라마)

이 작품은 1986년 호주 전쟁기념관 내 제1차 세계대전 전시관을 위해 주문 제작됐다. 전쟁으로 파괴된 서부전선의 풍경과 손으로 얼굴을 감싸고 있는 병사가 조각된 실물 같은 축소모형으로 구성되어 있다. 말 그대로, 진흙 속에 갇혀 있다. 이 젊은 병사의 용기와 무력함은 전쟁의 영향에 대해 강력한 성명을 내며 참전했던 호주 군인들을 기념한다. 이 작품은 위대한 호주인 존 심슨 커크패트릭(John Simpson Kirkpatrick, 1892–1915년)과 에드워드 던롭 경(Sir Edward Dunlop, 1907–1993년)을 기념하는 작품들을 포함해, 피터 콜렛(Peter Corlett, 1944–)이 제작을 의뢰 받았던 많은 기념 작품들 중 하나였다.

## ○ 파울라 레고 – 〈춤〉

포르투갈 태생의 작가 파울라 레고(Paula Rego, 1935–)는 몽환적인 서사적 화면으로 유명하다. 그녀의 작품은 종종 마술적 사실주의 문맥 안에서 묘사되는데, 이 양식은 문학과 시각예술에서 생겨나 사실주의적인 주제와 초현실주의적인 혹은 '마술 같은' 느낌의 조합을 탐구했다. 여기에는 상징적으로 여성의 전통적인 역할을 탐구하는 일련의 '라이프사이클'이 묘사되어 있다. 젊은 연인, 임신한 커플, 그리고 나이든 여성과 젊은 여성과 여자아이가 모인 세 그룹이 모두 함께 춤을 추고 있다. 화면 옆에 홀로 서 있는 커다란 여성 인물은 그녀 앞에 있는 것을 바라보는 듯하다.

유명한 미술가 **장 미셸 바스키아**(Jean–Michel Basquiat, 1960–1988년)가 28세의 나이에 뉴욕에 있는 그의 다락방에서 사망한다. 2017년에 그의 그림 〈무제〉(1982년)는 경매에서 미국작가로 가장 비싸게 팔린 가격을 기록한다.

젊은 영국 예술가들(YBA)의 첫 전시인 '**프리즈 (Freeze)**'가 지금은 유명 작가인 데미언 허스트 (Damien Hirst, 1965–)에 의해 1988년에 조직된다. 이 프리즈 아트 프랜차이즈는 현재 세계에서 가장 큰 상업적 아트 페어 중 하나이다.

11월 **베를린 장벽**이 무너지다. 독일을 동서로 갈라놓기 위해 1961년에 세워진 베를린 장벽은 독일의 사회정치적 긴장을 더 크게 반영했던 상징적인 경계선이다.

1988

1989

## 제니 사빌
## (1970–)

영국 작가 제니 사빌(Jenny Saville)은 1992년 글래스고 예술학교를 졸업했다. 그녀는 대량의 유화물감을 사용하여 여성의 육체를 거의 괴물에 가깝게 그리는 것으로 유명하다. 물감을 두껍게 발라 올리는 능숙능란한 처리, 극단적인 관점의 사용, 독특한 주제는 미술품 수집가인 찰스 사치의 주목을 끌었다. 그리고 1994년 런던 사치갤러리 '젊은 영국 예술가들 Ⅲ'에 그녀의 작품이 등장했다. 그녀의 육체에 대한 획기적인 탐구, 여성다움의 본질 그리고 몸의 건축적 구성은 그녀를 그 세대에서 가장 앞선 화가 중 하나로 인정받게 했다.

**왼쪽 상단. 제니 사빌 – 〈인터페이싱〉(1992년)**
사빌의 조각적인 물감 처리는 섬뜩한 이미지를 무언가 눈을 뗄 수 없을 만큼 강렬하고 아름다운 것으로 바꾸기도 하는 기이한 방식을 가지고 있다. 그녀는 이에 대해 "나에게 그것은 살에 관한 것이고 살이 행하는 방식으로 물감이 행하게 하는 것이다. 하나의 얼룩에서부터 두껍고 물기가 많은 무언가에 이르기까지 다양한 범위에서 재료의 특성을 이용한다. 여성의 신체가 행하는 방식을 전달하기 위해 나만의 고유한 작가적 언어(mark-making)를 사용하려고 한다"라고 말한다.

# 구상의 전통

20세기에는 예술가들이 사진과 영화와 같은 새로운 매체에 반응하면서 빠른 변화를 겪었다. 많은 예술가들이 그들이 지닌 추상 본능으로 관습에 도전하는 작품을 제작하면서 이에 대응했다. 하지만 또 다른 예술가들은 구상의 전통 안에서 현대 시대에 맞춰 계속해서 혁신하기로 했다.

**오른쪽 상단. 스티븐 콘로이 –**
**〈미치광이 소년의 치료〉(1986년)**
스코틀랜드 화가 스티븐 콘로이(Stephen Conroy, 1964–)는 으스스한 분위기를 풍기는 기괴한 장소의 잊히지 않는 인물들을 그린 작품들로 명성을 쌓았다. 입을 벌리고 있는 인물과 안경을 쓴 무표정한 남자는 신비롭고 위협적인 냄새가 나며, 관람자를 혼란스럽게 하고 소외시키는 효과를 만든다.

20세기 추상미술의 수용에도 불구하고, 신체를 그리는 것의 형식적인 가능성에 대한 예술가들의 관심은 줄어들지 않았고, 구상 화가들은 사람과 사물을 알아보기 쉬운 방법으로 계속해서 묘사하는 것을 선택했다. 어떤 작가들에게는 구상미술이 자신들을 둘러싼 세계, 특히 두 번의 세계대전 사이에 벌어진 일들에 대해 이야기할 수 있게 해주었다. 독일 작가 오토 딕스와 게오르게 그로스의 초상화는 바이마르 공화국에서의 전쟁의 잔인함과 삶의 가혹함을 비판하는 역할을 했다. 제2차 세계대전 후 영국 화가 프랜시스 베이컨(Francis Bacon, 1561-1626년)의 일그러진 초상화와 스위스 조각가 알베르토 자코메티(Alberto Giacometti, 1901-1966년)의 길게 늘인 인물들은 폭력과 충격을 암시하는 도전적인 작품들로 전쟁의 공포를 말했다.

이들 다음의 구상 작가들은 사람들이 그 어느 때보다도 신체적으로 건강했던 세상에서 몸을 묘사하는 방법을 실험했다. 루시안 프로이트(Lucian Freud, 1922-2011년), 론 뮤익(Ron Mueck, 1958-), 제니 사빌과 같은 작가들의 누드는 표현적인 면에서는 구상의 전통 안에서 작업하지만, 각각 이전에 보지 못한 방식으로 크기, 질량, 피부 표면의 촉감을 다룬다. 불안정한 내면에 대한 프로이트의 통찰력 있는 연구는 예술가와 모델 간의 심리적 관계뿐만 아니라 육체의 물질성에 초점을 맞

춘다. 뮤익의 극사실적인 조각들은 아크릴, 섬유 코팅, 실리콘 털로 만들어진다. 가지각색의 크기와 세부 묘사의 정도(주름 진 피부, 노란 발톱, 까칠한 수염 등)로 인해 사적이고, 소름 끼치고, 적나라하게 인간의 본성을 드러낸다. 사빌이 비만 여성을 그린 엄청난 작품들은 미술사에서 남자들이 그린 이상적인 여성들의 모습과 동떨어져 있으며, 아름다움에 대한 전통적인 개념에 도전한다.

다른 구상 작가들은 그들의 주제를 마술적 사실주의 양식으로 환상적인 세계에 던진다. 인물들은 알아볼 수 있지만, 꿈이나 심지어 악몽처럼 보이는 있을 것 같지 않은 상황에 있다. 포르투갈 작가인 파울라 레고는 남자, 여자, 아이들 간의 관계를 살펴보면서 동화나 설화와 관련된 작품들을 그린다. 개처럼 혈기 왕성한 여성을 보여주는 〈개 여자〉(1994년) 연작과 발레복을 입고 춤을 추려 하는 활기찬 중년 여성들을 묘사한 〈오스트리치〉(1995년)는 특이한 자세를 통해 여성 신체의 특성을 탐구한다.

21세기에는 젠더와 섹슈얼리티에 대한 많은 논쟁이 벌어진다. 어떤 종류의 신체 또는 다른 종류의 신체로[남자 또는 여자의 신체로] 인간이 된다는 것이 무엇을 의미하는가에 관한 논의는 구상미술에 적합하며, 이러한 논의는 정상적인 남근과 가짜 실리콘 가슴을 가진 트랜스 여성을 묘사한 사빌의 〈통로〉(2004년)와 같은 작품에서 나타난다. CK

# 1990-1995

**행동주의 예술.** 1990년대 제작된 예술은 이전 수십 년간 움직이고 있는 힘과 시각성의 역학관계를 지속적으로 탐구한다. 사회단체 액트 업(ACT UP), 즉 힘을 발휘하는 에이즈 연합(the AIDS Coalition to Unleash Power)이 에이즈를 감수하며 살아가는 사람들을 위한 보다 나은 법안, 연구, 권리를 옹호하는 중요한 일을 계속한다. 이 조직의 활동은 결국 대중매체에서 강력한 이미지와 슬로건을 만들어 에이즈 행동주의를 옹호하는 행위 예술 단체인 그랑 퓨리(Gran Fury)의 설립으로 이어진다. 예술과 행동주의의 결합은 1980년대와 1990년대의 예술 작품의 본질적인 의미를 규정하는 특징이다. 예술의 생산을 둘러싼 언어와 문화는 점점 대담해지고 있다. 영국에서 '젊은 영국 예술가들(YBA)'은 그들 작품에서 충격을 주는 효과와 기업가 정신으로 악명을 얻으며 명성을 쌓아간다. 이 시대는 데미언 허스트, 트레이시 에민(Tracey Emin, 1963-), 세라 루커스(Sarah Lucas, 1962-) 같은 유명 작가들을 배출한다. ED

**미술관 역사에서 가장 큰 규모의 절도 사건**이 3월 보스턴에 있는 이사벨라 스튜어트 가드너 미술관에서 발생하다. 경찰로 가장한 두 명의 절도범들이 총 5억 달러 가치의 작품들을 훔친다.

프랑스 예술가 **생트 오를랑**(Saint Orlan, 1947-)이 예술에서 미의 경계와 한계를 탐험하기 위해 자신이 성형 수술을 받는 퍼포먼스 연작 〈생트 오를랑의 환생〉을 시작한다.

**넬슨 만델라**(Nelson Mandela, 1918-2013년)가 로벤 섬에서 27년 만에 풀려나고, 1994년에 남아프리카 공화국의 대통령이 되다.

**○ 헬렌 프랑켄탈러 – 〈서곡〉(1992년)**

2세대 추상표현주의 작가 헬렌 프랑켄탈러(Helen Frankenthaler, 1928-2011년)는 그녀의 역사적인 작품인 1952년 작 〈산과 바다〉로 명성을 쌓고, 21세기 초까지 독특하고 영향력 있는 추상 작품을 지속적으로 발전시켰다. 캔버스 표면 위에 묽게 만든 물감을 부어 스며들도록 하는 그녀만의 독창적인 기법이 색면 회화 운동을 주도했다. 그녀의 후기 작품의 핵심인 〈서곡〉은 회화에 대한 더 성숙한 접근을 보여준다. 넓고 휘몰아치는 붓놀림에서 보다 정교하고 세밀하게 흐르는 활기찬 붓놀림에 이르고, 다양한 색으로 이루어진 풍부한 녹색빛과 다른 여러 색채들로 채워진 이 작품은 프랑켄탈러의 추상 회화의 표현 언어를 보여주는 최고의 예이다.

| | |
|---|---|
| **1990** | **1992** |

## 질리언 웨어링 – 〈나는 절망적이다〉

누군가가 당신에게 말하고 싶은 것을 보여주는 '표지판'이
아니라, 당신이 누군가에게 말하고 싶은 것을 보여주는 자신의
대표적인 연작 〈표지판〉을 위해, 영국의 개념미술 작가 질리언
웨어링(Gillian Wearing, 1963–)은 런던 길거리에서 낯선
사람들에게 접근했다. 그녀는 사람들에게 그 순간에 무엇을
생각했고 무엇을 느끼고 있었는지를 A3 종이에 써달라고
부탁했다. 그다음에 이 진술서를 들고 있는 이들을 찍었다.
이러한 방법으로 약 600명의 인물들을 담아내며 런던 사회의
넓은 단면을 보여주었다. 그 이미지들은 겉모습과 내면의 삶
사이의 긴장을 강조하는데, 이 사진에서는 남자가 입고 있는
슈트와 확신에 찬 표정이 그가 들고 있는 표지판에 쓰인 말과
날카로운 대조를 나타내며 그러한 긴장감을 완벽하게 보여준다.

## 한스 하케 – 〈게르마니아〉

독일 태생 작가 한스 하케(Hans Haacke, 1936–)는 작품이 유포되는 예술계
구조를 직접적으로 비판하여 많은 논란을 불러일으켰다. 하케는 대부분의
주요 예술 기관의 핵심 요소인 기업 자금에 대한 상세한 언급으로 예술계의
근본적인 기업 구조를 폭로함으로써 자신의 이름을 알렸다. 1993년 베니스
비엔날레 독일관을 위해 제작한 논란의 작품 〈게르마니아〉는 이를 극단으로
몰고 갔다. 이 작품은 나치 베를린을 대표하는 히틀러의 이름을 상기시키고,
히틀러가 집권하는 동안 독일관의 재건에 개입했던 것에 대해 탐구한다.

제이 조플링(Jay Jopling,
1963–)이 설립한 **첫 번째
화이트 큐브 갤러리**가 런던
듀크 거리에 문을 연다.

**르완다 내전**으로 3개월
동안 후투족 다수 정부에
의해 투치족의 집단
학살이 이어지다.

1992–93    1993    1994

# 1995-2000

**다양성의 시대.** 현대미술이 계속해서 다양해지고 진화하면서, 대규모의 설치 작품들로 바뀐다. 자기 그림에 코끼리 배설물을 사용한 것으로 유명하며 1998년 터너상을 수상한 크리스 오필리(Chris Ofili, 1968–)를 포함하는 영국 작가들은 예술의 혁신에 앞장선다. 조각에서 영국 작가 레이첼 화이트리드(Rachel Whiteread, 1963–)는 뉴욕의 새로운 관람자들을 위해 논쟁을 불러일으키는 조형물을 제작하고, 동시에 호주 작가 론 뮤익은 불쾌감을 주는 극사실주의 조각으로 관객들에게 충격을 안긴다. 찰스 사치는 YBA작가들에게 지속적으로 많은 투자를 하고, 1997년 9월 영국 왕립미술원의 유명한 '센세이션'전에 자신의 컬렉션 중에서 선택한 작품들을 전시한다. 트레이시 에민의 〈나와 함께 잤던 모든 사람들〉과 데미언 허스트의 포름알데히드 상어가 이에 포함된다. ED

**야요이 쿠사마 – 〈네트 40〉**
전위적인 일본 작가 야요이 쿠사마(Yayoi Kusama, 1929–)는 어린 시절부터 점과 네트 같은 주제를 그리고 있다. 따로따로 칠해지고 두터운 물감에 곡선의 붓놀림으로 구성된 자신의 네트 그림에 대해 그녀는 '시작도 없고, 끝도 없고, 중심도 없으며', '어지럽고 공허하며 최면을 거는 듯한 느낌'을 불러일으킨다고 설명했다. 쿠사마는 어린 시절부터 환상과 강박 등을 겪어 왔으며 이는 그녀의 작품에 직접적인 영향을 미쳤다.

**데미언 허스트**의 설치 작품
〈어머니와 자식(분리된)〉이
터너상 전시의 중심이 된다.
이 작품은 소와 송아지 쪽을
각각 포름알데히드로 가득 채운
커다란 유리 탱크 안에 넣어
보존한 것이다. 이 성공적인
접근은 곧 허스트의 미학이 된다.

**웨일스의 공주 다이애나 비**가 8월에 파리에서
자동차 사고로 심각한 부상을 입고 사망하다.

**자니 와랑쿨라 튜풀루라**(Johnny Warangkula
Tjupurrula)의 작품 〈칼리피니파에서 꿈꾸는
물(Water Dreaming at Kalipinypa)〉이
소더비 경매에서 21만 달러에 팔리면서 호주
원주민 미술의 경매 기록을 세우다.

1995

1997

### 척 클로스 – 〈자화상〉

미국 작가 척 클로스(Chuck Close, 1940–)는 초상화 분야에서
위대한 혁신가이다. 회화와 사진이라는 전혀 다른 매체를
조화시키는 클로스의 작품은 사진과 회화에 담긴 근원적
철학들이 보이는 것만큼 다르지 않을 수도 있다는 것을 암시한다.
포토리얼리즘으로 시작한 클로스는 이후 초상화에 모든 관심을
쏟았으며, 꼼꼼한 다큐멘터리 기능과 같은 사진의 철학적
원리들을 초상화에 적용했다. 클로스의 〈자화상〉은 현대미술에서
가장 잘 알려진 작품 중 하나이다.

### 루이즈 부르주아 – 〈엄마〉

루이즈 부르주아(Louise Bourgeois, 1911–2010년)의 기념비적이며 실제
크기보다 큰 거미들이 세계적으로 상징적인 존재가 되었다. 이 20세기 예술의
위대한 여성은 캐나다 국립미술관, 런던 테이트 모던의 터빈 홀, 빌바오
구겐하임 미술관(상단에 보이는 미술관)을 포함하여, 엄선된 세계 곳곳의 주요
미술관에 설치하기 위해 '엄마'라는 제목의 거미 연작을 제작했다. 작가는
이 거미들을 엄마 같은 존재의 기념비적인 재현이라고 설명했다. 영리하고
계산적이지만 또한 방어적인 이 청동 거미들은 세계에서 가장 중요한 몇몇
미술관에서 큰 작품으로 볼 수 있다.

**유로화**가 유럽 통화 동맹의 단일 통화로
출시되다. 유로화는 2002년에 지폐와
동전이 법적인 통화가 되면서 은행, 외환
딜러, 주식 시장에서 사용되는 전자 화폐로
처음 도입된다.

**조지 W. 부시**(George W. Bush,
1946–)가 앨 고어(Al Gore, 1948–)를
간신히 물리치고 미국의 대통령이 되다.

1999

2000

# 2000-2005

**강력해진 세계화.** 2001년 미국에서 일어난 9월 11일 테러 공격 이후 새천년에 대한 낙관론이 곧 두려움으로 돌아선다. 미국 영토 내에서 벌어진 이 테러 공격으로 약 3,000명이 목숨을 잃고, 이는 미국의 이라크와 아프가니스탄에 대한 전쟁으로 이어진다. 그리고 21세기 초를 정의하는 이슬람 세계와 미국과의 관계 변화를 촉발시킨다. 인터넷과 대중매체를 통해 빠르게 움직이는 디지털 통신으로 세계화는 일반적인 표준이 된다. 따라서 이른바 테러와의 전쟁은 단순히 인지하는 정도에 불과할지라도 모두에게, 어디에서나, 어떤 방식으로든 영향을 미치게 된다. 이러한 분위기는 많은 예술가들에게 영감을 준다. 한때 예술가들이 야외에서 그림을 그리기 위해 전원으로 나갔던 것처럼, 그들은 도시 환경과 세계화된 가치들이 보통 사람들에게 수렴되는 것을 관찰한다. 어떤 예술가들은 예술이 공공생활에서 중요한 역할을 맡기 때문에 작품 제작에 갤러리 공간뿐만 아니라 거리까지 이용한다. **CK**

### 쩡판즈 – 〈최후의 만찬〉

2013년 쩡판즈(Zeng Fanzhi, 1964–)의 〈최후의 만찬〉이 2,330만 달러에 낙찰되면서 아시아 생존 작가 작품 중 가장 비싸게 거래된 작품이 되었다. 레오나르도 다빈치가 15세기에 그린 동일한 제목의 작품을 재현한 이 4미터 폭의 그림은 1990년대 이후 중국에서 일어난 사회 · 경제적 변화를 강조한다. 원본의 종교적 인물들은 젊은 공산주의자들로 대체되었다. 붉은 넥타이는 공산주의 이상을 상징하고, 유다 모습을 한 서양식 노란 넥타이를 맨 인물은 자본주의로 변화하는 중국을 상징한다.

**테이트 모던**이 런던에서 문을 열다. 이 미술관의 컬렉션은 1900년부터 현대에 이르는 전 세계적인 근현대 미술 작품들로 구성된다. 이후 17년간 4,000만 명 이상의 사람들이 이 공간을 방문한다.

뉴욕의 **9·11 테러**로 1억 달러의 가치로 추정되는 예술 작품들이 파괴된다. 그중에 조형물은 약 천만 달러를 차지하는데, 여기에는 알렉산더 칼더, 호안 미로 그리고 로이 리히텐슈타인의 작품이 포함된다.

**2000**          **2001**          **2002**

## 올라퍼 엘리아슨 – 〈기후 프로젝트〉

이 설치 작품은 아이슬란드계 덴마크 작가 올라퍼 엘리아슨(Olafur Eliasson, 1967–)이 런던 테이트 모던 터빈 홀을 위해 제작한 것이다. 설치는 하늘과 태양의 재현으로 구성되었다. 연무 기계로 만들어진 엷은 안개, 약 200개의 전구로 역광 조명이 비치는 거대한 반원형 스크린 그리고 천장의 거울들이 시각적으로 홀의 공간을 두 배로 만들었고, 실내에 거대한 일몰 이미지를 창조했다. 이 미술관은 당시 개관한 지 불과 몇 년밖에 되지 않았다. 터빈 홀의 이 어마어마한 공간은 그 자체로 무엇이 예술 작품을 만드는가에 대한 대중의 상상력을 사로잡는 흥미로운 작품들을 이끌어낸다.

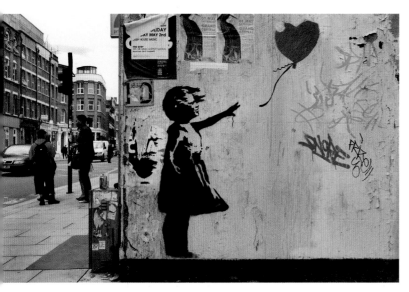

## 뱅크시 – 〈벌룬 걸〉

빨간 하트 모양 풍선을 날려 보내는 어린 소녀를 스텐실 기법으로 찍은 이 벽화는 영국에 있는 익명의 그래피티 예술가 뱅크시(Banksy)의 작품이다. 이 작품은 원래 런던의 쇼어디치 인근 그레이트 이스턴 가에 있는 인쇄소 벽에 낙서로 그려져 있었다. 그러나 이것은 빠르게 희망을 나타내는 상징적인 이미지가 되었고, 각양각색의 인쇄물에 수없이 복제되었으며 팝 가수 저스틴 비버의 문신으로도 사용되었다. 이 벽화는 더 이상 그 자리에 있지 않으며, 2014년에 50만 파운드에 팔렸다.

크리스토(Christo, 1935–)와 그의 아내 잔 클로드(Jeanne–Claude, 1935–2009년)는 뉴욕에 그들의 공공미술 프로젝트인 〈더 게이트〉를 시작한다. 이 설치 작품은 샤프란 색 천으로 만들어진 7,503개의 기문으로 구성된다.

예언자 무함마드와 이슬람을 묘사한 **12편의 만화**가 덴마크 신문 「율란드 포스트」의 9월 30일 판에 게재되다. 이 만화들은 논쟁을 불러일으킨다. 이슬람교도들은 세계적으로 시위를 하고, 신문은 언론의 자유로 그 행동을 옹호한다.

**멜버른 스텐실 페스티벌**이 호주 멜버른 북부에 봉제 공장이었던 장소에서 최초로 열리다. 3일간의 전시회는 국제적인 거리 및 스텐실 미술을 기념하는데, 방문객 수가 기대치를 훨씬 상회한다.

런던의 **미술품 전문 보관 창고인 모마트**에서 화재가 발생해 트레이시 에민, 데미언 허스트, 세라 루커스 등 현대 영국 작가들의 작품 100여 점이 파괴되다.

2003–4  2004  2005

# 거리미술

20세기 후반의 그래피티 예술가들은 거리미술을 창조하는 길을 이끌었다. 종종 항의의 방법이나 공공 재산을 훼손한다고 여겨졌던 것이 이제는 전 세계적으로 대중들에게 널리 받아들여지고 있다.

거리미술은 그래피티 작가인 쿨 얼(Cool Earl, ?-?)과 콘브래드(Cornbread, ?-?)의 작품으로 1960년대 후반 필라델피아에서 시작되었다. 처음에 예술가들이 공공장소에서 캘리그래피 작품을 만들기 위해 스프레이 물감을 사용한 데서 그래피티라는 꼬리표가 붙었다. 그래피티는 곧 뉴욕 전역으로 퍼졌고, 지방 당국이 1970년대까지 대중교통 특히 지하철에서의 그래피티가 급속히 증가하는 데 맞서 싸우면서 악명을 얻었다. 당시 뉴욕에서 작업하는 그래피티 작가 중에 장 미셸 바스키아가 있었다. 1977년부터 1980년까지 그와 그의 친구 알 디아즈(Al Diaz, 1959-)는 '똑같은 낡은 똥(the same old shit)'이라는 의미의 'SAMO©'라는

이름으로 행동을 시작했다. 푸에르토리코인과 아이티 배경을 표시하는 그의 회화 표현 양식은 몇 년 안에 언론의 관심을 끌었다. 팝아티스트 앤디 워홀은 그의 스타일에 감탄하여 그를 제자로 받아들였고, 작품 홍보와 개인전을 할 수 있도록 도움을 주었다. 바스키아가 갤러리 세계로 전환된 것은 거리미술이 합법적인 예술 형태로 받아들여지도록 도왔다는 면에서 결코 과소평가될 수 없다. 또 다른 도시 예술가는 키스 해링(Keith Haring, 1958-1990년)이었다. 1980년에서 1985년 사이에 그는 뉴욕 지하철역에서 검은색 무광 종이로 덮인 사용하지 않는 광고 패널에 수백 점의 드로잉을 그렸다. 이 작품들은 매일 도시를 오가는 통

## 조네시

웨일스 작가 조네시(Jonesy, ?–?)는 금속 세공으로 경력을
시작했다. 그는 이비자에서 웨일스 조각가 배리 플래너건(Barry
Flanagan, 1941–2009년)과 함께 일했지만 삶의 대부분을
1980년대에 이주한 런던에서 보냈다. 그의 거리미술은
2010년경에 처음으로 런던에 등장했다. 브릭레인(Brick Lane)
근처의 스튜디오에서 일하면서, 그는 벽에 붙이는 포스터에서부터
작은 청동 조각과 손으로 새긴 나무 조각에 이르기까지 다양한
작품들을 만든다. 그의 작품들은 이스트엔드 도처에, 벽돌담 위에,
심지어 도로 표지판에 사용된 막대 꼭대기에서도 발견된다.
그의 정교한 작은 청동 작품과 나무에 새긴 화려한 조각들은
놓치기 쉽지만, 일단 보게 되면 이스트엔드를 지나는 관람자들은
다른 작품을 찾기 위해 위아래로 살펴보면서 걸어 다니지 않을 수
없다.

**왼쪽 상단. 키스 해링 –
〈피사 벽화〉(1989년)**
피사의 산 안토니오 성당 남쪽 외벽에 있는
이 벽화는 시의 요청으로 철거되었다. 이
벽화에 그려진 30개의 인물 도상 하나하나
는 평화의 이미지를 나타낸다.

**상단. 조네시 – 〈녹색 흉상〉(2012년경)**
조네시가 만든 이 녹색 나무 머리는 런
던 자치구인 타워 햄리츠의 스클레터 가
(Sclater Street)에 있다. 런던 이스트엔드에
있는 그의 많은 작품들처럼 이 작품도 켈트
족의 이미지를 사용한다.

근자들에게 높은 인기를 얻었고, 해링은 1982년
에 뉴욕의 갤러리에서 개인전을 열면서 데뷔했
다. 그는 자신의 그래픽 스타일로 공공 벽화를 제
작하기 위해 국제적으로 움직였고, 종종 사회적
메시지를 넣어 대담한 선으로 만화 같은 인물들
을 그렸다.
1990년대까지 거리미술은 널리 퍼졌고 예술가
들은 새로운 기법을 탐구했다. 공공장소를 불법적
으로 자주 점거한다는 점을 고려하면, 재빠른 작
업은 필수였다. 대다수의 작가들은 종이나 판지
로 판을 만드는 스텐실 기법을 썼고, 그다음 스프
레이 물감이나 롤러 물감을 사용한 표면에 이미
지를 옮겼다. 스텐실 기법은 또한 이미지들을 쉽

게 복제하게 해준다. 이 기법은 프랑스 작가 블렉
르 라(Blek le Rat, 1952-)가 대중화시키고 영국 작
가 뱅크시가 성공적으로 적용했다. 21세기에 거
리미술은 다양한 작품을 포괄하게 된다. 공공 도
로 시설물에 자전거 자물쇠를 부착한 조각 '록 온
(Lock On)', 밀가루풀로 붙인 포스터, 거리를 뜨개
질과 크로셰로 뒤덮은 털실 폭격까지 포함한다.
거리미술가들은 작품만 설치하는 것이 아니다.
영국 거리미술가 벤 윌슨(Ben Wilson, 1963-)은 발
견된 오브제들을 작품으로 변형시킨다. 그는 버
려진 껌딱지에 그림을 그리는데, 먼저 소형 토치
를 사용해 붙어 있는 껌에 열을 가한 뒤 래커로
칠해서 아주 작은 포장도로 그림을 제작한다. CK

# 2005-2010

**어디에나 있는 예술.** 개념미술, 대지미술, 설치 작품, 비디오 아트가 널리 퍼진다. 예술계와 대중이 이러한 예술 작품을 수용하면서 예술가들은 이전 세기에 꿈도 꾸지 못했던 방식으로 공공장소에서 작업을 하고 쟁점들을 탐구할 수 있게 된다. 예술가들은 관객들의 참여를 유도하는 작품들을 만든다. 디지털 기기와 인터넷 사용이 보편화되면서 예술가들이 그 어느 때보다 더 저렴하고 쉽게 예술을 창작, 홍보, 유통하게 되며, 고급 예술과 대중문화의 차이가 점점 사라진다. 예술가들은 자신의 목적에 가장 적합한 형태와 자신이 계획한 메시지를 전달하기 위해서라면 고가의 비디오 제작 도구이든 비예술적인 재료이든 간에 어떤 것이라도 혼합해서 사용한다. 기술의 진보와 의사소통 방식의 변화로 예술가들은 세계적으로 광범위한 영향력을 띠고 활동하게 되며, 미술 시장이 확대되면서 예술가들이 전 세계의 관객과 구매자들에게 다가갈 수 있게 된다. CK

**다니엘 뷔랑 – 〈바람은 어디에서든 불어온다〉, 오스탕드, 벨기에, 2009년 3월(세부)**

프랑스 작가 다니엘 뷔랑(Daniel Buren, 1938–)은 벨기에의 데 한(De Haan)에 있는 해변에 이 설치 작품을 만들기 위해 바람자루가 달린 100개의 깃대를 사용했다. 바람에 흩날리는 바람자루들이 밝은 색의 숲을 만들어, 관람객들이 작품 주변을 거닐 수 있다. 이 깃대들은 영구적인 해안 조각 공원의 일부이며, 이들의 존재는 모래 해변이 휴식과 여가를 위한 장소가 된 21세기에 해안선 공간의 본질에 대해 우리가 갖는 생각들에 도전한다. 뷔랑의 작품은 해변이 예술, 문화, 성찰 그리고 명상을 위한 공간으로 사용될 수 있다는 것을 보여준다.

**뱅크시**가 '간신히 합법적인(Barely Legal)'이라는 제목의 전시를 LA 시내의 창고에서 연다. 전 세계의 가난과 불평등을 비판하기 위한 전시이다. 이 전시에는 벽지와 똑같은 무늬로 채색된 인도코끼리가 등장하는데, 이는 '방 안의 코끼리(Elephant in the room)'(명백하고 큰 문제지만 거론되길 원하지 않는 리스크를 의미–역주)라는 문구를 상기시키며, 사회 문제를 무시하는 대중과 정부의 능력을 모두 언급한다.

**유튜브** 동영상 공유 웹사이트가 개설된다. 유튜브는 개인과 기업이 콘텐츠를 공유하는 플랫폼으로 빠르게 도입된다. 이 플랫폼은 예술, 음악, 뉴스 등이 세계적으로 확산되는 방식을 변화시키는 데 도움을 준다.

**애플**이 스마트폰인 아이폰을 출시하다. 사용이 편리하고 휴대성이 뛰어나 소셜 네트워킹의 성장을 촉진하는 데 일조한다.

2005　　2006　　2007　　2009

## 헤더윅 스튜디오 – 〈씨앗 대성당〉

〈씨앗 대성당〉은 2010년 상하이에서 열린 세계박람회에서 영국관으로 사용된 조각적인 구조물이다. 이 전시관을 위한 디자인 공모전에 런던에서 활동하는 디자이너 토마스 헤더윅(Thomas Heatherwick, 1970–)이 이끌었던 헤더윅 스튜디오가 선정되었다. 이 대성당은 전 세계의 씨앗을 구하기 위한 씨앗은행의 보존 노력을 언급한다. 이 대성당은 7.6미터가 넘는 긴 아크릴 광섬유로 구성되어 있다. 이 막대들에는 6만 개의 식물 씨앗이 들어 있었다.

## 아이작 줄리앙 – 〈호텔(만 개의 물결)〉

영국 태생의 작가이자 영화 제작자인 아이작 줄리앙(Isaac Julien, 1960–)의 몰입감 높은 설치 작품 〈만 개의 물결〉은 뉴욕 현대미술관 아트리움을 위해 구상되었다. 줄리앙의 55분짜리 영상은 2004년 모어캠브 만에서 벌어진 비극적인 사건에서 영감을 받았다. 조개를 줍던 20명 이상의 중국인들이 영국 북서부 해안의 침수된 모래 언덕에서 익사한 참사였다. 이 영상은 9개의 양면 스크린에 영사된다. 상하이에서 찍은 사진은 현대 중국 문화뿐만 아니라 바다에서의 삶을 바탕으로 한 시와 신화를 담았다.

**마이클 랜디**(Michael Landy, 1963–)는 사우스 런던 갤러리에 '아트 빈(Art Bin)'을 설치한다. 이 작품은 600제곱미터의 투명하고 거대한 쓰레기통으로 구성되며, 대중들이 이 통에 불만족스러운 예술 작품들을 던질 수 있다. 랜디는 그의 설치를 '창의적인 실패의 기념비'라고 말한다. 이 작품은 또한 사회가 예술 작품에 어떻게 가치를 부여하는지, 그리고 때때로 현대미술이 어떻게 조롱을 받는지를 언급한다.

2010

# 2010-2017

**해체.** 2010년대에는 제1차 세계대전을 기념하기 위한 행사가 전 세계에서 열리고, 이들 중 대다수는 예술을 기념행사에 활용한다. 예술에 대한 대중의 참여는 영화 제작자인 대니 보일(Danny Boyle, 1956-)이 감독한 2012 런던 올림픽 개막식에서 새로운 수준에 도달한다. '경이로운 섬(Isles of Wonder)'으로 알려진 이 개막식은 2,500명의 자원봉사자들과 함께 공연, 음악, 영화를 포함한 예술적인 장관을 보여주면서 새로운 장을 열었다. 그러나 낙관주의, 다양성 그리고 그것이 전달한 포괄적인 메시지는 2016년 유럽연합 탈퇴에 대한 영국 국민들의 표결로 인해 곧 손상된다. 일각에서는 영국이 포퓰리즘의 물결에 편승하고 있다는 주장이 일고, 같은 해에 부동산 업자이자 리얼리티 TV 스타 도널드 트럼프(Donald Trump, 1946-)가 미국 대선에서 승리하게 된다. 그가 세계에서 미국의 역할을 재고하기 시작하면서, 우려의 분위기가 엄습한다. 제1차 세계대전으로 촉발된 전 지구적인 갈등에 관하여 '다시 일어나선 안 된다'라는 정서가 그 어느 때보다 통렬해 보인다. CK

### 길버트와 조지 - 〈방글라 시티〉

길버트와 조지(Gilbert & George, 1943-/1942-)는 40년 이상 런던 미술계의 악동으로 불려왔다. 그들의 사진은 관객에게 불쾌감을 주지만, 장난기 많고 도발적이다. 이 작품은 그들의 '책임 전가(SCAPEGOATING)' 시리즈로, 타블로이드 신문의 무조건적인 표적인 후드 차림의 젊은 남성들, 니캅을 쓴 이슬람 여성들에게 초점을 맞추고 있다. 이 이미지들에는 주제를 더 불길하게 보이게 하는 폭탄처럼 생긴 물체들이 여러 개 포함되어 있다. 그러나 사실 이것들은 해롭지 않은 '휘펫'으로, 파티광들에게 인기 있는 약물인 이산화질소 산화물이 담긴 작은 용기이다. 길버트와 조지는 집 근처 길에서 버려져 있는 이것을 발견했다.

애플이 자사의 첫 태블릿 컴퓨터인 **아이패드**를 출시하다. 스마트폰과 노트북 사이에 있는 이 디바이스는 멀티 터치스크린과 가상 키보드를 사용한다. 2억 5,000만 개 이상의 아이패드가 향후 5년 동안 판매된다.

독일 사진작가인 안드레아스 거스키(Andreas Gursky, 1955-)의 **〈라인 II〉**(1999년)가 뉴욕 크리스티 경매에서 4,300만 달러에 팔리며 가장 비싼 사진이 된다. 이 사진은 라인 강을 묘사한 일련의 여섯 작품 중 하나이다.

제2차 세계대전 당시 나치가 약탈한 **1,406점의 귀중한 예술 작품들**이 미술상이자 미술사학자인 힐데브란트 구를리트(Hildebrand Gurlitt, 1895-1956년)의 아들인 코르넬리우스 구를리트(Cornelius Gurlitt, 1932-2014년)의 뮌헨에 있는 임대 아파트에서 발견된다. 1년 후 언론은 이 발견된 예술 작품들에 대해 보도한다. 이중에는 앙리 마티스, 마르크 샤갈, 오토 딕스, 프란츠 마르크, 클로드 모네, 피에르 오귀스트 르누아르의 작품들이 포함된다. 여기서 무려 300점이나 되는 작품이 1937년 뮌헨에서 개최된 '퇴폐미술전'에 등장한다.

2010    2011    2012    2013

**폴 커민스 – 〈피가 휩쓴 땅과 붉은 바다〉**

제1차 세계대전 발발 100주년을 기념하기 위해
예술가 폴 커민스(Paul Cummins, 1977–)와 디자이너
톰 파이퍼(Tom Piper, 1964–)가 제작한 세라믹
양귀비꽃 설치 작업에 대중들이 자발적으로 참여했다.
자원봉사자들이 여름과 가을에 걸쳐 런던탑에 88만
8,246송이의 양귀비를 설치하기 위해 모였다.
그 해 11월 11일 해체되기 전까지 500만 명 이상의
관람객이 그 장소를 방문했다. 런던탑의 경비병이 설치
기간 동안 매일 저녁 전사자들의 이름을 큰 소리로
읽었다.

**피터 블레이크 – 〈에브리바디 래즐 대즐〉**

영국 팝아티스트 피터 블레이크(Peter Blake, 1932–)는 리버풀에서 제1차 세계대전을 기념하기 위한
일환으로, 머지강 페리 스노드롭호를 완전히 바꿔놓는 데 위장도색(dazzle painting)을 사용했다.
위장도색이라는 개념은 1914년에 당시 해군 제독이었던 윈스턴 처칠(Winston Churchill, 1874–1965년)
에게 과학자 존 그레이엄 커(John Graham Kerr, 1869–1957년)가 처음으로 제안했다. 이 기술은 전쟁
중에 선박을 위장하기 위해 해양 화가인 노만 윌킨슨이 개발한 것으로, 선박의 외관을 왜곡하여 적군의
잠수함이 배를 표적으로 삼기 어렵게 만들었다.

**동성혼**이 영국과
웨일스에서 법적으로
허용되다. 최초의
동성 혼인들이 3월에
거행된다.

프랑스 풍자 신문인 「**샤를리
에브도**」의 카툰 작가들이
두 명의 알카에다
총잡이에게 살해되다.

지난 해 국민투표로 유럽연합 탈퇴가 가결된
후, 영국이 유럽연합에 관한 조약 50조를
발동하는 것으로 **공식적인 브렉시트 탈퇴**
절차가 시작되다.

| 2014 | 2015 | 2017 |

# 용어 풀이

**추상미술(Abstract Art)**
현실을 모방하지 않고 주제와 무관한 형식(forms), 형태(shape), 색채(colour)로 구성된 양식을 말한다.

**추상표현주의(Abstract Expressionism)**
제2차 세계대전 이후 미국 미술 운동으로 표현의 자유에 대한 욕망과 물감의 감각적인 성질을 통한 강한 감정의 소통을 특징으로 한다. 주요 예술가로는 잭슨 폴록, 윌렘 데 쿠닝, 프란츠 클라인이 있다.

**아르누보(Art Nouveau)**
1890년부터 제1차 세계대전까지 인기를 얻은 유럽과 미국의 예술, 디자인 그리고 건축의 장식 양식이다. 대개 유기적이고, 비대칭적이며 양식화된 식물과 나뭇잎 형태로 이루어진다.

**미술공예운동(Arts and Crafts Movement)**
1861년 윌리엄 모리스가 개시한 건축과 장식미술 분야에서의 폭넓은 운동이다. 이 운동은 공예술과 디자인을 예술의 경지까지 끌어올리는 것을 목적으로 했다.

**아방가르드(Avant-garde)**
이 용어는 어떤 새롭고, 획기적이며 근본적으로 다른 예술적 접근 방법을 기술하는 데 사용된다.

**바로크(Baroque)**
1600년부터 1750년까지의 유럽의 건축, 회화 그리고 조각에 대한 양식으로, 1630년부터 1680년에 로마의 이탈리아에서 절정기를 맞는다. 이 양식은 전형적으로 역동적이며 극적이다. 이 양식의 주요 주창자에는 카라바조, 페테르 파울 루벤스가 있다.

**바우하우스(Bauhaus)**
1919년 발터 그로피우스(Walter Gropius)가 설립해서 1933년 나치에 의해 문을 닫기까지 예술, 디자인 그리고 건축을 가르쳤던 독일 학교. 바실리 칸딘스키와 파울 클레 같은 예술가들이 이곳에서 종사했으며, 이 학교의 상징인 간결한 디자인은 세계적으로 영향력을 발휘하게 되었다.

**청기사파(Blaue Reiter, Der)**
독일어로 '청기사(The Blue Rider)'를 뜻한다. 1911년 독일 표현주의를 전형화한 예술가들이 뮌헨에서 형성한 이 모임은, 특히 추상과 자연의 정신성에 초점을 맞추었다. 이 명칭은 모임의 지도자인 바실리 칸딘스키의 소묘에서 유래했다.

**다리파(Brücke, Die)**
독일어로 '다리(The Bridge)'를 뜻한다. 1905년 독일 표현주의 예술가들이 드레스덴(Dresden)에서 형성한 모임으로 1913년에 해체됐다. 이 모임은 급진적인 정치적 견해를 지지했고 현대적 삶을 반영하는 새로운 회화 양식의 창조를 추구했다. 풍경, 누드, 선명한 색채와 단순한 형태로 유명하다.

**비잔틴(Byzantine)**
기원전 330년부터 기원후 1453년까지의 비잔틴(동로마) 제국 시기에 또는 비잔틴 제국의 영향을 받아 창작된 정통 종교 예술에 관한 용어이다. 성화는 이 시기의 예술에서 공통된 특징이며, 정교한 모자이크 교회 내부 장식으로도 특징지어진다.

**명암법(Chiaroscuro)**
이탈리아어로 '명암(light-dark)'을 뜻한다. 그림에서 빛과 그림자의 균형 또는 강한 대비로 창출되는 극적인 효과이다.

**고전주의(Classicism)**
고전고대의 규칙 또는 양식을 사용하는 것을 기술하는 용어이다. 르네상스 예술은 많은 고전적인 요소를 포함했고, 18세기와 같은 다른 시대에는 영감으로써 고대 그리스 로마를 사용했다. 또한 이 용어는 형식적이고 절제된 것을 의미하기도 한다.

**콜라주(Collage)**
평평한 표면에 재료(전형적으로 신문, 잡지, 사진, 기타 등등)를 함께 붙여 놓은 그림 제작의 양식이다.

**코메디아 델라르테(Commedia dell'Arte)**
이탈리아어로 '전문적인 예술인의 희극(comedy of professional artists)'을 뜻한다. 이 용어는 16세기부터 18세기까지 이탈리아와 프랑스에서 유행한 가면을 쓰고 공연했던 희극을 기술하는 데 사용됐다.

**구성주의(Constructivism)**
1914년경 러시아에서 블라디미르 타틀린(Vladimir Tatlin)과 알렉산더 로드첸코(Alexander Rodchenko)가 설립했고, 1920년대까지 유럽의 다른 지역으로 퍼져 나간 미술 운동이다. 이 운동의 추상적 개념과 유리, 금속 그리고 플라스틱 같은 산업 재료의 사용으로 유명하다.

**콘트라포스토(Contrapposto)**
이탈리아어로 한 발에 체중을 실어서 어깨와 팔이 엉덩이와 다리에서 멀어지게 뒤틀어 서 있는 자세를 뜻하는 용어이다.

**입체주의(Cubism)**
스페인 예술가 파블로 피카소와 프랑스 예술가 조르주 브라크가 개발한 매우 영향력이 있고 획기적인 유럽 예술의 양식으로, 1907년과 1914년 사이에 진전됐다. 입체주의 예술가들은 고정된 시점이라는 관념을 포기했고, 그 결과 대상이 조각나 보이게 묘사됐다.

**다다(Dada)**
제1차 세계대전의 공포에 대한 반응으로 스위스의 작가 후고 발(Hugo Ball)이 1916년에 시작한 미술 운동이다. 이 운동은 예술에서의 전통적인 가치를 전복하는 것을 목적으로 했다. 이 운동은 예술로서 '레디메이드(readymade)' 오브제를 도입한 것과, 공예술의 관념에 관한 거절로 유명했다.

**데 스테일(De Stijl)**
테오 반 되스버그(Theo van Doesberg)가 편집하고 공동 창업자인 피에트 몬드리안의 작품과 신조형주의 사상을 옹호하는 데 사용된 네덜란드 잡지(1917-1932년)를 말한다. 또한 이 용어는 신조형주의 사상에도 적용되며, 이 사상은 바우하우스 운동과 상업 예술 전반에 영향을 미쳤다.

**표현주의(Expressionism)**
감정적 효과를 위해 색채, 공간, 규모, 형태를 왜곡한 20세기 양식을 기술하는 데 사용되는 용어이다. 표현주의는 강렬한 주제로 유명하다. 특히 바실리 칸딘스키와 같은 예술가들에 의해 독일에서 받아들여졌다.

**야수주의(Fauvism)**
프랑스어 '포브(Fauve)'에서 유래한 것으로, '야수'를 뜻한다. 대략 1905년부터 1910년까지 전개된 미술 운동으로 격렬한 붓놀림, 밝은 색상과 편평한 무늬의 사용이 특징이다.

**프레스코(Fresco)**
젖은 회반죽에 적용된 그림으로, 마른 표면에 그려지는 벽화와 구별된다.

**미래주의(Futurism)**
이탈리아 시인 필리포 토마소 마리네티가 1909년에 개시한 미술 운동이다. 이 운동은 현대 생활의 활력, 에너지, 움직임을 표현한 작품이 특징이다.

**장르화(Genre painting)**
일상 속 풍경을 보여주는 그림이다. 이 양식은 17세기 동안 네덜란드에서 인기가 있었다.

**고딕(Gothic)**
1300년대부터 1600년대까지의 유럽의 예술 및 건축에 관한 양식을 말한다. 이 시기 동안 제작된 작품은 우아하고 음울하며 침울한 화풍이 특징이다. 또한 초기 로마네스크 시기보다 한층 뛰어난 자연주의로 특징된다.

**그랜드 투어(유럽 대륙 순회 여행, Grand Tour)**
17세기부터 19세기 초반까지 부유한 귀족 젊은이들이 그들의 교육 일부로 행했던 유럽을 돌아보는 여행이다. 이 여행의 일정은 고전고대의 예술과 건축 분야에서 여행객들을 교육시키는 것이 목적이었다.

**할렘 르네상스(Harlem Renaissance)**
주로 1920년대의 뉴욕 할렘에서 일어난 아프리카계 미국인의 예술, 문학, 음악 그리고 사회적 비판의 전성기를 말한다. 할렘 르네상스는 선입견에 도전하고, 인종적 자부심을 고취하며, 유럽 백인들의 '높은' 문화와 '낮은' 문화 사이의 구별을 깨부수고자 했다.

**성상(Iconography)**
그리스어 아이콘(ikon)에서 유래한 것으로, '이미지(image)'를 뜻한다. 이 용어는 그림 속의 이미지를 기술하는 데 사용됐다. 원래 기도의 대상으로 사용된 패널에 그려진 성인의 그림이었다. 예술에서 이 성상(icon)이라는 단어는 특별한 의미가 결부된 어떤 대상이나 이미지를 기술하는 데 사용되어 왔다.

**인상주의(Impressionism)**
프랑스에서 클로드 모네 등이 1860년대 초부터 개척한 풍경과 일상의 장면을 그리는 혁명적인 접근법을 말하며, 이후 국제적으로 받아들여졌다. 대개 야외에서(en plein air) 그려졌고, 세심하지 않은 붓놀림뿐만 아니라 빛과 색채의 사용으로도 유명하다. 1874년에 열린 첫 번째 단체전은 비평가들에게 무시당했다. 특히 모네의 그림인 〈인상: 해돋이〉는 이 운동에 이름을 부여했다. 주요 예술가로는 카미유 피사로, 피에르 오귀스트 르누아르, 에드가 드가가 있다.

**국제 고딕(International Gothic)**
14세기 후반과 15세기 초에 버건디(Burgundy), 보헤미아, 이탈리아 북부에서 전개된 고딕 예술의 한 유형이다. 호화로움, 장식적인 무늬, 다채로운 배경, 고전적인 모델링, 매끈한 선 그리고 선 원근법의 사용이 특징이다.

**매너리즘(Mannerism)**
이탈리아어 마니에라(maniera)에서 유래한 것으로, '수법(manner)' 등을 뜻한다. 1530년부터 1580년경의 후기 르네상스 예술을 기술하는 막연한 용어이다. 변형된 원근법, 강렬한 색상, 비현실적인 조명법 그리고 극적이면서 때로는 불안감을 주는 복잡하고 길쭉한 자세를 한 과장되거나 왜곡된 인물이 있다. 매너리즘은 라파엘로와 미켈란젤로의 사상을 기반으로 했다.

**모더니즘(Modernism)**
19세기 후반과 20세기 초에 있었던 서양의 예술적, 문학적, 건축학적, 음악적 그리고 정치적 운동을 기술하는 데 사용된 전반적인 용어이다. 끊임없는 혁신, 형식적인 실험과 오래된 것의 거부가 전형적인 특징인 것들에 적용된다. 그리고 새로움을 받아들이는 것이 현대에 더 적합한 것처럼 보이는 작품들(works)에 적용된다.

**자연주의(Naturalism)**
가장 광범위한 의미에서, 이 용어는 예술가가 사물과 인물을 개념적이거나 인위적인 방법보다는 관찰한 대로 묘사하려고 시도하는 예술을 말한다. 보다 일반적으로는 추상적인 작품보다 구상주의적인 작품을 의미하는 데 사용되기도 한다.

**신고전주의(Neoclassicism)**
유럽의 예술과 건축 분야에 있었던 18세기 후반에서 19세기 초반의 주요한 운동이다. 고대 그리스 로마의 예술과 건축 양식을 되살리려는 충동이 동기가 되었다. 현대미술에서 이 용어는 1920년대와 1930년대 동안에 고전 양식에 관한 관심의 유사한 부활에도 적용되었다.

**네덜란드 학파(Netherlandish)**
플랑드르(Flanders, 현재의 벨기에)와 네덜란드에서 만들어지고, 얀 반에이크, 한스 멤링, 히에로니무스 보스(Hieronymous Bosch)와 같은 예술가가 전개한 예술을

기술하는 용어이다. 이 양식은 '플랑드르 학파(Flemish)'라고도 알려졌으며, 15세기에 발생했다. 이탈리아 르네상스와 별개로 발달했는데 특히 템페라 대신에 유화를 사용했다. 초기 네덜란드 학파의 시기는 약 1600년 경에 끝이 났고, 후기 시기는 1830년까지 지속되었다.

## 신즉물주의(Neue Sachlichkeit, Die)

독일어로 '새로운 객관적 실재(The New Objectivity)'에 해당한다. 1920년대의 독일 미술 운동으로 1933년까지 지속되었다. 신즉물주의는 표현주의에 반대했고, 감정이 배제된 스타일과 풍자의 사용으로 유명했다. 오토 딕스와 같은 작가들이 포함되었다.

## 북유럽 르네상스(Northern Renaissance)

1500년경부터 북유럽 회화에 이탈리아 르네상스가 미쳤던 영향으로, 인체 비율, 원근법, 풍경을 포함한다. 북유럽 르네상스는 이탈리아 회화의 가톨릭적 주제에 반대하고 개신교의 영향을 받았다.

## 옵아트(Op art)

'시각적인 예술(Optical art)'의 줄임말이다. 착시를 이용한 1960년대의 추상미술 양식이며, 예술 작품을 진동하거나 깜박이는 것처럼 보이게 하는 다양한 시각적 현상을 이용했다.

## 오르피즘(Orphism)

자크 비용(Jacques Villon)이 고안한 프랑스 추상-미술 운동이며 밝은 색상의 사용이 특징이다. 이 용어는 로베르 들로네의 그림을 기술하기 위해 1912년 시인 기욤 아폴리네르(Guillaume Apollinaire)가 처음으로 사용했는데, 그는 이 그림을 그리스 신화에 나오는 시인이자 가수인 오르페우스와 연관시켰다. 오르피즘의 실천가들은 더 많은 서정적인 요소를 입체주의에 도입했다.

## 외광파(Plein-air)

인상주의 참조.

## 공판화(Pochoir)

채색된 판화를 만들거나 기존의 판화에 색상을 더하기 위해 사용되는 정교한 스텐실 기반의 기법이다. 선명한 선과 밝은 색상으로 유명하다.

## 팝아트(Pop Art)

영국 비평가 로렌스 앨러웨이가 1950년대부터 1970년대까지 계속된 영미의 미술 운동을 위해 만들어낸 용어이다. 팝아트는 광고, 만화, 대량 생산된 포장과 같은 대중문화 형식에서 가져온 이미지를 사용하는 것으로 유명하다.

## 라파엘전파 형제회(Pre-Raphaelite Brotherhood)

르네상스 시대의 대가인 라파엘로 이전에 활동한 예술가들의 작품을 옹호했던 영국의 예술가 모임으로, 1848년 런던에서 창립됐다. 회원으로는 윌리엄 홀먼 헌트, 존 에버렛 밀레이, 단테 가브리엘 로제티가 있었다. 이들의 작품은 사실적인 스타일, 세부사항에 대한 주의와 사회적 문제 참여 그리고 종교적이고 문학적인 주제를 특징으로 한다.

## 프리미티비즘(원시주의, Primitivism)

초기 근대 유럽 예술가를 매혹한 소위 '원시적인' 예술에서 영감을 받았다. 프리미티비즘은 유럽의 민속 예술뿐만 아니라 아프리카와 남태평양에서 온 부족 예술도 포함했다.

## 푸토(Putto(복수형, putti))

이탈리아어로 '아기 천사(Cherub)'에 해당한다. 날개가 날린 발가벗은 아기 형상으로, 대개 남자아이이다. 이탈리아 르네상스 작품에서 흔히 발견된다.

## 사실주의(Realism)

1. 소작농과 노동자 계급의 삶을 묘사한 주제가 특징인 19세기 중반의 미술 운동.
2. 주제와 상관없이 구성주의적인 정확성이 마치 사진과 같은 회화 양식에 사용되는 용어.

## 르네상스(Renaissance)

프랑스어로 '부활(rebirth)'에 해당한다. 고전미술과 문화에 대한 재발견의 영향 아래 1300년부터 이탈리아에서 있었던 예술의 부흥을 기술하는 데 사용되었다. 르네상스는 미켈란젤로, 레오나르도 다빈치, 라파엘로의 작품과 함께 1500년부터 1520년까지 정점에 도달했다.

## 로코코(Rococo)

프랑스어 로카이유(rocaille)에서 나온 것으로, '암석(rockwork)'을 뜻하며, 작은 동굴과 분수에 있는 조각품을 나타낸다. 이 용어는 장식적인 18세기 프랑스의 시각예술 양식을 말하며, 대개 조개껍데기 같은 곡선과 모양을 사용한다.

## 로마네스크 양식(Romanesque)

처음에는 11세기와 12세기 유럽의 건축을 기술하는 용어였으나, 이 시대의 회화와 조각을 포함하기 위해 의미가 확장됐다. 삽화가 있는 필사본 같은 양식화된 종교적 작품으로 대표된다.

## 낭만주의(Romanticism)

18세기 후반과 19세기 초의 미술 운동을 말한다. 개인적인 경험, 이성적인 것을 넘는 본능, '숭고(sublime)'의 개념에 대한 강조로 광범위하게 묘사된다.

## 살롱(Salon)

파리에 있는 프랑스 왕립 회화 및 조각 아카데미(French Royal Academy of painting and Sculpture, 훗날 미술 아카데미(Academy of Fine Arts))가 1667년부터 1881년까지 개최한 전시회를 말한다. 프랑스어로 '살롱 드 파리(Salon de Paris)'로 알려져 있다. 1737년부터 전시회가 개최된 루브르궁의 살롱 키레(Salon Carré)에서 이름을 따왔다.

## 분리파(Secession)

1890년대 독일과 오스트리아의 예술가들이 지나치게 보수적이라고 여겼던 예술 단체로부터 '분리되면서(seceded)' 사용한 이름이다. 빈에서는 구스타프 클림트가, 뮌헨에서는 프란츠 폰 슈투크(Franz von Stuck)가, 베를린에서는 막스 리베르만이 주도했다.

## 거리미술(Street Art)

특히 1980년대에 뉴욕에서 널리 퍼졌던 스프레이로 그려진 그래피티(graffiti)에서 영감을 받은 양식이다. 뱅크시가 가장 잘 알려진 동시대의 그래피티 예술가이긴 했지만, 이 양식의 가장 유명한 실행자는 장 미셸 바스키아이다.

## 절대주의(Suprematism)

러시아 추상미술 운동으로, 주요한 지지자는 1913년에 이 용어를 만든 러시아 예술가 카지미르 말레비치였다. 회화는 제한된 색채 팔레트와 사각형, 원, 십자가와 같은 단순한 기하학적 형태의 사용이 특징이다.

## 초현실주의(Surrealism)

1924년 프랑스 시인 앙드레 브르통이 그의 '초현실주의 선언문'으로 시작한 예술과 문학의 운동이다. 이 운동은 기이한 것, 비논리적인 것, 몽환적인 것에 대한 강한 흥미가 특징이다. 그리고 다다이즘(Dada)처럼 관람자에게 충격을 주려고 했다. 우연을 강조하고 의식적인 생각보다는 충동에 영향을 받은 표현으로 이 운동은 매우 영향력이 있었다.

## 상징주의(Symbolism)

스테판 말라르메(Stéphane Mallarmé)와 폴 베를렌(Paul Verlaine)의 시를 서술하기 위해 프랑스 비평가 장 모레아스가 1886년에 창안한 용어이다. 예술에 적용될 때 이 용어는 신화적, 종교적, 문학적 주제의 사용과 성적인 것, 비따한 것, 신비로운 것에 특별한 관심을 두는 정서적이고 심리적인 내용이 특징인 예술을 기술한다.

## 템페라(Tempera)

라틴어 템페라레(temperare)에서 유래한 것으로, '혼합하는 것(to mix)'을 뜻한다. 가루 안료, 노른자 그리고 물로 만든 물감이다. 주로 13세기부터 15세기까지 제작된 유럽 예술과 관련이 있다.

## 보티시즘(Vorticism)

1914년에 창립된 영국 미술 운동으로, 현대 세계의 기계론적인 역동성을 강조하는 미래주의 양식과 결합한 입체주의 양식을 진척시킨 것이다. 이 운동은 영국 문화에서 받아들여지고 있던 안일한 만족감에 대한 반발로서 일어났다.

## YBA

젊은 영국 예술가들(Young British Artists)의 줄임말이다. 전위 영국 예술가들의 모임을 기술하는 데 사용되었다. 여기에는 1990년대부터 두각을 드러낸 레이첼 화이트리드, 세라 루커스, 데미언 허스트가 포함된다.

# 기고자

이언 칠버스(Ian Chilvers, IC)는 그의 은사 중 한 분인 앤서니 블런트(Anthony Blunt)가 있던 코톨드 미술연구소(Courtauld Institute of Art)에서 수학했다. 그는 책 출판에 오랜 경력을 가지고 있으며, 옥스퍼드 대학 출판사의 일련의 주요 참고 서적을 저술하고 편집하는 데 수년을 바쳤다. 여기에는 『옥스퍼드 미술 사전(The Oxford Dictionary of Art)』과 『20세기 미술 사전(A Dictionary of Twentieth-Century Art)』이 포함되어 있다.

엠마 다우트(Emma Doubt, ED)는 19세기에 특화된 연구를 한 미술사학자이다. 그녀는 맥길 대학교(McGill University)의 미술사학과에서 학사(BA)와 석사(MA)를 취득했다. 또한 서식스 대학교(University of Sussex)의 미술사학과에서 예술 인문 연구회가 지원하는 박사 과정(AHRC-funded PhD)을 수료하고 있다. 그녀는 여성 예술가, 근대 및 현대미술, 건축 실내의 역사에 대해 대학 수준의 강의를 하고 있다.

앤 힐드야드(Anne Hildyard, AH)는 런던에 근거를 둔 편집자이자 작가이며 미술과 관련된 여러 책을 제작했다. 뿐만 아니라 비디오게임, 종이 공예, 요리 등 다양한 주제의 출판물에 공을 들였다. 그녀는 아이들을 위한 두 권의 공예 책과, 공동 저자로서 아이의 건강한 식사에 관한 책을 썼다.

수지 하지(Susie Hodge, SH)는 석사 학위를 받았으며 영국 왕립미술협회 회원(FRSA)으로, 미술사학자, 저자 그리고 예술가이다. 그녀는 아직도 출판 중인 미술사, 실용 미술, 역사에 관한 100권 이상의 책을 저술했다. 또한 텔레비전과 라디오 뉴스 프로그램, 다큐멘터리에 기고하고, 미술관과 갤러리를 위한 잡지 기사, 웹 자원, 소책자를 저술하고 있다. 그리고 워크숍을 운영하고 전 세계를 돌며 예술에 관해 이야기하고 있다.

앤 케이(Ann Kay, AK)는 예술, 문학, 사회·문화 역사를 전문으로 하는 편집자이자 작가이다. 그리고 브리스틀 대학교(Bristol University)의 미술사학과에서 석사 학위를 받았다. 그녀의 저술 목록에는 『예술: 전체 이야기(Art: The Whole Story)』와 돌링 킨더슬리(Dorling Kindersley)의 『최고의(Definitive)』 시리즈 출판물에 대한 기고가 포함된다.

캐럴 킹(Carol King, CK)은 런던에 있는 세인트 마틴 예술 학교(St Martin's School of Art)에서 미술을 공부했다. 작가이자 편집자인 그녀는 『예술: 전체 이야기』를 포함한 많은 예술 책에 기고했다.

이언 자체크(Iain Zaczek, IZ)는 옥스퍼드의 와드햄 칼리지(Wadham College)와 코톨드 미술연구소에서 교육을 받았다. 그는 『인상주의 화가(The Impressionist)』, 『아르데코의 정수(Essential Art Deco)』, 『켈트 예술과 디자인(Celtic Art and Design)』, 『채색 필사본의 예술(The Art of Illuminated Manuscripts)』 등 예술과 디자인에 관한 많은 책을 저술했다.

* 작품이 나오는 페이지는 볼드로 표시했습니다.

# 도판 저작권

The publishers would like to thank the museums, artists, archives and photographers for their kind permission to reproduce the works featured in this book. Every effort has been made to trace all copyright owners but if any have been inadvertently overlooked, the publishers would be pleased to make the necessary arrangements at the first opportunity.
Key: top = t; bottom = b; left = l; right = r; centre = c; top left = tl; top right = tr; centre left = cl; centre right = cr; bottom left = bl; bottom right = br

2 Van Gogh Museum 9 Musee des Tapisseries, Angers, France/Bridgeman Images 10 Neues Museum 11 Hercules Milas/Alamy Stock Photo 12 Heritage Image Partnership Ltd/Alamy Stock Photo 13 Novgorod State Museum 14 Arterra Picture Library/Alamy Stock Photo 15 l Riedmiller/ Alamy stock photo 15 r Fine Art/Corbis Historical/Getty Images 16 Glasshouse Images/Alamy Stock Photo 17 t F. Jack Jackson/Alamy Stock Photo 17 b Art Collection 2/ Alamy Stock Photo 18 l Altamira, Spain/Bridgeman Images 18 r Ariadne Van Zandbergen/Alamy Stock Photo 20 Egyptian National Museum, Cairo, Egypt/De Agostini Picture Library/Bridgeman Images 21 t British Museum 21 b Josse Christophel/Alamy Stock Photo 22 Musee Cernuschi, Paris, France/Bonora/Bridgeman Images 23 l Ageev Rostislav/Alamy Stock Photo 23 r Peter Barritt/Alamy Stock Photo 24 t Photo © Tarker/Bridgeman Images 24 b De Agostini/DEA Picture Library/Getty Images 26 Metropolitan Museum of Art 27 l Iraq Museum, Baghdad/Bridgeman Images 27 r © The British Museum/Trustees of the British Museum 28 imageBROKER/Alamy Stock Photo 29 l PRISMA ARCHIVO/Alamy Stock Photo 29 r adam eastland/Alamy Stock Photo 30 t De Agostini Picture Library/C. Bevilacqua/Bridgeman Images 30 b Sailko/Wikimedia Commons, CC-BY-SA-3.0 31 Louvre, Paris, France/Bridgeman Images 32 l Ny Carlsberg Glyptotek 32 r Naples National Archaeological Museum 33 Mondadori Portfolio/Electa/Sergio Anelli/Bridgeman Images 34 Pictures from History/Bridgeman Images 35 l De Agostini Picture Library/G. Dagli Orti/Bridgeman Images 35 r Altes Museum 36 l British Museum, London, UK/Bridgeman Images 36 tr Heritage Image Partnership Ltd/Alamy Stock Photo 36 br INTERFOTO/Alamy Stock Photo 38 Granger Historical Picture Archive/Alamy Stock Photo 39 l Adam Eastland/Alamy Stock Photo 39 r Dura-Europos Synagogue, National Museum of Damascus, Syria/Photo © Zev Radovan/Bridgeman Images 40 Pictures from History/Bridgeman Images 41 t Capitoline Museums 41 b De Agostini Picture Library/G. Cigolini/Bridgeman Images 42 tl Photo Scala, Florence 42 tr INTERFOTO/Alamy Stock Photo 42 b Catacomb of Domitilla 44 De Agostini Picture Library/Bridgeman Images 45 l De Agostini Picture Library/A. Dagli Orti/Bridgeman Images 45 r De Agostini Picture Library/Bridgeman Images 46 Metropolitan Museum of Art 47 l DEA Picture Library/De Agostini/Getty Images 47 r Jean-Luc Manaud/ Gamma-Rapho/Getty Images 48 l Trinity College Library 48 r British Library 49 Cathedral of Trier 50 Photo Scala, Florence/Fondo Edifici di Culto - Min. dell'Interno 51 l British Library 51 r Bibliothèque Nationale, Paris 52 David Lyons/Alamy Stock Photo 53 l Kungliga Biblioteket, Stockholm 53 r Trinity College Library 54 Kunsthistorisches Museum, Vienna, Austria/Bridgeman Images 55 l The Morgan Library & Museum 55 r World History Archive/Alamy Stock Photo 56 l mark phillips/Alamy Stock Photo 57 l Universal History Archive/Universal Images Group/Getty Images 57 r De Agostini Picture Library/Bridgeman Images 58 Alinari/Bridgeman Images 59 l Pictures from History/ Bridgeman Images 59 r Art Collection 3/Alamy Stock Photo 60 The Art Archive/REX/Shutterstock 61 l The J. Paul Getty Museum 61 r Saint Sophia Cathedral, Kiev 62 The Morgan Library & Museum 63 l Bayeux Museum 63 r Granger Historical Picture Archive/Alamy Stock Photo 64 Museu Nacional d'Art de Catalunya 65 l State Russian Museum 65 r The Print Collector/Alamy Stock Photo 66 Tretyakov Gallery, Moscow 67 l The Morgan Library & Museum 67 r Trinity College, Cambridge 68 l The Morgan Library & Museum 68 r Print Collector/Hulton Archive/Getty images 69 The Morgan Library & Museum 70 The Morgan Library & Museum 71 l San Francisco, Pescia 71 r The Morgan Library & Museum 72 r Prado Museum 72 l British Library 74 l Museu Nacional d'Art de Catalunya 74 r Fondazione Musei Senesi 75 The J. Paul Getty Museum 76 University Library, Heidelburg 77 l Uffizi Gallery 77 r Kimbell Art Museum 78 l The Morgan Library & Museum 78 r University Library, Heidelburg 79 Private Collection/ Bridgeman Images 80 Fondazione Musei Senesi 81 l The J. Paul Getty Museum 81 r Gemäldegalerie, Berlin 82 Pushkin Museum 83 l Tretyakov Gallery, Moscow 83 r National Gallery, Prague 84 Musee des Tapisseries, Angers, France/Bridgeman Images 85 l National Gallery, London 85 r Walters Art Museum 87 Christopher Fine Art/ Universal Images Group/Getty Images 88 National Gallery, London 89 Royal Collection of the United Kingdom 90 Groeningemuseum 91 Basilica of Santa Maria del Popolo, Rome 92 Städel Museum 93 l Musée Condé 93 r The J. Paul Getty Museum 94 Uffizi Gallery 95 l Tretyakov Gallery, Moscow 95 r De Agostini Picture Library/G. Dagli Orti/Bridgeman Images 96 l Gemäldegalerie Alte Meister 96 r Gemäldegalerie Alte Meister 98 Musée Condé 99 t Galleria Regionale della Sicilia 99 b Musée de l'Hôtel Dieu 100 Austrian National Library/Interfoto/Alamy Stock Photo 101 t National Gallery of Art, Washington, D.C. 101 b Uffizi Gallery 102 Private Collection/Prismatic Pictures/Bridgeman Images 103 l Granger Historical Picture Archive/Alamy Stock Photo 103 r The Morgan Library & Museum 104 Christophel Fine Art/Universal Images Group/Getty Images 105 l Museum Boijmans Van Beuningen 105 r The Cloisters 106 Kunsthistorisches Museum 107 National Museum of Western Art, Tokyo 108 l Gemäldegalerie Alte Meister, Dresden 108 r Royal Collection of the United Kingdom 109 Uffizi Gallery 110 Wartburg-Stiftung 111 l National Gallery, London 111 r Staatsgalerie Stuttgart 112 Uffizi Gallery 113 l North Carolina Museum of Art 113 r National Galleries of Scotland 114 Musee des Beaux-Arts, Tourcoing, France/ Bridgeman Images 115 l Royal Collection of the United Kingdom 115 r Château de Versailles 116 Kunsthistorisches Museum 117 t Château de Versailles 117 b Wellcome Images 118 Pinacoteca di Brera, Milan, Italy/Bridgeman Images 119 l Private Collection/Bridgeman Images 119 r Tate Britain 120 l Royal Collection of the United Kingdom 120 tr Victoria and Albert Museum 120 br Royal Collection of the United Kingdom 122 Uffizi Gallery 123 l National Gallery of Art, Washington, D.C. 123 r Uffizi Gallery 124 Gemäldegalerie, Berlin 125 t Birmingham Museum of Art 125 b National Gallery, London 126 Amsterdam Museum 126 b Rijksmuseum Amsterdam 128 Walker Art Gallery 129 t National Gallery, London 129 b Rijksmuseum Amsterdam 130 Château de Versailles 131 b Rijksmuseum Amsterdam 131 b Walker Art Gallery 132 classicpaintings/Alamy Stock Photo 133 l Los Angeles County Museum of Art 133 r National Gallery, London 135 Château de Versailles 136 Musée du Louvre 137 Art Institute of Chicago 138 Wallace Collection 139 Yale Center for British Art 140 Royal Museums of Fine Arts Belgium 141 t INTERFOTO/Alamy Stock Photo 141 b Yale Center for British Art 142 Museum of Fine Arts, Houston 143 t Dulwich Picture Gallery 143 b National Gallery of Scotland 144 Yale Center for British Art 144 r The National Trust Photolibrary/Alamy Stock Photo 145 Yale Center for British Art 146 The J. Paul Getty Museum 147 l Indianapolis Museum of Art 147 r Pushkin Museum 148 National Gallery of Art, Washington, D.C. 149 t Château de Versailles 149 b Museum of Fine Arts, Houston 150 t National Gallery, London 150 b Library of Congress 151 Bibliotheque Nationale de France, Paris 152 Nationalmuseum, Stockholm 153 t Palazzo Pitti 153 b North Carolina Museum of Art 154 INTERFOTO/Alamy Stock Photo 155 l National Museum, New Delhi 155 r Uffizi Gallery 156 t Städel Museum 156 bl Private Collection/De Agostini Picture Library/Bridgeman Images 156 br Yale Center for British Art 158 Museum of Fine Arts, Boston 159 l Fyvie Castle 159 r Derby Museum and Art Gallery 160 l Frick Collection 160 r Yale Center for British Art 161 l Royal Collection of the United Kingdom 161 r Scottish National Gallery 162 t Alte Nationalgalerie, Berlin 162 b Tate Britain 163 Kupferstichkabinett Dresden 164 Detroit Institute of Arts 165 t Prado Museum 165 b Musée du Louvre 166 Walker Art Gallery 167 t Yale Center for British Art 167 b Photo The Philadelphia Museum of Art/Art Resource/Scala, Florence 169 Musée d'Orsay 170 Philadelphia Museum of Art 171 Private collection 172 Hamburger Kunsthalle 173 The Archives/Alamy Stock Photo 174 Heritage Image Partnership Ltd/Alamy Stock Photo 175 l National Gallery of Art, Washington, D.C. 176 Musée du Louvre 176 Prado Museum 177 l Philadelphia Museum of Art 177 r Walters Art Museum 178 t Metropolitan Museum of Art 178 b Cooper Hewitt, Smithsonian Design Museum 180 Alte Nationalgalerie, Berlin 181l Walker Art Gallery 181 r The Morgan Library & Museum 182 Musée du Louvre 183 l State Russian Museum 183 r Suntory Museum of Art 184 Tate Britain 185 l Frick Collection 185 r Musée d'Orsay 187 l Birmingham Museum and Art Gallery 187 r Private collection 188 Walker Art Gallery 189 l Tate Britain 189 r Birmingham Museum and Art Gallery 190 Tate Britain 191 l Musée d'Orsay 191 r Tate Britain 192 t Fine Art Photographic/Corbis Historical/Getty Images 192 b Art Institute of Chicago 194 National Museum, Warsaw 195 tl Musee d'Orsay, Paris, France/Bridgeman Images 195 bl Library of Congress 195 r ART Collection/Alamy Stock Photo 196 Musée d'Orsay 197 t National Museum of Western Art, Tokyo 197 b Nationalmuseum, Stockholm 198 t Granger Historical Picture Archive/Alamy Stock Photo 198 b The Nelson-Atkins Museum of Art 200 State Russian Museum 201 l Musée d'Orsay 201 r The J. Paul Getty Museum 202 l Art Institute of Chicago 202 r Art Institute of Chicago 203 Tretyakov Gallery, Moscow 204 l Iris & B. Gerald Cantor Center for Visual Arts at Stanford University 205 l Art Gallery of South Australia 205 r Museo Nacional de Artes Decorativas, Madrid 206 Städel Museum 207 l Birmingham Museum and Art Gallery 207 r Art Institute of Chicago 208 Van Gogh Museum 209 l Tate Britain 209 r Art Gallery of South Australia 210 l Musée d'Orsay 211 l National Gallery of Scotland 211 r Musée d'Orsay 212 National Gallery of Art, Washington, D.C. 213 t Neue Pinakothek, Munich 213 b Kröller-Müller Museum 214 Nationalmuseum, Stockholm 215 l Museum of Modern Art, New York 215 r National Gallery, Oslo 217 Toledo Museum of Art 218 Heritage Image Partnership Ltd/Alamy Stock Photo 219 Werner and Gabrielle Merzbacher Collection 220 Lenbachhaus 221 State Russian Museum 222 Munch Museum 223 t Ateneum 223 b Photo: Granger Historical Picture Archive/Alamy Stock Photo; copyright: © ADAGP, Paris and DACS, London 2017 224 Pera Museum 225 l Photo: The Museum of Modern Art, New York/Scala, Florence; copyright: © Succession Picasso/DACS, London 2017 225 r Austrian Gallery Belvedere 226 Toledo Museum of Art 227 l Kunstmuseum, Basel, Switzerland/Bridgeman Images 227 r Photo: © 2017. Digital image, The Museum of Modern Art, New York/Scala, Florence; © The estate of Sir Jacob Epstein 228 l Museum of Fine Arts, Boston 228 r Shawshots/Alamy Stock Photo 229 Photo: © 2017. Christie's Images, London/Scala, Florence; copyright: © Estate of Martin Sharp.Viscopy/Licensed by DACS 2017 230 Art Institute of Chicago 231 t Tate Britain 231 b Imperial War Museum 232 Art Gallery and Museum, Kelvingrove, Glasgow, Scotland/Bridgeman Images 233 l Photo: Musee National d'Art Moderne, Centre Pompidou, Paris, France/J.P. Zenobel/Bridgeman Images; copyright © ADAGP, Paris and DACS, London 2017 233 r Philadelphia Museum of Art 234 Photo: akg-images 235 l Photo: Tretyakov Gallery, Moscow, Russia/Bridgeman Images; copyright: © DACS 2017 235 r Photo: akg-images/ MPortfolio/Electa; copyright: © ADAGP, Paris and DACS, London 2017 236 t Bournemouth News/REX/Shutterstock 236 b © 2017. Christie's Images, London/Scala, Florence 238 Art Institute of Chicago 239 t Photo: Digital image, The Museum of Modern Art, New York/Scala, Florence; copyright: © Salvador Dali, Fundació Gala-Salvador Dali, DACS 2017 239 b Photo: Brooklyn Museum of Art, New York, USA/Bequest of Edith and Milton Lowenthal/Bridgeman Images; copyright: © Georgia O'Keeffe Museum/DACS 2017 240 Courtesy of Leslie Lewis and Christina Lewis Halpern from the Reginald F. Lewis Family Collection. © Estate of Norman W. Lewis; Courtesy of Michael Rosenfeld Gallery LLC, New York, NY 241 l Photo: www.bridgemanart.com; © Successió Miró/ADAGP, Paris and DACS London 2017 241 r © 2017. Digital image, The Museum of Modern Art, New York/Scala, Florence 242 World History Archive/Alamy Stock Photo 243 l © 2017. Digital image, The Museum of Modern Art, New York/Scala, Florence. © 2017 ES Mondrian/ Holtzman Trust 243 r © Imperial War Museum 244 t Photo: National Gallery of Australia, Canberra/Purchased 1973/ Bridgeman Images; © The Pollock-Krasner Foundation ARS, NY and DACS, London 2017 244 b Photo: Private Collection/Bridgeman Images; copyright: © 1998 Kate Rothko Prizel & Christopher Rothko ARS, NY and DACS, London. 245 r Photo: Detroit Institute of Arts, USA/Founders Society purchase, W. Hawkins Ferry fund/Bridgeman Images; copyright: © Dedalus Foundation, Inc. /VAGA, NY/DACS, London 2017 246 Photo: National Galleries of Scotland, Edinburgh/Bridgeman Images. Artwork: © 2017 Succession H. Matisse/DACS, London 247 l Photo: © 2017. Digital image, The Museum of Modern Art, New York/Scala, Florence; copyright: © Andrew Wyeth/ARS, NY and DACS, London 2017 247 b Photo: © 2017. Image copyright The Metropolitan Museum of Art/Art Resource/Scala, Florence; copyright: © The Pollock-Krasner Foundation ARS, NY and DACS, London 2017 248 Photo: © 2017. Digital image, The Museum of Modern Art, New York/Scala, Florence; copyright: © The Willem de Kooning Foundation/Artists Rights Society (ARS), New York and DACS, London 2017 249 t Private Collection/Bridgeman Images 249 b Photo: Private Collection/Bridgeman Images; copyright: © ADAGP, Paris and DACS, London 2017 250 National Galleries of Scotland, Edinburgh/Bridgeman Images. Estate of the artist and c/o Lefevre Fine Art Ltd., London 251 l Photo: © 2017. Christie's Images, London/Scala, Florence; copyright: © The Estate of L.S. Lowry. All Rights Reserved, DACS 2017 251 r Photo: © 2017. BI, ADAGP, Paris/Scala, Florence; copyright: © ADAGP, Paris and DACS, London 2017 252t © 2017. Albright Knox Art Gallery/Art Resource, NY/Scala, Florence 252b © Bonhams, London, UK/Bridgeman Images; copyright: © 2017 The Andy Warhol Foundation for the Visual Arts, Inc./Artists Rights Society (ARS), New York and DACS, London. 254 Photo: Granger Historical Picture Archive/Alamy Stock Photo; copyright: Chagall ®/© ADAGP, Paris and DACS, London 2017 255 l Peter Horree/Alamy Stock Photo 255 r © Gerhard Richter 2017 256 l © 2017. The Solomon R. Guggenheim Foundation/Art Resource, NY/ Scala, Florence 256 r Digital image, The Museum of Modern Art, New York/Scala, Florence 257 Photo: Solomon R. Guggenheim Museum, New York. Gift of the artist, 1997. 97.4565; copyright: © Frank Stella. ARS, NY and DACS, London 2017 258 Photo: © 2017. Photo Scala, Florence/bpk, Bildagentur fuer Kunst, Kultur und Geschichte, Berlin; copyright: © 2017 The Barnett Newman Foundation, New York/DACS 259 l Photo: Private Collection/Bridgeman Images; copyright: © Estate of Kenneth Noland. DACS, London/VAGA, New York 2017 259 r Photo: © Christie's Images/Bridgeman Images; copyright: © Stephen Flavin/Artists Rights Society (ARS), New York 2017 260 t Photo: Holmes Garden Photos/Alamy Stock Photo; copyright: © Richard Long. All Rights Reserved, DACS 2017 260 b Neil McAllister/Alamy Stock Photo 262 © 2017. Digital image, The Museum of Modern Art, New York/Scala, Florence 263 t Collection of The University of Arizona Museum of Art, Tucson; Museum Purchase with Funds Provided By the Edward J. Gallagher, Jr. Memorial Fund. 1982.035.001 263 b © 2017. The Solomon R. Guggenheim Foundation/Art Resource, NY/ Scala, Florence; copyright: © Georg Baselitz 2017 264 Tate, London 2017 265 t © Nabil Kanso 265 b Photo: © 2017. Photo Scala, Florence/bpk, Bildagentur fuer Kunst, Kultur und Geschichte, Berlin; copyright: © DACS 2017 266 Photo: © 2017. Christie's Images, London/Scala, Florence; copyright: © 2017 The Andy Warhol Foundation for the Visual Arts, Inc./Artists Rights Society (ARS), New York and DACS, London. 267 l © Paula Rego. Courtesy Marlborough Fine Art 267 r © Peter Corlett.Viscopy/Licensed by DACS 2017 268 l Photo: Private Collection/Photo © Christie's Images/Bridgeman Images; copyright: © Jenny Saville. All rights reserved, DACS 2017 268 tr National Galleries of Scotland, Edinburgh/Bridgeman Images 270 © Helen Frankenthaler Foundation, Inc./ARS, NY and DACS, London 2017 271 l © Gillian Wearing, courtesy Maureen Paley, London, Regen Projects, Los Angeles and Tanya Bonakdar Gallery, New York 271 r Photo: Roman Mensing, artdoc. de; copyright: © DACS, London 2017 272 Photo: © Christie's Images/Bridgeman Images 273 l Photograph by Ellen Page Wilson, courtesy Pace Gallery © Chuck Close, courtesy Pace Gallery 273 r Photo: Stefano Politi Markovina/ Alamy Stock Photo; copyright: © The Easton Foundation/VAGA, New York/DACS, London 2017 274 © 2017 Zeng Fanzhi 275 l Barry Lewis/Alamy Stock Photo 275 r Photo: Andrew Dunkley & Marcus Leith, Courtesy of the artist; neugerriemschneider, Berlin; and Tanya Bonakdar Gallery, New York 276 © Olafur Eliasson 276 Alison Thompson/Alamy Stock Photo 278 dov makabaw/Alamy Stock Photo 278 © DB-ADAGP Paris and DACS, London 2017 279 t Photo: Iwan Baan 279 b Photo: Christie's Images, London/Scala, Florence 280 © Gilbert & George, courtesy of White Cube. 281 t © Historic Royal Palaces and Richard Lea-Hair 281 b Photo: John Davidson Photos/Alamy Stock Photo; copyright: © Peter Blake. All rights reserved, DACS 2017

**옮긴이** 이기수

고려대학교 재료공학과 및 동대학원 졸업
홍익대학교 대학원 미학과 수료
현(現) 아트프로페셔널 대표

# 미술사 연대기

발 행 일   2023년 1월 3일

옮 긴 이   이기수
책 임 편 집   이언 자체크

발 행 인   이상만
발 행 처   마로니에북스
등     록   2003년 4월 14일 제 2003-71호
주     소   (03086) 서울특별시 종로구 동숭길 113
대     표   02-741-9191
편 집 부   02-744-9191
팩     스   02-3673-0260
홈 페 이 지   www.maroniebooks.com

ISBN 978-89-6053-634-0 (03600)

※ 책값은 뒤표지에 있습니다.

이 책의 한국어판 저작권은 에이전시 원을 통해 저작권자와의 독점 계약으로
마로니에북스에 있습니다. 저작권법에 의해 한국 내에서 보호를 받는
저작물이므로 무단전재와 무단복제를 금합니다.

Korean Translation © 2023 Maroniebooks
All rights reserved

First published in 2018 in the United States of America by
Thames & Hudson inc., 500 Fifth Avenue,
New York, New York 10110
www. thamesandhudsonusa.com
© 2018 Quintessence Editions Ltd.

Print in Singapore